U0355911

国家『十二五』重点图书出版规划项目

中国黄梅戏唱腔集萃（下卷）

主编/徐高生

副主编/陈礼旺　石天明　李万昌

国家出版基金项目
NATIONAL PUBLICATION FOUNDATION

苏州大学出版社
Soochow University Press

图书在版编目(CIP)数据

中国黄梅戏唱腔集萃:全2册 / 徐高生主编. -- 苏州:
苏州大学出版社,2014.7
ISBN 978-7-5672-0873-5

Ⅰ.①中… Ⅱ.①徐… Ⅲ.①黄梅戏—唱腔—选集
Ⅳ.①J643.554

中国版本图书馆CIP数据核字(2014)第159456号

书　　名:中国黄梅戏唱腔集萃(上、下卷)

主　　编:徐高生
责任编辑:洪少华　王　琨
装帧设计:吴　钰

出 版 人:张建初
出版发行:苏州大学出版社(Soochow University Press)
社　　址:苏州市十梓街1号　邮编:215006
印　　刷:苏州工业园区美柯乐制版印务有限责任公司
邮购热线:0512-67480030
销售热线:0512-65225020

开　　本:880×1230　1/16　　印张:81　　字数:2150千
版　　次:2014年9月第1版
印　　次:2014年9月第1版
书　　号:978-7-5672-0873-5
定　　价:680.00元(上、下卷,全精装)

凡购本社图书发现印装错误,请与本社联系调换。
服务热线:0512-65225020

目　录

时装戏影视剧部分

1. 爹娘爹娘心太狠（《柳树井》招弟唱段）……………………………老　舍词 王兆乾曲 /003

2. 我只说世间上无有人爱我（《柳树井》招弟唱段）……………………老　舍词 王兆乾曲 /005

3. 挑起红炉喊补锅（《补锅》小聪、兰英唱段）………………………移植剧目词 单雅君曲 /007

4. 夜风吹来稻花香（《王金凤》王金凤唱段）…………………………鲁彦周词 丁式平曲 /009

5. 挡不住的革命洪流（《金陵春晓》奇红唱段）………………………杨　应词 桂双芳曲 /010

6. 旧社会苦难似海深千丈（《红枫岭上》男女齐唱、大娘唱段）

　　………………………………………………汪自毅、魏启平词 凌祖培曲 /011

7. 真是一位好姑娘（《泉边上的爱情》小姑唱段）……………………班友书词 方集富曲 /014

8. 莫要马踏悬崖不知把缰收（《徐锡麟》恩铭、徐锡麟唱段）…………王晓马词 程学勤曲 /015

9. 江淮美（《柳暗花明》利云唱段）……………王敏、殷勤、程久钰、谢清泉词 程学勤曲 /018

10. 草原千里镶翡翠（《金色的道路》奥金玛唱段）……………………佚　名词 程学勤曲 /019

11. 韩燕来革命的后代（《野火春风斗古城》杨晓东唱段）………………移植剧目词 苏立群曲 /020

12. 怎奈是今日贵客来店房（《迎客》店嫂唱段）………………………张曙霞词 马自宗曲 /022

13. 恩珠萍冒充布拉云（《逃婚》教授夫人唱段）………………………沈　鹰词 解正涛曲 /024

14. 三杯酒（《百丈崖的女儿》银枝、有源、女齐唱段）………………方走新词 解正涛曲 /025

15. 三天未见你（《红色宣传员》崔镇午、李善子唱段）………王冠亚、陈望久词 时白林曲 /027

16. 把她的愁肠暖过来（《红色宣传员》李善子唱段）…………王冠亚、陈望久词 方绍墀曲 /029

17. 看长江（《江姐》江姐唱段）…………………………………………阎　肃词 时白林曲 /030

18. 热血染红满天云（《江姐》双枪老太婆唱段）………………………阎　肃词 时白林曲 /032

19. 绣红旗（《江姐》女声齐唱）…………………………………………阎　肃词 时白林曲 /033

20. 春蚕到死丝不断（《江姐》江姐唱段）………………………………阎　肃词 时白林曲 /034

21. 春天的竹笋最茁壮（《电闪雷鸣》雷凯忠唱段）……………………陆洪非词 时白林曲 /037

22. 先把锣槌做两个（《打铜锣》蔡九唱段）………………………………李果仁词 时白林曲 /038

23. 妹绣荷包送哥哥（《雷雨》四凤、周萍唱段）………………………隆学义词 时白林曲 /040

24. 雷疯了，雨狂了（《雷雨》周萍、男声齐唱）………………………隆学义词 时白林曲 /042

25. 初闻琵琶已知音（《风尘女画家》潘赞化、张玉良唱段）………林 青词 时白林曲 /044

26. 定要坚持在家乡（《党的女儿》李玉梅唱段）…………丁式平词 潘汉明、丁式平曲 /046

27. 苏区又成长一支铁红军（《党的女儿》李玉梅唱段）……丁式平词 时白林、方绍墀曲 /049

28. 姐姐你今年三十三（《党的女儿》玉梅、二姐唱段）…………………丁式平词 时白林曲 /051

29. 针针线线紧相连（《程红梅》程红梅唱段）…………石生、李可、子牛词 方绍墀曲 /052

30. 月儿弯弯挂树梢（《社长的女儿》小红唱段）………………………张宇瑞词 方绍墀曲 /053

31. 三月麦苗青又青（《呼唤》陈青莲唱段）………………鲁彦周、王冠亚词 方绍墀曲 /055

32. 我要说（《白毛女》喜儿、二婶及伴唱）………贺敬之、丁 毅词 潘汉明、夏英陶曲 /057

33. 何日里才把这苦难受尽（《白毛女》喜儿唱段）………马少波、范钧宏词 王恩启曲 /060

34. 张思德全心全意为人民（《王杰颂》王杰唱段）………王冠亚、陈望久词 时白林、夏英陶曲 /061

35. 献出他的热血浆（《王杰颂》王杰唱段）………王冠亚、陈望久词 时白林、夏英陶曲 /063

36. 春风能吹开这扇门（《奇峰岭》雪莲、复胜唱段）

………………………王冠亚、丁式平、夏承平词 时白林、方绍墀、徐高生曲 /065

37. 孩子啊，你们要争气（《年轻一代》林坚唱段）……………陆洪非词 潘汉明、王少舫曲 /070

38. 瘦牛养得肥又壮（《金山颂》彩莲唱段）………………………完艺舟、金芝词 方绍墀曲 /072

39. 湖边杨柳绿荫荫（《姑娘心里不平静》银花唱段）……………佚 名词 潘汉明、夏英陶曲 /073

40. 从今后你要知过改过奋发图强（《箭杆河边》佟庆奎唱段）

………………………………北京实验话剧团词 王少舫、夏英陶、方绍墀曲 /075

41. 恭敬敬叫你一声李老板（《月圆中秋》玉婵、李和唱段）…………贾 路词 李道国曲 /077

42. 挂钟当当（《月圆中秋》玉婵、李和、妈妈唱段）…………………贾 路词 李道国曲 /080

43. 舀上水拌上面（《月圆中秋》玉婵唱段）………………………………贾 路词 李道国曲 /082

44. 谢谢好姐妹（《月圆中秋》玉婵唱段）………………………………贾 路词 李道国曲 /084

45. 远去了（《英子》英子唱段）……………………………………………王 勇词 李道国曲 /086

46. 湖面虽然冰冻（《英子》子明、桑杰及伴唱）………………………王 勇词 李道国曲 /088

47. 望着暖暖的火光（《英子》英子及伴唱）……………………………王 勇词 李道国曲 /091

48. 我的娘给了我人间（《英子》序曲）…………………………………王 勇词 李道国曲 /095

49. 海滩别（《风尘女画家》张玉良、潘赞化唱段）···林　青词　精　耕曲 /096

50. 梦　幻（《风尘女画家》潘赞化、张玉良唱段）···林　青词　精　耕曲 /098

51. 忽听琵琶（《风尘女画家》潘赞化唱段）···林　青词　精　耕曲 /100

52. 赠怀表（《风尘女画家》潘赞化唱段）···林　青词　精　耕曲 /103

53. 你是青山我是雾（《未了情》陆云、心磊唱段）···章华荣词　精　耕曲 /104

54. 两情相守天长地久（《未了情》陆云、心磊、女伴唱段）·····························章华荣词　精　耕曲 /106

55. 忙中未问名和姓（《啼笑因缘》沈凤喜、樊家树唱段）·································孙　彬词　精　耕曲 /108

56. 你似凤凰我是山鸡（《啼笑因缘》沈凤喜、樊家树唱段）·····························孙　彬词　精　耕曲 /110

57. 请原谅（《风雨丽人行》吴芝瑛、廉泉唱段）·········王长安、罗晓帆、吴朝友词 徐志远曲 /112

58. 手（《风雨丽人行》贵福唱段）·····························王长安、罗晓帆、吴朝友词 徐志远曲 /115

59. 花之歌（《风雨丽人行》吴芝瑛、秋瑾、徐淑华唱段）

　　　　······································王长安、罗晓帆、吴朝友词 徐志远曲 /116

60. 闻噩耗肝肠断泪如泉涌（《李四光》李四光唱段）·································熊文祥词 徐志远曲 /117

61. 生命临界余光短（《李四光》李四光唱段）···熊文祥词 徐志远曲 /119

62. 不能走（《青铜之恋》马大铜、赵月儿唱段）·································王长安、姚尚友词 徐志远曲 /121

63. 门外北风似怒嚎（《刘介梅》梅娘唱段）···移植剧目词 潘汉明曲 /123

64. 暖一暖我这颗冰冷的心房（《回民湾》马翠花唱段）·······························望　久词　精　耕曲 /124

65. 可曾想离开这穷乡僻壤（《大眼睛的期盼》童小磊、王春唱段）·················望　久词　精　耕曲 /126

66. 一肚子话儿向谁诉（《柯老二入党》柯老二、女声伴唱）·························金　芝词　精　耕曲 /128

67. 切莫把气生（《知心村官》宜秀、曹发贵唱段）·································陈望久、王小马词 精　耕曲 /131

68. 为百姓吃亏不算亏（《知心村官》曹发贵唱段）·····························陈望久、王小马词 精　耕曲 /133

69. 一路上两脚生风走得急（《向阳花》老淮婶唱段）·································王拓明词 潘汉明曲 /135

70. 南风吹，百花香（《抢伞》香儿唱段）···胡小孩词 王　敏曲 /136

71. 我的心事不好意思讲（《布谷鸟又叫了》童亚兰、申小俊、众伴唱）···········王　敏词曲 /137

72. 两房媳妇两朵花（《两妯娌》大娘唱段）···王　敏词曲 /138

73. 我生在梅兰山（《春蚕曲》梅兰、女伴唱段）·······································陈望久词 徐高生曲 /139

74. 不能由着她（《春蚕曲》胡二妈、梅兰妈唱段）···································陈望久词 徐高生曲 /141

75. 我永远热爱解放军（《银针曲》小凤唱段）···王冠亚词 徐高生曲 /142

76. 党的恩情说不完（《养鸡曲》妈妈唱段）···移植六安庐剧本词 徐高生曲 /144

77. 工农情谊挑肩上（《小店春早》雪梅唱段）·······························汪存顺、王寿之词 王世庆曲 /145

中国黄梅戏唱腔集萃

004

78. 商品虽小意义深（《小店春早》雪梅唱段）……………………汪存顺、王寿之词 王世庆曲 /147

79. 寂静的夜晚（《罗密欧与朱丽叶》朱丽叶唱段）……………………张曙霞词 王世庆曲 /149

80. 吉他醉了（《弹吉他的姑娘》园园唱段）……………………袁国谦、孙彬、余笑予词 王世庆曲 /150

81. 洪湖水浪打浪（《洪湖赤卫队》韩英、秋菊唱段）……………………张敬安词 王世庆曲 /151

82. 没有眼泪没有悲伤（《洪湖赤卫队》韩英唱段）……………………张敬安词 王世庆曲 /153

83. 绵绵古道连天上（《蝶恋花》杨开慧唱段）……………………戴英禄、邹忆青词 王世庆曲 /158

84. 欢喜的时光（《美人蕉》寒山、拾得、程氏、美人蕉唱段）……………………王岩松词 陈儒天曲 /161

85. 万千思绪乱纷纷（《山梅》山梅唱段）……………………刘笃寿、梁如云词 陈儒天曲 /166

86. 烟雨蒙蒙一把伞（《徽州女人》女独、女伴唱段）……………………陈薪伊、刘云程词 陈儒天曲 /169

87. 看故园风物仍是旧时样（《徽州女人》丈夫唱段）……………………陈薪伊、刘云程词 陈儒天曲 /171

88. 井　台（《徽州女人》女人、女声伴唱）……………………陈薪伊、刘云程词 陈儒天曲 /173

89. 窗明几净月照楼（《徽州往事》舒香唱段）……………………谢　熹词 陈儒天曲 /178

90. 年方十五嫁给我（《徽州往事》汪言铧唱段）……………………谢　熹词 陈儒天曲 /180

91. 我小范，喜洋洋（《两块六》小范唱段）……………………东　娃词 陈礼旺曲 /183

92. 山里茶山里烟（《两块六》小范、老婆子唱段）……………………东　娃词 陈礼旺曲 /184

93. 一路山歌夸丰年（《两块六》小菁唱段）……………………东　娃词 陈礼旺曲 /185

94. 前进路上春光无限好（《前进路上》秦凌英、男女声伴唱）……………………王满夷词 陈礼旺曲 /186

95. 喝下这杯出征酒（《长山火海》陈婆婆唱段）……………………张士燮、丁一三、官伟勋词 陈礼旺曲 /189

96. 乡音怎能忘（《长山火海》陈婆婆唱段）……………………张士燮、丁一三、官伟勋词 陈礼旺曲 /191

97. 为什么侦察机在头上盘旋（《长山火海》陈婆、女声伴唱）

　　　　　　　　　　　……………………张士燮、丁一三、官伟勋词 陈礼旺曲 /195

98. 山连山来川连川（《瘦马记》男女声合唱）……………………徐寅初词 陈礼旺曲 /197

99. 小字辈虽然是才疏学浅（《蓓蕾初开》苗健唱段）……………………余　铜词 陈礼旺曲 /199

100. 岂不要撕碎我的心（《盼儿记》素云唱段）……………………牟家明词 徐高生曲 /201

101. 若要再生实在难（《盼儿记》奶奶、素云唱段）……………………牟家明词 徐高生曲 /203

102. 争做美玉献人民（《袁朴与荆凤》荆凤、袁朴唱段）……………………金　芝词 徐高生曲 /205

103. 献身教育心未死（《袁朴与荆凤》钟山、袁朴唱段）……………………金　芝词 徐高生曲 /207

104. 情系黄梅（《黄梅女王》严凤英唱段）……………………余雍和词 徐高生曲 /208

105. 误了青春难出头（《向阳商店》傅满堂唱段）……………………移植剧目词 徐高生曲 /210

106. 商业职工一双手（《向阳商店》春秀唱段）……………………移植剧目词 徐高生曲 /211

107. 你别人不嫁偏嫁我（《残凤还巢》世龙、刘云唱段）

·················· 程久钰、王敏、谢清泉、殷勤词 陈儒天曲 /214

108. 儿死也要死在岗位上（《沈浩》沈浩唱段）··············李光南词 陈华庆曲 /216

109. 离开禁规地（《青丝恋》唱段）··············濮本信词 陈华庆曲 /218

110. 又要伤害初恋人（《初恋人》倩倩、女声伴唱··············王自诚词 马继敏曲 /221

111. 茫茫如从云中坠（《初恋人》倩倩唱段）··············王自诚词 马继敏曲 /223

112. 十年铁窗十个秋（《满山洪叶》小水唱段）··············濮本信词 马继敏曲 /225

113. 天老地荒情融融（《满山红叶》小水、红叶唱段）··············濮本信词 马继敏曲 /226

114. 每当更深人静的寒夜里（《沙海中秋》丹子、山子唱段）··············张新武词 石天明曲 /227

115. 野营训练进山来（《军民一家》张大伯、李大娘唱段）··············解 艺词 石天明曲 /228

116. 一杯酒敬亲人（《香莲与九妹》香莲唱段）··············葛才能词 石天明曲 /230

117. "六一"儿童节快来到（《两块花布》小敏唱段）··············卜 晓词 夏英陶曲 /231

118. 重回故土有几人（《回茶乡》唱段）··············丁式平、夏承平词 夏英陶曲 /233

119. 党的关怀永远记心里（《山水情》秋水、春山唱段）··············吴春生词曲 /235

120. 茫茫黄山好气派（《古城飞花》李思湘、石玉秀唱段）··············杨 烨词 吴春生曲 /237

121. 切莫丢开这善良人（《幽兰吐芳》杨春兰唱段）··············余治淮词 吴春生曲 /239

122. 妈妈她对艳萍一往情深（《幽兰吐芳》志诚、志诚妈唱段）··············余治淮词 吴春生曲 /242

123. 两心相知把手挥（《非常假日》王凯、媛媛唱段）··············何成结词 李应仁曲 /245

124. 莫怪我不进石化厂（《喜从天降》刘振东、刘母唱段）··············余 铜词 李应仁曲 /246

125. 车轮如飞往前跑（《婆媳会》涂小丽唱段）··············魏启平词 李应仁曲 /248

126. 莫流泪，抖精神（《两张通知书》王老师唱段）··············许晓武词 陈祖旺曲 /250

127. 第一次见到爸爸的眼泪（《爱在天堂》洪叶、洪剑秋唱段）··············尚造林词 陈祖旺曲 /252

128. 莫悲伤，莫牵挂（《永不消逝的电波》孙明仁唱段）··············杜竹敏词 陈祖旺曲 /254

129. 一片丹心红未变（《李四光》许淑彬、李四光唱段）··············熊文祥、陈祖旺曲 /256

130. 我掂得出这钻戒的千斤分量（《冬去春又回》冷勇生、李腊梅唱段）

·················· 章华荣词 陈祖旺曲 /257

131. 望窗外雪飘飘朔风阵阵（《冬去春又回》李腊梅唱段）··············章华荣词 陈祖旺曲 /259

132. 谁知我这是为了谁（《草根书记》吴勇祥唱段）··············谢樵森词 虞哲华曲 /261

133. 等你归来陪我谈谈心（《草根书记》王长云唱段）··············谢樵森词 虞哲华曲 /263

134. 织渔网（《紧握手中枪》女声齐唱）··············王自诚词曲 /265

中国黄梅戏唱腔集萃

006

135. 乐得我成天就是笑（《村长》翠花唱段）……………………………杨河清词 高国强曲 /266

136. 为我儿庆生辰（《永远的青春》娘唱段）……………………………战志龙词 江　纯曲 /267

137. 沂蒙颂（《沂蒙颂》主题曲）……………………………………………移植剧目词 王小亚曲 /269

138. 漫天风沙满地碱（《焦裕禄》开幕曲）…………………………暴风、齐凤林词 刘　斗曲 /271

139. 手扶老徐泪花闪（《焦裕禄》徐俊雅、焦裕禄唱段）…………暴风、齐凤林词 刘　斗曲 /272

140. 儿把妈妈叫一声（《魂系乳泉山》林青、田苗唱段）…………余幼筠、嘉枝词 刘　斗曲 /275

141. 祝家负你哪一桩（《魂系乳泉山》祝秀唱段）…………………余幼筠、嘉枝词 刘　斗曲 /277

142. 黄土地哟，抛洒多少英雄汗（《村官李秀明》独唱、合唱）……………邓新生词 何晨亮曲 /279

143. 何时还我丈夫孔繁森（《孔繁森》王静芝唱段）…………………………邓新生词 何晨亮曲 /281

144. 太阳和月亮是一个妈妈的女儿（《孔繁森》卓玛唱段）…………………邓新生词 何晨亮曲 /283

145. 女呼冤娘哭儿撕肝裂肺（《家庭公案》王刚唱段）………………………杨开永词 何晨亮曲 /284

146. 何时能结称心缘（《家庭公案》齐唱）…………………………………杨开永词 何晨亮曲 /286

147. 魂牵梦绕爹身残（《两代风采》大祥、大祥妈唱段）…………………移植剧目词 陈儒天曲 /287

148. 人人都说泾川美（《泾川美》男女对唱）………………………………胡夏生词 朱浩然曲 /291

149. 钟声催归（《天仙配》七仙女唱段）……………………………………陆洪非改编 时白林曲 /294

150. 神仙岁月我不爱（《天仙配》七仙女唱段）……………………………陆洪非改编 时白林曲 /296

151. 互表身世（《天仙配》董永、七仙女唱段）……………………………陆洪非改编 王文治曲 /297

152. 同到傅家湾（《天仙配》董永、七仙女唱段）……………………陆洪非改编 王文治、时白林曲 /299

153. 仙女织绢（《天仙配》女声齐唱、合唱）………………………………陆洪非改编 时白林曲 /301

154. 五更织绢（《天仙配》女声齐唱、合唱、男女声伴唱）………………陆洪非改编 方绍墀曲 /303

155. 满工对唱（《天仙配》七仙女、董永唱段）……………………陆洪非改编 时白林、王文治曲 /306

156. 槐荫别（《天仙配》七仙女、董永唱段）………………………陆洪非改编 王文治、方绍墀曲 /307

157. 董郎昏迷在荒郊（《天仙配》七仙女唱段及女声合唱）………………陆洪非改编 时白林曲 /309

158. 断肠人送断肠人（《女驸马》冯素珍、李兆廷唱段）…………………陆洪非改编 时白林曲 /311

159. 紫燕紫燕你慢飞翔（《女驸马》冯素珍、春红唱段）…………………陆洪非改编 时白林曲 /314

160. 谁料皇榜中状元（《女驸马》冯素珍唱段）…………………陆洪非改编 王文治、方集富、时白林曲 /315

161. 我本闺中一钗裙（《女驸马》冯素珍、公主唱段）……………………陆洪非改编 时白林曲 /315

162. 眉清目秀美容貌（《女驸马》刘文举唱段）……………………………陆洪非改编 时白林曲 /320

163. 空守云房无岁月（《牛郎织女》织女唱段）

………………………………………陆洪非、金芝、完艺舟、岑范词 时白林曲 /321

164. 春潮涌（《牛郎织女》织女唱段）……………陆洪非、金芝、完艺舟、岑范词 时白林曲 /323

165. 到底人间欢乐多（《牛郎织女》织女唱段）

………………………………陆洪非、金芝、完艺舟、岑范词 方绍墀曲 /325

166. 恨王母无情又无义（《牛郎织女》牛化身唱段）

………………………………陆洪非、金芝、完艺舟、岑范词 方绍墀曲 /327

167. 回头不见亲人面（《牛郎织女》织女、牛郎唱段）

………………………………陆洪非、金芝、完艺舟、岑范词 方绍墀曲 /328

168. 三年日月浓如酒（《牛郎织女》织女唱段）

………………………………陆洪非、金芝、完艺舟、岑范词 方绍墀曲 /330

169. 十年寒窗盼科选（《龙女》姜文玉、文哥唱段）……丁式平、许成章、朱士贵词 方绍墀曲 /331

170. 一月思念（《龙女》珍姑唱段）……………………丁式平、许成章、朱士贵词 方绍墀曲 /332

171. 怎能忘（《龙女》云花唱段）………………………丁式平、许成章、朱士贵词 方绍墀曲 /333

172. 他一番真情话（《龙女》云花唱段）………………丁式平、许成章、朱士贵词 方绍墀曲 /334

173. 晚风习习秋月冷（《龙女》姜文玉唱段）…………丁式平、许成章、朱士贵词 方绍墀曲 /335

174. 梦　会（《孟姜女》孟姜女、范杞良唱段）………………………王冠亚词 时白林曲 /337

175. 哭　城（《孟姜女》孟姜女及男女合唱）…………………………王冠亚词 时白林曲 /340

176. 秋风飒飒（《孟姜女》孟姜女唱段）………………………………王冠亚词 时白林曲 /346

177. 三炷香（《西厢记》莺莺、红娘唱段）

………………………[元]王实甫原剧 王冠亚、赵化南改编 方绍墀曲 /347

178. 碧云天，黄花地（《西厢记》崔莺莺唱段及女声合唱）

………………………[元]王实甫原剧 王冠亚、赵化南改编 方绍墀曲 /349

179. 伯劳东去燕西飞（《西厢记》莺莺、张生唱段）

………………………[元]王实甫原剧 王冠亚、赵化南改编 方绍墀曲 /351

180. 不是爱风尘（《朱熹与丽娘》主题歌）………………………[宋]严　蕊词 方绍墀曲 /353

181. 爱情本是一世缘（《团圆之后》主题歌）……………………………王静茹词 方绍墀曲 /354

182. 这辈子再不能离你而分（《家》觉新、瑞珏唱段）…………………许公炳词 徐代泉曲 /355

183. 你忘了（《家》觉新、梅小姐唱段）………………………………许公炳词 徐代泉曲 /356

184. 自幼生在大江边（《秋》翠环及女声重唱）…………………………金　芝词 徐代泉曲 /358

185. 祭　春（《春》淑英唱段）……………………………………………金　芝词 徐代泉曲 /359

186. 心想飞（《春》觉新唱段）………………………………………周楷、王新纪词 徐代泉曲 /361

187. 你是月（《鸣凤之死》鸣凤、觉慧唱段）……………………………蒋东敏词 徐代泉曲 /363

188. 血泪化作风雨骤（《逆火》韵竹唱段）……………………………周德平词 徐代泉曲 /365

189. 怎能忘（《逆火》韵竹、柴梦轩唱段）……………………………周德平词 徐代泉曲 /369

190. 故事如藤缠满树（《啼笑因缘》何丽娜、樊家树唱段）……………金 芝词 徐代泉曲 /372

191. 这是一间冰冷屋（《啼笑因缘》沈凤喜及女声伴唱）………………金 芝词 徐代泉曲 /373

192. 他在墙上瞪眼睛（《啼笑因缘》沈凤喜唱段）………………………金 芝词 徐代泉曲 /375

193. 嫂叔别（《祝福》祥林嫂、祥富唱段）………………………………金 芝词 徐代泉曲 /377

194. 我问谁（《祝福》祥林嫂唱段）………………………………………金 芝词 徐代泉曲 /379

195. 我为蚕儿添桑叶（《二月》文嫂唱段及伴唱）………………………金 芝词 徐代泉曲 /383

196. 笑在最后才风光（《二月》肖涧秋唱段）……………………………金 芝词 徐代泉曲 /387

197. 走出茫然又入茫然中（《二月》肖涧秋、陶岚唱段）………………金 芝词 徐代泉曲 /391

198. 好想唱对花（《郎对花姐对花》梅霞唱段）……………王训怀词 徐代泉、徐 锵曲 /392

199. 摇篮曲（《半把剪刀》金城、惠梅唱段）……………………………王冠亚词 徐代泉曲 /394

200. 马车铃儿叮当响（《潘张玉良》潘赞化、张玉良唱段）……………金 芝词 徐代泉曲 /396

201. 去而复返一封信（《潘张玉良》潘赞化唱段）………………………金 芝词 徐代泉曲 /397

202. 爱 歌（《桃花扇》侯朝宗、李香君唱段）…………………………王冠亚词 徐代泉曲 /399

203. 空留桃花香（《桃花扇》主题歌）……………………………………吴英鹏词 徐代泉曲 /401

204. 这云情接着雨况（《桃花扇》李香君唱段）…………………………王长安词 徐代泉曲 /402

205. 光阴呀，你也这般不仗义（《汉宫秋》王昭君唱段）………………王长安词 徐代泉曲 /403

206. 敬夫君三杯酒（《双莲记》金莲唱段）……………吴恩龙、郑立松、黎承刚词 徐高林曲 /405

207. 牵牛花（《山乡情悠悠》林云、女齐唱段）…………………李光南、邓新生词 程学勤曲 /406

208. 相亲相爱地久天长（《山乡情悠悠》世农、林云唱段）……李光南、邓新生词 程学勤曲 /407

209. 我为夫君来捧茶（《明月清照》李清照、赵明诚唱段）……………侯 露词 程学勤曲 /410

210. 无人知我诗中意（《明月清照》李清照唱段）………………………侯 露词 程学勤曲 /411

211. 怕只怕岁月无情秋霜降（《明月清照》李清照、赵明诚唱段）……侯 露词 程学勤曲 /412

212. 情 驯（《香魂》苗香唱段）…………………………………………刘云程词 陈儒天曲 /413

213. 幸喜今朝放知县（《袖筒知县》赵知县、钱仁兄唱段）……………陈望久词 徐高生曲 /415

214. 榆钱挂在榆树上（《神弓刘》八弟唱段）………………任红举、操小弗词 徐高生曲 /416

215. 我的儿不满周岁母把命丧（《杜鹃女》李氏唱段）…………………汪自毅词 王世庆曲 /417

216. 杜鹃我飞步下山岗（《杜鹃女》杜鹃唱段）…………………………汪自毅词 王世庆曲 /419

217. 徘徊无语怨东风（《西厢记》莺莺、女声合唱）……………………………王自诚词 陈礼旺曲 /421

218. 乘长风母子飞驰驾祥云（《七仙女与董永》七仙女、女声帮唱）………濮本信词 陈礼旺曲 /422

219. 睡吧，我的好宝宝（《七仙女与董永》七仙女唱段）…………………濮本信词 陈礼旺曲 /424

220. 一腔幽怨付瑶琴（《七仙女与董永》秋萍唱段）………………………濮本信词 陈礼旺曲 /425

221. 神仙在天堂（《七仙女与董永》主题歌）………………………………濮本信词 陈礼旺曲 /426

222. 糊涂涂与张四结终身（《张四娶妻》张妻唱段）………………………陈望久词 夏英陶曲 /427

223. 岭头的南瓜不开花（《张四娶妻》张四、张妻唱段）…………………陈望久词 夏英陶曲 /428

224. 观牌坊（《母老虎上轿》县官唱段）……………………………………余治淮词 吴春生曲 /430

225. 小小县令井中蛙（《小小抹布官》金花、杨馥初、员外、县官、何承审唱段）

　　………………………………………………………………………王文锡词 吴春生曲 /431

226. 无愧你我一生清贫（《小小抹布官》杨馥初、金花唱段）……王文锡、吴春生词 吴春生曲 /433

227. 盼着布谷归（《小小抹布官》女声独唱）………………………………王文锡词 吴春生曲 /435

228. 玉臂里护住汉家业（《貂蝉》貂蝉唱段）………………………………王冠亚词 徐志远曲 /436

229. 相思鸟树上偎（《貂蝉》吕布、貂蝉唱段）……………………………王冠亚词 徐志远曲 /438

230. 斑斑伤痕（《诗仙李白》晓月、李白唱段）……………………………谢樵森词 徐志远曲 /440

231. 平林漠漠烟如织（《诗仙李白》李白吟诗曲）………………………[唐] 李　白词 徐志远曲 /441

232. 夜静人不静（《诗仙李白》李白唱段）…………………………………谢樵森词 徐志远曲 /442

233. 江畔别（《徽商情缘》李云飞、陈文雁唱段）……………………………侯　露词 徐志远曲 /444

234. 碧空秋雁（《徽商情缘》李云飞唱段）……………………………………侯　露词 徐志远曲 /447

235. 闽东归来不见闽中人（《徽商情缘》李云飞、陈文雁唱段）……………侯　露词 徐志远曲 /448

236. 夜深月冷霜露凝（《孟丽君》孟丽君、皇甫少华唱段）………………王冠亚词 精　耕曲 /449

237. 对天双双立誓盟（《玉堂春》苏三、王景隆唱段）………………………天　方词 精　耕曲 /451

238. 月圆花好同结并蒂莲（《玉堂春》苏三、王景隆唱段）…………………天　方词 精　耕曲 /453

239. 补得不好你要将就（《拉郎配》采凤、李玉唱段）………………王长安、胡小孩词 精　耕曲 /455

240. 情儿蜜意儿浓欢度良宵（《大树参天》宝根、梨花唱段）……………尹洪波词 精　耕曲 /457

241. 风有意雨有情（《木瓜上市》木瓜、水芹唱段）………………………谢樵森词 精　耕曲 /459

242. 喜结良缘得团圆（《血泪恩仇录》施子章、菊香唱段）………………谢文礼词 精　耕曲 /462

243. 容我三思而后行（《血泪恩仇录》菊香、施子章唱段）………………谢文礼词 精　耕曲 /464

244. 又怕冷月对愁眉（《家》觉新、瑞珏唱段）……………………………金芝、林青词 精　耕曲 /465

245. 与我的好鸣凤相伴终生（《家》觉慧、鸣凤唱段）……………………金芝、林青词 精　耕曲 /468

246. 虽有真情难相慰（《春》蕙、觉新唱段）……………………………金芝、林青词 精 耕曲 /471

247. 梦胧胧（《秋》芸、觉新唱段）……………………………………………金 芝词 精 耕曲 /473

248. 云散天开雨后晴（《啼笑因缘》樊家树、沈凤喜唱段）…………………金 芝词 精 耕曲 /474

249. 我是乳燕梁上躲（《啼笑因缘》沈凤喜、樊家树唱段）…………………金 芝词 精 耕曲 /476

250. 为何不跟我结婚（《遥指杏花村》红杏、黑马棒唱段）…………………许成章词 精 耕曲 /479

251. 男儿失意头不垂（《遥指杏花村》红杏、白马驹唱段）…………………许成章词 精 耕曲 /480

252. 跟随老师把琴操（《琴痴宦娘》宦娘唱段）…………贾梦雷、王冠亚、方义华词 石天明曲 /481

253. 琴弦心弦相和鸣（《琴痴宦娘》宦娘、温如春唱段）

　　　　　　　　　　　　　　　　　　　　　………贾梦雷、王冠亚、方义华词 石天明曲 /483

254. 因琴成痴转思做想（《琴痴宦娘》宦娘唱段）…………………… [明] 蒲松龄词 石天明曲 /485

255. 杜鹃红（《李师师与宋徽宗》李师师唱段）……………………………韩 翰词 陈儒天曲 /487

256. 谁能解得帝王愁（《李师师与宋徽宗》宋徽宗唱段）…………………韩 翰词 陈儒天曲 /488

257. 错出了情的山爱的河（《花田错》主题歌）………………………………谢樵森词 陈儒天曲 /491

258. 江水滔滔万里遥（《唐伯虎点秋香》片头曲）……………………………易 方词 陈儒天曲 /493

259. 金龟赠与金龟婿（《唐伯虎点秋香》唐伯虎、秋香唱段）………………易 方词 陈儒天曲 /494

260. 婚姻当随儿女愿（《新婚配》张菊香、老成唱段）………………………刘正需词 徐东升曲 /496

261. 山村如画好风光（《新婚配》合唱）………………………………………刘正需词 王 敏曲 /497

262. 一道花墙隔开了两种光景（《狐女婴宁》王母唱段）…………贾梦雷、王冠亚词 潘汉明曲 /498

263. 飒飒秋风秋夜长（《狐侠红玉》冯相如唱段）………贾梦雷、王冠亚、方义华词 潘汉明曲 /500

264. 怎能够背前盟弃旧怜新（《玉带缘》琼英、邦彦唱段）

　　　　　　　　　　　　　　　　　　　　………王寿之、文叔、吕恺彬词 李应仁曲 /501

265. 凉风吹乱我云鬟（《玉带缘》琼英唱段）……………王寿之、文叔、吕恺彬词 李应仁曲 /503

266. 届时难他三道题（《鸳鸯配》紫莲唱段）…………………………………黄义士词 徐高生曲 /505

267. 马儿马儿慢慢跑（《鸳鸯配》紫莲唱段）…………………………………黄义士词 徐高生曲 /506

268. 魂断梦醒（《孔雀东南飞》刘兰芝唱段）…………………………………黄义士词 陈儒天曲 /508

269. 别离难（《孔雀东南飞》刘兰芝唱段）……………………………………黄义士词 陈儒天曲 /511

270. 老爷我本姓和（《六尺巷》和知县唱段）…………………………………王顺怀词 陈儒天曲 /514

271. 空荡荡的厅堂静悠悠（《六尺巷》香兰唱段）……………………………王顺怀词 陈儒天曲 /516

272. 墨 缘（《墨痕》主题歌）…………………………………………………王和泉词 时白林曲 /519

273. 多日里（《墨痕》墨荷唱段）………………………………………………周德平词 徐高生曲 /520

274. 血泪依然在荒坟（《墨痕》章泮池、墨荷唱段）……………………………周德平词 徐高生曲 /521

275. 视若同胞兄妹一场（《墨痕》墨荷、天柱唱段）……………………………周德平词 徐高生曲 /522

276. 痛心泣血留绝笔（《墨痕》汪时茂唱段）……………………………………周德平词 徐高生曲 /525

277. 一江水（《墨痕》天柱、红菱唱段）…………………………………………周德平词 徐高生曲 /527

278. 泣血呼唤无回应（《墨痕》墨荷唱段）………………………………………周德平词 徐高生曲 /529

279. 长亭别（《墨痕》天柱、墨荷唱段）…………………………………………周德平词 徐高生曲 /532

280. 何曾想（《墨痕》章泮池唱段）………………………………………………周德平词 高国强曲 /534

281. 看庭院月色染夜深人静（《墨痕》天柱唱段）……………………………周德平词 高国强曲 /535

282. 欲敲门　难敲门（《墨痕》天柱、红菱唱段）……………………………周德平词 谢国华曲 /537

283. 星似点点泪（《墨痕》红菱唱段）……………………………………………周德平词 解正涛曲 /539

284. 挥挥手，殷殷问（《墨痕》墨荷、天柱唱段）……………………………周德平词 解正涛曲 /540

285. 连日里吃不安睡不稳（《墨痕》章泮池唱段）……………………………周德平词 解正涛曲 /541

286. 头重脚轻人如醉（《墨痕》天柱唱段）……………………………………周德平词 解正涛曲 /542

287. 难忘你我兄妹情（《玉带缘》玉英、邦彦唱段）………王寿之、文叔、吕恺彬词 王恩启曲 /543

288. 空对着花好月圆心欲碎（《玉带缘》邦彦唱段）………王寿之、文叔、吕恺彬词 王恩启曲 /545

289. 你顶个男人头（《三盖印》胡婶唱段）………………………………………辛　农词 马自宗曲 /547

290. 你寡母孤儿两相伴（《三盖印》方榕唱段）…………………………………辛　农词 马自宗曲 /548

291. 虽说是你我结婚才三年整（《三盖印》方榕唱段）…………………………辛　农词 马自宗曲 /550

292. 果然才子非假冒（《女巡按》霍小姐、文必正唱段）

　　　　　　　　　　　　　　　　　王月汀词 周蓝萍曲 李万昌根据台湾版演出记谱 /552

293. 访　友（《梁山伯与祝英台》梁山伯、祝英台、银心唱段）

　　　　　　　　　　　　　佚　名词曲 李万昌根据1963年台湾舞台演出版录音记谱 /553

294. 十八相送（《梁山伯与祝英台》梁山伯、祝英台、银心、四九唱段）

　　　　　　　　　　　　　佚　名词曲 李万昌根据1963年台湾舞台演出版录音记谱 /556

295. 山野的风（《严凤英》主题曲）………………………………………………张鸿西词 金复载曲 /559

296. 且忍下一腔怒火再做一探（《情探》桂英、王魁唱段）………贺美玲、苏波词 李道国曲 /560

297. 迎亲路上（《孔雀东南飞》仲卿、兰芝唱段）……………王长安、罗怀臻词 徐志远曲 /562

298. 满眼风（《孔雀东南飞》兰芝唱段）………………………王长安、罗怀臻词 徐志远曲 /565

299. 走过了一个山（《玉堂春》主题歌）…………………………………………周治平词 精　耕曲 /568

300. 绣取山川大屏风（《小乔·赤壁》秦小乔及伴唱）…………………………胡应明词 夏泽安曲 /570

301. 缕缕情丝云寄托（《香草》香草唱段）⋯⋯⋯⋯⋯⋯⋯⋯⋯⋯邓新生词 夏泽安曲 /572

302. 我常常走进甜蜜的梦境（《团圆的日子》美莲、长根唱段）⋯⋯⋯⋯涂耀坤词 夏泽安曲 /573

303. 妈妈，妈妈，你快回来（《天职》甜甜唱段）⋯⋯⋯⋯⋯⋯⋯⋯方祖新词 夏泽安曲 /574

304. 一番话如雷劈五雷轰顶（《天职》金惠唱段）⋯⋯⋯⋯⋯⋯⋯⋯方祖新词 夏泽安曲 /575

305. 花容月貌好思想（《拐杖》李军唱段）⋯⋯⋯⋯⋯⋯⋯⋯⋯⋯⋯王松平词 夏泽安曲 /577

306. 女人的心情你不理解（《天堂梦》茶花、郭兴唱段）⋯⋯⋯⋯⋯熊文祥等词 夏泽安曲 /578

307. 摇篮曲（《银锁怨》长根、巧巧唱段）⋯⋯⋯⋯⋯⋯⋯⋯⋯⋯⋯熊文祥词 夏泽安曲 /580

308. 小镇买回新衣帽（《银锁怨》巧巧唱段）⋯⋯⋯⋯谢恭思、王凯、殷耀生词 夏泽安曲 /581

309. 未曾开言泪满腮（《银锁怨》秦唱段）⋯⋯⋯⋯⋯谢恭思、王凯、殷耀生词 夏泽安曲 /582

310. 听说是蔡郎哥回家去（《小辞店》柳凤英、蔡鸣凤唱段）

⋯⋯⋯⋯⋯⋯⋯⋯⋯⋯⋯⋯⋯⋯⋯⋯⋯⋯严凤英、查瑞和演唱 时白林记谱 /584

311. 不好，不好，三不好（《春香闹学》春香、王金荣唱段）⋯⋯⋯⋯陆洪非词 时白林曲 /587

312. 打开书简心已乱（《春香传》李梦龙唱段）⋯⋯⋯⋯⋯⋯⋯⋯庄　志改词 王文治编曲 /589

313. 眉清目秀好年华（《双下山》小尼姑唱段）⋯⋯⋯⋯⋯⋯⋯⋯⋯汪维国词 陈儒天曲 /591

314. 夜风冷　月西沉（《千字缘》公主、女声伴唱）⋯⋯⋯⋯⋯⋯⋯杨　康词 徐高生曲 /595

315. 世代传诵千字文（《千字缘》周兴嗣、公主唱段）⋯⋯⋯⋯⋯⋯杨　康词 徐高生曲 /597

316. 变化造就气万森（《千字缘》周兴嗣唱段）⋯⋯⋯⋯⋯⋯⋯⋯⋯杨　康词 徐高生曲 /598

附　录

一、黄梅戏锣鼓⋯⋯⋯⋯⋯⋯⋯⋯⋯⋯⋯⋯⋯⋯⋯⋯⋯⋯⋯⋯⋯⋯⋯⋯⋯⋯⋯⋯⋯⋯⋯⋯ /603

二、黄梅戏曲牌⋯⋯⋯⋯⋯⋯⋯⋯⋯⋯⋯⋯⋯⋯⋯⋯⋯⋯⋯⋯⋯⋯⋯⋯⋯⋯⋯⋯⋯⋯⋯⋯ /608

三、黄梅戏音乐简谱记谱规范格式⋯⋯⋯⋯⋯⋯⋯⋯⋯⋯⋯⋯⋯⋯⋯⋯⋯⋯⋯⋯⋯⋯⋯⋯ /611

四、黄梅戏音韵⋯⋯⋯⋯⋯⋯⋯⋯⋯⋯⋯⋯⋯⋯⋯⋯⋯⋯⋯⋯⋯⋯⋯⋯⋯⋯⋯⋯⋯丁式平 /624

五、《中国黄梅戏唱腔集萃》CD 目录⋯⋯⋯⋯⋯⋯⋯⋯⋯⋯⋯⋯⋯⋯⋯⋯⋯⋯⋯⋯⋯⋯⋯ /632

编后语⋯⋯⋯⋯⋯⋯⋯⋯⋯⋯⋯⋯⋯⋯⋯⋯⋯⋯⋯⋯⋯⋯⋯⋯⋯⋯⋯⋯⋯⋯⋯⋯⋯徐高生 /635

时装戏影视剧部分

爹娘爹娘心太狠

《柳树井》招弟唱段

老 舍 词
王兆乾 曲

1 = ♭E 2/4

慢板

（1·2 35 | 2 3 1 | 2·3 1216 | 5 − ） 2 2 5·3 | 2 2 1·7 | 3·2 1 2 | 6 5 | 6 |
爹娘 爹娘 心 太 狠，把

3 3 2 1 23 | 21 6 5 ∨ | 5 6 1 | 2·3 2 16 5 （6 | 1 2 3 2 16 | 5·3 5 ） | 6·1 2 32 |
亲生的 女儿 换 了 粮。 自从那年

1 ∨ 2 6 | 5 | 3 1 | 2· 3 2 | 1 2 2 16 （1·3 2 3 1 | 6 1 5 6 ） 5·3 2·5 | 3 3 2 1·7 |
遭 荒 旱， 一 家 三口 人

3·2 1 2 | 6 5· | 1 3 5 | 6 5 6 | 3 2 3 2 16 | 5 6· | 5 3 3 2·5 | 3 2 1·7 |
受 饥 荒。 一 石 谷子 半 疋 布， 狠心的 爹娘 卖我 像卖

6·1 2 2 | 6 5· | 1 3 5 | 6 5 6 | 2 2 1 | 3·2 1·7 | 6 2 2 | 7 6 5 |
一 头 羊。 卖 出的 羊儿 难 活 命， 卖 出的 女儿

6 61 2 2 | 6 5· | ） 0 （ | 2 2 5·3 | 2 32 1 17 | 5 2 5 32 | 1 0 | 5 2 5·3 |
哪有 好下 场？ （夹白略） 将我 换了 一担 谷子 半匹 布， 也没有

2 3 2 1 1 | 3·2 1 2 | 6 5· | 1 3 5 | 6 5 1·6 | 3 2 3 2 16 | 5 6· | 5 2 5·3 |
救活 我的 二老爹 娘。 老 两 口儿 没 人 管， 饿死在

2 3 2 1 | 6·1 2 3 | 6 5· | 3 2 3 2 | 7 6 5 | 3 2 3 2 16 | 5 6· | 5 2 5 |
东村 的 破草 房。 他 们 死了 不再 受苦， 死了 的

3 2 1 17 | 3·2 1 2 | 6 5· | 5 5 5 65 | 3 3 2 1 | 5 20 5·3 | 2 2 61 2 | 6 5· | 5 |
倒比我这 活着的 强。 狠心的 婆婆 大姑 子， 死了 父母 不让我 哭一 场。 我

渐慢

5 5 65 | 6 01 | 2 6 1 2 | 6 5· | 5 3 2 2 | 7 6 55 | 6·1 2 2 | 6 5 0 |
气也 不敢 出， 我 响也不敢 响， 眼泪 只有 往这 肚子 里 淌。 唉！

$\widehat{5\ 5}\ \overline{6\ 5}\ |\ \overset{\frown}{\dot{6}}\quad 0\ |\ \overline{5\ \widehat{3\ 2}}\ \overline{3\ \widehat{3\ 2}}\ |\ \overset{\frown}{\dot{1}\cdot\quad 2}\ |\ \overline{3\ 2}\ \overline{5\ 3}\ |\ \overset{23}{\overset{\frown}{2}}\quad -\quad |\ (\overline{匡\cdot 个}\ \overline{龙\ 冬}\ |\ 匡\quad 冬\)\ |$

天有　多么　大，　　　地有　多么　广。

$\widehat{5\ 3}\ \overline{3\ 2}\ |\ \overline{2\cdot\overset{\frown}{1}}\ \dot{6}\ |\ (\overline{匡\cdot 个}\ \overline{龙\ 冬}\ |\ 匡\quad 冬\)\ |\ \Vert\overset{\dot{6}}{\underset{\frown}{5}}\cdot\quad \overline{6\ 1}\ \overline{5\ 3}\ \dot{2}\ -\cdots\cdots\ ^\vee\overline{1\ 2}\ 3$

苦媳　妇　　　　　　　　啊，

$\overset{\frown}{\overset{\sim}{2}}\ \overline{1\ \overset{\flat 7}{\dot{6}}}\cdots\cdots\ ^\vee 5\cdots\cdots\ |\ \frac{2}{4}\ \overline{3\ 3\ 2}\ \overline{1\ 2\ 3}\ |\ \overline{2\ 1\ 1\ 6}\ \overline{5\ 5}\ |\ \overline{\overset{\flat}{6}\cdot 1}\ \overline{2\cdot\dot{6}}\ |\ \overline{1\ 2\ 3}\ \overline{2\ 1\ 6}\ |\ 5\quad -\quad \Vert$

找不到地方　哭声　我的　爹　　娘。

此曲是用【彩腔】及【对板】编创而成。

我只说世间上无有人爱我

《柳树井》招弟唱段

老　舍 词
王兆乾 曲

1 = ♭E 4/4

我只说世间上无有人爱我，不料想还有个知心的好周强。他是个生产委员多么体面，怎么会看中我这苦命的姑娘。我要是能逃出那王家去，必定必定找周强。我愿帮他去种地，我愿帮他做饭洗衣裳。唉！周强跟我都是妄想，虎口里都能够逃得出羊。周强哥你不必为我多费事，要娶妻多少姑娘比我强。又何必为我去惹祸，又叫外人说短道长。

谁不知我婆婆是个糊涂鬼，谁不知我大姑子是个

母霸王。（夹白）天哪！给我出个好主意，还是

一死　还是等周强。（夹白）还是死的好！（夹白）不，不跳井

我不死！　死了没有人把我的命偿，人人都爱

共产党。难道说我的冤屈　共产党就不管？舍不得自己

这条命　也难舍土改后的好村

庄。村子里大家劳动大家欢喜，盼望着

大家伙　帮帮我忙。

此曲由女【八板】【平词】【二行】组成。

挑起红炉喊补锅

《补锅》小聪、兰英唱段

移植剧目 词
单雅君 曲

1 = E 2/4

(小唱)补 锅 (咻) 补 锅(咻),

翻过 山坡 又过 河,

田 园 到 处 笛 新 歌。

支援农业 我劲头 大, (衣冬 冬 匡·个令令 匡台) 挑 起

红 炉 喊 补 锅。 补锅 (喔)

补锅 虽 然 小 手 艺, 人人对我

笑 呵 呵(咻)。 螺丝 虽小 用 处

大, 革命 何需 选 工 作。 只要群众 称 心 如

意,(衣冬冬 匡·个令令 匡台)我喊破 了 喉 咙 也 快 活咻

也(呀么)也快 活。 补锅 (咻) 补 锅(咻),

$\overset{\frown}{5 \cdot 2}$ 3 5 $\widehat{2 1 6}$ | $\underset{\cdot}{5} \underset{\cdot}{5} \underset{\cdot}{5} \underset{\cdot}{5}$) | $\widehat{3 \ 3 2} \ \widehat{3 \ 3 2}$ | $\widehat{1 \cdot 2} \ 3 \ \widehat{5 3}$ | $\overset{\frown}{2 \cdot 1 \cdot 6}$ | $\widehat{6 2} \ \widehat{2 \ 1 2}$ | $\widehat{6 \ 5} \ \underline{1} \ \widehat{6 5} \ 6$ |

（兰唱）听得 喊补 锅（咳） 急忙 出房 门（哪），

$\overset{\frown}{2 1} \ 2$ | $\widehat{6 5} \ \underset{\cdot}{6}$ | $\widehat{2 1} \ 2$ | $\widehat{3 \cdot 5} \ \widehat{2 3}$ | $5 \ \underset{\cdot}{5}$ | $\widehat{5 5 6} \ \widehat{5 3}$ | $\widehat{2 1} \ 2$ | $\widehat{6 1 6 1} \ \widehat{2 3}$ |

小 聪 来到了 兰英 我喜 在 心（哪）， （依子呀依 哟） 喜 在

$\underline{1} \ 1 \ 3$ | $\widehat{2 3 2 1} \ \widehat{6 5 6 1}$ | $\underset{\cdot}{5} \ (\overset{>}{5 \ 0}$ | $\text{廿} \ \overset{3}{2} \cdots \widehat{1 2 0}$) $2 \ 1 \ \overset{5}{2} \overset{3}{3}$ $(\underline{0 6} \ \widehat{5 \ 6 5}$

心（哪） 喜（呀么） 喜 在 心。 补锅 （咿）（小白）有 搪 瓷

$\overset{3}{\widehat{6 5 6}} \ \overset{3}{\widehat{1 6 1}} \ \overset{3}{\widehat{2 1 2}} \ \overset{3}{\widehat{3 2 3}} \ \overset{3}{\widehat{5 3 5}} \ \overset{3}{\widehat{6 5 6}} \ \overset{3}{\widehat{1 6 1}} \ \overset{3}{\widehat{2 1 2}} \ \overset{3}{\widehat{3 2 3}}$) $\overset{tr}{5} \cdots$ | $2 - \widehat{1 \ 2 0}$ ‖

脸盆 漱口 缸子 鼎锅 菜锅 饭锅 潲锅 要补 的 （唱）（啵） 补 锅（咿）！

　　　　此曲是用【彩腔】【花腔】小调为素材创作的新曲。

夜风吹来稻花香

《王金凤》王金凤唱段

鲁彦周 词
丁式平 曲

1=♭B 4/4

慢板 非常恬静地

夜风吹来稻花香，对对萤火闪萤光。

青山隐隐天地广，风吹笛声到耳旁。

稍快

金凤手执红缨枪，精神抖擞来站岗。

夜半守在庄稼旁，要做个守卫的好姑娘。

此曲以【彩腔】为基调改编而成。

挡不住的革命洪流

《金陵春晓》奇红唱段

杨 应 词
桂双芳 曲

中国黄梅戏唱腔集萃

010

1=♭A 2/4

中速

（1276 56 i）| 5.6 i | i i 6 5 | 6.5 45 | 5.6 i i | 156i 6553 | 2（35i 6543 | 2.1 2123）|
　　　　秦 淮　河 边 红 灯 绿 酒 腐 水 臭，

i.i 5 i | 65 53 | 2323 5i | i 6.5 5235 | 2 1 （56 | i.3 23i7 | 6.6 6 i | 56i2 6532 |
夫 子 庙 里　乌 烟 瘴 气 闹　不　休。

1.2 1i | 5676 i6）| 5. 35 | i 6.3 | 5. （i6 | 5653 235）| i i 65 | 05 32 |
　　　　多　少　人　　　　流落 街头　无 人

1212 3 | 05 35 | i 6.5 43 | 2. 3 | 3.5 6 i | 5. （56 | 2 2 | 2222 2222 |
问，　 多少人 醉 生 梦 死　在　高　楼。　渐快

2321 6i65 | 3532 121）| 5 32 | 05 35 | i.2 5 | 6 5 35 | i 6.i 56 | i. ♭7 6.i 65 |
　　　　外 国 人　在 南京 横行 无　忌，众百姓 遭 蹂 躏　渐慢

4. 3 | 2323 5i | i 65 5235 | 2 1 （i 56 i6）| 5 35 | i i 65 | 5 5 1 | 2 12 3 |
难 以 抬　头。　　　我谅这 桀纣 政权 不长　久，
原速

i i 56i | 65 53 | 2 2 | 0i 35 | 6.2 i56 | 5. （56 | i 3 | 2i 6i | 5 - ）‖
再残暴也 挡不住这 革 命　洪　流。　慢

此曲由【平词】音调编创而成。

旧社会苦难似海深千丈

《红枫岭上》男女齐唱、大娘唱段

汪自毅、魏启平 词
凌　祖　培 曲

1 = E　2/4

（ì　7　｜6　ì｜5·　43｜2 56 1762｜5·3 2356

（男女高领唱）

ì·　5｜6·　5｜3/1　-｜
啊，

5 5 3 5｜6 65 3｜3　-｜
（女齐）苦难　的　岁月

5·　6｜2·　1｜7/5　-｜5 53 25｜3 32 1｜2 16 5｜6·1 2 53｜2·3 1 26｜
啊，　　　　　　（女领唱）丹枫　如火　彻夜　明，

2 23 12｜5·　3｜2　0｜0　0｜0　0｜7·　2 6·　2｜5·　6｜
红枫　岭，　　　　　　　　　　　（女齐）啊，

5　-｜0　0｜0　0　0｜0 6 53｜2·3 57｜6 56｜06 53｜
　　　　　　　　啊，　　把粮省，　支援

5　-｜1 1 65｜32 3·｜2 2 57｜65 6·｜0　0　0｜01 56｜
（男齐）千辛　万苦　把粮　省，　　　　啊……

2·5 2 16｜5·6 1 53｜2·3 1 26｜5｜
革命　一片丹　心。

7·　6｜5·3 56｜2·3 1 26｜5｜
一片丹　心。

（5｜4/4 4·　3 2312 32353｜2 03 27 6123 1576｜

稍慢
5·1 6 56 4531 23）｜5·6 12 65 5（123）｜5 53 21 6 5 5 6543｜2 35 6 12 3·6 43｜
（大唱）旧　社　会　苦难　似海　深千　丈，

2（66 6543 2·325 6123）｜2·3 56 5 53 2132｜1·（23 5·653 2123）｜1 5 53 2·　32｜
风　雨　无边　　　　　　　夜　茫茫。

12 216 5·（4 32｜1553 216 5·4 3523）｜5 53 5 6 61 65｜6 56 12 3·（561 5624｜
反动　派横行　　烧杀　抢，

中国黄梅戏唱腔集萃

012

3)6 5 3 2 32 16｜15 6 5643 32 3 126｜5（5· 643｜2 5· 1 61｜23 53 26 12｜

穷人家无 有 隔 夜 粮。

5 45 31 123）｜5 5 （06 35）｜6· 1 3 5｜6 - - 5｜3 5 1 6 5 53｜

多亏 救 星 共产

2（3 5 1 6 5 543）｜2· 3 5 35｜6· 1 5 3｜2 32 1 （5）｜6· 3 26 12｜

党， 红旗 引 路 闪 金

6 5 （35 23）｜2· 3 5· 0｜35 31 2）23｜5 53 23 1｜6· 1 5 35｜

光。 解 放 军 为了 人民 得 解

6· （53 56 1）｜53 56· 1 5｜6 - 5 3｜6 5 6 5643｜2· 5 2 1｜

放， 奋勇 杀 敌 在 战 场。

6 1 56 12 6｜5（5· 6 31｜23 5 07 65｜12 53 21 61｜5· 64· 3 23 56）｜

稍快

5 5 （06 35）｜6 1 6 5 3｜6· 5 1 2｜3· （5 6 1 56 12｜3）6 5 3｜

多少 乡亲 为 革 命， 颗粮

2 32 1 - ｜1 6· 1 56 31｜2· （3 56 31 2）｜3 35 2 3｜53 5· （6 35）｜

粒 米 细 珍 藏。 积少 成多

6· 5 3 57｜6·（7 2 2 7 2 75｜6· 7 65 35 6 ）｜53 56 1 53｜2·（3 25 61 23）｜

就 是 力 量， 支援 了子弟 兵

稍慢 再慢

53 2 1 6 53｜2· 32 1｜1 6 3 21 6｜5 - 5·（55 $\frac{2}{4}$ 5· 55｜5· 55 54 32｜

迎来 了春 光。

1 56 123）｜5 53 5｜6 6 1 65｜5 5 53｜2 32 12｜5· 1 4 3｜2（66 5643｜23 21 6123）｜

如今 是 彩霞 满天 光 万 丈，

$\widehat{5\,2}$ 5 $\widehat{3\,5}$ | $\widehat{6\,5}$ $\widehat{5632}$ | $\widehat{1216}$ $\widehat{5}$ 5 3 | $\overset{5}{\underline{2\cdot 3}}$ $\widehat{1\,2\,6}$ | 5 ($\widehat{613}$ $\widehat{2161}$ | $\underline{5\,3}$ $\underline{5\,6}$) | 2 $\widehat{23}$ $\underline{12}$ | $\widehat{32}$ 3 | $\widehat{5\,3}$ 2 |

金花　银朵　照　山乡。　　　　　　　储粮　要做长远

再慢　　　　　　**原速**

$\widehat{2\cdot 1}$ 6 | $\underline{5\cdot 3}$ $\widehat{5\,6}$ | $\underline{1\,2}$ $\widehat{3}$ | $\underline{5\,3}$ $\underline{5}$ $\widehat{65\,6}$ | $\frac{1}{4}$ 5 ($\widehat{646}$ $\widehat{65\dot 1 6}$ | $\widehat{5643}$ $\widehat{235}$) | $0\,5$ | $3\,5$ | 6 | 5 |

想，居安思危　绝不能　　忘。　　　　平时要警惕

$0\,5$ | $\widehat{3\,1}$ | $\frac{2}{4}$ $2^{\vee}\widehat{3}$ $\underline{2\,3}$ | $\overset{>}{\underline{5\cdot 3}}$ $\underline{2\,1}$ | $\underline{5\,3}$ $\underline{5}$ $\widehat{61\,5}$ | $\overset{5}{6}\widehat{6}$ $\widehat{65}$ | $\underline{5\,3}$ $\dot 1$ $\widehat{6553}$ | 2 ($\widehat{32}$ $\widehat{1761}$ | $2\,0$ 0) ‖

枪　声　　响,谨防那　帝国主义　侵略的豺　狼，　　侵略的豺　狼。

　　此曲的最大特色是借鉴了板式，写了一段快三眼，与前面的新腔形成对比，在快三眼中又巧妙地插入革命歌曲《三大纪律八项注意》和《歌唱祖国》的旋律。

真是一位好姑娘

《泉边上的爱情》小姑唱段

班友书 词
方集富 曲

1=♭B 1/4

(0 i | 6i65 | 3531 | 2) | 6·5 | 6 i | 2 i 6 | 5 | 3·i | 6 5 | 6 53 | 2 |
　　　　　　　　　　　　　 他 的　 名 字　 我 不　 讲，年 纪　 与 我　 正 相　 当。

0 i | 6 5 | 3·5 | 6 5 | 0 i | 3 5 | 656 i | 5 | (i i | i 65 | 356 i | 5) | 0 i | 6 5 |
论　 相 貌　 和 你　 爱 人　 倒 很　 像，　　　　　　　　　　　　　 只　 是 他

3·5 | 6 5 | 0 6 | 6 53 | 5653 | 21 2 | 6·5 | 6 i | 0 2 | 2 6 | i | (6 i | 6 i |
生 产　 劳 动　 样 样　 强。　　　　 锄 地　 打 埂　 样　 样 会，

2 6 | i) | 3·5 | 6 5 | 0 6 | 6 3 | 5 | (i·6 | 5 i | 6 i | 5) | 6·5 | 6 i | 2 i 6 |
肩 头　 能 挑　 一　 担 粮。　　　　　　　　　　　　 工 作　 学 习　 最 积

5 | 3·5 | 6 i | 6 53 | 2 | 6·5 | 6 6 | 0 2 | 2 i 6 | 56 5 | 5 (i | 6i65 | 356 i |
极，大 裁　 小 剪　 都 在　 行。能 说　 会 道　 心 头　 细，

56 | 5) | 6·5 | 6 6 | 60 | i 2 | i 6 | 5 | 63 | 3 5 | 5 i | 6 4 | 5 | (i265 | 3563 | 5) ‖
真 是　 一 位　 好 姑　 娘（哪嗬 咿呀　嗬 咿呀 嘿）。

此曲是由【花腔】小调改编而成。

莫要马踏悬崖不知把缰收

《徐锡麟》恩铭、徐锡麟唱段

王晓马 词
程学勤 曲

1 = B 4/4

中速

(恩唱)我弄不明白搞不清楚，

你与我只差割颈换头。

来安庆春秋才两度，我让你连升两级

名响吴楚连升两级名响吴楚第一洲。 (徐唱)

你让我抚衙内里里外外我自由走，

你也把佳肴美酒为我留为我留。

大事小事总是把我当参助,我看到更多的腐朽招来更多的忧愁。

稍紧

(恩唱)为朝廷你与我都在奋斗,(徐唱)只会把

痛苦悲伤添一筹。不该是你举这罪恶的手,

稍慢

徐伯荪分得清私恩公仇。大清朝

中国黄梅戏唱腔集萃

016

2 12 33 | 5 5 1 | 2·3 4 | 3(432 12 | 3 0 0 0) | $\frac{1}{4}$ 6 | 5 | 0 5 | 3 2 | 1 6 |
病人 膏肓 比商 纣，　　　　　　　列 强 横 行 华 夏

1 2 | 3 5 | 2 (2321 | 2 2) | 1 12 | 6 5 | 1·(1 | 1 1) | 6 1 | 1 3 | 2·(2 |
神 州。　　　　大割　地　　大赔　款

2 2) | 5 1 | 2 12 | 3 0 | $\frac{2}{4}$ 5·5 32 | 1 53 | 2 - | 2 3 | 1· 2 | 3 5 |
行 尸 走 肉，　五千 年的 文　　明　　蒙 辱 含

（5 1 1 1 |
2· 1 | 7 6 | 5 - | 6165 32 | 1232 10) | $\frac{1}{4}$ 1·2 | 3 3 | 3 2 | 1 1 | 1 3 |
羞。　　　　　　　　　我知 你是 清官 一

2·6 | 1 | 6·6 | 5 4 | 4 3 | 2 3 | 5 6 | 4 3 | 2(321 | 2)5 | 3 5 | 2 3 | 1 |
个，　我知 你是 才能 一 流。　　　我 知你 待 我

1 1 | 1 3 | 2 6 | 1(232 | 1)2 | 7 6 | 5 3 | 5 6 | 1(232 | 1)$^\vee$6 | 2 3 | 5 6 |
并不 薄，　我 知你 为 朝 廷 把 雄才 相

4 3 | 2 (2321 | 7 1 | ∨ 2 0 0) ..
求。　　　　　　　　（徐白）可是我恨你把这腐朽的朝廷来挽救！

(5 0) 0 (Ｘ Ｘ·) | $\frac{1}{4}$ 5 0 | 2 0 | 1 0 | 0 |(6765 | 3 5 | 1·1 | 1 1) |
我恨你愚昧忠君！　（徐唱）昏　了　头！

0 1 | 1 1 | 6 6 | 6 6 | 3 3 | 6 1 | 5(676 | 5)3 | 2 1 | 6· 6 1 | 2 0 | 0 3 |
你 忘记 该 去 的 就 该 去，　　你 忘记 该 丢 就

2 3 | 5 0 | 1·(1 | 1 1) | 0 2 | 7 2 | 6 7 | 5 | 2 3 | 7 6 | 5 6 | 1(232 | 1)2 |
放 手 丢。　　就 像 大 江 流 日 夜，　春

1 2 | 4 | 4 5 | 5 3 | 3 2 | 1 | 2 | 5 3 | 2 |(2123 | 5356 | $\frac{2}{4}$ 1·5 6 1 | 2 0 0 |
天 过 去 又 是 秋。

慢　　　　　　　　　　　　　转1＝E

6̲·1̲ 56̲ | 4̲·6̲ 54̲2̲ | 1 -) | 6̲·1̲ 2 | 3̲·3̲ 2̲1̲ | 6̲·1̲ 5̲(676̲ | 5） | 6̲1̲ | 2· 1̲2̲ |

（恩唱）你 说 的　　　不 是 一 点 道 理　　　　也 没 有，

6̲5̲ 6̲ | (23̲56̲ 32̲17̲ | 6̲15̲ 6̲ ） | 6̲6̲ 2̲32̲ | 76̲ 1̲1̲ | 2̲6̲ 7̲2̲ | 6̲5̲（5̲6̲） | 1̲ 1̲2̲ 6̲5̲ |

新 甫 我　　心 里 藏 尽 社 稷 忧。　　常 言

3̲·(2̲ 1̲23̲) | 1̲1̲ 2̲32̲ | 7̲·2̲ 6̲5̲ | 1̲6̲1̲ 2̲3̲1̲ | 2·(22̲5̲ 43̲2̲) | ¼ 1̲·1̲ | 3̲5̲ | 6̲1̲5̲ | 6 |

道　　出 门 看 气 候，　　走 路 要 抬 头。　　识 得 时 务 为 俊 杰，

1̲·6̲ | 2̲3̲1̲ | 1̲5̲ 6̲ | 2̲·2̲ | 1̲2̲3̲ | 2̲2̲ 7̲ | 6̲6̲1̲ | 3̲5̲ | 6̲·1̲ | 3̲5̲ | 6̲·3̲ |

水 到 渠 成 万 事 休。眼 下 大 清 多 磨 难，瘦 死 的 骆 驼 还 有 一 堆 搬 不

2̲ 2̲7̲ | 6̲1̲6̲1̲ | 2̲ 7̲ | ²⁄₄ 1̲·5̲ 6̲ | 5 - | (1̲ 05̲ 76̲5̲) | 1̲1̲6̲ 2̲2̲3̲ | 1 0 | 2̲7̲6̲ 56̲7̲ |

动 的 大 骨 头。　　独 木 不 成 林，　一 叶 不 知

6 0 | 7̲ 7̲2̲ 6̲5̲ | 3̲·2̲ 3̲5̲ | 6̲·6̲ 5̲6̲ | ¼ 1̲·1̲ | 3̲5̲ | 1̲·1̲ | 3̲5̲ | 1̲2̲3̲5̲ | 2̲1̲6̲5̲ |

秋。　黎 民 百 姓 跟 着 朝 廷 走，　　会 说 你 是 绿 林 造 反，九 族 跟 着

6̲1̲6̲1̲ | 2̲ 7̲ | ²⁄₄ 1 0 | 7̲·6̲ 5̲6̲ | 7 6̲2̲ | 7̲(77̲7̲ 76̲5̲6̲ | 72̲3̲5̲ 32̲1̲2̲ | ⫽ 7̲0̲) | 0̂ |

把 血 流。　你 要 思 前 又 想 后，　　　　　　　（恩白）徐 伯 荪

p　　　　　　　　　p　　　　　　　　　　　　f

(1̲1̲0̲) 0̂······ (2̲2̲0̲) 0̂ ····· (3̲ 0̲) 0̂ ············· | ²⁄₄ 05̲ 6̲1̲ |

徐 锡 麟，　　　徐 会 办，　　仓 0　　这 世 上 没 有 后 悔 的 药 喔！　　莫 要

　　　　　　　　　　　　　　　　　　　　　清唱

2̲·3̲ 2̲1̲ | ⫽ 1̃· 6̲· | ∨ 6̲1̲ | 5 | 6̲ | 3̲5̲ | 2̲1̲2̲3̲ | ∨ 5 | -) ‖

马 踏 悬 崖　　不　知　把　缰　收。

此曲选用【平词】【八板】【彩腔】等素材编创而成。

江 淮 美

《柳暗花明》利云唱段

王　敏、殷　勤
程久钰、谢清泉 词
程　学　勤 曲

1=B 2/4

中板　赞美地

‖:(3· 23 | i· 76 | 5·6 i7 | 6· 　i | 3 56 5232 | 1 -) | 3 23 56 | i·3 2 i6 |

人人 都 说
风吹 麦 苗

5·6 i3 | 56 5· | i2 6 　2 | i 65 3 | 5·6 i61 | 2·3 1235 | 2(123 5·6 | 1235 2)|

江淮 美，　　江淮 风 景 不 寻 常，不 寻 常。
翻绿 浪，　　金黄的 菜 花 扑 鼻 香，扑 鼻 香。

5 61 65 32 | 35 1· | 6i 61 2 3 | 5 65 3 2 | 5 53 53 | 23 2 　3 | 6· 　i |

山坡 牛羊 叫，　桃 李 吐芬 芳，　翠 竹 映青 瓦，　柳 荫
黄鹂 枝 头　声 声 唱，　条 条 河 流 水

1.
2·3 12 6 | 61 5 (61 2 ‖:

透粉 墙。

2.
23 23 65 | i· (61 2 | 3· 　5 | 2·3 27 | 63 56 | i -)‖

泱 泱。

此曲是根据江南民歌风味和黄梅戏花腔小戏中的宫调唱腔音调糅合而成。

草原千里镶翡翠

《金色的道路》奥金玛唱段

佚　名 词
程学勤 曲

1 = F 2/4

充满信心地

（5. 55 | 5. 5 55 | 0 65 43 | 2653 2161 | 5. 6 1234） 5 5 35 | 6 i 6 53 |
　　　　　　　　　　　　　　　　　　　　　　　　　　　草　原　　千　里

5 2 5 63 | 32 3 1 | 5 53 2 35 | 32 1 2 ∨ | 2 35 6532 | 1 23 21 6 | 5 (45 3523 |
镶　翡　翠，　　　红日 高照 闪金　　　　　　　　　　　　辉。

1235 2161 | 5 61 5) | 1. 1 35 | 7672 6 | 5 32 1 2 | 0 32 1235 | 2. 3 15 6 |
　　　　　　　　　　群策群力 献智　慧，　誓叫 顽敌 落重　围。

5 (356 1234 | 5 45 60) | 1 1 12165 | 5/3 - | 5 32 1 | 1 61 5 | 2 2 72 |
　　　　　　　　　　金色大　地　　怎容 虎狼 辈，茫茫昆仑

3. 5 32 | 36 532 | 23 1. | 2. 1 61 | 5 35 2 | 2. 6 5 45 | 6 - |
哪　怕那 阴风　吹。　螳　臂 截不 断 江 河 水，

6 - | 5 53 2 35 | 32 1 2 | 2 35 6532 | 1 23 21 6 | 5 (56 72 | 6 i | 5 -)‖
蝇翅 难遮 太阳　光　辉。

此曲是在原【彩腔】基础上略有加工的新腔。

韩燕来革命的后代

《野火春风斗古城》杨晓东唱段

移植剧目词
苏立群曲

中国黄梅戏唱腔集萃

020

更慢　　　　　　　　原速　　　　　　　渐慢

2323 5 ｜ 0 5 32｜7·6 53｜1（212 3 17｜6·5 43｜27 6156｜1　-）‖

日　照　东　　　　窗。

　　这段唱腔以男【平词】为基调，并加以发展，特别是在唱腔的开始句和终止句，打破了传统男【平词】起句和落句。

怎奈是今日贵客来店房

《迎客》店嫂唱段

张曙霞 词
马自宗 曲

中国黄梅戏唱腔集萃

022

他那里怒气冲天性暴强，反常态不由我气断肝肠。往日里我定要整他拗犟，怎奈是今日贵客来店房。

强忍着一腔怒火与他好好地讲，换笑脸也只得以柔制刚。当家的哥且息怒，怒伤脾脏，喝一杯消气的酒润润肝肠。我看你好像那孩子一样，绷着脸撅着嘴脸拉多长。又像那铁钟馗容颜难看，睁着一双大红眼

稍快

1̣·3̣ 5̇6 5 3̂5 2·1 | 6̣ 5 （3̂5 2̣3 5̣3）| 5̣3̇5 5 6̣6̣6̣ 3̣6 | 5·3 2̣1 2ⱽ5 3̣2 |
活像　那金　刚。　　　　　　　　我看你 不像那 七尺 男 子 汉,哪见过

1̣ 3̂5 2̣1 6̣6̣1̣ 3̂5 | 5 3̂5 2·1 6̣5 | （6̣1̣ | 5̣3̣5̣6̣ 1̣2̣ 3̣5̣2̣3̣ 5̣3̣）| 5̣3·5 6̣5 3̂5 2̣ 3 |
好丈　夫 来占他 妻子　强?　　　　　　　　　　　　要是 姑娘 嫂 嫂

5·3 2̣1 2̇ 6ⱽ1̣ 6̣5 | 6·1 3̂5 2·3 5̣3̇5 | 0 6̣3̣ 2̣ 2̣3 1· （2̣3 | 7· 6̣ 5̣3 5̣6 |
来　看　见,岂不是 留下笑柄传　四　方。

慢

1̣7̣6̣1̣ 2̣3̣5̣6̣ 4·5 3̣2 | 1̣2̣3̣5̣ 2̣1̣6̣ 5· 6̣1̣）| 2/4 2̣2̣ 5̇3̂5 | 6̣6̣ 5̣3 | 5̣2̣5̇ 3̣1 | 2̇ 3̣2̣ 7̣6̣ |
　　　　　　　　　　　　　　　　　　　　　　要不是　为妻我 迎来了贵客 到,

再慢　　　　　　　　　　　　　　　　　稍快

5̣ 5̣2̇ | 3̇ 5·1 6̣5 | 1̣6̣ 1 | 2̇ 5̣3 2̣ 1 | （6̣5̣6̣1̣ 2̣1̣2̣3̣ | 5̣2̣3̣2̣ 1̇）| 5̣3̇2̣ | 3̣2̇ 1̣ 2̣3 |
今日　里决不会　论短　较长。　　　　　　　　　店哥呀, 夫妻和睦

2̣1̇6̣ 5̣ 6̣1̣ | 3·5 6̣1̣ | 2̇ 3̂5 | 5̣3 6̣3̣ | 5̣2̇2̣1̣7̣ | 6̣1̣5̣6̣1̣2̣ | 5̣3̇5 2̣1̣6̣ | 5̣ - ‖
家兴　旺,你就 让我 三分 又　　　　何　妨?

此曲是由女【平词】改编而成。

恩珠萍冒充布拉云

《逃婚》教授夫人唱段

沈　鹰词
解正涛曲

此曲是用【彩腔】和一些印度音乐元素编创而成。

三 杯 酒

《百丈崖的女儿》银枝、有源、女齐唱段

方走新 词
解正涛 曲

1=♭E 2/4

中慢板

（5.6 i̠ 2̠7 | 6̠ 7̠6 5̠3 | 5̠2 5̠ 2.1̠6 | 5 - ）‖: 1̠5 1̠2 | 6̠5· | 2̠ 3̠5 3̠2̠1̠ | 2 - |

（银唱）一 杯 酒 和 泪 斟，
（银唱）二 杯 酒 再 满 斟，

2̠3̠ 5 5̠3̠ | 2.3̠2̠1̠ 1̠ 6̠ | 1̠ 0̠2̠ 6̠5̠#4̠6̠ | 5 - | 0 3̠ 2̠3̠ | 5 - | 2̠ 2̠7̠ 6̠5̠ | 5̠2̠ 3̠ 5 |

杯酒 难 去 愧 疚 心。 （女唱）啊， （有唱）说啥 愧 疚
银枝 深 深 谢 夫 君。 （女唱）啊， （有唱）我作 丈 夫

1 2̠7̠ | 6̠7̠6̠5̠6̠ 1 | 6̠7̠ 2 2̠7̠ | 6.7̠6̠5̠ 3̠ | 5̠3̠ 2̠ 5̠3̠7̠ | 6̠3̠7̠6̠ 5 | 0 3̠ 2̠3̠ | 5 - :‖

不 愧 疚， 夫 妻 本 是 鸟 同 林。 啊
责 未 尽， 是 你 本 撑 起

1. 2̠ 3̠1̠ | 2.3̠ 2̠1̠6̠ | 5̠ 5̠ 6̠1̠ | 2 4 | 3 - | 2̠2̠ 5̠6̠ | 5 - | 5̠3̠6̠ 5̠6̠3̠ | 2 - |

大 家 庭。 （女唱）啊， （银唱）三杯 酒 不 忍 斟，

稍快

3̠5̠2̠3̠ 5̠3̠ | 2̠3̠ 1. | 3.5̠ 2̠1̠2̠ | 6̠5· | 5.6̠ 5̠3̠ | 5̠2̠ 3̠2̠1̠6̠ | 5 5̠3̠ | 5̠2̠ 3̠2̠ |

山 一 程 来 水 一 程。 誓言 刻在 青 松 岭，

1.2̠3̠2̠ 2̠1̠6̠ |（5.2̠3̠5̠ 2̠3̠1̠7̠ | 6̠1̠5̠7̠ 6̠5̠6̠）| 0 5̠ 3̠5̠ | 6.5̠ 3̠2̠ | 3 1. | 5̠1̠2̠ 5̠3̠ | 5̠2̠3̠ 2̠1̠6̠ |

银枝 难 做 回 头 人。

转 1=♭B

4/4 5. （#4̠3̠ 2.3̠5̠6̠ 3̠2̠7̠6̠ | 5.6̠ 5̠#4̠3̠ 2̠3̠ 5̠3̠）| 5 5̠3̠ 5 6̠5̠ | 3 | 2̠ 3̠5̠ 2̃1̠ 1̠6̠ 0 1̠ |

（银唱）只怕 是 人 心 深 似 井，

2.3̠2̠3̠ 4 3.（2̠1̠2̠ | 3̠ 5̠1̠ 6̠5̠3̠2̠ 1̠3̠ 5̠2̠3̠）| 2 5̠3̠ 2.3̠2̠ 1̠2̠ | 3̠5̠ 3 （2̠ 1.2̠3̠5̠）|

只怕 梦 碎

2.3̠ 2̠1̠ 6̠.1̠ 5̠6̠ | 1 - 2̠2̠ 0 3̠ | 6̠3̠ 5̠3̠ 2̠1̠ |（7̠6̠ | 5 4̠5̠ 3̠2̠ 1̠4̠3̠ 2̠3̠）|

在 黄 昏， 梦 碎 在 黄 昏。

```
1̣ 16 1  2 2· | 2 5  31  21 23 | 21 23  63 53 5 | 21  (76 56  1̇2̇65) |
但愿  长醉    不复  醒，     心不  烦来

3 6  5 65 31 | 2· (3 2323 56 | 1̇·  2̇ 6 5 45 3 | 2 - - -) ‖
身儿  轻。
```

此曲根据【彩腔】【平词】编写而成。

三天未见你

《红色宣传员》崔镇午、李善子唱段

王冠亚、陈望久 词
时 白 林 曲

1=♭E 2/4

中速稍慢 非常亲切地

(1.212 5643 | 2.5 327 | 6.2 126 | 5 -) | 1 1 32 | 1.2 65 | 53 2 | 55 3 |
　　　　　　　　　　　　　　　　　　　　　　(崔唱)三天 未见你, 你熬成了

5.6 72 | 6.(2 76 | 5435 61) | 33 5 | 2.3 127 | 6. 5 | 16 1 | 2 | 36 43 |
这 个 样! 　　　　(李唱)三天 未见你, 大叔你可健

2 - | 0 0 | 33 2 | 5.6 75 | 6 - | 1 12 1 | 6 | 5.3 21 | 2 - |
康? 　　(崔唱)三天 未见你, 日夜我苦思 想。(李唱)

2 2 5 | 6.5 32 | 1 - | 25 27 | 66 0 | 1.2 3253 | 2. 0 | 3.5 2 3 |
三天 未见你, 真比三年 还要 长。

5.6 32 | 1 12 6 | 5. (6 | 1.2 5643 | 2 35 327 | 6 126 | 5 -) | 1 2.1 |
　　　　　　　　　　　　　　　　　　　　　　　　　　　　(崔唱)三 伏的

65. | 1 65 1 | 2 - | 6 1 | 21 65 | 4.5 6 | 5. 7 | 2.3 75 |
炎天 有骄阳, 三更半夜 露 水凉。你受尽

6. (7 | 272353275 | 6 -) | 76 22 | 7 23 35 | 1.2 76 | 5356 772 | 3.5 37 |
了 　　　　　　　　热浪冷嘲、夜露 骄阳、狂风巨浪 不变样,困难愈

2 0 32 | 1.2 31 | 2.321 156 | 5. (6 | 1.212 3256 | 2432 1571 | 2.56 72 | 6 21 6 |
大 你愈坚强。

转1=♭B(前5=后1)

5 -) | 4/4 535 5 661 65 | 3.535 635 0 |)0(| 551 32 6 111 |
你带病 给我 来 锄草,(崔白)善子啊! 你锄的不是草啊!(崔唱)我的 坏思想被你

2.3 53 65 3 | 21 (61 56 16) | 223 12 323 | 565 61 2132 1 |
全 锄 光。 天上的太阳 暖身上, 党的 太阳暖心房。

5 3 5 6·1 6 5｜3·5 6 3 5 0｜ ）0（ ｜6 6 1 5 3 5·3 1 6

我要　献出这老骨头，　　　　（崔白）还有这——（崔唱）热血　一　腔

6 － 0 0｜5· 3 5·6 1 5｜6· 5 3 6 1 6｜5·（6 5 6｜1· 2 3 6｜5 － 5 －）‖

手　　　　　　　一　双。

此曲是在【彩腔】【阴司腔】【对板】以及【平词】的音调和结构形式的基础上，作了重新设计，其中在转调（1=♭B）以前，在【彩腔】里把徵调和【平词】的♭B宫调糅合在一起。

把她的愁肠暖过来

《红色宣传员》李善子唱段

王冠亚、陈望久 词
方 绍 墀 曲

1=#F 2/4

（1·2 35｜2·3 237｜6 216｜5 53）｜5·6 13｜2· 3｜1 12 35｜6 -｜
　　　　　　　　　　　　　　　　　　　福 善 婶　　为什么 脾气 坏？

2 2 3｜2·3 11｜6·5 #43｜5·（6｜1265 43｜5561 5）｜1·1 35｜6 65 66｜
为什么　终日愁肠解 不 开？　　　　　　　她和大叔 夫妻 和睦

21 32｜1 -｜1·1 23｜12 655｜5·3 321｜2 -｜4·5 126｜5 -｜
多恩 爱，　也有一对 天真活泼的 小 女 孩。　恨只 恨

稍快　　　　　　　　　　　　　　**渐慢**
2 2｜03 2｜1 6｜5｜53 5｜1· 2｜5·6 16｜5 56 5 53｜
美 国　强盗将 她 害，　害得 她　一夜间 一家 骨肉

2·2 5 53｜21 2（3｜22 3 5531｜2 -）｜176 56｜02 2｜16 5｜61 5 35｜
血泊浸尸 骸。　　从此后　不 听女 儿 叫娘

6 5 32｜1·2 53｜3 -｜2·2 32｜1· 76｜5·6 27｜6·（7｜1/4 66｜66｜
声,倚门 望 夫　　望穿两 眼　回 不 来。　**渐稍快**

6·2｜76 5｜6｜6）｜17｜61｜01｜35｜65｜51｜12｜30｜6｜61｜
　　　　　　从此 后　她 失去 笑容 脾 气 坏,恨 填

3｜27｜6｜61｜65｜#43｜5（6543｜23｜55｜50）｜1·1｜35｜
胸　膛　泪 洗 腮。　　　　美国 强盗

慢 深情地
65｜60｜2·2｜61｜12｜6｜1·2｜6｜5｜2/4（4·3 23｜55 5）｜66｜1｜
将她 害,我们 大家 要 将她 爱。　　　　就像

3 33 21｜2 6 5｜6· 232｜1·（2｜17 61）｜22 3 12｜3 -｜3 -｜
亲生的女儿 爱亲　娘,　　　把她的 愁肠

渐快
3 21 65｜6·｜1｜2·（3｜23 23｜23 23｜2｜5｜6｜1｜2 -）‖
暖 过 来。

此曲把【平词】和【阴司腔】特性音调有机地结合了起来。

看 长 江

《江姐》江姐唱段

阎　肃　词
时白林　曲

中国黄梅戏唱腔集萃

030

2 -) | 3.5 21 | 6 5 1 (7 | 6156 12) | 3.6 563 | 2 7 67 | 2 32 72 | 6 - | 135 126 |

今日　告别　　　雾　重　庆,乌云　沉　沉　夜　未

5 (35 6561) | 2.3 12 | 3. 6 | 5.6 24 | 3.(5 61 | 56 24 | 3 -) | 55 3 57 |

央。　　　待等明朝　归　来　时,　　　　　　迎回

(5656 5656 | 5.5 61 | 2. 5 | 12 6 | 5 - | 5 -)
66. | 5. 1 6 53 | 232 12 | 5 - | 5 - | 5 - | 0 0 | 0 0 | 0 0 ‖

一轮　红　　　太　　　阳。

此曲是根据女【平词】【八板】和【彩腔】改编而成。在节奏布局上采取逐渐紧缩的方法,之后再逐渐拉宽。结束时加一个慢而略自由的尾奏,有点近似传统戏《鱼网会母》的大段成套唱腔,不过规模小得多,仍保留了女腔主调的五声徵调联腔的样式,但结束音未落在属音2或重属音6的习惯落法,而根据内容的需要落在提高了的主音徵上。

热血染红满天云

《江姐》双枪老太婆唱段

阎 肃 词
时白林 曲

1 = C 4/4

(5.656 5765 1 1 6 1 | 2.3 1 2 6 5 -) 2. 3 1 - | 1.2 6 5 5 3 5 | 6.(6 6 6 6 1 56)|

热 血 染 红 满 天 云，

1. 3 2.1 6 | 5 - - 0 | 1 3 5 1 6 5 5 3 | 2 1 (76 56 16) | 5 3 5 6.(1 56)|

革 命 人 革命人永青 春。 身 虽 死

略慢 原速

2.3 1 2 6 5. | 5.6 1 1 2.3 1 65 | 3 5 6 ∨ 1 | 5.6 1 2 | 6 5 3 2 1 | (6 | 5.6 1 2 5 1 65 30|

志 长 存， 老彭好比苍松翠柏 在山林,(你)万 古 长 青。

2/4 2 3 5 1 6 5 3 2 | 4/4 1.2 1 1 5 6 7 6 1 6) | 5 3 5 1 2 1 6 5 | 5 5 3 1 2 1 2 3 0 (2|

松涛 澎湃 震大 地，

1 2 3) 3.5 6 5 6 | 1.2 6 5 4 3. 5 3 | 2.3 5 1 6 5 3 | 2 1 (76 56 16) | 2/4 5.6 3 5|

壮 怀 千 古 撼 人 心。 铁 流 滚滚

稍快

6 1 5 | 6 (6 1 56) | 1. 3 | 2. 2 | 1.26 | 5.(5 55) | 3.5 1 1 | 6.1 53 | 2 12 35 2 |

流不 尽， 旗 帜红， 主 义真。 蓝 天 高， 大 海

慢 f

1.(4 3523) | 5 3 5 | 6.1 5 3 | 6 - | 2 1 | 2.(5 4 5 3 | 2 2) | 6.1 5 6 | 1 - ‖

深， 干 革命后继有 人， 干 革 命 后 继 有 人。

此曲是根据男【平词】改编而成，为适合女声演唱，旋律多向上扩展。结束音是考虑到与唱词间紧密的配合和女声音域的演唱力度，未按传统的落在五声宫调的宫音1或重属音2上，而是落在提高了八度的宫音1上。

绣 红 旗

《江姐》女声齐唱

阎 肃 词
时白林 曲

1=♭E 2/4

中慢板 深情地

（3235 6561 | 5632 1·2 | 3·235 237 | 6 - ）| 6·5 35 | 65 6· | 3 6i 6532 | 2 - |

线 儿 长， 针 儿 密，

1·2 35 | 6 i 3 21 | 3·5 237 | 6 - | 1·6 12 | 33· | 5·3 234 | 3 - |

含 着 热泪 绣 红 旗。 热 泪 随着 针 线 走，

6·5 35 | 6 6i 53 | 2·5 31 | 2 - | 2 0 | 1·6 12 | 53· | 6 76 52 |

与其 说是 悲 不如 说是 喜。 多 少 年， 多 少

4·5 32 | 1·2 56 | 56 3 21 | 3·5 237 | 6·(6 1612 | 3523 5435) | 6·5 35 | 65 6· |

代， 今 天 终于 盼到 你。 千 分 情，

3 6i 6532 | 2 - | 1·2 35 | 6 3 21 | 3·5 237 | 6 - | 1·6 1 24 | 3 - | 6 6· 2 |

万 分 爱， 化作 金星 绣 红 旗。 平日 刀 丛 不眨

5 - | 6·5 35 | 6 6i 53 | 2·5 31 | 2 - | 3·3 6 6 | 7 5 6 6 | 0 3 23 | 6 76 53 |

眼， 今日 里 心跳 分 外 急。 一针 针(呐) 一线 线(呀)，绣出 一 片

5·3 27 | 6 - | 6· i | 5 3 | 7 6 - | 6 - | 6 - | 6 - | (0 0) ‖

新 天 地， 新 天 地。

春蚕到死丝不断

《江姐》江姐唱段

阎 肃 词
时白林 曲

中国黄梅戏唱腔集萃

034

1 = F 4/4

(2 56 45 2 1· 2 | 4 5 6 i 7 6 | 5· 55 55 55 2 | 1· 2 4 5 6 | 5· 6 i 7 2 6 |

5·6 55 23 5 3) | 5 65 35 6 i 65 53 | 3 i/2 (3 2 5 6561 2) | 6·1 6·56 i 25 |
春蚕　　　到　死　　　　　丝

3· 1 2 5 35 | 2·1 12 6 5 (32 | 1 05 12 32353 21 6 | 5·6 5435 2343 53) |
不　　　断,

5·6 53 23 31 1 | 2 53 2·1 51 | 6 5 (27 6561 2123) | 5 35 6 6 i 53 |
留　赠　他人　御　风　寒。　　　　　　　蜂儿　酿就

2·5 32 2 32 16 | (5 6) 53 25 6535 | 31 2 32 6 5· | 21 53 2·1 1 2 |
百　花　蜜,　　　只愿　香　甜　满　人

6 5 (27 6561 56) | 3 35 2 12 65 1 | 3 6 i/7 65·6 43 | 2·5 32 3 1· | 5 3 21 2 65 |
间。　　　　一颗　心儿　忠于　党,　征途上　征途上　从不怕

5 5 65 2 32 1·2 | 6 5 (35 23 53) | 5 35 6 5 | 2·5 32 3 1 | 5·6 53 21· |
火海　刀　山。　　　　　为劳苦大众　求　解　放,　粉身碎骨

6 56 12 65· | 2/4 1 6 | 1 | 2·3 12 | 3 | 2 | 3 v/5 35 | 6·2 45 | 6·(1 57) |
心　也　甘。　为革　命　粉身碎骨心　也　甘,为革命　粉身碎　骨

(5656 i 3 | 2 2 2 i 6 | 5 0 5643) | 6 i 4 24 | 5 - | 5 - | 0 0 | 2·3 1 24 | 3·(2 3235) | 6 6 i 53 | 2 23 1 |
心　也　甘。　　　　　　　　　谁　不　爱　阳光　灿烂

02 12 | 3·6 563 | 2·(6 i 5643 | 2·2 222) | 3· 5 | 25 72 | 6·(1 56) | 4·2 55 |
春意　暖,　　　　　　谁　不　爱　锦绣万里

宽广地

`0 25 452 | 1·2 45 | ³2·1 ⁶1 16 | 5 (61 652 | 555) | 4/4 2· 56·2 56 | 5· (61 765) |`
好　　　　河　山。　　　　　　　　　正　为　了

`64 32 1612 3 | 05 165 2 - | 6· 1 5·6 24 | 3· (6 54 3212 3) |`
东风　浩荡　人欢笑，　面　对　着

`5·3 57 65· | 2·3 5⁶5 2·1 51 | 65 (27 6·1 2123) | 535 6·1 65 |`
千　重　艰险　不辞　难。　　　　　正为了　祖国解放

稍慢

`5⁶5 31 2·3 53 | 232 1·(6 1235 216 | 5·6 55 2350) | 2/4 5 25 5⁶5 | 05 35 |`
红日照大地，　　　　　　　　　　愿将这　满腔的

渐快

`23 21 | 65 3 51 | ¹6· 5 | 161 5⁶2 | 1 (4 352 1) 5 35 | 6 6·5 | 35· |`
热血　燃　山川。　粉碎你　　旧世界奴役的锁链，

`3 1 | 2·(1 7123 | 2) 5 35 | 23 21 | 655 12 | 65 | 6·1 57 | 6·(5 356) |`
为后代　　　　为后代换来那　幸福的明　天。　我为祖国　生，

慢　　　　　　　　　　　　　　　　　　渐快

`2·1 71 | 1/4 2 5 | 65 | 23 2 11 | 65 12 | 6· 5 | 16 | 12 | 3·(2 123) |`
我为祖国　长，我为　共产主义把青　春献。　不　贪　羡

`6·6 563 2·(1 | 712) | 5 | 6 | 53· 21 | 65 | 1 | 65· 5 | 01 | 65 |`
荣华富贵，　　　　不留恋　安乐温暖。　　威　武

快

`1 | 2 | 33 | 2 | 3 0 | 53 | 35 | 6 | 5 | 3 | 1 | 2 | 0 | 3 |`
不屈，贫贱不移，　百折　不挠志如山。　　　赴

ff

`32 1 | 2 | 3 7 | 6·(7 67 | 67 | 67 | 6·7 27 | 6765 | 6) |`
汤蹈火自情愿，

mf

`05 | 35 | 6 61 | 5 | 3 5 | 23 | 1 (5·2 35 | 23 1) | 5 |`
早把生死置等闲。　　　　　　　　　　　　　一

`53 | 2 | 2 | 1 | 2 | 6· | 5 | 4/4 55 25 323 | (3·5 3532 123) |`
生战斗为革命，　不觉　辛苦

略慢

5. 3 5.6 i 5 | 6. 5 3 6 | 5 65 31 2.(3 5i | 7́2 6 5.4 | 3 1 2 -)‖
只　　　　　　　覺　甜。

　　此曲是根据女【平词】【二行】【火攻】等腔改编而成。节奏布局处理与《看长江》一曲类似，力度变化大于前者，在乐曲旋法上采用了主题音调贯穿法和七声音阶与五声音阶交替使用等综合进行。

春天的竹笋最茁壮

《电闪雷鸣》雷凯忠唱段

1 = ♭E 2/4

陆洪非 词
时白林 曲

中速 抒情、开阔地

（此曲是根据徵调类的花腔新编的。曲中有几处调性游移，刚出现时有不稳定感，但多次出现后，则形成规律，别具情趣。）

先把锣槌做两个

《打铜锣》蔡九唱段

李果仁 词
时白林 曲

奈 又 奈不何。 李书记 耐心 教育

我， 道理 讲了 几稻箩。 他说是 为人不怕有 过

错哇， 知错 能改 是好角。 只要你 不讲情面 不等 酒

喝， 再狠的 角色 也能斗得 过。 几句 言语 点 醒了

我(哇)， 满口 答应 又来打锣。 先把这锣槌 做了 两

个(吧)， 做了两个， 丢 掉了 一个我 还打 得 锣(那么 哈)
（匡 —

帮腔
呀的呀的 嘿呀 嘿的嘿嗬 呀)， 丢掉 一个我 还打得 锣(那么 哈)。
呆·个 来呆 台台· 匡个来呆 匡台 匡个台台 匡 台 次匡乙台 匡 呆呆匡)

此曲是根据【彩腔】【对板】、《讨学俸》和《渔鼓》等改编而成，是采取联曲与板腔的混合型。原曲较长，这里只选用了首尾两段。这里使用的角、徵交替调式极为罕见。帮腔的出现都是用民歌的衬词衬句法和戏曲的唱词重复、乐句扩充法处理的，每次帮腔时欢快的锣鼓就同时出现，这样既可活跃气氛，又可让大段叙唱的演员有短暂的休息机会。

妹绣荷包送哥哥

《雷雨》四凤、周萍唱段

隆学义 词
时白林 曲

渐慢

6 5. | 3.5 6 i | 6531 2 | 5.6 3 2 1253 | 2. 3 | 5（35 656 | i － | 2 － | 3 －）‖

哥　　妹妹哥哥　死同　归，　妹妹哥哥死同　归。

1 － | 6.6 1 1 | 2165 6 | 1.　2 3 16 | 2 32 21 6 | 5 － | 0 0 | 0 0 | 0 0 ‖

　　　　　　　　死　同　归。

　　本唱段是用传统【对板】的样式和典型的音调为基础编创的一首新曲，表现了善良天真的四凤对周萍的纯真爱情。

雷疯了，雨狂了

《雷雨》周萍、男声齐唱

隆学义 词
时白林 曲

1=♭A 4/4

快板 强烈、高昂地

(旋)
(打)

(大鼓)冬 (大镲)嚓 (特大锣)匡

(男齐)雷疯了， 雨狂了， 闪电

疯了， 大风狂 了。

(周唱)闪电刺天 雷咆 哮，

(嚓—) 狂风卷地 雨

号 啕。 心为 她活

为 她跳， 情为 她燃 为她烧。原想 背离 黑暗道，

$\frac{2}{4}$ 0 6 5 | 3· 7 6· 5 | $\frac{3}{4}$ 4·3 2 5 | $\frac{2}{4}$ 0 1 6 | 1 2 | 3 2 3 | 0 6 5 |

又 触礁海 罪 恶礁。 兄 妹误成 比翼鸟， 同胞

3 5 | 2 3 1 | 3 (X) | 3 (X) | 2 2 3 | 1 i | i 6 — 6 — |

错 筑 凤凰巢。 错！ 错！ 一错 再错

i — | i 6· 5 | 5 65 | 3·(3 33 | 3 17 61) | 2 2 3 | 1 2 |

我 铸 造， 沉沦 心

4 — 4 — | 3· 5 6 2 | 7 — 7 — | 6· 5 4 3 2 |

狱 自 煎

5·(5 55 | 54 35) | 6 5 | 6 6· | 6 — | 4 2 | 5 5· | 5 — |

熬。 （男齐）大 风 狂 了， 闪 电 疯 了，

慢 ♩=120

2 1 2 3 2 3 | 5 3 5 6 5 6 | (7 7· | 7 —) | i·5 6 i | 5 (4 3· | ♭3 — | ♭3 —)‖

雨狂了雷狂了，雷疯了雨疯了， 雷雨 疯狂 了！

当剧情在这里发展到最高潮，传统的腔体均很难表达人物内心的强烈撞击。因此，这个唱段是采用【火攻】为素材创作的一首由周萍独唱、男声齐唱的新曲。

初闻琵琶已知音

《风尘女画家》潘赞化、张玉良唱段

林 青 词
时白林 曲

1 = F 2/4

（1·2 32 5 | 2 35 3217 | 6·123 216 | 5·7 6156）| 1 16 1 | 2·7 675 | 0 53 56 | 7 -
（潘唱）初闻　　琵琶　　已知　音，

7　2·27 | 6·（7 76 5 | 3·235 6·76）| 5 5 61 | 2·3 1 65 | 3 6 5643 | 2（61 5643）| 2 23 5·5
再闻　　身世　　倍伤　情。　　　　　无限

6 6· | 2·3 1 65 | 54 5 6（7656）| 1 1 21 | 6·1 5645 | 3·（5 6156）| 1·215 61 | 2·321 156
幽恨　难言　痛，　　夜半　敲　门　果有　因。

5· 　（6 | 55 06 | 11 03 | 2·5 45 3 | 22 07 | 62 35 | 6·3 231 | 3·535 126

5·7 6561）| 2·2 33 | 2 23 1 | 5·3 2 16 | 5·6 16 2 | 6 5 （17 | 6·1 2432 | 7·327 60
（张唱）他们将我 做钓 饵，诱使大人 把钩　吞。

4·543 2123 | 5·　76）| 5·5 35 | 6 60 | 53 2 12 | 3（02 123）| 7 76 7 | 27 65
（潘唱）我若　吞钩　中了　计，　　　　从此　失去

3 1 1561 | 5·（7 6156）| 1 16 1 | 3·5 615 | 0 67 56 | 7 - | 2·7 675 | 6 -
自由　　身。　我若　袖手　不过　问，　姑　娘　啊，

5·5 61 | 2·3 1265 | 53· | 5·3 1 | 1 2·3 7653 | 6 - | 6（61 56）| 1·5 61
怕的是　无情风　雨　摧　花　　魂，　　　　摧花

2·3 16 | 5（612 6123 | 5 06 | 5·612 65643 | 232351 6532 | 16535 216 | 5·7 65612）| 3 3 5·653
魂。　　　　　　　　　　　　　　　　　　（张唱）流落

2 23 16 | 1212 43 | 20（53 235）| 5·652 53 | 2 23 1 | 6 2 216 | 1 5（7 6156）| 1 16 1
风尘　几度　春，　　耳边　尽是　污秽　声。　今日

这段是描写儒商潘赞化与流落风尘的少女张玉良初次交流思想感情时各自的心态。唱腔的旋律是以黄梅戏的典型音调为素材编创的一首新腔。曲中虽然经常出现清角与变宫两个偏音，但既非多宫共存，又非临时离调，仍属五声调式。

定要坚持在家乡

《党的女儿》李玉梅唱段

丁式平 词
潘汉明、丁式平 曲

中国黄梅戏唱腔集萃

046

1=♭E 2/4

中速

(5̇̇……) 5 53 5 | i 66̇i 65 | 53 32 2̇i | 2 21 5 i̇3 32 i̇ …… | 2/4 (1 23 5 | 2 3 21 |
昏沉沉只听得　口号声如雷鸣，

21 26 | 16 5) | 52 5 | 05 35 | 26 1 | 16 5 | 11 23 | 66 53 | 22 31 |
不是　梦中是刑场。记得　白匪　将我

更慢

21 53 | 2.(3 23 2 2) | 02 22 | 11 21 7 | 6 - | 5 65 | 4 53 |
绑，　可怜的小红　哭喊　娘。

渐快

2.(3 | 23 21 71 | 20 17 12) | 05 35 | 6 5 | 03 1 | 3.5 2 | 05 35 |
同志们被押　村头上，白狗子

2 2 | 1 32 | 2.16 | 06 12 | 3 5 | 6.(7 67 | 6.7 67) | 6 52 |
架上机关枪。我们的支　书　多雄

3(04 32 | 12 3) | 05 35 | 2 6 | (6.7 67) | 1 32 | 21 6 5 ‖:(5 6 56 :‖
壮，　玉梅一阵　心发慌。

慢

32 35 | 23 21 | 21 26 | 16 5) | 53 53 | 23 21 | 31 23 | 16 55 |
定是　同志们把我挡，我

渐慢

2 2 | 66 55 | 61 32 | 21 26.(7 | 6.7 65 | 35 61 | 2.3 21 61 | 5.6 55 | 23 5)
玉梅　死里逃生没把命　丧。

4/4 33 21 2 1 65 1 | 2 6 5 | 6.1 23 2 | 1.(53 23 21 65 61 | 5.6 55 23 5)
平时　承你们多培　养，

53 2.3 11 6 5 | 6.16 12 3 21 12 | 6 5 (5 23 5) | 55 65 6 53 21
难中　维护我恩　情　长。革命的友爱

更慢

5 2 4 3 2·(1 7 1 2) | **2/4** 2 2 3 1 2 | ³2· 1 6 | 5 6 1 6 5 4 3 | 5·1 6 5 5 3 | 2·(3 5 6 | 4 5 3 1 |
比 天 高，　　　　　止 不 住 双 眼　泪 千　行。

清板

2 -) | 0 0 | 卅 5 5 6 5 3 1 2 0 | 5 2 5 ⁵3 1 35 2·1 6 | **2/4**（扎）3 3 3 | 2 2 |
（白）同志们！（唱）玉梅 此 刻 该 怎 样？ 如 何 坚 持 在 家 乡？　　　同志们 你 们

1 2 | 6 5 5 | 2 2 | 6 5 | 6 3 2 | 2 1 2 6·7 | 6·7 6 7 ‖: 6·7 6 7 :‖ 65 6 - |
讲 一 讲，我 孤 单 一 人 少 主 张。

5 5 5 5 3 | ⁵6 - | 6 - | 6 5 3 1 | 35 2·（3 ‖: 2 5 3 5 :‖ ²0 ²0) | 3 3 |
北风 呼呼 响，　　　长夜 黑茫 茫，　　　　　叫 我

2 2 | 1 2 | 6 0 | 0 0 | 0 0 | 5 3 5 | 6 1 6 5 | 3 2 5 3 | 2 3 1·(2 |
何 处 去 找 党？（白）噢！我想起来了！（唱）区委 书记 还 在 油 坊，

1 2 1 2 | 3 2 3 5 | 6 5 6 1 | 5 6 4 3 | 2 5 5 3 2 | 1 2 3 1) | 5 5 | 6 5 | 3 1 |
　　　　　　　　　　　　　　　　　　　要 他 赶 快 去 查

3·5 2 | 0 5 3 5 | 2 2 | 1 3 5 | 2 1 6·(7 | 6 7 6 5 | 35 6) | 3 3 |
访，　　决不让 叛徒 党内 藏。　　　　玉梅

2 2 | 1 2 | 6 5 | 5 3 5 | 6 1 6 5 | 3 5 | 2 3 1·(6 | 1 2 3 5 |
心里 有 指 望，玉梅 眼前 有 了 光。

2 3 1) | **f** 3 3 | 6 6 | 5 5 2 | **ff** 3（0 2 | 3 0 2 | 3 0 2 | 3·5 3 2 |
　　　要 为 同 志 算 血 债，

1 2 3) | **f** 0 5 3 5 | 6 5 | 3 0 5 0 | 2（0 3 | **ff** 2 0 3 | 2 0 3 | 2·3 2 1 |
　　　血债 定要 血 来 偿。

清板

7 1 2) | 0 3 | 3 3 | 2 2 | 1 2 | 6 0 | 6 1 2 | 3 - | 0 5 3 5 |
　　　不 能 在 此 等 天 亮，我 不 如 带 小 红

6 3 5 | 0 5 3 5 | 2 1 2 | 0 1 6 1 | 廿 2 1 2 ⌄3 2 3 5 3 5 0 (八打·空匡) | 3 5 |
找姨 娘。 三 里坳 走一 趟， 到 清晨 奔油 坊。请 示党 拿主 张，　　　李 玉

⁶⁷6 - | 0 5 3 5 | i 6 3 | 5 0 | 2 2 3 1 | 5· i 6 5 3 5 | 2· (3 | 2 3 2 1 7 1 | 2 0 0)‖
梅　定要 坚 持　在家 乡！

此曲是用【散板】【平词】【二行】【八板】等音调创编而成。

苏区又成长一支铁红军

《党的女儿》李玉梅唱段

丁式平 词
时白林、方绍墀 曲

1 = E 4/4

慢板 深情地

（5·6 55 23 56）| 5· 3 656 32 | 3 1（27 6156 1）| 5 35 2·5 321 |
　　　　　　　　昨天 我，　　　　昨天我 身边都是

1 23 12 3·6 563 | 2（35 3217 61 2）| 2 35 327 2 6（72 | 6 72 7654 3235 6）|
好乡亲，　　　　今夜晚，

1 6 12 5 61 6532 | 1·2 563 52 3 16 | 65（5343 2·1 156 | 5·6 55 4323 56）|
今夜晚 四周都是 虎 狼 群。

5 35 6 653 | 2·5 32 2·3 16 |（56）5·3 25 6535 | 2 16 51 65· | 21 53 2·1 112 |
恨近日 不幸 身被 困，　看不见 同 志 离亲

6·5（27 6561 56）| 5 32 31 1 | 2 53 327 2 6· | 2·3 1 02 3216 |
人。　　挂念着同志 们 可 脱险，　小红在家

1 56 12 6 5· | 5 32 3 31 1 | 3 6·6 5·6 43 | 2（35 3217 6·5 6123）|
可 安 身。　想念着亲人 铁红军，

2 35 327 2 6（72 | 6 72 7654 3235 6）| 1 6 12 3·6 4 32 | 16 12 5243 2·3 156 |
只 见 那　　　　　　天边明月 月 边星。

略快

2/4 5·（6 126 | 5·7 6123）| 5·5 35 | 6 76 | 53 5（76 | 5435 2123）| 51 2 53 |
　　　　　　　也是这 明 月 啊，　　　　也是这

2 0（5 7123）| 56 653 | 2·5 321 | 15 6 12 | 65· | 1·6 12 | 5·63 | 2（321 2321 |
星，　照着 长 征 路上 人。 红 军 啊，

渐快

（5652 5652 | 5·5 5555）

2·1 7171 | 2）5 53 | 5（653 2323 | 5）5 35 | 6 76 | 5 - | 5 0 | 3·5 16 |
你们 是　　在山间 枕 石　 方入

2 7 67 | 2·5 32 | 1(217 1217 | 1·6 5676) | 1·2 53 | 2·3 156 | 5(27 6561 | 50 50) |

寝，还是在 月　　　 下 　　急　 行　 军？

2·3 12 | 33 (33) | 5·6 53 | 21 2 (52) | 5·5 35 | 66 (6176) | 5·3 56 | 7(06 7672) |

翻过多少 山岭，　 经过多少 乡村，　 跨过多少 陷阱，　 消　 灭

6·1 65 | 356 | (5653 2123 | 5·3 2356) | 5 - | 0　 0 | 53　 5 | 23 21 | 6 56 12 | 6·　 5 |

多少 敌　 人，　　　　 播下　 了多少 革命种 子，

53　 5 | 6·1 65 | 52 53 | 231 | (5652 53 | 2123 1) | 1·6 12 | 3　 7 |

解放　 了多少 穷苦 人。　　　　　 红　 军

ff

6 - | 6　 0 | 5 5·5 | 6　 5 | 3·3 21 | 快 2 5 | 53 | 2·1 | 5 1 |

啊，　　　　 眼 前的困苦 我们能 忍，不 忘 临别 细叮

65 | 01 | 61 | 5652 | 5 | 6 1 | 2 5 | 35 | 6 | 76 | 5(652 | 50) |

咛。 斗 争的决 心 要坚定，斗 争 之 中

16 | 52 | 1 | 03 | 12 | 3 | 5 | 6·1 | 53 | 略慢 6·(6 66 |

学 斗 争。 待 来年 胜 利 重 逢 时，

mf

6)5 32 | 1 2 | 3 (3) | 5·6 45 | 6·1 24 | **f** 5 - | 5 - | 0　 0 ||

苏区又成 长 一 支 铁红军。

此曲是由【平词】【八板】等音调编创而成。

姐姐你今年三十三

《党的女儿》玉梅、二姐唱段

丁式平 词
时白林 曲

1=♭E 2/4

稍慢的中速 亲切地

（2.312 3543｜2.3 237｜6.156 1276｜5 - ）｜01 65｜1623 1｜05 31｜2(321 7123｜

（玉唱）姐姐你 今 年 三十 三，

2)7 65｜2 7 65｜03 1653｜2.1 1.6｜5(672 6176｜5)5 35｜61 3 21｜3.6 561｜

苏区的 好日子 才过几 天。 好日子 难道 不嫌太

2.（54｜3.235 2365｜2)3 566｜2.3 27｜6 -｜1.2 53｜2.3 16｜

短？ （二唱）这几日的 苦 难 人人辛 酸。

6 55（61｜5652 4.3｜2571 2.1｜6 56 126｜5 6123）｜5 5 6｜5.6 53｜

四野人不 见，

（玉唱）2 2 352｜1.(6 1612)｜5.5 35｜6. 1｜5 35｜65.｜3.6 561｜2 -｜

村村无炊 烟， 总能看得 见， 一面面 红旗 映红武夷 山，

（二唱）0 0｜0 0｜0 0｜6.6 12｜3 -｜23 65｜1.｜2｜42 5 65｜

总能看得 见， 红旗 映 红 武夷 山，

6. 1｜7 6｜5 -｜5 -｜3.5 21｜61 5｜1.2 513｜2.3 16｜

总 能 看 得 见， 一串串的 山歌 震响半边 天。

2 -｜2.3 16｜5.｜6｜2.5 32｜1 -｜6 5327｜6 -｜2.3 16｜

总能听得 见， 听 得 见 山 歌 震响半边

渐快

5(5 4545｜60 10｜1/4 5653｜5653｜5.3｜235)｜05 35｜6 61｜5 5｜3 1 2｜

（二唱）这 日子 哪 天 才 能 变？

5 -｜0 0｜

天。

略慢

0｜0｜0｜5.5｜3 5｜5｜6.5｜35 6｜6｜4/4 5.6 15 6.｜5 36 565 31｜2 - - 0‖

（玉唱）坚持斗 争， 消灭白 匪， 才 能 有 那一天！

此曲以【平词】【八板】的音调进行了大幅度的改编和创作。

针针线线紧相连

《程红梅》程红梅唱段

石生、李可、子牛 词
方　绍　墀 曲

1=E 2/4

（0 i i i6 | 5656 55 | 33 i 6532 | 1·6 16 1）| 53 5 i | 656 i 5 | 3 3i 3532 | 1·6 16 1 |
　　　　　　　　　　　　　　　　　　　　　　　　拿起 针，　引上　线，

（1·615 32 1）| 3 35 6 5 | 6·5 65 6 | 6 i 6i65 | 53 1 23 5 |（5·2i2 6i65 | 3531 23 5）| 5 56 1·2 |
针针 线线 紧　　　相　　　连。　　　　　　　　　　　　　　　　红军 好比

3 32 3 |（3·33i 6532 | 1612 32 3）| 5 53 2123 | 5· i | 65 5232 | 1 － |（0iii 6i23 | i323 7323 |
手中 针，　　　　　　　　　　　我们 就 是 针上　线。

i5i5 i5i5 | 33 i 6532 | 1·6 16 1）| 53 5 i | 656i 5 | 3 i 3532 | 1·6 16 1 |（1·615 32 1）|
针儿 前 面 来开　路，

3 35 6 5 | 6·5 65 6 | 6 i 6i65 | 53 1 23 5 |（0 2i2 6·i65 | 3531 23 5）| 5 56 1·2 | 3532 3 |
带着 大家 直　　　向　　　前。　　　　　　　　　　　　　　　　根连 根， 心连 心，

（3·33i 6532 | 1612 32 3）| 5 53 2123 | 5· i | 65 5232 | 1 － |（i323 7323 | i·iis 6532 | 1 －）‖
霜锋 利 刃 割不　断！

此曲最大的亮点是具有民歌特质的【新彩腔】两段体结构。

月儿弯弯挂树梢

《社长的女儿》小红唱段

张宇瑞 词
方绍墀 曲

1=♭E 4/4

慢板 回忆、恬静地

（5· 6 5·6 3 2 | 1 5 5 3 2 1 6 5 5 6 ）| 1 2 2 6 5· | 5 4 6 5 - | 5·6 1 2 3 2 3· |
月 儿 弯 弯 挂

3·5 2 3 5· 6 | 5 3 5 1 7 6 1 2· （3 | 2 3 1 2 3 5 i | 6·i 6 5 3 5 1 0 1 7 6 1 ）| 2 1 2 3 5· 3 |
树 梢， 花 影

6·i 3 2 3 1 - | 1 6 1 2 5 3 2·5 3 2 | 1 5 6 5 1 6 5· （6 i | 5·6 5 2 4 3 2·5 3 2 1 | 1 5 6 5 1 6 5· - ）|
憧 憧 随 风 摇。

5 5 6 5 3 3 2 1 | 2·5 3 2 7 6 5 5·6 5 3 | 2· 3 2 1 6 2 2 1 6 | （1·3 2 3 1 7 6 5 6 ）|
虫儿 鸟儿 都已 睡 了 觉，

5·6 1 2 3 2 1 7 | 6 1 5 6 1·2 3 5 2 3 5 6 4 3 | 2 0 3 1 2 1 6 | 5· （6 1·2 1 2 5 6 4 3 |
黑 夜 漫 漫 静 悄 悄。

2·3 2 1 6 5 6 1 5 6 ）| 1 1 6 1 2 3 2 3· | 6 6 i 5 6 4 3 2· 5 3 | 2·3 5 3 5 0 6 i 3 2 |
只有 那 湖畔的青 蛙 一个劲地 一个劲地

1 （f i 5·2 7 2 6 | 5 5 6 3 2 1 7 2 1 ）| 5 6 i 5 3 2 3 5 3 2 1 | 5 3 2 1 6 2 1 6 5 （6 |
叫， 它幸 灾乐祸 把我的心 搅。

5·6 5 2 5 3 2 3 5 3 2 1 | 1·5 1 2 6 5·3 2 3 5 ）| 7 7 6 7 5 3 2· 3 | 2 3 7 6 5 6 1 7 6 - |
青蛙（呀）青 蛙， 你 不要 嘲 笑，

6 6 i 5 3 2·3 5 3 5 | 0 6 i 3 2 1 （i | 5·2 7 6 5·2 3 2 1 ）| 2 7 7 6 5 6 7· 5 | 3 2 1 2 7 6 - |
小红 我也不 是 不是那样 孬。 我 只说毕业后 到 农业前 哨，

5 2 4 3 2 3 2 1 7 | 2/4 2·6 1 2 | 6 5· | 6 5 6 | 0 5 3 5 6 5 | 5 2 3 3 2 5 3 |
为实 现那 美好的 理想 步步登 高。 有谁 知 未来的 事 儿 真难预 料，车到

稍慢
2 3 1 |³⁄₄ 3·5 76 | 5·(3 2356 | 5) 7 23 | 1 - | 0 5 355 | 6·1 52 | 3 0 |
江 边 断 了 桥。 回 家 来 论 决心我 决 心 不 小,

慢 快 渐慢
1 1 23 | 5·5 3 27 | ²⁄₄ 6 - | 1·2 35 | 5 61 32 | 1(1 76 | 52 3527 | 1 -)|
爸 爸 他 端 冷 水 劈 头 就 浇。

2 26 12 | 3· 5 | 23 76 5617 | 6 - | 5 5 653 | ³⁄₂·3 17 | 6·7 65♯4 | 5·(6 1 |
泼灭了脸上笑, 折断了船上 篙, 理想 成泡 影, 好梦顷刻 消。

5 6 1 21 | 6161 23 | 5652 5652 | 55 0 61 | 5) 5 35 | 6·6 5 | 0 5 3 | 21 2 |
也 怪我 不争气 自 寻苦 恼,

(2321 2) | 0 5 23 | 26 1 | 2·3 12 6 | 5·(4 35 | 2343 5) | 0 1 71 | 23 1 |
一 月来 就好 像 火烧眉 毛。 一 波 未 平

渐慢
1 3 6 | 5 23 | 0 5 3 2 5 | 5·5 2 7 | 1·(1 65 | 2·4 32 | 72 6156 |
一 波 到, 跌 了一 跤 又 一 跤。

慢
1 -) | 1 1 2 65 | 0 1 71 | 27 6 | 0 1 23 | 5·6 32 | ²1· | 1 | ¼ 1·2 |
今天的 错误 更 不 小, 爸爸他岂 肯 他 岂肯

快板 急促地
7 6 | 5 | 0 1 | 1 2 6 | 5 | 2 | 1 | 2 0̂ | ♯5 2 3 - 6̂ - 5·(6 ‖: 5652 5652 :‖
把我 饶? 想 来 想去 心 直 跳, 心 直 跳。

5 5 55 | 121 5 121 5 | 1 1 1 1 | 3 21 61 | 5 65 35 | 2321 2321 | 2· 3 | 5 65 35 | 2 32 61 |

渐快 慢而自由地
5·6 12 | 6·5 20 | 5·5 55 | 55 55 | 5 -) | ⁴⁄₄ 1·1 22 6̂ - (6 - - -) | 5 61 653 2 05 |
我往哪里走? 我往 哪里逃?

快 慢
1 21 66 - | 5·(6 | 1561 5612 | 5235 2356 | 1 - | 2̇ 6 | 5 - | 5 -)|

这段唱腔是用【彩腔】音调扩展、紧缩的手法和有变化的【八板】连曲而成，中间的三次短暂离调，解决了重复所致的审美疲劳，让唱段一气呵成。

三月麦苗青又青

《呼唤》陈青莲唱段

鲁彦周、王冠亚 词
方 绍 墀 曲

1 = F 3/4

中速 向往地

（2 1 2 5 5 ｜ 5 - - ｜ 5 - 2 1 ｜ 2 1 1 - ｜ 2/4 5 6 1 5 3 ｜ 2 3 2 1 7 ｜ 6·3 2 3 6 ｜ 1· 2 ｜

3·5 6 2 1 2 6 ｜ 5 -) ｜ 1 1 6 1 2 ｜ 3 2 3 5 ｜ 6·5 3 2 1 2 ｜ 2 - ｜ 1·2 3 5 ｜ 1 6 5 6 ｜
　　　　　　　　　　　三月 麦苗（哟） 青又 青，　　情哥去当 新四 军，

3 2 2 1 6 ｜ 5 - ｜ 5· 6 ｜ 5 4 3 2 1 ｜ 5 -) ｜ 1·1 3 5 ｜ 6 5 6 ｜ 3/4 0 3 5 6 0 4 3 2 ｜
去当新四 军。　　　　　　　　　　连夜做双 行军鞋，　　针针线

2/4 5 - ｜ 5 6 1 5 3 ｜ 2 3 2 1 7 ｜ 6·3 2 3 6 ｜ 1· 2 ｜ 3·5 6 2 1 2 6 ｜ 5 - (5·6 5 3 ｜
线　　情　意 深，情意 深。

2 3 2 1 7 ｜ 6·3 2 1 6 ｜ 5 - 5 -) ｜ 2 3 3 1 6 1 2 ｜ 3· 5 ｜ 6·5 3 2 1 2 ｜ 2 - ｜
　　　　　　　　　　　　　　一丛丛杜 鹃 拥 山 前，

1·2 3 5 ｜ 1 6 5 6 ｜ 3·2 2 1 6 ｜ 5 - ｜ 5 3 5 6 ｜ 3 3 2 1 1 ｜ 2·3 2 1 1 6 ｜ 5 5 6 5 3 ｜
一阵阵 红 云 绕 山 间。　　我好像 杜鹃 逢春花 初

3 5 2 3 2 ｜ 1·2 3 2 2 1 6 ｜ (5 5 6 5 3 2 ｜ 1 2 1 7 6 5 6) ｜ 5 5 3 2·3 ｜ 1 1 6 5 ｜ 6·1 2 3 1 ｜ 1 2 6 5 ｜
绽，　　　　　　　　　　　　　　　不想 负伤 埋在深 山。

1 1 3 5 ｜ 6 6 5 6 ｜ 2 2 1 ｜ 3·2 1 ｜ 5 5 3 2 5 ｜ 3 2 1 2 ｜ 0 5 5 3 ｜ 2·3 5 3 5 ｜
大军 北撤 家何 在？ 遥望 大江 两眼穿， 遥望 大江

5 1 2 5 6 5 3 ｜ 5 2 3 2 2 1 6 ｜ 5 - ｜ (5·6 4 3 ｜ 2 4 3 2 1 ｜ 7·2 6 5 6 ｜ 5 -) ｜ 2 2 5 5 ｜
两 眼 穿。　　　　　　　　　　　　　　　　我叫

3 3 2 1 1 ｜ 2 5 6 5 ｜ 3·2 1 ｜ 5 2 5 3 ｜ 2 2 3 1 1 6 ｜ 2 2 3 2 6 ｜ 1·6 5 ｜
小飞 到河东 镇， 盼他 找到 组织 早回 还。

$(2\ 43\ 23\ 6\ |\ 12\ 6\ 5.)\ 6\ |\ 7\ 76\ 5\ 6\ |\ 7.\quad 1\ |\ 2\ 23\ 6\ 1\ |\ 2.\quad 3\ |\ 5\ 53\ 2.3\ |$

他 捎去 我的 信, 也 捎去 我的 心, 我 踏遍 了

$1\ 2\quad 3\ |\ 6.1\ 6553\ |\ 5\quad -\ |\ 3\ 35\ 21\ |\ 1356\ 161\ |\ 0\ 5\ 35\ |\ 1612\ 3\ |$

山口 望 断云 天。 恨不 能 随 南来 北去的 雁,

$0\ 3\ 23\ |\ 5.3\ 236\ |\ 1\quad -\ |\ 51\ 2\ 5\ 53\ |\ 2.3\ 27\ |\ 6156\ 126\ |\ 5\quad -\ \|$

看看 小 飞 一路可平 安。

这是一首带有民歌元素特质和【彩腔】融合编创的抒情唱段。

我 要 说

《白毛女》喜儿、二婶及伴唱

贺敬之、丁 毅 词
潘汉明、夏英陶 曲

1 = ♭B 2/4

（2 5｜6 i｜2 0｜2 -）｜22（2）｜66（6）｜5 53｜2 -｜
（喜唱）我说， 我说， 我 要 说，

（2·2 22｜23 21 2）｜0 3｜3 2｜2｜0i 6｜2 0｜0i 6 2｜2｜
我 有 仇 来 我 有 冤， 我 的 冤 仇

稍慢
0i 6｜5（356i）｜2· 3｜6 i｜2 -｜**原速**（23 21 2｜23 21 2｜23 21 23 21｜
说 不 完， 说 不 完。

2 5｜6 i｜2 -）｜**较自由** 3/4 33 3 2 -｜4/4 2 i6 5 -｜3/4 5 i 6 -｜4/4 65 63 2 -｜
高山（哪） 砍 不 断， 海水（啊） 舀 不 干，

中快 2/4 02 25｜6·5 66｜0i 05｜6·（5 66）｜02 03｜2 i｜05 63｜2·（1 22）｜
可怎么 天 翻身来 地 打 滚， 仇 人 今 天 见 了 面？

03 03｜2 3｜i -｜i6 -｜2（32 i 2）｜i· i 6i｜53 2｜
黄世仁（哪）黄 世 仁， 千刀万剐 心不甘。

（女唱）‖i·i ii｜666｜2·2 22｜32 3｜2· 3｜i 2｜3 - 6 i｜
千刀万剐 心不甘， 千刀万剐 心不甘， 千 刀 万 剐 心 不

（男唱）‖3·3 33｜33 3｜6·6 66｜666｜0 0｜0 0｜0 0 6 5｜
甘！

突慢 2 0（2 - 2 0｜03 23 6 i｜2· 2 56 43｜2 -）**稍慢**‖
甘！

6 0（02 56｜4 3｜2 -｜2 - 56 i6｜56 65 3｜2 -）‖

中国黄梅戏唱腔集萃

058

```
2 2 3 5 | 6 5 6· | 2·3 1 6 5 6·1 | 2 3·2 1 2 1 2 1 6 | 5 3 5 6 5 6 0 2 1 2 1 6 |
(喜唱)那一  年 年底  三          十      晚,
```

```
5 6 1 6 5 3 | 5·(6 | 5 6 1 2 6 5 4 3 | 5 -) | 5·6 1 6 | 5 6 53 | 5·1 6 53 | 2 3 5 2 3 |
              大 风 大雪  鬼 门 关,
```

```
5· 3 5 | 6 5 6 1 | 5 6 1 6 5 3 | 5 6 53 | 2 - | 5 5 5 6 1 | 2 2 6 1 | 3 2 2 3 2 |
        鬼 门 关。    穆仁智 催租 来到 家, 逼 死了
```

```
6 5 5 6 | 7 3 2 | 2 - | 3 2 2 1 6 | 6 - |    5·6 1 3 | 2· 3 1 | 2 6 5 | 5 - |
爹爹 呀!      老爹爹,         (伴唱)啊!
            (匡冬冬匡)    (匡冬冬匡)
                           0 0 | 0 3 2 3 | 1 2 6 5 3 | 5 6 53 | 2 - |
                           (二唱)逼死 咱村 杨老 汉,
```

```
5 5 6 1 | 2·3 2 1 | 2 2 1 6 5 | 6 - | 5·6 1 2 | 6 5 3 | 5 6 53 | 2 - |
(喜唱)年初 一 把我 拉进 黄家  门,  黄 家的 苦罪  受不 尽。
```

稍快

```
2·2 3 3 | 2 2 7    1 - | 0 0 0 0 |    0 0 | 3 2 3 1 2 6 | 5 - |
黄世仁(哪)起坏 心,                    (喜唱)啊!
          0 5 3 5 | 2 6 1 | 5 5 6 5 3 | 2 - | 0 0 0 0 0 0 |
          (二唱)黄世仁 起坏心,将她奸  淫。
                                             0 5 5 3 | 3 1 2 6 | 5 - |
```

```
2 2 3 | 2 1 6 5 | 1 2 1 6 5 | 6 - | 5·6 1 2 | 6 5 3 | 5 6 53 | 2 - |  突快  2·2 3 3 | 2 7 1 |
到秋后 黄世 仁 要娶  亲, 又要 卖我 进火  坑。      黄世仁(哪)黄世仁,
```

```
(喜唱) ‖: 1 1 6 5 6 | 0 0 :‖ 0 0 | 0 0 | 0 0 | 0 0 | 0 0 | 0 0 |
       杀人的 魔王,
(女声) ‖: 0 0 | 3 3 2 1 2 :‖ 0 1 6 1 | 2 3 | 1 0 | 6 53 | 2 0 |
         杀人的 野兽,  你的  罪孽  到了  头。
(男声) ‖: 0 0 | 1 1 2 6 5 :‖ 0 1 6 1 | 5 6 1 0 | 6 53 | 2 0 |
```

```
( 2321 2̇ | 2321 2̇ | 2321 2321 | 2 5 | 6 1̇ | 2̇ - )  3/4  3 3 2 - |
                                                    (喜唱)多亏了

2/4  01 61 | 576 | 03 61 | 2. 121 | 6. ( 6 | 13 27 | 65 6 ) | 5.6 12 |
     多亏了 二婶子  把我  救，                        离开

65  3 | 5 653 | 2 - | 2̇.2̇3 | 2̇ - | 1̇ 2̇  6 5 - | 5.6 1̇6 |
黄家  出虎口。 天又黑(啊)  地又 暗，  天黑

56 53 | 5 653 | 2 3523 | 5. 35 | 65 6 1̇ | 5 321 | 2 - | 2̇.2̇33 |
地暗我 无路 走，            无路 走！ 深山野洞

2̇ 6 1̇ | 5.1̇ 65 | 653 2 | 22 55 | 665 6 | 1̇6 1̇ 23 | 1̇. 1̇6 ‖ 5 653 |
安下身， 不见 太阳 不见人， 吃生 吃冷 吃供果， 不像鬼来  不像

2 - ‖ 2̇.2̇ 33 | 2̇ 6 1̇ | 5.1̇ 65 | 653 2 | (23 23 23 23) | 2 22 55 | 6 - |
人。  水干石烂 我不死，  苦撑苦熬 到 今天。             想不到今天(啊)

(喜唱) 1̇1̇ 65 | 2̇ 2̇. | 0 | 0 | 0 | 0 | 0 | 0 |
       太阳   底下

(女声) 0 0 | 2̇2̇ 33 | 2̇ 23 1̇ | 01 61 | 51̇ 653 | 2 - |
       太阳  底下 把冤 伸， 太阳 底  下

(喜唱) 0 0 0 | 0 0 | 1̇. 2̇ | 3̇.5̇ 1̇ 21̇ | 2̇ - ‖
                把    冤     伸。

(女声) 1̇1̇ 1̇ | 2̇2̇ 2̇ | 3̇. 5̇ | 6 1̇ | 2̇ - ‖
       把冤 伸， 把冤 伸， 把   冤    伸。

(男声) 33 3 | 66 6 | 1̇. 5 | 6.5 43 | 2 - ‖
```

此曲是由【阴司腔】为主要音调改编而成。

何日里才把这苦难受尽

《白毛女》喜儿唱段

马少波、范钧宏 词
王 恩 启 曲

中国黄梅戏唱腔集萃

060

1 = E 4/4

慢板

夜深沉 人寂 静

魂 方 定， 喜儿我 到他 家

受尽 欺 凌。 今 夜 晚

无端 的 又遭毒 手， 可怜我

稍快　　　　　　　　　　慢

浑身 痛鲜血 淋牙关 咬紧， 哭 也不敢 哭一声。

为什么 穷人

这 样 苦? 为什 么 富人 这样 狠?

何 日 里 才 把 这 苦 难 受 尽?

魂飞 魄散

心胆 惊。 今夜晚闯下 滔天的祸， 头昏 眼花 跑 出 门。

此曲是在【花腔】类唱腔的基础上，吸收河北民歌《小白菜》的音乐元素创作而成。

张思德全心全意为人民

《王杰颂》王杰唱段

1=♭A 2/4

王冠亚、陈望久 词
时白林、夏英陶 曲

稍自由地

(5̂ —) | 5 5̂3 5 | 6 6̂· | 5 5 6̂5 | 5· 6̣ | 1̂212 3̂ | 3(2 1̂2 | 356î 564 |
我们的 队伍 完全 彻 底

3 —) | 5̂·3 5675 | 6·(2̇ 76 | 5 02 35 | 6·56î 56) | i i 56 | i·(2̇ 76 |
为 革 命, 张思德

稍快

5676 î) | 0î 65 | 56 12 | 5̂3 — | 3·(2 1̂2) | 3 56 | 7 02 656î | 5(55 5555 |
全心全 意 为人民。

5·635 656î | 5 06 43 | 2·225 7)6 | 53 5 | 65 6 | 53̂2 12 | 3 35 | 6 6· |
他 离开 我们 有二 十一 年，他的 精神

6̣ 35 | 665 3643 | 2 2317 | 6̣ 1612 | 3235 656î | 5 65 31 | 2 (2̇ | 7·276 562̇7 |
还在 激励着我 们。

6765 356 56î | 5 06 43 | 2317 61) | 2 23 12 | 3·(5 32 | 123) | i i 65 | 35 6· |
他为 党 兢兢 业业

5632 12 | 3·(2 123) | 5 5 2123 | 5̂(06 4323 | 5)î 65 | 5 23 5̂⁶⁵ | 52 352 | 1·(3 231) |
勤勤恳 恳， 他一颗 心 毫不 利己 专门利 人。 他

2 23 12 | 3 — | 6̣ 12 31 | 2·(1 612) | 5 56 35 | 6î56 î | i·3·5 656î | 6̂5·(2̇ 76 |
吃苦在前 享受在后， 他专拣 重担子挑，勇于牺 牲。

5643 23 | 5·3 2356) | 5 53 55 | 6·î 65 | 5632 12 | 3·(2 123) | 2 23 12 | 323 55 |
他的 事迹 说明一个真 理， 经得起 斗争的考验

0 32 12 | 3521 621 | 0î 65 | 3·5 23 | 5·(3 235) | 0 5 35 | 6 12 356 | 7 7 7·(2̇ |
就能成为革 命的战 士， 经不起 考 验 就成为可 耻的 逃兵。

$\overline{7\ 7}\ \overline{7\ 7}$) | $\overline{6\ \underline{0\ \dot{1}}}\ \overline{6\ 5}$ | $\overline{3\ 5}\ \overline{3\ 5}\ \overline{6\ \dot{1}}$ | 5 ($\overline{5\ 5}\ \overline{5\ 5}$ | $\overline{5\ 6}\ \overline{3\ 5}\ \overline{6\ \dot{1}}$ | $\overline{5\ \underline{0\ 6}}\ \overline{4\ 3}$ | $\overline{2\ 3}\ 5$) |

稍慢

$\frac{4}{4}$ $\overline{5\ \underline{5\ 3}}\ \overline{5\ 5}\ \overline{6\cdot\dot{1}}\ \overline{6\ 5}$ | $\overline{5\ 5}\ 1\ \overline{2\ 3\ 4}$ | $3\cdot(\overline{2\ 1}\ \overline{2\ 3}\ \overline{5\dot{1}}\ \overline{6\ 5\ 3\ 2}$ | $\underline{1\cdot2}\ \overline{\dot{1}\ i}\ \overline{5\ 6}\ \overline{\dot{1}\ 6}$) | $\overline{5\ 6}\cdot\overline{\dot{1}\ 3}\ \overline{2\ 1}\cdot$ |

这是 一个重要 的 分水 岭，　　　　　　　　　　 不 管 是

$\overline{5\cdot\underline{6}}\ \overline{3\ 2}\ \overline{1\ 2}\ 3$ | $3\ \overline{3\ 5}\ \overline{6\cdot\dot{1}}\ \overline{6\ 5}$ | $\overline{5\ 65}\ \overline{3\ 5\ 3\ 5}\ \overline{6\cdot\ 5}$ | $\overline{3\ 5}\ \overline{3\ 5}\ \overline{6\ \dot{1}}\ \overline{5\cdot(\dot{2}}\ \overline{7\ 6}$ | $\overline{5\ 2}\ \overline{3\ 5\ 6\ \dot{1}}\ 5\ -$) ‖

个 人的成 长　　 还是国际上的 斗　　　　　　　　　 争。

男【平词】的音域一般多为六至八度，这段唱腔感情的起伏较大，因此音域竟宽达十一度。乐句的基本旋律也有所变化，与传统唱腔有所不同。

献出他的热血浆

《王杰颂》王杰唱段

王冠亚、陈望久 词
时白林、夏英陶 曲

1=♭B 4/4

中慢板 一往情深地

(0 76 | 56 1̇2̇ 6543 23212 35 2̇ | 1.2 1 1̇ 5676 1̇ 6̇) | 5. 65 1.6 12 | 3̂(6̇1̇ 5632 1612 3)|
那　　一　　年

5̂ 65 3.5 65 5. | 53 2 5.6 75 | 6.(2̇ 76 5672̇ 676) | 5̂ 65 61 2 12 43 |
抗　日的烽火　燃烧　在太行山　上，　　　　　孙　家

2 - 5̂ 23 53 | 23 1̂6 1.2 35 1̇ | 65 3̂ 2 1 (76 | 5.4 3523 1.2 32 1) | 5 35 6.1̇ 65 |
庄　反扫荡　团长　受了　伤。　　　　　　昏迷中 被战友

5 32 1̂2 3.(2 123) | 2.3 53 23 16 | 1. 1 2.1̇ 61 | 5. (76 54 3523) |
抬下了 战 场，　　伤势重 流血多 濒 于死　亡。

1̂6 12 3.(2 123) | 53 5 1̇ 6 5. | 5 32 1 24 3. (2 | 3.5 32 1612 3) |
忽 然 间　　　血管中 一阵　热血激 荡，

1̂ 61 53 2.(1̇ 6123) | 2.3 53 23 16 | 1.2 35 65 3̂ | 2 1 (76 56 1̇6) |
睁 开 眼　　　一 位 白须老人 在 身　旁。

5 35 6.1̇ 65 5 | 5 65 1̇ 61 2 12 3 03 | 5 3.2̇ 1̇ 2 | 3 | 5 35 65 3 |
尽管那 枪声阵阵在 耳边　　响，　他双目 炯炯　神色 安详。

23
2̂ 1 (76 56 1̇6) | 5̂3 55 6.1̇ 65 | 3.5 75 6̂1̇6 53 | 2 32 1 25 3 3 5 |
　　　　　看见 团长 活转来他 笑纹 布脸上，　每一 根 笑纹都

mp
20 2̂0 53 2̂7̇2̇ | 6.7 2 32 27 65 6 | 1.(2 35 2123 1 23) | 5632 12 3.(2 123) |
刻 出 阶级的 情　谊　长。　　　　　他 就是

激动地　　　　　　　　　　　　　　　　稍快
5.3 55 65 5. | 6.1̇ 3 57 6 - | 53 55 5 65 3.5 | 2 1 (76 5676 1̇6) |
国际 主义 战士　白 求 恩，　为救 中国的 战　士

$5\ 3\ 5\ \ \underline{5\cdot6}\ \underline{1}\ 5\ |\ 6\cdot\ \underline{5}\ 3\ \ \underline{6\ \overset{\frown}{6}}\ |\ \underline{5\ 65}\ \underline{3}\ 1\ \ 2\cdot\ (\overset{\frown}{3}\ |\ \underline{2\cdot3}\ \underline{5\ 1}\ \underline{6}\ \underline{1}\ \underline{5\ 4}\ |\ \underline{3\cdot2}\ \underline{1}\ 2\ -\)\ \|$

献出了他的　　　热血　浆。

　　【平词】唱词的结构在传统中是七字句或十字句，这样就能做到字腔相宜。但这段十二句的唱词中，除其中一句是由九个字组成外，其余皆在十至十五个字之间，因此引起了唱腔的变革，基本骨架不动，听起来还是地道的男【平词】。

春风能吹开这扇门

《奇峰岭》雪莲、复胜唱段

王冠亚、丁式平、夏承平 词
时白林、方绍墀、徐高生 曲

1 = F或♭E 4/4

欢快、热烈地

（雪唱）十九年相处中竟

出裂痕，党的工作受影响

雪莲更痛心。

他纵有满腔火我也要冷静，

帮同志重上山并肩共死生。

一次不开门耐心再等，二次不开门

还要谈心。他三次不开门等定天明，春风能吹

开这扇门。

中国黄梅戏唱腔集萃

066

$\frac{2}{4}$ 1 5 7̲1̲ | 2̲·5̲ 4̲3̲2̲ | #2(♮1̲ 1̲2̲7̲6̲ | 5̲ 6̲5̲4̲3̲ | 2 0) | 5̲5̲5̲ 6̲5̲6̲ | 3̲3̲2̲ 1 | 1̲5̲ 6̲5̲3̲ |
修　路　中　　　　　　　　　我们要共同　负责　团结

2̲3̲2̲6̲ 1 | 6̲ 2̲3̲2̲ | 7̲6̲ 1̲1̲· | 1̲5̲ 6̲ 1̲6̲2̲1̲ | 6̲ 5· | 2̲·2̲ 1̲2̲ | 3̲5̲ 6̲5̲3̲ | 2̲·5̲2̲1̲ 1̲5̲7̲1̲ |
紧，(复唱)出事故　全部责任　我敢担　承。(雪唱)问题没查　清　　不忙追责

2·(5̲6̲1̲2̲3̲) | 5 3̲5̲ | 2̲2̲ 2̲7̲6̲5̲ | 5̲3̲5̲ 1̲2̲ | 6̲ 5· | 5̲ 6̲1̲5̲6̲ | 5̲3̲3̲2̲ 1 | 2̲2̲ 5̲6̲5̲ |
任，(复唱)你可知任务重　我也不安　心。(雪唱)你工作　勤恳　大家都信

3̲·2̲ 1 | 7̲ 6̲·7̲6̲7̲ | 2̲2̲ 0̲5̲ | 3̲5̲ 1̲5̲1̲ | 6̲ 5· | 2̲3̲2̲ 1̲2̲ | 5̲ 5̲3̲ 2̲3̲1̲ | 2·3̲ 5̲3̲5̲ |
任，(复唱)平白　无故　我怎会关　门。(雪唱)我有　缺点　你尽管

0̲6̲1̲ 5̲6̲4̲3̲ | 2 V 7̲ 6̲7̲2̲ | 7 - | 7̲3̲5̲6̲ 1· | 2 | 3̲·5̲ 1 | 2(0̲4̲3̲ | 2̲2̲ 0̲3̲2̲ |
讲,(复唱)我的　话　　如今　你还愿意听?

1̲1̲ 0̲2̲1̲ | 7̲7̲ 0̲6̲ | 7̲7̲ 0̲6̲ | 5̲·1̲6̲5̲ 4̲2̲ | 5̲·2̲3̲5̲ 2̲1̲6̲ | 5 0̲1̲ 2̲1̲2̲3̲) | 5̲5̲3̲ 2̲5̲ | 5̲3̲2̲ 7̲ 6̲5̲1̲ |
(雪唱)你曾　含泪

0̲5̲1̲ 5̲6̲4̲3̲ | 2(6̲4̲3̲) | 5̲·3̲ 2̲3̲1̲ | 2̲2̲ 6̲5̲ | 3̲·5̲ 6̲1̲5̲ | 0̲5̲3̲ 2̲3̲1̲ | 2 - | 0̲5̲3̲ 2̲·5̲3̲2̲ |
对我讲，　旧社会　你我两家　患难与共　感情深。

1̲0̲3̲·5̲ 2̲3̲7̲ | 6̲ 0̲2̲ 1̲2̲6̲ | 5·(6̲1̲2̲ | 4· 6̲ | 5̲·6̲ 4̲3̲2̲ | 2· | 5 | 2̲ 6̲7̲2̲6̲ | 5̲·4̲3̲2̲) |

5̲ 6̲5̲ 3̲5̲ | 1̲1̲ 2̲7̲6̲5̲ | 5̲3̲5̲ 2̲3̲7̲5̲ | 6̲ 1̲6̲1̲ | 5̲·3̲ 5̲2̲ | 7 - | 6̲·2̲ 1̲5̲6̲ | 5(5̲3̲2̲1̲6̲ |
(复唱)这是　以前　伤心的事,转眼不　觉　十九　春。

5̲·1̲ 2̲3̲) | 5̲ 6̲5̲ 3̲5̲ | 6̲·1̲ 6̲5̲ | 0̲2̲5̲ 3̲2̲1̲ | 2· | 3 | 5̲·6̲ 3̲5̲2̲ | 1· (2̲ | 7̲·2̲ 7̲6̲ |
(雪唱)你说　道伤疤深深　刻身　上，

5̲5̲ 4̲3̲2̲ 1) | 5̲ 6̲5̲3̲ | 2̲·5̲ 2̲3̲2̲ | 7· 2 | 7̲·2̲7̲2̲ 3̲2̲3̲5̲3̲ | 2 0̲3̲ 2̲3̲2̲7̲ | 7̲6̲ 0̲1̲ | 6̲3̲5̲6̲ 1̲2̲6̲ |
血泪点　点　　记在　心。

5(65612 616123 | 1·2 32357 | 6　0 | 4·561 6564 | 2·222 25 | 0 3·5 2376 | 5·3 56) | 1 16 1 |
（复唱）苦瓜

2 2 2765 | 3·5 615 | 03 61 | 2(43 2325) | 2 32 765 | 5 3　5 | 6 76 #43 | 3 2 03 |
长在　一　根藤，　谁不　是　野菜　粗糠

5　- | 5·6 72 | 65 #43 | 5(5　43 | 232323 52 | 1·　7 | 6·765 #43 | 5) 1 65 |
拌　泪吞。　　　　　　　　　　　　　　　　　　　（雪唱）咽下的

1623 1 | 0 56 31 | 2·(5 7123 | 2) 3 56 | 2 53 237 | 6　- | 15 6 16212 | 6 5· |
都　是　血和泪，　结下的都　是　同志情。

2 #1 2 | (2·325 712) | 5 5 6 56 | 5 32 1 | 2·323 5 | 5·(555 5176 | 5) 61 53 |
最难忘　　阳光照亮 革命路，红旗　　万

2·521 712 | 0 15 1 53 | 2·1 16 | 6 5 | (6 | 7·235 3276 | 53 56) | 1 5　1 |
卷　满山村。　　　　　　　　　　　还

2·6 5643 | 2·(351 6543) | 5 5 65 | 3 32 11 | 2·2 5 65 | 3·2 1 | 52 53 |
记　得　　你帮着 小弟妹们 一起把山 上，　奇峰岭

2·3 1 | 16 1 231 | 216 5 | (6561 231 | 216 5) | 7·6 72 | 5 65 32 | 27 6 56 |
儿童团 练兵在山梁。　　　　　　那时你　是 我们的 儿童团

7·(5 3272) | 5·5 36 | 53 5· | 7·6 56 | 2·327 6 | 5356 65 | 1612 3 |
长，　你扛大红旗。（复唱）你扛红缨枪，（雪唱）雄赳赳 气昂昂，

（雪唱） 5·5 65 | 05 32 | 1612 563 | 52 3216 | 5· | (6 | 1235 216 | 5·76561) | 2 2 5 65 |
一二三四 喊声震山岗。　　　　　　（雪唱）你说道

（复唱） 5·5 65 | 07 65 | 3·56 1 | 2·3216 | 5· (0 | 0　0 |
一二三四 喊声震山岗。

3 32 11 | 2·2 5 65 | 3·2 1 | 7·6 2 2 | 76 11 | 6161 231 | 216 5 | 5·3 2 5 |
革命队伍 步伐要统 一，（复唱）步调不一 打起仗来 乱了主　张。（雪唱）这句话

中国黄梅戏唱腔集萃

068

$\overset{3}{3}\overset{3}{2}$ 1 | $\underset{\smile}{2}\cdot\overset{2}{2}\overset{2}{2}$ 1 | $\overset{5}{3}\cdot$ 2 1 | 7 6 $\overset{3}{2}\overset{2}{2}$ | 7 6 1 | $5\cdot6$ 7 27 | $6\cdot763$ 5 | (5656 72 |

我一直 记在心 上，(复唱)这句话 我却 忘在耳 旁。

$6\cdot763$ 5) | 5 $\underset{\smile}{53}$ 2 35 | 3 $\overset{}{32}$ 111 | $3\cdot6$ 561 | $2\cdot(325)$ | 05 3 | $2\cdot3$ 21 | $6\cdot1$ 23 |

(雪唱)还记得 兴修水利你当队 长， 开山劈 岭你日夜奔

16 5 | 65 6 $\overset{76}{6}$ | $\underset{\smile}{05}$ 35 6 | $5\cdot5$ | 52 32 | $\frac{1}{4}$ 1 | 3 | $2\overset{3}{2}$ | 02 | 76 | $5\cdot3$ | 56 |

忙。 你说道 抬石 上山要 同肩 膀，(复唱)肩膀 不 同会 摔下 山

$7\cdot2$ | 6 $\overset{V}{6}$ | $\frac{2}{4}$ 5 $\underset{\smile}{53}$ 2 35 | 3 3 21 1 | $\overset{5}{2\cdot3}$ 126 | $5\cdot653$ | $\overset{5}{2\cdot}$ | 32 | 12 216 | 07 67 |

岗。(雪唱)这 同肩 齐步的道理 深 义 广， (复唱)我都把

$2\cdot2$ 356 | $1\cdot$ | 1 | $1\cdot2$ 31 | $2\cdot1$ 156 | $5\cdot$ | (6 | $5\cdot235$ 216 | $\frac{4}{4}$ $5\cdot6$ 55 2343 53)

同肩齐 步 的道理遗 忘。

5 $\underset{\smile}{53}$ 2 35 3 32 1 | $5\cdot\overset{6}{5}$ 3 12 $-$ | $2\cdot125$ 53 2 $\overset{3}{1\cdot}$ (6 | $\frac{2}{4}$ 1235 216 |

(雪唱)还记 得那一年 山花怒 放，

$\frac{4}{4}$ $5\cdot6$ 55 23 56) | $5\cdot3$ 23 11 6 5 | $5\cdot6$ 12 65 5 (761) | $\frac{2}{4}$ $2\cdot3$ 12 | 32 3 | $6\cdot6$ 562 |

你的爹 叫我们 坐在大桥旁。 他把那 国际歌 亲口教

(雪唱) | $3\cdot(21234)$ | $5\cdot3$ 2 1 | 2 276 5 | 5 61 653 | 2 3523 | 535 35 | 656 01 | $5\cdot6$ 161 |

唱， 一个音 一个 字(合唱)语重 情 长， 语重

(复唱) | 0 56 | $1\cdot6$ 561 | 2 276 5 |

啊，

(雪唱) | 0 53 231 | $2\cdot$ | 3 | 5 06 43 | 21235 126 | $5\cdot$ (12 | $4\cdot$ | 5 | 6 32126 | $5\cdot6$ 535)

情 长。

(复唱) | 0 3 61 | $2\cdot$ | 3 | 2 03 27 | $6\cdot135$ 126 | 5 $-$ |

0 5 35 | 23 651 (765 | 1) 5 31 | 2 | $\overset{V}{7}$ 67 | 2 27 675 | 03 56 | $1\cdot$ 2 | 7 $-$ |

(雪唱)为了 实 现 崇高理 想,(复唱)你的父 和我爹 热血 洒

02 $\sharp12$ | 5 $-$ |

(雪唱)热血 洒

$\widehat{1\cdot2}\ \underline{6\ 5}$ | $\widehat{\underline{4\cdot2}\ \underline{45}}\ \underline{65}\ 6$ | $0\ \underline{1}\ \widehat{\underline{5\cdot643}}$ | $\overset{5}{\underset{\frown}{2}}$ ♯4 | 5· ($\underline{1\ 2}$ | 5· $\underline{1\ 2}$ | $\widehat{5\cdot\dot{1}\underline{65}}\ \underline{4\cdot\underline{543}}$ | 2 $\underline{5\cdot3}$ |

热血洒在 五 里 桥 旁。

$\widehat{5\cdot}$ $\underline{4\ 3}$ | $\widehat{2\cdot}\ \underline{3}\ \underline{1\ 7\ 1}$ | $0\ \underline{6}\ \widehat{\underline{5\cdot643}}$ | 2 $\underline{1\ 2\ 6}$ | 5 - |

在 五 里 桥 旁。

2 $\underline{53}\ \underline{216}$ | $\widehat{\underline{5\cdot7}\ \underline{6512}}$) | $\underline{3\ 3}\ \underline{2\ 1\ 2}$ | $\widehat{6}\ \overset{\frown}{5\cdot}$ | $\underline{5\cdot3}\ \underline{2\ 3\ 1}$ | $\overset{\vee}{\dot{1}\dot{6}}\ \underline{5\ 6\ 2\ 4}$ | $3\ \underline{5}\ 3\ \underline{5}$ | $\widehat{6\cdot\dot{1}\underline{65}}\ \underline{3\ 5\ 2}$ |

(雪唱)前辈们 对我 们　　寄托多 少　希　　望,要团结 一

$\underline{0\ 7}\ \underline{6\ 5}$ | 3 $\underline{5\ 6}$ |

(复唱)要团结 一

慢

$\widehat{3}\ \underline{1\cdot}$ | $\widehat{\underline{4\cdot2}\ \underline{45}}\ 5$ | $\widehat{6\cdot\dot{1}}\ \underline{6\ 5\ 4}$ | $\overset{\frown}{5\cdot}$ ($\underline{5\ 6}$ | $\dot{1}$ $\underline{\dot{2}\ \dot{1}\ \dot{2}}$ | 3· $\overset{\frown}{\underline{5}}$ | $\underline{\dot{2}\ \underline{23}\ \underline{126}}$ $\overset{\frown}{5}$ -) ‖

致,　　迎接胜利的 曙　　光。

1 - | $\widehat{1\cdot2}\ \underline{6\ 5}\ 5$ | $\widehat{3\cdot\underline{5}\ 6\ 1}$ | 2 - |

致,

　　这段男女对唱比较长,采用了【平词】【对板】【八板】【彩腔】等音调,运用了速度和调式的变化等进行技法编创。

孩子啊，你们要争气

《年轻一代》林坚唱段

陆洪非词
潘汉明、王少舫曲

1 = A 4/4

快
2 0 | 1̂2̂3 | 2 0 | 3 1 | 2 0 | $\frac{1}{4}$ 1 | 3 | 2 | 1̂2 | 3̂5 | 2 |
民　别 家乡　 远长 征，　吃辛 苦 流 碧 血，

3 | 1 | 2 | 3 | 1 | 2 | 3 | 5 | 1 | 2 | 2 | 1̂2 | 3 | 2 | 3 5 |
过草 地 爬 雪 山，忍 饥 受 寒 东 闯 西 击，南 征

原速、略快
$\frac{2}{4}$ 3̂5 0 | 6 5̂6 | 7 7̂6 | 0 5 3 5 | i 65 | 3 5 0 | 6·i 56 | i － | i － |
北战　解 放 祖 国，　才 会 有 今 天 的 社 会　主　　义。

7·2̂76 | 6̇ 6̂i | 5·(6 5 6 | 5 6 5 6 | 5·i 65 | 3 5 3 5 6 i | 5̇ －) | ⅓ 3 3 3 | 6 6·|
　　　　　　　　　　　　　　　　　　　　　　　　　　　　　你们要　好好

3 3 6·i 5 (匡) | 1 2 3 2 3 2 3 2 2̂71 |) 0 (
来继承，　　可是那帝国主义反动 派(白)正梦想从你们一代身上找到希望，进行反

中慢
$\frac{2}{4}$ 1·2̂35 | 2·(3 2 1 | 6 1 2) | ⅓ 5 5 3̂5 7 6 (匡) | 3 5 i 7̂6 5 － ‖
革命复辟的希望!(唱)孩 子 啊，　　你们要 争气　要 警惕!

　　这是一段男【平词】成套唱腔，有【散板】【平词】【二行】【八板】并吸收了高腔的音调重新编创而成。

瘦牛养得肥又壮

《金山颂》彩莲唱段

完艺舟、金芝 词
方 绍 墀 曲

中国黄梅戏唱腔集萃

072

此曲是用【花腔】小调结合山歌风味创作的新曲。

湖边杨柳绿荫荫

《姑娘心里不平静》银花唱段

佚　　名 词
潘汉明、夏英陶 曲

1 = ♭E 4/4

慢板

(0　0 56 | 1 12 3235 2· 3 | 6 56 3523 1· 23 | 5·6 53 23 27 | 6 56 76 5 56)

‖: 3 3 21 12 6 5 1 | 5 2 43 2·(1 6123) | 5 6 5·3 2 23 17 | 62 21 6 5·(7 6561) |
湖边　杨柳　绿荫荫，　　鸭儿　戏水　一群群。
挖好　野菜　回家行，　　一路　风吹 衣裳冷清清。

2 2 35 3 2 23 1 | 3·2 1632 21 6 (7 | 6·7 65 35 6) | 3 1 23 2 6 61 54 |
春到　湖西 水　也暖，　　　　　　　　 银花　心中
不是　田间 霜　露重，　　　　　　　　 眼泪　湿透

5 61 65 45 5· (56 | 1·2 35 2· 7 | 6·1 65 45 5 -)：‖ (5·6 53 23 27 | 2/4 6 56 76 |
冷　如　冰。
夹　衣　襟。

4/4 5·6 52 3276 5) | 5 53 2 35 3 32 1(56 | 2/4 3523 1) | 4/4 5 3 31 2 53 |
　　　　　　　　　　　银花　　低头　　　思前　情，

2 32 1· (53 216 | 5·6 55 23 5) | 53 23 1 16 5 | 6 2·1 65 (56) | 1 12 3 53 23 1 |
　　　　　　手扶 柳树　泪纷　纷。　　　　想当初 春哥与我

3·2 21 6 56 (6156) | 5 3 2 77 6 | 5·6 12 6 5 (56 | 1 23 76 53 5) | 2 23 5 66 5 3 |
多 要 好，　　赛比 那牛郎　织 女 星。　　　　　　那一 晚春哥与我

5 2 43 3 2 (5) | 5·3 23 1 6 61 53 | 5·6 16 53 25 12 | 6 5 (2 3276 5) |
湖 边 坐，　　月 下 双双　诉　　愿　心。

5 2　5 33 32 11 | 5·3 21 6 56 6(123) | 5 6 53 23 65 | 6·1 21 2 6 5 (56) |
我 说　道哥比 船儿妹　比桨，　　天涯 海角　一 道 行。

中国黄梅戏唱腔集萃

074

$\widehat{5\ 5}$ $\overset{\frown}{1656}$ $\overset{\frown}{5332}$ $\overset{\frown}{1\ 1}$ | $\overset{\frown}{5\ 6\dot{1}}$ $\overset{\frown}{6\ 53}$ $\overset{\frown}{53\ 2}$ （23） | $\overset{\frown}{5\ 6}$ $\overset{\frown}{53}$ $\overset{\frown}{2\ 23}$ $\overset{\frown}{65}$ | 2 $\overset{\frown}{53}$ $\overset{\frown}{23}$ $\overset{\frown}{12}$ |

他说道　哥妹好比西　湖　水，　　快刀　难把　我　俩

$\underline{6\ 5}$ （5 $\overline{3523}$ $\overline{55}$） | $\overline{5\ 53}$ $\overline{2\ 35}$ $\overline{3\ 32}$ 1 | $\overline{52}$ $\overline{53}$ $\overline{23}$ 1 | $\overline{53}$ $\overline{23}$ $\overline{11}$ $\overline{65}$ | 2 $\overline{53}$ $\overline{23}$ $\overline{12}$ |

分。　　　谁知　平地　风波起，　春哥　他要　　去　参

$\underline{6\ 5}$ （$\overline{35}$ $\overline{23}$ $\overline{55}$） | $\overline{5\cdot3}$ $\overline{2\ 35}$ $\overline{3\ 32}$ 1 | $\overline{2\cdot3}$ $\overline{12}$ $\overline{65}$ 6 | $\overline{56}$ $\overline{53}$ $\overline{2}$ $\overline{365}$ | 6 $\overline{2\cdot1}$ $\overline{65}$ |

军，　　妹　要　留他　他　不　肯，　反把　言语　伤我　心。

速度较自由

$\overline{5\ 35}$ $\overline{6\ 61}$ $\overline{65}$ | $\overline{35}$ 1 $\overline{21}$ $\overline{53}$ | $2\cdot$ $\overline{32}$ 1 （0 2 | $\frac{2}{4}$ $\overset{>}{1}$ 0 2 | $\overset{>}{1}$ 0 2 | $\overline{1235}$ $\overline{2161}$ | $\frac{4}{4}$ $\overline{5\cdot6}$ $\overline{55}$ $\overline{23}$ 5 ）|

三年　恩情　　一刀　断，

$\overline{5\ 5}$ $\overline{2}$ $\overline{32}$ 3 | （$\overline{3\cdot5}$ $\overline{32}$ $\overline{123}$ ） | 2 $\overline{27}$ $\overline{65}$ $\overline{61}$ | $\overline{3\ 2}$ （3 $\overline{2325}$ $\overline{61}$ | $\frac{2}{4}$ 2 　- ） ‖

恨煞　哥哥　　　　没良　心。

此曲由女【平词】改编而成。

从今后你要知过改过奋发图强

《箭杆河边》佟庆奎唱段

北京实验京剧团词
王少舫、夏英陶、方绍墀 曲

1=♭B 4/4

（5.6 1 2 6 5 3 5 3 | 2 - - - ）| 1.2 1 2 3 5 1 2 1 | 2 - 2.（3 2 | 1.2 4 3 2 0 4.3 |
癫　子　呀，

2/4 2.3 5 1 6 5 3 2 | 4/4 1.2 1 5 6 2 1 ）| 6 6 1 5 6 5 4 3 5 | 2 1 （5 6 1 2 3 1 ）|
你要　好　好

2 3 5 2 3 2 1 6 1 6 1 2 3 2 1 2 | 3 - 3.5 6 1 | 6 5 4 3 2 1 （7 6 | 2/4 5.6 1 2 6 5 3 2 | 4/4 1.2 1 5 6 2 1 ）|
想　　　　　　　一　想，

1 6 1 3 2 1.| 5.6 3 2 1 2 3.53 | 2.3 5 1 6 5 4 3 5 | 2 1 （7 6 5 4 3 2 ）| 1 1 6 1 2 2 3 5 |
好了疮疤　忘了痛　可不应　当。　　　　过去的苦你怎能

5 6 3 2 1 2 3.（2 3 5）| 2.3 5 3 2 3 2 1 1 | 6.1 2 3 1.（1 7 6）| 5 3 5 6 1 6 5 | 5 5 3 1 2 1 2 3 |
把它忘？　你的爹在地主家也曾把活扛。　劳累过度病倒在草房，

（1 2 3）5 5 5 6 1 （4 3）| 2.3 1 2 5 3（6 4 3）| 2.3 5 1 6 5 4 3 | 2 1（1 2 7 6 0 4 3 2）|
正赶上　数九寒天　雪飘降。

3 5 5 6 7 6 0 3 5 | 6 6 0 3 6 6 5 3 5 |（3 6 5 6）1 - - | 6 6 5 3 5 6 1 6 5 4 3 |
你爹被撺出死在村旁，也哭坏了你的　老

2 3 1 （3 5 6.4 3 5 2 | 1.2 1 5 6 2 1 ）| 1 1 6 1 2 2 3 5 | 5 5 1 2 1 2 3 | 0 3 2 3 2 1 |
娘。　　　　你一家三口　二人　丧，害得你

2 3 2 7 2 6 - | 6.（6 6 6 6 2 7 6）| 5 6 5 6 7 2 3 2 7 6 | 5.（2 3 5 6 4 3 | 2 6 7 6 5 5 6 1 ）|
孤　苦　　又凄　凉。

5 5 3 5 6 6 1 6 5 | 5 5 1 2 1 2 3 |（2 3 1 2）3 2 3 2 1 | 6 2 2 6 7 6 5 6 1 | 3.5 2 1 3 5 |
那严霜单打　独根草，佟善田又逼你去放

中国黄梅戏唱腔集萃

076

$\widehat{2\ 1}$ （76 $\underline{5\cdot\underline{6}}$ 43）| $\widehat{2\ 3}$ $\widehat{1\ 2}$ $\widehat{3\ 2\ 3}$ | 6 1 $\widehat{3\ 2 1}$ $\widehat{6 1 2 3}$ 1 | $\widehat{2\ 3 2}$ $\widehat{1 2}$ $\widehat{0 5}$ $\widehat{3 1}$ |
羊。　　　　　　　羊儿 吃草 羊儿胖，你咽糠菜 面焦 黄。苦度 时

$\widehat{2\ 3}$ $\widehat{5\ 6}$ $\widehat{5\ 6}$ $\widehat{1\ 2}$ | $\widehat{5\ 6}$ $\widehat{3\ 5}$ $\widehat{6\ 3}$ | 2 $\widehat{3 5 2 3}$ $5\cdot$ $\widehat{3 5}$ | $\widehat{6 5 6}$ 1 $\widehat{5 1}$ $\widehat{1 3}$ | $\widehat{5 3 5}$ $\widehat{5 6}$ $\widehat{1 5}$ |
光得 下了 大病 一　场，　　　　　　　　　大病

$6\cdot$ $\underline{5}$ 3 6 | $\widehat{5 6 5}$ $\widehat{0 6}$ $\widehat{5 6 5}$ $\widehat{6 1}$ | $2\cdot$ $\widehat{3 2}$ $1\cdot$ 2 | 3 $\widehat{4 3 2}$ － | $\frac{2}{4}$（0 $\widehat{5 1}$ 6532 |
一　场。　　　　　　　癫　子 呀，

$\frac{4}{4}$ $1\cdot\underline{2}$ $\widehat{1 1}$ $\widehat{5 6 7 6}$ $\widehat{1 6}$）| $\widehat{5 3 5}$ $6\cdot\underline{1}$ $\widehat{6 5}$ | $\widehat{5 6 5}$ $\widehat{3 1}$ 2 $\widehat{1 2}$ 3 |（2123）$5\cdot$ 3 $2\cdot\underline{3}$ $\widehat{2 1}$ |
旧社会 有 何人把 穷人　看　重，　　　　只有

$\widehat{6 2}$ $\widehat{7 6}$ $\underline{5\cdot\underline{6}}$ $\widehat{1 1}$ | $2\cdot\underline{3}$ $\widehat{5 1}$ $\widehat{6 5}$ 3 | $\widehat{2 1}$（76 54 32）| $1\cdot\underline{2}$ $\widehat{1 2}$ 3 $\widehat{4 3}$ | $\widehat{2\cdot}$（3 17 $\widehat{6 1}$ 2）|
穷　人　把 穷　人　帮。　　　　　　在 病 中

0 5 $\widehat{3 5}$ $\widehat{6 7 6 5}$ $\widehat{3 6}$ 5 | $\frac{2}{4}$ $6\cdot\underline{7 6 5}$ $\widehat{3 6}$ 5 | $\widehat{5 6 3 5}$ $\widehat{6 5}$ 5 | $\widehat{3\cdot\underline{5}}$ $\widehat{6 6}$ |（3235 $\widehat{6 1 5 7}$ |
你大婶 将你 抚养，　尝 一口 来 喂一口待你 像　亲娘。

$\frac{4}{4}$ 6）6 $\widehat{1 2}$ 3 $\widehat{3 5 3 5}$ | $6\cdot$（6 66 $\widehat{6 1}$ 5643）| $2\cdot\underline{3}$ $\widehat{5 1}$ $\widehat{6 5}$ $\widehat{3 5}$ | $\widehat{2 1}$（76 $\widehat{5 6}$ $\widehat{1 6}$）|
苦苦 熬月 月 盼，　　　　盼 来解　放。

$\widehat{2 3}$ $\widehat{1 2}$ $\widehat{3 2 3}$ | $\widehat{5 5}$ $\widehat{6 1}$ $\widehat{2 1 2 3}$ 1 | $\widehat{5 5}$ $\widehat{6 1}$ $\widehat{2 3 1 2}$ 3 | 6 1 $\widehat{3 2 1}$ $\widehat{6 1 2 3}$ 1 |
农民 翻身 把家 当，　你也 分了 地和 房。怎奈 你不 务正 业，心想 发财 赔精光。

$3\cdot\underline{5}$ $\widehat{3 5}$ $\widehat{6 6}$（6 $\widehat{1 5 6}$）| $\widehat{3 5}$ $\widehat{3 5}$ 1 $\widehat{6 5 6 1}$ | $5\cdot$（5 55 $\widehat{0 2}$ 76 | $\frac{2}{4}$ $\widehat{5 6 1 2}$ 6532 |
对 不 起你 爹娘，　对　不 起党，

$\frac{4}{4}$ $1\cdot\underline{2}$ $\widehat{1 1}$ $\widehat{5 6}$ $\widehat{1 6}$）| $\overset{6}{5}$ 5 $\widehat{1 3}$ $\widehat{2 1}$ | $\widehat{1 1}$ | $\widehat{6 6 1}$ $\widehat{5}$ $\widehat{6 5}$ $\widehat{3 5}$ | $\widehat{2 1}$（5 6532 $\widehat{1 2 3}$）|
从 今 后 你要 知过　改过

$\widehat{5 5}$ $\widehat{3 5}$ $\underline{5\cdot\underline{6}}$ $\widehat{1 5}$ | $6\cdot$ $\underline{5}$ 3 $\widehat{6 1}$ | $5\cdot$（5 55 $\widehat{5 1}$ 65 | $\widehat{3 5 3 5}$ $\widehat{6 5}$ $\widehat{1}^\vee$ 5 － ）‖
奋发　　　　　图 强。

　　　　这是一首比较完整的男【平词】，基本保留了传统的样式，但有新发展。

恭敬敬叫你一声李老板

《月圆中秋》玉婵、李和唱段

贾 路 词
李道国 曲

1=♭E 2/4

（64 4 61 5 -) 6 42 5·43 2 53 | 2/4 2 2 1 | 6 1 | 6 55 | 2 2 |
（玉唱）恭敬敬　叫你　一声李老板，我知道

6 1 | 2·2 12 | 6 · 5 | 5 2 5 | 2·1 6·1 | 2 1 | 6 - | 2 1 2 |
你有　花不完的钱。　只是　你别把玉婵看得　贱，　可记得

渐慢

6 65 | 45 2 1 | 6 2 | 2 1 | 6 - | 5 - | (5·3 35 | 16 61 |
当年的温馨　与贫　寒。　　　　　　　　　

27 72 | 31 13 | 42 24 | 5 6 | 7 - | 1 0 0 | 64 456 i | 5243 2·3

5253 216 | 5·6 5643 | 23 53) | 5 65 35 | 6 i 6 i 5 63 | 2 - - - |
那一　年，　　（合唱）那一
0 5 2 53 2321 6 56 |

6·1 5 | 6·1 2312 | 3 5 3 2 3 53 | 2·3 12 65 25 | 2·4 32 1·3 216 |
年领结婚证　回家转，（合唱）回家　转，

5· (6 55 23 53) | 5 56 5 32 7656 1 1 | 52 53 2·1 6121 | 6 5 (35 23 53)|
（李唱）咱两个　拢共只剩五毛　钱。　　　（玉唱）

5 53 2 35 5332 11 | 7235 3227 6· | 6 | 2 2 7656 1· | 61 | 2·1 6121 6·5 |
五毛钱　买了一个糖　葫芦串，你轻轻舔一　舔　我　柔柔沾一沾。(李唱)

(4 4·444)
53 5 6 65 3 3 12 | 5 32 1235 2161 5 | 2 5 65 2 4· | 2·5 21 165 1 |
你说甜中有点　酸，我说酸中透着甜。(玉唱)你哄　我呀　大口吃来小口　咽，

(45 3 43 | 2)
5·6 1 71 2 - | 2) 5 45 2432 1 | 2 4 54 2321 6 21 | 6 5 (65 456 i 5 43 |
我劝你　满口嚼着更　解　馋。

中国黄梅戏唱腔集萃

078

2 35 32 6 5.7 6156) | 1 16 5 6 16 1 | 2 5 32 16 12 - | 5 53 2 35 5332 1 |
(李唱)你把 我(来)哄(啊), 我把 你来 劝。(玉唱)一串 糖葫芦

3.1 1 35 2. 3 | 5 32 2 16 6 - | 3.5 45 6 65 44 | 5 21 65 1 2 12 |
一 串(哪) 就一 串 走到家 还剩两颗没 吃 完,

4.5 241 6 23 216 | 05 45 6 - | 5 65 2 53 2321 6 56 | 1.3 216 5 - |
(合唱)走到 家 还剩两颗没 吃 完。 (玉唱)

17 12 4.4 42 | 17 1 2(45 3113 2) | 5 65 4.5 66 1 76 | 6 5 32 1.2 5 43 |
我和你都藏着一个 小心眼, 都想 让咱革命的老 娘 也甜一

35 2 12 4.5 241 | 6 23 216 5.(6 1612) | 5 65 4 56 6 65 4 52 | 5 23 2165 1.3 216 |
甜, (合唱)都想 让咱革命的老娘也 甜 一 甜。

5.(6 12345 64 4 65 | 5 5 #4 5. 23 | 5235 216 5.7 6123) | **2/4** 5 5 6 56 | 5332 1 1 |
(玉唱)你那时 还是 一个

稍快
53 53 | 2.3 16 | 07 76 | 5.6 16 1 | 26 12 | 16 5. | 5 2 53 | 2.3 12 |
穷光蛋, 我们曾把你讨厌把你嫌。(李唱)想离婚你别 提心

稍慢 (清唱)
52 43 | 2.(6 5243 | 2) 5 35 | 65 35 2 | 3.(3 33) | 65 35 2 | 1. (2 | 31 13 |
又吊胆, (李唱)早写好离婚协 议 要你 签。

渐快
53 35 | 6 - | 7 - | 1 6 6 65 | 456 1 5 32 | 1 53 216 | 5 61 5) 5 53 |
(玉唱)离 婚

2 2 | 6 1 | 6 5 | 5. 5 | 6 5 | 3 1 | 2 - | 35 32 |
协议共三 款, 上 面写着 一 二 三。 第一

3 - | 2. 5 | 3 2 | 2 7 | 6 - | 6 61 | 2.3 21 | 15 6 |
款 双方好说又好散, 绝不能反目为仇把脸

5 - |6̇1 5̇ |6̇ - |1· 1̇ |6̇ 1 |6̇ 6̇1 |6̇ 5̇ |2̇3 1 |
翻。(李唱)第 二 款 离 婚 不 离 李 家 店， 养 鸡

2 6̇1 |6̇ 5̇ |1̇5 6̇ |5̇ - |2· 3̇ |1 2 |3 6̇ |5 2 |
场 半 途 而 废 心 不 甘。(玉唱)最 重 要 是 第 三

3 - |(3· 3̇ |3 3 |3 6̇ |6̇ 54 |3212 |3 -) |5 - |
款， 不

3 5 |6̇· (6̇ 6̇ 6̇) |3 5 |5232 |1 0 |(16 6̇1 |27 72 |
要 你 外 面 一 分 钱。

中速
31 13 |53 35 |6̇ - |5 0 0 |5235 216 |5·5 3523) |22 12 |
(合唱)多少 钱

3·6 543 |22 27265 |5245 6 |2 23 176 |5·6 161 |5235 2361 |
能 把 情 感 良 心 换， 多 少 钱 能 买 回 来 像 当

6̇ 5 (6̇5 |4323 55) |7 762 772 |3 3 2 |72 37 |2 0 0 ‖
年？ (李唱)不要 钱 以 后 生 活 你 怎 么 办？

挂钟当当

《月圆中秋》玉婵、李和、妈妈唱段

贾　路 词
李道国 曲

1=♭E 4/4

紧拉慢唱 激动地

（1 3 2 2 - - | 6 7 6 6 - - ：‖ 2/4 1 3 2 5 7 6 | 1 3 2 5 7 6 ：‖ 1 2 5 6 | 1 2 5 6 ：‖

紧拉慢唱

1 5 4 | 3 2 5 3 2 1 6 | 5·5 5 5 | 5 5 5 5 5 5）2 2 1 2 | 5 - 5 - 6 -
　　　　　　　　　　　　　　　　　　（玉唱）挂 钟 当 当　　　敲

5·6 4 3 | 2 - 2 - | 3 5 2 | 2 3 5 | 2·3 2 1 | 6 - 1 4 5 |
九　　点，　　　如 同　敲 在　我

1 2 6 | 5 - 5 - | 5 5 3 | 2 5 - | 5 - 5 6 |
心 弦。（李唱）挂 钟 当 当　　　敲

7 5 | 6 - 6 - | 1 6 1 | 2 3 2 6· | 1 6 5 5 3 2 |
九　点，　　　敲 得 我 意 乱 心 烦 坐 卧

1 2 3 | 2 - 2 - | 6 5 3 2 | 3 - 3 - 2· 5 |
不　安。（妈唱）挂 钟 当 当　　　敲

3 2 | 2 1 1 - | 2 7 2 3 2 | 7 6 5 6 - 1 6 |
九　点，　　　听 动 静 他 两 个 还 未

6 3 5 2· 3 | 7 6 5 - 5 - | 5 3 5 6 6 5 - 5 - |
入 眠。　　　　　我 话 里 有 话

5 2 1 7 1 | 2 - 2 1 7 6 - 6 - （1 3 2 5 7 6 | 1 3 2 5 7 6 |
把　　他 们 劝，　　　

6·6 6 6 | 6 6 6 6）5 5 6 5 3 2· 5 2 1 2 1 6 6 - 5 3 5 |
（玉唱）年 迈 人　话 里 有 话 把

$\widehat{\dot{6} \quad 1} \mid \underline{2 \cdot \quad 3} \mid \widehat{1 2 \dot{6}} \mid 5 \quad - \mid (\underline{5 \quad 6} \quad \underline{5} \mid \underline{4323} \quad 5 \mid \underline{535} \quad \underline{32} \mid \underline{126} \quad 5)$

心　　　　担。

(玉唱)$\Vert: \underline{5 3} \quad 5 \mid \underline{6 \cdot 6} \quad \underline{5 3} \mid \underline{5 3} \quad \underline{3 1} \mid 2 \quad - \mid \underline{5 \cdot} \quad \underline{6 2} \mid 7 \cdot (\underline{7 7 7} \mid \underline{7 2} \quad \underline{5 6 5 6} \mid 7) \quad \widehat{3} \quad \underline{2} \mid \widehat{7} \quad 5 \mid$

这件 事不能 拖延要 了 断,(李唱)这 件 事　　　　　 今 晚 必

(李唱)$\underline{1 7} \quad 1 \mid \underline{3 \cdot 3} \quad \underline{2 1} \mid 1 \quad \underline{7 1} \mid 2 \quad - \mid$

这件 事不能 拖延要 了 断,

$6 (\underline{7 2} \quad \underline{7 6 5} \mid \underline{6 7} \quad \underline{2 7 6 5} \mid \underline{6 \cdot 6} \quad \underline{6 6} \mid \underline{6 6} \quad \underline{6 6}) \mid 2 \quad \widehat{7 2} \mid \underline{6 \cdot 7} \quad \underline{5} \mid 5 \quad \underline{6 2} \mid 4 \cdot (\underline{4 4 4})$

须　　　　　　　　　　　　 把 牌 摊。(玉唱)要 了 断,

$1 \quad \widehat{7 1} \mid 2 \cdot (\underline{2 2 2}) \mid 3 \quad 2 \mid \underline{5 \cdot} \quad \underline{6 2} \mid 7 \cdot (\underline{7 7 7} \mid \underline{7 7 7} \mid \underline{7 5} \quad \underline{4 3 1 2} \mid$

(李唱)要 了 断,　　　　 必 须 了 断!

(玉唱)$\Vert: 7) \underline{5 3} \quad 5 \mid \underline{6 \cdot 6} \quad \underline{5 6 4 3} \mid 2 \cdot (\underline{2 2 2}) \mid \underline{5 2 3} \quad \underline{2 1 6} \mid 1 \quad \underline{0 3 5} \mid \underline{2 \cdot 3 2 3} \quad \underline{1 2 6} \mid 5 \quad - \mid$

结婚 照 如同破 镜　 怎 重 圆?

(李唱)$\underline{0 \quad 5 6 1} \mid \underline{3 \cdot 2} \quad \underline{2 1} \mid \underline{6 \cdot (6 6 6)} \mid \underline{2 7} \quad \underline{6 5 6} \mid 1 \quad \underline{0 1 7} \mid 6 \quad \underline{2 4} \mid 5 \quad - \mid$

$(\underline{7 2 1} \quad \underline{4 6 5} \mid \underline{7 2 1} \quad \underline{4 6 5} \mid \underline{1 3 2} \quad \underline{5 7 6} \mid \underline{1 3 2} \quad \underline{5 7 6} \mid \underline{4 6 5} \quad \underline{1 3 2} \mid \underline{4 6 5} \quad \underline{1 3 2} \mid$

$\underline{4 \cdot 5} \quad \underline{4 5 4 5} \mid \underline{6 \cdot 7} \quad \underline{6 7 6 7} \mid \underline{\dot{2} 7} \quad \underline{7 \dot{2}} \mid \underline{\dot{2} 7 6} \quad \underline{5 6} \mid 4 \quad - \mid 5 \quad 0 \quad 0 \quad) \Vert$

此曲用【彩腔】素材写成，以宽板、双声部等手法表达人物内心世界。

舀上水拌上面

《月圆中秋》玉婵唱段

1=♭E 2/4

贾　路 词
李道国 曲

(2 6 6 2 | 4 - | 6 1 2 3 | 5 - | 1 5 6 3 | 2· 7 | 6 2 | 3 5 - |

5·6 4 2 3 | 5 3 2 2 1 6 | 5·7 6 1 | 2 1 2 3 5 3) | 2 5 6 7 2 6 | 5·(7 6 1 2 3) | 5 2 3 1 7 1 | 2·(5 4 3 2) |
　　　　　　　　　　　　　　　　　　　　　　　　　　舀　上　水　　　　拌　上　　面，

3·5 2 3 2 3 1 | 2 3 2 1 1·6 | 6 1 2 3 2 1 6 | 6 5 (1 2 3 5 | 6 4 4 6 5 | 5 2 4 3 2·3 | 5 3 2 2 1 6 | 5·7 6 5 6 1) |
为　拌疙瘩 先搅　团，　先　搅　　团。

2 2 5 5 3 | 2 2 3 1·(1 1 1) | 7 7 7 6 5 | 5 6 | 5 6 | 1·2 6 5 4 | 5·1 2 1 6 | 5 (5 6 1 6 1 2 | 5 3 2 2 1 6 |
夫妻 也像 水和　面，　掺掺　　搅搅　　成　一　团。

5·5 3 5 2 3) | 5 4 5 6 | 1 7 1 2 | 2 5 6 4 3 2 | 6 6 1 5 (1 6 5) | 1 7 1 2·1 | 5 6 1 7 6 | 2 4 5 6·1 7 6 |
水少了 面不 沾，水都多了(啊) 粘成 团。　搅一 下(呀)泪一 点，搅两 下

5·(5 5 5 5 5) | 1 5 1 1 5 6 | 4· 5 3 | 2 2 0 2 7 | 6 6 0 1 2 | 3 5 3 2 1 6 | 5 (6 1 2 3 | 5·5 5 5 3 5 3 5 |
(呀)　泪 一　团。

6·6 6 6 6 5 6 1 | 2·2 2 2 7 2 7 6 | 5 5 0 4 3 | 5 2 5 3 2 1 6 | 5 5 3 5 2 3) | 2 2 5 6 5 | 4·　3 | 2 7 2 6 5 |
泪如断　线　　滴进

5 2 4 5 6 | 1 6 1 2·3 | 1 2 1 6 5 | 5 6 1 6 5 3 | 2 3 5 2 3 | 5 3 5 5 3 5 | 6 5 6 6 5 6 | 1·2 6 5 6 |
碗，　面 儿 稀软 难 成　团，　　　　　难　成

5·　(5 6 | 1 6 6 1 2 7 7 2 | 4 2 4 2 5 3 3 5 | 6 1 | 6 | 5 - | 3 5 | 3 | 2· 4 5 | 6·6 6 6 6 1 5 3 |
团。

2·5 2 1 | 6·1 2 3 2 1 6 | 5·5 3 5 2 3) | 7 2 7 6 1 5 6 | 1 6 | 1 | 7 1 | 2 7 5 3 2 2 7 | 2 6 | (7·6 0 3 2 0 7 |
满满 当当　盛 一 碗，

6 03 2 03 | 5 32 2 16 | 6.1 57 6) | 2 32 1 76 | 56 1 (1.111) | 61 5 35 | 2 21 6 | 5 (1 216 |

　　　　　　　　　　　　　　　　小　心　翼翼　　　　给　他　端。

5 - | 31 1 35 | 2.3 1 | 5 32 216 | 6 - | 2.1 61 2 | 1. 61 | 21 6 |

5 - | 6 4 46 | 16 61 | 2 7 7 2 | 3. 23 | 5545 3531 | 6563 23 1 | 5253 216 |

5.7 6123) | 5 53 2 35 | 33 2 11 | 52 53 | 23 6 1 | (2 35 6535 | 5232 1) | 5 6 5 32 |

他说是　　吃过的饭有　千　万　种，　　　　　　　　　　　疙瘩汤

7.5 32 | 0 6 6 23 | 12 6 5 (12 | 5235 21 6 | 5.7 6123) | 1 16 5356 | 1 1 (17 1) |

仍然　馋得　不　能　行。　　　　　　　　　　热热　乎　乎(啊)

2 53 2317 | 2 6. | 5 53 2 35 | 32 1 2 | 2 35 6532 | 1.3 21 6 | 5 (6123 |

味道　浓，　放了　香　油　和味　精。

5.555 656i | 6446 565 | 1253 216 | 5.7 6123) | 5 5 6 56 | 53 32 1 | 2.3 5 65 |

知道他　不　爱　吃香

3.2 1 | 0 5 35 | 1253 2 | 5 6　2 | 12 6 5 (1 2161 5) | 5 5 5 65 | 3 31 2 |

菜，　加点儿　蒜末儿　加点　儿　葱。　　　　虽说他　在家　口味　重，

0 5 45 | 66 i 65 | 5 4　32 | 512 5 63 | 5232 216 | 5(17 64 | 4　5 | 5 -)‖

只加了　一小撮　盐末儿　味道　正适　中。

此曲是用【平词】【彩腔】【阴司腔】等素材重新编创而成。

谢谢好姐妹

《月圆中秋》玉婵唱段

贾　路词
李道国曲

中国黄梅戏唱腔集萃

084

1=♭E 2/4

忧伤地

（3 - | 5 - | 2 - | 3 1 1 35 | 2·3 1 7 | 6 1 6 | 5 - ）| 5·6 5 32 |
谢　谢

1 65 5 43 | 2· （5 | 6·553 2·5 | 1243 2 ）| 35 2 3 | 5 32 2 16 | 6（2 17 | 5·435 6 ）|
好　姐　妹，　　　　　　　谢谢　好邻　居，

1 71 2·（412）| 5 65 2 53 | 2321 6 56 | 1· 2 | 35 3 216 | 5 - | 6 44 61 | 5·6 5 32 |
再谢　谢　　嫂子　窦美　丽。　　　　　　（1235

1 63 2 16 | 5·7 6156 ）| 1 71 | 2·5 32 | 2 7 6 | 5627 6（54 | 3227 6 ）| 5 56 5 32 |
心领了　姐妹一片好心　意，　　　玉婵我

1 1 2 5 43 | 2·（2 2222）| 7·235 3227 | 6·2 126 | 5（5 61 | 6446 5 65 | 3113 2·3 | 5 32 21 6 |
除了　感　激　还是感　激。

5·5 3523 ）| 5 53 21 | 232 16 5 5 | 1 71 2·（5 | 3113 2 ）| 5 2 5 53 | 26 1 | 5 32 16 2 |
自古来　清官难断　家务事，　　　并不是　嫌大家　管得多

6 5 （5 | 23 53 ）| 5·5 65 | 331 2 | 5 35 21 | 2361 5· | 1·1 71 | 23 1 2 ·2 |
余。　　谁的舌头　不碰牙齿？谁家的盆碗　不磕瓷？狗皮袜子　没反正(呀)

7235 3227 | 6（32 17 6 ）| 5 53 27 | 6156 1 | 5 35 26 1 | 6 5 （5 | 23 53 ）| 5 5 6 56 |
难分表　里，　　不吵架　不恼气　哪算夫　妻？　　相信我

5332 16 | 5 36 561 | 2·（1 712 ）| 5 6 5 32 | 1612 3 | 5 35 2361 | 6 5· | 5 53 216 |
一定会　妥善处　理，　我保证　我们家　照样美　丽。（5612

5·5 3523 ）| 5 2 5 65 | 2 4· | 5 35 65 | 331 2（531 | 2）5 35 | 6 56 53 2 |
美丽嫂　请带着大家　都回去，　别忘了今　天

$\overset{\frown}{3\ 1}$ 6 | 1 1 2 5̣3̣ | 2 2 3 1 7 | 6 1 5 6 2 1 6 | 5 — | 5 3 3 5 7 | 5̂ — ） ‖

是　　　　团圆的 好日 子啊。

此曲以【彩腔】为素材编创而成。

远 去 了

《英子》英子唱段

王 勇 词
李道国 曲

中国黄梅戏唱腔集萃

1=♭E 2/4

深情地

（5 5. 5 32 126 15 24 3 2. 21 6 6 6 6 6 6 6 7 - - - i 2i 65 4｜5 - ）12 32 1
　　　　　　　　　　　　　　　　　　　　　　　　　　　　　（英唱）远 去

2. 　（5 4 3 2 -）17 1 2 35 3. 5 2 - ｜ 21 6. （3 17 6 - ）｜ 2/4 1 2　35 ｜
了（合唱）（啊），　　　　已 不 见 人　影，　　　　啊，　　　耳 边 还

53 23 2 1 ｜ 5 61 65 53 ｜ 5 2 - ｜ 35 23 5 35 ｜ 65 6 01 ｜ 23 23 12 6 ｜ 5 - ｜
回　旋 马 蹄　声。

4/4 （5. 32 2 - ｜ 12 5 53 2 - ｜ 32 3 21 65 - ）｜ 5 45 25 - ｜ 4. 6 5 43 2 - ｜
（伴唱）啊，　　　啊，　　　　啊，　　（英唱）盼 这 天 来 临，

35 2 3 23 21 66 ｜ 1 45 1 76 5 - ｜ 16 1 2 32 1 - ｜ 2 5 21 6 - ｜ 6）5 3 5 6. 5 3523 ｜
再 见 那 日 思 夜 想 的　爱 人。　怕 这 天 相　逢　　已 难 舍 朝 夕 相

1. 65 1. 2 5 43 ｜ 2 2 17 6 156 21 6 ｜ 5（i7 6 165 32353 2 17 ｜ 6156 21 6 5 - ）｜
处 的 藏 胞 恩　人（哪）。

5 35 65 16 5 - ｜ 5）6 5 3 22 3 1 71 ｜ 2. （65 4543 2 ）｜ 7 27 6156 16 1. ｜
是 藏 胞　给 了 我 一 次 次 生　命，　　九 死　一 生

35 2 27 6 2 21 6 ｜ 5（i7 6i65 32353 2 17 ｜ 6156 21 6 5 - ）｜ 2/4 5. 5 25 ｜ 2. 1 6 5 ｜
走 到　如　今。　　　　　　　　　　冰 消 雪 融 点 点 滴 滴

05 35 ｜ 6. 5 35 2 ｜ 1（65 4532 ｜ 1）2 75 ｜ 3. 2 27 ｜ 6. （6 66）｜ 1 2 ｜ 3 ｜ 5 35 65 3 ｜
滋 润 心　间，　　日 出 日　落　　为 我　捧 上 了 高 原

rit.

5. 43 ｜ 2. 3 56 ｜ 16 3 21 6 ｜ 5（i7 6 165　32356 1. 7 ｜ 6156 21 6 ｜ 5. 7 6123 ）｜
红。

稍慢

5 53 2 35 | 3 32 11 | 5 21 71 | 2.(1 71 2) | 5 6 65 53 | 21 23 5 | 2 61 21 6 | 5.(3 2165)

我已是 青海湖畔一株草， 春风吹又生 冰雪里已扎根。

1 7 1 | 2.5 32 | 2 3 12 7 | 6 6 53 | 2 35 231 | 1 1 6 5 53 | 23 2 12 | 53532 216

我已是 青海湖里一滴水,阳光下蒸腾 化作那七彩虹。

5 - | 5 65 4 | 5 - | 5)5 35 | 6.6 53 | 22 3 | 5.6 32 | 1. 7 | 1.(4 3523

(合唱)英子 啊, (英唱)英子 已不是 当年的英 子,

加快

1/4 1)5 | 32 | 2 | 1 | 6 | 2 | 16 | 5 | 5 | 5 | 6 | 5 | 3 | 1

心 还是 当年那颗心。 还是 当年的 纯

2 | 05 | 53 | 2 | 2 | 1 | 2 | 6 | 56 | 1 | 1 | 2 | 2 | 56 | 27

洁, 还有不变的真诚。让纯洁流在浪花

6 2 | 5 | 3 | 2 | 2 | 1 | 2 | 6 | 51 | 2 | 2 | 1 | 2 | 5 | 2

里,让真情飘在雪花中。让纯洁流在浪

4 | 5 | 6 | 6 | 6 | 6 | 6 | 6 | 6 | 6(2 | 45 | 2/4 6)5 35 | 6.1 76

花 里, 让真情飘

转1=bA(前5=后2)

6 5. | 32 | 1265 5 32 | 2 - | 2. 3 | 1.2 5 53 | 2.3 216 | 5 - | 5 5 65 4

在 雪花 中, 雪花 中。 (合唱)爱人把

5 - | 6.5 1243 | 2 - | 23 5 65 | 2432 1 | 2.3 126 | 5 - | 1 1 65

心 给了我, 轻轻 放在我心窝。 就算

32 3 5 | 6.6 5643 | 2 - | 23 5 65 | 2432 1 | 662 126 | 5. - | 245 656 | 5 -

走得 再远再久， 一样的心跳,一样的脉搏， 一样的脉搏。

此曲是以【彩腔】【八板】音调为素材，用合唱、移调等技法编创而成。

湖面虽然冰冻

《英子》子明、桑杰及伴唱

王 勇 词
李道国 曲

1=E 2/4

快板 激动地

(5.3 17 | 65 23 | 5.5 55 | 55 55) | 1/4 5 | 5 6 | 56 | 53 | 32 | 1 1 | 5 | 56 |
(合唱)湖 面　　　虽然　　　　　　冰

52 | 43 | 2 2 | 2 2 | 23 | 5 5 | 61 | 65 | 32 | 1 1 | 52 | 23 | 12 |
冻，　　　湖底　　　急　流　奔

6. | 5 | 5 5 | 5 | 7 | 7 | 67 | 2 | 2 2 | 2 | 07 | 72 | 3 | 2 |
涌。　　(子唱)为　　什　么　　　　　不　敢承认

(桑唱) [72 | 76 | 5 | 6 | 7 | 7 | 7 | 7 | 0 | 0 | 0 | 0 |
你　　的　　姓？

(子唱) [0 | 0 | 0 | 0 | 0 | 7. | 2 | 4 | 3 | 3 | 3 | 3 |
为　什　么

07 | 72 | 3 | 2 | 26 | 76 | 5 | 5 (5 23 | 21 6 | 5.5 | 55 | 55 | 55)|
不　敢承认你的　名？

慢一倍

2/4 5 35 | 65 16 | 5. 3 | 53 6 56 1 | 2 - | 5.6 65 3 | 23 11 65 | 53 52 61 2 | 6 5.|
(伴唱)歌如当 年　歌依旧，人非 当年　人不同。

7 767 | 2 72 | 32 3 | 2 | 7276 | 56 | 7. (6 567)| 6 67 53 | 06 72 | 3.2 72 | 67 5 (12 |
(子唱)为什么 相同 不能 见？爱人 似路 人。

5435 2761 | 5.7 61 5)| 2 2 | 3 | 23 1 | 1 | 1 61 | 23 1 | 2. (2 2222 | 2) 2 72 | 3.2 12 7 |
(桑唱)朝朝 暮暮 时时 等，花期 等春

6. | 61 | 2.3 15 6 | 5. (7 61 23 | 5435 2761 | 5.7 61 56)| 2 12 | 3 | 3 - | 7.2 32 1 |
风，　等春 风。(子唱)叫英 子　切切 呼回

2. (2 2222)| 2 56 7 | 7. (7 7777 | 7) 23 16 | 5.6 72 | 67 5 (12 | 5435 2761 | 5 43 23 5)|
青，　叫英 子　真真 唤回 声。(桑唱)

稍慢
2 2 3 53 | 2 3 1 (7 6 1) | 1 5 | 1 2 1 6 | 6 6 2 32 | 7 6 1· | 4·5 6 16 | 6 5·(1 2 |
情真　意切　　心感动，　欲言　又止　诉实情。

3 23 56 17 | 6·1 6 1 53 | 5·4 3 5 | 2767 5）| 2 35 3 | 3 - | 3 6 5 | 6·3 23 1 |
　　　　　　　　　　　　　　　（子唱）礼炮　　　响　彻苍

2·(2 22 | 2222 2222 | 2 5 65 | 1243 2）| 5 6· | 6 - | 6 2 72 | 6·2 76 67 5·(5 5 5 |
穹，　　　　　　　　　　　礼花　　　绽放夜　空。

5 5 32 | 2676 5）| 2 56 11 | 0 2 56 | 7·(7 7777 | 7276 567）| 1·2 32 3 | 3 23 17 |
新 的中国　已诞生，　　　　　　　　　革命　成

稍慢　　　　　　　　　还原　　　　　　　　稍快
6·(6 66 | 6)1 1265 | 3 - | 6·2 76 67 5·| (61 | 2 56 45 17 | 6·1 53 | 2 53 2761 |
功　　　东方　红，　东　方　红。　　　

rit.　　　　　　　　　　　　　　　　　加快
5·7 6156）| 7 767 22 | 2 56 7 | 7·3 2 27 | 6 6763 5 | 0 2 72 | 3·2 72 | 6·(6 66 |
从今　往后　续缘　分，　生生死死　不离分，　生生 死 死

6 35 2317 | 6 65 356）| 7656 1 | 1·2 3 1 | 2·3 216 | 5(45 176 | 6 5 32 | 5435 2761 |
不离　分，　不 离　分。

5 43 235）| 2·2 43 2 | 3·(3 3 3 ‖:4333 2333）:‖ 6·1 23 1 | 2·(2 2 2 | 3222 7222）| 2 7 3 2 56 |
（桑唱）让我告诉你，　　　　　让我告 诉你，　　（桑唱）告诉你实
　　　　　　　　　　　　　　　　　　　　　　　　　（子唱）告诉我实

突慢　　　　　　　　　　　　还原
7·(7 7 7 | 2777 5776 [7)1 65 | 3·(3 3 3 3)1 65 | 1·2 3 1 | 2·(2 2 2）| 1·2 3 1 |
情，　　　　（桑唱）眼前 人　　眼 前人不 是 你　要 找的
（桑唱）
（子唱）[0 6 43 | 5 - | 0 5 45 | 6·1 75 | 6·(6 66）| 1·2 3 1 |
情，　　　　眼前 人　　眼前人就 是 你　要 找的

[2·3 156 | 5 (6123 | 5·555 3235 | 65 6 | 76 | 5435 2761 | 5 43 235）| 2 2 3 53 |
人。　　　　　　　　　　　　　　　　　　　　　（桑唱）话到

[2·3 156 | 5 - |
人。

$\widehat{2\ 23}\ 1$ | $\widehat{1\ 1}\ \widehat{3\ 5}$ | $\widehat{1\ 21}\ \dot 6$ | $\widehat{6\ 6}\ \widehat{2\ 32}$ | $\widehat{6\ 6}\ \underline{1\ 1}.$ | $\widehat{2\ 6}\ \overset{2}{\widehat{7\ 6}}$ | $5\cdot(\widehat{7}\ \widehat{615})$ | 加快 $\widehat{7\cdot 6}\ \widehat{5\ 6}$ |

嘴边　　一忍再　忍，　　又只怕　从此失去　心　上　人。　　　张嘴说瞎

$1\cdot(\widehat{3\ 231})$ | $6\cdot 1\ \widehat{231}$ | $2\cdot(\widehat{3\ 212})$ | $\overset{rit.}{\widehat{6\ 6}}\ 1$ | $\widehat{2\cdot 3}\ \widehat{156}$ | $\overset{6}{5}\cdot$　$(\widehat{61}$ | $\widehat{2\cdot 3}\ \widehat{156}$ | 5　$-$ $)$‖

话，　　　我是什么人？　　我是　　什　么　人？

此曲用【彩腔】【平词】等音调为素材并以对唱、重唱、合唱等综合板式编创而成。

望着暖暖的火光

《英子》英子及伴唱

王　勇　词
李道国　曲

1 = ♭E 4/4

凄凉地

稍自由

（英唱）望着 暖 暖 的 火光，

（英唱）看见我的爱人 我 的 郎。

（男女伴）啊，　　　　　　啊，　　　（合唱）啊，

在那 山坡 上，　　　在那 小溪 旁，

我们一 起 山 歌 唱，　唱落了月 亮，　唱起了太 阳，

唱 起了太 阳。

在那 竹海 里　　　在那 林涛 中，　我们一起 悄悄

话 儿长。　月亮云里 钻，　太阳 太阳 红 脸

庞。　　　怎能 忘 不 能 忘，

（男女合唱）怎能 忘 不 能

中国黄梅戏唱腔集萃

092

$5\ 2\ \ \overline{35}\ \overline{23}\overline{65}\ 1\ |\ 0\ \overline{24}\ \overline{12}\ \underline{4\cdot}\ (\overline{4}\ \overline{4444})|$

你送我铜火柴　　我把它

$2\ -\ 0\ \ 0\overline{35}\ |\ 6\ -\ 6\ 0\ 0\ \|$

忘，　　　　　啊，

$5\ -\ 0\ \ 0\overline{12}\ |\ 4\ -\ 4\ 0\ 0\ \|$

忘，　　　　　啊，

$\underline{4\cdot 2}\ \overline{45}\overline{6\dot{1}}\ \overline{5}\ 5\ |\ \overline{43}\ |\ \underline{2\cdot 3}\ \overline{56}\ \overline{\dot{1}\cdot 3}\ \overline{21}\ 6\ |$

贴 心 房 啊。

$5\ (\overline{\dot{1}7}\ \overline{6\dot{1}}\overline{45}\ \overline{6\dot{1}}\ 5\ \ \overline{43}\ |\ 2\ \overline{5}\ \overline{1761}\ \overline{35}\ 2\ \ \overline{23}\ |\ \frac{2}{4}\ \underline{5\cdot 2}\overline{35}\ \overline{21}\ 6\ |\ \underline{5\cdot 4}\ \overline{3523})|\ 1\ \ \overline{71}\ |$

加快

这火

$\underline{2\cdot}(\overline{2}\ \overline{2323}\ |\ 2)\ 2\ \overline{76}\ |\ \underline{5\cdot 6}\ \overline{7627}\ |\ \underline{6\cdot}(\overline{6}\ \overline{66})\ |\ 2\ \overline{23}\ 1\ (\overline{11}\ |\ 1)\ 2\ \overline{76}\ |\ \underline{5\cdot 6}\ \overline{12}\ 6\ |\ \underline{5\cdot}(\overline{7}\ \overline{615})\ |$

柴　　　给我　获得力　量，　这火柴　给我　生的坚　强。

$\underline{5\cdot 5}\ \overline{65}\ |\ \overline{33}\ 1\ 2\ (\overline{22}\ |\ 2)\ \overline{5}\ \overline{35}\ |\ \underline{6\cdot 5}\ \overline{6\dot{1}}\ |\ 5\cdot\ \ 3\ |\ \overline{51}\ 2\ \overline{53}\ |\ \overline{5232}\ \overline{216}\ |\ 5\ (\overline{5}\ \overline{12}\ |\ \underline{5\cdot 3}\ 2\ \overline{35}\ |$

火柴不划 心也亮，　照我 走　路　走中　央。

$3\ -\ |\ \overline{53}\ \overline{2161}\ |\ 2\ -\ |\ 3\ -\ |\ 4\ -\ |\ 2\ -\ |\ \frac{4}{4}\ {}^{\#}4\ -\ \overline{532}\ \overline{126}\ |\ \underline{5\cdot 6}\ \overline{35}\ \overline{235})\ |$

$2\ 2\ \ 1\ \overline{335}\ \overline{31}\ |\ \overline{\tilde{2}\cdot}\ \ \overline{35}\ \overline{3\cdot 2}\ \overline{16}\ |\ (\overline{56})\ \overline{23}\ \overline{76}\ 5\ |\ \overline{16}\ 1\ \ 2\ \overline{3\cdot 5}\ \overline{2312}\ |$

望着　暖暖的火　光，　　看 见 我 可 爱 的 家

（英唱）$6\ \underline{5\cdot}\ \ 5\ 0\ |\ 0\ 0\ 0\ 0\ |\ \overline{55}\ \overline{6}\overline{56}\ {}^{\underline{5}}\overline{33}\ \overline{21}\ |\ \underline{5\cdot 3}\ \overline{32}\ \overline{12\cdot}(\overline{4}\ \overline{312})\ |$

乡。　　　　　　潺潺　溪水　山涧 淌，

（合唱）$0\ \overline{56}\ \overline{32}\ \overline{1\cdot 2}\ \overline{5243}\ |\ \underline{2\cdot 3}\ \overline{21}\ 6\ \underline{5\cdot}(\overline{7}\ \overline{6123})\ |\ 0\ 0\ 0\ \ 0\ 0\ 0\ 0\ \overline{5}\ \overline{12}\ |$

可爱的家　　乡。　　　　　　　　　　　啊，

$\underline{5\cdot 6}\ \overline{65}\ \overline{3}\ \overline{23}\ 1\ \overline{1265}\ |\ \overline{3}\ \overline{56}\ \overline{162}\overline{1}\ \underline{65\cdot}\ |\ \overline{11}\ \overline{65}\ \overline{32}\ 3\ \overline{5}\ |\ \underline{6\cdot \dot{1}}\ \overline{5325}\ 3\ -\ |$

汇成　大河　向东方。　袅袅　炊烟 随风 荡，

$3\ -\ 0\ \ 0\ |\ 0\ 0\ \ 0\overline{35}\ \overline{21}6\ |\ 5\ -\ 5\ \overline{323}\ |\ 3\ -\ \overline{3}\ \overline{656}\ |$

　　　　　啊，　　　啊，　　啊，

$\underline{2\cdot 3}\ \overline{56}\ \overline{\dot{1}}\ \overline{6532}\ 1\ |\ \overline{53}\ 2\ \overline{1621}\ \underline{65\cdot}\ |\ 0\ 0\ 0\ 0\ |\ 0\ 0\ 0\ 0\ |$

飘（啊）飘 在 我 心　房。

$3\ -\ 0\ \ 0\ |\ 0\ 0\ \ 0\overline{5}\ \overline{12}\ |\ \overline{55}\ \overline{6}\overline{56}\ 5\ -\ |\ \underline{6\cdot\dot{1}}\ \overline{5325}\ 3\ -\ |$

　　　　　啊，　袅袅 炊烟 随风 荡，

0 0 0 0 | 0 0 0 0 | $0\underline{1}$ $\underline{7\overset{\frown}{1}}$ $2\cdot$ $(\underline{2\ 2\ 2})$ | $2\cdot\underline{5}$ $\underline{5\ 5\ 3}$ $\underline{2\ 3\ 1}$ $(\underline{4\ 3\ 2\ 1})$ |

家乡远， 远在千山万

$\underline{2\cdot3}$ $\underline{5\overset{\frown}{6\ 1}}$ $\underline{6\ 5\ 3\ 2\ 1}$ | $\underline{3\cdot5}$ $\underline{6\ 5\ 6\ 5}$ $-$ | 0 0 0 0 | 0 0 0 0 |

飘（啊）飘 在 我 心 房。

$\overset{\frown}{2\ 5}$ $\underline{5\ 2}$ 4 $-$ | 4 $\underline{2\ 3}$ $\underline{1\ 2}$ $7\cdot$ $(\underline{7\ 7\ 7})$ | $\underline{6\cdot1}$ $\underline{6\ 5}$ $\underline{4\ 5\ 4\ 5}$ $\underline{1\ 2\ 6}$ | 5 $-$ 5 $(\underline{5\ 1\ 2}$ |

水 长 长。 家乡近 近在心里泪汪汪。

0 0 0 $\underline{0\ 6}$ $\underline{4\ 5}$ | 2 $-$ 0 0 | 0 0 0 0 | $0\underline{6}$ $\underline{6\ 5}$ $\underline{4\ 5}$ $-$ |

水 长 长， 泪汪 汪。

$5\cdot\underline{3}$ $\underline{2\ 3\ 5}$ $3\cdot$ 4 | $\#4$ $-$ 5 $-$ | 6 $-$ $-$ $-$ ‖ $\flat7\cdot\underline{5}$ $\underline{4\ 5\ 7\ \overset{\frown}{1}}$ $5\cdot$ $\underline{2\ 3}$ | $\underline{5\ 2\ 3}$ $\underline{1\ 2\ 6}$ 5 $-$ ） |

ppp *ff*

$\underline{5\ 2}$ $\underline{5\ 5\ 3}$ $\underline{2\ 3\ 2\ 1}$ $\underline{6\ 5}$ | $1\cdot$ $\underline{6}$ $1\cdot$ $(\underline{1\ 1\ 1\ 1})$ | $\underline{1\ 2}$ $\underline{1\ 6\ 5}$ $\underline{4\ 5\ 6}$ $\underline{1\ 2\ 6}$ | $5\cdot$ $\underline{6\ 5}$ $\underline{4\ 5\ 4\ 5}$ $\underline{1\ 2\ 6}$ |

望着 暖暖的火光， 生命 最后的光 芒。

快一倍

5 $-$ （$\underline{5\ 5}$ $\underline{5\ 6\ 7\ 6}$ | 5 $-$ $\underline{5\ 5}$ $\underline{5\ 6\ 7\ 6}$ | $\frac{2}{4}$ $\underline{1\ 1}$ $\underline{1\ 2\ 3\ 2}$ | $\underline{1\ 1}$ $\underline{1\ 2\ 3\ 2}$ | $\underline{5\ 5}$ $\underline{5\ 6\ 7\ 6}$ | $\underline{5\ 5}$ $\underline{5\ 6\ 7\ 6}$ |

$\underline{5\ 6\ 7\ 6}$ $\underline{5\ 6\ 7\ 6}$ | $\underline{5\ 6\ 7\ 6}$ $\underline{5\ 6\ 7\ 6}$ | $\underline{5\cdot5}$ $\underline{5\ 5}$ | $0\underline{4}$ $\overset{>}{5}\overset{>}{0}$ ） | 2 2 | 1 2 | $5\cdot$ （$\underline{5\ 5\ 5}$ | $\underline{5\ 5\ 5\ 5}$

只要 还 有

5） 6 | 5 3 | $2\cdot$ $\underline{6}$ 1 2 | 3 $-$ | 3 $-$ | 3 5 | 3 5 |

一 线 光 亮， 希 望

$2\cdot$ $\underline{4}$ 3 2 | $1\cdot$ （$\underline{1\ 1\ 1}$ | $\underline{1\ 1\ 1\ 1}$） | $4\cdot$ $\underline{2}$ $\underline{4\ 5\ 6\ 1}$ | 5 5 | 5 $\underline{4\ 3}$ |

就 在 就 在 前 方 啊。

（$\underline{5\ 6\ 5\ 6}$ $\underline{1\ 2\ 1\ 2}$ |

$2\cdot$ $\underline{3}$ 5 6 | $1\cdot$ $\underline{3}$ $\underline{2\ 1}$ $\underline{6}$ | 5 $-$ | $\underline{6\ 1\ 6\ 1}$ $\underline{2\ 3\ 2\ 3}$ | $\underline{5\cdot5}$ $\underline{5\ 5}$ | $\underline{5\ 5\ 5\ 5}$） |

5 $-$ | 5 2 | 4 $-$ | 4 5 | 6 6 | 4 $\underline{3\ 5}$ | 2 $-$ | 2 $-$ |

星 星 火 会越烧越 旺，

中国黄梅戏唱腔集萃

094

越烧　越亮　堂。　　　青海

湖　　　烧得滚　　烫，　　高山

雪　　　烧得　　化　　清。

紧凑地

黑夜会烧尽，　迎来天光光，

迎来天光光。

别消逝　　希望，

别熄灭　　星光。

希望就像

那太阳，　火光就像那太阳。　别消

逝　　梦想，　　别熄灭

rit.

火光!

　　此曲描写的是英子在风雪中坚定的革命情怀，是用【平词】【彩腔】【八板】等音乐素材，并运用变奏及转调等手法进行编创。

我的娘给了我人间

《英子》序曲

王　勇　词
李道国　曲

1 = ♭A 4/4

中板　抒情地

（哎　呀　嘞）白云（那个）给了　（郎里个）蓝蓝　天，

绿树（那个）给了　（郎里个）深深　海。　碧水（那个）给了　（郎里个）深深　海，

我的娘（那个）给了　我　（郎里个）人　间　人　间。

此曲是《英子》的主题曲，且在全剧中反复穿插变奏耐人寻味，通俗上口。

海 滩 别

《风尘女画家》张玉良、潘赞化唱段

林 青 词
精 耕 曲

1=♭E 2/4

中板 惆怅、不安

（3.56i 6543 | 2 2 0 3 | 7.235 3227 | 6.2 12 6 | 5.3 2356）| 5 6 3 | 2 32 16 1 |（3.527 6156）|

（张唱）本 愿 与 你

51 2 5643 | 2 05 2543 | 2.（356 1765 | 2 03 2512）| 3 2 37 | 67656 1 | 2326 27 6 | 3 05 12 6 |

长 相 守， 同 偕 到 老 忘 忧 愁。

5（5.4 3523 | 7.772 1761 | 5）3 2 7 | 6156 1 | 2753 237 | 615 6 | 66 0 76 | 5643 27 2 |

孤 独 的 滋 味 早 尝 够， 萍 踪 浪 迹

2 6 7267 | 5 - | 33 2 32 | 16 1. | 2 7 6 | 535 6 | 5.6 1 2 | 3 1 2 5243 |

几 度 秋。 怎 舍 两 分 手 啊， 叫 你 为 我 两 鬓 添 霜 又 白

2 03 27 | 6156 12 6 | 5.（6 | 5.555 5357 | 6.666 6i65 | 4 06 53 2 | 7.235 3276 | 5 5 3 |

头。

稍慢

2356 3432 | 1. 76 | 5.7 6156）| 7 7 65 | 3 56 1 |（2.543 2761）| 2 72 3 2 | 0 2 75 |

（潘唱）你 我 久 别 方 聚

6.2 17 | 6（217 6235 | 6 076 57）| 66 43 | 2.7 23 | 5 - | 1.2 323 | 0 32 63 |

首， 怎 教 离 愁 别 恨 方 下 眉 间 又 上 心

再慢点

2.3 16 | 5（54 3523 | 1.235 2761 | 5.3 2356）| 7 767 2³² | 276 5 35 6 | 1 1 35 |

头？ 可 知 道 那 海 水 因 何 红 似 胭 脂

67656 1 | 3523 53 | 6 65 32 3 | 7.235²³²3276 | 1216 5 | 7 762 76 5 | 7.7 67 2 | 1 35 35 |

酒？（张唱）那 是 你 点点 血泪 和着海水日夜 流。（潘唱）可知 道那 海水因何 似泣 如

6 761 | 3523 535 | 2.5 321 | 6.123 126 | 1216 5 | 1 1 35 | 6 65 6 | 7 7 56 |

诉？（张唱）那 是 你 轻轻 呼 唤 伴着海风声 悠。（潘唱）失去 你 我 好 像 风筝 断线

```
2 32 75 | 6 76 1 | 3523 53 5 | 6 653 231 | 2 2 3 656 | 7.235 3276 | 126 5 | 7 27 67 |
随风   走,(张唱)失去你  我好 像  离巢 孤雁落 荒  丘。(潘唱)没有 你

727 2 33 | 03 237 | 6    653 | 2.5 2565 | 1 - |³5 6 | 7.2 126 | 5 - |
谁 来与我 共欢  乐?(张唱)没有你 谁来和  我   分 忧 愁?

(张唱) 0  0 | 66 3653 |³2 - | 5.3 231 |²³6 - | 6. i | 3.6 53 |
莫教相 思   寄红 豆,  形影相 随

(潘唱) 6 6 12 | 3 - |  02 765 | 3 - | 32 75 | 6 - | 5.6 16 |
莫教相 思   寄红 豆,   形  影  相 随

2 35 6532 |³1.3 216 | 5. (35 | 6156 1612 | 3. 5 | 6 - | 2 - | 5 - | 5 - ‖)
情更  稠。

7.2 65 | 3.5 ⁶16 | 5 - |
情 更  稠。
```

此段用【彩腔】【彩腔对板】【平词对板】为素材，表现剧中人物惆怅、无奈、依依惜别的情感。在写作上，乐句的句幅根据唱词所表现的人物情绪张弛有度、旋律线条也起伏得当，曲调委婉清新，优美圆润，一波三折。

梦 幻

《风尘女画家》潘赞化、张玉良唱段

林 青 词
精 耕 曲

1=♭E 2/4

中板 欣慰地

(01 23 | 5.1 64 | 3523 1276 | 5.7 6561) | 27 2 352 | 23 5 675 | 05 32 | 5765 1 |
(潘唱)怕 你 旅 途 太 寂 寞，

0 27 65 | 5765 3 | 1 1 2672 | 6763 5 | (2.725 327 | 6763 5) | 3 01 765 | 6.(76 56) |
特 来 伴 你 同 回 国。 朝 看 海 潮 涨，

6 61 231 | 2(05 612) | 7.7 67 | 272 76 | 53 32 | 5.6 161 | 1 76 5672 | 6 - |
暮观 海潮落。 三 十 年 的 离 情 比 那 海 水 深 得 多，

6.1 231 | 2.3 156 | 5.(555 6561 | 5643 2 | 7.235 3276 | 5 25) | 2 5 | 0 6.5 |
深 得 多。 (张唱)离 别 三 十

慢 感慨万千

1.(235 2432 | 1) | 1 6 | 2 7265 | 4.2 4516 | 5.(165 4323 | 5) | 1 6 | 2 65 12 | 3(12 3524 |
年， 相 思 汇 成 河。 梦 里 忘 却

3 23) 53 | 2 5 2 7 | 6.(725 3272 | 6) | 3 2 | 2.3 65 | 1(765 1 23) | 6 2 126 | 5(165 4323 |
身 是 客， 凭 栏 细 语 相 酬 和。

5) 23 | 1 2 | 3(12 3524 | 3 23) 5 | 6 5643 | 2(343 2313 | 25) | 53 | 2.3 65 |
醒来泪 水 空 自 落， 但 见 异

3 - | 5.6 161 | 05 653 | 2 3523 | 5. 35 | 6. 1 | 5.6 1 3 | 2.1 616 | 5 - |
乡 月 婆 婆， 月 婆 婆。 (潘唱)

稍快

1 1 27 | 6.(5 356) | 5 5 6156 | 1.(3 231) | 3.2 12 | 0 32 1631 | 2.3 156 | 5(54 3523 |
断肠 话 休再 说， 从 今 不 唱 别 离 歌。

1.235 216 | 53 5) | 1135 | 6 - | 2.3 65 | 3.2 1 | 6.7 232 | 7 - | 53 2 12 | 6 5. |
你画 画，(张唱)你 调 色，(潘唱)同 切 磋，(张唱)共 琢 磨。

（潘唱）｜0　0｜2·5 32 1｜2 53 5｜6 —｜5·6 53 ³2 —｜2·5 65 3｜2 05 21｜
壮心似　火，你我　重　　绘　锦绣山　河。

（张唱）｜1·1 3 56｜7· 67 5｜6·3 56 1｜0 1 6 1｜2·3 21 ¹6 —｜5·7 65 6｜7 02 65｜
两鬓如霜 壮 心 似 火，你我　重　绘　锦绣山　河。

｜6156 126｜5 —｜（5566 1122｜4422 4455｜6 1̇　2̇　6 5｜1̇6 1̇2̇ 3 —｜3 —）‖

｜3· 5 156｜5 —｜

此唱段的男女腔由两个平行的大乐句组成。唱段为两部分。上半部分：男腔以【平词慢数板】呈现，女腔则以【二行】板融入【高腔】旋律来呈现；后半部分：以改编的【彩腔对板】加二重唱来结束乐段。

忽听琵琶

《风尘女画家》潘赞化唱段

林　青　词
精　耕　曲

中国黄梅戏唱腔集萃

100

2̃1 （76 56 16）| 53 5 6654 | 5⌒3.2 1612 3 - | 2.5 32 13 27 | 6 - 1.2 43 |
难！　　　　　　可怜你横波目成流泪眼，　望断关山年复

转1=♭E（前1=后5）
2.4 32 1.（6 | 16 12 46 53 | 23 16 2.　3 | 52 35 23 17 | 62 17 6.　1 |
年。

稍快
2/4　3535 63 | 2 03 17 | 6.123 7261 | 5.3 2356）| 55 35 | 6.（2 7267）| 16 1 31 |
　　　　　　　　　　　　　　　　　　　记得有一天，　　明月 照窗

极力回忆地

2.（3 2543）| 272 32 | 23 7 6 |（7.235 276）| 556 11 | 0 16 31 | 32 3 216 |
前。　　是梦是真 难分辨，　　见你 立在 画架 前。

5.（6 | 5.6 1217 6 - | 5.6 1254 3.　2 | 1612 53 | 2.5 32 7 | 6.723 7261 |

pp
5.3 2356）| 77 6712 | 2⌒7 - | 6.6 4323 | 5 - | 535（351）| 767（572）| 3.5 75 |
脉脉含情 眼，　依然旧容 颜。　"化 兄" "化 兄" 轻 声

6 3 21 | 165 1231 | 2.（351 6432 | 1761 232）| 0 767 | 27 2 32 | 7 765 6 |
唤，沁入 肺腑 蜜样 甜。　（自嘲地）哦！　（唱）原来是 风 吹落叶 沙沙 响，

121 2 323 | 0 16 31 | 32 3 216 | 5（54 3523 | 1.116 1235 | 6.　7 | 2.223 1765 | 3 06 53 |
月 照疏影 舞翩 翩。

21235 3276 | 5.3 56）| 22 3 3 | 2 23 11 | 07 66 7 | 1.3 23 7 | 6 - | 11 2 32 |
　　　　　　你的 "人力 壮士" 已修复得 光辉灿 烂，　见了它你

7 72 65 | 3.5 12 | 6 5. | 11 35 | 156 11 | 0 32 1276 | 7（235 3212 | 7）3 21 |
定会 绽开 笑颜。　你行 前 支起的 画架 依然未 变，　只待你

ff 快点
72767 2 | 2 35 35 | 11 2672 | 6 5 |（7 | 2.222 2723 | 5 06 5643 | 2725 3276 |
归来 再 把颜色 添。

慢　　　　　　　　　　　　　　　　　　　　　渐快
5 2̇5 3̣2̇7̇6) | 2 2̲3 1̲2 | ⁵3 - | ¼01 | 07 | 6̲7 | 2 | 3·5 | 6̲5̲1 | 0̲2 | 7̲5 | 6 | 6̲3 |
　　　　　世俗　终有　变，　　　男　女　已平　权，春回　大地　乾坤　转，万紫

2̲1 | 1̲5̲6 | 5 | 7̲7 | 6̲7̲1̲2 | 7 | 6̲6̲1 | 4̲3̲2̲3 | 5 | 2 2̲7 | 2̲7̲2̲5 | 3 | 2·5 | ¹6̲1 | 2 | 0 |
千红　艳阳　天。山花　红似　火，江水　碧如　蓝，异国　纵然　好，怎不　忆江　南？

　　　　　　　　　　　　　　　　　　　　　　稍快
²⁴3·3̲2̲3 | 5̲3̲5̲3̲2 | ²7 - | 2̲2̲7̲5 | 6 5̲5̲3 | 5̲6̲5̲6 1̲6̲1 | 0̲3̲2 1̲6̲3̲1 | 2·3̲2̲1̲6 | 5 - |
白发夫妻重　　结　伴，　玉良　啊，你我　携手同游　好河　山。

(女齐)‖6̲6 5̲6̲7 | 6 - | 2̲6 5̲6̲4 | 5̲6̲4̲3 2 | 6̲6̲5̲3 | 2 3̲2 ¹6̲1 | 2̲3̲2̲3 5̲3̲5 |
　　　白发夫　妻　　重　结　伴，　　携手　同　游　好

(男齐) 0 0 | 6̲6̲ 5̲6 | 1 - | 5̲6̲4̲3 2 | 6̲6̲5̲6 | 7 | 6̲3 | 5̲6̲5̲6 1̲6̲1 |
　　　白发夫　妻　　重结　伴，

稍慢
0̲6̲5 3̲2̲1 | 3̲2̲3 2̲1̲6 | 5 | 1̲2 | 5 3̲5 | 6 - | 6̲2̲3 5̲6 | 5 - | 5 - ‖
河　山，　携手　同　游　好　河　山。

0̲5̲ 6̲1 | 2·3̲1̲6 | 5 | 6̲6 | 1 2 | 3 - | 1̲3 5̲6 | 5 - | 5 - ‖

　　　这是一个大段的慢板【男平词】，类似于京剧的【反二黄】唱段，以【男平词】【男彩腔】和变化板式的【彩腔】组成了A、B、C三段体加结尾合唱连缀而成。

赠 怀 表

《风尘女画家》潘赞化唱段

林 青 词
精 耕 曲

1 = ♭B 2/4

激动而虔诚地

(5 5̇ 356 | i̇·2 53 | 23 127 | 6 - | 0 72 67 | 2·3 726 | 5 5357) | 6 76 56 |
这是

7 67 27 | 65 6 6 | 3535 1 61 | 2 | (3 | 5356 i 65 4 | 32356 1761 | 2·3 2 56) | 7·3 27 |
革命 生涯 中 的 纪 念 品，　　　　　　　　　　　　　　　带在我

6 6· | 6 6 4323 | 5· (6 | 2725 3276 | 5 25 3276) | 1·1 23 i | 02 7275 | 6 56 |
胸前 从未离 身。　　　　　　　　　　　　　今日将它 赠与 你，愿它

2 72 76 | 565 3 - | 6·1 23 1 | 2·3 156 | 5· (6 | 5·555 656 i | 4·446 53 2 | 7·235 3276 |
长 伴 远 游 人。　　　　　　　　　　

5·3 2356) | 3·5 6156 | 1 (03 231) | 2 7 6 5672 | 6 (05 356) | 1 56 11 | 2 72 32 | 23 7· |
怀表声声 响，　　是我 细语 声，　　　倘若 今后断 音 信，

6 6 2 32 | 1·2 65 | 35 6· | 5656 161 | 0 32 1631 | 2·3 156 | 5· (6123 |
愿它 慰 你 游 子 心。

5 - | 4542 4542 | 6 - | 6165 4653 | 2·3 16 | 2 - | 2 -)‖

此段将男【平词】的旋律、音调巧妙地融合到【彩腔】之中，既保持了黄梅戏的韵味，又十分贴切地表达了剧中人潘赞化深层次的内心情感，把他对张玉良的深情展露无遗。

你是青山我是雾

《未了情》陆云、心磊唱段

章华荣 词
精 耕 曲

1=♭E 2/4

真挚、倾心地

（2 56 2317 | 6 6 | i | 5·6 12 5643 | 20 21 6 | 5 6123）| 5 5 35 | 6 76 53 | 2 3532 |
（陆唱）你是 　青　山　我　是

3 1· | 2 35 27 | 6356 1 | 6·2 126 | 6 5· | 7 76 56 | 2·3 ³2 | 5 6 i 3 |
雾，　你是 云头 我 是 雨。 待到 晴 时 晴 难

2 32 1 | 7·6 27 | 76 56 | 13 5 1276 | ⁶5 - | 23 7 | 67 6· | 7272 35 |
补， 青山寂寂 白 云 孤， 白 云 孤。（心唱）我 是 鹧鸪 你 是

53 2 17 | 2 35 7 | 6 6· | 5656 76 2 | 6763 5 | 5·3 2 35 | 2 36 1 | 2·3 5 65 |
树， 鹧鸪 恋树 筑 巢 居。（陆唱）病 树 岂堪 久 攀

53 2 1 | 5 53 23 1 | 6356 2 | 16 1 23 6 | 12 6 5 | 1 23 7 | 67 2 1 | 6 76 56 |
附， 叶落 枝残 根 已 枯。（心唱）你 是 绿水 我 是

渐快

2317 6 | 2 32 7 | 6767 2 | 13 5 1276 | 6 5· | 5 5 6 i 56 | 5332 1 | 1 5 35 |
鱼， 鱼水 合 欢 好 幸 福。（陆唱）只恐 水干 鱼 儿

2326 1 | 3523 5 63 | 2 32 1 | 5 53 23 6 | 12 6 5 | 7 76 7 | 2 7 6 | 5 65 35 |
苦， 应 将 衷情 寄江 湖。（心唱）我心 非石 不可

6 76 1 | 6 7 27 | 62 7 6 | 53 2 5672 | 6763 5 | 5·3 23 1 | 2 26 5 | 1 15 6 53 |
转， 意坚 情笃 慕 俦 侣。（陆唱）天 高 地远 有穷

2326 1 | 3 5 63 | 2 23 1 | 5 53 23 6 | 12 6 5 | 1 1 27 | 6767 2 | 1 1 2765 | 65 6 1 |
时， 空有 相思 天尽 时。（心唱）且将 真 情 敲心 鼓，（陆唱）

早将　　诚意　　谱心　　　曲。(心唱)要 替 感 情 当 施 主,(陆唱)宁 为 理智

做　奴仆。(心唱)苦 唤 流莺 啼 春 住,(陆唱)反 催 春 归 花 亦 去。

此曲以【彩腔对板】与【平词对板】为基础而创作。演唱时应注意"字正腔圆"的原则。

两情相守天长地久

《未了情》陆云、心磊及女伴唱段

章华荣 词
精耕 曲

1=♭E 2/4

甜美而又苦涩地

（3 6· | 3 5· | 2 56 23 17 | 6· 1 | 5612 5643 | 2 - ）| 2 35 | 116 5 |
（女伴）晚风 晚风

52 43 | 2 - | 3 23 | 121 6 | 535 126 | 5 - | 110 65 | 660 |
轻悠悠， 月光 月光 温柔 柔。 两心 神交

535 237 | 6 - | 22 012 | 330 | 3665 3 | 2 - | 323 53 | 232 56 |
久别后， 情浓 似酒 爱醇如油， 情浓 似酒 爱醇如

1·3 21 6 | 5 - | 2 56 2317 | 6 - | 565 25 | 332 1 | 22 565 | 3·2 1 |
油。 （陆唱）心 磊 呀， 我与 你何曾 人约黄昏 后？（女伴）

2 35 | 21 6· | 535 126 | 5 - | 676 56 | 7 - | 232 76 | 565 32 |
难得 牵手 结伴 游。（心唱）我与 你 何时 花前

1 2765 | 676 1 | 6 232 | 761 | 532 5672 | 65 | 767 27 | 667 653 |
月下 走？（男伴）梦向 爱海 泛轻 舟。（心唱）多少 次 情弦 拨处

27 675 | 676 1 | 3523 535 | 653 231 | 6161 231 | 216 5 | 776 7 |
情未 吐， （陆唱）到如 今 爱果 熟时 爱难 求。（心唱）盼只 盼

232 2765 | 135 35 | 676 1 | 323 5 | 225 321 | 6561 231 | 216 5 | 6356 2 |
黄鹂 成双 唱翠 柳，（陆唱）愁更 愁 紫燕 同巢 老白 头。 但愿得

323 53 | 2323 563 | 232 1 | 66 232 | 761 1 | 5656 72 | 2763 5 | 553 231 |
地球 不转 月不 走，（心唱）但愿得 青山 长伴 绿水 流。（陆唱）芳草

1661 5 | 2·3 565 | 3523 1 | 2 23 276 | 56 7· | 532 5672 | 2763 5 |
不衰 花不 朽，（心唱）相知 一刻 胜千 秋。

（男伴）| 5·5 6̂5̂ | ²³2 - | 6̂ 5̂6̂ 1̂ 6̂1̂ | ²³2 - | 5 5 6̂5̂6̂ | 3 3̂2̂ 1 | 1̂2̂1̂ 2̂ 5̂3̂ |

两情相　守　　　天长地　久，　　两情　　相守　　天　长地

（男伴）| 0　0 | 6̂ 5̂6̂ 1̂6̂5̂ | 6 - | 6̂ 6̂5̂ 6̂2̂ | 5 - | 3 3̂2̂3̂ | 5· 6̂ 3̂5̂ |

天长地　久，　　两情相　守

　　　　　　（0 3 5̂6̂1̂2̂ |

| 3̂2̂ 3̂ 2̂1̂ 6̂ | 5 - | 3 5 6 | 2̂ 5̂6̂ 2̂3̂1̂7̂ | 6· 1̇ | 6̂ 5̂6̂ 4̂2̂ | 5 - ）‖

久！

| 6· 1̂ 6̂ 2̂ | 5 - |

　　本段巧妙地把该剧的主题音调融入到男女对唱的旋律中，在男女腔的音域上精心安排，方便演员的表演与演唱。

忙中未问名和姓

《啼笑因缘》沈凤喜、樊家树唱段

孙 彬词
精 耕曲

1=♭E 2/4

温存地

（0 3 5 6 | i - | 7 - | 72767 22 | 3523 1 | 2.725 3276 | 5.17 6123）

5 53231 | 16615 3 | 21245 3 | 2. 0 | 7267 27 | 656. | 5356 1276 |
（沈唱）忙中 未问 名和 姓，（樊唱）樊家树 就是 我 姓

6 5. | 112 65 | 323. | 2.3 565 | 3523 1 | 775 67 | 37 2 7 |
名。（沈唱）祖籍 何处 家何 地？（樊唱）三代 未 出

1356 1276 | 6 5. | 5 53 231 | 1661 5 3 | 2323 565 | 532 1 | 772 67 |
杭州 城。（沈唱）京城 就读 在 哪 里？（樊唱）只身

27 3 7 | 1356 1276 | 6 5. | 3 35 231 | 65 1. | 5 2 5 65 | 5332 1 |
求学 进燕 京。（沈唱）家中 还有 何人 在？（樊唱）

7 72 65 | 53 6. | 1356 1276 | 6 5. | 3 35 21 | 65 6. | 2723 565 |
家父 早丧 有母 亲。（沈唱）我再 问先 生您 贵

5 32 1 | 3 35 32 | 76 7. | 5356 1276 | 6 5. | 5 53 2 |（2 02 2222）
庚？（樊唱）不大 不小 二十 春。（沈唱）我还 问，（樊唱）

7 765 6 |（6765 35 6）| 1 56 1 |（1276 561）| 1356 1276 | 6 5. | 5 53 231 |
尽管 问，（沈唱）我想 问，（樊唱）尽 管 问，（沈唱）我问 你

1661 5 3 | 2723 565 | 3523 1 | 2772 65 | 72767 2 | 1356 1276 | 6 5. |
有无 旁人 问 寒 暑？（樊唱）邻里 们关 照一 家 亲。（沈唱）

5 5 653 | 21 2. | 2.3 565 | 3.523 1 | 3 5 32 | 76 7. | 5656 7276 |
伯母 出门 门谁 看？（樊唱）高堂 离家 自 锁

6 5· | 1 1 2 6 5 | 3 5 2 3 | 2 7 2 3 5 6 5 | 5 3 2 1 | 3 0 3 2 7 | 2 7 6 5 6 0 |

门。(沈唱)假日 回乡谁为 伴?(樊唱)娃 娃朋友 聚成群,

1 3 5 6 1 2 7 6 | 6 5· | 3 3 5 2 3 1 | 6 5 6 0 | 2·3 5 6 5 | 5 3 2 1 | 0 7 3 2 |

聚 成 群。(沈唱)想必 晚上 自清 静?(樊唱)伴 我

3 3 7 6 5 6 | 5·6 1 2 7 6 | 6 5· | 0 5 3 5 | 6 7 6 5 3 | 0 2 3 1 2 | 5 2 4 3 2 |

还 有 书 和 灯。(沈唱)这么说 衣衫 换下 有 人 洗?

0 2 7 6 5 | 7 2 7 6 7 2 | 1 1· | (1·1 1 1 1 1) 5 5 6 1 2 7 6 | 6 5· | 0 5 3 5 | 6 5 3 2 3 1 |

(樊唱)在 家有 老 母 出门 出门靠自 身。(沈唱)冬夜 凉 脚

0 1 6 1 2 | 3 2 7 6 7 | 2·5 3 2 1 2 | 7 — | 6 1 6 1 3 1 | 2·3 2 1 6 | 5· (1 2 |

何 人 暖?(樊唱)八 斤的 棉 被 暖 如 春!

3 2 3 5 6 1 5 6 | 4 0 0 6 5 | 4·5 6 1 6 5 3 2 | 1) 5 3 5 | 6 7 6 5 3 2 | 1 1 6 1 2 | 3· (1 1 2 7 6 5 |

(沈唱)我好比 祝英台 碰上了山伯 汉,

3 5 3 6 1 2 3) | 0 2 5 5 3 | 2 2 3 1 | 0 6 1 2 1 6 | 5 (6 5 6 7 6 5) | 0 7 6 5 3 5 6 | 1· 6 | 5 0 6 7 2 5 |

他答非 所问 急煞 人。 我问 你,(樊唱)我 洗 耳

6 (7 6 5 3 5 6) | 0 5 3 5 | 6 6 5 3 2 | 1 6 1 (2 3 | 7 0 7 6 7 6 5 6 | 1) 1 6 1 2 | 3 0 (0 2 |

听。(沈唱)我 问你 家中 可 有 崔莺莺?

3·5 6 1 5 6 2 4 | 3) 2 7 2 | 5 3 2 7 2 | 3 — | 1·2 3 1 | 2·3 2 1 1 5 6 | 5·(6 1 3 2 1 6 | 5 0 0) ‖

(樊唱)樊家树 至 今 是 单身。

这是一段口语化的男女对唱。为了表现一对有情人初次见面的情景,写作中非常注重演唱者的表演和气口。精心安排的音乐过门也相得益彰地烘托了气氛。

你似凤凰我是山鸡

《啼笑因缘》沈凤喜、樊家树唱段

孙 彬 词
精 耕 曲

1 = ♭E 2/4

（沈唱）你似 凤凰 我似山 鸡，
一个 高来 一个 低。 凤凰冲 天 飞 万
里， 山鸡 望 天空叹 息， 空 叹 息。（樊唱）
家树 要爱 沈凤 喜， 不当 凤凰 愿做
鸡。 林中飞鸟 共比 翼， 归巢 悲欢 共 鸣 啼。
（沈唱）分明 不是 同林 鸟， 哪能 同 巢
共 树 栖。（樊唱）草丛 鸡窝 终生 伴， 海 枯
石烂 志不 移。 家树 慢待 沈凤 喜，
自有 天打 自有 天打（沈唱）我 不 依。
我们 生生 死死 永 不 离，

（沈唱）　生生死死永相

（樊唱）　我们 生生死死 永 永相依，相依。

蝶要轻(啊)风要轻，切莫惊扰了有情人，
切莫惊扰了有情人。

　男女各四句的对唱充分表现了典型的黄梅戏音乐风格。二重唱的写作兼顾了男女音域的不同和演员实际能达到的真正音高，使得唱腔圆润、优美。

请 原 谅

《风雨丽人行》吴芝瑛、廉泉唱段

王长安、罗晓帆、吴朝友 词
徐 志 远 曲

中国黄梅戏唱腔集萃

112

2·3 3212 7 06 567) | 6·7 27 663 5⁶⁵₇ | 1·2 333 3 — | 06 72 6·767 5 |

这番话 倒叫我 七尺男儿 脸无光。

转1=♭B

1 16 1²¹₇ 2·3 55 | 2 35 21 21 23 | 02 76 5·6 11 | 02 5 32 2 1· |

说什么 半世清名 遭人讥谤, 说什么 纯正心灵 蒙垢受伤。

5 53 5²¹₇ 66 i 65 | 2 35 21 16· | 1 16 1²¹₇ 33 2 12 | 53 05 3·5 6 |

说什么 二十年夫妻恩情难忘, 说什么 全部灾难 你一人

5 65 43 2· (53 | 2321 61 2·1 2123) | 2/4 53 21 | 16· | 1 16 1²¹₇ | 2 23 5 53 |

当。 芝瑛啊, 你可知 去杭州有

2 35 21 | 62 1· | 4 4 56 | 5 532 1·2 | 44 24 | ♭7656 1 | 21 2 | 444 21 |

多少凶风险浪？ 你可知 葬秋瑾有多少灾难隐藏？ 你可知 朝廷已下令

6212 41 | 2 ˅5 45 | 6 54 4̃ 2· | 24 21 | 6·2 1 | 4·4 21 | 1·212 424 | 42 64 |

遍布天罗网？你可知贵福他 也关照我 们 细细掂量细 细 掂

转1=♭E 突快

5·6 542 | 1· (2 | 1561 2123) | 5 6 i6 | 65· | 5 6 53 | 2 12 532 | 3 1· |

量。 (吴唱)任凭它 惊涛骇 浪，

5 3 5 | 2·3 21 | 16 35 | 2·1 6· | 05 35 | 2·3 1 | 65 12 | ¹6̣ 5 |

任凭它雨猛风 狂。 人死本应得安葬，

突慢

5 3 5 | 6·6 5 53 | 2·3 5 35 | 2·1 6· | 03 35 | 2·3 1 | 65 12 | 3·(6 5 6 4 |

姐葬妹天经地义 堂堂皇 皇。 芝瑛纵死无遗憾，

3) 5 35 | 6 6i 5243 | 2 — | 5 53 2̃1 | ²7·5 651 | 1 65·653 | 35 2 0 27 | 6·0 126 |

只担心老爷 你 独自一人受 凄凉。

f 快速 转1=♭B

5 — | (5656 5656 | 1212 1212 | 35 23 | 12 72 | 66 66 | 66 66) | 3 3 |

(廉唱)你 为

$\widehat{6\ 6}$　6｜3　3｜$\widehat{6\cdot\dot{1}}$　5｜$\widehat{6\ 6}$　5｜$\underline{3\ 3}$　$\underline{3\ 2}$｜1　3｜$\widehat{3\cdot 5}$　2｜$\widehat{1\cdot\underline{1}}$　$\underline{1\ 2}$｜

姐妹　把安危　忘，　　足见　你品格高美好情　肠。　　你是一只

$\underline{3\ 3}$　0｜3　7｜$\widehat{6\cdot 7}$　5｜6　$-$｜6　$-$｜$\underline{0\ \dot{1}\ 0\ \dot{1}}$｜$6$　5｜$\widehat{2\cdot 3}$　$\underline{5\ 6}$｜$\frac{1}{4}$　1｜

海燕　　冲天而　上，　　　　　　　　为夫岂能　巢里彷　徨？

$0\ 3$｜$\underline{3\ 3}$　3｜$\widehat{2\cdot\underline{1}}$｜$\underline{6\ 1}$｜$0\ 3$｜$2$　2｜2　$2\ 0$｜2　2｜2　2｜$(\underline{2\ 6}$　$\underline{5\ 4}$｜

　你　尽管　大步　向前　把宽　　心　　放，

$\underline{3\ 5\ 3\ 2}$｜$\underline{1\ 2\ 3\ 5}$｜$\frac{2}{4}$ $2)$ $\underline{5\ 3}$ 5｜$\widehat{6\cdot\dot{1}}$　5｜6　$-$｜6　$-$｜$\underline{5\ 5}$ $\underline{3\ 5}$｜$\widehat{\dot{1}\cdot\underline{5}}$ $\underline{6\ 5\ 6}$｜$\underline{5\ 0}$ 0‖

　　　　　　　　廉泉我永　远　　　　伴在　你身　旁。

　　此曲取材于【平词】【彩腔】【八板】的音调编创而成。

手

《风雨丽人行》贵福唱段

王长安、罗晓帆、吴朝友 词
徐 志 远 曲

1=♭D 2/4

捕 秋 瑾 脑 筋 伤 透，　　麻 烦 事 搅 成 一 锅 粥。　　巡 抚 大 人 要

杀 一 儆 百 早 下 手，　廉 泉 兄 要 刀 下 留 人 高 抬 手。　大 清 朝 要 维 护 体 面 灭 对 手，　革 命 党 要 制 造

事 端 露 一 手。

命 令 拿 在 手，　要 我 下 毒 手，　申 报 又 到 手，　嘱 我 暗 放 手。

左 右 为 难 难 着 手，　左 手 打 右 手，　插 手 难 脱 手，

倒 叫 我 这 官 场 老 手，　缠 手　麻 手　烫 手　棘 手　缠 手 麻 手

烫 手 棘 手，　　热 糖 稀 粘 住 我 一 双 手。

此曲用【彩腔】移调及【花腔】素材编创而成。

花 之 歌

《风雨丽人行》吴芝瑛、秋瑾、徐淑华唱段

王长安、罗晓帆、吴朝友 词
徐 志 远 曲

1=♭E 2/4

清新、优美地

（2 3 5 6 5 | 3·5 2 3 1·0 | 1 6 1 2 5 6 3 | 5 2 3 2 1 6 | 5 - | 5 6 1 2 3）‖: 5 5 3 5 | 6 5 6 7 6 |

（吴唱）同在　　春　天里
（吴唱）同在　　风　雨里

6 5　6 5 | 5 - | 0 1 6 5 3·6 5 6 3 | 2 - | 5·6 5 5 3 | 2 3 5 2 1 | 1 6 1 2 5 6 3 | 5 2 3 2 2 1 6 |

生，　　　阳光下 长，　　我 仍有 同样的 芳　　香。
舞，　　　山林中 唱，　　我 们经 同样的 风　　霜。

5 - | 1·7 6 1 5 6 | 1 1· | 5·3 2 3 1 6 | 2 2· | 3 2　3 | 5·6 5 3 | 2 3 5 3 2 7 | 2 6· |

（秋、徐唱）花是激 情的 释放，　花是 友爱的 勋章，　花与 花 织　出 春天的 明　亮，
（秋、徐唱）花是激 情的 释放，　花是 友爱的 勋章，　花与 花 织　出 春天的 明　亮，

1 6 1 2　3 5 3 | 2 3 5 6　1 | 2 2 7　6 1 5 6 | 1 0 3 2 1 6 | 5 - :‖（1· | 6 1 | 2· | 1 2 | 3 1 2 3 |

花与 花　构　成 人世的 温　良。
花与 花　构　成 人世的 温　良。

5 2　3 5）‖: 6 6 5 3 5 | 6 6· | 6 - | 3·1 6 5 5 3 | 5 2 | 1 2 - | 2 3　5　6 5 |

（吴、秋、徐唱）任凭风雨 涤荡，　　我们 在一 起，　　　大 地

3·5 2 3 1 | 1 6 1 2 5 6 4 3 | 2 - :‖ 2·3 2 2 1 6 | 5 - | 1 | 2 | 6· | 5 6 5 | 5 - |

吉　祥，地老天 荒。　　　荒，　　　地 老 天　荒。

﹇1.﹈　　　　　﹇2.﹈　　　　　渐慢

此曲用【彩腔】音调编创而成。

闻噩耗肝肠断泪如泉涌

《李四光》李四光唱段

熊文祥 词
徐志远 曲

1=A 4/4

廿 (5656 10 6161 20 3355 2233 5566 3355 6611 5566 1122 6611 20 30 55.50) |

2.232 123 (0 222 30) 5 53 56 7. 60 (555 6 60) 551 - 2 20 23212
闻 噩 耗 肝肠 断 泪如 泉

4 30 2 221 - (1 4560 01 54 25 0232 1 -) 1 235 (55.50) 1 51 6. 43
涌, 含悲 愤 哭冯 斌

4/4 2.3 51 65 3 | 21 (1 23) | 7 - - 7 (1 2 3) 6 - | 6 (6 72 5 06 |
天 地 动 容。 啊! 啊!

4) 03 2.3 52 | 34 32 1 - | 1 (076561) | 5.6 13 21 0 | 1 16 12 32 30 |
啊! 可 叹你 长才 未展

1.212 43 200 | 2 35 231 067 | 2.67 26 5 0 | 06 12 32 30 | 55 #45 6. 43
留 伤痛, 英年 早逝 你是 来去 匆 匆。 师 长盼 你 为国 用,

22 03 5.2 35 | 21. 0 16 12 | 3.5 23 55 0 | 4.5 64 5 06 42 | 1. (35 6.1 54
祖国 盼 你 盼你 一 展 长技 缚 苍龙。

转1=D
2 5 5232 1 23) | 2 2 3 2.3 21 | 0 61 231 2. 0 | 2 23 101 6.1 65 | 4.5 61 6 5 0 |
你为何 别我 不容 折柳 送, 空留下 这满腹冤愁 对 天 公?

2 3 5. 6.5 66 | 2.3 1 65 #45 6 | 6 | 5 56 1 23 10 6 | 5 65 32 1 2 03 |
五斗米 冤死 一代 科技 种, 这黑暗 的世 道 肆 逞 凶,

突快
5.6 163 2.3 16 | 5 (6 1 2 | 3.3 33 33 33 | 5 - 1 2 | 3. 52 1 |
肆 逞 凶。

转1=A

$\overset{\cdot}{6}$ 2· 6 7 6 | 5·5 5 5 5 5 5 5 | 4 3 2 3 $\overset{>}{5}$ 0 6 5 #4 5 $\overset{>}{6}$ 0 | 7 6 5 6 7 6 7 1 $\overset{\frown}{2}$·2 2 2) | 1 - - 6 |

冯

6 - - - | $\overset{\frown}{5}$·(5 5 5 0 1 7 6 | 5·6 4 3 2 3 4 3 5 0) | 2 1 2 3·(3 3 3) | 5 3 5 6·(6 6 6) |

斌　　啊，　　　　　　睁开眼　醒醒梦，

0 5 1 6 5 | 4 3 2 3 5 0 | (1·1 1 1 1 1 1 1) | 1 - 1· 2 | 3 3 - - |

伴 我去闯　荆棘丛。　　　　　山 河　破碎

(3·3 3 3 3 3 3 3) | 2 - - 2 | 1 - 2 - | 4·(4 4 4 4 4 4 | 4 0 #4 0 |

道　远任　　重，

5 5·5 5 5 2 3 4 | 5) 3 2 3 5·6 5 4 5 | $\frac{2}{4}$ 6 0 0 | $\frac{4}{4}$ 1·6 1 2 3 2 3 0 | 2·3 2 1 2 4 2 4 0 |

你怎忍抛　别　　地 质事业　枕 边伴侣

0 5 3 5 6 5 6 | $\overset{3}{2}$ 7 - (7 7 7 7 0) | 3 5 - 6 1 | 2·(1 2 4 3 | 2 - 0 0) ‖

肝胆师　友　　一 了 而　终？

此曲是用【平词】【彩腔】【阴司腔】等音调通过改变板式而编创而成。

生命临界余光短

《李四光》李四光唱段

熊文祥 词
徐志远 曲

1 = ♭A 4/4

（生命临界　余光短，

只留几　句肺腑言。

石油煤炭　终有限，资源耗尽　再生难。

综合利用倡节俭，多给子孙发展　留空间。

秋风红叶　层林染，恰似人生晚霞天。

我一生最爱秋来红烂漫，可叹青山此刻红紫未斑斓。

待到秋来　万山都红遍，摘几片红火的枫叶　当纸钱。

淑彬啊，我不用花圈似锦作祭奠，我只要一片丹

中国黄梅戏唱腔集萃

120

mf mp f

2 - 3 5 | 5 - 56 56 | 1 02 10 6 12 | 4 0 5 06 43 | 2·323 5 2 4 05 3235 |

枫　　伴我　　　　眠。

tr tr ff mf

2 1 (12 3323 7 | 7 2272 6 - | 1 71 26 5·7 6543 | 22 0 2·323 52 | 04 3523 1·2 1215 |

62 1) 1 16 13 | 21 0 5 5 12 | 3·(32 123) 2·3 53 | 2331 0 2 26 726 |

堪慰平生　只一　点，　　清白来去　未贪

5·(23 765) 11 35 | 6156 1 66 321 | 0 26 726 5·(35 235) | 1 16 1 2 35 32 |

婪。　　居官懈怠从不敢，科研捷径从不攀。　我去　未曾

27276 5672 65 6 | 11 2 35 65 0 | 16 5 43 2 - | 2·323 5 35 65 43 |

留遗产，　只在那数架残书　作赠言。

fff rit. 有力地、充满希望

2·312 35 21 1·(11 | 1· 11 11 176) | 5 12 335 21 | 62 2676 5 - |

望子孙不慕荣华当勤勉，

1·2 35 66 5·643 | 2· 43 2 - | 33 52 321 | 5·6 7672 65 6 | 1 16 12 3 23 5 |

人生道路选科研。巨龙腾飞时不远，张开双臂去迎接

rit.

226 726 5 - | 1 16 12 3 23 5 | 05 357 7·65 | 6 - 6·165 3·5 65 65 5· ‖

科技的春天，张开双臂迎接科技的春天!

此曲吸收了【平词】【彩腔】的音乐素材编创而成。

不 能 走

《青铜之恋》马大铜、赵月儿唱段

1 = ♭E 4/4

王长安、姚尚友 词
徐 志 远 曲

(马唱)不能走，莫让我一无所有。(赵唱)让我走，让我走，

莫这样寡断优柔。(马唱)你走，我心难受。

(赵唱)我留，你意怎收？

(马唱)总觉得总觉得话未说够，(赵唱)留几句在口中做个想头。

(马唱)总觉得总觉得情未参透，(赵唱)剩一段在心里守到白头。(马唱)总觉得

总觉得爱没成就，(赵唱)舍此生在来生早早

开头。(马唱)不能走，(赵唱)让我走，我走后，你把大伯多伺候，

对我母女少担忧。有气莫喝酒，你无力莫强求。与青青相处莫斗

口，愿你们相亲相爱风雨同舟，风雨同舟。

（马唱）不能　走，　不能　走，　不能　走，　不能　走，

（赵唱）让我　走，　让我　走，

不能　走。

让我　走。

此曲由【平词】【彩腔】【对板】的音调编创而成。

门外北风似怒嚎

《刘介梅》梅娘唱段

移植剧目 词
潘汉明 曲

1 = F 2/4

悲伤地

（2. 3 1 6 | 5 -）| 2 2 3 32 | 1 1216 | 5 6.1 | 2.1 32 | 12 1276 |
门外北风 似 怒 嚎，

56535 656 | 02 76 | 5 61 654 | 5.（1 6153 | 5 5123）| 5 6 | 5 3 | 2 | 12 43 |
鹅毛 大雪 满天

2. 2 | 2 223 12 | 3 32 3 | 2.3 17 | 65 6 | 2.3 1 | 6 61 53 | 5.6 16 |
飘，他 父子 三人 去 讨 要，穷人 过冬 受

5 6 53 | 5.1 65 3 | 2 3523 | 5#4 5 | 35 | 656 01 | 51 13 | 5 61 6543 | 2（2123 |
煎 熬，受 煎 熬。

2 2. | 1 6 | 5 6561）| 22 33 | 2 23 1 | 2 223 1 16 | 56 65#4 | 5 - |
一家 四口 靠朗 成，年年 负债 还不 了，

5 05#4 5 | 6（07 656）| 2 03 1 21 | 650（3 235）| 22 5 53 | 2.3 16 | 5 61 6553 | 5.6 653 |
活 又活 不 成，死 也死 不 了，求医 又无 钱，求神 也无 效，

2（2123）| 2 2. | 1 6 | 5 - | 2 2 5 53 | 2 23 1 23 | 1.（2 35 | 2.3 17）|
天哪 啊！ 前世 做了 什么 恶，

6 65#4 5 | 62 21 6 | 5（4 32 | 1. 3 | 26 76 | 5 -）| 3 1 43 | 2 - | 1 71 216 |
今生 让我 受 折 磨。 心想 去悬 梁，又想 去投

5 - | 33 2 2 | 1 116 5.6 | 13 2 |（匡. 冬冬冬 匡）| 32 21 6 |（匡. 冬冬冬 匡）| 5.6 13 |
河。 哪能 丢下 朗成 夫 啊？ 朗成 夫 啊，

2. 6 | 12 216 | 5（1 6153 | 5 -）| 5.6 16 | 5 6 | 53 | 56 65 3 | 2 - ‖
往后 怎 么 过？

此曲是根据【阴司腔】音调略加整理而成。

暖一暖我这颗冰冷的心房

《回民湾》马翠花唱段

望　久　词
精　耕　曲

中国黄梅戏唱腔集萃

124

5 5̇3 3̇2̇1 3̇ 2. | 2.3 5 6̇6̇3 5̇6̇5 | i i 2 6.7̇6̇5 | 6̇5̇ 3. 3 | 3 - 2.3 5̇3̇5 6̇5̇3 2̇1̇2 |
应做好儿郎，　你的心应该像　十里湾　水　　清澈透

6̇5̇ 5. (4̇3̇2̇3̇5̇6̇) | 5 5̇3̇5 6̇7̇6̇ 5̇3̇ | 2.5̇ 3̇2̇ 2̇3̇2̇ 1̇6̇ | 2/4 2 5̇ | 0 5̇3̇ | 2̇1̇ 6̇1̇ |
凉。　　　　你不该辜负　娘期望，　为虎　作伥　背叛

2̇3̇ 2. | 2 2̇6̇ 5̇1̇ | 6. 5 | 0 3̇5̇ | 6̇7̇6̇ 3 | 5 5̇3̇ 5̇ | 6 6̇5̇ | 0 5̇1̇ | 2̇3̇ 2̇ 3 |
娘，　娘好心伤！　大年啊，你抬眼望残云　散飞扬，你

2.5̇ 3 | 2 5̇ | 0 6̇1̇ | 2̇3̇1̇ | 2̇6̇ 5̇ | 1/4 0 1̇ | 1̇5̇ | 6 | 2̇1̇ | 2 | 0 5̇ |
侧耳听风雷　锁大江！　　回　民湾就解　放，咱

3̇5̇ | 6 | 6̇5̇ | 3̇5̇ | 0 2̇ | 3̇5̇ | 2̇3̇ | 1 (5̇6̇5̇2̇ | 3̇5̇ | 2̇3̇ | 1) 2 | 2 |
回回苦脸　要变　笑脸张。　　　　　　　　　　到那

1 | 2̇5̇ | 3 | 3 | 3 | 3̇ (3.6̇ 5̇4̇ 3̇2̇1̇2̇ 3̇0̇) | 0 5̇ 5̇5̇ | 6̇ 5̇ |
时　(啊)　　　　　　　　　　　　百舸争流

3. 5 | 1̇2̇ | 0 2̇ | 2̇2̇ | 5̇ 5̇3̇ | 2.1̇ | 6̇5̇ | 0 1̇ | 1̇1̇ | 6̇ | 5̇ | 3. 5 |
挥桨推浪，晓风杨柳　春深花香。　乡情稠　稠乡音

6̇6̇ | 2.3̇ | 5̇5̇ | 6̇.5̇ | 1̇2̇ | 0 5̇ | 5̇5̇ | 6̇5̇ | 3̇1̇ | 2̇5̇ | 5̇3̇ | 2̇1̇ | 6̇1̇ |
朗朗，亲情浓浓友情长长。　你思一思想一想，马到悬崖快勒

6̇ | 2̇ | 2̇2̇ | 1̇2̇ | 3̇2̇ | 3̇5̇ | 3 | 7̇ | 6 | 6 | 6 | 6 | 6 | 6 |
缰。回头是岸莫彷徨，你快快回到

i i | 6̇5̇ | 1̇2̇ | 3 | 0 4/4 5 6̇7̇6̇5̇3̇5̇ 3 | 2̇5̇3̇5̇2̇1̇5̇3̇ (3.5̇3̇6̇ 1̇6̇1̇2̇ 3)|
娘的身　旁，　　暖一暖(啊)我这颗　冰冷的

5 6̇5̇3̇2̇1̇ 2̇3̇2̇3̇1̇2̇ | 3 3.2̇3̇2̇1̇ | 5 6̇5̇3̇5̇ 2 | 2 - (3.4̇5̇6̇3̇2̇i 6.1̇5̇6̇ 1̇6̇1̇3̇ 2̇0̇0̇0̇0̇)‖
心　　房(呐)。

这是一首以【女平词】为基础，重新结构的、带有老旦行当特色的唱段。排比式的模进乐句和干练、利落的【迈腔】之后，紧接着多字句的扩充与压缩旋律的相互对比，为唱段开了一个严谨而内涵丰富的头，继而以【行腔】【平词】的基本旋律和由慢渐快的传统板式一气呵成，酣畅淋漓。表现年老的马翠花对待不同阶级立场的两个儿子殷切的期望。

可曾想离开这穷乡僻壤

《大眼睛的期盼》童小蕊、王春唱段

望　久词
精　耕曲

1=♭E 2/4

（5.165 452｜1.235 216｜5.16 6542｜5）1 23 1｜61 5.｜1 16 12｜3523 5｜6 6i 53｜

　　　　　　　　　　　　　　　　　　五年　来　　可曾　想离　开　离开　这

2 35 3261｜1 2.｜0 35 7｜7 6.｜0 16 1｜2.3 321｜2 26 7276｜6 5.｜

穷乡僻　壤？　也想　过（哇）　　也想　过走出大　山左右彷　　徨。

1 16 12｜3523 5｜6 65 35 2｜32 3.｜0 272｜3.532 3｜2 26 7276｜6 5.｜

而今　你　为什么　未退未　让？　是孩子一　双双求知的目　　光。

5 53 23 1｜1 65 61 2｜2323 5 65｜5⌒3.21｜2 72 67 2｜6 72 76 5｜35 6.｜2 26 7276｜

你不羡　山外高楼高百　丈，　我更爱　山间石边矮草

6 5.｜5 53 23 1｜1 61 21 2｜2323 56 5｜5⌒3.21｜7 67 2³²⌐｜3 3 2532｜232 7.⁼³⁼｜

房。　你不羡　城市繁忙华灯放，　我更爱　山乡寂寥

¹3535 1276｜6 5.｜5 53 23 1｜1661 5⌐3｜2323 5 65｜5⌒3.21｜6 6 2 32｜27 6 11.｜

梦安详。　你不愿　一股小溪山外淌？　我愿是　山中清潭

6161 23 1｜21 6 5｜5 55 66i｜65 3.｜2.3 5 65｜5⌒3.21｜2 2 3532｜²³²┐7 5 56｜

映霞光。　是什么促使你　坚定志向？　教师二字千斤

1.7｜66 76 5｜5⌒6.7｜6 61 23 1｜21 6 5｜5 53 25｜67 6 53｜2323 5 65｜

重，我怎能离开这山村学堂？　你要让穷困的孩子把学

5⌒3.21｜66 2 32｜27 6 11.1｜6.16 1 23 1｜21 6 5｜11 23｜67 6 53｜

上，　山岩村再不能有新的文盲。　五年来你给这里

2.3 5 65｜3.523 1｜3.5 32｜27 23｜0 32 1｜¹6.1 23 1｜21 6 5.｜

带来希望，　孩子们有文化才能够致富家乡。

```
1 1 2̂3 | 5 3̂5 6 | 5 6 î 6̂5 3 | 2·5 3 2 |²³1·(23̂5 65632̂ | 1)2 1 2 | 3 3̂5 6 1 |
你扎根  山岩 村  难道要地 老 天  荒?        让山风  劲劲
```

```
(王唱) ┌ 1 2· | 0 3̂2 1̂2̂65 | ⁶1 - | 6 12̂32̂1 | 2·3̂216 | 5· (6 |
       │ 吹,      吹得 我     鬓发苍 苍。
       │
(童唱) └ 0 6 5̂6 | 3 - | 3î 7̂6 | 6̂7̂6  3 | 2·3̂216 | 5 -
         啊,      啊!
```

```
5̂6̂5̂6  1̂6̂1̂2 | 5      6 | ⁵⁶5 - | 5 - )‖
```

　　此段唱是以【平词对板】为基础而创作。因为唱词是多字句，演唱时要注意文学语言与音乐语言的和谐统一。开头几句的对唱都是空半拍起唱，别有一番韵味。

一肚子话儿向谁诉

《柯老二入党》柯老二、女声伴唱

金 芝 词
精 耕 曲

中国黄梅戏唱腔集萃

2 3531 2· 3 | 5 53 21 651 061 | 2 05 5·235 21 (76 | 5·352 76 5676 16) |
郑大　叔　他无力　　过河我就不能　背?

116 1 2 23 5 | 2 35 21 6· 1 | 2323 4 3· (2 | 3·2 12 3235 1 6532 | 1·2 11 7656 16) |
思来　想去　心无　愧,

2/4 63 5 | 0 35 2·3 12 | 32 1 61 | 25 5·235 | 23 1 | 11 2 | 0 2 2 |
我　　只想 清白做人 正　正派派 把党追　　随。为什么　一片

1 6 | 1 2 | 3 (02 123) | 05 35 | 23 21 | 1·2 36 | 43 2 | (25 43 |
真心招埋怨?　　你一把 他一把　洒我一身灰!

21 61 | 25 43 | 21 61 | 2·2 22 | 23 12) | 3 3 | 3· 2 1 | 1 - | 1 - |
　　　　　　　　　　　　　　　是 进

(123 2 | 1765 | 1232 | 1765) | 1 21 6 5 | 6 - 6 - | (66 123 |
　　　　　　　　　还 是 退?

122 75 | 66 123 | 122 75 | 6·6 66 | 6) 5 32 | 12 12 | 3 - 3 - 3 - |
　　　　　一肚子 话 儿　诉

6 - | 5·65 3 1 | 2 - 2 - | 转1=♭E(前2=后6)　(66 123 | 766 57 | 66 123 |
向 谁?

766 57) | 6 6 | 1 5 | 35 3 3 - | (35 56 5 | 36 612 | 35 56 5 |
(女伴)柯老 二 也

36 612 | 35 56 5 | 3612 3 0) | 0 5 | 3 5 | 6 5 | 3· 2 1 6 |
　　　　　　　　　倒 不 如 真 的 喝 个

23 2 | 2 - | (25 543 | 21 161 | 25 543 | 21 161 | 25 543 | 2321 20) |
醉哟,

中国黄梅戏唱腔集萃

130

$5\quad 0\ |\ 5\quad 3\ |\ \underline{i}\quad \underline{i}\ 6\ |\ 6\ -\ |\ 6\ -\ |\ \underline{2}\ 0\ |\ 6\ 0\ |\ \overset{6}{5}\ -\ |\ 5\quad \underline{3\ 2}\ |$

愁　思　烦绪　　　　　任　风　吹，

$1\ -\ |\ \underline{2}\quad \underline{1}\ 6\ |\ \underline{5\ 6}\quad 5\ |\ 5\ -\ |\!|\!:\ (\underline{5\ 5}\ \underline{5\ 6}\ \underline{1\ 2}\ |\ \underline{6\ 1}\ \underline{1\ 5}\ 4\ |\ \underline{3\ 5}\ \underline{2\ 3}\ |\ \underline{5\ 3}\ \underline{5\ 6}\ :\!|$

任　风　吹。

$\overset{>}{5}\ \overset{>}{5}\ 0\ |\ \overset{>}{6}\ \overset{>}{6}\ 0\ |\ \overset{>}{1}\ \overset{>}{1}\ 0\ |\ \overset{>}{2}\ \overset{>}{2}\ 0\ |\ \underline{5\ 5}\ \underline{6\ 6}\ |\ \underline{1\ 1}\ \underline{2\ 2}\ |\ \underline{5\ 5}\ \underline{6\ 6}\ |\ \underline{\dot{1}\ \dot{1}}\ \underline{2\ 2}\ |$

$\underline{\dot{2}\ 5}\ \underline{5\ 4}\ 3\ |\ \underline{\dot{2}\ 1}\ \underline{6\ 1}\ |\ \underline{\dot{2}\ 5}\ \underline{5\ 4}\ 3\ |\ \underline{\dot{2}\ 1}\ \underline{6\ 1}\ |\ \underline{\dot{2}\cdot\ \dot{2}}\ \underline{2\ 2}\ |\ \underline{\dot{2}\ \dot{2}}\ \underline{2\ 2}\)\ |\ 0\ \underline{1}\ |\ 6\ 1\ |$

一　个　人

$5\cdot\ \underline{6}\ |\ 1\ -\ |\ 1\ -\ |\ (\underline{1\ 3}\ \underline{3\ 2}\ 7\ |\ \underline{6\ 1}\ \underline{5\ 6}\)\ |\ 5\cdot\ \underline{1}\ |\ 6\ 5\ |\ 5\ 3\ |\ 3\ -\ |$

喝　酒　　　　　　　有　什　么　味？

$(\underline{3\ 1}\ \underline{6\ 5}\ |\ \underline{3\ 5}\ \underline{5\ 6}\ 5\ |\ \underline{3\ 1}\ \underline{6\ 5}\ |\ 3\ 0\)\ 6\ |\ 5\ 3\ |\ 6\ -\ |\ 6\ -\ |\ (\underline{6\ 1}\ \underline{1\ 2}\ 3\ |$

为　什　么

清唱　突慢　　　　　　　　　　　更慢

$\underline{7\ 6}\ \underline{5\ 7}\ |\ 6\ 0\ 0\)\ |\ \underline{1\ 1}\ \underline{2\ 3\ 2}\ |\ \underline{1\cdot\ 2}\ \underline{6\ 5}\ |\ 5\ 3\cdot\ \overset{\vee}{}\ |\ \underline{5\ 3}\ \underline{2}\ \underline{1\ 2\ 5\ 3}\ |\ \overset{3}{2}\ -\ |\ (\underline{3\cdot\ 5}\ \underline{2\ 3}\ |$

座位　空　空　无人　陪？

$\underline{1\ 7}\ \underline{6\ 1}\ |\ 5\ -\ |\ 5\ -\ |\ 5\cdot\ \underline{\dot{1}}\ \underline{6\ 5}\ |\ \underline{3\ 2}\ \underline{1\ 6}\ |\ 2\ -\ |\ 2\ -\ |\ 3\ 5\ |\ 6\ |$

激动地

$7\cdot\ \underline{3}\ \underline{2\ 7}\ |\ 6\ -\ |\ 6\ -\ |\ \underline{5\cdot\ 3}\ \underline{5\ 5}\ |\ \underline{3\ 2}\ 7\ |\ \underline{3\ 5}\ \underline{6\ 1\ 2\ 6}\ |\ \underline{5\cdot\ 6}\ \underline{1\ 2\ 3\ 5}\)\ |\ \underline{6\ 6}\ \underline{5\ 7}\ |$

（女独）硬汉　子

$\overset{67}{6}\ -\ |\ \underline{5}\ \underline{6\ 7}\ \underline{6\ 5\ 3\ 1}\ |\ \underline{2\ 3}\ 2\cdot\ |\ \underline{5}\ \underline{5\ 3}\ \underline{2\ 3\ 6}\ |\ \overset{12}{1}\ -\ |\ \underline{2\ 5}\ \underline{3\ 1}\ |\ \overset{3}{\underline{2\cdot\ 3}}\ \underline{2\ 1\ 6}\ |\ 5\ -\ |\!|$

哟，（女齐）难忍　眼中　泪，（女独）一丝　欣慰（哟）　润心　扉。

　　开始的女声独唱是二度模进，进入唱腔后大二度转调。主段唱腔以男【平词】为基础，唱段以【彩腔】【阴司腔】音调开始，逐渐过渡回到男【平词】。紧打慢唱的板式是这段唱腔的另一大特色。

切莫把气生

《知心村官》宜秀、曹发贵唱段

1=♭E 2/4

陈望久、王小马 词
精　　耕 曲

无比激动而温情地

（0 6 56｜3 2 12｜6 - ｜3535 12｜7 61｜5 -）｜2323 5 65｜5 3　3｜6 6 5 32｜
　　　　　　　　　　　　　　　　　　　　　　　　　　　　（宜唱）发　贵（呀）　你　切莫

1212 43｜2 -｜2 2 5 32｜2 1　6｜1612 13｜5·232 216｜5 -｜2 7 2 532｜
把　气　生，　　伢子说气　话　她 不懂 事 情。　　　　（曹唱）我不是好丈

1 1·｜2 72 532｜2 7·｜6 72 65｜3·5 6｜1 16 321｜2 03 216｜5 -｜
夫（啊）对你 未尽 心，　更不是 好父亲 无力 又无 能。

5 5676｜5 32 3｜5 52 532｜23 1·｜5 52 53｜2323 1｜6·1 2 33｜2 56 126｜
（宜唱）你是　好丈 夫，对我 最贴 心。　你是　好父 亲，是 她心中的 一　盏

6 5·｜1 1 2765｜5 3·｜5 3 5 61 55｜6 76 53｜6 76 1｜6 6 2 32｜7 61｜
灯。（曹唱）家中　事 累 死累 活你 心操　尽，　披星　戴月

6·161 23 1｜21 6 5｜5 5 6156｜5332 11｜2323 5 65｜5 32 1｜5 52 53｜2 23 1｜
从　不怨 一 声。（宜唱）你在外　看你 着急我 心 疼，　看你　作难

6161 23 1｜21 6 56｜1 1 35｜6 65 6｜2 76 53｜6 76 6｜6 6 43｜2·3 5｜
我　失　神。（曹唱）你疼我　爱我　情意 重，　我今生　今　世

6·161 23 1｜21 6 5｜5 5 35｜6 76 53｜2323 5 65｜3·2 1｜2 27 6 65｜5 35 6｜
难　还　清。（宜唱）你能为 乡亲 解难我 高　兴，（曹唱）当书 记你 不担 承

6·123 12 6｜6 5·｜1 1 35｜6 65 66｜2 76 53｜6 76 13｜3 23 55 53｜6532 3｜
谁　担　承？　只要 我 工作 如意事 事 顺，（宜唱）我 欢 喜我 轻　松

2·3 21｜6 56 126｜6 5·｜5 65 355｜6 56 2 27｜1 1 35｜6 76 1｜5·6 5 32｜
我 的病　也 见　轻。（曹唱）我 欠 你的 太多 太多 心有 愧 恨，（宜唱）你给我的

1·1 61 2 | 6·123 12 6 | 12 6 5 | 5 65 35 | 6 6· | 1 1 27 65 | 6 76 1 | 5 2 5 63 |

太多太多，教 我 做 人。(曹唱)二十 年 夫妻 心心 相 印，(宜唱)二十 年

(宜唱) 3 ³2· | 3 35 23 6 | 61 5· | 0 0 0 | 0 5 63 | 23 2· |

夫妻 情如海 深。 我 的 病

(曹唱) 0 0 0 0 | 0 0 | ⁵3·5 6 | 2 2 6 | 7 7· | 0 5 6 |

你的 病 不能 拖呀 不可

06 5 62 | 3· 32 | 1·2 55 13 | 5·2 32 216 | 5· (6 | 1 26 | 5 -)‖

无紧 要 你 不 必 乍乍惊 惊。

1 1 | 6 56 1 | 3 5 6 | 1 216 | 5· (6 |

再等 再 等 不 可 等。

【彩腔】对板。本段音乐旋律的写作十分注重口语化的原则，为了让观众听清二重唱中两个角色分别演唱的不同词句，两个声部间对比复调的写作做了精心的安排。

为百姓吃亏不算亏

《知心村官》曹发贵唱段

陈望久、王小马 词
精耕 曲

1=♭B 4/4

(白)吃亏！吃亏！ 伢子 (啊)你不懂啊，

你不知村官 是什么滋味，

你不知村工 作 怎样往前推(呀)怎样往前推？

村虽小 矛盾多(哇) 千头万

绪， 人口 多 想法 乱 问题成

堆。 为一点 小利益 六亲不 认， 要团 结(呀)要和

谐 得认真 调解 分清是 非。 说得好做不到

调解 难谁 信？ 一定要律身克 己 自吃

中国黄梅戏唱腔集萃

134

$\widehat{16}5\ 5\cdot\widehat{235}\ \widehat{21}$ （$\dot1\ |\ 6\cdot\widehat{\dot1\dot2\dot3}\ \widehat{\dot1\dot2}76\ \widehat{56}\ \widehat{16}$）| $\widehat{55}3\ 5\ \widehat{66\dot1}\ \widehat{65}$ | $\widehat{56}\widehat{5\dot1}\ 2\ \widehat{12}3$ |

亏。　　　　　　　　　　只要 我 事事　　　多吃　亏，

$0\ 5\ \widehat{56}\ 1\ |\ 3\cdot\widehat{5}\ \widehat{13}\widehat{21}\cdot\ |\ 2\cdot\widehat{35}\ \widehat{\dot6\cdot5}\ \widehat{53}5\ |\ \widehat{21}$（$\widehat{76}\ \widehat{56}\ \widehat{16}$）| $\widehat{55}3\ 5\ \widehat{66\dot1}\ \widehat{65}$ |

自有 那 众　人　紧相　　　随。　　　　　　只要 我 事事

$\widehat{56}\widehat{5\dot1}\ 2\ \widehat{12}3\ |\ \frac{2}{4}\ \widehat{6\cdot\dot1}\ 5\ |\ 0\ 5\widehat{^{65}_{\quad}}\ |\ \widehat{56}\ 1\ |\ 1\cdot\widehat{2}\ \widehat{35}\ |\ \widehat{23}\ 1\ |\ 1\ \widehat{1}\ \widehat{2}\ \widehat{32}\ |$

多吃　亏，　　定　　　能　换　得　人　心　归。　　　只要 我

由慢渐快

$0\ \widehat{35}\ |\ \widehat{66\dot1}\ \widehat{35}\ |\ 6\ \widehat{61}\ |\ \widehat{25}\ \widehat{32}\ |\ 1\cdot\widehat{2}\ \widehat{35}\ |\ \widehat{23}\ 1\ |\ \frac{1}{4}\ 01\ |\ \widehat{65}\ |\ 1\ |\ 01\ |\ \widehat{61}\ |$

事事 能吃　亏，顺风 顺水　笑 扬　眉。　　　　先吃 亏，愿吃

$2\ |\ 03\ |\ \widehat{23}\ |\ 5\ |\ \widehat{35}\ |\ 6\ |\ 5\cdot\dot1\ |\ \widehat{63}\ |\ 5\ |\ \widehat{13}\ |\ 2\ |\ \widehat{61}\ |\ 2\ |\ \widehat{22}\ |\ \widehat{35}\ |\ \widehat{13}\ |$

亏，多吃　亏，常吃　亏，换回　春风　吹。春雨　醉，春云　飞；春雨　醉，春云

$2\ |\ 02\ |\ \widehat{12}\ |\ 3\ |\ \widehat{23}\ |\ \widehat{12}\ |\ \widehat{35}\ |\ \widehat{35}\ |\ 6\ |\ 6\ |\ \widehat{5\dot1}\ |\ \widehat{63}\ |\ 5\ |$（仓）$0$）$\frac{2}{4}\ \widehat{06}\widehat{56}\ |\ \widehat{\dot1}\ \widehat{65}$ |

飞，为 众人 受累　不是 累,为 众人 受累 不 是 累，　　　为百姓 吃

$\frac{4}{4}\ 4\cdot\ |$（嘿嘿! 0）| $\widehat{4}\ \widehat{24}\ \widehat{65}\ 4\ |\ \widehat{5\cdot6}\widehat{54}\ 2\ |\ 1\cdot$（$\widehat{56}\ |\ \widehat{\dot1\dot1}\ \widehat{65}\ \dot1\ |\ \widehat{65}\ 6\ 4\ |\ \dot1\ \widehat{22}\ \widehat{45}^{\vee}\ |\ \widehat{66}\cdot\ |\ 6\ -$）‖

亏(呀)　　　　　　不　算　　亏。

　　　开始是以两句散板宣泄情绪，紧接着激烈奔放的音乐过门回到【男平词】慢板。层层深入，接传统板式推进，形成了一个成套板式的核心唱段。

一路上两脚生风走得急

《向阳花》老淮婶唱段

王拓明 词
潘汉明 曲

1=♭B 2/4

（2̇ 2̇ ｜ 2̇·2̇2̇7 ｜ 6̇ 1̇ 5356 ｜ 1̇ - ）｜ 6·1̇ 56 ｜ 1̇· （2̇7 ｜ 6656 ｜ 1̇ - ）｜
　　　　　　　　　　　　　　　　　　　　　　　　　一　　路　上

2̇2̇76 ｜ 5·3 57 ｜ 6̇ - （6̇ - ）｜ 3·5 6 1̇5 ｜ 0 65 6 1̇ ｜ 2̇ 2̇· ｜ 7·656 ｜
两脚　　生　风　　走　　得　　急（啊），

1̇· （61 ｜ 2̇ 2̇2̇ 2̇2̇ ｜ 2̇7 7777 ｜ 6767 65#4 ｜ 5· 6 ｜ 1̇·3·5 35 ｜ 6̇6̇ 6̇6̇ ｜ 2̇2̇7656 ｜
　　　　　　轻快

1̇61̇1̇ ｜ 1̇ 65 1̇2̇ ｜ 3 23 53 ｜ 23 7 6153 ｜ 6 3561̇ ｜ 23231̇1̇ ｜ 5 1̇1̇1̇3 ｜ 5 6561̇ ｜

5 3 5 ）｜ 1̇6 5356 ｜ 1̇6 1̇· ｜ 3·5 35 ｜ 6 - ｜ 1̇61̇63 ｜ 2̇1̇ （7656 ｜ 1̇ 65 3 23 ｜
天没　明　　去　赶集，　　扯　来　五尺　　花　哗

5· （61 ｜ 2̇ 2̇2̇ 2̇7 ｜ 6767 65 ｜ 4 43 2123 ｜ 5·6 3235 ）｜ 6·1̇35 6 ｜ （6·1̇35 65 6 ）｜ 6·56 1̇ 3 ｜
叽。　　　　　　　　　　　　　　　　　　红牡丹、　　　　　　绿叶子，

（6·561̇ 323 ）｜ 53 1̇ 61̇5 ｜ 0·1̇ 3 ｜ 2 235·（6 ｜ 51̇26 1̇ 5653 ｜ 2123 5 ）｜ 6 05 65 ｜ 6 1̇35 ｜ （6·666 6565 ｜
鲜花配上　玄青底（啊）。　　　　　　　　　　　　　　　叫人越看　心越喜（呀），（笑）哈哈……

61̇35 ）｜ 0 5 35 ｜ 6 2 56 ｜ 1̇6 1̇ 6 ｜ 5·1̇ 32 ｜ 23 52 ｜ 5·1̇ 32 ｜ 1̇ （165 3523 ｜ 10 10 ）‖
带给　我　那玉凤　好（呀）　好闺女　（呀）!

此曲在【花腔】小调和"撒帐调"的基础上进行了较大幅度的改编。

南风吹，百花香

《抢伞》香儿唱段

胡小孩 词
王　敏 曲

中国黄梅戏唱腔集萃

136

1 = F 2/4

喜悦地

（衣冬 衣冬‖：匡七 呆七｜衣冬 冬｜1 23 2161｜5·3 5·）5 5 63｜5· 3｜3 6 53｜21 2｜
　匡个来七 匡呆）
南风 吹　百花 香，
香儿送 伞　到花田 旁，
过阡 陌　到荷 塘，
香儿送 伞　柳堤 上，

5 3 25｜3 1 2｜2 6 1 21｜6 5·｜（6｜1 23 2161｜5·3 5·）5 5 31｜2·（i i｜
蝴蝶 引路 双脚 忙。　伞儿撑 开
一片 好稻 绿汪 汪。　欢喜风 儿
荷花 带笑 迎绕 太阳。　一只莲 蓬
风吹 柳丝 绕衣 裳。　杨柳枝 条

5 6 i 2 6535｜2 61 2）｜5 2 32｜1·｜（6 i｜5645 3523｜1 26 1）｜5 5 5 65 5｜
一朵 云，　飞上 天去
一吹 着走，　好比 那
摘在 手，　送给 毛主席
千千 万，　比不 上

女声帮腔

3/4 3 1 2｜3 5｜2/4 2 3 5｜0 5 6 1｜2 3 16｜1.2.3. 5 － ：‖4. 5 － ｜X 0 ‖
遮太 阳飞 上天 去遮 太阳（咿子 呀）。　（呀）。
小蓬 船行 在绿 波上 尝一 尝（咿子 呀）。
尝一 尝送 给毛 主席 尝一 尝（咿子 呀）。
毛主 席恩 情长 恩情 长（咿子

（衣冬 衣冬）（衣冬 衣冬｜匡 0）

此曲是根据《五月龙船调》和【彩腔】的某些音调编创的新腔。

我的心事不好意思讲

《布谷鸟又叫了》童亚兰、申小俊、众伴唱

1=♭E 2/4

王 敏 词曲

跳跃、忧郁地

（5653 216｜5 · 5 6）｜5 5 6 56｜5332 1｜2·3 5653｜2 － ｜3523 5 53｜2 23 1｜
（童唱）村子里有 一颗树 名字叫白 杨，（众唱）飞来 一只 布谷 鸟

2316 5653｜5 － ｜1 76 00 i｜i i 50 0｜2 23 12｜36 54｜3·（6 543）｜i 76 00 i｜
漂（呀么）真漂 亮。（童唱）布谷谷 （嘀）布谷谷，（众唱）整天 到晚 把歌唱。 （童唱）布谷谷 （嘀）

i i 50 0｜3 35 16｜32 3 216｜5 － ｜2 2 3 53｜2 23 1｜2 3 5 321｜2 － ｜
布谷谷，（众唱）唱得 真漂 亮。 （申唱）布谷鸟你 为什 么 要把那歌儿 唱？

2 2 5｜31 65｜6 61 65 3｜5 － ｜2 2 3 5 53｜2 － ｜5·6 5332｜1 － ｜
莫非 是 催我们 下种 又插 秧？（童唱）我不是 催你 们 插秧和下 种，

1 1 2 3 53｜2·3 65｜1 1 3 216｜5 － ｜1 76 00 i｜i i 50 0｜2 2 2 2 12｜3 － ｜
我的那 心事 （啊） 不好 意 思 讲。 布谷谷 （嘀）布谷谷，（申唱）你为什么要歌 唱？

2 23 1 12｜6 55 3 55｜6 61 65 3｜5 － ｜2 2 3 5 53｜2 2 3｜5 5 56 5332｜1 1·｜
这里的 露水和 玫瑰 花难道 不甜 又 不 香？（童唱）露水儿 津津 甜（呀） 玫瑰花儿喷喷 香（哟），

1 1 2 3 53｜2·3 65｜1 1 3 216｜5 － ｜1 76 00｜i i 50 0｜2 2 2 2 12｜3 － ｜3 3 2 12｜
我的那心事 （啊） 不好 意 思 讲。 布谷谷 布谷谷，（申唱）你为什么要歌 唱？ 这里的姑娘

53 31 2｜2 2 2 3 5232｜1 － ｜2 2 3 5 53｜2·3｜5 56 5332｜1 － ｜1 1 2 3 53｜2 23 65｜
小 伙子们 不聪明又不漂 亮。（童唱）姑娘们小伙子（呀） 聪明 又漂 亮， 我的那心事 （啊）

慢

1 1 3 216｜5 － ｜1 1 2 3 53｜2 23 65｜3 35 65 16｜5 06 53｜2 53 216｜5 － ｜
不好 意 思 讲， 我的那 心事 （啊） 不好 意 思 讲。

此曲是用【彩腔】音调编创而成。

两房媳妇两朵花

《两妯娌》大娘唱段

中国黄梅戏唱腔集萃

王　敏词曲

1=♭E 2/4

（1 1　2｜3 32 3 32｜13 2312｜6 2161｜5 5　5）｜2 2　35｜1 61　2｜5 3 21｜

　　　　　　　　　　　　　　　　　　　　　　　　　　　大房　媳妇　叫金

2 65｜（衣冬　衣冬｜仓呆）｜1 1　2｜3532 3.2｜1 23 2 16｜5 3　5｜（衣冬　衣冬｜

花，　　　　　　　　　小房　媳妇　叫（呀么）叫银　花。

仓呆）｜6 5　6｜1　2｜1.2 53｜2 3　6｜1 23 2 16｜1 1 01｜3.5 6561｜

　　　两房　媳妇　两朵　花，　她们　二人　对面（哎）像　冤

5.（6｜1 23 2161｜5 3　5）｜2 2　35｜1 61　2｜5 3 21｜2 6 0｜1 1　2｜

家。　　　　　　　　　当面　碰着　不开　口（哇），　有点

3532 3.2｜1 23 2 16｜5 0｜1 1 55　6.｜2｜52 2 12｜²6 01｜3.5 65｜6 6 06｜

事情　叫我　去传　话。　老太　婆　在　当中人难　做，（哎）弄得不　好（哟）要

1 23 2 16｜5 0｜1 1　2｜3532 3.2｜1³2｜6 5 50｜3 5 51｜1 6　0 0　0｜

驮　她们的　骂。　她们　二妯娌　直到　如今（哪哎）还不讲　话。

此曲是用【彩腔】及【花腔】音调编创而成。

我生在梅兰山

《春蚕曲》梅兰、女伴唱段

陈望久 词
徐高生 曲

1 = F 2/4

中快板

（3.5 6i | 5643 2.3 | 6 23 216 | 5.1 2345）| 6.6 5653 | 2 2 3 | 1 23 65 |

（女领唱）她 好 比（呀） 溪 心 石

1.2 36 | 5 - | 5 6 653 | 20 3 21 | 6 65 6 53 | 21 2. | 3 35 231 |

立 身 稳，（女合唱）立 身 稳， 立（呀么）立 身 稳，（女领唱）她 好

21 6. | 1.2 36 | 56 3 5 | 1 53 216 | 5 5 32 | 5. 35 | 6. 5 | i.6 5624 |

比（呀） 山上藤 盘 住 根，盘 住 根（啊）。啊， （女领唱）志 已

1 12 65 | 32 3. | 5.3 231 |

（女合唱）回乡 建 设 志 已

3 - | 05 35 | 6.i 56535 | 6 - | 6 - | 3.5 61 | 5.6 432 | 5 - |

定， 山崩 海 啸 不 动 心。

65 6 | 07 65 | 10 1 0 | 066 553 | 2 23 1 | 1 65 353 | 52 3 216 | 5 - |

定， 山崩 海 啸， 山崩海啸 不动 心，不 动 心。

（1212 36 | 43 2 | 2.5 3276 | 5 5356）| 4/4 1 2 12 65 |（56）| 1.2 3 16 5. |（2 |

（梅唱）我 生 在 梅 兰 山，

7.2 653）| 6 i6 5 43 | 2 35 7 65 | 2. （3 | 2323 5351 6. | 53 | 2356 1765 2 03 212）|

长在 兰溪 边，

3.5 2123 5. 3 | 6 56 32 3 1 | 2 | 5.6 53 2 35 21 | 1632 216 5. （6 | 2/4 1 12 3 6i |

梅 兰 坞 哺育 我 二 十 多 年。

5 43 2 07 | 6563 216 | 5.3 56）| 1 16 1 | 5165 3 | 2 53 2527 | 6. 5 | 3.532 127 |

青的 山 绿的 水 风景 如 画，

6·(5 3 5 6) | 5 5 3 2 3 5 | 3 3 5 2 1 | 1 6 3 2 3 6 | 5·(1 6 1 5 6) | 1 1 2 6 5 | 2 2 3 1 2 3 | 5 3 6 5 6 1 |
世 世 代 代 开山 种田 栽 桑养 蚕。 多少 年 贫困 面貌 难 以 改

2·(3 4 3 2 3 5) | 5·3 2 3 1 | 7 7 2 6 5 | 1 6 3 2 3 6 | 5·(6 5 1 6 1 5 6) | 2 2 5 6 5 | 5 3 3 2 1 2 1 | 5 2 5 6 5 |
变， 找原因 就是 缺少 科 技领 先。 睡梦中 我都 想 去把 书

5 3 2 1 | 3 5 2 3 5 5 3 | 6 1 6 5 3 | 2 3 5 6 1 | 1 6 5 (6 | 1 2 3 5 2 1 6 | 5 3 5 6) | 1 1 2 7 |
念， 有知 识 才能 把重担 挑在 肩。 四年

6·(5 6 3 2 3 1 7 | 6) 5 3 5 | 2·3 1 | 1 6 5 3 5 6 | 0 6 5 6 2 4 | ⁵3·² 2 7 | 6 6 5 6 5 3 | 2 2 2 7 |
来 身在 大 学 心 在 兰溪 畔， 乡亲的 希 望(啊)

6 5 3 5 6 | 1 7 1 | 2 | 3 1 2 5 3 | 2 0 3 5 2 1 | 6 5 3 2 1 6 | ⁵3²5 (2 | 1/4 7 | 6 | 5·6 | 5 5 |
妈妈的心 愿 永记心 间， 记 心 间。

5 1 | 6 1) | 2 | 5 | 0 6 | 0 5 | 3 | 1 | 2 | 0 5 | 5 3 | 2 | 2 | 6·1 | 2 3 |
城市 生 活 我 不 恋， 享 受 安 逸 我 不

1 | 0 3 | 3 5 | 2 | 1 | 5·3 | 2 7 | 6·(5 | 6 6) | 0 5 | 3 5 | 2·5 | 6 5 |
贪。 建 设 兰溪 心 不 变， 一 生 献

慢
6 | 6 | 6 | 6 5 | 3·5 | 6 1 | 5 6 5 | 3 1 | 2 | 2 (3 | 2 3 2 1 | 6 1 | 2)‖
给 梅 兰 山。

此曲是以【花腔】【彩腔】女【平词】为素材编创的新曲。

不能由着她

《春蚕曲》胡二妈、梅兰妈唱段

陈望久 词
徐高生 曲

1 = F 2/4

(5·535 2161 | 5 61 5) | 5·5 63 | 55 3 | 5·6 53 | 2 - | 2·3 535 | 06 03 |
(胡唱)选(吆)选骏 马(呀 呀嗬咿嗬 呀) 戴(吆) 戴鲜

5·6 32 | 1 - | 2326 1) | 1 1 | 2 5 | 53 | 165 53 | 2 03 2 16 | 6 5 | 6 |
花(咿嗬 呀), 不是 我把 表侄 夸, 挑也

5 | 1 | 2 | 35 6 | 5(555 6535 | 2525 21 | 62 216 | 561 5) | 111 35 | 6 0 |
难挑 他,难挑 他。 大学的 高文 化

2·3 12 | 6 5· | 5·5 35 | 63 5 | 5·6 61 | 20 (03 | 2323 2323 | 22 07 |
工资六十 八, 农业局里 当干 部 管着桑竹 茶。

6561 6561 | 22 03) | 5·5 63 | 55 5· | 5·6 53 | 2 - | 2·3 535 | 06 03 |
你看这照 片(呀 呀嗬咿嗬 呀) 年轻 多风

5·6 32 | 1 - | 1 1 | 2 5 | 32 | 165 53 | 2 03 2 16 | 6 5 | 6 | 5 1 |
华(咿嗬 呀), 你要 快把 主意 拿, 后悔 就迟

2 | 35 6 | 5· (6 | 1235 216 | 5 06 3561) | 22 565 | 53 2 1 | 161 2 12 | 6 5· |
啦,就迟 啦! (母唱)如今女儿 大, 女大不由 妈,

1·1 35 | 65 6 | (6765 66) | 05 355 | 2·5 32 | ³1 - | 65 53 |
你才 张口 提这事, 她顶得你 没 有 没有话

³2·3 216 | 5(651 2123) | 5·5 63 | 55 5· | 3 35 651 | 2 - | 1 1 2 |
答。 (胡唱)嫂子说话 差(呀) 当家 还是 妈, 女儿

5 | 32 | 165 53 | 2 03 2 16 | 6 5· | 6 | ³5 1 | 2 35 6 | 5 (♯4⌣5 0) ‖
再 大 还是个 伢, 不能 由 着 她, 由 着 她。

此曲是以【花腔】小调和【彩腔】为素材进行编创的新曲。

我永远热爱解放军

《银针曲》小凤唱段

王冠亚 词
徐高生 曲

1=♭B 2/4

卅（5 －）5 5̂3̂5̂ 5̂ 5̂ － 2 2̂3̂1̂ 1̂ －（打2 | 2/4 1̂2̂3̂5 2̂1̂6 | 5.3̂ 5̂6）| 2̂ 2̂ 3 | 2̂ 2̂1. |
毛 主 席（呀） 大 救 星， 您的 恩情

1̂.2̂ 6̂5 | 6. 7̂6 | 5.6 1̂2̂1 | 1̂6̂5 5̂3̂5 | 2̂ 1 （7̂6 | 5̂6 1̂6）| 5 5̂3 5 | 1̂ 2̂3 6̂5 |
比 天 大， 您的 恩情 比 海 深。 您派 来 亲人

2̂.3̂ 1̂5 | 6. （7̂6）| 1̂ 1̂2̂ 6̂5 | 5̂3̂2 1̂2̂ | 3 － | 5̂3̂ 2̂7 | 6̂ 1̂6̂ 1̂ | 2̂.3̂ 1̂2̂5 |
解 放 军， 您叫 小 凤 讲了 话， 您叫 枯

3 － | 2̂.3̂ 1̂2̂6 | 5（6̂5̂3 2̂3̂5 | 0 1̂ 2̂ | 3. 3̂ | 2̂3̂1̂7 6̂5̂6̂1 | 5 5̂6）| 1̂ 6̂ 1̂ |
木 又 逢 春。 舀尽

2̂.5̂ 5̂3̂2̂ | 2̂7 6̂5̂6 | 7. 2̂7 | 6.7̂ 2̂ | 3 5̂6̂5̂3̂5 | 6.（6̂ 6̂6）| 1̂ 2̂1̂ 6̂5 | 0 3̂5 1̂ 2̂1̂ |
三 江 四 海的水， 舀不 尽 您 的 恩情 比海

2̂. 3̂ | 1̂ 0̂2̂ 3̂2̂5̂3 | 5̂2̂ 3̂ 1̂2̂6 | 5.（5̂ 5̂5̂ | 6.5̂ 3̂5̂2 | 1̂2̂3̂ 2̂1̂6 | 5.3̂ 5̂6）| 1/4 1̂ | 1̂ |
深， 比海 深。 今 天

0 3̂ | 3̂2̂ | 3 | 5 | 7 | 7̂6 | 2̂ | 2̂ | 3.5̂ | 1̂2̂ | 3.（6̂ | 5̂4̂ | 3̂2̂1̂2̂ | 3 0）|
您 老 人 家 叫 我 开 口 把 话 讲，

卅 7̂ 6̂7̂5̂ 7̂ 7̂6 | 6 － 5. | 6̂ 1̂ 0 5.6̂ 1̂2̂3̂ | 2/4 1̂3̂ 5̂3̂5 | 2̂ 1 （1̂ | 5̂6̂7̂6̂ 1̂6）|
我 心潮翻 滚 热 泪 淋 淋。

5̂3̂ 5̂6 | 1̂ 2̂3̂ 6̂5 | 1̂ 2̂3̂ 1̂5 | 6. 7̂6 | 5.6̂ 1̂1̂ | 1̂3̂ 5̂3̂5 | 2̂ 1 （1̂ | 5̂6̂7̂6̂ 1̂6）|
八年来 有多少 要 讲的 话， 千句 万句 并作 一 声。

1̂ 6̂3̂ 2̂ | 2 － | 2̂.3̂ 1̂2̂3̂ | 3 － | 5̂3̂ 5 | 2̂.1̂ 2̂3̂ | 5 － | 5. 5̂3̂ |
我 永 远 热 爱 毛 主 席，

稍快

2·3 2 1 | 1·2 65 6 | 0i 63 | 2· 32 | i 02 3253 | 52 3 i26 | 5 (656 i53 | 2 6 72 6 | 5 —)‖

我 永远 热爱 解放 军， 解 放 军。

此曲由男【平词】【彩腔】糅合而成。

党的恩情说不完

《养鸡曲》妈妈唱段

移植六安庐剧本 词
徐 高 生 曲

中国黄梅戏唱腔集萃

144

1 = F 2/4

中快板

(6·2 126 | 5 5 5) | 5 5 6 3 | 5 5· | 3 16 563 | 2 - | 5 2 5 3 | 2 1· |
喂罢了 猪(呀) 清 好了圈， 自 留 地上

6 2 126 | 5· (6 | 5235 2161 | 5 3 5) | 1 1 65 | 3 2 3· | 5 53 2 2 | (5653 25 |
走一 趟。 进家又 听 小羊 叫(哇)，

6561 2 2) | 5·3 2 5 | 5 6 5 5 (5653 2321 | 6561 6) 5 | 1 1 2 | 6 5 | 35 2 3 |
鸡子鸭鹅 飞满园(哪)。 我 家里 忙(来) 地里 转，

(3·333 3333 | 3·5 61 | 5612 30) | 05 35 | 2·1 23 | 5 - | 3·5 1 | 2 (2123) |
越忙 心 里 越 喜 欢。

帮腔
5 - | 5·6 53 | 2 - | 2·3 53 | 23 21 | 15 60 | 01 31 | 2·5 31 |
(呀 呀子咿子呀) 越 忙 心 里 越 越喜 欢(哟)，越喜

2 0 | (5·6 53 | 235 21 | 16 561 | 2 2) | 55 36 | 5 - | 36 563 |
欢。 如今年景 好 日月香又

21 2· | 53 5 | 06 5 3 6 | 3·2 1 | 5·3 21 | 61 65 | (5653 231 |
甜， 家家 囤满油成 罐， 银行里面 有存钱。

61 65) | 01 2 3 5 | 6 56 | 3·(1 23 | 5653 21 | 3) 5 35 | 6·5 61 |
幸福全靠 毛主 席， 党的恩

帮腔
5 - | 50 10 | 2 (2123) | 5 - | 5·6 53 | 2 - | 23 53 | 23 21 |
情 说 不 完， (呀 呀子咿子呀) 党 的 恩 情

15 60 | 01 31 | 25 31 | 2 0 | (八仙庆寿曲牌) | (呆 53 216 | 5 5 ‖
说 说不 说不 完。

此曲用"龙船调"音乐为素材改编而成。

工农情谊挑肩上

《小店春早》雪梅唱段

汪存顺、王寿之词
王世庆曲

1 = G 2/4

热情、豪迈地

(6̲5 - | 5̲·̲ 3̲2 | 1̲ 1̲2 5̲3 | 2̲ 2̲3 2̲1̲6 | 5̲ 5̲5 6̲5 | 5̲ 5̲5 2̲3) | 5̲ 5̲3 5 | 0̲1 6̲5 |
瑞雪　初晴

5̲3̲·̲5 1̲6̲5 | 3 - | 3̲·̲ 5 | 6̲ 0̲1 6̲5 | 5̲3̲0̲6 5̲3 | 2 0̲5 | 2̲·̲3̲6̲5 3̲5̲2 | 5̲3̲·(3̲ 3̲3 |
出太阳，

3̲2̲3̲5 6̲5̲6̲1̲ | 5̲6̲4̲3 2̲ 0̲5 | 2̲·̲3̲6̲5 3̲5̲2 | 3̲·̲3 3̲3) | 0̲6 5̲6 | 5̲3̲·̲5 1̲6̲ | 2 - | 2̲·̲ 3 |
山山　岭　岭

5̲3̲·̲5 6̲5̲6 | 0̲6 5̲3̲2̲5 | 1̲·̲(2̲ 3̲5 | 2̲3̲2̲7 6̲1̲5̲6 | 1̲·̲6 5̲6̲1) | 0̲3 3̲5 | 2̲3 1 | 0̲2 7̲6 |
披　　银　装。　　　　　　　　工农 情谊 挑肩

5̲ 0̲6 | 5̲·̲3 7̲2 | 6̲·̲ (7̲2 | 6̲ 7̲2 7̲6̲5̲4 | 3̲·̲2̲3̲5 6̲5̲6) | 0̲5 3̲5 | 6̲·̲1̲6̲5 3̲5̲2 | 1 - |
上，　　　　　　　　　　　　凯歌 阵　阵

慢
0̲1 6̲5 | 3̲5̲2̲3 5̲6 | 1̲6̲1̲2 5̲6̲4̲3 | 3̲5 2 | 3 | 5̲·̲6̲3̲2 1̲2̲6 | 5̲·̲ (3̲5 | 6̲·̲ 5̲6 | 1̲·̲ 2 |
凯歌 阵　阵 伴我 回店　堂。

稍快
6̲1̲6̲5 3̲5̲6̲1̲ | 5̲6̲5̲3 2̲6 | 1̲·̲2̲3̲5 2̲1̲6̲1̲ | 5̲3 5̲) | 1̲1 6̲5 | 3 - | 5̲·̲3 2̲3 1̲ | 2 - |
春潮 滚　滚 卷巨 浪，

2̲·̲3 5̲1̲6̲ | 5̲ 5̲3 2̲3 1̲ | 3̲·̲2 1̲6̲2̲1̲ | 6̲ 5̲·̲ | 5̲·̲5 3̲5̲ | 6̲ - | 6̲) 1̲ 6̲ | 5̲·̲6 5̲3 |
人勤 春早 备耕　忙。　贫下 中农 跃马 扬鞭

2̲ 3̲5 1̲6̲1̲2 | 3̲ 6̲ 5̲6̲ | 1̲·̲7 6̲5̲6̲ | 5̲ 0̲6 5̲6̲5̲3̲2 | 1̲6̲1̲2 5̲6̲4̲3 | 3̲5 2 | 5̲3 | 2̲·̲3 5̲3 | 2̲·̲3 5̲3 |
斗志　旺,激起我 商业 战　士　豪情 满　腔。

原速
2̲3̲2̲7 6̲1̲ | 5̲·̲6̲3̲2 1̲2̲6 | 5(1̲ 3̲5 | 6̲ 1̲ | 5 3 | 2̲ 3̲5 1̲2̲6 | 5̲ 5̲6) | 5̲ 5̲3 2̲1̲2 |
记下　了

稍慢　　　　　　　　　　原速
3 32 11 | 2 35 327 | 2 6· | 2·3 1 | 0 3 16 | 5·6 162 | 6 5 （17 | 6561 2123 |
千家 万户 需 要 账，　一 条 扁担 串 山 乡。

5·2 46）| 5 3 5 | 6·i 65 | 323 535 | 0 6i 5643 | 2·（653 2317 | 6·5 612）| 慢 0 3 56 |
老卜他 人虽 调走 留 影 响，　　　　　　　　　　春 华的

1·2 53 | 2 56 126 | 5 （0612 | 3 6 | 5 3 | 2 35 1261 | 53 5）| 1/4 0 1 | 0 2 |
经营 作风 费 思 量。　　　　　　　　　　　　　　商 业

6 | 5 | 0 16 | 1 2 | 2/4 渐慢 3·（532 1612 | 3·56i 5645 | 3）5 35 | 6·i65 352 |
阵 地 不是 无风 港，　　　　　　　要坚持 党 的基本路

3 1 6 | 3·5 6 i6 | 5· ∨ 6 | 5·6 53 | 2 5·3 | 21253 216 | 5 - ‖
线 奔前 方。

此段唱腔的板式是由【平词】【彩腔】【八板】构成，但都做了较大的发展。此曲音调的运用为科学发声，为提高音域做出了贡献。

商品虽小意义深

《小店春早》雪梅唱段

汪存顺、王寿之 词
王 世 庆 曲

1 = G 2/4

中速 亲切地

（0 6 5 6 | i i i 6 5 3 | 2·3 5365 | ⁵3·2 1 6 | 1235 21 6 | 5· 6123）| 5 5 35 | 6 i6 53 |
不要 轻看

5 2 ⁵3·2 | 23 1 | 6 | 5 56 53 | 2 35 21 | ¹6·3 236 | 5· — | 1 1 6 5 | ²¹2· 3 |
小 商 品， 商品 虽小 意义 深。 书记开 会 要

5 6 56 | ⁵3·2 1 | 5 53 2 35 | 321 2 | 2 35 6532 | 1 32 216 | 5·（6 565 | 0 i 6 i |
笔记 本， 饲养员放牧 要牛 绳。

（前5=后1）
2 32 16 | 5·6 i6 i | 0 5 2 | 5·6 32 | 1·2 1235）| 6 5 6 | i 2i 65 | 3·2 35 |
小伙 子 种田 要 锄

6 56 i25 | 6 — | 5 3 5 | i 2i 65 | 1·6 5653 | 2·3 23 1 | 2 — | 6 65 6 i i |
柄， 民兵 放哨 要手 电 灯。 大妈 洗衣要

i 65 ⁵3 | 3·5 6 i | 5653 21 2 | 23 5 2 | 5·6 32 | 1·（2 | 3235 656 i | 5653 2·3 |
肥皂 粉， 姑娘编织 要（哇） 要篾 针 （哪）。

5 2 5632 | 10 ¹1）| i·i 65 | 6 05 | 3·2 35 | 6 0 | i·2 65 | 6 05 |
针头线 脑 给二 婶， 纸笔供 应 给

1·6 5653 | 21 22 0 | 6 65 6 i | i 65 ⁵3 | 3·5 6 i | 5653 21 2 |（0 5 5632 | 1235 21 2）|
小 学 生， 拖拉机工作 真带 劲， 哪能缺少 螺丝 钉？

0 6 5 66 | i·i i | 0 2 3 | i·3 237 | 6·（7 2 | 6 7 2 7654 | 3235 656）| 0 i 6 i |
几分钱的 保险丝 小 得很， 缺少它

转1=G（前1=后5）
5·3 56 | i6 i | 6 | 5 65 32 | 23 5 2 | 5·6 32 | 1·（2 11 | 0 5 35 | 6 i6 53 |
机器不 转 灯（啊） 灯不 明 （啊）。

$\widehat{2 \cdot 3}\ \widehat{53}\ 5\ |\ 0\ \widehat{6}\ \widehat{53}\ |\ \widehat{2}\ \widehat{32}\ \widehat{16}\ |\ \widehat{1235}\ \widehat{21}\ \dot{6}\ |\ 5\ -\)\ |\ 5\ 5\ \widehat{\overset{\frown}{35}}\ |\ 6\ \widehat{16}\ 5\ \widehat{53}\ |\ \widehat{52}\ \overset{5}{\widehat{3 \cdot 2}}\ |$

　　　　　　　　　　　　　　　　　大　商　品　确实　有　优　越

$\overset{\frown}{23}\ 1\ \dot{6}\ |\ 5\ \widehat{56}\ \widehat{53}\ |\ \widehat{2}\ \widehat{35}\ \widehat{21}\ |\overset{1}{\underset{\cdot}{\widehat{6 \cdot 3}}}\ \widehat{23}\ \dot{6}\ |\ 5\ -\ |\ 3\ \widehat{35}\ \widehat{21}\ |\ 2\ \widehat{2}\ \widehat{76}\ |\ \widehat{5 \cdot 3}\ \widehat{7672}\ |$

性，　　　完成　　指标　　莫看　轻；　　小商　品虽然　　少　利

$6\ -\ |\ \widehat{2 \cdot 3}\ \widehat{5}\ \widehat{16}\ |\ 5\ \widehat{53}\ \widehat{21}\ |\overset{5}{\widehat{3 \cdot 2}}\ \widehat{1621}\ |\ 6\ \widehat{5 \cdot}\ |\ 5 \cdot 5\ \widehat{35}\ |\overset{65}{6}\ -\ |\ 0\ \dot{1}\ \ 6\ |$

润，　　群　众　需要　　记　在　心。　货郎　担（啊）　人　民

$\widehat{5 \cdot 6}\ \widehat{53}\ |\ 5\ \widehat{56}\ \widehat{5435}\ |\ 2 (\widehat{321}\ \widehat{6561})\ |\ \widehat{2 \cdot 3}\ \widehat{5}\ \widehat{65}\ |\overset{5}{3 \cdot}\ \ \widehat{23}\ |\ 5\ \widehat{53}\ \widehat{2}\ \widehat{35}\ |\ 6 \cdot \dot{1}\ \widehat{35}\ 2\ |\overset{3}{\widehat{1 \cdot}}\ \ \ 2\ |$

情意　挑不　尽，　　　　　要　挑　起　　家家　户户　乡乡村　村

$\widehat{1612}\ \widehat{5643}\ |\overset{5}{2}\ \ \widehat{5 \cdot 3}\ |\ \widehat{21235}\ \widehat{126}\ |\ 5 (\dot{1}\ \widehat{76}\ |\ 5\ \widehat{61}\ 3\ 05\ |\ \widehat{21235}\ \widehat{126}\ |\ 5\ \ -\)\ \|$

满　山　春。

　　　　此段结构为ABA三段体、前后两段改编的【彩腔】，头尾呼应、扩展再现。中间插入了扩大的对比乐段，以传统的"撒帐调""观灯调"为素材编创而成。

寂静的夜晚

《罗密欧与朱丽叶》朱丽叶唱段

1=F 4/4

张曙霞 词
王世庆 曲

稍快 恬静、甜美地

（此处为简谱曲谱）

寂静的夜晚，

柔和的月光。　大地好似醉了酒，沉沉一睡入梦乡。

不知为什么，今宵不寻常。一缕情丝缠心上，欲睡难眠几离房。

晚风凉爽　秋千飘荡，柳筛月影思念碎肠。

亲爱的罗密欧，　如今你在何方？

亲爱的罗密欧，　如今你在何方？

此曲用【平词】及【彩腔】的音调创作而成。

吉他醉了

《弹吉他的姑娘》园园唱段

袁国谦、孙彬、余笑予 词
王世庆 曲

1 = F 2/4

慢
(3 23 1 76 | 5 5 3 | 6 56 1625 | 3 - | 2·3 53 23 7 | 65 3·562 1761 | 5 -)|

3 23 1 76 | 53 5· | 5 2 43 2 - | 2·3 535 | 0 65 352 | 1· (23
吉它摔 了 琴声断 了 心 儿 也碎 了，

7·2 76 | 5356 1)| 2·2 553 | 2·3 21 | 61 3 5 | 1·6 531 | 21232 216 |
天空长 了 白日慢了 残 夜 更 难 熬。

5· (6 | 7·2 1761 | 5 -)| 7 76 5356 | 1(06 561)| 2 76 5327 | 6·(5 356)|
领导 关 心 朋友 关 照

2·3 535 | 06 1612 | 3· (12 | 3·432 1612 | 3·2 123)| 5 03 21 | 7·2 65 |
都来 做介 绍， 烦 也不好 恼也不好

0 3 56 | 1·6 53 | 2· 27 | 67656 126 | 5 (6 | 5 -)|
只能 暗 心 焦。

此曲用【彩腔】音调编创而成。

洪湖水浪打浪

《洪湖赤卫队》韩英、秋菊唱段

张敬安 词
王世庆 曲

1 = F 4/4

此曲是用【彩腔】素材编创的独唱、重唱。

没有眼泪没有悲伤

《洪湖赤卫队》韩英唱段

张敬安 词
王世庆 曲

1 = F 4/4

慢

(5. 6 3.5 23 | 1.2 3565 5 - | 0 6123 6 | 56 5 - - 0 | 5.635 6156 1.276 5643 |

21235 212356 5 5365) | 1.6 5356 161 2 | 3.521 7265 5 - | 161 2 3.5 66 |
月 儿 高 高 挂 在 天

5.6 53 2.3 1761 | 3 2. (35 6.561 5635 | 2 03 1761 2 -) | 66 53 2365 1.(765) |
上， 秋 风 阵 阵

1612 5.653 5 2.5 32 | 12 2165. (56 | 1612 3561 5635 2317 | 6.135 2761 5 -)|
湖 水 浩 荡。

1 1 1265 3. 56 | 165 125 32 3 - | 3.5 6 16 5.6 53 | 21 2.3 1761 23 2. V 3 |
洪 湖 （啊） 我 的 家 乡， 洪 湖 （啊） 我 的 亲 娘。

5 23 17 60 135 | 62 2165. (56 | 1612 3561 6352 1.7 | 6.135 2761 5 -)|

5 2 5.653 3 2 23 1.(765 | 1)6 1 2 32 3. 5 | 6.6 5643 2. (35 | 6.561 5635 2316 2)|
自 从 韩 英 生 下 地，

5 5 3 2 17 6.1 5356 | 12 2165. (23 | 5.235 2165 -) | 1 16 5356 1.276 5 |
从小我 就在 你的 身 旁。 喝的是 湖中 水，

2 2 3 5 32 161 2 | 5 5 3 2 17 6 53 1 | 0 212 3516 2. 3 | 3.5 62 5. (6 |
吃的是 岸边 粮。 就在 你的 土地 上， 韩英我 加入 了 共 产 党。

5616 5635 2 35 21.7 | 6.156 126 5 -) | 5 5 2 35 3 32 1 | 2.376 5327 6 5 6 |
我虽 今朝 入 罗 网，

中国黄梅戏唱腔集萃

154

$\frac{1}{5}$ 6 1$\overset{\frown}{6\overset{\sim}{2}}$ 6 5· | 5$\overset{5}{3}$ 6 5643 $\overset{21}{2}$· 3 | 56535 67656 5323 1·6 | 5·235 21 6 5· (56 |

同志们仍然　战斗在你身　旁。

$\frac{2}{4}$ $\overset{tr}{1}$·稍快 $\overset{tr}{27}$ | 6· 5 | 3·5 6$\overset{.}{1}$ | 5632 | 1235 2161 | 5 3 $\overset{.}{5}$) 5·5 35 | $\frac{3}{4}$ 6 5 3 − (0 56 3212 |

看见洪湖　水，

$\frac{2}{4}$ 3)5 32 | 11 6 | 1 2 3 | 2·3 56 | $\frac{3}{4}$ 5 2 1 − $\frac{2}{4}$ 0165 55 | 3 2·3 16 (0 23 7656 | 1)

韩英我无比　坚强。听见洪湖　浪，　韩英我浑身　都是力

慢 2(66 6$\overset{.}{1}$ | 5643 20) $\frac{4}{4}$ 慢 6 6 5 3 23651 | 1612 5643 $\overset{21}{2}$·(5 65613 | 2)55 45 6·$\overset{.}{1}$ 4 32 |

量。　没有眼泪　没有悲伤，　只有仇恨满胸

$\frac{3}{4}$ 5·3 2·356 53$\overset{\sim}{2}$ | $\frac{4}{4}$ 1· 6 1253 21 6 | $\frac{2}{4}$ 5· 渐快 (6 1 2 3 5 | $\overset{.}{1}$·2 76 |

膛。

5643 2·5 3·5 | 1 6 5) $\frac{1}{4}$ 53 | 5 06 | 65 | 3 1 | 2·(1 22) 05 | 5 3 |

任凭敌人逞疯狂，　夕阳

2 1 | 6$\overset{.}{1}$ | 2 3 | 1·(1 11) 03 | 35 | 2 1 | 061 | 53 | 6·(6 |

西下不久长。　任你是火海刀山，

66) $\frac{2}{4}$ 01 23 | 6·$\overset{.}{1}$ 53 | $\frac{3}{4}$ 2 − 2 | 3 54 | 5 6·2 456 | $\overset{56}{5}$ − 5· (55 |

难动我韩英　半点心肠。

稍快 $\overset{.}{1}$· 5 | $\overset{.}{1}$ $\overset{.}{2}$ | 3 176 | 5432 | 2 35 2161 | 5 3 $\overset{.}{5}$) 5 65 | $\overset{35}{3}$ − | 05 32 |

狂风扑不

1 − | 03 21 | 6· $\overset{.}{1}$ | 5 3 | 2 − | 2 − | 3 5 | 1· 3 |

灭燎原烈　火，　雨雪

2·3 17 | 6 − | 35 6 | 2·3 126 | 5 − | 5 − | 6·5 356 | 1 − |

毁不了　山上的青　松。　一颗红　心

| 5 3 7 2 | 6 − | 0 5 3 2 | 1·6 1 2 | 5·3· 2 | 1·2 3 5 1 | 3 2· 3 | 1 5 6 1 |

向着党，　　　头断血流　不　投　降。

5 − | 4/4 (6· 6 5 6 5 3 | 2· 3 1 6 3 | 2·3 5 6 5 3 2 3 1 | 3 2 2 7 6 3 5 −) |　渐慢　fff

5 5 6 5 6 3 2 1 | 6 5 6 1 2 3 6 5 − | 6 6 5 5 3 2 3 5 1 7 6 1 | 2· 3 1 2 − |

秋风　阵阵　吹进窗，好像同志们在　歌　唱。

3 6 6 5 3 2 2 3 1 | 5 3 5 6 2 3 1 7 6 5 6 | 0 1 6 5 5·6 6 5 3 | 3/4 2·3 5·6 6 5 3 2 |

远望　湖水　白　茫茫，同志(啊)同　志　(啊)　如今你们

4/4 1 6 5 5·6 5 3 2·3 2 1 6 | 1 6 5 5·6 5 3 2·3 2 1 6 | 2/4 5·(5 6 | 4/4 1 6 1 2 3 5 6 1 6 3 5 2 1·7 | 6·1 2 3 2 1 6 5 −) |

在　何　方？

(女唱) 2 2 5 6 5 5·3 | 5 6 3 2 1· 6 | 5 3 5 6 1 2 5 6 6 5 3 | 2 5 6 1 2 6 5 − |

望穿湖水　不见路，望　断云海　思　念　长，

(男唱) 0 0 0 7 6 5 | 1 − 0 6 1 2 | 3 − 0 0 | 7 6 5 5 3 2 |

啊，　　啊，　　　啊，　　啊，

3 − 0 0 | 2 2 1 2 3 5 − | 6 6 5 5 3 2 3 5 6 1 | 2 3 2 2 1 6 5·(5 6 |

啊，　　　亲爱的同志　如今你将　怎么　样？

1 1 6 5 3 5 3 5 6 1 | 6 6 1 5 3 2 − | 3 3 2 1 6 5·6 3 5 | 6 2 1 6 5·(5 6 |

敌人的铁链千斤重，亲爱的同志　如今你将怎么样？

2/4 1·2 3 5 2 1 6 | 5 6 5) | 1·6 5 6 1 (1·2 7 6 5 6 1) | 0 2 1 2 5·6 5 3 | 0 3 5 1 6 3·(5 3 2 1 6 1 2 |

千斤铁链　怎能　锁得住韩　英？

3) 2 3 | 5·6 5 3 5 6 − (6·6 6 6 6) | 0 5 3 5 6 6 5 5 3 1·2 5·6 5 3 | 2·3 2 1 6 5·(2 3 |

万堵高墙　隔不断我对同志的悬　望。

5·2 3 5 2 1 6 | 5·3 2 3 5) | 1 1 2 6 1 5 4 3 | 5·6 2·3 2 7 6 5 6 | 5 3 5 6 1 6 5 − | 0 6 5 3 |

韩英我什么都不想，单念同志们　　不知

155

中国黄梅戏唱腔集萃

156

2123 5̲6̲ | 1̲6̲1̲2̲ 5·643̲ |⁵2̲ 0̲3̲ 2̲7̲ | 6·1̲5̲6̲ 1̲2̲6̲ | 5· (3̲5̲ | 1̇·2̇ 1̇ 7̲6̲ | 5̇1̇4̲3̲ 2·3 | 5 2̲3̲ 1̲7̲6̲2̲ | 5 -)|

近来 怎 么 样？

（女唱） ‖ 4/4 0 0 0̲6̲ 5̲6̲ | 3 - 0̲3̲ 5̲6̲ | 1 - 0 0 | 7̲ 6̲ 5̲5̲3̲2̲ |

啊，　　　啊，　　　啊，

（男唱） ‖ 4/4 2̲ 2̲ 5̲6̲ ⁵⁶5· 3 | 6·5̲ 3̲2̲ ³⁵1· 6̲ | 5̲3̲5̲6̲ 1̲2̲5̲·6̲ 6̲5̲3̲ | 2̲ 5̲6̲ 1̲2̲6̲ 5 - |

芦苇蒿草　是 我 房，　船板蒿排 是 我 床，

3 - 0 0 | 2̲2̲1̲ 2̲3̲5̲·5̲ | 6̲6̲ 5̲5̲3̲ 2̲3̲5̲ 6̲1̲ | 2̲ 3̲2̲ 2̲1̲6̲ 5· (3̲5̲ |

韩英(啊)韩英 你 何时回到我们身 旁？

1̲1̲6̲ 5̲3̲ 5̲3̲5̲6̲ 1̲ | 6̲6̲1̲ 5̲3̲2̲·2̲ | 3̲3̲2̲ 1̲6̲5̲6̲ 3̲5̲ | 6 2̲1̲6̲ 5 - |

菱角 野菜 是 我 粮。

6·1̇ 5̲3̲2̲ 3̲5̲2̲1̲ | 3̲5̲6̲ 1̲2̲6̲ 5 -) | 5̲2̲ 5̲6̲ ⁶5̲·3̲ | 6·5̲ 3̲5̲2̲ ²³1· 6̲ | 5·6̲ 5̲5̲3̲ 2̲3̲5̲ 6̲1̲ |

刘闯(啊) 刘 闯，　千斤重担 落在 你身

2̲ 5̲3̲ 2̲1̲6̲ 5 - | 1·6̲ 5̲3̲5̲6̲ 1·(2̲7̲6̲ 5̲6̲1̲) | 2·2̲ 1̲6̲1̲2̲ 3·(5̲3̲2̲ 1̲2̲3̲) | 0̲6̲ 5̲3̲ 2·3 6̲5̲ |

上。　　领着 同 志　挺起 胸 膛，　　艰苦的 日

¹⁷1· 2̲ 1̲6̲1̲2̲ 5·6̲5̲3̲ | ⁵2·3 1̲2̲6̲ 5·(3̲5̲ | 6·5̲ 6̲1̇ 5̲6̲1̇ 6̲5̲3̲ | 2·3̲5̲3̲ 2̲1̲6̲ 5 -) |

子　你要 坚　强。

稍快

5̲ 5̲3̲ 5̲5̲ ³⁵3 - | 2·5̲ 3̲5̲1̲ 2 - | 3̲ 3̲5̲ 2̲1̲ 6̲6̲1̲ 5̲3̲5̲6̲ | 2/4 1·(3̲ 2̲1̲ | 7̲6̲5̲6̲ 1) |

哪怕 山 高 路 又 险，　哪怕 困难 似海　洋。

7·6̲ 2̲2̲ | 5̲3̲5̲6̲ 7̲6̲7̲ | 0̲3̲ 5̲6̲ | 1 - | 4/4 0̲6̲ 1̲2̲ 3̲·5̲1̲6̲ | ³2·(3̲ 5̲ 6̲ |

刘闯记住 我的 话，　跟着 党　　走到 天 亮。

3 6̲1̇ 6̲5̲3̲2̲ 1·7̲ | 6·1̲2̲3̲ 2̲1̲6̲ 5 -) | 5̲5̲ 6̲5̲6̲ 5̲3̲2̲ 1 | 6̲7̲6̲5̲6̲ 1̲2̲3̲6̲ 5 - |

秋菊　妹妹　好 姑 娘，

6̲1̇6̲ 5̲5̲3̲ 2̲3̲5̲ 1̲7̲6̲1̲ | ²³2· 3̲1̲ 2·(3̲5̲ | 6̲·5̲6̲1̇ 5̲6̲3̲5̲ 2̲3̲1̲6̲ 2) | 5̲2̲2̲ 5̲6̲5̲ ⁵3̲2̲1̲ |

为什么 不见 你歌　　唱。　　　　　　找不到 县 委

$2\ \widehat{35}\ \widehat{32}\widehat{27}\ \widehat{61}\ 5\ \widehat{6}$ | $1\ \widehat{16}\ \widehat{12}\ \widehat{3\cdot6}\ \widehat{6531}$ | $\widehat{2\cdot3}\ \widehat{12}\ \widehat{6}\ 5\ -$ ‖ $\frac{2}{4}\ ^{\frac{5}{3}}\widehat{3\cdot5}\ \widehat{6156}$ | $^{\frac{5}{3}}3\ -$ |

离开 了 你， 秋菊 怎能 把 歌 唱？ （韩唱）莫 难 过

$\frac{2}{4}\ 0\ \ 0$ | $\widehat{1\cdot6}\ \widehat{12}$ |

（众合唱）没 有 难

稍快
（男女高）
$\widehat{66}\ \widehat{53}$ | $2\ -$ | $0\ 0$ | $\widehat{5\cdot5}\ \widehat{35}$ | $\widehat{6\cdot6}\ \widehat{53}$ | $\widehat{2}\ \widehat{12}\ \widehat{352}$ | $1\ -$ | $\widehat{222}\ \widehat{16}\ \widehat{12}$ |

莫悲 伤， 赤卫队员 百炼 成钢, 百炼 成 钢。 我们是 燎原的

（男女低）
$3\ -$ | $2\ \widehat{35}\ \widehat{17}$ | $6\ -$ | $\widehat{3\cdot3}\ \widehat{33}$ | $\widehat{2\cdot3}\ \widehat{21}$ | $\widehat{66}\ \widehat{56}$ | $1\ -$ | $\widehat{666}\ \widehat{53}\ \widehat{56}$ |

过 没有 悲 伤。

$\widehat{33}\ (\widehat{123})$ | $\widehat{05}\ \widehat{35}$ | $\widehat{2222}\ 1$ | $\frac{1}{4}\widehat{615}$ | $\widehat{6}\ 1$ | $\widehat{6}\ 1$ | $\widehat{2}\ \widehat{12}$ | $\frac{2}{4}\ 3\ 0\ (\overset{\frown}{5})$ | $\widehat{4\cdot}\ 3$ | $\widehat{21}\ 6$ |

烈火， 要把那 敌人和灾难 都 烧 光, 都 烧光， 都烧 光， 都 烧

$\widehat{11}\ (\widehat{11})$ | $\widehat{01}\ \widehat{61}$ | $\widehat{2223}\ 1$ | $\frac{1}{4}\widehat{615}$ | $\widehat{6}\ 1$ | $\widehat{6}\ 1$ | $\widehat{2}\ \widehat{12}$ | $\frac{2}{4}\ 3\ 0\ (\overset{\frown}{5})$ | $\widehat{2\cdot}\ 1$ | $\widehat{7}\ 6$ |

$5\ -$ | $5\ -$ ‖ ($\overset{3}{\widehat{555}}\ \overset{3}{\widehat{555}}$ | $\overset{3}{\widehat{555}}\ \overset{3}{\widehat{555}}$ | $\widehat{6\cdot6}\ \widehat{61}$ | $\widehat{53}\ \widehat{26}$ | $\widehat{1\cdot23}\ 6$ | $5\ -$ | $5\ 0\ 0$) ‖

光。

$5\ -$ | $5\ -$ ‖

此曲是用【彩腔】素材及【八板】音调编创而成。

绵绵古道连天上

《蝶恋花》杨开慧唱段

戴英禄、邹忆青词
王世庆曲

1 = ♭E 4/4

慢板

（5·6 43 2·317 6561 | 5· 6 5356 12）| 3 35 2̃17 6 2̃·1 | 6 5（3 2 3 5 6）|

　　　　　　　　　　　　　　　　　　绵 绵　　古　道

1·6 12 3·6 56545 | ⁵3·（2 1612 3）| 5· 3 2·3 17 | 6·1 35 ⁷6̃ - | 2 35 2·1 72 6 |

连　　天　　上，　　　　　不 及 乡 亲 情 意

5·（3 2 3 5 6）| 1 16 5356 ⁶1·6 | 2 35 1612 ³²3̃ - | 0 5 32 1·6 35 | ²¹2·3 3·5 65 6 |

长。　　洞庭 湖 水 深 千 丈，　化 作 泪 雨 洒

0 5 3̃6̃ 5·6 43 | 21235 12 6 5·（12 | 3·56 1̇ 5356 1̇6 2̇7 6543 | 21235 12 6 5 -）|

潇　　湘。

1·6 12 5·6 6553 | ³2·（35 1761 23）| 5 5 6 1̇6 5 53 231 | 0 1̇6 1265 ⁵3 - |

谢 乡 亲　　　　　风雨 相送 长 岳 路，

2·5 32 1·3 2317 | ²6̃·（5 3235 6）| 1 16 12 5·6 6532 | 1612 5643 ⁵2·3 2̃ 17 |

别 乡 亲　　　　万语 千 言 诉 衷 肠。

6·1 56 12 6 5·（55 | 2/4 5· 55 | 5· 55 | 6·5 35 | 31 65 | 1·2 36 | 5· 6 |

5 3 5）| 5·5 35 | 6 56 1̇6 | 5 6̇1 6553 | 2· 35 | 65 6 35 2 | ³1·（6）| 2·3 56 |

松竹 扎根 红 土 内，　　　　　　雪 压

5 ⁵3 2 | 1 65 12 | 6· 5 | 1 16 12 | 3523 5 | 2 35 32 7 | 61 5·6 | 5 53 23 |

霜欺 性 愈 强。 霞姑 伴 着 松竹 长，　板仓

1 16 5· | 2 5·3 | 2·3 12 | 4/4 6 5·（27 6561 56）| 3 35 2 12 65 1 | 2/4 3·535 2317 |

冲里 是 故 乡。　　　　年年 眼见 乡 亲

稍快 ƒ

6 1 5 6 | 2 23 1 21 | 6 61 53 | 5 61 6553 | 2 - | 2.2 1 2 | 3.6 56545 | 3 - |
苦， 肉补 衣裳 天补 房。 荒时暴月炊烟 断，

慢
2.3 2 1 | 3.5 6156 | 1 - | 77 2 | 6.7 65 | 0 3 56 | 2.3 17 | 6 3 56 |
茅根野菜充饥 肠。 老人 家沿门乞讨 长流 浪， 细妹子

稍快
1.2 3 53 | 2. 3 | 2.3 2 1 | 3.535 726 | 5. （6 | 5356 1612 | 3212 36） |
朝生暮 死 抛 山 岗。

4/4
5 3 5 6 6 53 | 2.5 31 2. 0 | 2/4 2 3.2 | 1. （6 | 1.235 216 | 5.6 55 | 23 5 ）|
条条 绳索 缠 身上，

2 5 | 0 53 | 23 21 | 6.1 23 | 1.6 5 | 6 5 6 | 0 5 35 | 6 16 50 |
重 重压迫 苦 难 当。 火塘边 共诉 深仇

3.6 563 | 2 553 | 2 35 21 | 0 61 23 6 | 5.（3 2356）| 1 6 2 32 | 0 5 35 | 6.6 5 53 |
到 天 亮,竹林下 同抒 壮怀 迎晨 光。 有多少 好乡亲生死同心

0 5 1612 | 3 5 32 | 1635 2 | 1.2 65 | 06 35 2 | 1 （02 | 3.56 5632 | 1276 561 ）|
齐反 抗,有多少 好乡亲 威武不屈 刀下 亡。

5 3 5 | 6.1 65 | 06 53 1 | 2 - | 5. 3 | 6.5 6 16 | 5 - | 5 - | 0 6 56 |
事未 竟 我今不幸 陷罗 网， 情 难 舍 情难舍

1 16 5 53 | 2.5 2 17 | 6 1 56 | 5.6 653 | 2.3 216 | 5 （5.5 | 1. 2 | 1.7 65 | 3.5 63 |
牵衣 顿足 牵衣顿足 古 道 旁。

渐快 tr
5. 6 | 5 56 653 | 1/4 2 35 | 21 | 6.1 | 23 | 16 | 5 ）| 53 | 5 | 06 | 05 | 3 |
钢 刀难 断长

1 | 3.5 | 2 5 | 53 | 2 2 | 23 | 1 | 32 | 2 12 | 6 | 03 | 35 | 2.3 | 21 |
流 水， 铁窗 难改 志如 钢。 听得见 飚风 滚滚

6 5 | 1 2 | 6· | 5 | 5·3 | 5 | 6·1 | 6 5 | 3 5 | 2 3 | 1 | (5·2 | 3 5 | 2 3 |
松　涛　　响，　　　看　得　见　板　仓　猎　猎　红　旗　扬。

1) | 5 3 | 5 | 0 6 | 0 5 | 3 1 | 2 | 5·3 | 2 2 | 2 1 | 6 1 | 2 3 | 1 | 0 3 |
乡　亲　定　有　出　头　日，严　冬　过　后　　是　春　光。　我

0 3 | 2 | 2 1 | 2 | 6· | 0 2 | 0 7 | 6· | 5 | 3 5 | 6 1 | 5 | 0 1 | 0 6 | 1 |
将　我　身　献　我　党，我　心　长　随　红　日　旁。　红　日　永

2 | 3 | 2 | 3 | 5 5 | 6 | 5 | 6 | 1 | 2 0 | $\frac{2}{4}$ 5·5 | 3 5 | 6 - |
照　天　地　同，喜　看　关　山　阵　阵　苍，　稍慢 喜　看　关　　山

6 5 | 3· 1 | 2 6 5 | 5 - | 5 (5 | $\frac{4}{4}$ 1· 2 1 7 6 5 | 3·5 6 5 6 5 -) ‖
阵　　阵　苍。

此曲是用女【平词】【八板】等素材编创而成。

欢喜的时光

《美人蕉》寒山、拾得、程氏、美人蕉唱段

1=D 3/4

王岩松 词
陈儒天 曲

梦幻般的小快板

中国黄梅戏唱腔集萃

162

(寒唱) 5·3 32 | 32 12 | 1·1 61 | 6665 | 3535 | 3535 | 6161 | 6161 |
我们欢喜 我们快活， 我们欢喜 我们快活， 欢喜快活 欢喜快活， 欢喜快活 欢喜快活，

(拾唱) 3·3 16 | 1656 | 6·6 33 | 3335 | 3535 | 3535 | 6161 | 6161 |

(6·1 35 | 5676 0)

(寒唱) 3·3 2i | 6·1 65 | 63 5 | 65 3 | 2 16 | 5 — |
欢欢喜喜 快快活活， 快快 活 活（哇）。

(拾唱) 1·1 76 | 3·2 33 | 63 6 | 63 i | 6 23 5 — |

(女伴唱)
2·3 2i | 6·1 23 | 12 32 16 | 5·6 53 5 | 56 i 65 | 3·5 6i | 56 i 653 | 2·3 2 12 | 02 3 2i |
啦啦啦啦 啦啦啦啦 啦啦啦啦啦啦 啦啦啦啦啦， 啦啦啦 啦啦 啦啦啦啦 啦啦啦啦啦 啦啦啦啦啦， 啦啦 啦啦

6 56 | 0i 2 16 | 5 35 | 06 i 65 | 3 23 | 05 6 53 | 2 32 | 05 63 2 | 1 61 | (0i ii) |
啦 啦啦 啦啦啦啦 啦 啦啦 啦啦啦啦 啦 啦啦 啦啦啦啦 啦 啦啦 啦啦啦啦 啦 啦啦，

S.A. 2·3 2i | 6·1 23 | 12 32 16 | 5·6 53 5 | 56 i 65 | 3·5 6i | 56 i 653 |
啦 啦 啦啦 啦 啦 啦啦 啦啦啦 啦啦啦 啦 啦 啦啦 啦啦啦 啦啦 啦 啦 啦啦 啦啦啦 啦啦啦

T.B. 6·6 65 | 3·5 6i | 553 553 | 5·6 53 5 | 563 33 | 3·3 33 | 56 i 653 |

2·3 2 12
啦 啦 啦啦啦，

0 2 3 2i | 6 56 | 0i 2 16 | 5 35 | 06 i 65 | 3 23 | 05 6 53 |
啦啦 啦啦 啦 啦啦 啦啦啦啦 啦 啦啦， 啦啦 啦啦 啦 啦啦 啦啦啦啦

0 6 6 65 | 3 33 | 05 5 53 | 3 13 | 06 i 65 | 3 23 | 05 6 53 |

2·3 2 12 | 0 0 | 0 1 2 16 |
啦 啦 啦啦啦

10 0
啦
6 0 0

05 6 51 | 50 0 | 06 i 65 | 30 0 |
啦啦 啦啦 啦， 啦啦 啦啦 啦

2 32 | 05 63 2 1 | 6 1 | (3561 3561 | 2 2i 20 | 66 i 20 | 04 04 | 656 i 20) |
啦 啦啦， 啦啦 啦啦 啦 啦啦。

05 6 52 | 10 0 | 05 6 35 |
啦啦 啦啦 啦 啦啦 啦啦。

※ 转1 = G

‖: 6 5 6 | i i 5 | 6 - 0 | 0 3 2 3 | 5 5 1 2 | -

(甲唱)我 是 骑马的 (哟)， (乙唱)我 是 坐轿 的(哟)，
(甲唱)我 是 敲锣的 (哟)， (乙唱)我 是 打锣 的(哟)，

S.A.
i i 5 | 6 6 5 6 |
3 3 3 | 1 1 1 1 |

骑马的 骑马的(哟)，
敲锣的 敲锣的(哟)，

T.B.
6 6 6 | 6 6 5 6 |
3 3 3 | 3 3 3 3 |

S.A.
3 2 3 5 1 | 2 2 |
坐(呀么)坐轿的 (哟)，
敲(呀么)敲锣的 (哟)，
T.B.
3 2 3 5 1 | 5 5 |

5 6 7 | 6· 7 | 5·6 5 3 | 2 -

(丙唱)我是打 旗 的 打 旗的(哟)，
(丙唱)我是抬 轿 的 抬 轿的(哟)，

S.A.
5 6 | 3 | 2 | 2 |
1 1 | 1 | 7 | 7 |

打旗 的(哟 嗬)，
抬轿 的(哟 嗬)，

T.B.
3 3 | 5 | 5 | 5 |
1 1 | 1 | 3 | 3 |

0 5 3 5 | i i |
(丁)我是 放鞭

i 3·5 | 6 - | 6 - | 5 2 | ⁵3· 2 | 1 - | 1 -

炮的(丁唱)(哟) 放鞭炮(的 哟)，

S.A.
6·5 6 i | 6 5 6 |
1·1 1 3 | 1 1 1 |

冲天炮 放得高，
吹喇叭 呜地哇，

T.B.
6·5 6 i | 6 5 6 |
3·3 3 3 | 3 3 3 |

S.A.
3 i 5 | 6 5 6 | 0 5 | 0 5 |
1 3 1 | 1 1 1 | 0 3 | 0 3 |

火老鼠 满地跑。(嘿 嘿
吹喇叭 呜地哇。(嘿 嘿

T.B.
5 5 3 | 6 5 6 | 0 5 | 0 5 |
1 1 1 | 3 3 3 | 0 1 | 0 1 |

S.A.
(2·2 2 2 |
3·2 3 1 | 2 0 | 2·3 2 1 | 2 3 1 | 2 - | 2 - | 3 3 3 3 | #4 4 4 4 |

咿子呀嗬嗨 咿子咿嗬 嘿 咿嗬 嘿)

T.B.
3·2 3 1 | 2 0 | 2·3 2 1 | 2 3 1 | 2 - | 2 - |

时装戏影视剧部分

转1 = E

4/4 5656 5656) | 5 3 56 5676 | 6 5 - 3 | 5 53 23 1 | 2 - - - | 5 2 5 3 |

（程唱）细 伢子长 大 上学 堂， 姑娘
（程唱）屋 前迎 回 状元 郎， 屋后

32 23 1 - | 5 35 23 1 | 6 5 - - | 1 12 6 5 | 32 3 - - | 5 35 2 16 |

大了 要 采 桑； 喂出 蚕儿 白 胖
盖起 大 祠 堂； 屋顶 搭上 金 屋

5 6 - - | 5· 56 56 | 3 31 2 - | 2 35 65 32 | 1 23 21 6 | 5 - - - | 2/4 (5612 345#5

胖， 织 得锦被 铺婚床， 铺婚 床。
梁， 帐 上锈起 彩鸳鸯， 彩鸳 鸯。

2.
6 2 6 | 5 0)

1.
| 6 65 6 | 3 35 6 | 0 1 0 1 | 32 35 6): | S.A. | 0 2 21 2 | 33 0 | 0 2 36 1 | 22 0 |

我们 欢欢 喜喜， 我们 快快 活活，

T.B. | 0 2 21 2 | 33 0 | 0 2 36 1 | 22 0 |

| 5· 3 32 | 32 1 2 | 1· 1 61 | 6 66 5 | 35 35 | 35 35 | 61 61 |

我 们 欢喜 我们 快活， 我们 欢喜 我们 快活， 欢喜 快活 欢喜 快活，欢喜 快活

| 5· 3 32 | 32 1 2 | 1· 1 61 | 6 66 5 | 35 35 | 35 35 | 61 61 |

| 61 61 | 0 22 | { 6 - | 6 - | 5 - | 5 - |
 { 2 - | 2 - | 2 - | 2 - |

欢喜 快活， 欢喜 快 活。

| 61 61 | 0 22 | { 6· - | 1 - | 7 - | 7 - | 4/4 (0 35 65 65 65 65)
 { #4 - | 2 - | 5 - | 5 - |

突慢一倍

1 5 12 65 | 5· 3 23 12· (5 71 2) | 6· 1 23 2 6 5 61 | 6 5 (65 4323 53) | 6 3 23 6 51 |

（程唱）一日 一年 欢喜 过， 靠着 一副好 心 肠。 今日 讲话

2 6 5 6 2 32 | 1· (4 32 17 65) | 1 5 61 3 1· 2 6 5 (2 3276 56) | 1 2 5 3 5 |

女伢 子， 来日 生活 有主张。

（美唱）那些　童年　的　好　时　光，

那　些难　忘的　好　时　　光。

此曲是用【花腔】小调、八仙庆寿曲牌、【平词】等为素材，辅以伴唱、合唱手法编创而成。

万千思绪乱纷纷

《山梅》山梅唱段

刘笃寿、梁如云 词
陈 儒 天 曲

1=♭E 4/4

快板

(2̇ 7 6 5 | 6 4 3 2 | 2̇ 7 6 5 | 6 4 3 2 | 5656 1212 5656 1̇2̇1̇2̇ | 5̇ᵛ56 5656 5656 5656)

5 - 6 - | 6̇5 - - - | 2 - 5 - | 52 - 32 | 1 - - ³1 - 2 - |

(山唱)二　林　他　　披　肝　沥　胆　　吐　真

5 5. 5 - | 6̇3 - - 5 | 2̇(321 2321 2321 2321 | 2. 2 22 22 22 22) | 6 - 5 6 | 5 3 - - |

情(呐)，　　　　　　　　　　　　　　　　　山　梅　我

2 2̇7 - 6 | 5 6 - - | (6. 6 66 66 66) | ³/₄ 1 2 2 | 4 5 5 | ⁴/₄ 5 1 - - |

万　千　　思　绪　　乱　纷　纷，乱　纷　纷，乱

1̇ᵛ 5 1 6 5 3 | 3 ᵛ 3 2 2 7̇ | 7̇ 6 - - - | 1. 2 6 - | ²/₄ 5.(535 1̇1̇1̇27 | 7̇6 7̇ 1 |

纷　纷，　乱　纷　纷。　　　　　　　　　突慢一倍

2̇. 2 22 23 2 76 | 5 - | 1. 1 5 1 65 6 4 3 | 5. 5 25 21 76 | 5. 5 55 #4555 | 5. 5 55 #4555) |

p

1 1 5 1 | 1.(111 7111 | 1.111 7111) | 3 2 #1232 | 2 - | 2. 2 22 #1222) | 6 5 2 5 3. 2 1̇.(23 |

我思　　　　　我想　　　　　我扪心自　问，

(2. 2 22 #1222 |

5. 5 51 6532 | 1.111 7111) | 1 2 2 1 6 | 5 6. | 6. 6 66 #5666) | 2 5 5321 | 2 - | 2. 2 22 #1222) |

(6. 6 66 #5666 |　　　　　　　　　　　　　　　(2. 2 22 #1222 |

爱情有几　分？　　　　　亲情有几　分？

f

5 1. | 1̇6. 5 | 4565 5 | 5 - | 5. 5 55 #4555) | 2 5 | 6. 32 #1232 2 |

(5. 5 55 #4555 |

问苍　天，　　　　　问神　明，

(2. 2 22 #1222 |

2 - | 2. 2 22 #1222) | 2 5. | 6. 3 32. | 2 ᵛ 1 6 | 2 - | 1. 6 |

是前　世　的　缘　还是　后　世　的

再紧

姻？　　　　　　　　　　　　　　　　　大林(啊)大林(啊)

大林　啊，　　　　　你若是　九　泉　有　灵　快　显

灵，告　诉　我，告　诉　我，你　快　快　告　诉　我，

我　嫁　给　二　林　你　答　应　不　答　应(呐)

你　答　应　　不答　　应　(呐)？

转1=♭A

(白)二林啊！

突慢一倍

(唱)我也曾梦　中　与你牵手行，　我也曾

春波　乍起　动　素　心。　我也曾　顾影自怜羞答　答(呀)，

我也曾　怕看(那)　相思的　红豆　日日生，相思(那个)红豆　日

转1=♭E

日　生　(呐)。

中国黄梅戏唱腔集萃

168

（山唱）5 5 61 56 | 5 24. | 5 23 23 65 | 1 2. | 5 2 5 53 | 2 32 1 | 2 76 0 | 5.3 26 12 |
若说不是 爱，　自欺又欺人，　若说就是 爱，　（哎呀呀）说也说不

（女伴唱）0　0 | 0 2 42 | 5　- | 0 6 43 2 | 2　- | 0　0　0 12 0 |
啊，　　　啊，　　　　　　　（哎　呀）

6 5. | 05 6 24 | 4.　0 | 5 32 0 | 0　0 | 0 1 2 | 2　- | 5 32. | 0　0 |
清。　是爱，　　不是爱？　　是情　　不是情？

0 2 37 6 | 5.　0 | 0 6 5 24 | 0　05 | 2 3 12 | 0　0 | 05 2 | 0　05 6 5 32 |
说也说不 清。　是爱　　是 爱不是爱？　　是情　　是情不是情？

5 2 5 65 | 4　- | 5 53 2 16 | 5 6 | 0 5 2 5 53 | 2 3 1. | 2 16 5 61 | 6 5. |
几分糊涂？　几分清 醒？　谁能讲得 明，　谁能分得 清？

0　0 | 0 6 2 54 | 0　0 | 0 3 6 16 | 0　0 | 0 5 3 2 31 | 0　0 | 0 2 6 5. |
几分糊涂？　几分清醒？　讲得明，　分得清？

慢起渐快

1/4 0 5 | 5 5 | 6 3 | 5 | 0 5 | 5 3 | 2 31 | 2 | 0 5 | 5 3 | 2 3 | 1 |
若 说 不 是 爱 自 欺 又 欺 人，若 说 就 是 爱

0 2 | 2 16 | 5 1 | 6 5 | 6 5 | 6 | 2 31 | 2 | 5 6 | 5 | 3 21 | 2 |
说 也 说 不 清。说 不 爱 还 是 爱，说 无 情 还 有 情。

5 2 | 5 53 | 2 23 | 1 | 5.5 | 4 5 | 6 | 6 | 6 | 6 | 0 5 | i i |
几分 糊涂 几分清 醒，谁能 讲得 明？　谁 能

i | i | 2 | 2 | 2 | 7 | 6 | 6 | 6 | 6 | 2/4 5 | 6 i | 6 54 | 4 | - |
分 得 清（呐）？　谁能 分 得

转1 = F

56 5.（5 5 5 | 5 2 35 | 6.6 66 | 63 #4 6）| 5 6 6 5 | 5. 3 2 | 1 53 2 | 2 | - | 5 2 3.2 |
（男女伴唱）是大 爱　是真 情　世人作

渐慢

2 1（2 12 32 3#4）| 5 6 i | 6 | 6. 53 | 2 35 3 | 3. 6 | 4 2 | 4 5 6 | 6 | - | 56 5 | - | 5 00 |
证，　前世缘　后世 姻　苍天 铸　　成。

此曲是用【平词】【火工】音调改创的"摇板"加女声伴唱、重唱编创而成。

烟雨蒙蒙一把伞

《徽州女人》女独、女伴唱段

陈薪伊、刘云程 词
陈 儒 天 曲

中国黄梅戏唱腔集萃

170

1 2 1 6 5·6 | 5 3 5· | 5 3 5 6 5 | 5· 3 5 2 3 5 2 3 1 | 1· ∨3 5 | 2·3 7 6 1·5 6
握书卷 （哎）。 高高的身材 宽宽的肩, 一条乌黑的长辫

3 — | 0 3 6 5 | 5 — | 0 3 5 6 | 5 2 3· | 3 6 5 1 ∨3 5 | 5 3 5 6 5 3
生 握书卷, 高高的身 材 宽宽的肩一条

6 ∨6 1 2 3 | 1 6 5· | 5 3 5· | 5 — 5 3 5· | 5 — | 2 4· | 4 —
肩头上飘（喂） 飘（哇） 飘（哇） 飘。

3 3 6 1 | 3 2· | 0 0 ‖ 0 2 5 2 | 3 — | 0 2 5 6 | 6 — | 0 2 1
飘， 飘， 飘，
0 7 2 | 1 — | 0 6 3 2 | 2 — | 0 6 1

2 2 5 6 | 4 5 6 3 | 3 2· | 2 5 6 4 5 3 | 2 3 2 1 6 | 1·2 6 5 1 6 | 5 6 5· | 5 6 1 2
留下青山 雾蒙 蒙， 半月塘中 雨打莲, 雨打莲（呃）。

6· — ‖ 0 0 | 0 4 5 3 2 | — | 0 6 5 6 3 1 | 2 —
6·
嗯， 嗯，

转 1 = G
6 7 2 3 ） | 3/4 1 5 3 2· | 1 6 1 2 1 6· | 3 6 1 2 3 1· | 1 2 1 6 5 3 5· | 5 3 5 6 5 3 | 5 2 3 5 2 3 1 ∨3 5
（女齐）烟雨蒙蒙 一把伞（呀）, 伞下书生 握长卷（哎）。 高高的身材 宽宽的肩, 一条

2 3 7 6 1·5 6 6 ∨6 1 | 2 3 1 6 5·（女独） 2/4 5 3 5· | 5 — 5 3 5· | 5 — | 0 6 1 2 3 | 1 6 5·
乌黑的长辫 肩头上飘（喂） 飘（哇） 飘（哇） 肩头上飘（喂）

（女伴） 2/4 0 0 | 0 2 5 2 | 3 — | 0 2 5 6 | 6 — | 0 2 5 6
飘， 飘， 飘，
2/4 0 0 | 0 7 2 | 1 — | 0 6 3 2 | 2 — | 0 7 2

p
0 6 1 2 3 | 1 6 5· | 0 6 1 2 3 | 1 6 | 5 — 5 — 5 — 5 —
肩头上飘（喂） 肩头上飘 （喂）。

p
6 — | 0 2 5 6 | 6 — | 0 0 0 2 3 — 5 — 5 —
飘， 飘， 喂。
p
3 — | 0 7 2 3 — | 0 0 0 7 1 — 2 — 2 —

此曲是用黄梅戏音调编创的独唱、伴唱及合唱。

看故园风物仍是旧时样

《徽州女人》丈夫唱段

陈薪伊、刘云程 词
陈 儒 天 曲

1=♭B 2/4

(0 6 5 6 | 4 - | 4/4 4 5 4 3 2. 4 3 | 3/4 2. 3 5 6 6 2 3 2 | 4/4 1. 7 6 5 6 1 2 3) | 5 5 5 3 5 5 6. 6 5 4 |

看故园　风物仍是

4 - 5 3 5 2 1 | 6/4 1 5 3 1 2. 3 2. 3 2 3 4 | 4/4 3 5 3. (5 6 7 2 3 7 6 7 5 | 4. 5 6 1 5 6 4 5 3. 2 1 2 3) |

旧　　　时样,

5 6 6 5 3 3 2 5 2 1 | 4 6 1 6 1 4. 5 6 5 3 2 | 2 1 (4 5 6. 2 1 7 6 5 6 4 3) | 2/4 5 5 1 2 4 | 5 5 6 1 2 |

山重　路曲　石桥　长。　　谣歌无腔信口唱,

3. 2 5 5 3 | 2. 6 3 2 1 | 0 2 1 2 | 3 2 3 3 2 | 6 | 3. 5 | 2. 3 1 2 1 6 | (5 3 5 6 7 6 7 2 |

四野宁静鸟低翔。如入桃源　生慨叹,

转1=♭E

6) 5 6 1 | 2 2 3 1 2 1 6 5 | 5 3 | 5 6 | 1. 2 1 5 6 | 5 5 (1 2 3 | 5 5 7 6 5 | 3 3 6 4 3 | 2 2 5 3 2 |

宦海　沉落　复还乡。

7 7 3 2 7 | 6. 5 6 2 7 2 7 6 | 5 2 7 6 5 6 7) | 4/4 5 5 3 5 6 5 6. 6 5 3 | 6/4 3 6 1 2 4 4. 4 - |

想当年　年少气盛　寻的是海阔

转1=♭B

4/4 4 6 1 6 4 5. (7 6 5 4 3) | 2 5 2 1 7 1 2. | 2. 3 5 5 3 2 3 2 1 | 1 2 2 2 2 2 2 6 7 6 |

任鱼跃,　却谁　知　命运难料　沉浮荣辱　总无

2/4 6 5 | (4 3 | 1/4 2. 5 3 2 | 2 6 7 6 | 5) 1 | 6 5 | 1 2 | 4. 5 3 2 | 3 (2 1 2 | 3) 3 | 2 3 |

常。　　　辱时作囚居阶下,　荣时

5 5 3 | 2. 5 3 2 | 1 (2 3 2 | 1) 4 | 4 5 | 6 5 | 4. 5 4 3 | 2 3 5 | 7 | 6 | 6 | 6 6 5 |

粉墨　再登场。　几起几落　心灰懒,何必痴迷

3 | 3 5 | 6 | 3 | 2/4 5 (2 2 2 2 3 1 7 | 6. 1 | 5. 6 1 2 6 1 5 6 | 4 5 3 | 2 3 2 1 2 4 5 3 2 |

逐　沧　桑。

转1 = ♭E

1··324) | 2 2· 3 3 | 3223 1 | 6 6 1 2 3 1 | 1 2 3 1 5 6 | 6 5· | 7 6 7 | 2 7 2 6 5 | 1 3 5 3 5 |
不如 采菊 东篱 下，不如 曲水 饮流 觞，不如 闲卧 南窗

6··3 2 1 | 6 1 5 6 | (1 2 3 5 2 3 1 | 6 1 5 6) | 0 5 6 1 | 3 2 3 5 | 1··5 6 1 | 2·· 7 |
榻，做一个 山 民 醒 黄 粱。

6 1 | 3 5 3 2 3 5 6 | 1··2 1 5 6 | 5· (6 5 5 0 6 | 5··6 5 6 | 4/4 5··6 7 2 3 2 7 6 5 2 7 6 5 6 7) |
 　　　　　　　　　　　　　　　　p　　　　　mf

转1 = ♭B

5 6 3 5··(3 2 3 5) | 0 3 2 3 5··3 2 1 | 6· 1 2··(3 5 6 | 4 0 4 4 4 4··5 4 3 2 3 2 1 2) |
想当初 我曾把老 秀才 笑，　　　　　　　　　mp　　　　　mf

5··3 2 3 2 1 | 2 3 2 7 6 | 5··6 1 6··2 1 2 4 4 | 3··5 6 6 6 5 2 3 5 | 2 1 (1 2 3 2 3 5 6 7 6 5 6) |
笑他是 少小 离 家老大 无为 又 复 还。

5 5 3 5 6 6 5 4 5 3 | 3 5 6 1 2 4··5 6 5 | 3·(5 6 7 2 3 2 2 7 6 5 6 4 5 | 3) 5 3 5 6 6· |
如今 我苦笑 笑自已，　　　　　　　　　　飞不高的山雀

3··5 6 7 6 5· 3 | 2 5 3 2 3 2 7 6 6 3 2 | 2·· 2 1·(2 4 3 | 2 3 5 6 1 -) ‖
转了一个 圈 儿 也归 山 （呐）。

此曲运用男女【平词】转调并穿插【彩腔】音调编创而成。

井 台

《徽州女人》女人、女声伴唱

陈薪伊、刘云程 词
陈 儒 天 曲

1 = E 2/4

（女唱）日日 井台 来打 水，只为 在桥 头盼夫归。

夜夜托梦 会 会鹊桥，却为何 昨夜晚 鹊桥

雾 蒙 蒙？（女伴）却为何 昨夜晚 鹊桥 雾 蒙 蒙？

（女唱）远远 望着 那座 桥，

冷冰冰的 石头（喂）冷 清清的 桥（喂 呀）。

（女唱）唢呐 哥哥 你莫要 吹（哟），吹得我 心 烦

（唢呐）

无 主 张（啊）。

中国黄梅戏唱腔集萃

174

清唱

5̱.3̱ 2. 00 | 0̲3̲ 3̲3̲ 2̲2̲ 2̲1̲ 6. | 1̲1̲ 3̲2̲ 2̲1̲ 6. | 5 - - 0) | (0̲2̲7̲6̲ 6̱5̱ -) 2/4 0̲2̲ 2̲5̲ 5̲3̲ | 2̲1̲ 3̲2̲ 0 |

哎呀呀　　一脚踩着了　小青蛙(呀)，　　　　　是嫌井底　太孤单，

(7̲1̲3̲2̲ 2 | 2) 6̲6̲ 2̲ 3̲2̲ | 6̲1̲ 6̱5̱ | (4̲5̲6̲5̲ 5) | 7̲ 7̲7̲ 6̲6̲ | 6̲6̲. | 0̲5̲ 2̲5̲ | 2 6̱ 6̱ |

心想出来　见见天？　可怜的小青蛙(呀)，　你可知井外

6̱ 1̲1̲ 1̲ | 2̲ 2 - S. [(0̲3̲ 5̲3̲ | 2 - | 2̲6̲ 2̲6̲ | 1 2̇6̇ | 5 -)

不安　全？

A. [0 0 | 0̲5̲ 4̲3̲ 2 - | 0̲1̲ 6̲1̲ 5̲3̲ 2 |

　　　　嗯，　　　　嗯，

3̲ 2̲3̲ 5̲3̲ | 2 - | 1̲ 2̲3̲ 2̲1̲6̲ | 5 - | 6̱ 2̲ 3̲2̲ | 2̲1̲ 6̱ | 5̲6̲1̲ 6̲5̲3̲ | 3̲2̲. |

欲　寻夫　觅无边，　天太高地太宽，

0 0 | 0̲7̲ 6̲5̲ 6 - | 0̲1̲ 6̲5̲ 2 - | 0̲3̲ 5̲6̲ 1 - | 0̲5̲ 6̲1̲ |

嗯，　　　嗯，　　　嗯，　　　嗯，

5̲5̲. | 6̲2̲. | 3̲ 2̲3̲ 2̲1̲6̲ | 5̲ 6̲. | 5̲6̲1̲ 2̲ | 6̲5̲ 5̲3̲ | 2̲ 1̲1̲ | 2 - |

茫茫　天地　寻夫　难，　茫茫大地寻夫　难，寻夫　难。

2 - | 0 0 | 0 0 | 0̲2̲ 1̲6̲ | 5 - | 1 #1 2 - | 2 - |

　　　　嗯，　　嗯，

f
转1=E
(0̲6̲ 1̲6̲ | 6̲5̲. | 0̲2̲ 5̲2̲ | 5̲4̲. | 0̲6̲ 2̲4̲ | 1̲ 6̱ | 5. 6̱ | 5̲6̲ 5̲6̲ | 1̲2̲ 1̲2̲ |

5̲.5̲ 5̲5̲ | 1/4 0̲ 1̲ | 7̲6̲) | 5 | 5 | 1 | 1̲6̲ | 6̱5̲. (5 | 5̲5̲ | 0̲6̲ | 4̲3̲) | 2 | 5 |

(女唱)盼　夫还，　　　　　　夫

3̲ | 1̲ | 2.(2̲ | 2̲2̲ | 0̲4̲ | 3̲2̲) | 5 | 5̲2̲ | 5 | 6 | 6̲ 6̲ | 6̲ 6̲ | 6 0 |

不　还，　　　　　为　求功名

5̲ 2̲ | 3 | 1̲(2̲ | 1̲7̲ | 1̲2̲ | 1̲7̲ | 1) | 2 | 2 | 2̲ 5̲ | 5̲3̲ 3̲ | 3 | 3 |

家　不归。　　　男儿有志

太辛苦，一生一世受熬煎。我不要你的功名，我不求你的富贵，只求你，只求你快快把家还，快快把家还。到那天我的夫君回家转，你妻我时刻守在你的身边。你渴了一盏香茗忙送上（啊），你饿了端来一钵小汤圆。三伏天，妻在一旁轻轻摇扇，

此曲用【彩腔】【八板】【平词】音调为素材，打破了节奏，用乐队重奏、女声伴唱、重唱等手法编创而成，是一首既有黄梅戏韵味又有创新感的新曲。

窗明几净月照楼

《徽州往事》舒香唱段

谢 熹 词
陈儒天 曲

中国黄梅戏唱腔集萃

178

$\widehat{53}$ $\overset{\frown}{61}$ | $\overset{\frown}{\dot1 6}$$\cdot$$\underline{5}$ $\overset{\frown}{45}\overset{6}{\underline{3}}$ | $\underline{2}$$\cdot$$(\underline{3}$ $\underline{5}$ $\underline{6}$ | $\underline{3}$ $\underline{5}$ $\underline{6}$ $\underline{1}$ | $2)$$\underline{5}$$\overset{5}{\underline{3}}$ $\underline{5}$ | $\overset{\frown}{6}$ $\overset{5}{\underline{56}}\overset{\frown}{3}$$\cdot$$\underline{2}$ | $\underline{23}$ 1 $\overset{\frown}{6}$ | $0$$\underline{1}$$\overset{\dot1}{\underline{65}}$ | $\underline{35}\underline{23}$ 5 |

贴 堂 上,　　　　　　　　　　　　　　　我 就 成　　了　　汪家的 媳　妇

$\overset{\frown}{56}$ $\underline{12}$ | $\underline{5}$$\cdot$$\underline{3}$ $\underline{21}$ | $\underline{6}$$\cdot$$\underline{1}$ $\underline{35}$ | $\underline{1612}\underline{3643}$ | $\underline{21235}\underline{216}$ | $\underline{5}$$\cdot$$(\underline{6}$ $\underline{12}$ | $\underline{3}$$\cdot$$\underline{7}$ $\underline{6543}$ | $\overline{2}$ $\overline{3}$ | $\overset{\frown}{5}$ $-)$ ‖

把 家 业 守。

此曲用【彩腔】为素材编创而成。

年方十五嫁给我

《徽州往事》汪言铧唱段

谢熹 词
陈儒天 曲

（简谱略）

年方十五嫁给我，

朝朝暮暮两月长。

依依告别舒香你，

我就闯荡在他乡。

匪患官患害你我，这个结局不荒唐。有光

仁兄是好人，你也贤惠有教养。

舒香啊，你我夫妻共枕六十日，

舒香啊，等夫君

等来了棺木泪成行。（女伴）啊，啊，

啊，（舒唱）官患

匪患乱世态，百姓就是

0 35 21 6 | 65· 5 - | 0 1 2 3 | 6 5 - 3 | 32 27 7̇6 - |

小 绵 羊。　善 良　守 道 的　弱 女 子，

0 1 2 3 | 16 61 5 3 | 5 61 65 #4 | 5 - - ∨2 | 7 - - ∨2 |

却 成 了　罪 犯　去 逃　亡。(女伴)啊，　　啊，

突慢一倍

6 - - ∨4 | 3· 23 56 1 | 5 - - - | ²∕₄ 22 5 53 | 2·3 16 5 | 1 2· | 6 22 1 | 6 56 16 |

啊，　　(舒唱)先 后 遇 上 两 夫 婿，　都 算 厚 道 称 心

(女伴)‖ 0 5 43 | 2 - | 0 0 |

啊，

6 5· | 61 5 6 | 61 5 6 | 2·3 21 | 21 6· | 2 5 | 32 | 1 2· | 65 63 |

郎。　处 处 小 心 事 事 错，　如 此 的 命 运 为 哪

‖ 0 5 27 | 1 - |

啊，

(2·3 22 0543) 突快一倍

3 2̇ ∨2 | 7· 2 | 6· 4 | 3 61 56 3 | 5 2· | 25 43 2 | 12 43 2) | 5 35 |

般？ 啊，　啊，　啊，　　　　　　思 前

6 5̇3 | (37 65 3 | 23 54 3) | 3 1 | 5̇3· 5 | 2 (5 43 2 | 12 43 2) 3) | 7 6 |

想 后　　我 无 过，　　　　为 何

2·3 23 | 1 - | 65 1 | 1̇6· 5 | (5 1 76 5 | 5 2 76 5) | ¹∕₄ 2 | 0 | 35 | 6 | 5 |

生 活 受 动 荡？　　　　平 民 百 姓

32 1 | 2 | 52 | 5 6 | 52 | 32 | 1 | 3 | 0 | 35 | 23 | 1 | 61 |

过 日 子， 只 求 太 平 和 安 康。 家 庭 和 睦 无

5 | 6 | 1 | 0 | 16 | 2 | 3 | 15 | 61 | 6 | 5 | ⁴∕₄ (56 56 12 12) |

惊 险， 申 冤 有 门 理 能 讲。

5 - 1̇ - | 1̇6· 54 65 | 5 - - ∨2 | 5 22 32 | 1 - - |

一 问 我　　有 哪 般 错？

(女伴)‖ 0 53 2 | 7 - - | 0 31 5 |

啊，　　　　啊，

中国黄梅戏唱腔集萃

182

此曲是用男【平词】音调编创的男腔,女腔是一个成套唱腔(咏叹调),全曲以女【平词】【彩腔】为基调,辅以【阴司腔】音调,在板式上进行突破尝试,采用了宽板、紧板、复合板式等,以女声伴唱烘托人物形象的感情抒发方式,对乐曲做了新创改革。

我小范，喜洋洋

《两块六》小范唱段

东　娃　词
陈礼旺　曲

1 = F 2/4

喜悦地

我小范，　喜洋洋，
急急走，　走忙忙，

摞不下　心中事一桩，　一夜没　睡
心急　腿短恨路长，　只因一

起得早，　错把月亮　当太阳。
大喜事，　顺路回家　禀爹娘。

走过五里　听鸡叫，　翻山才见　天放光。
刚才还听　娘说话，　为何眨眼　把门上？

此曲根据【花腔】音调改变节奏的方式编创而成。

山里茶山里烟

《两块六》小范、老婆子唱段

东　娃　词
陈礼旺　曲

1 = F 2/4

中速

（5555 76 | 5.　　3 | 2.5 27 | 6 56 76 | 5 #4 5 0）| 3/4 2.2 3.　5 | 1.6 5.　3 | 2/4 5.6 1 |

（小唱）有一位　　保健员，　　她在
（小唱）住八年　　住十年，　　白头

0 1 6 | 1 2 | 35 3 － | （3.6 54 | 3432 123）| 0 1 2 | 3 － | 5 － |

今　天要进　山；　　　　　　进　山住　在
到　老永相　伴；　　　　　　咱　家就　是

0 2 75 | 6 － | 0 5 61 | 3 2.　3 | 2 0 | 72 63 | 5 － | （5555 5555 |

咱们　家，　　我娘待　她　　好茶　饭。
她的　家，　　进山从　此　　不出　山。

1.2 37 | 6.　　7 | 6765 43 | 2.　5 | 2.5 27 | 6 56 76 | 5 20 5 0）| 1 2 3 6 |

山　里
一　条

5 － | 5 － | 5.6 32 | 16 1 － | 1.2 35 | 2 35 | 2 5.6 72 6 | 5.　－ |

茶　　　山里烟，　山药白瓜糊糊饭。
河　　　九道弯，　一句话绕了十八圈。

1.　2 | 3 6 | 1.2 36 | 5 3 － | 0 2 3 | 56 53 | 5.6 13 | 2.5 76 | 5 － :‖

队　里派饭到咱家，　客在咱家住几天。
莫　非进山是小菁，　咱婆媳今日才见面。

此曲用【花腔】素材改变板式的方式编创而成。

一路山歌夸丰年

《两块六》小菁唱段

东　娃 词
陈礼旺 曲

1 = F 2/4

欢快地

‖: 5 45 656i | 5 - ³ | 5 6i 16 1 | 21 2. | 5 23 53 | 5 i6 53 | 24 35 2 | 1 - |
出 北 关　要 进 山，一 路 车 马　滚 尘 烟；

(35 2　3 | 5 i6 53 | 24 35 2 | 1 -) | 32 1　2 | 3532 ²3 | 1.2 5653 | ²¹2 - |
金 秋　八 月 大 忙 天，

1.2 53 | 2.5 27 | 65 6. | 0 31 | 2.5 31 | 2 - | (2.5 31 | 232 1 22) | 5. 3 |
一 路 山 歌 夸（呀）夸 丰 年（哪 呀 嗬 嘿）。　（哟

5. 3 | 5. i 53 | 5. i 65 35 | 21 2. | 2.3 53 | 2.5 27 | 65 6. | 0 31 |
哟　呀 子 咿 子 呀 子 咿 子 哟），一 路 山 歌 夸（呀）夸 丰

2.5 31 | 2 - | (过门略) ‖: 5 45 656i | 5³ - | 5 6i 16 1 | 21 2. |
年（哪 呀 嗬 嘿）。　　骑 毛 驴　进 深 山，

5 23 53 | 5 i6 53 | 24 35 2 | 1 - | (35 2　3 | 5 i6 53 | 24 35 2 | 1 -) |
慢 慢 赶 路　不 着　鞭；

1.2 5 63 | ²¹2 - | 2.3 57 | ⁶⁵6 - | 1.2 53 | 656 32 | 15 565 | 2.32 16 | 5 - |
〈涉 小 溪，过 山 涧，驴 走 枫 林　火 里 穿。
〈大 跃 进，改 河 山，回 头 山 腰　泛 舟 船。

(过门略) | 5 45 656i | 5³ - | 5 6i 16 1 | 21 2. | 5 23 53 | 5 i6 53 | 24 35 2 |
山 村 人　家　大 路 旁，一 枝 石 榴　出 墙
我 爱 山　区　更 爱 人，进 山 从 此　把 家

1 - | (35 2　3 | 5 i6 53 | 24 35 2 | 1 -) | 1.2 5 63 | ²¹2 - | (2 0 | 22 22 | 2222 2222 |
院。　　　　要 想 问 句　话，
安。　　　　想 起 小 范　哥，

2.535 2171) | 2.3 53 | 2.5 27 | 65 6. | 01 12 | 3523 5 63 | 2.32 16 | 5 - | (过门略) :‖
毛 驴 拐 了 弯，拐 了　弯。
驴 上 快 加 鞭，快 加　鞭。

此曲以【花腔】、"龙船调"为基调编创而成。

前进路上春光无限好

《前进路上》秦凌英、男女声伴唱

王满夷 词
陈礼旺 曲

中国黄梅戏唱腔集萃

186

快一倍

5 1 6· | 4/4 1·2 35 21 61 | 5 0 65 31 123) | 5· 61 61 2 | 53 3 − − | 0 0 0 0 |

（凌唱）看　今　朝

（女合唱）0 0 0 0 | 0 0 0 35 6 | 1· 61 2 |
　　　　啊，　看　今

0 0 0 0 | 06 56 1 6 | 6 − − − | 6 − − − | 2 − − − | 2 − 1 2 |
村田如画　　　　满　眼

535 − − | 0 0 0 0 | 06 56 2 4 | 5̆3 − − − | 0 0 0 35 6 | 7· 25 3 |
朝，　　　村田如　画　　　　　满　眼

（3·333333 | 356156 24 | 3 06123）
5 − − 56 | 2 − 5 − 5̆3 | 3 − − − | 3 − − − | 0 0 0 0 ‖ 06 53 25 |
春　　　　潮。　　　　　　（凌唱）想未

（女合唱）i − − − | 07 67 2 − | 2 4 5̆3 − | 3 − − − | 3 − 0 0 ‖
　　　　春

（男合唱）0 0 55 | 03 23 5 − | 7 − 6 − | 6 − − − | 6 − 0 0 ‖
　　　　春潮　满眼春　　　潮。

5̆1· （27 65 6 | 1) 1 2 3 | 6 i6 53 | 4· 56 56 | 0 7 61 2 |
来，　　　任重　道远斗志　更

61 53 56 | i − − − | 5· i6 5 | 2/4 06 43 | 4/4 2· 31 26 | 5 − − − （3561 |
5 {23 1 24 | 3 − − − | 2· 12 3 | 2/4 04 43 | 4/4 2 − 16 | 5 − − − ‖
高，想未来　　　任重道远　斗志更　　高。

2̇ − − i2̇ | 3 − − 5 | 2̇· 3̇ 27 | 6 37 2̇ | 6 0i 6 34 |

慢一倍　　　　　　　　中速

2/4 3·561 6532 | 1553 216 | 5 065 3123) | 5 65 1 25 | 5̆3（05 3612 | 3）5 35 | 6 5 | 05 31 |

（凌唱）这　几　天　　去外地参观　学

2（05 65 | 2）5 35 | 23 21 | 6̆·1 23 | 1（02 35 | 1）3 35 | 2 35 27 | 0 6 12 |

习，　　兄弟队　今天来　传经送　宝。　　学先进，想矛盾，　我秦凌

$\overset{5}{3}$（0$\overset{\vee}{6}$ $\overset{\vee}{1}$ $\overset{\vee}{2}$｜3）$\dot{1}$ $\overset{\dot{1}}{5}$ $\dot{1}$｜6·$\dot{1}$ 5632｜$\overset{3}{1}$ － ｜6 6 $\dot{1}$｜4 02 45｜6· $\overset{\vee}{\dot{2}}$ $\dot{1}$·$\dot{2}$ 76｜

英， 征途上带群 众 大干 奔 跑。

5 $\overset{\cdot}{6}$$\dot{1}$ 6553｜2 05 2$\overset{\cdot}{1}$｜65 3 216·｜5 － ｜（356$\dot{1}$｜$\dot{2}$·$\dot{3}$ $\dot{2}$7｜6·$\dot{1}$ 6 54｜3·535 6$\dot{2}$｜$\overset{\frown}{\dot{1}}$ －）‖

　　此曲以山歌风的【彩腔】慢板开始，引入【花腔】的旋律风格后展开，中段以"快三眼"的板式予以对比，最后仍以【彩腔】风格结束全曲。

喝下这杯出征酒

《长山火海》陈婆婆唱段

张士燮、丁一三、官伟勋 词
陈　礼　旺 曲

1=F 2/4

中速

(5 5 3561 | 5.3 21 | 163 216 | 5 -) | 5 5 35 | 6 1 6 53 | 52 32 | 1 - | 5 2 53 |
　　　　　　　　　　　　　　　　　　　喝下　这杯　出征　酒，　　妈妈

2 35 21 | 15 6 1621 | 6 5. | 1 16 1 | 2 25 32 | 2.7 65 | 65 6. | 0 1 2 3 |
送你　们去　战　斗。　你们　是　祖国　的好　儿　女，　　　你们是

5 6 53 | 2323 53 5 | 06 5631 | 2.125 21 6 | 5(5 3561 | 5.3 21 | 163 216 | 5 -) |
党的　亲　骨　肉。

1 2 12 | 16 5 0 56 | 1.2 35323 | 5.(6 1 | 5643 2123 | 5.643 23 5) | 05 3 55 | 6.165 32 5 |
要记　住　　　　　　　　　　　　　越南　人民从　来不惧

0 1 156 | 65 3 2(12) | 05 65 | 53 5 231 | 01 156 | 5(03 23 5) | 01 65 | 2.3 21 2 |
艰和　险，　　　心中　只　有　仇和　恨。　　为革命　刀　山

05 2 5 | 53 5 231 | 01 2 3 | 5.3 231 | 01 156 | 5(03 23 5) | 01 65 | 23 21 2 |
也要　闯，　　为革命　火　海　也敢　游。　　刀山　火海

05 3 5 | 65 6. | 01 6 1 | 5.1 65 | 06 1 | 4 32 | 5(03 23 5) | 06 5 33 | 2.3 21 |
虎穴龙　潭，　　挡不住　英雄儿女　去　战　斗。　　这胜利的　鼓　你们

0 1 3 5 | 6(01 3235 | 6)1 2 3 3 | 5.3 231 | 01 156 | 5(03 23 5) | 01 65 | 2.3 21 2 |
先敲　响，　　　那艰难的　路你们　头前　走。　　为南方　同　胞，

05 3 5 | 6.5 65 6 | 01 6 1 | 1 6 53 | 2.323 5365 | 5.3 231 | 6.1 2 3 | 5 3 5 6 6 |
为北方　骨　肉，　哪怕是　流尽　最后一滴　血，　也要　炸毁　敌人的机场，

慢　　　　　　　　　　　　　　　　　　　　　　变节奏地
　　　　　　　　　　　　　　　　　　　　　　速度不变

i 5 6 1 | 65 3 2 12 | 6 5 (6 1 | 5 5 | 5 5 | 5.6 31 | 23 5) | 4/4 1 2 76 5 |
粉碎他的阴　谋。　　　　　　　　　　　　　　　妈　妈　的

$5\underset{\smile}{3}\ 5\ -\ \underset{\smile}{3\ 5}\ |\ 6\ \underset{\smile}{5}\ \underset{\smile}{6}\ \underset{\smile}{1}\ \underset{\smile}{6}\ \underset{\smile}{1\ 2}\ |\ \underset{\smile}{3\ 2}\ 3\ -\ -\ |\ \underset{\smile}{3}.\ \underset{\smile}{5\ 6}\ \dot{1}\ |\ 5\ \underset{\smile}{5}\ \underset{\smile}{3}\ \underset{\smile}{2}\ \underset{\smile}{1}\ |$

心 (哪)　　跟　着　你　们　　走，　　妈　妈　的　话 (呀)　要

$\underset{\smile}{1}\ \underset{\smile}{5}\ \underset{\smile}{6}\ \underset{\smile}{1\ 6}\ \underset{\smile}{2\ 1}\ |\ \underset{\smile}{1\ 6}\ 5\ -\ -\ |\ 1\ \underset{\smile}{2\ 7}\ \underset{\smile}{6}\ \underset{\smile}{5}\ |\ 2\ \underset{\smile}{2}\ \underset{\smile}{1}\ 2\ |\ 5.\ \underset{\smile}{3}\ \underset{\smile}{5}\ 7\ |$

记　　心　　头。　　　愿　你　们　怀　着　仇　恨

(6. 6 6 6　6 6 6 6)　　展开地　　　　　　　　　　　　快

$6\ -\ 0\ 0\ |\ \frac{2}{4}\ 0\ \underset{\smile}{1}\ \underset{\smile}{6}\ \underset{\smile}{5}\ |\ \underset{\smile}{6}\ \underset{\smile}{6}\ \underset{\smile}{1}\ \underset{\smile}{5}\ \underset{\smile}{6}\ \underset{\smile}{4}\ \underset{\smile}{3}\ |\ \underset{\smile}{2}\ \underset{\smile}{1}\ 2.\ \underset{\smile}{3}\ |\ \underset{\smile}{5}\ \underset{\smile}{2}\ \underset{\smile}{3}\ \underset{\smile}{2}\ |\ 1\ -\ |\ \underset{\smile}{1}\ \underset{\smile}{1}\ \underset{\smile}{2}\ \underset{\smile}{3}\ |$

去，　　　　带　着　胜　利　归，　　到　那　时　我　们

欢快地　　　　　　　　　　　　　慢　　　　　渐慢

$5\ \underset{\smile}{6}\ \underset{\smile}{5}\ \underset{\smile}{3}\ |\ \underset{\smile}{2}\ \underset{\smile}{3}\ \underset{\smile}{2}\ \underset{\smile}{3}\ \underset{\smile}{5}\ \underset{\smile}{3}\ 5\ |\ 0\ \underset{\smile}{6}\ \underset{\smile}{5}\ \underset{\smile}{6}\ \underset{\smile}{3}\ \underset{\smile}{1}\ |\ 2.\ \underset{\smile}{1}\ \underset{\smile}{2}\ \underset{\smile}{5}\ \underset{\smile}{2}\ \underset{\smile}{1}\ \underset{\smile}{6}\ |\ 5\ (6\ 1\ 2\ 4\ 5\ \dot{1}\ 2\ |\ 5\ -\)\ \|$

共　饮　　一　杯　　胜　利　酒。

　　　　全曲以【花腔】音调为主要素材，依"中板、行板、快板"行进，其中的"快板"运用了变节奏的手法。

乡音怎能忘

《长山火海》陈婆婆唱段

张士燮、丁一三、官伟勋 词
陈　礼　旺 曲

中国黄梅戏唱腔集萃

192

5676 1) | **1/4** 1 | 6· | 1 | 0 | 2 | 1 | 2 | 0 3 | 2 3 | 5 | 3 | 2 3 | 1 2 |
　　　　　　　　　法　国　人　　日　本　兵，铁　蹄　踏　遍　我　山

3ᵛ5 | 3 5 | 6 | 5 | 2 | 3 | 1 | 0 7 | 7 7 | 6·7 | 6 5 | 0 3 | 5 7 | 6ᵛ1 |
河，重　重　铁　链　锁　在　身。多　少　人　反抗　压迫　　遭　残　杀，多

2 3 | 5·3 | 2 1 | 0 3 5 | 7 6 | 5·(6 | 5 5) | 1 | 5 6 | 1 | 1 | 1 2 |
少　人　昆仑　岛上　受　酷　　刑。　　　国　土　沦　丧　生　灵
　　　　　　　　　　　　　　　　　　　　　　　　　　　　稍慢

3 2 | 3 | **2/4** 0 1 6 5 | 3·5 2 3 | 5· 6 | 5 0 6 5 3 | 2·3 2 3 5 3 5 | 0 6 5 6 3 1 | 2·1 2 5 2 1 6 |
涂　炭，　　到处是　一　　片　　　　　血　雨　腥　风。

5·(6 1 2 3 | 5 5 | 5 5 | 5 5 | 1·2 7 6 | 5 6 4 3 | 2 5 0 5 | 1 6 | 5) | 5 | 5 | 6 | 5 |
稍快　　 > 　 > 　 > 　 > 　　　　　　　　　　　　　　　八　月　革　命

3 | 3 | 1 | 1 | 5 6 5 3 5 | 2·(5 3 5 | 2 3 2 1 2) | 5 3 | 5 | 2 3 | 2 1 | 6·1 2 3 |
胜　利　后，　　　　　　　　谁知　又　闯进　法国　远　征

1·(2 3 6 | 5 6 | 1) | 3 3 | 5 | 2 3 | 2 1 | 2 7 | 7 5 | 6·(7 6 5 | 3 2 3 5 6) | 0 5 3 5 |
军。　　　　　我夫　妻　拿起枪　走进丛　林，　　　跟随着

2 3 2 1 | 3 5 7 6 | 5·(6 5 5) | 5 5 | 3 5 | 6 5 6 | 1· 6 | 5 6 5 3 5 | 6 - |
胡伯伯　北战南　征。　　　奠边府　一　战　惊　天　地，
　　　　　　　　　　　　　　　　　　　　　　　　　　　　　渐慢

6 - | 0 5 3 5 | 6·ᵗ6 5 6 4 3 | 2· 3 | 6 6 5 3 | 2 3 2 3 5 3 5 | 0 6 5 6 3 1 | 2·1 2 5 2 1 6 |
　　　多少人　渴望　着　实现　和　　　平。

5·(6 1 2 3 | 5 5 | 5 5 | 5 5) | 1· 6 | 1 2 | 5·(6 4 3 | 2 3 5) | **1/4** 5 | 6 | 5 |
稍快　　 > 　 > 　 > 　　　　有　谁　知　　　　　日　刚　出，

0 5 | 3 1 | 2 | 0 3 | 0 5 | 2 | 1 | 3·5 | 7 6 | 5 (0 6 | 5 5) | 0 6 | 5 6 | 1 |
雷又　鸣，半　壁　山　河　天　不　晴。　　　美　国　强

突慢
1 | 2 | 12 | 2/4 3(3 33 | 33 33) | 0 1 65 | 3.5 23 | 5. 6 | 5.6 53 | 22 3 53 |
盗 更 残 忍， 苦难人民 不斗 争

2 7 656 | 0 3 56 | 65 3 216 | 5(5.5 55#45 | ii i27 6543 | 2.355 2176 | 5643 235) | 稍慢
不反抗 不能 生 存。

1 2312 | 35 3 | 6 7 6 56 | 5.3 231 | 21 2 （3 | 2 03 25 | 61 3 25） | 2.5 32 |
轩哥 啊， 你翻开历史看 一 看， 多少篇

1. 6 | 1.2 5 3 | 2 35 21 | 1 35 35 | 6 02 126 | 5（6123 | 5. 65 | 3. 5 |
章 多少篇章血染 成，血 染 成。

2.5 32 | 1. 6 | 1.2 53 | 2 35 21 | 1553 216 | 5.643 235） | 1 2 12 | 16 5 0 56 |
想 当 年

稍快
1.2 35323 | 5.（61 | 5643 2123 | 5.643 235） | 0 5 35 | 6 5 | 0 5 31 | 2 0 |
正因为我们 没有 枪，

0 5 35 | 2.3 21 | 01 62 | 1 0 | 0 35 | 22 3 21 | 01 35 | 6 0 |
就只能 甘当奴隶 忍辱偷生。 想当年 正因为我们 没有 枪，

慢 ... 快
0 1 23 | 53 21 | 15 6 1 23 | 5.3 21 2 | 16 5 | （61 | 5.6 31 | 23 5） | 3/4 5 35 |
就只能 任人宰割 任 人 欺 凌。 从今后

2/4 0 6 05 | 3 5 | 3 1 | 2 5 35 | 2.3 21 | 7.6 77 | 665 66 | 116 11 |
如果我们 放下 枪，就会让 美国强盗 任意横行。挖我们肝胆，砍我们头颅，

突慢
2 21 22 | 33 2 33 | 0 2 12 | 3.5 23 | 5. 6 | 5.6 53 | 22 5 32 | 1 35 35 |
拆我们骨肉，毁我们家园。 百年 当牛马， 永世 难

稍慢
6 0 2 126 | 5（5.5 55#45 | ii i27 6543 | 2.355 2176 | 5.643 235） | 1 2312 | 35 3 |
翻 身。 如今你，

渐快

6 ⁷6 5 3 | 5 3 2 3 1 | 2 1 2· | 2·5 3 2 | 2 3 2 1· · 6 | 2·3 2 1 | 7 0 6 7 7 | 0 6 5 6 |

敌我不分，受人利 用， 竟 然 是 不顾国家 不 顾民族， 不 求

慢

1 1 | 0 2 1 2 | 3 2 3 | 0 3 2 3 | 5·6 3 5 | ⁷6 5 6 5 3 5 | 6 6 6·⁵ | 3 i |

真理， 不要 斗 争， 面对着 活生生的 现 实 你 要

快

转1=♭B

6 5 3 5 | ⁵2 (2 3 5 | 2 5 7 1 | 2 3 2· 5 | 6 5 3 6 | 1 - | 2 5 2 7 |

猛 醒。

6· 1 | 2 4 5 ⁶♯4 | 5 - | 2 ♯4 | 5 6♯4 | 5 - | 5 -）‖

全曲的音调打破了【平词】【花腔】的腔系，是溶二者为一体编创的咏叹调。

为什么侦察机在头上盘旋

《长山火海》陈婆、女声伴唱

张士燮、丁一三、官伟勋 词
陈 礼 旺 曲

1 = F 2/4

中速

（5 5 3 5 6 i | 5.3 2 1 | 1 5 5 3 2 1 6 | 5 —）5 2 5 6 5 | 0 6 i 4 3 5 | 2 1 2. | 0 0 2 3 |
陈 婆 陈 婆 你

（2 3 2 1 6 5 6 1 | 2 3 2 1 2 0）

5 5 3 2 3 5 | 0 6 5 4 | 3.5 2 3 | 1. （2 | 3.5 6 i 5 6 3 2 | 1.2 3 6 5 6 1）6 1 2 3 5 | 6 5 6（6 5 6）
风 风 雨 雨 八 年 多，　　　　　　闯 过 了 多 少 险 滩

1 6 1 2 1 2 | 3 2 3（3 2 3）0 2 1 2 3 5 3 2 3 | 5. 3 5 | 6. 3 5 | i i 6 5 6 | 5 5 3 2 1 | 6 1 5 5 | 5
渡 过 了 多 少 江 河。　你 可 看 到（啊）这 眼 前 局 势 多 么 险

5 3 2 2 1 6 | 5 — | 1 2 1 2 | 1 6 5 0 5 6 | 1.2 3 5 3 2 3 | 5. （6 i | 5 6 4 3 2 1 2 3 | 5. 6 4 3 2 3 5）
恶？ 为 什 么

0 5 3 5 | 6.i 6 5 | 0 5 3 1 | 2 0 | 0 5 3 5 | 2.3 2 1 | 0 1 6 2 | 1 0
侦 察 机 在 头 上 盘 旋？ 为 什 么 突 然 来 了 文 轩 哥？

（0 5 6 5 3 1 | 2 0）（0 2 3 5 2 3

1 0）0 3 3 5 | 2.3 2 1 | 0 2 7 5 | 6. 0 | 0 1 2 3 | 5. 3 | 5 5 6 5 3 | 2 3 5 2 1
为 什 么 边 山 机 场 情 况 突 变？ 为 什 么 俘 虏 要 离 开 这 里

（6.1 3 2 3 5 | 6 0）

6 1 5 5 | 5 | 5 3 2 2 1 6 | 5 — | 0 0 | 5.6 4 3 | 2 3 5）3/4 5 3 5 | 2/4 0 6 0 5
如 此 急 迫？　　　　　　　莫 非 是 我 们

（5 5 5 | 5

3 5 | 3 1 | 2 V 5 3 5 | 2 3 2 1 | 6 1 2 3 | 1 0 0 | 2.3 2 1
行 踪 被 泄 露，敌 人 又 采 取 了 新 对 策？ 轰 炸 机 群

突慢

渐快

7.5 6 6 | 1.6 1 2 | 3.2 3 3 | 0 2 1 2 | 3.5 2 3 | 5. 6 | 5.6 5 3
要 来 空 袭，地 面 部 队 要 来 扫 荡？（女齐）陈 婆 陈 婆，

慢

0 5 3 5 | 6 i 5 6 4 3 | 2 1 2 | 2 3 | 5 0 6 5 3 | 2 7 6 5 6 | 1.6 1 2 | 3.2 3 3
在 这 紧 要 时 刻，　你 要 快 下 决 心 早 做 定 夺。快 下 决 心 早 做 定 夺，

稍快

$\widehat{0\ 5}\ \ \underline{3\ \widehat{5\ 6}}\ |\ \underline{\dot{1}\ \dot{1}}\ \underline{\widehat{6\ 5}\ 6}\ |\ \underline{5\ \underline{5\ 3}}\ \underline{2\ 1}\ |\ \underline{\dot{6}\ 1}\ \underline{\dot{5}}\ \vee\ \underline{\dot{5}}\ |\ \underline{5\ 3\ 2}\ \underline{2\ 1\ \dot{6}}\ |\ \underline{\dot{5}}\ -\ |\ \widehat{\dot{5}}\ -\)\ \|$

（ $\underline{5\ 5}\quad \underline{4\ 5\dot{1}\dot{2}}$ ） ‖

你要　　快下　　决心　　早做　　定夺。

此曲是将黄梅戏音调"歌剧化"的一例。其中运用的素材有黄梅戏【平词】起板句的上半句、【二行】【八板】等音调，并将特性音调：$\underline{\dot{6}1}\ \dot{5}\ \ \dot{5}\ |\ \underline{5\ 3\ 2}\ \underline{2\ 1\ \dot{6}}\ |\ \dot{5}\ -\ \|$ 做了多次贯穿。

山连山来川连川

《瘦马记》男女声合唱

徐寅初 词
陈礼旺 曲

1 = F 2/4

火热地

（男女声齐唱）哎，嗨 哎嗨哎嗨 哎嗨哎嗨 嗨 嗨 嗨 嗨！

嗨！

山连 山， 山连

山（来）川 连 川， 川 里 川 外

好 风 光。 物 资 交 流 开 大 会，

男 女 社 员 赶 会 忙（哪 咿 喃 呀 哈 哈 哈 哈 哈哈 哈 哈 哈哈 哈哈），

（女唱）男 女 社 员 赶 会 忙， 赶 会

（男唱）

忙（哪 咿 喃 呀），

（合唱）纸 张 布 匹 小 百 货，

（女I唱）这边 是 纸 张 布 匹 小 百 货， （男I唱）那边 是 犁 耙 锄 头

时装戏影视剧部分

（合唱）（2.3 2 7｜6335 6 0）

犁耙锄头　带箩筐。

0 2 5̣ 3̣ 6 — ｜0 0 ｜5535｜6· i̇ ｜5·6 43｜0 5 2｜1 — ｜

带箩　筐。　　（女I唱）一堆 堆五　谷杂粮　梨柿枣，

（合唱）（5·6 5 3｜

五谷杂粮

（2321 1 0）

梨柿枣，

0 0 ｜0767｜2· 3 ｜2·3 2 7｜0 2 5̇｜6 — ｜0 2 6̣｜5 — ｜0 i̇ 6｜

（男I唱）一群群 家　禽六畜　马 牛羊，（合唱）马 牛羊。　哈 哈

5·3 55｜0 5 　 3｜2321 22｜0535｜6· i̇ ｜432｜0 5 1｜2·3 16̣｜5 — ‖

哈哈哈哈 哈 哈哈 哈哈哈，一群群 家　禽六畜　马 牛羊（哪咿嗬 呀）。

　　此曲系原创。鉴于剧本需要，体现北方农村的生活情趣，所以将北方某些音调溶入于黄梅戏旋法的音调中，用移位、模仿、衬词等手法编创。

小字辈虽然是才疏学浅

《蓓蕾初开》苗健唱段

余　铜　词
陈礼旺　曲

1 = F 2/4

中速

（5.235 21 6 ｜ 5 06 565）｜ 0 5 3 5 ｜ 6. 1 65 ｜ 0 65 6 16 ｜ 5 61 6543 ｜ 2（35 3217 ｜ 6 05 612）｜
切莫怪　赵天强　　肆　无忌　惮,

0 6 5 3 ｜ 2365 1.(1) ｜ 3.2 16 2 ｜ 165(3 235) ｜ 0 2 1 2 ｜ 3.5 21 ｜ 5.6 27 ｜ 6(765 3257 ｜ 6)5 35 ｜
想从前他也是个　好　青　年。　　只因为　当游民　心烦意　乱,　　因此上

2.3 21 ｜ 3.2 16 2 ｜ 165(7 6123) ｜ 5 65 25 ｜ 3 32 1 ｜ 0 2 12 ｜ 5.6 43 ｜ 2 5 35 ｜ 慢
爱发火　常惹祸　端。　　到如　今要使他　迷途　知　返,就业

6.5 32 ｜ 3 1. ｜ 5356 12 ｜ 35323 43 ｜ 2.3 126 ｜ 5. ｜ （6 ｜ 5 06 3523 ｜ 5 5 06 ｜
之　事　莫再迟　延。　　　　　（

5 06 5435 ｜ 2 12 03 ｜ 5 06 53 ｜ 2432 10 ｜ 5.235 21 6 ｜ 5.7 6123）｜ 5 5 　35 ｜ 6 16 53 ｜
稍快　　　　　　　　　年华　一去

2 2 3532 ｜ 3 1. ｜ 2.3 56 ｜ 5 3 ｜ 2 ｜ 3.2 16 2 ｜ 16 5. ｜ 1 12 65 ｜ 53 5. ｜
不复　返,　　待业弹指　又一　年。　　祖国前程

快一倍、变节奏地

5316 561 ｜ 2 - ｜ 2.3 56 ｜ 5 53 21 ｜ 65 53 ｜ 2.3 126 ｜ 4/4 5 （5.5 35 6 1 ｜
多　灿烂,　　征途上多少人　跃马扬　鞭。

5 35 6 1 65 32 ｜ 1.2 35 21 6 ｜ 5 00 66 53 50）｜ 1. 2 17 65 ｜ 53 5 - - ｜
小　字　辈

（23 56 32 17 ｜ 65 61 21 2123）
2/4 0 6 56 ｜ 4/4 3. 5 17 65 ｜ 2 - - - ｜ 2 - 2 0 0 ｜ 5. 6 3 5 2 ｜ 1. （2 3 5 ｜
虽然是　才疏学　浅,　　　　　也　都　想

5 3 5 6 17 65 ｜ 1 0）5 3 5 ｜ 2 0 0 3 2 1 ｜ 3 5 ｜ 6 1 2 6 ｜ 5 （56 35 21 61 ｜
也都想　为　四化　加瓦　添　砖。

中国黄梅戏唱腔集萃

200

此段唱腔主要是建立于【花腔】系的音调中，各段做了不同节奏的变奏，其中第三段的"快三眼"是全曲的核心，它实际上也是吸收运用"变节奏"的手法。

岂不要撕碎我的心

《盼儿记》素云唱段

牟家明 词
徐高生 曲

1 = ♭E 2/4

廿 (6̂ - #4 0 5 3 2 1· 2 | 4 2 4 5 1 6 5 -) | 5 #4 5 - 2·5 2 1 | 2/4 (0 4 3·5 2 3) |
　　　　　　　　　　　　　　　　　　　　　　　　自从　　嫁进了

2 6 5 | 1 6 1 2 3 2 | 1 (2 3 5 2 1 6 | 5·4 3 1 | 2 3 5 6) | 5 3 2 3 | 1 1 6 5 5 | 1 6 1 2 5 3 |
张家　门，　　　　　　　　　　　　　　我 夫妻 风风 雨雨 十

2 1 6 5 1 | 6 5 (3 5 | 2 3 5 3) | 5 5 3 2 3 5 | 3 3 2 1 | 5 2 5 2 1 2 | 6 5 6 | 6 6 7 6 |
几　春。　　　甘苦　共尝　度 日 月，　冷暖

5 6 4 3 ³2·3 | 2·3 2 6 7 2 6 | 6 5 (6 | 7 2 3 5 3 2 7 6 | 5 0 7 6 5 1 2) | 3 3 5 2 2 3 | 6 5 1 1 | 3·6 5 6 1 |
相　依把忧 愁　分。　　　　　　　　　虽然 有 言语差错长 和

2·(1 7 1 2 3 | 2) 5 6 5 3 | 2·5 2 1 | 0 2 1 6 | 5·(1 6 5 4 3 2 3 | 5) 1 5 1 | 5 6 5 2 5 | 0 1 7 1 |
短，　　有道是 一日夫妻 百 日 恩。　你怎 忍 心 一刀

2 3 | 6 7 6 5 4 5 | ⁵3·(5 6 1 5 6 4 5 | 3) 5 3 5 | 6·4 3 2 | 2 1· | 6·7 6 5 4 5 1 6 | ⁶5· (6 1 |
割断 夫 妻 情，　　把我和孩 子 赶 出 门？

2 0 3 2 3 1 7 | 6·7 6 5 4 5 1 6 | 5 5 6) | 2 2 5 6 5 | 3 3 2 1 1 | 5 2 5 6 5 | 5 3 2 1 | ³5·3 2 3 |
　　　　　　　　　　　　　我婆媳 多年 相处 敬如 宾，　你 教我

1 1 6 5 5 | 1 5 1 2 | 6 5· | 3 3 5 2 3 2 | 6 5· | 3 6 5 6 1 | 2 5 6 5 | 2·5 2 1 |
怎样 理家怎 做 人。　我待 你 如同 生 身　母,你拿我 就跟女儿

0 2 6 | 1 2 6 5 (6 | 5 6 5 3 2 3 5 6) | 1 1 2 | 6 6 5 3 | 5 6 1 2 | 5 3 6 5 6 3 | 2 6 5 6 |
一 样亲。　　　　　同锅　吃饭 十 几 载，　怎忍心

1·6 5 6 4 3 | 2 1 2· | 5 1 2 5 6 4 3 | 3 2 2 7 | 6·7 6 5 4 5 1 6 | 5· (6 1 | 1/4 5 | 1 |
婆媳再 成　再成 陌路 人？

2 | 3 | 5 6 <u>6 i̱</u> | 4̱ 3̱ | <u>2̱1̱2̱3̱</u> | 5) <u>5̱ 3̱</u> | 5 | 0̱ 6̱ | 0̱ 5̱ | 3 | 1 | 2 (<u>3̱2̱1̱</u> | 2) 5 |

孩　子　是　　我　心　上　肉，　　　　　　十

0̱ 3̱ | 2 | 2 | 7̱ | 1 | 1 (<u>2̱3̱2̱</u> | 1) 3 | <u>3̱ 5̱</u> | <u>2̱ 3̱</u> | 1 | <u>5̱ 3̱</u> | <u>5̱ i̱</u> | 6̇ |

指　连　心　个　个　亲。　　东　一　个　西　一　个　活　活　拆　散，

5 | 0̱ 5̱ | <u>3̱ 5̱</u> | <u>6̱· i̱</u> | <u>3̱ 2̱</u> | 5 | **2/4** (5 -) | ╫ 0̱ i̱ | <u>6̱ 5̱</u> | <u>6̱ 4̱</u> | <u>3̱ 2̱</u> | <u>2̱ 1̱·</u> |

岂　不　要　撕　　碎　　　　　岂　不　要　撕　　碎

2/4 <u>5̱ 6̱</u> | <u>6̱5̱5̱3̱</u> | <u>2̱ 0̱3̱</u> <u>2̱ 7̱</u> | <u>6̱·7̱6̱5̱</u> <u>4̱5̱1̱6̱</u> | <u>5̱·(1̱6̱5̱</u> <u>4̱5̱1̱6̱</u> | 5̇ -) ‖

撕　碎　我　的　　　心？

此曲取材于女【平词】、女【彩腔】、女【八板】的音乐素材编创而成。

若要再生实在难

《盼儿记》奶奶、素云唱段

牟家明 词
徐高生 曲

1 = ♭E 2/4

中速

（奶唱）你公公 狠心 闭眼 早死 去，撇下我 孤儿寡母 度 时 光（啊）。

多少年我 操心 受累 苦（啊）尝 尽，风风 雨雨 为 谁 忙？为的是 儿要成群 张 门 旺，子子 孙孙 继世 长。

素 云 啊，要是 这辈子 断了 后，我 全 家 脸上 都 无 光。

人前一站 矮半 截，背后人家 戳脊 梁。说我们 做下了 缺德 事，断子 绝孙 把天 理 伤。如今 我 年老 儿（啊）赡 养，百年 后 谁为你 夫妻 烧 纸 香？似这样我 就是 临死也 难闭 眼，九泉 下 见了你 公 爹

中国黄梅戏唱腔集萃

204

6 5 （25 | 3276 5）5 | 63 5 | 6·1 25 | 3· 6 2 212 | 6·5 61 | 3 2 12 |
也 口难 张。

6· （235 | 6· 2 | 17 67656 | 4 04 4443 | 2·222 5525 | 1 03 27 | 6·765 4016 | 5 2 5）|

1 5 1 | 4 05 6516 | 5 0 56 | 5 53 23 1 | i i6 5643 | 2 #1 2 3 | 2 05 2543 | 2 #1 2 （3 |
（素唱）你 我婆 媳是 一根 苦藤 两头 牵，

2·222 23217 | 6 07 6543 | 2 03 2123）| 5 61 65 3 | 32 3 27 | 1（07 6512）| 35323 43 | 3 2 0 27 |
你流 泪 我 心酸。

6·765 4516 | 5· （61 | 5 06 43 | 2343 2356）| 1 1 1265 | 35 2 3 | 53 6 56 1 | 2（01 7123）|
你怕 张 家 断了 后，

稍快

5·3 23 | 17 11（765）| 4·5 6516 | 5·（7 6756）| 1 1 35 | 6 65 66 | 5·3 23 7 |
我为 没儿 心不 安。 怎奈 是 生儿 育女 不 由

67 5 6 | 2 23 1 | 2 23 16 | 5 6 65 3 | 2 3523 | 53 5 5 35 | 65 6 16 | 5 6 65 3 |
己， 更何 况 眼前 家境 更 贫 寒， 更贫

稍快

2（12 2123）| 5 2 5 53 | 2 23 1 | 5 53 23 | 1 16 55 | 6·1 65 #4 | 5·（7 6561）|
寒。 大人 孩子 难温 饱， 妈妈 你 年老 受苦 更 可 怜。

稍慢 渐快

2 2 5 | 6·6 5 53 | 2 12 65 | 6（07 6561）| 2·3 171 | 05 3 5 | 23 17 | 6·1 23 |
何况 我已 得下 心脏 病， 都说 都说 再生 难承

1·6 5 | 1·6 12 | 3 6 5643 | 2·（343 2165 | 2）5 3 55 | 6 76 53 5 | 05 3 1 | 2·（1 2 2）|
担。 妈 妈 若不生我 对不 住 张家 门，

稍慢

0 5 3 5 | 6·1 65 3432 | 3 1· | 5 1 2 5653 | 5232 21 6 | 5（672 6176 | 5 0 0 ）|
若要 再 生 实在 难（啊）。

此曲根据女【平词】、女【彩腔】的音调编创而成。

争做美玉献人民

《袁朴与荆凤》荆凤、袁朴唱段

金 芝 词
徐高生 曲

1 = F 2/4

中速稍慢 宽广抒情

(1.2 35 | 6 - | 1 51 6543 | 2 - | 5 23 5.3 | 2 32 1.7 | 6.563 216 | 5.7 6561)

2 2 124 | 32 3. | 6.6 53 | 2.521 71 | 0 5 31 | 2 (2 17 | 6.6 5643) | 2 03 2317
(荆唱)两年 来 寸寸土地流 汗 水， 两年

65 6. | 0 1 65 | 1.2 323 | 0 3 13 | 2.3 216 | 5. (61 | 5 53 2761 | 5 32 56)
来 (袁唱)两年来 山鸟声声 催你回 还。

1 1 1265 | 53 5. | 5.3 231 | 2 - | 6 2 32 | 2.376 5.5 | 6161 231 | 216 5 |
(荆唱)我恋 青山 青山恋 我，(袁唱)大伙 想 你这故 事 员。

5 5 656 | 533211 | 2 20 35 | 5332 1 | 7267 2 | 2.376 1 | 35 6 7627 | 6.763 5.5
(荆唱)我爱这 院中榴花 争芳 吐 艳，(袁唱)院 外 榴 花 火 烧 天。(荆唱)我

5 5 67656 | 5332 11 | 2 27 0 35 | 53232 1 | 7 67 22 | 3.5 11 | 6161 231 | 216 5 |
更把 玉峰 家乡 人想 念，(袁唱)你 早和 玉峰家乡心 相 连。

5 5 67656 | 3 32 161 | 0 2 76 | 53 5. | 5.3 237 | 65 6. | 0 1 65 | 3.6 43 |
(荆唱)我对这 院中人 一天 想 想三 遍，(袁唱)我母亲 日夜盼

21 2. | 5 6 75 | 6 03 126 | 5. (61 | 5555 4443 | 32 07 | 6156 126 | 5.6 12)
你 眼望 穿。

稍快

5 5 656 | 3 32 171 | 02 7653 | 6 - | 5 53 2 35 | 2 3276 | ⁷¹ 1 - | 1.2 3561 |
(荆唱)人要 走时 情难 舍， 多看 一 眼 (袁唱)心 也

2 0 | 1.2 31 | 2321 156 | 5. (12 | 5. 35 | 6. 56 | 1653 6532 | 5321 3216 |
甜， 心也 甜。

中国黄梅戏唱腔集萃

206

5·5 2 5 | 1 5 5 2 5) | 5 5 6 56 | 3 32 1 | 6·1 2 3 | 1 5 6 5 | 1 1 35 |
(荆唱)大学 录取 已定 选,(袁唱)考试优秀 名 列前。 邮局 电话

6 5 6 | 0 5 35 | 6·5 32 | 3 1· | 6·1 2 3 | 12 16 5 | 6·1 2 3 |
通消 息,(荆唱)我 和你 同录取 在 (合唱)同 校同系 又同 班, 同校 同系

(荆唱) 5653 23 5 | 65 2 53 2 | 2 32 21 6 | 5· (56 | 1·2 35 | 6 1 65 3 | 2·5 35 21 6 | 5 56 565) |
又 同 班。 (白)我们的愿望实现啦!

(袁唱) 2327 65 1 | 1 3 1 | 2 32 21 6 | 5 — |

0 5 35 | 6 16 53 5 | 0 5 31 | 2 — | 0 5 35 | 2 32 16 1 | 0 5 | 6·1 65 | 0 0 |
碧玉 光华 藏自 身, 自己 也是 琢玉 人。

0 2 1 2 | 3 2 3 | 0 2 75 | 6 — | 0 1 61 | 5·6 16 1 | 0 2 | 6 5 | 0 | 1 1 65 |
剥石 去

5 5 35 | 6 — | 3 6 5624 | 3 — | 0 5 35 | 6·1 65 35 2 | 3 1· | 6·1 2 3 | 12 16 5 |
剥石去泥 磨光 润, 争做美 玉 争做美玉 献人 民,

1 — | 2 7 67 5 | 6 — | 1·1 1 | 0 7 65 | 6· 1 54 | 3 — | 6·1 2 3 | 12 16 5 |
泥 磨光 润, 磨光 润,

渐慢

6·1 2 3 | 5653 23 5 | 65 2 53 2 | 2 32 21 6 | 5· (61 | 5435 6561 | 2· 35 | 1·2 53 | 2 32 21 6 | 5 —) |
争做美 玉 献 人 民。

6·1 2 3 | 2321 65 1 | 1 3 1 | 2 32 21 6 | 5 — |

此曲取材于【彩腔】【平词】【对板】编创而成。

献身教育心未死

《袁朴与荆凤》钟山、袁朴唱段

金　芝　词
徐高生　曲

1=♭E 2/4

(2323 54 | 3 05 32 | 7·235 3276 | 5·3 56) 2 2 3 53 | 2 23 1 | 1 21 65 | 0 6·5 |
　　　　　　　　　　　　　　　　　　　　　　(钟唱)献身　　教育　心(呐)　　　未

1 2　1 | 6121 6 |(2 5　32 | 1215 6) 2·3 1 | 01 65 | 4·5 614 | 5· (12 |
死，　　　　　　　　　　　常对　校园　寄情　思。

6·1 54 | 3523 56) 7·6 22 | 5675 6 | 6·1 23 | 1561 5 | 2 27 2 | 3 35 32 |
让我　工作　就满　意，不与　他人　比高低。只是　这　回校　一看

转1=♭B(前5=后1)
) 0 (| 4/4 5 65 1　2323 45 | 3· (12 3532 123) 1 16 13 26 11 | 2·3 5 1 65 43 |
(白)哎！　抽冷　气，　　　　　　　　　　到处　是　断桌残椅　破玻

23 1 (76 56 16) 5 53 5 66 1 65 | 5 51 2312 3 |(23) 3 2·3 21 | 2 32 76 56 1 |
璃。　　　　课堂里　一片　喧哗　如闹　市，　　缺老师　学生　散漫

23 5 1 6·5 3 | 2 1 (76 56 1 76 1) 5 53 5 6·1 65 | 3 57 6·1 53 | 6 - - 02 |
自东　　西。　　　　　怎能　把一　代人才　当儿　戏，　　　让

5 56 6 1 | 1 | 2·3 5 65 3 | 2 1 (76 56 16) 5 53 5 66 1 65 |
初升的太阳　被乌　云　欺？　　　　　先要　从选配　老师

5 56 13 2 1· | 6 61 5 65 5 35 | 2 1 (76 56 1) 6 | 5 53 5 53 15 |
来做　起，　将来　请　你　　　　　当　代课

转1=♭E(前5=后2)
6· 5 3 6 | 5 65 31 2·(456 5424 | 2/4 1 | 12) 2 2 3 53 | 2 23 11 | 0 3 61 |
老　师。　　　　　　　　(袁唱)多谢　老校　长的　好心

2(6·1 5435 | 2) 5 32 | 1·3 23 7 | 6 - | 1·2 31 | 2·3 21 156 | 5 (2 72 6 | 5 -)
意，　才疏　学　浅　怎能为　师？

此曲按照男【彩腔】、男【平词】、男【彩腔】的次序行进和编创。

情系黄梅

《黄梅女王》严凤英唱段

余雍和 词
徐高生 曲

1=♭E 4/4

中国黄梅戏唱腔集萃

208

（0　0　05 32｜1 06 5356 1612 3235｜2 3.5 3217 6123 216｜5.6 55 2343 5)5｜
　　　　　　　　　　　　　　　　　　　　　　　　　　　　　　　　　　　　我

5 65 25 3 32 1｜2 65 1601 2 32 1(06 12 32353 216｜5.6 5 43 23 56)
罗岭　生来　罗岭　长，

53 2.3 1 16 5｜2.1 53 32 3 12｜65（35 23 556)｜3 35 2 32 76 1｜
世代　贫寒　度　时　光。　黄梅　曲儿

2.3 12 65 6(76｜56）5653 25　1｜2.3 12 65(6123)｜5 53 2 32 6 2.321｜
如　奶汁，　解　我　口　渴　慰我　悲

65（43 23 53)｜5 53 2 35 32 1｜2.3 12 65 6(76｜56）53 23 1｜
伤。　一天　不唱　黄梅　戏，　心　里

216 51 65（27)｜6 53 5.6 23212｜65（17 6561 2123)｜5 53 2 2 223 1｜
阵　阵　闷　得　慌。　两天　不唱

27 5 3.217 7676 56(1｜23）15 61　3｜216 51 65(6123)｜5 53 2 3.532 12｜
黄梅　戏，　茶　不　思　来　饭也　不

65（35 23 53)｜53 5 6.6 53｜35 32 1 2(6.1 5643)｜2.5 32 2.326 72 6｜
香。　三天　不唱　黄梅　戏，　昼　夜　不

65（17 6.561 23）｜21 53 32 3 12｜65（35 23 556)｜5 65 2 35 33 21｜
能　入　梦　乡。　族长　不许

35 3 23 1 656｜66 76 5.643 2｜26 72 66 5（56)｜1 16 1 5.165 3｜
我唱戏，　凤英　甘　愿　祭　祠堂。　仁慈　的　七公　公

2 23 12 3.(56i 5645 | 3)5 35 6.i65 35 2 | 31 (56) 1.2 351 |³2.¹²¹6 12 6|
来相 助， 　　挥泪逃 生 别 故乡。

2/4 5.(56 | 112 3235 | 22 027 | 6.123 126 | 55 061) | 22 35 | 66⁷⁶53 | 5 56 12 |
　　　　　　　　　　　　　　　　　背井 离乡 南京

53 5 65 3 | 2.(12123) | 5.3 23 | 17 1 (1.327) | 62 216 | 15 (56) | 116 1.(765 |
往， 　　忍辱 负屈 苦断 肠。 凤英

1)3 53 | 25 2.317 | 6(3.5 2317 | 1/4 6)5 | 03 | 23 | 1 |¹61 | 23 | 中快 1.(7 |
哪有 出头 日？ 　　　多 亏 救 星 共 产 党。

651) | 2.3 | 12 | 3.(2 | 123) | 55 |¹61 | 2(32 | 12) | 55 | 35 |⁷6 |
救我 出苦 海， 志向 如愿 尝。 一曲《天仙 配》，

渐慢 6 6 6 |(6.6 | 66 | 62 | 76) | 2/4 5 6i | 56 6532 | 12165 5653 | 5.232 216 |
黄梅 声声 春 雷 响。

5.(12 | 5.35 | ii6 561 | 665 4 | 3.56i 6543 | 25 32 | 1553 216 | 5.3 56) | 中速

11 23212 | 65 (2356) | 1.2 3i6 | 53 5. | 6.6 5⁵3 | 2 356 5 |²¹2 - | 33 352 1 |
秦淮河 水 鱼戏 浪， 小桥 依旧 水欢 唱。 垂柳

21 6(66) | 53 212 6 | 5 5.653 | 32 3232 | 1632 216 |(1653 231 | 61 56) | 52 53 |
西挂 酒 楼 墙， 　　　　　　　　欢声

223 ³1 | 6.161 231 | 126 5 | 11 35 | 665 6 | 52 565 | 532 1.(765 | 1)5 35 |
笑语 绕画 梁。 面对 一番 升平 景 象， 感触

6.5 352 | 3. 23 | 5⁵1 2 32353 | 32 027 | 67656 126 | 5. (56 | 1.235 2761 | 5 61 23)|
万 千 我 喜泪汪 汪。

5 53 5⁵⁷ |0 6 53 |35 1 65 |2 5 03 |2.35 |16 1 52 |1(07 651)|2.3 1 2 |35 2 3(56 |

谁料　　当年的苦女　子,载誉重游秦淮旁。　　　处处受到人爱戴,

3.532 1612 |3524 3)5 |5 65 35 |6 6 |6 - |(6.6 66 |62 76)|5.1 65 |2 32 12 |

我艺海　扬帆　　　　　　任翔

慢

5. (12 |5. 12 |5.5 55 |i 2 i2 |3 - |3 5 |2 23 |i 2 6 |5 -)‖

翔!

此曲用女【平词】、改良女【彩腔】等音乐素材创作而成。

误了青春难出头

《向阳商店》傅满堂唱段

移植剧目词
徐 高 生 曲

1 = A 2/4

(01 01 |3212 3)|6561 3 |6561 3 |3 i |5 |6.(6 56 |345#5 6)|3.5 65 |

人　人生有一(呀)双手,　　心灵手巧

55 01 |2.(2 52 |7571 2)|3.2 33 |05 12 |3.(3 63 |3#232 3)|05 35 |

大志酬。　　手是本钱归己有,　　一旦

5 6 |1 (5676)|1 3 |2.(2 52 |05 2)|6.5 66 |6 - |01 01 |

残　疾　万事休。　　天天推车　满街

3 - |(3#232 3)‖: 3/4 3 35 6i65 3 :‖ 2/4 35 1 2 |31 23 3 |51 2 32 3 |2 5 6532 |1 23 1 ‖

走,　误了青春　难出头(呀 咿呀子哟哟 呀呀子哟 哟),难出　头哇!

此曲是用【花腔】、《打纸牌》音调改编的反面人物的唱段。

商业职工一双手

《向阳商店》春秀唱段

移植剧目 词
徐高生 曲

1 = F 2/4

中速

（5.235 21 6 | 5 04 3561）| 2.2 3 1 6 | 5632 5 | 5 - | 52 1 6 5 | 2.(521 6561 | 2)6 5 3 |
　　　　　　　　　　　　　　商业　　职工　　　一 双 手，　　　平凡的

2 35 2.321 | 6.3 236 | 5.(3 2356）| 1 21 65 | 2.(5 2165 | 2)5 3 5 | 6 16 535 | 0 6 5 31 |
岗　位　争　上　游。　　这双　　手　推起　货车　飞奔疾

稍慢　　　　　　　　　　　　　　　　　　　稍快

2.5 3227 | 6 6 1 | 5 6 | 1.6 1 2 | 34323 56 3 | 5.235 21 6 | 5. | （6 | 1.2 3 6 | 5 43 2 6 |
走，　　这双　手把　城市乡村金　桥搭　就。

7 25 3276 | 5.3 5 6）| 1 1 27 | 656(7 1327 | 6)5 3 5 5 | 6. i | 5.6 5 3 | 2.5 12165 |
　　　　　　　　这双　　手　这双手把党　的温　暖　送到群

3 - | 3 i 6553 | 2 - | 2.323 53 5 | 65613 23 1 | 1512 5643 | 2032 2576 | 5. （6 |
众　　心里　头，　　　　心里　头。

5.6 1235 | 6. 5 | 3 i 6543 | 2.3 55 | 1 32 216 | 5.6 3561）| 2.2 3 5 | 6 16 5 3 |
　　　　　　　　　　　　　　　　　　　　　　　　　这双手　九天　可将

5 6 5435 | 2(321 6561）| 2.3 56 | 5632 1 | 6 3 236 | 1 5. |（1235 236 | 5 3 5 ）|
明 月　揽，　　五 洋 可 将　鱼鳖　揪。

1 12 65 | 32 3. | 5.3 231 | 2 5 3 5 | 6.i 65 | 5 2 32 | 1 （3567）| 1/4 1.1 | 1 |
社会 主义 大门　我 防　守,岂容(那)帝国主义　侵我国　土？　　这双　手

23 1 2 | 32 3 | 05 | 2.5 | 32 7 | 6(07 | 1235 | 2/4 2)6 56 | i.6 5643 | 3/2 2 - |
勤 劳的 手，　伟 大 的　手，　　劳动者 千万双　手

稍快

4.2 45 | 6 01 56 2 | 5.(5 5 1 | i 7 2i53 | 6 4 32 | 5.555 5432 | 103.5 3217 | 60 3 216 |
写 春　秋。

进行速度

5.6 1234） 5 65 35 ｜ 6.1 5 ｜ 6.（6 6666 ｜ 636 1 76） ｜ 5.1 65 ｜ 0 5 6531 ｜ 2（22 2222 ｜
现如　今形势发展　　　风急　雨骤，

2 22 2757） ｜ 2.3 565 ｜ 3（1 76 ｜ 5654 3212 ｜ 3）5 32 ｜ 1.3 2317 ｜ 6（67 1712 ｜ 3235 6 56） ｜
我看到　　　英雄模　范

稍慢

1. 2 ｜ 56 653 ｜ 5.235 216 ｜ 5.（51512 ｜ 3.3 3134 ｜ 5.5 5435） ｜ 2.2 5 45 ｜ 65 6. ｜
一　代风　流。　　　　　　社会主　义

0 i i2 5 - ｜ 2.3 535 ｜ 06 562 ｜ 3（61 5645 ｜ 3）5 35 ｜ 6.1 5632 ｜ 1 - V ｜
似朝　阳　光照　宇　宙，　　我愿献红心巧　手

3 01 23 ｜ 50 ｜ 0 ｜ 1 56 ｜ 1（656 ｜ 1）5 ｜ 35 ｜ 6.6 ｜ 53 ｜ 33 ｜ 01 ｜
奋　战不　休。　说什　么　　说什　么　天天　推车　满　街

3.5 ｜ 2 5 V ｜ 35 ｜ 6.5 ｜ 35 ｜ 6 ｜ 6 ｜ 6 ｜ 60 ｜ 52 ｜ 32 ｜ 10 ｜ （1） ｜
走，　说什　么　误了　青　春　　　难　出　头。

6.5 ｜ 35 ｜ 6.（6） ｜ 23 ｜ 12 ｜ 35 ｜ 55 ｜ 35 ｜ 6 ｜ 4.5 ｜ 62 ｜ 5 ｜
我的　这双　手，　并非　己所　有;我　的　这双　手，　听从　党要　求。

0 3 ｜ 33 ｜ 6 ｜ 6 ｜ 7 ｜ 5 ｜ 6 ｜ 21 ｜ 2 ｜ 53 ｜ 5 ｜ 06 ｜ 5 ｜ 6 ｜
革　命路　上大　步　走，海让　路　山低　头　永远

7 ｜ 0 ｜ 7 ｜ 7 ｜ 7 ｜ 7 ｜ 7 ｜ 7 ｜ 70 ｜ 2 76 ｜ 5 ｜ 6 ｜ 6 ｜
前　进

慢而自由

6 ｜ 6 ｜ 6 ｜ 6 ｜ 6 ｜ 6 ｜ 3.5 i ｜ 5 0 ｜ 2.3 12 ｜ 3. ｜ 0 i ｜ 53 ｜ 6 - ｜
不　停留。　劳　动的手，　战斗的手，

（春唱）好人喜欢坏人愁。　　　　　伟大的

（男齐）这双手　勤劳的

手，　　　无产者千万双手

无产者千万双手　千万双手千万双手

写　春　秋。

此曲以【彩腔】、女【八板】为素材，配以男女声合唱编创而成。

你别人不嫁偏嫁我

《残凤还巢》世龙、刘云唱段

程久钰、王敏 词
谢清泉、殷勤
陈儒天 曲

1=E 4/4

(0 535 | i 765653 | 2. 35 6 | 1 32216 | 5--- | 5---

5) 2 72 | 6 27675 | 0 35 6 | 2 7276 | 0 161 | 2. 321
(世唱)你别人不 嫁 偏嫁 我，　青春前途

0 272 | 6. 543 5 | 0 535 | 2 43231 | 0 356 43 | 2. 321 2
难辉 煌。　(刘唱)我别人不 嫁 偏嫁 你，

0 3523 | 5. 4323 | 1 53236 | 1. 2765 | 0 356 | 7. 26 5
爱心早在 心中 藏。 (世唱)你爱我人 和

0 171 | 2. 1712 | 0 5276 | 5. 6561 | 0 27562 | 6. 543 5
一双眼睛，　你爱我钱 财 我不经 商。

0 5245 | 6 43235 | 0 56543 | 2. 4323 | 0 2356 | 52321 -
(刘唱)我爱你天宽地阔 心灵 美，　我爱你回农村

0 6123 | 523 2176 5 | 0 1171 | 2. 3 2176 | 0 2252 | 2 7276
同把苦乐 尝。 (世唱)我们俩是 凤　同住一个 窝，

0 5535 | 6. 4323 | 0 2356 | 1. 2765 | 0 2256 | 7. 26 5
(刘唱)我们俩是 鸾　同一树桑，　(世唱)我们俩是 龙

0 3515643 | 2. 35 6 | 0 7652 | 2 7276 | 0 2353 | 6 43235 | 5---
(刘唱)同把云 天 上，(世唱)我们俩是 鱼 (刘唱)同游一条 江。

(男齐) 0 212
海

(刘唱) | 0 0 0 0 | 0 7 - 5 | 6 - - - | 6 5 - 2 | 4 - - - | 4 5 4 3 |
　　　　　　　　　啊，　　　　　　　　　啊，　　　　　　　　　啊，

(女齐) | 0 5 4 3 | 2 - - - | 0 6 5 4 | 3 - - - | 2· 3 5 4 3 | 2 - - - |
　　　　海　枯　　石　烂　　　　　心　不　　　变，

(男齐) | 3 - - - | 0 2 5 7 | 6 - - - | 0 1 - 7 | 6· 7 5 6 | 2 7 - |
　　　　枯　　　　石　烂　　　　　心　不　　　变，

| 2 - 1 7 | 0 7 6 5 | 4 - 3 2 | 3 - - - | 4 - 6 - | 5 - - - |
　啊，　　　　　　　啊，

| 0 5 3 5 | 6· 5 4 3 | 2· 3 2 3 5 6 | 1 6 5 5 3 | 2 3 2 2 1 6 | 5 - (5 1235 |
　相　亲　相　爱　　地　久　天　　　　长。

| 0 2 1 2 | 3· 2 1 7 | 6 5 6 1 - | 3 - 5 6 | 7· 2 6 1 | 5 - - |
　相　亲　相　爱　　地　久　天　　　长。

| 6· 5 7 6176 | 5 - - 1235 | 6· 1 7 6176 | 5 - - 5612 | 3· 5 4 4543 |

　　　　　　　　　　　　　　　　　　　　　　　　　中速稍慢
| 2 - - 5612 | 3· 5 4 4543 | 2 - - - ³⁄₄ 2 0 0 | 2 5 6 | 5· 2 4 3 | 2 - - |
　　　　　　　　　　　　　　　　　　　　　　有情人 终 成 眷 属，

(女齐) | 6 2 6 | 2 5 7 | 6 - - | 2 5 6 | 5· 2 3 2 | 1 - - |
　　　有情人 终 成 眷 属，　　　相 拥 抱 云 两 谐 和，

(男齐) | 6 2 6 | 2 5 6 | 5 - - | 2 - - | 2 0 0 ‖
　　　相 拥 抱 云 两 谐 和。　　啊！

(女齐) | 1 2 3 | 5 1 2 | 5 - - | 5 - - | 5 0 0 ‖

此曲在【平词】【对板】的基础上，以及在节奏和板式上做了改变而编创。

儿死也要死在岗位上

《沈浩》沈浩唱段

李光南 词
陈华庆 曲

（简谱曲谱内容）

1=♭B 4/4

慢板

（0 0 43 2 6 | 5.6 i5 43 232352 3523） | 6/4 1 12 65 1.2 33 3（767 5643） | 4/4 55 356 6 —

儿打　小膝盖就像　　腰杆一样强，

6.i 63 5（2 32 | i2i235 32i7 6i6i23 2i76 | 50 i.6 5.6i5 6532 | 1.2 1076 56 i6）

5 5 32 1.6 15 | 3（2 7 6 5 6 4）3 | 2 23 5 65 4.5 32 | 1（i2 76 5765 i6）

只跪　爹跪　娘　　　　和 伟大的共产　党。

1 16 11 23 i23 | 0 53 23 7 6 02 | 7.6 55 6（6　76 | 565 6i7 6235 6.5 356）

娘如今是迟暮之年　多病　灾，

0 53 21 7.6 56 1 | 5 i 0 63 5 — | 5. 3 2 2 | 0 5 5.235 2 1　（76

儿　应当晨昏侍奉在身　旁，　　在 身　　旁。

5.6 i7 6054 3523） | 1 16 i 2.35 | 5 5 1 2 i2 3 | 2 35 2 7. 6.

可儿　是一名 共产 党 员，为 人民 服务 是

1.2 35 6.5 5.235 | 2 1　（6i 5.765 i6） | 2/4 5 53 5 | 0 6 54 | 3532 12

儿 的 信　　仰。　　　　　自古 道　忠孝难 两

1/4 击板 慢起渐快

3.（2 123） | 0 5 35 | 1.2 33 | 0 5 32 | 1.（235 231） | 0 1 65 | 12 3 | 5 5 12

全，　　别怪儿 只顾事业 忘了 娘。　儿心中 装 着 小岗

3.（2 1212 | 3）5 | i 6 5 | 3. 5 65 6 | 4/4 5（2 i 7 | 6.7 65 35 65 i

村，　梦中枕着淮 河　浪。

5.5 55 54 32 | 1.1 11 11 11） | 1. 21 6. 5 | 1 2（05 43 2）1 65 12 3

儿 要 把　　　儿要把泥浆 路

$5\ 5\ 1\ \widehat{2\ 5}\ |\ \widehat{3}(532\ 12\ 3\cdot2\ 33)\ |\ 2\ -\ 2\overline{3}\ \overline{7\ 6}\ |\ \dot{6}\cdot\underline{5}\ (0\overline{3}\ \overline{1\ 2\ 3}\ |\ 5)2\ 3\ 5\ 2\ 1\ 2\ |$
换 成 水 泥 路，　　　 儿 要 让　　　 儿 要 让 茅 草 屋

$\overline{5}\ 5\ 2\overline{5}\ \overline{3\ 2}\ |\ \dot{1}(212\ 35\ 2\overline{3\ 1})\ |\ 3\ -\ 2\cdot\underline{3}\ \overline{2\ 3}\ |\ 5\ \dot{6}\ (0\overline{2}\ \overline{7\ 5}\ |\ 6)5\ 3\ 5\ 2\ 3\ 1\ |$
变 成 大 瓦　 房。　　　 儿 要 让　　　 分 散 的 土 地

$\overline{5}\ 5\ 5\overline{4}\ 5\ |\ \dot{6}\cdot(762\ 35\ 6)\ |\ 5\cdot\underline{5}\ 1\ 5\ |\ 5\ 3\ (0\overline{6\ 5\ 4}\ |\ 3)6\ 5\ 4\ 3\ 3\ 2\ 3\ 3\ |$
集 约 化 经　 营，　　　 儿 要 带 领　　　 脱 贫 致 富 的 乡 亲

$2\ -\ -\ 0\overset{\smile}{3}\ |\ 2\ -\ -\ 0\overset{\smile}{3}\ |\ 2\ 0\overset{\smile}{3}\ 2\ 0\overset{\smile}{3}\ |\ 2\cdot3\ 23\ 2323\ 23\ |\ 5\ 0\overset{\smile}{5}\ 3\ 5\ |$
奔　　　　　　　　　　　　　 小

$6\ -\ -\ |\ 6\ -\ 6\cdot\underline{\dot{1}}\ |\ 5\ (\dot2\ 3\ 5\ |\ \dot1\cdot\underline{\dot2}\ 3\overline{7\ 6}\ |\ 5\ -\ -\ |$
康。

转1=bE

$0\ \dot2\ 3\ 5\ |\ \dot1\cdot\underline{\dot2}\ \dot1\overline{7\ 6\ 5}\ |\ 4\ -\ -\ \dot1\ |\ 1\ -\ -\ 0\dot2\ |\ \dot1\cdot\ 2\ 5\ 3\ |$

清板

$2\cdot\ 3\ 1\ 2\ \underline{6}\ |\ 5\ -\ -\ -)\ |\ \frac{2}{4}\ 5\ 5\ \overline{3\ 5}\ |\ 2\ 2\ 3\ |\ \dot7\cdot\underline{6}\ 5\ 6\ |\ 1\cdot(3\ 231)\ |\ 6\ 2\ 3\ |$
难 忘 那 十 八 个 血 手 印，　 颗 颗 都

$1\cdot\underline{2}\ 6\ 5\ |\ 3\cdot5\ 3\ 5\ 1\ 2\ |\ 1\ 6\ 5(3\ 2356)\ |\ 7\overline{6}\ 7\ |\ 2\ 2\ 3\ 2\ 1\ |\ 7\cdot\overline{6}\ 5\ 6\ 6\ |\ 2\ 2\cdot\ |$
重 重 按 在 儿 心 上。　　　 为 了　 小 岗 村 这 面 改 革 开 放 的 旗 帜

$0\overline{3\ 2}\ 1\ 2\ 3\ |\ 2\cdot1\ 6\ |\ (6\cdot535\ 2317\ |\ 6\cdot5\ 66)\ |\ 0\overline{5\ 6}\ 1\ |\ 2\cdot\underline{3}\ 2\ 1\ |\ 6\ 5\ 1\ (1\ |$
更 鲜 艳，　　　　　　　　　　 儿 死 也 要 死 在

f
$1\ /\!/\ -)\ |\ 6\cdot161\ 321\ |\ 2\ -\ |\ 2\ 0\ 3\ |\ 2\cdot5\ 3\ 2\ |\ 0\overline{3\ 2}\ 1\ 6\ 3\ |\ 2\cdot3\ 2\ 1\ 6\ |$
死 在 岗 位 上，　　　　 死 在 岗 位 上！

$\underline{5}\ 5\ 6\ \dot1\ |\ 4\cdot5\ 6\ 3\ 2\ |\ 1\ -\ |\ 0\ 5\ 6\ \dot1\ |\ \frac{3}{4}\ 4\cdot5\ 6\ 5\ 2\ 0\ |\ \frac{2}{4}\ 5\ -\ |\ 5\ -\ |\ 5\ 0\ \|$
(女合唱) 啊，　　　　　　 啊，　　　　　　 啊！

此曲第一部分为男【平词】，中间部分通过节奏的变化来完成。

离开禁规地

《青丝恋》唱段

濮本信 词
陈华庆 曲

1 = E 4/4

中板

$\overset{\frown}{1\ 1}\ \overset{\frown}{3\ 2}\ \overset{\frown}{7\ 2}\ |\ 6\ -\ -\ -\ |\ \overset{\frown}{5\ 2}\ \overset{\frown}{5\ 3}\ 2\ |\ \overset{\approx}{2}\ 1\ -\ -\ |\ \overset{\frown}{1\ 6}\ \overset{\frown}{1}\ 2\ 3\ |$

轻 轻 呼 唤　　　 结 为　 友，　　　　 何 必

$\overset{\frown}{1\ 6}\ \overset{\frown}{6\ 1}\ \overset{\frown}{5}\ 6\ |\ 1\cdot\ \overset{\frown}{6\ 5}\ \overset{\frown}{6\ 3}\ |\ 2\cdot\ (\overset{\frown}{3\ 5}\ \overset{\frown}{6\ 1\ 2})\ |\ 5\cdot\ \overset{\frown}{5\ 6\ 5}\ |\ \overset{\frown}{5\ 3}\ \overset{\frown}{2\ 1\ 2\ 6}\ |$

夜 夜　 伴 孤 灯？　　 一　 潭 春 水 留

$\overset{\frown}{5}\ -\ \overset{\frown}{3\ 6}\ \overset{\frown}{5\ 3}\ |\ \overset{\frown}{3\ 5\ 2}\ -\ \overset{\frown}{3\ 2}\ |\ 1\ \overset{\frown}{3\ 2}\ \overset{\frown}{2\ 1\ 6}\ |\ 0\ 5\ \overset{\frown}{3\ 5}\ |\ 6\cdot\ \overset{\frown}{5\ 3}\ 2\ |$

留 我　 影，　　 水 中　 有

$\overset{\frown}{2}\ 1\ -\ (0\ \overset{tr}{2}\ |\ 1\ 0\ 0\ \overset{\frown}{5\ 6}\ |\ 1\ 0\ 0\ 0\ \overset{tr}{2}\ |\ 1\ \overset{\frown}{5\ 6}\ 1\ \overset{\frown}{3\ 2})\ |\ 1\cdot\ \overset{\frown}{6\ 5}\ \overset{\frown}{5}\ \overset{\frown}{6\ 3}\ |$

我　　　　　　　　　　　　　 我 在 水

$\overset{\frown}{3\ 2}\ \overset{\frown}{3\ 2\ 1}\ 6\ |\ 5\ -\ -\ (\overset{3}{\overset{\frown}{1\ 2\ 3}}\ |\ \overset{6}{\overset{\displaystyle 4}}\ \overset{tr}{5}\ -\ -\ -\ -\ |\ \overset{3}{\overset{\frown}{1\ 5\ 6}}\ 5\ 0\ 0\ 0\ 0\ 0\ |\ \overset{3}{\overset{\frown}{2\ 5\ 6}}\ 5\ 0\ 0\ 0\ 0\ 0\ |$

中。

$\overset{4}{\overset{\displaystyle 4}}\ \overset{3}{\overset{\frown}{3\ 2\ 1}}\ \overset{3}{\overset{\frown}{6\ 5\ 3}}\ \overset{3}{\overset{\frown}{2\ 1\ 6}}\ \overset{3}{\overset{\frown}{5\ 3\ 2}}\ |\ \overset{tr}{1}\ -\ -\ -\ |\ \overset{tr}{2}\ -\ -\ -\ |\ 5\ -\ -\ |$ 中慢板 $\overset{2}{\overset{\displaystyle 4}}\ 0\ 0\ \overset{3}{\overset{\frown}{6\ 7\ 6}}\ |$

$3\cdot\overset{\frown}{6}\ \overset{\frown}{5\ 3\ 2\ 1}\ |\ 5)\ \overset{\frown}{5}\ \overset{\frown}{3\ 5}\ |\ \overset{\frown}{6\ 5\ 3\ 2}\ 1\ |\ 0\ \overset{\frown}{6}\ \overset{\frown}{5\ 3}\ |\ 1\cdot\overset{\frown}{3\ 2\ 3}\ |\ 0\ \overset{\frown}{2\ 7}\ \overset{\frown}{6\ 5}\ |\ 3\cdot\overset{\frown}{5\ 3\ 5}\ 1\ |$

(女领唱)冰 肌 玉 肤　 洁 无 瑕，　　 梨 花 绽　 放

$0\ \overset{\frown}{6\ 1}\ \overset{\frown}{2\ 3\ 6}\ |\ 5\cdot(\overset{\frown}{3}\ \overset{\frown}{2\ 3\ 5})\ |\ 0\ \overset{\frown}{1\ 7}\ \overset{\frown}{6\ 1}\ |\ \overset{\frown}{2\ 3\ 2}\ \overset{\frown}{5\ 3\ 5}\ |\ 0\ \overset{\frown}{5\ 3}\ \overset{\frown}{2\ 3\ 7}\ |\ 6\cdot\overset{\frown}{6\ 5\ 7}\ \overset{\frown}{6}\ |\ 0\ \overset{\frown}{5\ 3}\ \overset{\frown}{5\ 6}\ |$

朵 朵 鲜。　　 柔 柳 蜂 腰　 如 丝 带，　　 丰 胸 颈 长

$\overset{\frown}{7\cdot 3}\ \overset{\frown}{2\ 7\ 6}\ |\ 0\ \overset{\frown}{7\ 6}\ \overset{\frown}{2\ 3\ 2}\ |\ 5\cdot(\overset{\frown}{6}\ \overset{\frown}{7\ 6\ 5})\ |\ 0\ 5\ \overset{\frown}{3\ 5}\ |\ \overset{\frown}{6\ 5\ 4\ 3}\ 2\ |\ 0\ 5\ \overset{\frown}{3\ 5\ 2\ 3}\ |\ 1\cdot\overset{\frown}{3}\ \overset{\approx}{2}\ 1\ |$

身 儿　 曲 曲 弯　 弯。　　 双 臂 长 长　 圆 又 润，

(女唱) $\Big[\ 0\ \overset{\frown}{1\ 6}\ \overset{\frown}{2\ 3}\ |\ 5\ \overset{\frown}{2\ 4}\ \overset{\frown}{3\ 2\ 3}\ |\ 0\ \overset{\frown}{6\ 1}\ \overset{\frown}{2\ 3}\ |\ \overset{5}{2\cdot 3}\ \overset{\frown}{1\ 2\ 6}\ |\ \overset{5}{5\cdot}(\overset{\frown}{7\ 6\ 1\ 2\ 3})\ |$ 稍快 $5\ \overset{\frown}{6\ 1\ 6}\ |\ \overset{\frown}{5\ 3}\ 5\ |$

　　玉 腿 条 条　 比 白　　 莲。　　　　　　　　　　只 可 叹

(男唱) $\Big[\ 0\ \overset{\frown}{1\ 6}\ \overset{\frown}{2\ 3}\ |\ 5\cdot\overset{\frown}{7\ 6\ 5}\ 1\ |\ 0\ \overset{\frown}{3\ 5}\ \overset{\frown}{6\ 1}\ |\ \overset{\frown}{2\cdot 1}\ \overset{\frown}{1\ 5\ 6}\ |\ 5\ -\ \Big|$

　　　　　　　　　　　　　　　　　　　只 可 叹

稍快　　　　　　　　　　　　　　　　　　　　　　　　原速

$6\cdot\overset{\frown}{6}\ \overset{\frown}{5\ 3}\ |\ \overset{\frown}{2\ 2}\ 0\ \overset{\frown}{3\ 5}\ |\ \overset{5}{3\cdot 2}\ 1\ |\ \overset{\frown}{3\cdot 1}\ 2\ |\ \overset{\frown}{6\ 1}\ \overset{\frown}{6\ 1\ 2}\ |\ 1\ \overset{1}{\overset{\frown}{3}}\ |\ 5\ |\ \overset{\frown}{6}\ \overset{\frown}{5\ 6}\ 1\ |\ \overset{\frown}{7\ 6}\ \overset{\frown}{5\ 2}\ |$

天 生 丽 质 世 不　 见，(男齐)(哎 哟 哟　 咿子呀子哟) 世　 不 见(啰),(男领唱)只 可

此曲以【彩腔】为基调，加以节奏的变化和帮腔的运用，揭示人物内心世界的变化。

又要伤害初恋人

《初恋人》倩倩、女声伴唱

王自诚 词
马继敏 曲

1 = E 4/4

稍快

（5·555 5356 i·2 653 | 2·35i 6532 1·235 216 | 5·6 55 2 3 5）| 5 53 5 6 i6 53 |
声声　　斥责

5 65 12 5·i 35 | 2·　35 53 2 1232 | 1·（6 1235 216 | 5·6 55 2 3 5）|
如雹冰，

5 53 2·3 1 16 553 | 6 1　2 5 63 52 1 | 6 5（65 4323 55）| 3 35 2 12 3 32 1 |
没料想　无人体谅我苦　知　　　青。　　我　十七　　八岁

2 2 65 53 5 6 | 2/4（6·765 3235 | 6）5 3 5 | 6·5 3 2 | 3 1 | 6 i 5 | 35 | 53 2 2 16 |
被下　放，　　　　　到山乡方　知　路不　平。

5（535 6 i56 | i 4 3 2 31 | 6·135 21 6 | 5 i7 6123）| 5 2 5 65 | 0 35 | 6 76 53 |
同　　　　学们明唱理想

5 2 32 | 1 5 35 | 2·3 21 | 0 61 65 3 | 5·（3 2356）| 2 23 5 35 | 6 65 6 |
暗失　望,谁不是混吃昏睡　混光　阴?　　多少　　才华

3 23 2 16 | 5 6（5 356）| 3223 1 21 | 6 61 53 | 5 61 653 | 5·（6 765）| 7 76 7 |
遭埋　没，　　　多少　情感　遭蹂　躏。　　千万个

2 27 65 | 0 53 5 27 | 6 35 21 | 6·1 65 | 0 35 61 | 6·　5 | 1 61 2 32 | 0　3 5 |
知青　一个　梦,早日招工　早回城。　为　　招工

6 76 53 | 2·321 65 | 6 53 21 | 6 61 563 | 5 2　3 | 5 61 653 | 5（535 6532 | 1·235 21 6 |
哪家父母不　奔走?为招工多少姐　妹　落陷　坑?

5656 76 5）| 0 5 35 | 6·i 65 | 0 56 321 | 2·（35i 6243 | 2）6 53 | 2·3 535 |
我不是迷惘之中　抛大威,　　　为什么如今挽回

6 56 53 2 | 1.(276 5356 | 1) 2 12 | 3.5 231 | 2 35 327 | ²6̂ (6̂） | ‖ 0 6i 65 | 4.5
又 不 能？ 　　　　谁还我初 恋 谁还我青 春？ 　　　　谁 还我初

²³2̂32 1 | 16 12 4.2 45 6̂ 6̂5 （6123 | ¼ 5.2 | 35 | 21 | 76 | 5612 | 6123）
恋 谁 还我青 春？

2 2 2 32 | 1 1 2 5 | ⁵₃3.(5̂ 36 | 12 | 3) 05 | 05 | 6 | 5
倩 倩 哪， 　　　　　　　　　　　不 必 提来

03 | 01 | 2 | 05 | 02 | 5 | 53 | 02 | 03 | 1 | 03 | 03 | 2 | 1 | 65 | 12
不 必 问， 往 事 还待 后 人评。 眼 前 你若 不 冷

3 | ²/₄ 05 6i | 16 53 32 | 31. | 61 6 | 35 | 53 2 216 | 5.(612 | 4 6 | 5 —)‖
静， 又要 伤 害 初 恋 人。

此曲根据传统曲调【平词】【八板】【二行】编创而成。

茫茫如从云中坠

《初恋人》倩倩唱段

1 = E 2/4

王自诚 词
马继敏 曲

茫茫 如从 云 中坠，

脑海 轰 轰 听惊雷。

诗稿 贴心 心欲碎， 止不住 深情呼唤 我的 好大

威。 你 为我 强咽

一 腔 苦 涩 水,我 却是 添油 投向 烈 火 堆。 方俊 岚 一计

二得 太 阴 险,他 让我 轻抛誓言 顷 刻 间， 顷 刻

间。 倩

倩 啊， 你 为何 这 样

傻? 诗 稿 哇,

你 为何 才 出 现?

突慢一倍

6 | 6 | 6 | 7 6 | 5 | 5 4 | 3 | 5 | 6·(6 | 6 6 | 6 1 | 2 3 | **2/4** 5·5 6123)|
大　　　　　威　　　　呀,

5 5 6156 | 5 3· | 5 61 6535 | 2(325 612) | 3 56 65632 | 3 1· | 6·1 65 3 | 5(612 61234)|
千言万　语　　寄诗稿,　　又将　情思　托杜　鹃。

5 65 25 | 3 32 1 | 2 12 65 | 7·1 2 32 | 1·(235 21 6 | 5·6 5 35 | 2 3 5) | 3 56 53 | 21 53 |
而今　我该　怎么　办?　　　　　　　　满腔　愁绪

3 2 (5 | 6561 2) | 6 63 5 | 6561 2 65 | 3 3· | 3 2 2 32 | 16 5 61 | 3 2 2 12 |
向何　　　　　　　　　　　　　言?

6·(7 25 | 3 - | 0 7 65 | 36 13 | 2 - | 0 3 56 | 1 23 | 5·4 35 | 6 -)‖

此曲根据传统曲调【平词】【八板】【二行】编创而成。

十年铁窗十个秋

《满山红叶》小水唱段

濮本信 词
马继敏 曲

1 = B 2/4

（2356 5232 | 1 1̇ 6̇1 | 5.652 3432 | 1.6 561）2 32 12 | 3 5. | 6 65 453 | 2. 3 |
　　　　　　　　　　　　　　　　　　　　　　　　　十年 铁 窗　十个　　秋，

2.3 52 | 3.(3 33 | 3 1̇ 765 | 3.6 123）2.3 53 | 2 53 21 | 2 6 72 | 6 5 （76 |
　　　又 是　红叶　满 山　头。

5 5 0 43 | 2 2 03 | 5.61̇5 4323 | 1.6 561）1 16 12 | 3235 231 | 0 16 12 | 3.6 563 |
捧口 山 泉　　喝个　够，

2.(2 2 2 | 2312 3235 | 6535 6561̇ | 2̇.2̇ 23 | 2̇.53̇2 1̇327 | 6.1̇ 54 | 3.561̇ 5643 | 2 2 0 61 |

2.3 56 | 3613 2 ）0 5 32 | 1.3 27 | 7 6. | 1.2 35 | 2 6 72 | 6 5 （3 |
摘一片 红　　叶　　泪　双　　流。

2357 6532）1 16 12 | 3235 231 |（1612 3235）2 32 765 | 6. （27 | 6.7 65 | 67 65 |
到村　口　　　　　心愧 疚，

6.725 3217 | 6.2 356）0 5 35 | 6.5 3212 | 3 - | 6 1 | 5.4 2 | 1 - ‖
吹起 唢　呐　情 悠　悠。

此曲是根据传统曲调【平词】编创而成。

天老地荒情融融

《满山红叶》小水、红叶唱段

濮本信 词
马继敏 曲

1 = E 2/4

深情地

（0 3 56 | i - | 0 7 65 | 3· 5 | 2·356 12 6 | 5 35 61）‖: 2 23 1265 | 3 23 5 |

（小唱）唢呐　召　妹
（小唱）你双　手捂　脸
（小唱）我爱　红　叶

6·1 23 1 | 2 - | 6·3 27 | 63 56 1 | 6 2 15 6 | 5 - | 5 5 61 56 |

来匆匆，　　风儿轻　吹　月当　空。（红唱）摘片枫
不松动，　　怕那偷　看的　月亮公　公。（红唱）大山寂
红似火，　　风吹霜　打　叶更　红。（红唱）我爱泉

4· 53 | 23 21 61 | 23 2· | 4·5 61 | 53 532 3 | 62 21 6 | 12 1· :‖

叶　作信　物，　红叶嚐　泪脸飞　红。
静　心跳　动，　似那泉　水响叮　咚。
水　清又　清，　涓涓细　流流心　中。

（红唱）
0 0 | 0 65 6 53· | 0 56 532 | 31· | 05 35 | 6·2 76 | 5 - |
天当　被，　地当床，　天老地　荒

（小唱）
13 56 | 1 - | 02 765 | 56 3· | 05 61 | 2·3 17 | 6 - | 0 0 |
天当　被，　地当床，　天老地　荒

3 6 6532 | 35 2 | 35 | 53 2 216 | 5 - | (5·6 12 6· | i | 26 12 5 - | 5 -)‖
情　融　融。

16 16 3 | 2· 3 | 2·16 | 5 - |
情　融　融。

此曲是根据传统曲调【平词】【对板】编创而成。

每当更深人静的寒夜里

《沙海中秋》丹子、山子唱段

张新武 词
石天明 曲

1 = ♭E 2/4

深情地

稍慢

每当　更深 人静的 寒 夜 里，　睡梦里就 见到你 在我面　前。
每当　万家 团圆的 时 刻 里，　我的 心底 总是在 呼喊着 你。

风雪　中　　你轻轻地 朝我走 来，　憨憨 地
炉火　旁　　看着你 红红的脸 膛，　火苗 旺

笑 望着 我　不言不 语。
映着 你　神采奕 奕。

原速

我 拂去 你　衣帽上的 雪花，你 向 我 行一个
我 捧上 你　最爱唱的 米酒，你 为 我 唱一支

（丹唱）
庄重的军 礼。　山 子哥 啊 山子哥，　为 什么 甜 梦
温暖的小 曲。（山唱）　　　　　　　　　为 什么 甜 蜜

中　你又悄悄地 离我远 去(呀)。
中　你又飞 回沙 海 里(呀)。

此段唱腔为分节歌样式。【彩腔】后面加入黄梅戏韵味的拖腔编创而成。

野营训练进山来

《军民一家》张大伯、李大娘唱段

解 艺 词
石天明 曲

中国黄梅戏唱腔集萃

228

1=D 2/4

亲切、风趣地 中快板

(6̣ 3 | 6̣3 6̣3 | 2̣·1̣ 2̣3 | 2̇ 2̇) | 2̇· 3 5 5 | 3·5 3̇1 | 2̇·(1̇2̇1̇2̣3) |
（张唱)野 营 训 练 进 山 来，

1̣6̣ 3 | 2̣3 2̣1 | 1̣5 6̣1 | 5(535 2161 | 5 55 5̣ ·) | X·X X | X·X X X | X·X X |
乡亲们 热情 来 接 待。 （张白)派向导 翻山越岭 把路带，

6·6 6 | 2 5 3 5 | 2 6 1) | X·X X | X X X X | X X X | 6·1 2 | (232122) 0 1̣ 6̣5 | 2̇2 3 | 1̣6̣ 1̇2̣ |
腾新房 烧茶 送水 细安排,(唱)院子里 摘下了 新鲜 的 瓜 和

3·(6 5 5̣6 | 353 21612 | 3)2 5 3̣ | 6·(1̣5̣6) | 1̣6̣ 1 | 2·3 2̣1 | 1·5 6̣1 | 5 - |
菜， 大雨 天 送来 了 自 家 的 好 干 柴。

(5653 2̣3 | 5 55 5̣) | X X X X | X X X | X X X X | X X | X X X X | X X X |
(张白)鱼水 深情我 说不 尽， 感谢乡亲们 多关 怀， 老乡 亲 革命 传统

3/4 X X X X | 2/4 X X X | X X X X | 3/4 X X X X | 2/4 X X X X | X X X | X· 3 |
发扬 得好， 解放军 群众纪律 不能 破坏。 信中留下 钱两份， 这事不 说(张唱)你

1·2̣ 3̇1 | 2·3 2̣1 6̣ | 5̣ - | (5·2̣ 3 5 | 2 2 3 1 | 1 2̣3 2̣1 6̣ | 5 55 5̣) | 2̇2 3 |
也 明 白。 一份

2̇ 1· | 3·5 6̣1 | 2̇· (3 | 2̣ 2̇2 2̇2 | 5̇ 2̇2 2̣2 | 1̇ 5̇5 5̣5 | 2̇ 5̇5 5̣5 | 0̣ 1̇ 6̣5 |
留给 李 大 娘，

3 5 | 6̣1̣6̣5 3 5 | 2̇2 2) | 6̣ 3 | 2 1 | 2 (2̇2 | 2̇) | 2̇2 |
一 份 留给 张 （哎呀)

2̇ (2̇2 | 2·) | 2̇2 | 1̣5̣6̣1 5̣ | (1̇ 5̇5 5̣5 | 2̇ 5̇5 5̣5 | 6̣ 2̇2̇ 2̇2̇ | 1̇ 2̇2̇ 2̇2̇ |
张 （哎呀)张 大 伯。

```
0 5 3 5 | 6·i 6 5 | 6i 65 35 | 2 22 2 ) | X X X X | X X  X | X X X X | X X  X |
                                        (张白)怪我 人老  脑筋 坏,(李白)怪你 人老  心不 灵,

0 5 3 5 | 2·  3 | 5·  32 | 1·2 53 | 2·3 216 | 5 5 (53 216 | 5  0 ) ‖
(合唱)怪你  人     老     心 不    灵。
```

词曲将《三大纪律八项注意》的旋律糅合于黄梅戏的唱腔、过门及描写音乐中，使其与【彩腔】融为一体。

一杯酒敬亲人

《香莲与九妹》香莲唱段

葛才能 词
石天明 曲

1=♭E 2/4

舒畅、愉悦地

(5·6 3235 | 6 - | 5·6 3235 | 2 - ‖: 2123 561 | 6532 1 | 6153 216 | 561 2123)

5·6 3235 | 2· 3 | 52 352 | 161· | 535 61 | 6532 1 | 5·6 216 | 5·(5 61
一 杯 酒 敬亲 人，美酒 滴 滴 香 又 醇。
二 杯 酒 敬亲 人，好酒 壮 胆 莫 怕 人。

6532 1 | 6153 216 | 5 -) | 116 56 | 1· 2 | 335 12 | 53· | 5·6 532
坎坷 终 于 成过 去，笑脸 相迎
女儿 自 有 女儿 志，自尊 自强

1612 3253 | 2 20 | 2·3 21 | 2356 126 | 5 - ‖: 5·6 35 | 6 - | 5·3 65
好 前 程(哪)，笑脸 相迎 好 前 程。三 杯 酒 敬 亲
求 翻 身(哪)，自尊 自强 求 翻 身。

3 - | 535 21 | 6156 1 | 26 726 | 5·(5 61 | 6532 1 | 653 216
人，携手 打开 致富 门，致 富 门。

5 -) | 116 56 | 1· 2 | 335 12 | 53· | 5·6 532 | 1·2 53
勤耕 巧 作 谋幸 福，莫让 后人 笑 前

稍慢

2 20 | 2·2 26 | 5·6 32 | 5 - | (5·5 55 | 5 2 | 5 -) ‖
人(哪)，莫让 后 人 笑 前 人。

此曲吸取【彩腔】及【花腔】的音乐素材编创而成。

"六一"儿童节快来到

《两块花布》小敏唱段

卜 晓 词
夏英陶 曲

1 = F 2/4

中速 欢快、跳跃地

（5̣3̣ 3 | 5̣3̣ 3 | 2̇6̣54 | 3̇1̇1 2 | 6̣2 2 | 4̇2 2 | 5̇2 2̇1̇6 | 5̇1̇ 5 ）

5 5 | 6·1̇ 5 | 5 65̣3 | 2（5̣2 7̣2）| 5̣3 5 | 6̇3 5 | 6̇4 3̇2 | 1̇（1̇2 1̇5 |
"六 一" 儿童节 快来 到， 舅舅 给我 扯身 花衣 裳。

6532 15）| 1·2 6̣5 | 33（6̣3）| 56 1̣53 | 2（5̣2 5765 | 2̇）5 35 | 6 5 | 6̇3 2 |
织布的 阿姨 手头 巧， 这花布织 得 真漂亮，

（6̣1̣6̣5 2356）| i i̇3̇ | 2̇ 05 126 | 5· （35 | i̇i̇ 55 | 2·3 55 | 1̇2̇1̇2̇ 5656 | 2323 55 |
真漂 亮。

0 i̇ 6 | 5656 1̇2̇ | 5̇2̇ 2̇1̇6 | 5̇1̇ 5 ）| 5·5 6̇i̇ | 5·（3 2356）| 5 65̣3 | 2·（1̣ 6123）|
蓝天白 云 多宽 广，

5̣3 5 | i̇3̇ 5 | 6̇4 3̇2 | 1̇（1̇2̇ 1̇5̇ | 6532 15）| 1·2 6̣5 | 33（6̣3）| 5 65̣3 |
和平 鸽儿 尽飞 翔。 花儿 朵朵 真好

2（5̣2 5765 | 2̇）5 35 | 6 01̇ i̇3̇ | 5·（3 2356）| 51̇2̇ 53 | 2·（1̇ 2123）| 5 6561̇ | 5· （1̇2̇ |
看， 向日葵含 笑 朝太阳， 朝太 阳。

3̇3̇3̇ i̇i̇ | 6̇6̇6̇ 55 | 0i̇ 1̇2̇ | 5̇2̇ 2̇1̇6 | 5̇1̇ 5 ）| 55 63 | 5· 3 | 5 1̇3̇ |
忽然 想 起 小妹

2· 2 | 5·6 53 | 25 3 | 6̇4 3̇2 | 1̇（1̇2̇ 1̇5̇ | 6532 15）| 1̣1̣6 1̇2 | 5 32 3 |
妹， 她经 常 穿我 的旧 衣 裳。 这块 花布让给 她，

（3532 1̇23）| 05 35 | 6̇ 5 | 6（6̣5̇6̇）| 656（1̇2̇ | 3̇2̇35 6̇ ）| i̇ i̇3̇ | 2̇ 05 126 |
她一定乐 得 拍巴掌， 拍 巴 掌。

$\underset{\cdot}{\overline{5}}$ ($\widehat{56\dot{1}\dot{2}}$ | $5\widehat{3}\ 3$ | $5\widehat{3}\ 3$ | $\dot{2}\widehat{65}4$ | $3\widehat{1}\dot{1}\ 2$ | $6\widehat{2}\ 2$ | $4\widehat{2}\ 2$ | $5\dot{2}3\ \dot{2}\dot{1}6$ |

$5\dot{1}\ 5$) | $5\widehat{3}\ \widehat{35}\ 6\ \ 5$ | $\widehat{35}\ \widehat{51}\ 2$ ($0\dot{3}$ | $\dot{2}\dot{3}\dot{2}\dot{3}\ \dot{2}\dot{3}\dot{2}\dot{3}$ | $\dot{2}.5\ 35$ | $\dot{2}\dot{3}\dot{2}\dot{1}\ \dot{2}$)

急慌　忙打开　仔细看，

$0\ 5\ 35$ | $6.\dot{1}\ \dot{1}\ 3$ | $5.(3\ 2356)$ | $5\dot{1}\ 2\ 53$ | $2\ 0\ 5\ 126$ | $5.$ ($\dot{2}\dot{3}$ | $5\ 5\ 3\ \dot{1}$ |

是谁的 花　　布　　丢　路旁?

$\begin{cases} 0\ 3\ 3\ 0 & | 0\ 3\ 0\ 3 & | 0\ 2\ 2\ 0 & | 0\ \ 0\ \dot{1}\dot{2} & | 3\ \dot{1}\ 3 \\ 3 & 0\ 2\dot{3} & | 5\ 5\ 3\ \dot{1} & | 2\ \ 0\ 2\dot{3} & | 5\ 2\ 5 & | 0\ \ 0\ 2\dot{3} \end{cases}$ $\Big|$ $5\ \dot{2}3\ \dot{2}\dot{1}6\dot{1}$ | $5\dot{1}\ 5$) | $2.\ \dot{2}\ 5$ |

丢布人

$6.\dot{1}\ 65$ | $5\ 5\ \widehat{63}$ | $2(\dot{5}\dot{2}\ 7\dot{2})$ | $53\ \ 5$ | $2.3\ \ 5$ | $6\ \widehat{6\dot{1}}\ 32$ | $\overset{>}{1}(1\ 0\ 23$ | $\overset{>}{5}\ \overset{>}{5}\ 0\ 56$ |

他一定　心慌意乱，　　找不　着这块布　真真　作难。

$\dot{1}\ \dot{1}\dot{2}\ \dot{1}5$ | $6532\ 1$) | $5\ 3\ 5\ 65$ | $\widehat{16\dot{1}2}\ 3$ | ($\widehat{3\dot{5}3\dot{2}}\ \widehat{\dot{1}6\dot{1}2}$ | $3\ 3\ 30$) | $0\ 5\ 35$ | $6\ 5\ 32$ |

我不如在此 将他 等，　　　　丢布人 他 来

$5.(3\ 2356)$ | $5\ 6\ \dot{1}\ 53$ | $2\ ^{\vee}5.6$ | $32\ 126$ | $5(656\ 12$ | $3\ 126$ | $\overset{56}{\mathbf{U}}5\ \ -$) ‖

找　　　　我就回　　还。

此曲是根据《五月龙船调》改编而成。

重回故土有几人

《回茶乡》唱段

丁式平、夏承平 词
夏英陶 曲

1 = ♭B 4/4

旧 社会　　茶歌声中　万重恨，

种茶人做牛 做 马　　历尽 艰辛。

采茶　上 山鸡未啼，　归来炒茶

到 天 明。　揉好茶叶　汗 流 尽，　片片绿茶有 泪

痕。

春茶　上市官商压价过 大秤，　斤茶　换升米，

租债还不　清。财主家 饮酒 作乐 品 新 茶，　茶农家

泪水 拌糠 煮 草 根。　　　苛捐

杂税 拉夫 抽丁 逼 穷 人，　逼穷人背井离 乡 出

远 门。　　　　　　　　　　手不离 讨饭 棍，

中国黄梅戏唱腔集萃

234

$\widehat{5 \cdot 6}$ $4 3$ | $2 4^{\flat}7$ 1 | $0 5$ $3 5$ | $6 \cdot \dot{1}$ $6 5$ | $4 \cdot 5$ $6\dot{1}$ 4 | $\widehat{5 \cdot 6}$ $5 4 2$ | $1 \cdot 1 \cdot 7 1$ | 2 $\widehat{4 6}$ |

肩不离 扁担绳, 忍饥寒 餐风饮露熬 岁 月, 重回故土有 几

$\overset{6}{5} \cdot$ 3 | $2 \cdot 4$ $1\dot{6}$ | $\overset{6}{5} \cdot$ $(\underset{\cdot}{6}$ 5 6 | 4 2 | 1 4 | 2 1 | $\underset{\cdot}{6} 1 2 4$ |

人, 有 几 人?

$1 2 4 5$ | $6\dot{1}56$ $\dot{1}\dot{2}$ | ⅋$\dot{5} \cdot$ $\underset{\cdot}{6}$ $5 6$ $5 6$ $\cdots\cdots)$ | $1 \cdot$ 2 $4 3$ $2 \cdot$ $(3$ $\widehat{2 3}$ $\widehat{2 3})$ |

孩 子(呀),

$5 3 5$ $6 \cdot \dot{1}$ $6 5 3$ $- 5 7$ $\widehat{6 \cdot}$ $(\underline{7}$ $6 7$ $6 7$ $6 7$ $6 7$ | 6 $6)$ $\frac{2}{4}$ $3 \cdot$ 3 | $\widehat{2 \cdot 1}$ $2 3$ 5 $(\underline{2}$ $2\dot{3}$

记住这点点滴滴血 泪 恨, 跟 着毛 主 席

$\dot{2} \dot{1} 7 6)$ | $\frac{4}{4}$ $5 \cdot 3$ $5 5$ $5 6$ $\widehat{\dot{1} 5}$ | $6 \cdot$ $5 3 \cdot 5$ $2 3$ | $5 6 5$ $3 1$ $\widehat{2 \cdot}$ $(\underline{2}$ $2 2$ | $2 3 5$ $6 5 6$ $\dot{1}$ $\dot{2}$ $-)$ ‖

立志建设新 农 村。

此曲是成套的男【平词】类唱腔，包括【散板】【二行】【三行】【八板】【火工】等。

党的关怀永远记心里

《山水情》秋水、春山唱段

吴春生 词曲

1 = E 4/4

深情地

(0 4 3523 1 53 216 | 5· 27 6561 23) | 5 5 25 3 32 1 | 2 12 65 3·5 2 32 |

(秋唱)水利 局为人 民 全心 全

1(i2 76 5435 231) | 2 535 6·6 53 | 2·5 21 2·3 53 | 2·6 512 6 5 (35 |

意， 把咱 老百姓的 安危疾苦时 刻放 心 里。

2·5 3276 5·7 61) | 2 5 5332 32 1 - | 56535 23 7 65 6 6 | 5 5 65 3 2 35 615 |

二零一一 年 六 月 里， 历史罕见的大暴 雨

原速

2323 53 2·3 2612 | 6 5 (65 4·323 53) | 5 5 25 3 32 1 | 2·3 56 53 21 |

袭 击着大 地。 洪水 冲击 高 山 村，

渐快

5 2 3 1 0 | 2/4 1·2 3 6 | 6 5 5 | 5 i | 3 - 3 5 | 2 6 | 5(676 5676 |

水库 堤坝 险 情 急(呀)。

5·5 55) | 3 2 5 | 5 - | 6 5 6 | 6 - | 6 5 6 | 3(432 3432) | 5 3 5 |

洪 水 险 情 人 心 乱， 生命

6 5 | 5 2 3 2 | i 0 (5123 | 5· 6 i | 5·5 55 | 55 55) | 5 3 5 | 6·i 5 |

财 产 危在旦 夕。 忽 然

中快速

6·(6 6 6 | 6535 6) | 5 3 i 6 5 3 | 2·(2 2 2 | 2313 2) | 5 2 5 65 | 3 32 1 |

间 红 旗 扬， 水利 局 派来 了

5 3 5 2612 | 6 5 (35 | 2· 25 | 7276 5) | 5·5 65 | 5232 1 | 3 3 5 21 | 5672 6 |

抗洪 突击 队， 县委书记 和县 长 亲临 一 线 来指 挥。

5·5 35 | i561 5 32 | 51 2 563 | 5232 21 6 | 5· (35 | i653 6532 | 1212 53 |

万众一心 战洪魔 惊 天 动 地，

2 3̲5̲ 1̲2̲6̲ | 5 -) | 5̲5̲ 6̲5̲6̲ | 3̲·5̲ 2̲1̲1̲ | 1̲5̲ 6̲5̲3̲ | 2̲3̲2̲6̲ 1 | 7̲6̲7̲ 2̲3̲2̲ | 3̲5̲ 6̲1̲5̲ |

为抗洪　你们顾不得吃和　睡。(春唱)你和乡亲们风里雨里，

5̲·6̲ 1̲1̲ | 1̲5̲6̲ 7̲6̲2̲7̲ | 6̲7̲6̲3̲ 5̲ | 5̲5̲ 6̲5̲6̲ | 3̲3̲2̲ ³⌒1 | 5̲3̲5̲ 2̲3̲1̲ | 5̲6̲5̲3̲5̲ 2̲3̲7̲ | 6 - |

忙前忙后不怕跑断　腿。(秋唱)保水库　你们是一身汗水一身泥，(春唱)

7̲6̲7̲ 2̲3̲2̲ | 1̲·2̲ 6̲5̲ | 5̲6̲1̲2̲ 3 | 5̲·6̲ 1̲1̲ | 6̲1̲6̲1̲ 2̲3̲1̲ | 2̲1̲ 6̲ 5̲ | 2̲·3̲ 5̲6̲ | ⁶⌒5 - |

你为我们送来姜汤祛风寒，鱼水深情暖·心·里。(秋唱)三　年　前，

5̲5̲3̲ 2 | 2̲3̲1̲ 1 | 5̲5̲ 5̲2̲1̲ | 5̲6̲ 7̲2̲6̲(7̲6̲ | 5̲6̲) 6̲5̲ | 6̲1̲ 3 | 3̲·5̲ 6̲1̲ | 6̲5̲ 5̲ |

你来　高　山　建起了农村安全饮水，我　们　的　日　子

3̲·i̲ 6̲5̲ | 2̲·3̲ 5̲1̲3̲ | 2̲3̲5̲ 6̲1̲ | 6̲5̲ (3̲1̲ | 2̲3̲ 5̲3̲) | 5̲5̲3̲ 2 | 3̲2̲1̲ 1̲7̲6̲ | 5̲·6̲ 2̲3̲7̲ | 6· 5 |

才能过得这样　　美，　党的　关爱我们永远记心里。

3̲5̲3̲2̲ 1̲2̲7̲ | 6̲·(5̲ 6̲1̲2̲3̲) | 1̲5̲ #1̲7̲ 1̲ | 2̲·(6̲ 5̲4̲3̲5̲ | 2̲)5̲ 3̲5̲ | 6̲1̲5̲6̲ 3̲5̲2̲3̲ | ³⌒1· 6 | 5̲3̲1̲ 6̲5̲3̲ |

春　山　啊，　高山人子孙万　代　不会忘记

2̲1̲2̲ 0 | 1̲·2̲ 5̲6̲3̲ | 5̲2̲3̲2̲ 2̲1̲6̲ | 5· (7̲ | 6̲5̲6̲1̲ 2̲1̲2̲3̲ | 5̲ 6̲1̲ 6̲5̲4̲3̲ | 2̲ 3̲5̲ 1̲2̲6̲ | 5 -) ‖

你(呀)　不会忘记你。

　　此曲采用【彩腔】【平词】【对板】等组合编创而成。

茫茫黄山好气派

《古城飞花》李思湘、石玉秀唱段

杨　烨 词
吴春生 曲

1 = B 4/4

抒情、开朗地

（0 2̇ 76 567̇2̇ 6532 | 1·2 1 1̇ 7656 1̇ 6）| 5 53 5 6 6̇1̇ 65 | 3535 6̇ 1̇ 65 43 |

（李唱）这方　　歙砚　构思巧，

2（2̇ 32̇ 1·3 23̇17 | 6· 1̇2 6·1̇ 5435）| 2·3 53 23 1 | 6161 5432 1· （32 |

徽派民居　映·小桥。

1̇·2̇ 76 5356 1̇ 6）| 2·3 12 2312 3 | 3 6 12 5 6̇1̇ 53 | 2323 52 3·4 35 2 |

（石唱）屋前一条清溪 水，　心恋山乡　起　浪潮。

1（1̇ 2̇3̇ 76 567 | 2/4 6 - | 1 1 2̇165 | 3 - | 3 6̇1̇ 563 | 2·2 22 | 2 0 76 |

转 1 = E（前 1̇ = 后 5）

5·7 6 1̇）| 5 5 35 | 6 1̇6 53 | 5 2 3532 | 1 - | 2·3 5 65 | 3532 1 | 2326 76 |

（李唱）百里　黄 山 扑眼 来，　排云亭下浮云

5 - | 1 12 65 | 32 3 3 | 5 7 1761 | 2 - | 3523 53 | 21 1 | 5 32 1621 |

海。（石唱）光明　顶上　奇峰　起，　人 字 瀑边 山 花

65 5 | 5 5 65 | 53 2 126 | 5 56 3 | 5 2 32 | 12 216 |（6·1̇ 543 | 2317 6）|

开。　咫尺千里 构　　构思巧，

（石唱）‖ 0 1̇ 65 | 3·5 23 | 5· 6̇1̇ | 5 - | 1 5 563 | 32 3 216 | 5 - |（23 |

茫茫 黄　　山　　好 气 派。

（李唱）‖ 0 0 | 0 7 65 | 53 56 | 1 - | 3 5 6 | 2·1̇ 6 | 5 - |

茫茫 黄　　山　　好 气 派。

（5 5 6532 | 1 - | 2·5 2576 | 5 - | 3·2 35 | 65676 5·643 | 2·235 12 6 |

中国黄梅戏唱腔集萃

238

5 -)| 1 1 2 6 5 | 5 3 5 5 | 5 3 5 1 6 5 3 5 | 2 - | 2·3 5 6 1 | 6 5 3 2 1 | 2 3 2 6 7 6 |
蛟龙 戏 水 凤 飞 翔， 青 山 岚 云 各 一

5 - | 1 1 3 5 | 6 1 5 6 | 2 3 2 3 5 2 | 3·(6 1 2 3) | 7 6 7 2 3 2 | 2 3 7 6 5 | 3 5 3 5 2 7 6 |
方。 中有 砚 池 如 浅 塘， 青 风 送 来 荷 花

5 - | 3 3 5 2 1 | 5 6 7 2 6 6 | 0 0 | 0 5 3 5 | 6 5 3 2 | 1 - | 5 1 2 5 6 3 |
香。 镂刻 经典 细玩 味(哟)， (石唱)高 山 流 水 龙凤 又 呈

0 1 6 5 | 5·1 6 5 | 3 - | 6 - | 1 5 6 1 |
(李唱)高 山 流 水 龙凤 又 呈

5 2 3 2 2 1 6 | 5 - | (2·3 5 6 1 | 6 5 3 2 1 | 6 1 2 3 2 1 6 | 5·5 3 5 2 3 | 1) 5 3 5 | 6·1 5 3 5 |
祥。 今 日 砚 庄

2·3 2 1 6 | 5 - |
祥。

0 6 5 3 | 2 (3 2 1 6 5 6 1 | 2) 5 3 5 | 2·3 1 6 1 | 0 5 5 6 | 1·6 5 (6 7 6 | 5) 1 6 5 | 1·2 3 2 3 |
遇知 音， 乐得 玉 秀 心里 甜。 但愿 荷 花

0 5 1 6 1 2 | 3 (5 3 2 3 5 3 2 | 1 6 1 2 3) | 5·3 2 1 | 5 3 5 6 1 | 1 2 3 5 2 3 6 | 5· (1 2 | 3 5 |
香不 败， 香飘 万代 在人 间， 在人 间。

6 1 | 5·7 6 5 3 2) | 1 1 7 1 | 2·5 3 2 | 5 6 7 2 6 | (6· 2 | 1·6 5 6 7 | 6 -)|
p 稍慢 我这 里 送上 老坑 龙尾 砚，

0 5 3 5 | 6 5 3 2 | 1 - | 1 1 1 6 1 2 3 5 | 2 1 2 (5 2) | 3 5 6 1 | 2 5 3 |
但 愿你 隔山 隔 水 清板 常把 我们 徽州 念(啦)， 常把 我们 徽州

2 3 2 6 2 7 6 | 5， (2 3 | 5· 1 6 | 5 - | 3·5 2 3 | 5 6 1 5 3 | 2 3 5 1 2 6 | 5 - ‖
念。 深情地

　　　　此曲采用【彩腔】【平词】和【对板】等为基调编创而成。

切莫丢开这善良人

《幽兰吐芳》杨春兰唱段

余治淮 词
吴春生 曲

1 = ♭E 4/4

慢板 深情真挚地

(0 i 65 4 02 4245 | 6·6 6666 4·56i 6535 | 2056 3523 1 53 216 | 5·6 5 25 3276 56 1) |

2·3 56 5· 35 | 6 6i 53 2·3 1 21 | 6 5 (35 23 55) | 5 5 31 2·3 5 i6 |
看 大 妈 和 志 诚 痛 苦

65 3 53 2 3 53 | 32 3 1 21 6 5 (32 | 1 06 12 32353 216 | 5·6 52 3276 5 61) |
难 忍,

5 53 2 32 i·(2 7656 | 1)1 7#1 2(5 6i) | 7 7 51 51 6 5 (35 23 53) |
春兰 我 也觉得 心酸 步 沉。

5 5 25 3 32 1 | 3 35 2356 2#1 2 2 | 52 3 53 2 32 16 | 52 5 65 3 - |
叹只 叹前几年 道德 沦落 是非 混, 好青年

2 23 5356 1 - | 5 53 2 16 5·6 1621 | 6 5 (17 6561 23) | 5 5 25 3 32 1 |
心受 残 香臭 不 分。 见此 情我怎能

2 23 5435 1· 27 | 6·1 56535 6· (7 | 2/4 6765 35 6) | 0 2 35 6i 32 5 3· 32 |
旁观袖 手, 帮师傅 劝艳 萍

1·6 12 | 3523 56 3 | 52 0 216 | 5(535 6356 | i· 27 | 666i 6543 | 2 35 21 | 6161 23 |
及 早 回 头。

渐快

16 5)| 3/4 5·5 35 6 | 2/4 3 1 | 3 5 2 | 05 35 | 23 21 | 16 3 | 2 12 6 |
我对师傅 情也 真, 岂能够 为她人 做玉 成!

03 33 | 2 3 | 1 23 | 16 5 | 53 5 6 5 | 3 5 | 23 1 |
我既把痛 苦 埋心 底, 连心 的话 儿 难出 唇。

f
(5.4 35 | 23 1) | 5 3 5 | 6 5 0 | ⅞ 3 1 3. 52 | 2/4 2321 2321 | 2 2 0 |
　　　　　　　　　　 我不如　即刻　　离此地，

5 5 0 | 5 6 | 4 3 | 2 1 | 7 6 | 5676 5676 | 5 0 1235) | 2 3532 |
　　　　　　　　　　　　　　　　　　　　　　　　　　　猛　想

23 1 1(276) | 2 2 6 72 6 | 5 5(532) | 1.2 56 3 | 2.(1 2123) | 5 65 45 | 65 6 6(276) |
起　　大妈和师　傅　痛苦情。　　倘若　他们

2 23 5356 | 1(276 5435) | 1 6 2 32 | 6 6 1 53 | 2.4 35 2 | 1.(2 1235) | 2 2 3 |
两分　　手，　师傅　定然　打击深。　　倘若

23 1 1(276) | 5 65 35 | 6.(1 5435) | 1 6 2 1 | 6.1 65 | 5 32 1253 | 2.(1 2123) |
他们　两分　手，　大妈　受此打击双目要失明。

5 3 56 | 1 1 0 | 1 5 7 1 | 2 0 32 | 5656 27 | 6.　(7 | 6765 356) |
眼前矛盾　怎解　决？

稍慢
0 5 6 1 | 2 32 1 25 | 6 - | 3.5 6 1 | 65 45 3 | 2 - | ⅞ (6 5 - 6565 |
谁来愈　合　这　裂　痕？　　　　　　　　转1=♭E

6 5 6 …… 6 156 35 23 1 2 | 2/4 5 55 5 5 | 356 1 6532 | 1 53 216 | 5.7 6561) | 2. 5 |
中快　　　　　　　　　　　　　　　　　　　　　　　　　　 这

6 2 56 | 5(1 23) | 5.6 5 32 | 15 5171 | 2 - | 3523 53 | 23 1 1 | 6161 231 |
兰花　宁可自身　受风　寒，　　却　把　芬芳　予别

21 6 5 | 5.3 23 1 | (1276 56 1) | 0 3 56 | 1.2 76 5 | 6.1 65 | 3 61 5643 | 2 2(123 |
人。　我羡兰花　冰洁玉　清，

5 5235 | 6 6165 | 3.1 65 3 | 25 6123) | 5 2 5 | 0 5 35 | 2.3 21 | 6.1 23 |
　　　　　　　　　　　　　　却为何　事到临　头　心藏垢

尘? 我既然 对师傅情谊 深,就应该 为他排难把忧 分。

稍快

为了他们能幸福, 我必须 真情实意

苦口婆心 劝说艳萍 切莫丢开 这善

良的人。

此曲综合了主腔【平词】【二行】【八板】【彩腔】【对板】以及"道情"音调编创的而成。

妈妈她对艳萍一往情深

《幽兰吐芳》志诚、志诚妈唱段

余治淮 词
吴春生 曲

1=E 2/4

（6 1｜2 3｜1 2｜3 5｜6 -｜5 0 0 43｜2345 3276｜5）1 6 5｜
妈 妈 她

3 3 5 23 1｜1 3 3 5｜2.3 237｜6（125 3217｜6.5 35 6）｜5 5 61｜2 23 1 65｜5.6 1 61｜
对艳 萍 一 往 情 深， 心中想 口里念 朝 暮

0 2 21 6｜5（5 6561 6｜55 0 32｜1235 216｜5 5 6）｜1 17 1｜2.5 3 2｜2376 5356｜
晨 昏。 妈妈 呀，你待她 心地 多热

转1=B

7.（6 567）｜6 6 565｜0 5 32｜1.2 35｜23 1｜2 1 2｜06 5｜5632 12｜
诚， 可知道 她心 不似你的 心。 你念她 梦中 常笑

3 V5 32｜1 2 3｜6.1 2532｜1 1 1 2｜35 32｜3 i 65｜5 65 35｜6.（6 66）｜
醒，今日她 一见你 恰似眼中 钉。待 我把 真情对她 讲，与艳萍 两分 手

3.5 i5 6｜5 f（0 61 2｜3. 53｜232 12 3523｜i 02 6 i｜5645 3｜2.35 i 6532｜1.2 1 i｜
奔 前 程。

中慢速

7656 i 6）｜1.6 12｜3 6i 5643｜2 35 2317｜6（35 2317｜6.i 56）｜1 16 1｜2 35 5｜
多 少 年 妈妈 她 为我 事

i i 5i65｜4. 5｜3 6i 5643｜2.（35｜2 032 12）｜06 12｜3（532 123）｜0 2 276｜
操碎 心， 闻此 言 岂不是

5.6 561｜7. 2｜6.1 65｜3 05 65 6｜5.（5 5 5｜0 5 6 i｜2 3｜727 2 6 i｜
雪上加霜又 一 层！

5 0 0 76｜5.6 i 2｜6 i65 35 2｜1.2 1 i｜7656 i 6）｜5 53 5｜6 6i 65｜55 31｜
进退 两难 难煞

2·3 5 65 | 4· 5 | 3· (45 | 3·2 12 | 3 5i 6532 | 1·2 1 i | 5356 i6) | 3 1 2 3 |
我,　　　　　　　　　　　　　　　　　　　　　万般

6 56 5 35 | 2 1 (5 | 62 1) | 3 6i | 5 65 35 | 2· (3 | 2·1 6i | 246 542 |
苦水　　　　　　独自　吞。

1·2 1 i | 5356 i6) | 转1＝E 4/4 5 5 3 65 53 | 35 2 (35 25 6123) | 6·1 5 6·1 2 5 |
　　　　　　　　他欲 言又 止　　　　　　　　　神

65 3 53 2 35 | 3 2·1 65 | (32 | 1 06 12 32353 216 | 5·6 52 765) |
色 惶,

2 5 5171 2 - | 656 32 31 1 | 6 35 26 51 | 65 (35 23 53) |
似 有 疑难 的事 心 中 装。

5 5 2 5 33 2 1 | 6·5 35 2 32 16 (56) 65 61 3 | 2 16 51 65· |
志诚 哪你为何 双眉 紧锁 有 心事, 可与 妈妈

2·3 53 23 51 | 65 (7 6·5 6123) | 5 5 2 5 33 2 1 | 2/4 5 22 32 | 1 (235 231) |
说 周 详? 莫不 是工作上 遇到了困 难?

66 2 32 | 76 1 | 6161 23 1 | 21 6 5 | 5 6i | 3 5 | 3 2 2 353 | 2 32 16 |
工作上 儿从来 知难而 上。 莫不 是(啊) 感慨 这

2 23 76 | 56535 237 | 6·(5 61) | 2 72 3 2 | 2376 535 | 535 156 | 5·(7 6123) |
往事 沧 桑? 经磨炼 儿应该 奋发激 昂。

稍慢　　原速
5 5 2 5 | 33 2 1 | 76 11 5 | 3·2 1 | 1 2#4 | 3 (532 123) | 2·5 3 2 | 2 32 1 |
莫不 是妈妈 我 待儿 有错? 好妈妈 恩如山

6561 23 1 | 21 6 5 | 11 2 3 35 21· | 7 00 | 7 00 | 27 2 65 | 3 0 0 5 |
情似海洋。 莫不 是艳萍她 她 她 (啊),

慢

6ᵛ2 12 | 33 61 | 2· 3 | 13 5 61 | 2·3 216 | 5·(6 13 | 2 35 126 | 5 -)‖

妈妈你 莫猜　疑　把 心　放　宽。

此曲以【彩腔】【对板】和【平词】作为基础重新组合编创而成。

两心相知把手挥

《非常假日》王凯、媛媛唱段

何成结 词
李应仁 曲

1 = E 4/4

中慢板 深情地

（2 565 5· 3 | 235 612 - | 5· 6321 | 656 123 - | 5· 65321 |

抒情地

6 56 126 5 -) | 2/4 2 23 12 | 3· 7 | 6·1 231 | 2 - | 5·6 12 | 1661 53

（王唱）那年 你刚 二十岁， 两支 小辫

甜美地

535 276 | 5 5(123) | 25 456 | 23 2 3 | 2·3 5 65 | 5332 1 | 27 6 | 5356 1

耳边 垂。（媛唱）手捧 那支 红玫 瑰， 相隔 千里

2 35 61 | 16 5 (27 | 6561 5) | 22 12 | 3 - | 3·5 72 | 76 - | 767 232

心相 通。 （王唱）热恋之 中 盼相 会， 花前

62 7 65 | 535 1 21 | 6 5 (23 | 1761 5) | 22 56 | 65 3 | 2·5 532 | 23 1·

月下 能 几 回。 （媛唱）无尽 相 思 令人 醉，

中速稍快

5 53 21 | 67656 1 | 2 35 61 | 6 5 (61) | 2 12 32 | 23 1 6 | 5·6 75 | 6 -

除却 王 凯 还有 谁？（王唱）南来 北往 匆 匆去，

1 61 23 | 2 1· | 535 72 6 | 6 5 (23) | 22 56 | 65 3 | 2·5 32 | 2 1·

永不 能 忘 那 一 回。（媛唱）两车 对 开 要交 会，

稍快 中速

5·3 21 | 2 35 61 | 16 5 (61 | 653 5) | 2 12 32 | 23 1 6 | 5·6 72 | 6 -

三十八分 在 合 肥。 （王唱）别是 一 番 好滋 味，

中慢

1 61 2 2 | 535 72 6 | 6 5 (23) | 22 56 | 65 3 | 6·5 32 | 3·(561 5645

拉下 车窗 展 笑 眉。（媛唱）车声 隆 隆 飞 驰 过，

稍慢 稍快

（媛唱）‖ 3) 1 65 | 3523 5 6 | 1612 3653 | 2 2 03 | 5·6 5 32 | 1612 3653 | 52 3216 | 5·(6 | 12 | 5 -) ‖
两心 相 知把 手 挥（呀 啊），两心 相知 把 手 挥。

（王唱）‖ 0 1 61 | 56 1 | 1·23 5 | 6 60 | 5·61 1 | 6 3 | 2·1 6 | 5 - | 0 0 | 0 0 ‖

此曲以【花腔】【对板】等为基调，进行发展，编创而成。

莫怪我不进石化厂

《喜从天降》刘振东、刘母唱段

余　铜 词
李应仁 曲

1 = E 2/4

(刘唱)莫怪　我　　　不进石化厂，　知青厂

实在要我　挑　大　梁。　　　　　为办　厂　日日夜夜

汗水淌，　　　　　　我　怎　能　把大伙　丢一

旁！　　　　　　　　(母唱)到　如　今　　四处碰壁

且　不　讲，　亲友　也不愿再帮　忙。　你思一思来想一想，

怎不叫人愁　断　肠！

(刘唱)妈妈　焦急　我能体谅，

儿深　知　　妈为我挂肚牵　肠。

非是我　不愿　找　对　象，　怎奈是　　志趣不投

$\widehat{3\ 6}\ \underline{\widehat{56}\ 3}\ |\ 2\cdot\quad(3\ |\ \underline{5\ 61}\ \underline{65\ 3}\ |\ 2\ \ -\)\ |\ 2\ 2\ 3\ |\ \underline{2\ 2\ 3}\ \underline{2\ 1}\ |\ \widehat{1\ 35}\ \widehat{3\ 5}\ |\ \underline{2\cdot 3}\ \widehat{1\ 7}\ |$

难　成　双。　　　　　　　　　你不必　把我的　婚事　挂　　心

$6\ (\underline{7\ 65}\ \underline{3\ 56})\ |\ 0\ \underline{3}\ \widehat{5\ 66}\ |\ 1\quad 1\ |\ \widehat{6\cdot 5}\ \widehat{3\ 51}\ |\ 2\ 0\ 1\ \dot 6\ |\ 5\ (\underline{35}\ \underline{21\ 6}\ |\ 5\ \ -\)\ \|$

上，　　　　　打一辈子　光　棍　又　何　妨！

此曲以【花腔】为基调进行、发展编创而成。

车轮如飞往前跑

《婆媳会》涂小丽唱段

魏启平 词
李应仁 曲

1 = F 2/4

中速

(5 i | 6.i 65 | 3235 6i | 5……)| ₦ 2 23 12 | 53 5 6 76 | 5…… 1.6 12 3……
　　　　　　　　　　　　　　　　　　　车轮　如　飞　往　前　跑,

欢快地

(3432 1612 | 2/4 3 23 5 35 | 6.　i | 5643 2312 | 3.3 33) 0 5 35 | 6 - | 5.6 5 32
　　　　　　　　　　　　　　　　　　　小丽我　流动售货

1612 5653 | 35 2 0 35 | 53 2 126 | 5(656 1612 | 3.5 6i | 5643 23 5 | 0 35 12 6 | 5.7 6123)
多　自　豪。

5 5 2 5 | 5332 1 | 2 2 76 | 5.6 27 | 6(765 35 | 6765 6) 0 5 35 | 6.5 3523
别看　我的　货箱　小,　　　　　　　吃用穿

3 1　6 | 1.2 3653 | 2.3 216 | 5.　(6 | 1212 3235 | 6 56 i2 | 6.　i | 5 6i 6532
戴　少不　了。　　　　　转 1 = C

1 23　1) 6 5 6 | i i2 65 | 3.2 35 | 6 56 i 5 | 6(i23 21 | 5672 6) i i　2
各样　商品　都齐　全,　　　　　　不信

i 265 5 32 | 5 06 53 | 2.3 21 | 2(323 56 i | 6543 2) 6 6 (0 56) i i (7656) i.2 65
你们就瞧一　瞧。　　　　　皮鞋　衬衣　呢绒

65 3　(35 | 1 i i 6i | 5652 323) 0 5 35 | 6.i 53 | 5 2 | 23 | 5　2 | 5.6 32
帽,　　　　　针头　线脑　刮胡刀。

1(i2 i6 | 5656 i3 | 2 35 6532 | 1 23 1) 6.5 6i | i 265 3 | 0 i　2 | 3　5
胡玉美的蚕豆酱　哪　个不知

6 56 i 5 | 6(i23 21 | 5672 6) 0 2 76 | 5.6 i i | 1.　2 | 5.6 53 | 2.3 21
晓,　　　　　还有那麦陇香(哟)鸡　蛋　糕。

$2(\overline{323}\ \overline{56\dot{1}}\ |\ \overline{6543}\ 2\)\ |\ \overline{6\cdot 5}\ \overline{56}\ \dot{1}\ |\ \overline{1\dot{2}}\overline{65}\ ^5\!3\ |\ (\overline{3\dot{1}}\overline{\dot{1}6\dot{1}}\ |\ \overline{5652}\ 3\)\ |\ \overline{5\ 3}\ \overline{5\ 6\dot{1}}\ |\ \overline{5653}\ 2\ |$

实行改革 真正 好,　　　　　　　责任 到人 搞承包,

$0\ \overline{\dot{1}}\ \overline{6\dot{1}}\ |\ \dot{2}\cdot\ \overline{\dot{3}}\ \dot{1}\ -\ |\ 5\ \underline{2}\ |\ \overline{5\cdot 6}\ \overline{3\ 2}\ |\ 1\ (\overline{212}\ \overline{3235}\ |\ \underline{6\ 6}\ \ \overline{56}\ |\ \underline{\dot{1}\ \dot{1}}\ \ \dot{3}\ $

责任 到　人　搞承　包。

转1 = F

$\dot{2}\cdot\ \overline{\dot{3}}\ \dot{2}\ \dot{1}\ |\ \overline{3\cdot 5}\ \overline{6\dot{1}}\ |\ 5\cdot\ \ 6\ \|:\ \overline{56}\ \overline{56}\ :\|\ \overline{3535}\ \overline{6\dot{1}}\ |\ \overline{5\ 43}\ \overline{231}\ |\ \overline{6\ 35}\ \overline{216}\ |\ \overline{5\cdot 7}\ \overline{6123}\)\ |$

$\overline{5\ 5}\ \overline{63}\ |\ \overline{5\cdot 6}\ \overline{53}\ |\ \overline{2\cdot 5}\ \overline{32\ 1}\ |\ 2\ (5\ \ \ 3\ |\ \overline{2321}\ 2\)\ |\ \overline{53}\ \overline{5\ 6\dot{1}}\ |\ \overline{53}\ \overline{231}\ |\ \overline{2\ 35}\ \overline{6\dot{1}}\ |$

红日当 空　　将 我　照,　　　　　　南来 北往 人 如

$\overline{6\ 5}\ (\overline{61}\ |\ \overline{65\ 3}\ 5\)\ |\ \overline{3\cdot 2}\ \overline{35}\ |\ \overline{3\ 32}\ 1\ |\ \overline{2\cdot 2}\ \overline{76}\ |\ \overline{535}\ 6\ |\ (0\ 2\ \ \ 7\ |\ \overline{67\ 5}\ 6\)\ |$

潮。　　　　　此 时我 心里　暗 欢　笑,

$\overline{5\ 3}\ \overline{5\ 65}\ |\ \overline{32\ 1}\ 2\ |\ 0\ \overline{5\ 3}\ \overline{5}\ |\ \overline{6\cdot 5}\ \overline{6\dot{1}}\ |\ \overline{5\cdot 6}\ \overline{53\ 2}\ |\ \overline{1\cdot 2}\ \overline{53}\ |\ \overline{2\cdot 3}\ \overline{216}\ |\ 5\ (\overline{535}\ \overline{216}\ |\ 5\ \ \ 0\)\ \|$

今天的 商品 不愁销,　　今天的 商　品　不 愁销。

此曲以【花腔】、"撒帐调"为主要基调。

莫流泪，抖精神

《两张通知书》王老师唱段

许晓武 词
陈祖旺 曲

1=♭E 2/4

(0 76) | 5 6.756 | 7.(7 77) | 2 3.537 | 2.(7 67) | 1.2 3 | 5.1 65 | 51 2 43 |
莫流　泪，　　抖精　神，　　老师我　笑对阎罗　索命

2.　(35 | 6.1 65643 | 2.32 12) | 5.3 5 62 | 7.(6 56) | 1 3　5 | 6.156 1 | 6 6 2 7 |
绳。　　　　　　　　　　生生死　死　　何足论，　　堂堂

6 72 65 | 5 3 0 56 | 1.215 61 | 2.3 1 6 | 5.　(67 | 2.222 2723 | 5.555 5165 |
男　儿　立乾坤。　　　　　　　　　　　

4.245 65616 | 5 6.1 6543 | 27235 3276 | 5 07 65) | 3　5 7 | 6.(6 56) | 1.1 3 5 | 5 62 7 |
　　　　　　　　　　　我不　信　心中有灯　油要　尽，

0 7 67 | 2 27 65 | 36 5　6 1 - | 1.215 61 | 2.3 1 6 | 5.　(67 | 2.532 726 | 5.4 3 2) |
我不信春花　怒放　烂了根。　　　　　　　　

5 5 62 | 2 7　0 | 22 3.65 | 5 23 765 | 6 6 12 | 3.(3 33 | 3)2 76 | 5356 1 |
我不　信　日月朗朗乌云　滚,我不　信　沧海横　流

0 35 61 | 2.3 1 6 | 5.　(23 | 5 5165 | 4 4653 | 2 2　76 | 5.612 65643 | 2.356 3276 |
会结　冰。　　　　　　　　　　　

渐慢　　　　　　渐快
5.3 56) | 1　25 | 3.(3 33) | 02 07 | 6.767 2 | 02 537 | 6 3 56 | 6.1 23 | 15 65 |
我不　信　春蚕吐丝桑无　情,我不信　蜡炬必定成灰烬。

稍慢
56 7 6 | 1.1 35 | 3/4 22 7 7 67 | 2/4 2.5 31 | 2　0 | 1 35 35 | 6.2 76 | 5 - |
我不信　壮志未酬　身先殒,我不信　烈焰能　熔　足　赤　金。

$\overline{2\cdot 2}\ \overline{16}\overline{12}\ |\ 3\ -\ |\ \overline{6\cdot 1}\overline{23}1\ |\ 2\ -\ |\ \overline{76}\overline{27}\ |\ \overline{672}\overline{65}\ |\ \overline{135}\overline{1\cdot 2}\overline{76}\ |\ \overline{65}\ (\overline{67}$

枯枝　等　待　青鸟　信，　沉舟　侧畔　帆如　林。

（女唱）$2\ -\ |\ \overline{2654}\ 3\ -\ |\ \overline{0543}\ 2\ -\ |\ \overline{67}\ \overline{12}\ |\ 3\ 2\ |\ 5\ -\ |$

啊，　　　　　　　啊，　　　啊，

（男唱）$6\ -\ |\ \overline{6356}\ 1\ -\ |\ \overline{0561}\ 7\ -\ |\ \overline{65}\ \overline{42}\ |\ 5\ 6\ |\ 5\ -\ |$

$\overline{20}\ \overline{30}\ |\ \overline{5\cdot 5}\ \overline{55}\ |\ \overline{54}\ \overline{3523}\ |\ 1)\ \overline{356}\ |\ \overline{156}\ \overline{11}\ |\ \overline{12}\ \overline{75}\ |\ \overline{6^{\vee}7}\ \overline{67}\ |\ 2\ \overline{20}\ |$

我　是那　浴火的　凤凰　化蝶的　蛹，遇难　成祥

mp

$1\ -\ |\ 1\ -\ |\ 1\ -\ |\ 1\ -\ |\ \overline{12}\ \overline{361}\ |\ 2^{\vee}\ \overline{765}\ |\ \overline{3}\overline{23}\ 5\ |\ \overline{656}\ 7\ |$

绝　　　　　　　　　　处　逢　生。纵然是　天要　塌　地要　陷，

$\overline{165}\ \overline{365}\ |\ \overline{6156}\ 1^{\vee}\overline{35}\ |\ \overline{656}\ 7\ |\ \overline{212}\ 3\ |\ \overline{6\cdot 3}\ \overline{21}\ |\ {}^{3}_{4}\ \overline{61}\ 2^{\vee}\overline{22}\ \overline{12}\ |\ {}^{2}_{4}\ \overline{52}\ \overline{30}\ |$

江河　倒悬　山要　倾，我的　心不　死　魂不　散　一路　扶摇　上青云。睁大　眼睛　望你们，

突慢、渐快

$\overline{03}\ 5\ |\ \overline{6\cdot 6}\ \overline{56}\ |\ \overline{1\cdot 1}\ \overline{61}\ |\ \overline{2\cdot 2}\ \overline{12}\ |\ \overline{{}^{5}3^{\vee}3}\ \overline{23}\ |\ \overline{5\cdot 7}\overline{65}\ |\ \overline{3}\ |\ \overline{22}\ \overline{123}\ |\ \overline{55}\ \overline{61}\ |$

望你们　健健　康康　快快　乐乐　人人　自　强，个个　成　才　一心　求上，双肩　担重

$2^{\vee}\overline{765}\ |\ \overline{356}\ \overline{161}\ |\ \overline{16}\ \overline{31}\ |\ \overline{2\cdot 3}\ \overline{216}\ |\ 5\cdot\ (\overline{6}\ |\ \overline{5\cdot 6}\ \overline{12}\ |\ \overline{65}\ 4^{\vee}\ |\ {}^{56}\overline{5}\ -\)\parallel$

任，担起那　锦绣　中华　好前　程。

　　此曲采用【彩腔】类音调进行板式上的创新，使用移位、级进等手法编创而成。

第一次见到爸爸的眼泪

《爱在天堂》洪叶、洪剑秋唱段

尚造林 词
陈祖旺 曲

1 = E 2/4

（这是我第一次见到爸爸的眼泪，

这是我第一次听到爸爸的哭泣。

从眼中我仿佛读懂了生死离别，从哭泣中我明白了明白了爸爸的情意爸爸的情意。

(秋唱)你在的时候我没有珍惜，

失去后珍惜已变成叹息。不尽的湖水

流不尽我的悔恨，漫长的岁月带不走我沉痛的记

忆。

(叶唱)失去的生命是上天注定，悔恨和沉痛应随风而去。

5·(1 4323 | 5) 5 6 1 | 5·6 43 2 | 0 2 2 1 2 3 | 5·3 23 7 | 6·(5 3257 | 6) 1 6 5 | 4245 6 |

短暂的　年　华　　　虽似流星我　无　怨无　悔，　　　　　　因为　　你是　我

0 6 1 2 | 3 2 3 5·643 | 2· 2 7 | 6 2 3 1 2 6 | 5·　（6 | 1·2 6 5 | 4　5 6 | 5 −)‖

选择　　爸爸的唯　　　一。

此曲以【彩腔】为素材，通过板式的特点重新编创而成。

莫悲伤 莫牵挂

《永不消逝的电波》孙明仁唱段

杜竹敏 词
陈祖旺 曲

中国黄梅戏唱腔集萃

254

清唱

爱你的妻　　呀，

一封信　　　　　　一封信读读

千万遍，　　　　　读一遍一　遍

泪沾衣。　　　　　　　　白　桦

妻呀　　我的　好战友，

突慢一倍

无论你　走得　有　多　远，你永远在我心　里，　　永远

在我心　里。

此曲用【彩腔】、移调【平词】【八板】为素材而编创。

一片丹心红未变

《李四光》许淑彬、李四光唱段

熊文祥 词
陈祖旺 曲

此曲是用【平词】【彩腔】【对板】编创的新腔。

我掂得出这钻戒的千斤分量

《冬去春又回》冷勇生、李腊梅唱段

章华荣 词
陈祖旺 曲

1 = ♭B 2/4

(冷唱)你说得太过分，你做得太 无情， 这钻戒 是我俩结婚的

纪念 品,这钻戒记下了 我 俩 相爱的 脚 步 声。

钻戒 有 价 情无价,一 只 钻戒 重千斤,你若 卖掉 这钻 戒就是

斩断夫 妻 情， 你要 三 思而 行。

转 1 = ♭E

(李唱)我掂得出 这钻 戒 千斤分 量， 我多想 把钻戒

心中珍 藏。 这钻 戒是 我俩 生死 相依 的 连 心 扣,

这钻 戒是 我俩夫妻 恩爱的 纪念 章。 到如 今 要卖掉 爱的信 物,

我心 中 何尝不是 翻江倒海 倒海翻 江。

无钱 难救 新 办的 厂, 几十个姐妹 几十个家庭 一片热望 付 汪

257

时装戏影视剧部分

(伴唱)

2 3·523 | 535 5 35 | 656 61 | 5 61 65#4 | 5(6 1 2) | 5 24 32 | 1· 27 | 6 — |
洋。啊， 　　　　　　　　　　　　　　　　　　　　(李唱)恨无 千日 酒，

突快

531 2 | 6·5 53 | 2· 5 | 2· 0 | (2 2 | 2 2 | 2 5 43 | 22 20) |
空断 九回 肠。

4/4 053 565 | 3·3 1 2·(2 22 | 05 43 2) 5 | 3· 52 32 | 1 — — 6 |
难道让她们 二次下岗， 难道 让她们

5· 6 16 1 | 0 6 1 2 | 3 6 56 3 | 2 03 12 6 | 5(2 3 5) |
痛 肉加针 雪上 再加 霜？

6 — 2·3 27 | 6·(6 66 02 3217 | 6)5 356 5 | 3 1 2(343 2171 | 2)5 456 2 |
勇 生 啊， 听我 道声 对不起， 实在是无 退

1 — — 6 | 5 06 321 | 2·(2 22 2345) | 6 — 6 27 | 6 — — — |
路， 才 去撞 南墙。 小梅 呀，

廿6 011 655 | 250 560 | 2/4 01 61 | 2·2 12 | 3 61 6243 | 2 03 | 2·323 53 | 6 26 53 |
妈妈欠你的很多 很多， 到时候 妈妈一定 加倍 补 偿。

2·535 21 6 | 5(5 67 | 333 333 | 3 5 67 | 222 222 | 2 2 35 | 111 111 | 1 3 27 |

6 02 726 | 5·7 61) | 22 35 | 66 53 | 21 243 | 2· 0 | 5 20 4 | 323 1 | 6·156 12 6 |
(伴唱)孰知 丹心 关疾 苦， 纵死 犹闻 侠骨

5 5 67 | 3 — | 35 67 | 2 — | 2 00 | 03 27 | 6 1 | 5 — ‖
香(啊)， 啊！

0 5 45 | 1 — | 15 42 | 5 — | 52 35 | 6 — | 4 3 | 5 — ‖
(啊)， 啊！

此曲是用【八板】【彩腔】【阴司腔】等音调编创而成。

望窗外雪飘飘朔风阵阵

《冬去春又回》李腊梅唱段

1=♭E 2/4

章华荣 词
陈祖旺 曲

中速稍慢

(0 5 6 7 | 3 - | 3 5 6 7 | 2 - | 2 2 3 5 | 1·3 2 7 | 6 0 2 | 7 2 6 1 |

5 - | 5· 0) | 6 2 1 2 6 | 5 - | 2 3 5 3 2 1 | 2 - | 5 6 6 5 3 2 | 3 1 2 4 5 3 |
(女伴)望窗　外　雪　飘　飘，　朔　风　阵

2· (6 1 | 5·6 1 2 6 5 4 3 | 2 0 2 2) | 6 2 1 2 7 | 6 - | 2 3 5 1 2 7 | 7 6 0 7 6 | 5·6 1 2 |
阵　　　　　　(男伴)透心　　凉，　透骨　寒　寒透了

6·5 4 3 | 5· (6 1 | 5 3 5 6 | 1·6 1 2 3 5 2 3 5 3 | 2 3 2 3 5 6 3 5 2 3 | 1 0 3·5 3 2 2 7 | 6 7 6 7 2 5 3 2 3 2 7 6 | 5 0 6·1 5 6 4 3 |
心。　　　稍快

2 3 5) | 5 5 2 5 | 3 3 2 1 | 2 1 6 5 | 6·1 2 3 2 | 1·(2 3 5 2 1 6 | 5·6 5 5 | 2 3 5) |
十几　年在工厂　安守　本　　　分，

5 5 3 2·3 | 1 1 6 5 | 2 5 3 | 2 3 2 1 6 1 2 1 | 6 5 (5 2 3 5) | 1 1 7 1 | 2 2 3 5 |
评过模，获过奖，榜上有　　　名。　　　想不到　要实行

6 5 3 2 3 2 | 1·(7 6 5 1) | 2 2 3 1 2 7 | 6·1 6 5 | 5 6 5 3 2 1 | 2· (3 5 | 2 2 5 6 | 1· 2 |
限纱压　锭，　　众姐妹　失业下岗另　谋　生。

6 5 6 4 3 | 2 3 5 6 1) | 2 2 3 5 3 | 2 3 1 0 | 1·2 5 2 4 3 | 2·(5 7 1 2) | 2 2 3 1 | 6 6 1 6 5 |
回家　待业　三　月　整，　天天　昏睡

6 2 1 2 | 6 5 | (1 2 7 6 5) | 5 5 ♯4 5 | 6·6 5 3 | 2 2 3 | 5·6 6 5 3 | 2·(5 7 1 2) |
怕出　门。　　怕看　见　别人夫妻　上下　班　同出同·进，

5 5 3 2 3 | 1 1 2 6 5 | 0 1 6 1 2 | 6 6 5 4 1 6 | 5·(3 2 3 5 6) | 1 1 6 1·1 | 2 2 3 5 | 6·6 5 3 |
怕看见　小梅的同学　丢了女儿的人。　最难堪是怕领导　三天两头

2 1̲2̲ 3 | 3̲5̲ 3̲5̲5̲ | 2·3̲ 2̲1̲ | 6̲·5̲ 6̲1̲ | 2̲3̲5̲ 6̲5̲3̲2̲ | 1·3̲ 2̲1̲6̲ | 5 (5̲ 6̲7̲ | 3 — |

来慰　问，　　最痛苦是　怕同事　送来　米面　表同　　情。

3̲5̲ 6̲7̲ | 2 — | 2̲2̲3̲5̲ | 1·3̲ 2̲7̲ | 6 | 1̲2̲6̲ 5̲6̲7̲6̲ 5̲6̲7̲6̲ | 5̲6̲7̲6̲ 5̲6̲7̲6̲ | 5̲· 6̲ |

突快

1̲ 2̲ | 5 — | 卅5̲)5̲3̲5̲ 6̲5̲3̲ 1̲ 2̲(5̲ 6̲1̲ | 6̲5̲6̲ 4̲3̲ 2·3̲ | 0)0̲5̲ 3̲5̲ 2̲0̲ 4̲3̲2̲

女儿的泪水　热滚滚，　　　　　滴滴落

2̲1̲ (7̲6̲)5̲3̲5̲6̲ 1̲2̲ 3̲5̲ | 4̲3̲ 2·3̲ 1̲2̲6̲ V5 | (6̲7̲6̲ 5̲6̲7̲6̲ 5·5̲ 5̲5̲ 5̲5̲ 5̲5̲ 5̲5̲ 5̲5̲) | 4/4 5̲5̲ 5̲0̲ 6̲ 5̲ |

在　娘　的心。　　　　　　　　　　　　　　　　　（女伴）腊梅　生来

3̲1̲ 2·(2̲2̲2̲) | 0̲5̲ 2̲5̲3̲ | 2̲3̲ 1·(1̲1̲1̲) | 5̲6̲ 6̲5̲3̲ | 2 — 1̲2̲ 4̲3̲ |

也不笨，　　　三十六岁　才挂零。　　春花香未　尽，

2 — — — | 6̲2̲ 2̲1̲2̲ | 6 — 4̲1̲7̲ | 6 — — — | 0̲ 3̲3̲ 2̲2̲

（男伴）何　必自　消　沉。　　　　　　（李唱）我自消　沉

1̲ 2̲ 6 (6̲ | 2/4 0̲5̲ 3̲5̲ | 6·6̲ 5̲6̲5̲ | 4̲4̲ 0̲3̲2̲ | 1·2̲ 7̲6̲ | 0̲5̲ 3̲5̲6̲ | 5̲6̲ 6̲5̲3̲ |

清唱

不足论，　　最可怕　殃及小梅的　学业，啊，　腊梅我　枉做一母

5̲2̲ 0̲5̲3̲ | 2·3̲ 2̲3̲ 5̲3̲ | 2̲3̲5̲ 6̲5̲3̲2̲ | 3̲1̲ 3̲2̲1̲6̲ | 5· (6̲ | 1·2̲ 6̲5̲ | 4 1̲6̲ V5 —)‖

亲，　　　枉做一　母　亲。

此曲以【平词】【彩腔】为素材，用男女伴唱烘托气氛，通过伸缩节奏对唱腔重新编创。

谁知我这是为了谁

《草根书记》吴勇祥唱段

谢樵森 词
虞哲华 曲

1=♭E 4/4

稍慢

(0 0 0 0 5 6 | 1 - - 2 3 | 7 - - 3 5 | 6· 3 2 7 6 | 5· 4 3 2·3 5 6)|

2/4 5 65 3 2 | 5 6· | 0 1 6 1 | (2351 65643) 2 - | 2 76 52) 0 7 6 5 | 5 2 3 5 | 0 6 1 3 1 |

(吴唱)无奈　老天　　　不作　美，　　　　　负老　我妻　又一

2· 2 7 | 6·5 4 3 | 5 (6 1 2 3) | 5·6 1 2 7 | 6 - | 2 2 1 2 | 5·⁵⁶ 53 | 2 53 2 1 6 |

回。　　　　　　(女伴)眼　中空蓄　泪，　　心逐　野云　飞。

5 (561234) ·- | 1· 1 1 1 1 5 6 5 | 4 5 6 1 6 5 4 3 | 2 0ⱽ 0 2 7 | 6·123 2676 | 5 06 4323) 5 65 35 | 6·5 66 |

(吴唱)不能　　到你床前

2 32 76 5 | 6·(7 656) | 1 1 2 3 2 | 6·1 5 | 0 3 5 6 | 7 6 5 6 | 1· 2 7 | 6·5 2 3 |

去抚　慰，　　人到　此时　哪能　不伤　悲。

5 (5 5632 | 1 0 0 7 | 6723 2576 | 5·6 5 3 5) 1 1 7 1 | 3·2 3 5 | 0 2 76 5 | 6 (6 6532 |

这些　年　是我　将你　来拖　累，

1276 5672 | 6) 5 6 1 | 2 - | 5 3 2 1 2 3 1 | 2 6 5 3 | 2·3 5 | 0 35 1265 | 1 2· |

我们　俩　谁也　离不开谁。(女伴)勇祥　不是　忘情　水，

0 1 6 5 | 3523 5 | 6 6 1 6553 | 2· 53 | 2·3 5 3 5 | 1 1 2 5 1 3 | 2·3 2 1 6 | 5·⁵ (6 |

深情　更　似　浓浓的酒一　杯，　　浓浓的酒一　杯。

1612 5643 | 2· 27 | 6563 216 | 5·6 765) 2 2 3 | 2 2 3 1 | 0 6 1 3 1 | 2·(3 212) |

盼你　康复　归来　日，

0 7 6 5 | 1 2 1 2 | 3 2 2 1 | 6 0 5 | 3 5 6 1 | 5 0 | 2 2 1 2 | 3 2 1 | 1 5 6· |

任你　骂 任你　掐 任你　捶　我不　皱眉。　今日　才识　愁滋味，

0 7 6̂ 5̂ | 5̂2̂ 3̂5̂ 5 | 1 1 7̂1̂ | 2· ⌒2̂7̂ | 6̇·5̇ 6̇6̇ | 5· (6̇ | 5̇·1̇ 5̇3̇2̇3̇ | 1̇· 2̇6̇5̇ | 3̇5̇6̇2̇ 1̇2̇6̇ |

阴云　满　天也　布满我心　扉。

5̇ -）| 2̇·5̇ 3̇2̇ | 1̇2̇7̇6̇ 7̇ | 0 7̇ 6̇7̇ | 2̇3̇ 5̇ ∨ | 6̇·1̇ 2̇3̇ | 1̇（5̇6̇1̇2̇ | 5̇· 5̇5̇ | 5̇4̇3̇2̇ |

自古人生　难完美，　割舍你一　人　保我千亩　圩。

1̇· 2̇ | 7̇6̇ 5̇ | 3̇·5̇ 6̇3̇ | 2̇1̇ 6 | 5̇·3̇5̇5̇）| 2̇· 5̇ | 3̇ - | 3̇ - | 1̇· 2̇ |

　　　　　　　　　　　　　　　　　　深　一脚　　　浅

1̇2̇ 6̇5̇ | 3̇ - | 3̇ - | 1̇· 2̇ | 7̇6̇ 5̇ | 6 - | 6 - |（6̇·6̇ 6̇6̇ | 6̇6̇5̇3̇ |

一　　脚　　　泥巴糊　腿，

2̇ 7̇5̇ | 6 -）| 0 7̇ 6̇1̇5̇6̇ | 1̇ - | 2̇ 2̇7̇ 6̇5̇ | 3̇5̇ 6̇1̇ | 2̇0 2̇3̇ | 7̇· 7̇ |

老伴　你　　该知我　这是为了　谁，为了　谁！

6̇·5̇ 6̇1̇ | 5̇（5̇6̇1̇2̇ | 5̇· 3̇ | 6̇5̇ 3̇2̇ | 1̇0 0 | 3̇5̇ 6̇3̇ | 2̇ 7̇6̇ | 5̇ -）‖

此曲是采用【花腔】【八板】的元素编创而成。

等你归来陪我谈谈心

《草根书记》王长云唱段

谢樵森 词
虞哲华 曲

1 = ♭E 4/4

悲痛欲绝 渐强

卅(6…… 6 6 6 6 6 6 6 6 6 666 666 2…… 2 2 2 2 2 2 2 2 2 2.3 12 7 …… 6 1

4 #4 5 …………)| 0 5 #4 5 5 6 5 3 2 #1 2 7 …… (7 7 7 7 7 7 7 7 …………)
我眼巴巴在家 把你 等，

慢起

4/4 0 1 6 5 5 2 5 6 | 1 6 1 2 5 5 3 2 0 0 2 7 | 6 0 1 2 6 5 - |(5.5 5 5 5 3 5 6 1.1 1 1 1 2 7 6
等你归 来 陪我谈谈 心。

5 0 0 3 2 3 5 6 3 2 2 7 | 6 0 0 5 6 1.2 6 5 4 6 | 5. 4 3 2 3 5 6)| 1 5 1 2 6 5. |
瓦罐鸡 汤

5. 3 2 3 1 2.(5 7 1 2)| 5 6 5 3 2 3 1 (5 6 7 1)| 2.7 6 5 6 5 (0 2 3 | 5. 6 1 5. 4 3 |
还 没 冷， 等你 归来 补补 身。

2 0 2 5 2 7 6.2 1 2 6 | 5)1 6 5 5 3 5 6 1 6 | 5 6 1 6 5 3 2.(3 2 5)| 0 3 2 3 5.6 3 5 2 3 |
是我 托 人 打了 这把椅， 让你 退

1. 6 1.2 5 6 5 | 3. 3 2 5 6 2 3 7 | 6 0 3 2 3 6 5. (6 | 1 6 1 2 5 3 2.3 1 2 7 |
休 在家养养 神。

6.2 1 2 6 5.6 7 6 5)| 5 5 3 5 6 6 5 3 | 2 1 2 5 3 2 1.(7 6 5 1)| 2 3 2 7 6 5.6 1 2 |
总以 为 围椅还有 你的 身 影， 哪知道 只见围椅

3 6 6 5 3 2 0 2 7 | 6. 5 1.2 1 2 6 | 2/4 5. (6 | 5.5 5 6 1 5 6 4 3 2 5 5 2 1 2 7 | 6 0 0 5 6 |
不见 人。

1.2 6 5 4 6 | 5 -)| 2 0 0 | 5 0 0 | 6 5 3 | 5 2 3 2 | 1 (5 1 2 3)| 5 3 5 |
千 劝 万劝你不听， 到头来

中国黄梅戏唱腔集萃

2 53 23 1 | 53 5 61 | 5 35 2612 | 6 5. · | 7 5 6 | 07 76 | 23 1 | 65 35 |
你成了 长 云 梦中 人。 多少人 退休 在家 享清

6 1 1571 | 2 - | 2 32 76 | 6 5 6 | 1612 53 | 20 32 7 | 63 236 5. · (6 |
福难有 你 退 不掉 佩山 一片 情。

1612 53 | 2·3 27 | 6·3 236 | 5 -) 5 1 | 6· 65 | 3 - | 2 - | 1 (2 |
勇祥啊，

7·6 5761) | 4/4 66 3 53 2310 | 22 65 3·5 | 6 2166 35 | 6·5 35 2 261 |
几十年 村官 你没忘本， 生生 死死 在(呀)草(啊)

6 5 (52353) | 5 53 2 65 1 | 62 12 65 6 | 1 2 12 6 5· | 5 35 65 2· 3 |
根。 人生 难得 百年 寿， 你说 过 要与 我(啊)

53 5 616 5·6 53 | 2·3 27 60 07 | 62 21 6 5 (5 5235 | 2/4 6· 53 | 2· 23 |
再过二十 春。

7· 7 | 6563 216 | 5·6 55) | 2 5 | 06 65 | 3 1 | 2·(2 22) | 05 35 |
生前 你是 一根 草， 死后

2·3 21 | 16 05 | 1· 2 | 3 5 | 52 | 3 12 6 | 5·(6 55) | 53 5 |
成了 一颗 星。 到如 今

6·1 65 | 1·1 6553 | 2 (2 ///) | 06 53 | 223 535 | 05 35 | 廿 7 7· 6· | 1 4 #4 5 ……
也算得 风光占 尽， 王长允不要 虚名只要 人(呐)。

(056 1 | 2/4 2 - | 2 23 | 7 - | 7 35 | 6 2 | 126 5 | 5 - | 5 -)‖

此曲用【平词】【二行】【彩腔】【八板】等音调编创而成。

织 渔 网

《紧握手中抢》女声齐唱

王自诚 词曲

1 = ♭A 2/4

轻快、优美地

(i i3 23 | i2i6 5 | 656i 653 | 5 -) | i·3 2i6 | 53 5 6 | i i2 32353 | 23 2· |
金 梭 绣呀 银 线 穿，

i·2 3 53 | 23 i 3 | 23 2i 656i | 56 5· | (35i6 5·5 | 35i6 5) | 3 35 i i5 | 65 6 0 |
赤 峰 岛 上 歌(呀)声 传。哎， 海水 流不 尽(哪)，

i i2 353i | 23 2· | 32 3 5 | i 2i 65 | 5356 i6i3 | 2i 6· | 6·i 2 3 | 5 65 32 |
歌儿 唱不 完(哎)。 姐妹 巧 手 织 新 网(呃)， 一 颗 红 心

2 35 6i56 | i· 6i | 5 25 2i6 | 56 5· | (i253 2·3 | i2i6 5·6 | 5 23 2i6 | 5 -) ‖
绣 山 川， 绣(呀么)绣 山 川 哎。

此曲是一首采用了云南民歌元素编创而成的新腔。

乐得我成天就是笑

《村长》翠花唱段

杨河清 词
高国强 曲

1 = ♭A 2/4

喜悦、欢快地

(6 5 6 i 3 2 3 5 | 6·5 6 5 6) | 6 6 i 3 5 | 6 6 i 3 5 | 6·i 3 5 | 6 5 6 0 5 6 | i·3 2 3 7 | 6· (5 6

树上　的鸟儿　　喳(呀)喳喳叫,

i 6 i 3 2 3 i 7 | 6 7 6 5 3 5 6) | 5 5 6 i 6 | 5 5 6 i 6 | 5 5 6 i 3 | 5 2 0 3 | i·2 6 5 3 | 5 2 (2 3

山村　　一片　好(呀么)好热闹。

5 6 i 2 6 5 3 5 | 2·1 6 i 2) | 5 5 6 i 3 | 2 i 2 (2 i 2) | 5 5 6 i 3 | 2 i 2 (2 i 2 3 | 2) 6 i 6 i |

村村通工程　　要启　动,　　全村

2·　3 | 3̇ i - | 5·6 i 3 | 5·6 i 3 | 5· (5 | 6 i 2 3 2 i 6 | 5·6 5 3 5) |

到　　处　　放鞭炮(哇)放鞭炮。

3·5 3 5 | 6 i 5 6 | 3 5 5 3 5 | 6 i 5 6 |(6 i 5 6) | 6 i 5 6 |(6 i 5 6) 5 5 |

公路修到咱家门,　乐得我成天就是笑,　　就是笑,　　(那个)

6·5 6·5 | 6 6 6 6 | 6 2 i 2 6 | 5·6 i 3 | 5· (6 | i 2 3 5 2 i 6 | 5 0 0) ‖

笑(呀)笑(呀)　笑笑笑笑,就是　笑(哇)就是　笑。

此曲根据【花腔】小调编创而成。

为我儿庆生辰

《永远的青春》娘唱段

1=♭E 2/4

战志龙 词
江 纯 曲

稍慢 痛苦地

(0 5 1 2 | 3 6 5 3 | 2 - | 2 3 2 3 1 2 5 7 | 6 - | 6 6 5 3 | 2 6 7 2 6 | 5 -)|

3 5 6 | 1 6 23212 | 6 5 (1 | 7 6 5) | 0 1 3 5 6 | 1 2 #2 ♮2 | #2♮2#2♮2 43 |
娘 为 我 儿 庆 生

3 2. (3 | 5.111 2376 | #5 6 1. | 2.222 2376 | 5 6 5. | 3.535 6 6 | 5.656 1 1 | 0 6 1 4.5 |
辰,

32 1 2 | 2 5 7 1) | 2. 1 | 3.5 6 76 | 65 6 43 | 2.32 16 | (5 7) 6 5 | 6 1 2 |
跪 跪 四 祖

53 5 6 1 | 6 5 (4 3 | 2 1 7 6 5) | 3 2 3 5 | 6 65 6 | 1.1 6 1 | 65 3 5 (676 | 5) 1 6 5 |
叩 五 祖, 寻偏方 访异 人, 拜了菩萨 问 先生, 拜了

65 65 3 | 3 2. | 5 1 2 5653 | 5232 21 6 | 5 (5 32 1. | 3 | 2 3 7 6 | 6 2 12 6 |
菩 萨 问 先 生。

5.7 6123) | 5.6 65 3 | 3 5. 3 3 | 2.5 3 2 1 | 3 2 2 7 | 6 6 1 3 5 | 6 65 6 | 0 5 3 5 |
我 的 儿 从小 风里雨里 浸, 边放牛 边读 书, 直到

6.5 3 2 | 3 1. | 1 65 5.653 | 3 2 0 27 | 67656 12 6 | 5 (535 216 | 5.1 23) | 5 53 5.5 |
走 进 大 学 的 门。 工作 后你

6 61 65 | 5 65 31 | 2. 3 | 2.125 32 | 1 (235 216 | 5.6 55 | 2 3 53) | 0 3 5 |
昼夜 拼命 地干, 比(呀)

6 1 3 | 2.3 65 | 1 2 3 5 5 | 2 | 5 31 2.321 | 6 5 (4 3 | 2 3 5 6) | 3 35 22 |
常人 你 一日抵三日, 一春 胜 三 春。 为众 生

6 5 1 1 | 2·3 2 1 6 5 | 0 3 5 7 | 6 5 3 5 | 6 6 5 3 5 2 | 3 (3 3) | 6 6 3·5 | 2·3 2 1 5 1 |

劳筋损骨 修　　德 性,天道 一定 会　会(呀)施

6 5 (4 3 | 2 3 5 3) | 1 1 6 5 6 1 | 1 3· | 5 3 2 7 | 7 6· | 5·6 1 2 | 3 2　 7 |

恩。　　菩萨 先 生　都 认 准, 你 是 三宝 的

6·6 1 6 2 | 6 5 (1 7 | 6 3 5 7 | 6 1 2 3) | 5 5 3 5 | 6 - | 6·6 5 3 | 2 2 5 3 2 |

八字 大贵 人。　　　这劫 坎　好比 老虎 打困

1·(7 6 1 5 6) | 5 2 5 6 5 | 0 6 5 3 | 2·3 2 1 6 5 | 0 3 5 6 | 2 5 3 2 1 | 2 3 6 5 1 | 6 5 (3 5 |

吨,　　劫坎 一过 福 (啊) 福禄寿 全　百岁 春。

2·3 4 3 5 5 6) | 1·2 7 6 | 5 6 5 3 5 | 6·(7 5 6) | 1 6　 1 | 3·5 3 1 | 2·(2 3 4) |

斌 山 啊, 斌 儿 啊,

5·5 3 5 | 0 6 5 3 | 2 3 2 #1 2 | 5(1 2 3 | 4 #4 5 6) | 0 1 6 5 | 2·3 2 1 2 5 | 3·(2 3 2 3 4) |

宽心 举杯 娘与你 同　饮,　　愿我儿 长命 百 岁

5 3 5 | 5 6 5 6 1 5 | 6 6 5 3 | 6 | 5 6 5 3 5 | 2(3 2 1 6 1 | 2 0 0)‖

永远　　年 轻。

此曲采用了女【平词】并穿插使用了【彩腔】编创而成。

沂蒙颂

《沂蒙颂》主题曲

移植剧目 词
王 小 亚 曲

此曲用【彩腔】音乐素材为基调，以合唱、重唱加以烘托，使全曲气势张显、优美流畅，具有交响感。

漫天风沙满地碱

《焦裕禄》开幕曲

暴风、齐凤林 词
刘　　斗 曲

1 = ♭A　2/4

稍慢

（女独唱）啊，　　　啊，　　漫天风沙

满地碱，百帐子猛雨涝大田。三害肆虐灾情重，

兰考人经历着一九六二年。噢，　　噢，　　春天麦子

风沙打，　秋天庄稼雨水淹。万亩碱滩苗不长，　多少人

离别故土避饥寒，　避饥寒（哪）。

莫道一步一回首（啊），难舍脚下一寸田。

群雁空有凌云志，啊，　　啊，　头雁　（哪）

何时展翅九重天，　九重天？

此曲根据【花腔】【阴司腔】等重新编创而成。

手扶老徐泪花闪

《焦裕禄》徐俊雅、焦裕禄唱段

暴风、齐凤林 词
刘　　斗 曲

1=♭E 2/4

稍慢

（35653 2365｜1 03 216｜5.　35｜6 05 61）｜2　35｜2̇7 65｜0̇3 56｜

（徐唱）双　手　捧着　替换的

1 02 5643｜3 2　（3｜5.555 5176｜5 06 43｜2.356 321｜2 05 712）｜0 76̇7｜2 27 65｜

衣 服 几　件，　　　　　　刹 时间 只 觉 得

0 5 35｜6 6.｜6 -｜0 6 53｜2 03 65｜6 1 02｜7　0 2｜7.276 5676｜

一阵　心酸，　　　一阵　心　　酸。

5（5555 3517̇｜6.　2̇｜7.6 5624｜3　0 53｜21235 216｜5.3 2356｜5）1 65｜1.2 32 3｜

面 对他 我 还须

0 6 53｜2 53 25｜1 21 6｜0 6 56｜3.1̇ 65 3｜3 2.｜1 21 35｜1 02 35｜

强 作 笑　脸，　　为 使 这 苦 命 人　治 病　心

2.321 15 6｜5（1 2 3｜5.　3｜2 35 3227｜6　-｜2326 726｜5　56）｜2 2 5⁶⁵｜

安。　　　　　　　　　你 贴　身

0 6 53｜2 35 65｜5.3 2（61｜5643 2　）｜0 76̇7｜27 65｜0 53 236｜126 5（121｜

这内衣 早已 破　烂，　　　　到外地 扔掉它　换衬　衫。

5）1 65｜1.2　3｜2 53 2 12｜65̇　6｜0 76̇7｜2.5　32｜2 1.｜3　1｜

这一件 破棉袄 虽说 有点　短，　　常言说 是　饭 挡饥　是 衣

0 2 76̇｜5.（6 1 35｜2676 5　）｜2 32 12｜3.5 21｜0 2 75｜6（05 356）｜0 5 35｜

挡　寒。　　　　毛背 心 白天拆洗 连夜 赶，　　俊雅我

2 53 235｜1　-｜16 0 35｜2.3 156｜5.（6｜1 25｜3　-｜⁵3.2 127｜

现在 亲 手　为 你 穿。

$\underline{6}$ - | $\underline{6}$ $\underline{6}$ $\underline{7}$ | $\underline{6·7}$ $\underline{65}$ | $\underline{636}$ $\underline{32}$ | 2· 3 | $\underline{523}$ $\underline{127}$ | $\underline{66}$ $\underline{01}$ | $\underline{356}$ $\underline{216}$ |

$\underline{5}$ $\underline{56}$) | $\underline{553}$ 5 | $\underline{616}$ $\underline{53}$ | $\underline{52}$ $\underline{32}$ | $\underline{31}$ 6 | $\underline{5·6}$ $\underline{53}$ | $\underline{253}$ $\underline{21}$ | $\underline{561}$ $\underline{2}$ |

在 医 院　　　　要 听 从　　医 生 意 见，　且 不 可　自 作 主　还 似 从

$\underline{6}$ 5 （6 | $\underline{1235}$ $\underline{216}$ | $\underline{5·7}$ $\underline{61}$) | $\underline{661}$ $\underline{35}$ | $\underline{553}$ $\underline{21}$ | $\underline{232}$ $\underline{75}$ | $\underline{76}$· | $\underline{5·6}$ $\underline{53}$ |

前。　　　　　　　　　往 日 里　我 常 常　把 你 埋　怨，　有 些 话

$\underline{257}$ $\underline{65}$ | $\underline{3·5}$ $\underline{12}$ | $\underline{65}$· | $\underline{565}$ $\underline{25}$ | $\underline{3·2}$ $\underline{11}$ | $\underline{212}$ $\underline{65}$ | $\underline{35}$ 6· | 1 2 |

太 噎 人　惹 你 厌　烦。　女 人 家　天 生 嘴　碎 心 肠　软，　老 焦

$\underline{35}$ 3 | $\underline{6·6}$ $\underline{532}$ | $\underline{16}$ | $\underline{35}$ | $\underline{212}$ $\underline{0\overset{5}{3}}$ | $\underline{205}$ $\underline{32}$ | $\underline{103}$ $\underline{237}$ | 6 01 | $\underline{356}$ $\underline{216}$ |

你 呀　千 万 不 可　放　心 间。

5· （61 | $\underline{2·326}$ $\underline{726}$ | $\underline{5·7}$ $\underline{61}$) | $\underline{232}$ $\underline{12}$ | $\underline{302}$ $\underline{127}$ | $\underline{76}$ （5 | $\underline{3235}$ 6) | $\underline{3·5}$ $\underline{651}$ | $\underline{03}$ $\underline{61}$ |

　　　　　　　　　手 扶　老 徐　　泪 花

$\underline{32}$ $\underline{03}$ | $\underline{203}$ $\underline{231}$ | 2· （3 | $\underline{5·555}$ $\underline{5643}$ | $\underline{205}$ $\underline{712}$) | $\underline{272}$ $\underline{675}$ | $\underline{76}$ $\underline{065}$ | $\underline{31}$ $\underline{0276}$ |

闪，　　　　　　　　　三 十　几　岁　你 就　白 发

$\underline{65}$ $\underline{06}$ | $\underline{332}$ $\underline{163}$ | $\underline{32}$ $\underline{03}$ | $\underline{2·321}$ $\underline{156}$ | 5 （6 43 | $\underline{2725}$ $\underline{327}$ | $\underline{6562}$ $\underline{126}$ | $\underline{5·3}$ $\underline{2356}$) |

添，　你 已 把 那　白 发　添。

$\underline{77}$ $\underline{67}$ | $\underline{272}$ $\underline{65}$ | $\underline{03}$ $\underline{527}$ | $\underline{67656}$ 1 | $\underline{212}$ $\underline{532}$ | $\underline{31}$ 6 | $\underline{212}$ $\underline{323}$ | $\underline{035}$ $\underline{2317}$ |

条 条　皱 纹　布 满 脸，　岁 月 啊　你 刻 下 了 几 多 艰

6 0 | $\underline{66}$ $\underline{232}$ | $\underline{102}$ $\underline{76}$ | $\underline{535}$ $\underline{656}$ | 5 （555 $\underline{5356}$ | $\underline{102}$ $\underline{36}$ | $\underline{5·635}$ $\underline{216}$ | 5 56) |

难　艰难和辛　酸。

$\underline{3·6}$ $\underline{56}$ | 1 - | $\underline{1·2}$ $\underline{323}$ | $\underline{01}$ $\overset{2}{3}$ 7 | 6 （05356) | $\underline{272}$ $\underline{32}$ | $\underline{27}$ $\underline{65}$ | $\underline{31}$ $\underline{056}$ |

(焦唱) 这 个 家　本 该 有 我 老 焦 一 半，　你 却 忍 痛　独 自

5.(7 6 1)| 2 3̂2 1̂2 | 3.5 2̂3 1 | 0 3 5 2̂7 | 6̂7 6̂5 6 1 | 0 6 1̂2 | 3.5 2̂3 1 | 1 6.|
担，　　涩酸苦辣　一人　咽，　　留给裕禄

0 3̂2 1̂6 3 | 3̂2.　| 2.　3 | 2 0 3̂2 1 | 6̂2 1̂5 6 | 5.　（6 | 1.2 3̂6 | 5̂6 4̂3 2 | 3 5̂6 2̂1 6 |
是　欢　颜。

5 5̂6）| 2̂7 2̂6 5 | 5 3　5 | 6.(6 6̂6 | 6.1 2̂3 7̂6 5 | 6 0 5 3̂5 6）| 2̂7 2̂3 2 | 2̂7 2̂6 5 |
为　了　我　　　　　　　　　这条围巾

0 1̂7 1̂1 | 3̂2　（3 | 5.7 6̂4 | 3.　5 | 2.3 6̂5 | 2 - | 3.5 7̂6 5̂6 | 1.　2 |
你舍不得　换，

3̂2 2̂7 6 | 5.　6 | 1.2 3̂5 2̂6 7̂6 | 5.3 2̂3 5̂6 | 5）3̂2 1 | 6.1 5̂6 | 1 - | 2̂1 2 3̂2 3 |
临分手算老焦　　求你

0 3̂6 1 | 3̂2 0 3 | 2 0 3̂2 7̂ | 6 0 1 | 3 5̂6 2̂1 6 | 5.　（6 | 1 2̂3 | 7̂2 6̂1 | 5 -）‖
宽　容。

　　　　此曲是根据【花腔】【彩腔】【二行】等重新编创而成。

儿把妈妈叫一声

《魂系乳泉山》林青、田苗唱段

余幼筠、嘉枝 词
刘　　斗 曲

1=♭A　2/4

中速

（0　0 65｜3·6 563｜2·　53｜2 03 56)｜i 6 2 32｜6 5·｜3 2 i 7 i｜2 －｜

（林唱）儿把妈　妈　　叫一声，

5̇ 2　53｜2 32 i 6｜i 4 5 65 i 6｜5·(4 2 4｜5 i 2 656 i｜5 －)｜5 65 4 5｜65 6·｜

悲喜　交　加　泪纷　纷。　　　　　　　　骨肉　之情

2̇ i 6 535｜i 6·｜5 356 i｜2̇ 7 65｜2̇ 7 65｜536 i 563｜2·　(3｜5·6 i 2 65 3｜

是　天　分，　二十年　母东儿西　两地　分。

2　2 3)｜5 5 6｜3·3 23 i｜5·6 7 67 2｜6 －｜5 356 i｜5 53 23 i 6｜5·6 i 2 65 3｜

虽说是　朝发夕至路　途　近，　母女间　却似隔着　万　重

5̇ 2　(3｜5·6 i 2 65 3｜2 03 2356)｜5 5 5 4 5｜6 i 5 6｜i 6 i 2 i 2 3｜i 56 i 5｜2·2̇ 3 3 3｜

云。　　　　　　　　多少次梦里　把儿叫，多少次抱着枕头　当儿亲。思儿哭干我

2̇ 23 i｜0 i 65｜6·i 56 3｜3 2　23｜53 5　35｜65 6｜i｜5·i 2̇ i 3｜5 65 32 i｜2·　(3｜

两眼泪，想儿盼　枯　(啊)　　　　　　　　　一　颗　心。

2·3 56｜i·　2̇｜6 i 2 563｜2 03 56)｜2̇ 2 33｜2̇ 23 i 23｜i·(2̇ 53｜2̇ 3 i 7 656 i｜

朝朝暮暮　盼相　见，

5 03 2356)｜2̇ 23 i 2 i｜6 6 i 53｜i·2̇ 3 2 53｜3 2 07｜6 56 i 2̇ 6｜5·　(6｜i·2̇ 3 2 53｜

见时　却成　陌路　人。

2̇ －｜5·6 7 67 2̇｜6 －｜6·i 2̇ 3｜i 2̇ i 6 5｜3·56 i 563｜2·3 2 2｜6 7 2̇)｜

转1=♭E

5 53 5｜6·6 53｜2 35 65｜3 －｜3·　5｜6·i 563｜2(35 2317｜6 05 612)｜

（田唱）妈妈 你　生不逢时 遭厄　运，

0 6 5̂3̲ | 2 3̲5̲ 6̲5̲3̲2̲ | 3̲1̲· | 1 3 5 | 1̲6̲3̲5̲ 2̲3̲1̲2̲ | 6 5 （2̲5̲ | 3̲2̲7̲6̲ 5̲6̲）| 1 1̂7̲ 1 |
含冤 负　　屈 受　辱 凌。　　　　　　　　　　　　　　　　　原谅 儿

2·3̲ 5̲3̲5̲ | 0 2̲ 7̲5̲ | 6 （0̲6̲ 3̲5̲6̲）| 0 5̲6̲ | 3·1̲ 6̲5̲3̲ | 2̲1̲ 2· | 2 - | 1 3̲5̲ 3̲5̲ |
年轻 无知　不冷 静，　　　　　恶言 恶　语　　　来

1̲ 0̲2̲ 3̲5̲ | 5̲2̲1̲ 1̲5̲1̲2̲ | 6 5 （3̲5̲ | 6·2̲ 7̲6̲ | 5̲3̲6̲1̲ 6̲5̲3̲ | 2·3̲5̲5̲ 2̲1̲6̲ | 5 5̲6̲）| 5̲6̲5̲ 2̲5̲ |
相　侵。　　　　　　　　　　　　　　　　　　　　　　从今 后

3̲ 3̲2̲ 1̲1̲ | 5̲2̲3̲ 5̲3̲ | 2̲3̲2̲ 1̲6̲ | 0 5̲ 3̲5̲ | 6·1̲ 5̲6̲3̲2̲ | 3̲1̲ 6 | 5̲6̲ 1̲5̲3̲ | 2 2̲0̲3̲ |
衷心 对妈 来孝 敬，　　　定让 你 安度 晚　年　乐(呀)乐天 伦(哪)。

5̲ 0̲6̲ 5̲3̲ | 2̲3̲2̲7̲ 6̲1̲ | 2̲ 5̲3̲ 2̲1̲6̲ | 5 （3̲5̲6̲ 1̲6̲1̲2̲ | 3· 5̲3̲ | 2·3̲2̲1̲ 2̲6̲ᵛ | 5̂ - ）‖

此曲是根据【平词】【彩腔】【阴司腔】等重新编创的曲目。

祝家负你哪一桩

《魂系乳泉山》祝秀唱段

余幼筠、嘉枝 词
刘　斗 曲

（乐谱）

你手摸胸膛　想一想，

祝家负你哪一桩？

你三岁那年

父命丧，　　六岁头上

死了娘。　我爸爸惜孤怜幼　把你收养，

他待你要比待我　强。　留我在家把牛放，

送你读书进学堂。穿的用的先依你，吃的喝的你

先尝。

祝秀我把你当作亲兄长，

跟前跟后为你忙。为你洗为你浆，为你做鞋缝衣裳。

$\underline{\dot{2}\,\dot{2}\,\dot{2}}\ \underline{\dot{3}\,\dot{3}}\ |\ \underline{\dot{2}\,\dot{2}\,\dot{3}}\ \dot{1}\ |\ \underline{0\,\dot{1}}\ \underline{6\,5}\ |\ \underline{3\cdot\dot{1}}\ \underline{6\,5}\ |\ \underline{5\,1}\ 2\ |\ \underline{5\cdot3}\ \underline{5\,2}\ |\ 7\cdot\ (\underline{\dot{2}\,\dot{3}}\ |\ \underline{7\,6\,5\,6}\ 7\)\ |$

摘一把 野果 舍不得 吃，　　带回来 偷偷 往你 兜里 放。谁 知 你

$\underline{\dot{2}\,\dot{2}}\ \dot{3}\ |\ \underline{\dot{2}}\ \dot{1}\cdot\ |\ \underline{5\cdot6}\ \underline{\dot{2}\,7}\ |\ \underline{7\,6}\ \underline{0\,\dot{1}}\ |\ \underline{\dot{2}\,\dot{3}\,\dot{2}}\ \underline{7\,6}\ |\ \underline{5\,0\,6}\ \underline{\dot{2}\,7}\ |\ 6\cdot(\underline{\dot{1}\,\dot{2}\,\dot{3}}\ |\ \underline{\dot{1}\,\dot{3}\,\dot{2}\,7}\ 6\)\ |$

从不　　把我　　放　心　上，

$\underline{0\,\dot{1}}\ \underline{6\,5}\ |\ \underline{6\cdot\dot{1}}\ \underline{6\,5}\ |\ \underline{5\,2\,3\,2}\ 1\ |\ (\dot{2}\cdot\ \underline{3\,2}\ |\ \dot{1}\cdot\ 6\ |\ \underline{5\,6\,\dot{1}\,\dot{2}}\ \underline{6\,\dot{1}\,6\,5}\ |\ \underline{5\,2\,3\,2}\ 1\)\ |$

却对你 同学 林青 情意　长。

$\underline{5\,5\,3}\ \underline{5\,6}\ |\ \underline{\dot{1}\,\dot{2}\,\dot{1}}\ \underline{6\,5}\ |\ \underline{\dot{2}\,\dot{2}}\ \underline{7\,6\,5}\ |\ 6\cdot(\underline{6\,6\,6})\ |\ \underline{0\,\dot{1}}\ \underline{6\,5}\ |\ \underline{6\cdot\dot{1}}\ \underline{5\,6\,3}\ |\ 3\,2\ (\underline{0\,3\,2}\ |$

你成 亲 洞房 对坐 笑声　　朗，　　我在 山　头

$\underline{1\cdot2}\ \underline{3\,6})\ |\ 5\ -\ |\ 5\cdot\ \underline{6\,5}\ |\ 1\ \underline{2\,5}\ |\ \underline{5\,3}\ \underline{0\,5}\ |\ \underline{6\,0\,\dot{1}}\ \underline{6\,5}\ |\ \underline{5\,3}\ \ \ 2\ |$

哭　　　断　　　肠，

$\underline{1\cdot2}\ \underline{5\,3}\ |\ \underline{2\cdot5}\ \underline{3\,2}\ |\ 1\ -\ |\ (\underline{0\,6\,5\,6}\ |\ \underline{\dot{1}\cdot\dot{2}}\ \underline{6\,5\,3}\ |\ \underline{2\,1\,2}\ \underline{5\,3\,2}\ |\ 1\ -\)\ \|$

哭　断　肠。

此曲根据【平词】等重新编创而成。

黄土地哟，抛洒多少英雄汗

《村官李秀明》独唱、合唱

邓新生 词
何晨亮 曲

中国黄梅戏唱腔集萃

$$ 2 - | 5 \quad 2 | 4 \quad 5 | \widehat{6}\cdot\widehat{7}\ 6\ 7 | 6\ 7\ 6\ 7 | \overset{\vee}{6}\ \overset{\vee}{2} | 4\ {}^{\#}4\ 5 | 6\ \overset{\frown}{0}) | $$

齐　称　　　赞。

$$ \underline{5\ 2}\ \underline{5\ 2} |)\ 0\ (| $$

（咳咗　咳咗）

慢

$$ \overset{\frown}{\dot1\ 5\ 6\ 3} | \overset{\frown}{2\ 0\ 5\ 2\ 1} | 2\ \underline{5}\ \overset{\cdot}{6}\cdot | 2\cdot\underline{5}\ \underline{1\ 6} | 5\ \overset{\cdot}{5}\cdot | 2\cdot\underline{5}\ \underline{1\ 6} | 5\ \overset{\cdot}{5}\cdot | $$

（女独唱）李秀　　明　　（哎咳　呀）　他　是　一　个（哇）　　好　村　官（哪），

（女齐唱）
$$ 2\ 3\ 2\ 3\ 5\ 3\ 5 | 0\ 2\ \overset{5}{3}\ 2 | 1\ 2\ \underline{2\ 1\ 6} | 5(\underline{6\ 1\ 2}\ \underline{6\ 1\ 2\ 3} | 5\ - | 6\ - | \overset{56}{\underset{\frown}{5}}\ -) | $$

好　　　村　　官。

（男齐唱）
$$ 5\cdot\underline{6\ 1}\ 6\ 1 | 0\ 6\ \underline{3\ 2} | 1\ 2\ \underline{2\ 1\ 6} | 5\ - | $$

好　　　村　官。

此曲采用了黄土高坡的民歌音调，糅合【彩腔】的元素，并结合劳动号子的特色音形创作而成。

何时还我丈夫孔繁森

《孔繁森》王静芝唱段

邓新生 词
何晨亮 曲

1=♭E 2/4

突然间天塌地陷落深井，好像那万根乱箭穿我心。

（稍快）

原以为繁森回家是喜信，全家欢聚乐天伦。原以为幽幽运河淌双桨，没想到车轮夺走走亲人。繁森（哪），亲人（啊）！

（慢 回忆地）

我和你青梅竹马心相印，
你当干部不忘本，

中国黄梅戏唱腔集萃

282

4·5 6 56 4 32 55 | 6·2 12 6 5 - | 11 23 7 6 - | 52 4532 21 | 6 23 12 6 5 |
你和我 同甘 共苦守 清贫。 一碗稀饭 分两份， 一个饼子
家乡的 竹叶 依然 青。 你援藏 离家十年 整， 我思念你

3·6 56 3 | 2·#1 2 - ‖ (6 23 12 6 5 | 3·5 32 12 -) 2/4 5 5 66 |
两人 分。
十几 春。 虽然是你

5 53 23 1 | 53 5 | 2·3 12 7 - | 66 6 | 43 3 23 | 5 - | 1·6 12 |
长年 在外少 团 聚， 你还 是 春江的水（啊） 永

4 3 | 突快 2 - (2 5 | 4 3 | 25 43 | 25 43 | 2321 2) | 2 - |
向 东。 繁

2 - | 5 (676 5676 | 51 76 | 54 32 | 52 17 | 65 43 | 2343 5) | 2 - | 2 - |
森 啊， 亲 人

5 - | 5·2 7 - | 7 - | 05 35 | 6·6 65 | 05 31 | 2 (22) |
啊！ 妈妈哭瞎 双眼 把你 等，

05 35 | 2·3 21 | 61 23 | 1 (11) | 03 33 | 2·3 21 |
儿女 痛哭失声 天地 昏。 静芝我哭 天哭 地

6· | 61 4 - | 5 - | 6 (765 6765 | 6765 6765 | 6·1 23 | 1235 6 0 0) |
泪 流 尽，

(3 -) | 清唱 廿 33 3 3 22 16 | (23 1 6) 2/4 1·6 12 | 6 - | 56 #4 |
你何时还我丈夫 孔 繁

5·43 21 76 5 - | (1 - | 7 - | 666 666 4 0 0 | #4 0 | 5 -) ‖
森？

此曲用传统的【平词】【火工】【哭腔】【散板】等音调，并打乱原程式化格局重新编创而成。

太阳和月亮是一个妈妈的女儿

《孔繁森》卓玛唱段

邓新生 词
何晨亮 曲

1=♭E 2/4

（各大 各大 ｜ 各大大 各大 ｜ 3 6 ｜ i ｜ 6 56 36 ｜ 1.2 56 3 ｜ 2 2 3 ｜ 2.3 21 61 5 ｜ 1 6 ｜ 5 ｜

6666 60）｜ 66 5621 ｜ 6 （各大）｜ 6 6 6 56 21 ｜ 66 （各各大）｜ 3 3 2365 ｜ 3 2352 ｜ 3. 2 ｜
太阳 和月 亮　　　是一个妈 妈的 女儿，　　　她的妈　妈叫光　明。

3. （2 ｜ 356 i 66 ｜ 2356 3 ｜ 1235 2312 ｜ 3.2 33 ）｜ 1 1 1232 ｜ 1 （各大）｜ 1 1 1 1232 ｜
藏族 和汉　族　　　是一个母 亲的

1 1 （各各大）｜ 5 5 5 5323 ｜ 5 65 35 ｜ 2♯1 2 53 ｜ 2. （23 ｜ 5 5 5323 ｜ 5 6535 ｜ 2.3 2 5）｜
儿女，　　　他们的妈　妈 就是中　国。

1 6 1.2 ｜ 53 2.3 ｜ 5 65 33 2 ｜ 12165 6 ｜ 61 23 2 2 2 ｜ 3565 3♯2 3 ｜ 6123 2165 ｜ 6 6. ｜
当官的和 老百姓是 一每 所生的兄　弟，　他 们的大哥是 大本 市（啦）孔　繁　森啊！

（356 i 6.5 ｜ 1235 2.3 ｜ 6123 2165 ｜ 6 － ）｜ 6 5621 ｜ 6 （各大）｜ 5 5 6531 ｜
他 为　我　诊治疾

2 （各各大）｜ 5.3 23 ｜ 1 （各大）｜ 2.1 615 ｜ 6 （各各大）｜ 3 3 2 356 ｜ 3 － ｜
病，　　他 为 我　　送衣过 冬。　　菩萨 怜悯好　人，

3 3 2365 ｜ 3 － ｜ 6 6 6 567 ｜ 6 0 3 ｜ 6 6 6 567 ｜ 6 5652 ｜ 3 3 0 ｜
百姓祝福好　人。　　　我们的 大本 市（啦　啊）! 祝福你 出　门 不遇大　雪（哟），

2.3 16 ｜ 33 6 ｜ 5 65 35 ｜ 32 121 ｜ 6.（7 23 ｜ 25 57 ｜ 6 － ）‖
走 路 不刮 风　（啊）。

此曲吸收西藏踢踏民歌的音乐编创而成。

女呼冤娘哭儿撕肝裂肺

《家庭公案》王刚唱段

杨开永 词
何晨亮 曲

1=♭B 2/4

(5̇ 0 5̇ 0 | 5̇·5 5̇ 5̇ | 567̇2̇ 65̇ 3 | 23212 3̇2 | 1̇ -) | 廿 2̇ - 1 2 3……ᵛ5

女 呼 冤 娘

7̇·6 5̇ 4̇ ……（哆啰.）| 4/4 55 61 2·3 561 | 2· 3 2·32 11 | 2·（3 561 2̇ 65̇ 3

哭 儿 撕肝裂 肺，

2345 321 2 0 2 12）| 6 54 3·（5 323）| 22 7656 1·（612）| 3 3 0 2 3·5

天亦怒 地也 恨 声声 惨 悲。

2 1 （61 56 16）| 3·6 56 3212 3 | 22 0 76 5·6 1 | 66 54 3523 5 |

聪 慧的 姑 娘 吐冤 洒泪， 对母亲 诉真 情

22 06 1·2 35 | 21 （76 56 16）| 765 365（7·776 543）| 55 61 2 123 5 |

又恨 又 悔。 耿直的 大 娘 直言 不讳，

223 5 532 11 | 4 - 4· 5 | 7̇·6 5 43 3̇2 - | 23212 3̇2 1（111 11 23 |

句句 话针针 见血 刺 我 心 扉。

7̇ - 66666 726 | 55 0 76 5·6 43 | 2 5 61 65 352 | 1·2 11 56 16)|

为什 么 私情 会比 民情 大？ 为什么权 势 能够 压法 规？

53 5 65 0 | 55 12 3·（2 33）| 0 6 54 32 5 | 61 23 1·（2 11 ）|

为什 么 私情 会比 民情 大？ 为什么权 势 能够 压法 规？

3·6 5 6̇·（6 62̇ | 1̇·2̇ 1̇2̇7 6765 356 ）| 2/4 06 54 | 32 5 | 05 12 | 3 3 23 |

为 什 么 法律 面前 难平 等？为什

5 32 | 12 · | 2· 3 | 2·3 23 | 512 32 | 1（1 23 | 7276 5672 | 6·6 66 |

干群 之间 树界 碑？

此曲根据【平词】音调进行了无约束的发展，运用大量的散板、拖腔以及突快、突慢的节奏变化编创而成。

何时能结称心缘

《家庭公案》齐唱

杨开永 词
何晨亮 曲

1 = F 3/4

中国黄梅戏唱腔集萃

286

(2 555 | 61 655 | 2 555 | 61 655) | 5 3 5 | 61 6 3 | 5 - - |
　　　　　　　　　　　　　　　　　　　　　　　五彩　云　中

5 61 1 | 56 5321 | 2 - - | 6 5 3 | 23 5 6 | 1 - - | 5 5 6 |
双飞　燕，　　　　　碧水　湖　中　并蒂

12 61 1 | 5 - - | 1 3535 | 6.(2 17 6) | 5 3535 | 6(2 3 5 6) | 1 6 5 |
莲。　　　水中　莲，　　云中　燕，　　何时

61 5 3 | 2 - - | 35 2 3 | 5 - - | 61 6 5 | 3 - - | 56 5 3 |
能　结　称心　缘?　(哎嗨　哟　哎嗨

2 - - | 52 3532 | 1 - 13 | 2. 16 | 5 - - | (52 3532 | 1 - 13 |
哟)，　称　心　缘。

2.3 21 61 | 5 - -) | 1 3 5 | 6. 1 5 | 6 - - | 5 36 | 5 1 3 |
　　　　　　发球情　切切，　接球意绵

2 - - | 3 3 5 | 2. 31 | 2 3 5 | 7 - 2 | 6 - - |
绵。　昔日　曾　追云中　燕，

1 6 5 | 5 36 | 5 - - | 61 6 5 | 3. 21 | 61 5 5 |
今朝　欲开　　(哎嗨　哟)　并蒂

3 - 5 | 23 1261 | 5 - - | 6 - - | 5 - - | 5 - - ‖
莲　　　　　　　(哎　　哟)。

此曲用了【彩腔】的旋律，用 3/4 拍节奏重新编创而成。

魂牵梦绕爹身残

《两代风采》大祥、大祥妈唱段

移植剧目 词
陈儒天 曲

1=♭E 2/4

‖: (5656 4545 | 3535 2323 :‖ 11 22 | 33 55 | 6.6 66 | 66 66) | 廿 6̃ …… 5 6

魂 牵

1 1. …… 26 12 35 3 - | 2/4 (3 6 | 5 4 | 3532 12 | 3.3 33) | 02 3 2 1 |

梦绕 爹 身 残, 千里弄药

6. 1 | 65 32 | 5 6 5 6 | 3. 5 2 1 | 3 - | 3 - |

一 翻 翻。(伴唱)啊,

2. 3 | 2 1 | 6. 2 | 12 6 | (55 11 | 5 - | 22 33 | 2321 61 | 55 5) |

千 里弄药 一 翻 翻。

1/4 01 | 01 | 6 | 5 | 53 | 57 | 6(765 | 6)2 | 27 | 6 | 1 | 15 | 6 | 5 |

(祥唱)只 盼 药 到除 旧 疾, 哪 知希 望 化 云 烟。

07 | 76 | 2 | 7 | 67 | 56 | 7 | 2 | 1 | 12 | 3 | 0 | 61 | 23 | 1 |

养 育之 恩 未 及 报,生 老 不 能 送 归 山。

(祥) | 0 | 1 | 1 | 1 21 | 65 | 5 | 3 | 3 | 5 | 6 | 61 | 5 | 7 | 6 |

人 子 未 尽 人 子 职,

(伴) | 0 | 0 | 0 | 0 | 0 | 0 | i | 6 | 5 | 3 | 3 | 3 | 3 | 0 |

啊,

| 6 | 6 | 6 | 2 | 25 | 3 | 2 | 1 | 12 | 76 | 56 | 1 | 1 | 0 |

痛 断 肝 肠 恨 终 天,

| 6 | 4 | 3 | 2 | 2 | 2 | 2 | 0 | 0 | 0 | 0 | 0 | i | 6 |

啊, 啊,

中国黄梅戏唱腔集萃

288

（5.555 5555）| 6·6 5321 | 4/4 65 5·3 2 56 16 2 | 6 5 （65 3123 53）|

一身轻装　赴　征　　　程。

5 3 5 6 5 3 | 2/4 2·5 31 | 2 3 53 | 2 3 1 2 65 | 3 6 563 | 5 | i 265 | 4· 3 |

新兵　开出　　未满　月,他 安详　归去　　寿终正　寝。(伴唱)啊,

25 32 | 1 - | 4/4 2 2 56 5· 3 | 2·3 5652 3 - | 5 5 0532 21 0 65 |

(祥唱)老兵　事迹　震乡　里,　有口　　皆碑

3·5 12 65· | 31 23 56 53 | 2·5 35 2·3 16 | 5 5 35 21 3 | 3（5 36 123 ）|

泣吞声。　　血性　男儿　受感　染,　年年　征集

6 61 5· 6·1 25 | 3 - 2 16 | 5 65 35 2·（3 | i i 2 6·5 4 | 6·6 5643 2 - |

争报　　头　名(哪)。

稍快
2356 5232 1·3 23 7 | 2/4 6161 216 | 5655 235 ）| 5 3 5 | 6 3 5 | 2·3 53 5 |

临终前　病床上　告诫

0 65 35 2 | 1（i 6i53 | 2356 35 2 | 1）5 3 5 | 2 2 3 1 | 2 6 51 | 6 5 | 0 5 |

谆　谆,　　　　留千言 和万语 心系军　营。　　　箱

0 35 | 63 5 | 25 31 2 5 | 0 53 | 26 1 | 2 6 51 | 6 5 | 0 2 |

底下 翻出了　旧袋一　件,他　要我 交代你　座右终　生。　这

0 35 | 66 53 | 25 31 2 6 | 0 36 | 5653 2 | 56 51 | 6 5 |

是他 二十岁　风华正　茂,共　和国 才诞生　边境不　宁。

1 1 2 | 05 35 | 2 12 32 | 1 5 35 | 23 1 | 2 6 51 | 6 5 | 65 6 |

着此装　雄赳赳 开赴朝　鲜,穿枪林 和弹雨　誓卫国　门。　出征前

05 35 | 6 53 | 25 31 26 35 | 2·5 21 | 4/4 1561 | 6 5 | 05 | 05 | 35 |

一身 戎装 新崭　崭,归来日 片片弹疤　破满　身。　一　个　补巴

中国黄梅戏唱腔集萃

290

$\underline{32}\,1\ |\ 2^{\vee}\,\underline{33}\ |\ \underline{21}\ |\ \underline{51}\ |\ \underline{6\,5}\ |\ \underline{05}\ |\ \underline{05}\ |\ \underline{65}\ |\ \underline{31}\ |\ \underline{2\ 35}\ |\ \underline{21}\ |$

一 汪　血,点点　鲜血　军人　魂。　轻　伤　从不　离战　场,抬下　火线

$\underline{1\,561}\ |\ \underline{6\,5}\ |\ \underline{01}\ |\ \underline{02}\ |\ \underline{35}\ |\ \underline{32}\ |\ \underline{3\ 5\ 3}\ |\ \underline{21}\ |\ \underline{6123}\ |\ 1\ |\ 0\ |\ 5\ |$

昏　沉　沉。　老　兵　没有　居功　念,复员　归来　务农　耕。　　三

$5\ |\ 3\ |\ 5\ |\ \overset{>}{6}\ |\ \overset{>}{3}\ |\ \overset{>}{5}\ |\ 0\ |\ 5\ |\ 3\ |\ 2\ |\ 1\ |\ \overset{>}{6}\ |\ \overset{>}{1}\ |\ \overset{>}{5}\ |\ 0\ |\ \underline{22}\ |$

十　多　年　烽　烟　熄,　和平　麻痹　暗　滋　生。　　忧心

$1\ |\ 2\ |\ 0\ |\ 5\ |\ 3\ |\ 5\ |\ 0\ |\ 6\ |\ 5\ |\ 3\ |\ \underline{22}\ |\ 3\ |\ 1\ |\ 2\ |\ 1\ |$

忡忡　告大　众,　以　身　作　则　送　子　参军。他　要

$2\ |\ 3\ |\ 2\ |\ 3\ |\ 5\ |\ 3\ |\ 2\ |\ 3^{\vee}\ |\ 5\ |\ 3\ |\ 5\ |\ \overset{\frown}{3\ 3}\ |\ \overset{\frown}{5\ 1}\ |\ 6\ |$

你 尽 职 尽 责 尽 到 底,　做 一 个 兵　亦　无

（$\underline{67}\ |\ \underline{67}\ |\ \underline{67}\ |\ \underline{67}$ |

$\overset{\frown}{6}\ |\ 6\ |\ 6\ |\ 6\ |\ 6\ |\ 6\ |\ 6\ |\ \underline{2.2}\ |\ \underline{76}\ |\ 5\ |\ 60$）$\ |\ ^{4}_{4}\ \underline{5\ 65}\ \underline{31}\ \underline{2.3}\ \underline{52}\ |$

化　　　　　　　　　　　　　　碧血

原速

$3\ -\ \overset{\smile}{2}\ \underline{16}\ |\ \underline{5\ 65}\ \underline{35}\ \widehat{2\cdot}\ |\ (\overset{3}{\underline{356}}\ |\ \dot1\dot1\ |\ \dot2\overset{\smile}{6}\cdot\underline{5\,4}\ |\ \underline{5\cdot6}\ \underline{43}\ \widehat{2}\ -\)\parallel$

丹　　　心（哪）。

　　此曲是以【平词】板腔体结构和【二行】【三行】以及【快板】组成成套唱腔,用伴唱烘托气氛
重新编创而成。

人人都说泾川美

《泾川美》男女对唱

胡夏生 词
朱浩然 曲

1=♭E 2/4

（廿 5 5...... 6535 1265 3. 5 2326 72 6 5......） | 2/4 5653 2 35 | 3 32 1 |
（女唱）人　人　　都说

1235 23 6 | 5 5 65 | 3. 56 | 1.7 6 1 5 | 6（123 2165 | 3235 60）| 0 3 5 6 | 1. 76 |
泾川　美,泾川　美 啊 泾川　美,　　　　　　　四季

5617 65 | 2 - | 0 3 2 3 | 5.7 61 5 | 6 - | 0 53 56 | 1.2 3 76 | 6 5　6 |
青山　　四季青　山　　映　绿　水,

5.6 6553 | 2356 1 | 3.5 32 27 6 | 3.5 6561 | 5（5 45 | 6 2　2 | 5 45 6 | 3535 6561 |
映　绿　水。　　　　　　　　稍快

5.7 6123）| 1.2 61 5 | 3523 5 | 0 32 1761 | 23 2. | 6.3 23 1 | 7656 1 | 3.5 65 6 |
（男唱）物　华　天　宝　人　俊　杰,　　皖　南　明　珠　放

0 61 23 1 | 2.3 21 6 | 5 - | 3.6 5653 | 2331 16 | 1 15 5 5 | 65 2 3 | 0 1 76 |
光　辉。　　（女唱）人　间　瑶　池 太（呀）平　湖,　　碧　波

5 5 65 4 | 5 - | 0 1 76 | 5325 1 | 3535 6 53 | 21 2　23 | 53 5　53 | 2356 1 |
连　天　　碧波连　天　风　浩　荡,

稍快

6 23 1 76 | 5（5 45 | 6. 56 | 2 #4 | 5.3 236 | 5 -）| 5 5 6532 | 1. 3 |
风　浩　荡。　　　　　　　　　　（男唱）桃花

2321 65 | 3.5 61 5 | 0 1 61 | 2（356 3523 | 1761 20）| 3.3 23 1 | 0 76 5356 | 1. 3 |
潭　畔　踏歌　声,　　　　千古真情　代　代　唱。

2.3 21 6 | 5 - | 0 7 67 | 2 27 65 | 0 16 12 | 3. 2 | 3（561 5645 | 3.2 323）|
九曲　连环　青弋　江,　　　　　　　（女唱）

中国黄梅戏唱腔集萃

292

```
0 5 3̣5 | 6·i 56̣3 | 35 2 23 ‖ 53̣5 0 | 0 (056) | 5·6 3 2 | 1235 236 | 1·3 21̣6 | 5 — |
竹筏  逶  迤      漂(呀)          漂(呀)漂(呀)漂流      忙。

0  035 | 65̣6 0 | 3·5 66 | 6· 5 | 1·3 21̣6 | 5 — |
(男唱)(那个)漂(呀)  漂(呀)漂(呀)漂  流  忙。
```

稍慢
```
‖: 5·235 22 | 0 7 23 | 1561 5̣ ) | 22 56̣5 | 46̣53 23̣1 | 7·1 231 | 2 — | 65̣3 2365 |
(女唱)天下    一绝(男唱)是 宣 纸，(女唱)中华瑰
(女唱)群山    竞秀(男唱)多 宝 藏，(女唱)云雾山

1 27̣ 6 | 2 16̣ 5 61 | 16 5· | 2 27 23 | 5 67 53̣2 | 01 7̣6 | 5·7 65̣6 | 06 53 |
宝  (男唱)捧(呀)  金 奖。(女唱)更喜  宣笔(男唱)助神  韵，    双宝
中  (男唱)茶(呀)飘  香。(女唱)老宅  笑迎(男唱)八方  客，    五洲

25̣32 1 | 66 432̣3 | 5 — | 356̣i 65̣32 | 3276̣ 5̣ | 1 3̣ 5 | 676̣ 1 |
辉映  照文  房。(女唱)廊桥  木梳(男唱)增呀  美容，
宾朋  来观  光。(女唱)招商  引资(男唱)大  开发，
```

```
(女唱)‖ 5 35̣6 | 6·  56 | 176̣5 3̣ | 3·  53 | 2·5 21 | 7̣ 1 | 2·3 21̣6 | 5 — | ( 5545 651̣6
装 扮      人 人        更(呀)更(呀)更 时 尚。
山 城      一 片        新(呀)新(呀)新 气 象。
(男唱)‖ 0  0 | 76̣5 61̣ | 1 — | 2765̣ 6 | 6 — | 3 56 | 7 61 | 5 — |
装 扮        人 人      更 时 尚。
```

转1=♭B 稍快
```
5235 23̣1 | 156̣i 65̣32 | 123 10 ) | i 16̣ 3 23 | 3 i 27 | 66̣ 543̣5 | 65 6· | 5·6 12 |
(女唱)藏龙 卧 虎  高云 岭，      当年

61̣ 5 564̣3 | 2 35 23̣1 | 2 — | 3 31 23 | 5·6 12 | 3·5 156̣i | 6·5 32 | 1·2 35 |
威名  天下  扬。    抗日 精英新四军，    血染山河

2·3 127̣ | 6 — | 56̣i 323 | 5 65̣ 3·2 | 1· (3 | 2 35 65̣32 | 123 1 ) | 55̣3 2326 |
气势  壮，    气势  壮(啊)。        (男唱)云岭精

1· (3 23̣1 ) | 56̣ 12 | 3·(2 12̣3 ) | 5 3̣ 5 | 616̣ 53 | 1 16 564̣3 | 2·(3 212 ) | 35 1 | 2 |
神  有传人，  泾川 儿女志更  昂。      胸怀
```

稍快　　　　　　　　　　　　　　　　　　　　　　　　　　　　　转1=♭E

3 23 53 | 2·3 21 | 6·1 5 | 1·2 35 | 2·3 127 | 6 － | 5·6 52 | 3 53 2123 |
大　局　阔　步　走，　五　洲　风　云　胸　中　装，　　胸　中　装（啊）。

1·(356 | 1·3 23 7 | 66 01 | 561 5424 | 124 10) | 55 6535 | 2331 16 | 553 56 |
　　　　　　　　　　　　　　　　　　　　　　　　　　（女唱）泾川　是个　好地

3·5 2 | 5·3 237 | 6356 1 | 2 53 2612 | 16 5· | 1 21 35 | 6 － | 7·6 235 |
方，　老区　又添　新篇　章。（男唱）宏伟　蓝图　亲手

6 － | 3·561 | 6 5632 | 56 566（女唱） | 5 50 | 0 066 | 5·6 32 | 16 0 53 |
描，（女唱）与　时　俱　进（那个）　更（呀）　（那个）更（呀）更（呀）更　辉

（男唱）0 0 23 | 5 50 | 5·6 11 | 6 3 |
（那个）更（呀）　更（呀）更（呀）更　辉

2·3 21 | 6156 1 | 5632 126 | 5 － | 53 5 | 6·1 24 | 5·(66 | 5656 5656 | 5·6 13 | 2·3 126 | 5 －) |
煌，　　　　　　　　　　　　　更　辉　煌。

2·3 21 | 6156 1 | 6·1 654 | 5 － | 15 6 | 1 26 | 5 － |
煌，　　　　　　　　　　　　　更　辉　煌。

此曲用【彩腔】音调加以变化，用重唱给予烘托，使曲调优美流畅。

钟声催归

《天仙配》七仙女唱段

陆洪非 改编
时白林 曲

1 = F 2/4

慢板 抑郁地

（0 5 3523 | 1 - | 1 3 2312 | 6 - | 6 2 1561 | 5 -) | 5 5 2 5 | 3 32 1 |
钟声　催得

2 3 1 1 | 7 6 5 65 | 0 2 7 | 6 5 6 | 4/4 (5 2 7 65 6) | 0 1 5 1·2 65 |
众姐　姐回宫　　转，　　　　　　　七　女我

0 5 2 5 2·3 65 | 2/4 1 - | 4/4 0 3 1 3 2·3 1 2 | 6 5 (5 3523 53) |
七女我无　心　　回宫院。　　转身

5 5 2 5 3 32 1 1 | 2 6 5 7·1 2 32 | 2/4 1 (1 2 3235 | 4/4 2 35 321 6123 216 |
我再把董永仔细　看，

5·6 55 23 53) | 0 31 2 53 2·3 12 | 6 5 (5 2 3 5) | 5 5 31 2·3 12 |
他还在寒　窑前　　　　徘徊

3· 1 2 2 32 | 15 61 3 2 2 12 | 6· (7 65 35 | 2/4 6 13 216 | 4/4 5·6 55 23 53) |
留　恋。

2 2 5 65 3 32 1 1 | 3 1 2 12 6 5· | 0 1 6 1 3·1 23 | 2/4 1 - | 4/4 2 5·3 2·3 12 |
我看他忠厚老实长得好，　身世凄凉惹人

6 5 (5 2 3 5) | 5 5 2 5 3 32 1 1 | 2·3 12 65 6 (76 | 5 7) 6·1 2 23 1 |
怜。　　他那里忧愁我这里烦闷，　　他那里

2·3 12 6 5 | 5 | 7 7 | 5 1 5·1 | 6 5 | (2 32 76 5) | 5 5 2 5 3 32 1 |
落　泪　我这里也心酸。　　（钟声）　七女有心

52 32 1 (6156 | 2/4 1712 3523 | 5165 3523 | 1 匡) | 4/4 2 2 7 76 1 1 5 5 |
下凡去，　　　　　　父王殿前的钟声

$1\,\underline{\overset{\frown}{5\,6}}\,|\,\underline{\overset{\frown}{1\,2}}\cdot\underline{3}\,\,\underline{1\,2}\,|\,\underline{\overset{\frown}{6}\,\,\underline{\dot5}}\,\,(\underline{5\,2}\,\underline{3\,5})\,|\,\underline{\overset{\frown}{3\,3}}\,\,\underline{2\,1}\,\underline{2}\,\,\underline{6\,5\,1}\,|\,\underline{\overset{\frown}{2}\cdot3}\,\,\underline{1\,2}\,\,\underline{6\,5}\,\,\dot6\,|$

敲得 人心 　烦。　　　　倘若 　父王 得 知晓，

$\overset{3}{\underset{\frown}{3}}\,\,\overset{\frown}{1}\,\,\,\,\underline{2\,\overset{\frown}{7\,6}}\,\,\dot5\,|\,\underline{2}\,\,\underline{\overset{\frown}{5\cdot3}}\,\,\underline{2\,3}\,\,\underline{1\,2}\,|\,\underline{\overset{\frown}{6}\,\,\dot5}\,\,(\underline{1\,\overset{\frown}{7\,6}}\,\dot5)\,|\,\underline{1\,2}\,\,\underline{5\,3}\,\,2\cdot\,(\dot6\,|$

触怒　天规 犯大　　　　　罪。　　　　看 天上

自由地

$\underline{5\,4}\,\,\underline{3\,5}\,\,2\,\,-\,)\,|\,\underline{6}\,\,\underline{\overset{\frown}{5\,6}}\,\,\underline{5\,3}\,\,\underline{2\,2\,3}\,\,1\,|\,\underline{2}\,\,\underline{5\,3}\,\,\underline{2\,\overset{2}{\widetilde{7}}}\,\,\dot6\cdot\,(\dot5\,|\,\underline{3\,2}\,\,\underline{1\,3}\,\underline{2\,7}\,\,\dot6\,\,-\,)\,|$

阴森森 寂寞 　如 牢 监，

$1\,\underline{\overset{\frown}{5\,6}}\,|\,\underline{\overset{\frown}{1\,2}}\,\,\underline{6\,5}\,|\,(\dot5\,|\,\underline{3\,2}\,\,\underline{2\,7}\,\underline{6\,1}\,\dot5\,-\,)\,|\,\underline{3\,2}\,\,1\,\,\underline{2}\,\,\underline{6\,6\,1}\,\,\underline{5\,3}\,|\,\underline{5\cdot1}\,\,\underline{6\,5}\,\underline{3}\,\,2\cdot\,(\dot3\,|$

看 人 间　　　　　　　　　董永 将 去 受 熬 煎。

$\underline{5\,1}\,\,\underline{6\,1}\,\underline{5\,3}\,\,2\,-\,)\,|\,+\,\underline{2\,2}\,\,\underline{5\,6\,5}\,\,\underline{3}\,\underline{3\,2}\,\,\underline{1\,1}\,0\,|\,\underline{2\,2\,6}\,\,\overset{54}{\widetilde{5}}\,\,\underline{1\cdot2}\,\,\underline{3\,5}\,\overset{\frown}{3}\,\,|\,\overset{2}{4}\,2\,\,-\,|$

守着这 孤单 岁月 　何时 　了？

稍快

$(\underline{2\,3\,5}\,\,\underline{3\,2\,1}\,|\,\underline{6\,1\,1}\,\,\underline{2\,1}\,|\,\underline{6\,1}\,\dot5\,)\,|\,\overset{4}{4}\,\,\underline{5\,2}\,\,\,\,\underline{5\,3}\,\underline{2}\,\,\underline{1\,2}\,|\,\underline{6\,5}\,\,\,\,(\underline{5\,2}\,\underline{3\,5})\,|$

今日 我定 要

$\underline{5\,6\,5}\,\,\underline{3\,1}\,\,\underline{2\cdot3}\,\,\underline{1\,2}\,|\,3\,-\,\underline{2\,3}\,\underline{2\,1}\,|\,\underline{5\,6\,5}\,\,\underline{3\,5}\,\,2\cdot\,(\underline{3\,5}\,|\,\underline{2\,3}\,\underline{1\,2}\,\,\underline{6\,1}\,\,2\,0\,0\,)\,\|$

去　　　　　　　人　间。

　　聪慧勇敢的七仙女被人间忠厚老实的董永的孝心感动了，决心下凡相助。全曲既要深刻地表达人物的内心情感，又要保留浓郁的黄梅戏风韵，故以【女平词】为基础进行编写。

神仙岁月我不爱

《天仙配》七仙女唱段

陆洪非 改编
时白林 曲

中国黄梅戏唱腔集萃

296

美丽善良的七仙女从天上飘飘荡荡地飞到心中向往的人间，因为马上就要见到心仪的董永了，心情有些激动。这段唱腔是在【仙腔】和【女平词】的基础上用集曲的手法编创的，演唱时既要活泼开朗，更要沉稳深情。

互表身世

《天仙配》董永、七仙女唱段

陆洪非 改编
时白林 曲

1=♭B 4/4

中速 伤感、叙述地

(0 0 76 56 1̇2̇ 6532 | 1.2 1 1̇ 6 5.3 56 1̇6̇) | 5 5 3̇ 5 6 6 1̇ 65 | 55 01 23 4 |

（董唱）家住　　丹阳　　姓董　名永，

3 - (1.2 1235) | 2/4 6.1̇ 53 | (2123) 5 6̃5 | 6 1̇ | 2̇ | 1.2 35 | 23 1 | 1 2 |

父　　　母　　双亡 我 孤单 一人。　　只因

稍慢

0 6 | 5 6̃5 4 | 35̃ 3.2 12 | 3. 5 | 23 1̇6̇ | 02 76 | 5.6 13 | 23 1 |

爹　死　　无 棺 木，　　卖身 为 奴 葬 父 亲。

慢

1 2 | 2 6 | 5 6̃5 32 | 1.6 1̇2̇ | 3 23 | 3 | 53 | 23 21 | 1 2̃1 56 |

满腹　忧　愁　叹 不 尽，　　三　年　长

稍快

1 - | 2.3 53 | 65 53 | 23 1 | 1 2 | 06 54 | 3.2 12 | 3 0 |

工　受苦　　情。　有劳 大姐 让我 走，

4/4 5 35 6.5 5 35 | 21 (5 6 2 1) | 1 - 2.3 12 | 3 - 2 1 | 55 43 2 (321 6 12) |

你看 红日　　　快　　西　　沉。

转1=♭E（前1=后5）

2/4 4 56 65 2 | 4/4 1.2 1 1̇ 56 1̇6̇) | 5 2 5.3 2.3 12 | 6 5 | (6 5676 12) | 53 3 12.3 12 |

（七唱）大哥　休 要　　　　泪

3. 1 2 3̃ 53 | 2.3 12 6 5 | (53 | 23 1 6561 5.5 3523) | 5 6̃6 5332 1 |

淋　淋，　　　　　　　我 有 一言

2 53 2.3 61 | 6 5 | (53 23 5) | 5 5̃2 | 5 5̃3 32 1 | 2.3 12 6.5 6 |

奉 劝　君。　　你好 比 杨柳 遭霜 打，

(5612) 53 6 6̃53 | 2/4 2.5 32 | 1 2 | 25 25 | 4/4 2.3 16 5. | (53 | 23 1 6561 5.5 3523) |

但 等　春 来 又发 青。

稍慢
1 1̇6 1 | 03 53 | 2 53 23 16 | 31 2 53 2·3 12 | 6 5 （53 23 53） | 53 31 6·1 2312 |
小女子 我也有伤心事， 你我 都是 苦

3 - 2 | 2 12 | 65 61 3 2 | 12 | 6· （76 53 5 | 67 17 65 35 | 65 6 07 6 23 216 |
根 生。

p 稍慢　　　　　　　　原速
5· 6 5·6 12） | 2/4 5 2 53 | 2 23 1 | 3 1 2 2̇ | 6 5· | 3 32 1 23 | 21 16 5 |
我本 住在 蓬莱村， 千里 迢迢 来投

6·1 2 32 | 1 2 21 6 | 5 （5 35 23 | 1 23 21 6 | 5 - ） | 31 2 35 | 3 32 1 1 | 2·3 1216 |
亲。 又谁知 亲朋 故友 无

5· 31 2· | 32 | 12 21 6 | （12 21 6） | 5 5 61 | 23 16 5 | 5 6· | 1·2 65 6 |
踪影， 天涯 沦落 叹 飘 零。

p
5· （65 | 35 23 15 32 | 1· 2 | 70 20 | 72 76 56 76 | 5 - ） | 2 2 5 65 | 3 32 1 |
只要 大哥

稍慢　　　　　　　　　　　原速
7·1 2̇2 | 6 （01 6123） | 5 2 | 5 | 3·2 12 | 6 5 | 0 53 31 | 6·1 2312 | 3 - | 2 32 01 |
不嫌弃， 我愿 与你 配 成

f 渐快　　　　　　　　　　转 1=♭B（前7=后3）
5 65 35 | 2 （343 2343 | 23 43 | 21 26 | 16 5） | 3 3 | 66 i 3 35 | 6 i 5 | 6 5 |
婚。 大姐 说话 欠思忖， 陌路

慢
5 4 3 | 23 56 | 35 2 | 4/4 5 35 6·1 65 | 5 5 51 3 21· | 卅 5 5 653 - | 2 21 35 23 1 ‖
相逢 怎能成 婚。 何况我 卖身傅家 去为 奴， 怎能害你 同受苦辛！

此曲取材于男【平词】【二行】女【平词】男【八板】等音乐素材创作而成。

同到傅家湾

《天仙配》董永、七仙女唱段

陆洪非改编
王文治、时白林曲

1 = ♭B 2/4

中板 抒情、亲切地

(0 0 43 | 2 6 | 5. 6 43 | 2345 3523) | 4/4 5⌃5 13 2 1. | 21 23 52 35 |

（董唱）卖 身 纸 　 写 的 是

2 1 (5 62 1) | 3 3 5 6. 3 5 | 5 - 35 65 | 5. 2 35 21 (32 |

无 挂 　 　 无 牵，

56 6532 1. 2 3523) | 6 61 5 6. 1 53 | (23) 5⌃5 56 1 | 3 3 5 63 53 |

到 如 今 　 哪 来 的 夫妻 牵 连。

2 1 (3 2345 3523) | 1 16 1 2 12 3 | 3 3 21 2 1. | 21 23 52 35 |

倘若 傅家 将你 作践， 叫我 董永

2 1 (2 15 621) | 1 16 1 2. 3 1212 | 3 - 2 32 1 | 5 65 43 2 (321 61 | 2/4 2 46 542 |

怎能 　 　 心 安？

转 1 = ♭E（前 i = 后 5）

1. 2 11 | 56 16) | 5. 3 23 | 1. 6 5 (676 | 56) 5 3 | 23 16 | 1 2 | 5 3 2 (313 |

（女唱）劝 董 郎 休要 泪 涟 涟，

25） 5 | 6 53 | 23 1 (765 | 1 65) 53 | 2. 3 65 | 16 5 (676 | 56) 1 | 2. 3 12 |

不 必 为 我 把忧 担。 既然

32 3. (524 | 32) 5 | 6 53 | 21 2 (343 | 25) 5 | 6 53 | 23 1 | 6. 1 23 |

与 你 　 夫 妻 配， 哪怕 暂时 受 熬

16 5 | 5 6. (5 | 35 6) 53 | 23 1 | 65 35 | 6 53 | 2 23 1 | 6. 1 23 |

煎。 夫 　 是 他家 长工 汉，妻到 他家 洗衣 浆

16 5 | 5 6 | 05 35 | 21 32 | 1⌃(56 3523 | 1. 235 231) | 05 35 | 2. 3 |

衫。 等到 三 年 长工 满， 夫妻 双

$\widehat{5 \cdot 6}\ \underline{53}\ |\ \widehat{2 \cdot 5}\ \underline{32}\ |\ \widehat{\underline{16}}\ \underline{53}\ |\ \widehat{2 \cdot 3}\ \underline{2 1 6}\ |\ 5\ -\ |\ \overset{f稍快}{2 2}\ 3\ |\ \underline{2}\ \underline{2 3}\ 1\ |\ 2\ 3\ |$

双　　　　　回家园。　　(董唱)听她　　说出　　肺腑

慢　　　　　　　　　　　原速
$\widehat{2 \cdot 1}\ 6\ |\ \underline{61}\ \underline{61}\ |\ \widehat{5 \cdot 6}\ \underline{11}\ |\ 6\ 3\ |\ \widehat{2 \cdot 3}\ \underline{216}\ |\ 5\ -\ |\ \underline{33}\ \underline{12}\ 3\ \underline{2 \cdot 1}\ |\ 6\ \widehat{6 \cdot 1}\ |$

言，　　倒叫我 又是 欢喜 又 心　酸。　　董永生来 无　　　人

慢　　　　　　　　　　　原速
$2 \cdot\ \widehat{32}\ |\ \underline{12}\ \underline{216}\ |\ \underline{06}\ \overset{3}{2}2\ |\ \underline{76}\ \widehat{1 \cdot 7}\ |\ \underline{1212}\ \underline{31}\ |\ 2\ \widehat{32}\ \underline{216}\ |\ 5\ (\underline{6156}\ |\ \widehat{1 \cdot 235}\ \underline{2161}\ |$

怜，　　这样的 知心话我 从未 听　见。

$\underline{5}\ \underline{6561})\ |\ \overset{5}{3 \cdot 2}\ \underline{12}\ |\ 3\ \widehat{2 \cdot 1}\ |\ 6\ \underline{61}\ |\ \overset{3}{2}2\ \underline{121}\ |\ \underline{65}\ 6\ |\ (\underline{153}\ \underline{237}\ |\ \underline{615}\ \widehat{6}\)\ |\ 5\ 5\ \underline{6}\ \underline{56}\ |$

心中欢乐 精　　神　爽，　　　　　　　(七唱)我与

$\underline{3}\ \underline{32}\ 1\ |\ 2\ \underline{23}\ \underline{2612}\ |\ \underline{65}\ \widehat{\cdot}\ |\ \underline{1}\ \underline{21}\ \underline{35}\ |\ \underline{6}\ \underline{65}\ 6\ |\ 2\ 2\ \underline{76}\ 5\ |\ \underline{616}\ 1\ |\ \underline{52}\ \underline{53}\ |$

董郎　　肩并　　肩。(董唱)夫 妻 恩爱　　同偕　老，(七唱)只 羡

$\underline{2}\ \underline{23}\ 1\ |\ 2\ \underline{35}\ \underline{6532}\ |\ \underline{123}\ \underline{216}\ |\ 5\ -\ |\ \overset{5}{3 \cdot 2}\ \underline{12}\ |\ 3\ \widehat{2 \cdot 1}\ |\ 6\ \underline{61}\ |\ \overset{3}{2}2\ \widehat{32}\ |\ \underline{12}\ \underline{216}\ |$

鸳鸯　　不羡　　仙。　　(董唱)手挽娘子 大　　　路　上，

(董唱)　$\underline{03}\ \underline{12}\ |\ 3 \cdot\ 5\ |\ 2\ -\ |\ 2\ -\ |\ \underline{16}\ 1\ |\ \underline{13}\ 1\ |\ \widehat{2 \cdot 3}\ \underline{216}\ |\ 5\ -\ |$

　　　　夫妻 双　双　　　　　　同到　傅家湾。

(七唱)　$\underline{05}\ \underline{35}\ |\ 6 \cdot\ 3\ |\ \underline{2 \cdot 3}\ \underline{2 \cdot 3}\ |\ 5 \cdot\ 6\ |\ 6\ 1\ |\ \underline{05}\ \underline{61}\ |\ \widehat{2 \cdot 3}\ \underline{216}\ |\ 5\ -\ |$

　　　　夫妻 双　　　双　同到　傅 家湾。

$(\underline{1612}\ \underline{3523}\ |\ \underline{5635}\ \underline{656i}\ |\ \dot{2} \cdot\ \underline{\dot{3}\dot{2}}\ |\ \dot{1} \cdot\ \underline{\dot{3}5}\ |\ \underline{\dot{2} \cdot 3}\ \underline{\dot{5}\dot{4}}\ |\ \underline{\dot{3}5}\ \underline{\dot{3}\dot{2}1}\ |\ \underline{2 \cdot 3}\ \underline{2i6}\ |\ 5\ -\)\ \parallel$

此曲是用男【平词】、女【平词】、女【彩腔】、男【彩腔】音调创作的新曲。

仙女织绢

《天仙配》女声齐唱、合唱

陆洪非 改编
时白林 曲

1=C 2/4

轻快、喜悦地

(5 5 3 | 6i56 i653 | 2356 3516 | 2 2.) | 5 5 3 | 6.i 5 | 05 6i | 2 2. |
　　　　　　　　　　　　　　　　　　　　　　　忽听　　谯楼　打 三 更(哎)，

5.6 i6 | 56 5 3 | 2.5 32 | 1 1. | 03 23 | 5.6 i6i | 5.6 27 | 6 6. |
姐 妹 齐 心　显 才 能(啊)。　　　要把那 乱 丝　织 成 锦(哪)，

0i 65 | 3.5 65 | 6.5 6i | 0i 6i3 | 2 2 | i6 | 5.6 i3 | 5 5 (56 | i ii 6i6i |
只见它 穿来穿去 穿来穿去 如流 星(啊)，　如 流 星啊。

2323 2323 | i23 2i6 | 5 22 23 | 5.2 7656 | 5 5.) | 656 | 6 - |
　　　　　　　　　　　　　　　　　　　　　　　大 姐

0i 65 | 3.i 65 | 35 2 2 | 05 35 | 3.6 53 | 02 27 | 6 - |
二 姐 手 玲 珑，　　织 的是 岁寒 三友 梅 竹 松；

3 25 | 0i 2 | 32 35 | 67 6 (27 | 66 66 | 6i53 6) | 0i 6i |
三 姐　四 姐 才艺 宽，　　　　　　　　　　要 把那

5.3 56 | i. 6 | 5i 32 | 23 52 | 565 3.2 | i (ii i6 | 5656 i6 |
五色 祥 云 往 锦 (哪)　锦上 搬 (哪)。

转1=F(前2=后6)

0 22 2i | 6i6i 2i | 5.6 i3 | 2 34 32 | 15 6542) | 5 5 25 | 3 32 1 |
　　　　　　　　　　　　　　　　　　　　　五妹　　六妹

1 - | 53 2i6 | 56. | 0i 6i | 3.i 23 | 1 7 | 2 53 | 2.3 12 |
更 不 凡，　织一幅 双飞 蝴蝶 戏 牡

6 5 (6 | 6535 2312) | 5 5 25 | 3 32 1 | 2.3 12 | 656 |
丹。　　　七妹　自有 深 情 在，

（七唱） 0 5 3 5 | 6· 3 | 5 2 | 3 5 3 5 | 5 - | 1 6 5 6 3 | 2·3 2 1 6 | 5 - ‖
织的是 鸳　鸯　戏水　　两相　欢。

（女齐唱） 0 3 1 2 | 3· 1 | 7· 6 | 1 5 | 1 5 6 1 | 6 3 1 | 2·3 2 1 6 | 5 - ‖
鸳鸯 戏水 两相　欢。

　　这是在影片中仙女们织绢时演唱的一段女声齐唱、合唱。转调前为徵、宫交替调式，转到下属调之后为 C 徵调式，旋律中并有明显的【平词】和【彩腔】的典型音调。转调前的末句"要把那五色祥云往锦上搬"也采用了【花腔】中的典型音调，目的都是为了保持黄梅戏音乐的风格。

五更织绢

《天仙配》女声齐唱、合唱、男女声伴唱

陆洪非 改编
方绍墀 曲

1 = C $\frac{2}{4}$

一更一点 正好眠正好眠，一更寒虫 叫了一更天。寒虫我的哥，你在那厢叫，我在这厢听，叫得奴家散心，叫得奴家动情，散心动情越叫越散心。娘问女儿什么子叫什么子叫？老妈妈睡觉许多的嗦许多的嗦，一更寒虫叫了一更天。

（女I唱）二更二点 正好眠，二更

（女II唱）二更二点 正好眠正好眠，二更蛤蟆叫了二更天，蛤蟆我的哥你在那里叫，蛤蟆叫了二更天。啊，娘问女儿什么子叫（啊）啊？许多的啰嗦啰嗦，叫了二更天。

我在这厢听，叫得奴家散心，叫得奴家动情，散心动情越叫越散心。娘问女儿什么子么子叫？老妈妈睡觉许多的啰嗦许多的啰嗦，二更蛤蟆叫了二更天。

中国黄梅戏唱腔集萃

304

（女唱）三更三点　正好眠，　　三更孤雁　叫了三更

天。　　　　娘问女　儿　什么子叫？

（女唱）什么子叫？　许多的啰嗦，叫了三更天。

（男唱）什么子叫？　老妈妈睡觉　三更孤雁叫了三更天。

四更四点　正好眠，　　四更斑鸠叫了四更天。

（女I唱）你在那厢叫，我在这厢听，你在那厢叫，

（女II唱）你在那厢叫，我在这厢听，叫得奴家散心，叫得奴家动

我在这厢听（啊），　　　啊，　　　啊，

情。　老妈妈睡觉许多的啰嗦，老妈妈睡觉许多的啰嗦，四更斑鸠叫了四更天。

啊，　　　啊，　　　啊，　　　啊，

叫得奴家散心，叫得奴家动情，老妈妈睡觉许多的啰嗦，老妈妈睡觉许多的啰嗦，老妈妈睡觉

3 3 5 6 5 | 1̇ 2̇ 5 6 0 | 0 1̇ 3 | 5 6 5 3 2 1 2 | (0 6 6 | 3 · 6 5 3 |
许多的 啰嗦 啰 嗦, 叫 了 四 更 天。

1̇ 3 5 6 5 | 3 · 5 6 5 6 | 0 1̇ 3 | 5 6 5 3 2 1 2 | (0 0 | 0 0 |
许多的 啰嗦 啰 嗦, 叫 了 四 更 天。

2 3 5 3 2 1 2 | 6 · 1̇ 2̇ 3̇ | 1̇ 2̇ 6 5 3 | 2 3 5 6 3 2 2 7 | 6̣ —) 6 · 5 6 1̇ | 2̇ · 3̇ |
(女唱)五 更 五 点

1̇ 2̇ 1̇ 2̇ 6 | 5 3 5 | 1̇ 1̇ 2̇ | 1̇ 6 5 3 | 5 6 5 3 2 3 1 | 2 — |
正 好 眠, 五 更 金 鸡 叫 了 五 更 天。

0 0 | 5 5 3 2 3 4 | 3 — | 1̇ 1̇ 2̇ 7 6 5 | 6 — | 1̇ 1̇ 6 1̇ 2̇ | 3̇ 0 3̇ 2̇ 1̇ |
你在 那厢 叫, 我在 这厢 听, 你在 那厢 叫,

3 3 5 2 3 1 | 3 — | 5 5 3 5 6 7 | 6 — | 1̇ 1̇ 6 1̇ | 2̇ · 3̇ 1̇ | 1̇ 1̇ 2̇ 2̇ 1̇ 6 |
你在 那厢 叫, 我在 这厢 听, 叫 得奴家 散 心, 叫得奴家 动

3 5 6 2̇ 1̇ 6 | 5 2̇ 3̇ 2̇ | 1̇ — | 1̇ 3̇ 2̇ 1̇ | 6 — | 6 1̇ 6 5 | 3 — |
我在 这 厢 听(啊), 啊, 啊,

5 — | 3 3 5 6 5 | 1̇ 3 5 6 5 | 3 3 5 6 5 | 1̇ 3 5 6 5 | 3 · 2 3 5 | 6 1̇ 6 5 6 |
情。 老妈妈 睡觉 许多的 啰嗦, 老妈妈 睡觉 许多的 啰嗦, 五 更金鸡 叫了五更天,

3 5 6 5 1̇ | 3̇ — | 3̇ 2̇ 3̇ 2̇ | 1̇ — | 1̇ — | 2̇ — | 2̇ — |
啊, 啊,

1̇ 1̇ 6 5 6 6 | 3 5 3 5 6 6 | 3 3 5 6 5 | 1̇ 3 5 6 5 | 3 · 2 3 5 | 6 1̇ 6 5 6 0 | 3 5 3 2 3 0 |
叫得奴家 散心, 叫得奴家 动情, 老妈妈 睡觉 许多的 啰嗦, 五 更金鸡 叫了五更天, 叫了五更天。

(女I唱) 3̇ — | 3̇ — | 3̇ — | 3̇ — | 3̇ — | 3̇ — | 3̇ 0 0 ‖
啊!

(男I唱) 6 — | 6 — | 6 — | 6 — | 6 — | 6 — | 6 0 0 ‖
啊!

(女II唱) 1 — | 1 — | 1 — | 1 — | 1 — | 1 — | 1 0 0 ‖
啊!

(男II唱) 6̣ — | 6̣ — | 6̣ — | 6̣ — | 6̣ — | 6̣ — | 6̣ 0 0 ‖
啊!

这是一首大型复调音乐结构的唱段。"机杼声"动机,"织绢"调中摘取的乐节与抒展的声部形成合唱式的对比;卡农式自由模仿构成的热烈氛围,结束时由a小调转入同名的A大调,让音乐色彩豁然明亮。主调音乐具有较丰满的力度,表现了织绢的胜利结束。

满 工 对 唱

《天仙配》七仙女、董永唱段

陆 洪 非 改编
时白林、王文治 曲

中板 抒情、愉快地

1=♭E 4/4

（5 6 5 - - | 5 6 3 5 1 2 3 | 3 - 2 3 2 1 2 | 5 - - -）‖ 2/4 5 3 2·5 | 3 3 2 1 1 | 2 2 1 |

（七唱）树 上的 鸟儿 成 双
（七唱）从 今 不再 受那 奴 役
（七唱）寒 窑 虽破 能避 风

3·2 1 | 6 2·2 7 6 1 | 6 1 6 1 2 3 1 | 2 1·6 5 | 1.2. 5 3 2 3 5 | 3 3 2 1 | 2 2 1 |

对，（董唱）绿 水 青山 带 笑 颜。（七唱）随 手 摘下 花 一
苦，（董唱）夫 妻 双双 把 家 还。（七唱）你 耕 田来 我 织
雨，（董唱）夫 妻 恩爱 苦 也 甜。

3·2 1 | 6 2 3 2 | 7 6 1 | 6 1 6 1 2 3 1 | 2 1·6 5 ：‖ 3. 5 5 3 2 5 | 6 5 6 5 3 | 2 - | 0 5 3 5 |

朵，（董唱）我 与 娘子 戴发 间。（七唱）你 我 好比 鸳鸯 鸟， 比翼
布，（董唱）我 跳 水来 你 浇 园。

0 0 | 0 1 6 5 | 3·5 2 1 | 2 - |

（董唱）好 比 鸳鸯 鸟，

1·6 5 6 5 3 | 5 6 | 1·2 5 3 | 2·3 2 1 6 | 5 （1 6 1 | 2·3 5 3 | 2 2 3 2 6 | 1 2 3 2 1 6 | 5 - | 5 -）‖

双 飞 在 人 间。

1 2 1 | 3 1 2 | 1·2 3 1 | 2·3 2 1 6 | 5 - |

比翼 双飞 在 人 间。

此曲用【花腔】【彩腔】对板创作而成。

槐 荫 别

《天仙配》七仙女、董永唱段

1=♭E 2/4

陆　洪　非　改编
王文治、方绍墀 曲

中板 兴奋、喜悦地

（ 0 1 2 3 | 5·1 6 4 | 3 2 1 2 | 5 - ）| 2 2 5 | 3 5 3 2 1 | 1 3 1 | 6 5· |

（董唱）衣衫　破　了　娘　子 补，

6·1 3 5 | 6·1 5· | 6 1 6 | 2 2 1 6 5 | - | 3 3 1 2 | 3 2·1 6 | 6 1 |

穿 在 身上 暖 在　　　心（哪）。　　当初 上工 我 是　单身

2· 3 2 | 1 2 2 1 6 | 0 6 2 3 2 | 7 6 1 | 1·2 3 1 | 2·3 2 1 #5 6 | 5· （ 5 | 3 2 1 |

渐慢

汉，　　今日　回家　夫妻同　行。

2 2 1 | 3 2 1 | 6 - | 7 - | 1 6 1 | 5 - | 5 - ）| 2 2 5 5 3 |

慢　　　　　　　　　　　　　　　　　　　　较自由

（七唱）董郎 前面

2·3 1 2 6 | 5· | 6 1 | 2·1 3 2 | 1 2 1 2 1 6 | 5 3 5 6 5 6 | 0 2 7 6 | 5 6 1 6 5 3 | 5 - |

匆　　匆　走，

2 3 1 | 0 7 6 5 | 1· 2 | 3 5 | 3 | 2· 1 6 | 5 6 6 5 3 | 2 - | 5 5 6 |

七 女 后 面泪 双　　　　流。　　　他那 里

3 3 2 2 3 1 | 2 3 1 6 65 5 3 5 | 6·（2 1 7 6 5 ）| 3 2 2 3 3 1 | 2 2 3 1 1 6 | 5 3 5 6 5 3 | 2 - |

笑容 满面 多 欢　喜，　　哪知 道　七女 心中　无限 忧　愁。

更慢

5 5 6 | 5 5 3 2 3 1 | 3 5 2 2 7 6 5 | 5 2 35 3 5 | 5（1 6 5 | 4 3 5 ）| 2 2 3 1 2 | 0 5 3 2·3 2 1 |

今日 他 衣衫 破了有 人 补，　　　　　又谁 知

快而有力地

7 6 56 5 5 | 5 2 3 3 2 6 5 | 1·2 6 1 5 3 | 5 1 6 1 5 3 | 2 - | 2 2 5 5 3 | 2 2 3 1 2 3 |

补 衣 人也 不 能　久　留。　　心中 只把 父王 恨，

稍慢　　　　　　　　　　　　　　　　　　　　非常喜悦地

1·（2 3 5 | 2 3 1 7 ）| 6·1 2 3 1 | 2 6· | 1 2 4 3 | 2 - |（23 2 0 23 2 0 | 1 5 1 6 5 |

何不让 我 夫妻　同到白　头？

5 5 1̇ 6 5) | 2 2 3 | 2 2 3 1 | 1 3 1 | 6 5 · | 6 · 1 3 5 | 6 1 5 |

(董唱)龙归 大海 鸟 入 林，董永今日回家

6 1 6 | 2 2 1 6 5 - | 3 3 1 2 | 3 2 · 1 | 6 6 1 | 2 · 3 2 | 1 2 2 1 6 |

门(哪)！ 娘子身怀 有 了 孕，

mp

0 6 2 3 2 | 7 6 1 | 6 1 6 1 2 3 1 | 2 1 6 5 | 1 1 3 5 | 6 5 6 | 3 2 | 2 1 6 6 |

更叫 董永 喜 在 心。 夫妻双双 回窑去，朝朝暮暮

1 · 2 3 1 | 2 2 1 6 | 5 (3 2 1 | 6 · 1 2 3 | 5 6 5 3 2 3 | 5) 2 1 2 | 3 2 3 | 0 1 3 |

不离 分(哪)！ 抬头只见 槐荫

2 - | 2 · 3 1 6 | 0 2 2 7 6 | 5 · 6 1 2 | 6 5 · | 6 · 5 6 | 0 3 2 1 | 1 - |

树， 你是 我 的 大媒人。 拜谢 拜谢多

5 - | 1 2 1 6 | (2 5 2 3 | 1 5 6) ＃ 5 5 2 · 3 2 | 1 6 6 - 1 ³2 ²1 6 5 |

拜 谢， (七唱)七 女 一 旁 更伤心。

此曲用【彩腔】【阴司腔】和外来音调创作而成。

董郎昏迷在荒郊

《天仙配》七仙女唱段及女声合唱

陆洪非 改编
时白林 曲

1 = F 4/4

慢悲恸、有力地

（5656 2323 5656 2323 | 5656 2323 5656 2323 | 廿5 - ）| 0 5 5 6 5 - 3 - 2 3 2 1 |

董郎昏迷

1 2 3565 3 2 - |（i 0 2 0）| 5 2 5 2 2.1 6 | 1 7 1 2 1 2 3 5 3 | 2.16 1 3 2 6 5 - |

在荒郊，　　　　哭得七女　　泪 如 涛。

2/4 （5 65 3 2 | 1 7 6 1）| 5 3 2 | 3 3 2 1 | 5 3 2 1 6 | 5 6. | 3 2 2 3 2 |

你 我　夫 妻　多 和 好，　我 怎

6.5 5 6 | 1 3 2 | 2 - | 3 2 21 6 | 6（61 76）| 5.6 1 3 | 2 - |

忍 心　　　董 郎 夫　　　啊！

3 3 2 2 | 2.1 61 | 1 | 65 | 4.5 61 6 | 5 |（61 | 2321 61）| 5 5 6 |

将你丢抛　将 你　　丢 抛。　　　　快　　　更快　为妻若

5 3 | 2.1 6 | 1 2 | 5 65 3（5 | 3212 33）| 5 35 | 6 5 | 5 3 |

不 上　天　去，　　　　　怕的是连累董 郎

3 21 | 2 （2 0 | 0 5 35 | 2 0 1 0 | 2）5 35 | 6 5 3 |（3 2 35 |

命 难 逃。　　　　　扯片 罗 裙

25 0 32 | 1 2 3 ）| 3 1 | 3.5 2 |（23 21 | 2 5 0 7 | 6 1 2 ）| 5 2 5 |

当 素 笺，　　　　咬破

3 21 | 1 |（12 17 | 11 0 76 | 5 6 1 ）| 3 2 | 2.1 6 |（67 65 | 66 0 23 |

中 指　　　　　　当 羊 毫。

25 6 ）| 0 5 35 | 6 5 | 3/4 0 5 35 2 | 2/4 0 5 35 | 2 3 1 | 0 3 21 | 6 1 5 |

血泪 写 下　　肺 腑 语，　留 与 董 郎　醒 来 瞧。

中国黄梅戏唱腔集萃

310

慢
0 1 6̇ 3̇ | 2 1 | 6̇ 3 | 2 1 2 | 0 5 3̇ 6̇ | 5 4 | 3 - | 2 3̇2 1 3 | 2 - |
来年 春暖 花开 日， 槐荫 树下 啊，

3̇ 2 2̇1̇6̇ | 6̇ (6̇1̇ 7̇6̇) | 5̇·6̇ 1 3 | 2 7̇6̇ | 5̇ - | 3̇·3̇ 2 2 | 2·1̇ 6̇1̇6̇ | 6̇ | 1 3 |
董郎 夫 啊， 把 子来 交，把 子

略快
5̇ 7̇6̇ | 5̇ - | 5̇ - | 0 5 3 5 | 6 5 | 5 5̇3 | 3 3 | 1 | 3·5 2 (3 |
交。 不怕 天规 重 重 活拆散，

稍自由
2 5̇ 7̇ | 6̇1̇ 2) | 1 2̇1̇2 | 6̇ 5· | 3 5 | 1 | 2·1 3 | (1̇·2 1̇23) | 5 6 5 3 1 |
我与 你 天上 人 间 心

2·3 1 2 | 3 - | 2 3̇2 1 | 5 6 5 3 5 | 2 (3̇23̇ 2̇3̇23̇ | 2̇3̇23̇ 2̇3̇23̇ | 2̇0 2̇0 | 2 -) |
一 条！

(女I唱) 4/4 3 - 3·2 | 5 - - - | 2·3 5̇3 3̇²3 1 | 2 - 2·1̇6̇ ᵛ | 1·3 2 1̇2̇6̇ | 5 - - - |
啊，

(女II唱) 4/4 1 - 1·2 | 3 - - - | 2·1̇ 7̇6̇ 5 - | 7̇ - 6̇ - ᵛ | 1·3 2 1̇2̇6̇ | 5 - - - |

稍快
2/4 2 2 5 5̇3 | 3̇²3·3̇1̇2̇6̇ | 5 | 1·2 | 5 3 2̇²3 | 2 5 3 2 | 1̇2̇3̇2̇2̇1̇6̇ | 6̇ - | 2 3 5 |
(女齐唱) 来年 春暖 花 开 日， 花

6̇5̇2̇ 3̇²3·2 | 1 2 2̇1̇6̇ | 5 - | 5̇3̇ 2̇3̇ | 1 1̇6̇5̇ | 6̇1̇5̇6̇ 1 2 | 6̇ 5· | 5̇³5̇3 2 3 5 |
开 日， 槐荫 树下 把 子 交。 不怕 你

3̇ 3̇2̇ 1 1 | 5̇3̇ 2̇1̇6̇ | 5̇· | 6̇·1̇ 2 3 | 1̇2̇1̇6̇ 5̇ | 6̇·1̇ 2 3 | 5̇6̇5̇3̇ 2̇3̇5̇ | 6̇5̇ 3̇²3̇ |
天规 重重 活拆 散， 天上 人间 心一 条，天上 人间 心 一

1̇2̇ 2̇1̇6̇ | 5̇ (5̇ 6̇1̇5̇6̇ | 1̇1̇ 2̇3̇1̇2̇ | 3̇ 2̇ | 1̇· 6̇ | 5̇0 1̇0 | 5̇· 3̇ | 2̇0 5̇0 |
条。

3̇5̇3̇2̇ 1̇0 | 3̇5̇3̇2̇ 1̇ | 1̇1̇1̇ 1̇1̇ | 6̇·1̇ 2̇3̇ | 1̇0 6̇0 | 5̇ - | 5̇ -) ‖

　　这是表现勇敢善良的七仙女在情感上受到意想不到的重创后，心情处在极度的悲痛与矛盾之中的一个大段咏唱。腔体的结构是以【主调】中的【平词】【哭板】【八板】为主，结合了女声合唱、齐唱的【仙腔】结束全曲（该曲葛炎同志也参加了编创）。

断肠人送断肠人

《女驸马》冯素珍、李兆廷唱段

1 = ♭B 4/4

陆洪非 改编
时白林 曲

慢板 安静、倾诉

(2i i i i 65 55 55 | 2i i 65 5 2i i 65 5 | 2i - 6 56 i 2 | 5 - 5 56 i 2 | 6.i 65 3 23 53 |

2 - 2 2 12 | 3 - 3.2 35 21 | 3 - 2.3 23 | 5 35 6i 5 4 32 | 1.2 1i 5 6 i 6)|

5 3 5 6 6i 65 | 5 6 5 31 2.3 23 45 | 3.(12 35 32 123) | 2 35 26 1 | 2.3 5i 65 43 |
(李唱)父遭 陷害 回乡 来， 三间茅屋避祸

2 1 (76 56 i 6) | 5 53 5 6 6i 65 | 5 65 6 1 23 12 3 | 2 35 2 7 6 | 5.6 13 21. |
灾。 贫归 故里 无人 问， 缺衣少食 苦难挨。

2 32 12 3 5. | 6.5 43 2.3 16 | 2 23 5 7 2 26 7 2 | 6 5 (76 53 56 12) |
果腹 充饥 靠 野 菜， 落叶 添薪 仰古 槐。

1 16 1 2 23 5 | 3 35 2 61 1 - | 1 i 2.(1 23 | 5 6i 43 2.1 2123) |
大荒 年奉母 命 前来 借 贷，

5 3 5 5 65 5 35 | 2 1 (6i 5676 i)5 | 6.i 35 i 05 6i | 5 65 3.5 2. (43 |
早知你家嫌 贫 我宁愿饿死也 不 来。

转 1 = ♭E（前1=后5）

2/4 2456 54 2 | 4/4 1.2 1i 5.676 i 6) | 5 3 5 6 6 53 | 2 5 31 2.1 53 |
(冯唱)李郎 休要 把气 生，

2. 5 3.2 23 | 1.(2 1235 216 | 5.6 55 23 53) | 5 53 23 1 61 53 |
切莫 说宁愿 饿死

23 23 53 2 32 6 12 | 6 5 (35 235) | 5 2 5 3 32 1 | 66 3 53 2.3 16 |
不 上 门。 虽然 是二爹娘 心肠 太 狠，

中国黄梅戏唱腔集萃

312

5 53 2 32 1 16 5 | 5 53 216 5·6 12 | 6 5 (17 6561 23) | 6 5 31 16 1 2312 |
也不能 抛却了 小妹 待你 一片

3 - 2 32 1 | 6·5 61 3 2 12 | 6·(7 6725 3276 | 5·6 562 3276 56) |
真 情！

转1=♭B（前2=后5）
5 35 6·1 65 | 5 6 5 31 2312 3 | 3 5 3 2 3 21 | 6 2 3276 5·6 11 |
正因为 丢不开 贤妹的恩和爱， 与 你 父 两相 争 我

稍慢

稍快
2·3 51 65 3 | 2 1 (76 5676 1 61) | 5 35 6·1 65 | 6·1 35 7 6·1 |
不 愿 退婚。 怕只怕 好姻缘 要成泡影，

1=♭E（前1=后5）
5·(6 1 5·3 52 | 7672 61 5·3 5356) 2/4 5 5 6 65 | 3 31 2 | 0 5 35 | 6 0 5 61 |
(冯唱)生生 死死 不变 心， 生生 死

5 (653 2356) | 51 2 53 | 2 2 16 | 5 (55 3523 | 1235 2161 | 5·5 3523 | 1) 5 6 53 |
死 不变 心！ 清风

2 3 1 | 0 6 5 31 | 2 (321 612) | 0 5 35 | 2 3 1 | 1 53 216 | 15 (1 6156 | 5) 5 65 3 |
明月 作见 证， 分开一对 玉麒 麟。 这只

2 3 1 (765 | 1) 5 31 | 2 (325 612) | 0 5 35 | 2·3 1 | 1 2 2 16 | 15 (1 6156 | 5) 5 6 53 |
麒麟 交与你， 这只 麒麟 留在 身。 麒麟

2 3 1 (765 | 1) 6 5 31 | 2·(325 6123 | 2) 5 35 | 6 1 6 53 | 51 2 563 | 52 3 216 |
成双 人成 对， 三心 二意 天地 不 容。

转1=♭B（前5=后1）
5·(6 565 | 0 3 237 | 6·725 3276 | 1) 5 3 5 | 6·3 5·1 | 0 56 3212 | 3·(2 123) | 0 5 35 |
(李唱)双手 接过 玉麒麟， 见物

转1=♭E
6·1 65 | 3 5·1 | 6·5 32 | 1·(23 | 456 1 542 | 1 2124) | 5 65 35 | 6 1 65 |
犹 如 见真 心。 (冯唱)还有 纹银

5·6 12 | 5·1 65 3 | 2·(1 23 | 2321 2321 | 2532 1561 | 2·1 2123) | 52 53 | 2 23 11 |
一 百 两， 助李郎 度过 饥荒

$\overset{\frown}{1\,5\,6\,1}\,\,2\,3\,\dot{1}\,|\,2\,1\,\overset{\frown}{6}\,\,5\,|\,\dot{1}\,2\,\dot{1}\,\,1\,5\,\dot{7}\,|\,6\,\overset{\frown}{6\,5}\,\,6\,|\,\overset{3}{2}\,\overset{\frown}{2}\,7\,6\,5\,|\,6\,\overset{\frown}{1}\,6\,\dot{1}\,|\,5\,2\,\,5\,\dot{3}\,|\,2\,\,2\,3\,1\,|$

去 求　名。(李唱)今　夜　分手　何时　　会?(冯唱)天　南　地北

$5\,3\,\dot{2}\,\,1\,\dot{2}\,|\,6\,5\,\cdot\,|\,1\,1\,\,5\,7\,|\,6\,\overset{\frown}{6\,5}\,6\,6\,|\,\dot{1}\,\,5\,|\,6\,\overset{\frown}{1}\,6\,\dot{1}\,|\,5\,5\,\,6\,1\,|\,2\,\,2\,3\,1\,1\,\cdot\,|$

一　条　心。(李唱)劝贤　妹　平日　少把　绣楼　　下，　　　　免得　你那　狠心的　继母

$1\cdot 2\,\,3\dot{1}\,|\,2\,3\,2\,1\,\,1\,5\,6\,|\,5\cdot\,(\overset{\underset{慢}{\smile}}{6}\,\overset{\frown}{7\cdot}\,\,2\,7\,|\,6\cdot\,\,\overset{\frown}{7\,6}\,\,\dot{1}\,\overset{\frown}{\dot{1}}\,6\,|\,5\,\,-\,|\,5\,\,6\,|$

来　欺　凌!

$3\,\,-\,|\,3\,\overset{\frown}{6\,5}\,\,2\,\,-\,|\,2\,\,5\,|\,\overset{6}{7}\,\,-\,|\,7\,\,2\,3\,|\,6\,\,-\,|\,\overset{\frown}{6}\,1\,2\,6\,|$

$5\,\dot{1}\,\,2\,3\,|\,5\,\dot{1}\,\overset{\underset{快}{\,}}{2\,3}\,|\,\dot{1}\,\,\dot{2}\,|\,6\,\,\dot{1}\,|\,\overset{原速}{5\,6\,3\,5}\,\,2\,1\,7\,1\,|\,5\,\,\overset{\frown}{6\,5\,6\,1})\,|\,\overset{\frown}{5\cdot 5}\,\,6\,5\,|\,\overset{\frown}{3\cdot 5}\,\,3\,\dot{1}\,|$

(冯唱)舍　不得来　也　要

$2\cdot\,\,1\,|\,\overset{\frown}{6\,1\,2\,1}\,\,6\,|\,\dot{1}\cdot\dot{1}\,\,7\overset{2}{\,7}\,|\,6\cdot 5\,\,6\,\dot{1}\,|\,5\,\overset{\text{sf}}{(5}\,\,\dot{1}\,7\,|\,\overset{7}{6}\,\,5\,6\,3\,|\,2\,\,0\,7\,|$

舍，　　　　　　(李唱)分　不得来　也　要　分。

$\overset{\frown}{6\,5\,6}\,\,1\,2\,6\,|\,\overset{\frown}{5\cdot 6}\,\,1\,2\,3\,4)\,|\,5\,\overset{\overset{\frown}{\dot{1}}}{6}\,6\,|\,\overset{\frown}{5\cdot}\,\,3\,|\,6\cdot 6\,\,5\,3\,|\,2\,3\,2\,\,1\,7\,1\,|\,1\,5\,\,3\,1\,|\,2\,\,3\,2\,7\,|$

　　　　　　　这才　是　　流泪眼观　流泪　　　眼，

$0\,\,0\,|\,0\,\,0\,|\,0\,\,0\,|\,0\,1\,2\,7\,|\,6\cdot 6\,\,5\,6\,|\,7\,6\,\,2\,3\,2\,|\,\overset{\dot{1}}{6}\,\,-\,|\,6\,\,-\,|$

　　　　　　　　　　　　这才　是　流泪眼观　流泪　眼，　断

$6\cdot 6\,\,2\,7\,|\,6\,5\,\,6\,|\,6\,1\,\,6\,\dot{1}\,|\,\overset{\dot{1}}{6}\cdot\,\,5\,3\,|\,2\cdot 3\,\,5\,\dot{3}\,|\,5\,2\,\dot{1}\,\,6\,1\,2\,\dot{1}\,|\,6\,\,2\,\dot{1}\,6\,|$

断　肠人送　断　　　　　　断　肠　人。

$1\cdot 1\,\,2\,7\,|\,6\,\dot{1}\,\,5\,|\,0\,1\,\,2\,3\,|\,6\cdot\,\dot{1}\,\,5\,3\,|\,5\cdot 6\,\,1\,3\,\dot{1}\,|\,3\,2\,\dot{1}\,\,6\,1\,2\,\dot{1}\,|\,6\,\,2\,\dot{1}\,6\,|$

断　肠人送　断肠人，　断肠人送　　　　断　肠　人。

$5\cdot\,(\overset{\frown}{5\,5\,5}\,\,\overset{>}{5}\,4\,4\,4\,|\,\overset{>}{3}\,2\,2\,2\,\,1\,2\,5\,2\,|\,\overset{>}{1}\,2\,5\,2\,\,\overset{>}{1}\,2\,5\,2\,|\,\overset{>}{1}\,2\,\,6\,1\,|\,\overset{\underset{慢}{\frown}}{5}\,\,-\,)\,\|$

$5\,\,-\,|$

　　这是在"花园"一场中，一对青年恋人互诉衷肠时的唱段，曲调是在【平词】【彩腔】的基础上编创的。情感细腻、伤感，但不悲。

紫燕紫燕你慢飞翔

《女驸马》冯素珍、春红唱段

陆洪非 改编
时白林 曲

中国黄梅戏唱腔集萃

314

中慢板 明亮、抒情地

(冯唱)紫燕 紫燕 你 慢 飞 翔，　　　替我 带 信 送 李

郎，　　　你要 劝他 心 宽 畅，　　　千万莫要 太 悲 伤。

冯素 珍　　为 救 你 不怕 风 (啊) 风和 浪 (啊)。 (3

(春唱)小 姐真大 胆，　　扮着 男儿 样，　　找到 大公

子，　　救出如 意 郎，　　摆上 (啊)　龙 凤 烛，麒麟 成 对　人成

双 (啊)。

(春唱)你看那　菜花 清香 麦 翻 浪，　　(冯唱)我

哪有心 思 赏 (啊)　　赏春 光 (啊)。

　　这段清新活泼的唱腔，是根据花腔《卖杂货》（又名《江西调》）改编的。曲中的两次临时离调颇富情趣。

谁料皇榜中状元

《女驸马》冯素珍唱段

陆洪非改编
王文治、方集富、时白林曲

1=♭B 2/4

略自由

为救李郎离家园，谁料
我也曾赴过琼林宴，我也曾

皇榜中状元。
打马御街前。

中状元着红袍，帽插宫花好（哇）好新鲜（哪）。
人人夸我潘安貌，原来纱帽罩（哇）罩婵娟（哪）。

我考

状元不为把名显，我考状元不为做高官。为了多情的

李公子，夫妻恩爱花好月儿圆（哪）。

此曲由严凤英参照王文治、方集富用传统小戏中的对镜梳妆、撒帐调等创作组合而成，后经时白林记谱整理再创作后，形成现在流行的优秀唱段。

我本闺中一钗裙

《女驸马》冯素珍、公主唱段

中国黄梅戏唱腔集萃

316

陆洪非 改编
时 白 林曲

1=♭E 2/4

廿 (7· 2 61 5 -) | 5 35 - 66 1 65 5 56 5 1 - | 21 5 i 3· 5 2 1 - | (6 56 i)
（冯唱）我本　　　闺中　一钗　裙，　　　　　　　　　　　　　　　ff

5 52· 32 21 6 | 1· 2 35 21 6· 5 - | 2/4 (5· 6 5656 | 1· 2 1212 | 3235 656 i |
公主　请看　耳环　痕。

5 2 | 7 - | 6 7 2 7 | 6 56 2 76 | 5 -) | 4/4 5 53 66· 6 - | i 6 i 5 - |
（公主唱）一声　霹雳　　破晴　空，

i 3· 5 2 - | 2/4 (2321 2321 | 2· 5 35 | 2 2) | 廿 5 53 2 5 6 53 2 - 1 - |
快　　　　　　　慢　　　　　　　驸马　原来

3 1 2 ∨ 5 6 - 5 - 3 - ∨ 5 3 3 5 2· (53 | 2/4 2321 61 | 2· 1 23) | 1/4 5 5 | 65 |
是　女人。　　　　　　　　p　　　　mf　　　　　　　慢　　　　渐快　想我　金枝

31 | 2 5 | 53 | 2· 1 | 12 | 65 | 05 | 56 | 12 | 31 | 2 | 2/4 53 5 | 6· i 65 |
玉叶体，怎　能　遭受　这欺　凌。越　思　越想　越难　忍，　随我　金殿　去

3 5 | 23 1 | (1· 2 35 | 235 321 | 6161 23 | 16 5) | 5 5 | 65 |
面圣　君！　　　　　　　　　　　　　（冯唱）冒犯　皇家

3 1 | 3· 5 2 | 5 53 | 5 2 | 21 | ♭6 32 | 21 6 | 32 35 | 53 21 |
我知　罪，　并非　蓄意　乱朝　廷。公主　请息

1 2 | 6· 5 | 53 5 | 56 65 | 3 53 | 23 1 | (1· 2 35 | 23 21 |
雷霆　怒，　且容　民女　诉冤　情。　　　　　　　渐慢

渐慢 f 慢
23 21 | 6123 216 | 4/4 5· 6 55 23 5· 3) | 5 53 25 33 2 1 | 2 65 | 6· 1 232 |
民女　名叫　冯素　珍，

$\frac{2}{4}$ 1 (6 2 3 2 1 6 | $\frac{4}{4}$ 5·6 5 5 2 3 4 3 5 3) | 5 3 #2 3 2 1 1 6 5 | 2 3 2 3 5 3 2·1 6 1 2 1 |

自 幼 许配 李 兆

6 5 (4 3 2 3 5 3) | 3 #1 2 2 6 5 1 | 2·3 1 2 1 6 5 6 (7 6 | 5 7) 6·5 6 1 2 |

廷。 爹娘 嫌贫 爱富贵， 诬陷

2 6 5 1 6 5· | 3 2 1 6 5·6 1 2 | 6 5 (1 7 6·1 2 1 2 3) | 5 5 3 2 5 3 3 2 1 |

李 郎 入了 监中。 民女 只为

2·3 1 2 6 5 6 (7 6 | 5 6) 5 3 2 5 6 5 3 5 | 2·1 6 1 2 6 5· | 2 1 5 3 2·1 1·6 |

救 夫命， 万里 奔 波 到京

6 5 (1 7 6 5 6 1 2 1 2 3) | 5 5 6 5 6 3 3 2 1 1 | 5 3 2 1 2 6 5 6 | 5 5 3 2 5 3 2 1·2 |

城。 只望 取得功名夫 有救， 谁知 被召

6 5 (1 6 5 6 1 5·7) | 6·1 5 6·1 2 1 2 | 3 - 2 2 1 | 1 5 6 1 3 2 1 2 6·(7 6·5 3 5 |

入 深宫。

$\frac{2}{4}$ 6 1 2 3 2 1 6 | $\frac{4}{4}$ 5·6 5 5 2 3 5 3) | 5 5 3 2 5 3 2 2·1 | 6 5 (4 3 2 3 5 3 2) |

公主 生长

5 3 1 1 6 1 2 1 2 | 3·1 2 5 3 | 2·3 1 2 6 5 (3 2 | $\frac{2}{4}$ 1·2 3 5 2 1 6 1 | $\frac{4}{4}$ 5·6 5 5 4 3 2 3 5 5) |

在 深 宫，

$\frac{2}{4}$ 5 2 5 | 0 5 3 5 | 2 3 1 | 6 2 3 2 1 6 5 (6 1 7) | 6 5 6 | 0 5 3 5 | 2 1 3 2 |

怎知 民间 女子 痛苦 情。 王三姐 守寒窑 一十八

1 5 3 5 | 2 3 2 1 | 6·1 2 3 | 1 6 5 | 6 5 6 (5 3 5 | 6) 5 3 5 | 2 1 3 2 |

载，刘翠屏苦度了 一十六 春； 还有那 前朝英台

1 5 3 | 2 2 1 | 6 2 3 | 1 6 5 | 6 5 6 | 0 5 3 5 | 2 3 1 | 6 5 3 5 |

女，生 生死死爱梁 生。 这都是 父母嫌贫爱富

稍快
6 53 | 23 21 | 61 23 | 16 5 | 65 6(535 | 6)5 35 | 6 5 | 3 1 |
贵，女儿 不忘 恩爱 情。 我虽 比不得 前朝 贤良

慢
4/4 25 | 53 | 2·1 | 12 | 65 | 05 | 56 | 12 | 31 | 2/4 2 535 | 6·5 532 | 1 - |
女，救 夫我 不顾 死 生。 公 主 也是 闺中 女，难道你 不念 素 珍

快
56 653 | 5 2· 1 | 61 216 | 5·（32 | 1/4 1·2 | 35 | 23 | 1 | 6161 | 23 | 16 |
救夫 一 片 心。 一 心 救夫 我 钦 佩，
（公主唱）

5）| 5 5 | 6 5 | 3 1 | 5 3·5 | 2 | 5·5 | 35 | 6·1 | 65 | 33 |
（公主唱）一 心 救夫 我 钦 佩， 万不 该 进宫 来 误我

35 | 23 | 1 | (5·2 | 35 | 23 | 165) | 4/4 535 | 66 1 65 | 5 5 1 | 2·3 53 |
终 身。 （冯唱）误你 终身 不是 我，

2 32 1(6 1·235 216 | 5·6 55 4323 5) | 1/4 05 | 53 | 23 2·1 | 12 | 65 | 05 |
当 今 皇帝 你父 亲。 不

56 | 12 | 31 | 2 53 | 211 | 12 | 65 | 05 | 55 | 35 | 31 | 2 3 | 5 | 53 |
是 君王 传圣 旨，不是 刘大 人 做媒 人， 素 珍 纵有 天大 胆，也 不 敢

2·1 | 12 | 65 | 05 | 55 | 65 | 31 | 2 5 | 53 | 21 | 61 | 65 | 05 | 55 |
冒昧 进宫 门。 真 情 实话 对你 讲，望 求 公主 细思 忖。 误了

35 | 31 | 2 | 05 | 53 | 21 | 61 | 65 | 05 | 56 | 12 | 31 | 2 53 | 21 |
公主 罪该 死， 念 我 救夫 一片 心。 公 主 饶我 夫妻 命，没齿 不忘

61 | 65 | 1 | 12 | 35 | 31 | 2 | 05 | 53 | 21 | 61 | 65 | 05 | 56 |
你的 恩。 你 洒 下 甘露 润枯 叶， 贤德 芳名 天下 闻。 倘 若

11 | 66 | 1 11 | 65 | 36 | 5 | 05 | 55 | 35 | 31 | 2 5 | 53 | 21 | 61 |
公主 不肯 饶，我到 金阶 领罪 行。 处 死 素珍 心无 怨，乞 求 放出 我夫

君。只要我夫能有救，我　纵死九泉（哪）　　　也甘

心。　　　　　　（公唱）听她　言来　有道

理，顿时　叫我　　无　主张。

我若　不将　你来　杀，　岂不　终身（哪）

守　空　房。

（冯唱）公主　纵然　杀了　我，　你也　嫁不　得如　意郎　君。

昨日公主　　招驸　马，

皇家喜事　　天下　闻。　　　你今　若把　驸马

杀，　　　　　　　　　岂不　　成

了　未　亡　人？

　　这段唱腔的板式结构比较复杂，主要是因剧情和人物的需要而设置的。开始的四句【散板】里糅合了【哭板】，这也是一种尝试。紧接【三行】与【火攻】交替进行，大段叙述仍按传统【平词】【二行】的用法，当再进入【三行】【火攻】的板式时，为了使唱腔的布局不致呆板、平淡，中间插进了【彩腔】，并用【平词迈腔】调节板速与节奏。为了统一和徵调式的完整，结束句未用【主调】中常见的【落板】或【切板】，而再次使用了【彩腔】。

眉清目秀美容貌

《女驸马》刘文举唱段

陆洪非 改编
时白林 曲

1 = A 2/4

小快板 风趣、献媚地

（乐谱）

眉清　目秀美容　貌，
天下　举子我见多　少，

锦心绣　口　文才　高(哇)！
只有他才算得　当今英　豪(哇)！

（1 2 5 3）

万岁　当年夸过　他，

(念)只因为　那时节，公主未成年，

（0 呆呆 呆呆）

不便把媒　保，　(唱)因此上　不曾把　驸马来　招(哇)。

（0 冬冬 冬冬　冬 0）

此曲系新创唱段，生动幽默，跳跃喜悦。

空守云房无岁月

《牛郎织女》织女唱段

陆洪非、金芝
完艺舟、岑范 词

时白林 曲

1 = F 2/4

慢速 低沉、郁闷地

空守云房无岁月，

不知人世是何年，

是何年？

转 1 = ♭E（前4=后5）

望断云天人不见，

万千心事待谁传？

也曾梦里来相见，

醒来但见

月空悬。

明月

还有星作伴，

可怜我孤孤单单

```
 1̇ 3̇                          f                        >        mp
(6̇2̇ 2̇1̇ 6̇ | 5̇ (6̇1̇2̇5̇ | 3.5 6̇1̇ | 5̇6̇1̇ 6̇5̇4̇3̇ | 2   0 3̇ | 2.3 3̇2̇7̇ | 6̇.2̇ 1̇2̇6̇ | 5̇ 6̇5̇6̇1̇)
 恨    无   边。

2   3̇5̇3̇ | 2.3 1 | 2̇6̇ 5̇1̇2̇ | 6̇ 5̇. | 2̇ 2̇3̇1̇ 2̇1̇ | 6̇ 6̇1̇ 5̇3̇ | 5̇ 6̇1̇ 6̇5̇ 3̇ | 2  - |
恨   无    边，  情    无    限，  手持     金梭    重  如   山。

         5̇
1̇ 1̇6̇ 1 | 2̇ 3̇ 2 | 2̇7̇ 6̇5̇6̇ | 7̇6̇2̇7̇ 6̇ | 2̇ 2̇3̇ 1̇2̇ | 6̇ 6̇1̇ 5̇3̇ | 5̇ 6̇1̇ 6̇5̇#4̇ | 5̇ (2̇3̇ 7̇
织出   红云   血泪   染，   织出     白云    泪  已    干。

                                       稍慢
6̇.2̇ 1̇2̇6̇ | 5̇ 6̇1̇ 2̇3̇) | 5̇ 5̇3̇ 2̇5̇ | 3̇ 3̇2̇ 1 | 5̇.6̇ 5̇6̇1 | 2  0 | 2.5̇ 3̇2̇ | 2̇.3̇2̇6̇ 7̇2̇6̇
             但愿    白云    化  素  笺，      片片     纷

                                            渐快 渐强
5̇. 6̇ | 1.2̇ 3̇2̇3̇5̇3̇ | 2̇.3̇ 1̇2̇6̇ | 5̇. (6̇ | 5̇6̇ 2̇3̇ 5̇7̇ | 6̇ - 2̇3̇ 1̇ 6̇5̇4̇2̇ | 5̇. 6̇ 5̇ 6̇
飞   落  人     间。

    渐弱 渐慢                    (特大锣)          mp            f
1̇ 2̇ | 5̇3̇ - | 3̇ - | 3̇ 2̇ | 3̇ 5̇ | 7̇6̇ - | 6̇ - | 匡 - | 匡 -) ‖
```

这段唱腔是以黄梅戏的【花腔】【彩腔】【阴司腔】等为基础，吸收了岳西高腔的典型乐汇重新组成的。引子，第一句用了岳西高腔，第二句用了【阴司腔】，通过小的间奏，运用了远关系转调（降低大二度），使唱腔进入【彩腔】，这里的【彩腔】节奏拉宽了，句幅也做了调整。

春 潮 涌

《牛郎织女》织女唱段

陆洪非、金芝词
完艺舟、岑范词
时 白 林曲

1 = ♭E 2/4

快速

(5653 5653 | 55 0 6i | 2̇3̇2̇3̇ 2̇i6i | 5)5 5 | 635 | (2123 5) | 0 56 35 | 5612 |
王 母 去西方， 喜鹊 绕云房，

(2̇3̇2̇i 656i | 2̇)5 32 | 3·3 57 | 6 - | (6767 6767 | 6·i 5635 | 6)3 23 | 5 63 |
朵朵 白云飘荡， 仙草也吐芬

mf 渐慢

原速

52 1 | 6156 1 | 5632 126 | 5·(17 | 6156 1 | 3523 126 | 5·4 31 | 235) |
芳。

31 3 53 | 2· 3 | 16 2̇1 | 2·1 12 | 16 5 | 1612 | 45 0545 | 6 2 127 | 6 - |
我心 好 似 春 潮 涌，

11 23 | 1· 2 | 3 23 53 | 2·3 21 | 6 5 6· | 0 2 | 23 66 | 16 21 |
怎耐 得 太 空 寂寞岁月

6·1 65 | 42 4 | 51 616 | 5·(6 12 | 6·1 65 | 42 4 | 51 616 | 5 6123) |
凄 凉！

慢、稍自由地

渐强

55 6 53 | 2·3 16 | 2 35 6 1 | 2·(43 | 2 5 | 6·165 43 | 2·571 2571 | 2 -) |
茫茫人海 里， 牵牛 在何 方？

稍快

55 6 5 | 53 21 | 2·5 32 | 2 2 56 | 27· | 13535 65 6 | 5 - | 1 16 1 | 2 23 5 53 |
纵然 相逢 全无望， 也强胜这 常年寂 寞 守 云 房。 更何 况 金梭 独具

f

2753 32 7 | 2 6· | 05 35 | 6·5 32 | 31 6 | 1 23 5643 | 2·3 126 | 5(545 6565 |
天 工 巧， 待织它 人世山 河 万 里 装。

mp

稍慢

2·535 2171 | 22 0 56 | 7·2 126 | 5 6123) | 2·2 3 53 | 2 23 11 | 2 53 2·3 1 |
怕只怕 王母 知晓把 祸 降，

中国黄梅戏唱腔集萃

渐慢　　　　　　　　*mp*　　　　　　　　　　　渐强 渐快

0 5 3 5 | 6·5 3 2 | 3 1　6 | 1·2 3 5 1 | 3 2 0 1 | 6　1 2 6 | 5·(6 1 2 | 4　5 6 | 2·　1 |

罪上　加　　罪　　苦　　更　长。

原速

6 2 1 2 6 | 5·　6 5 6 1) | 5 5 5 3 2 | 3 1· | 2 7 5 3 3 2 7 | 2 6· | 4/4 5 5 3 2 5 3·2 1 2 |

吉凶　祸福　全　不　想，　　且到　人　间

6 5·（3 5 2 3 5 3）| 2·5 1　2 3 2 3 1·2 | 3 − 2 3 2 2 1 | 5 6 5 3 5 2·（3 5 | 2 3 2 1 6 1 2 −）‖

再作　　　　　　主　张。

　　此曲除最末一句为"女平词落板"外，其余是把黄梅戏的常用旋律与"四句推子""岳西高腔"等糅合在一起新编的。

324

到底人间欢乐多

《牛郎织女》织女唱段

陆洪非、金芝
完艺舟、岑范　词
方绍墀　曲

1=♭E 2/4

中速 恬静、情不自禁地

(1553 2̇1̇6̇ | 5̣ 5̣6̣) | 3· 5 | 2·3 1̇7̇ | 6̇1̇ 7̇6̇ | 5 - | 3·1 23 | 5·6 43 |
　　　　　　　　　　　　架　上　累　累　悬　瓜

2·(3 1̇7̇ | 6̇1̇ 23) | 5· 6̃ | 5·6 53 | 21 32 | 1 - | 15̣ 6̣ | 1 2·1 |
果，　　　　　　　风　吹　稻　海　荡　金

65̣ 5(123 | 5· 6̃ | 5·6 1̇3 | 2· 3̇2̇ | 1̇5̇6̇ 2̇1̇6̇ | 5 -) | 3̇1̇ 2 35 | 3·2 1̇2̇6̇ |
波。　　　　　　　　　　　　　　　夜静 犹闻 人

5 53̣ | 2· 3 | 1̇6̇2̇ 2̇1̇6̇ | (1̣ 53 2317 | 6157 6̣) | 5 53 2 35 | 32̇1̇ 2·1 | 2 35 6532 |
笑　语，　　　　　　　　　　　到底 人间 欢乐

1 32 2̇1̇6̇ | 5· (6 | 5 3561̇ | 5· ∨6̣ | 5 3561̇ | 5· ∨6̣ | 5 32 5∨6̣ | 532 5∨6̣ |
多。

5656 5656 | 5·2̇ 7̇2̇65 | 1̇ 1̇0 32̇ | 1̇∨32̇ 1̇ 32̇ | 1̇∨32̇ 1̇∨32̇ | 1̇2̇1̇2̇ 1̇2̇1̇2̇ | 1·2̇35 2̇1̇6̇ |
　　　　　　　　　　　　　　　　　　　　　稍快

5 -) | 5̃6̣5 35 | 6·1̇ 65 | 5632 1653 | 2 - | 5̃2 5 | 3 32 3̃1 | 1·2 3253 | 5̃2 03 2̇1̇6̇ |
　　我问 天上 弯弯 月，　谁能　好过 我 牛郎 哥？

5̣(56 3532 | 1̣ 1̣ | 2̇|2̃7·6 5432 | 5 -) | 5 5 6 56 | 5̃3 32 1 | 2 53 32 7 | 2̃6· 5 |
　　　　　　　　　　　　　　　我问　篱边　老枫　树，

原速　　　　　　　　　　　　　　　　　　　稍快
3532 1 | 2·532 12 7 | 6 - | 5̃2 5 53 | 26 1 | 53 2 1621 | 6 5̣ | 1̃12̇ 1 65 |
几曾 见似我 娇儿　花　两　朵？　再问

mp
35̃2 3 | 53̇1̇6̇ 561 | 2 - | 05 35 | 6 532 | 1 - | 12165 53 | 2 205 21 |
清溪 欢唱 谁，　谁能 和我　赛 喜 歌(啊)？

中国黄梅戏唱腔集萃

326

$\widehat{6156}$ $\underline{1\cdot 2}$ | $\underline{56532}$ $\underline{126}$ | $5\cdot$ ($\underline{5}$ $\underline{356\dot 1}$ | 5 — | $\underline{1}$ $\underline{\dot 1\dot 2}$ $\underline{7\dot 2 65}$ | $\dot 1$ — | $\underline{\dot 1\dot 2\dot 1\dot 2}$ $\underline{5\dot 3}$ | $\underline{\dot 2\cdot 3}$ $\underline{3\dot 2}$ $\dot 1$ |

稍快　　　　　　　　　　　　　　　　　　　　　　　　　　**快**

$\underline{6\dot 1 23}$ $\underline{\dot 2\dot 1}$ 6 | 5 $\underline{56}$ $\underline{535}$) | $\underline{05}$ $\underline{35}$ | $\underline{6\cdot \dot 1}$ $\underline{535}$ | $\underline{05}$ $\underline{6\dot 1}$ | $\underline{5643}$ $\underline{2\dot 1 2}$ | $\underline{05}$ $\underline{35}$ | $\underline{2\cdot 3}$ 1 |

轻快地　　　　　　　　　　　　闻一闻 瓜 香　　心 也 醉，　　尝一尝 新 果

$\underline{05}$ $\underline{5\dot 6}$ | $\underline{1\cdot 6}$ $\dot 5$ | $\underline{02}$ $\underline{12}$ | $\underline{3\cdot 2}$ 3 | $\underline{5\cdot 5}$ $\underline{36}$ | $\underline{56}$ 3 2 | $\underline{05}$ $\underline{35}$ | $\underline{2\cdot 3}$ $\underline{2}$ 1 |

甜 透 心 窝。　　听一听 乡 邻 们　　问寒问暖 知 心 语，　　看一看 画 中 人 影

$\underline{53}$ 2 $\underline{1621}$ | $\underline{6}$ $\dot 5\cdot$ | $\underline{2\cdot 3}$ $\underline{12}$ | $\underline{5}$ $\underline{32}$ 3 | $\underline{05}$ $\underline{536}$ | $\underline{56}$ 3 2 | $\underline{05}$ $\underline{35}$ | $\underline{6\cdot 5}$ $\underline{32}$ |

舞 婆　婆。　　何 必 愁眉 长 锁，　　莫把 时光 错　过，　　到 人 间 巧 手 同

稍慢

$\overset{3}{1}$ — | $\underline{12165}$ $\underline{53}$ | 2 $\underline{205}$ $\underline{21}$ | $\widehat{6156}$ $\underline{1\cdot 2}$ $\underline{56532}$ $\underline{126}$ | $5\cdot$ ($\underline{61}$ | $\underline{2312}$ $\underline{356\dot 1}$ |

绣　　　好　　山　河(啊)!　　　　　　　　　　　　**稍快**　　　　　　**渐强 渐快**

5 — | $\underline{\dot 1561}$ $\underline{\dot 2\dot 1\dot 2\dot 3}$ | $\dot 1$ — | $\underline{3535}$ $\underline{6\overset{7}{\cdot}6}$ | $\underline{5656}$ $\underline{\dot 1\cdot \dot 1}$ | $\underline{6\dot 1 6\dot 1}$ $\underline{\dot 2}$ $\underline{35}$ | $\underline{\dot 1\cdot \dot 2}$ 6 | $\widehat{5}$ —)‖

渐慢

　　这是一段以典型的彩腔音调并借鉴西洋曲式中自由变奏手法构成的大段抒情性唱段。全曲分三个部分，第一部分的四句表现人间的无比光明美妙；第二部分的六句表现主人公的无比自豪和幸福；第三部分表现对未来光明前途的展望和坚定的信念。

恨王母无情又无义

《牛郎织女》牛化身唱段

陆洪非、金芝 词
完艺舟、岑范
方绍墀 曲

1=♭E 2/4

（歌词）
恨王母无情又无义，
穷追苦逼把人欺。
牛郎悲痛无良计，
忍看他一家人各东西！
来，来，来，
取我金牛头上角，速奔天宫

慢而自由地

寻你妻！

这段唱腔在【快八板】基础上将有板无眼的节奏大幅度地伸展，并扩大其音域。这种近似京剧摇板但又不是摇板的内在节奏非常紧迫，气势却很宽广，富有强烈的艺术感染力。

回头不见亲人面

《牛郎织女》织女、牛郎唱段

陆洪非、金芝 词
完艺舟、岑范
方绍墀 曲

中国黄梅戏唱腔集萃

328

转1=♭B

转1=♭E

（织白）那不是线，是我织女啊——（织唱）抽 出的心 丝 万 里 牵。

多亏你抛下 引路 线，

稍快

别时娇儿 梦正甜，只留 泪水 未留

言。　（牛唱）穿云 破雾 重相 见，夫妻 速速

渐强 渐快

转家 园。　（织唱）你不见 云山 处处 刀光 闪，

天门 恰似 牢 门 关。

渐快　转1=♭B

（牛唱）一双 娇儿

稍慢

待哺乳，瓜果 待摘 长满 园。村姑 等你 教织

稍慢

锦，　乡邻们 全都 眼望 穿。

【彩腔】【彩腔对板】【平词】的联曲体结构，男女声频繁地转调，既体现了感情，也展示了黄梅戏同主音转调的调式特点。

时装戏影视剧部分

三年日月浓如酒

《牛郎织女》织女唱段

陆洪非、金芝 词
完艺舟、岑范 词
方 绍 墀 曲

1=♭E 4/4

富有感情的慢板

这是一段极其悲情的咏叹调，篇幅不长，却是剧中人一生的写照，多次哽咽，难以下笔。全曲以【平词】【阴司腔】【平词单哭介】有机组成，十分感人。

十年寒窗盼科选

《龙女》姜文玉、文哥唱段

丁式平、许成章、朱士贵 词
方　绍　墀 曲

1 = ♭B 4/4

中速稍慢

(0　0 76 5.6 1 2 6532 | 1.2 1 1 5 6 1 6) | 5 53 5 5 6 61 65 | 3.5 63 5.6 43 |

(姜唱)十年　　寒窗　盼科选，

2. (32 1.2 45 3) | 5 5 3 2326 1 | 23 5 65 3 21 (3 | 2.355 6532 1 03 231) |

今逢　秋　闱 欲争　先。

1 16 1 2312 3 | 5 5 31 2312 3 | 3 333 221 | 6.1 5 6 1 - | 4. 5 2.4 32 |

谁料　偏逢　百日 旱，　　河水 干 涸 难 行

1. (76 5.6 1 1 65432 | 1 0 0 3 2.4 32) | 1.6 12 4 05 453 | 2 - (0 3 2 | 2/4 1243 2) |

船。　　　　龙　君　(啊)，

0 3 23 | 5　5 | 16 12 | 30 55 | 1.6 43 | 2. 3 | 26 72 | 65 5 (767 |

你不见 满 目 黄 一 片，青山 失 色 露 愁 颜。

5) 1 2 | 3 5 | 3 32 163 | 2.(2 2 2 | 1/4 2) 5 | 6.5 | 3 5 | 0 56 | 23 | 1 |

休 怪 学 生 将你　怨，　 你 疏 于 职守 酿 灾 年。

0 2 | 7.6 | 561 | 0 3 | 3 3 | 6 | 5 | 0 6 | 65 | 4 | 0 | 5 3 | 3 2 |

我 赴 京 赶 考 难 如 愿，　百 姓 生 计

16 | 53 | 2 | 0 3 | 23 | 5 3 | 0 2 | 1.2 | 43 | 23 | 1 | 4/4 5 53 5 | 65 4 35 |

更 堪 怜。如 此 大 旱 你 怎 不 见？ 沅州 近 在

2 1 (5 6 2 1.) 2 | 1 16 1 2.3 12 | 3 - 2 1 | 5 5 43 2. (3 | 2/4 2 03 43 |

(文唱)你 东海　　　　　边。

快　　　　　转 1 = ♭E (前2=后6)

2.456 452 | 1.11 1) 2 | 2 2 3 | 2 1 | 0 | 11 63 | 2 0 (2312) | 3 2.1 | 6 1 | 65 |

你 空 占　龙位 不降　雨，　吃 喝 玩 乐

3.̣ 5̣ 6̣ 1 | 5 (643 23 5) | 1 1 3 5 | 6 1 5 6 1 | 2.̇ 2̇ 6̇ 2 | 1 5 6 5̣ | 2 2 3 | 2 1 0 |

图 清 闲。　　　倘若 晒干 东海 水，海水 晒干 剩 海盐。海盐　 正好

1 5 | 6 0 | 1 1 2 3 | 1 2 6 5 3 | 1.̇ 2̇ 3 1 | 2 0 1 2 6 | 5 0 0 ‖

腌 龙 肉，　　龙肉 充饥 度 荒 年，度 荒 年。

此曲由【平词迈腔】【平词】【二行】【三行】【平词落板】构成成套板式结构。

一 月 思 念

《龙女》珍姑唱段

丁式平、许成章、朱士贵 词
方　　绍　　墀 曲

1=F 2/4

中速稍快

(6 6 6 6 3 6 | 1̇ 3 2 | 1.̇ 3 2 3 1 2 | 6̣ 6̣) 5 5 6 1̇ | 5.̇ 3 | 5.̇ 6 6 5 3 | ³2̇ — |

　　　　　　　　　　　　　　一月 思 恋　 如痴如 醉，

2 2 1̇ 6 | 5.̇ 6 5 3 | 2 1 2 3 5 2 | ³1 — | (2̇ 1̇ 6̇ 5 5 | 6 5 3 2 1̇) 6 | 5 5 3 5 | (1̇ 6 5 3 5 5)

相爷 带 得 佳音 归。　　　　　　他 才 也 高，

6 5 5 3 2 | (6 5 5 3 2 2) | 2 2 3 5 5 | 1̇ 3 2 | 1.̇ 3 2 3 1 2 | 6̣ — | (6 6 6 6 3 6 | 1̇ ³3 2

貌也 美，　　　　　　新点 的 状元 他 是 谁？

1.̇ 3 2 3 1 2 | 6̣ 6̣) 5 5 6 1̇ | 5.̇ 3 | 1̇ 6.̇ 5 5 3 2 | — | 5.̇ 3 5 3

　　　　　　　　原来 就 是 那 一 位，　　　怪不 得

2.̇ 3 2 1 1 | 1̇ 6 | 6 | 5.̇ 6 5 3 | 2.̇ 3 2 1 | 6 5 6̣ | 5 | 3.̇ 5 2 3 2 | ³1 — ‖

喜 在公主 的 心，　 也 笑 上我 珍 姑的 眉。

这是一段以多种腔体音调编创的彩腔，有较新颖的调式交替色彩。

怎 能 忘

《龙女》云花唱段

丁式平、许成章、朱士贵 词
方 绍 墀 曲

1 = F 2/4

慢板 非常抒情地

（3.5 23 | 7 - | 27 65#43 | 2 #46 | 5 -）| 4/4 2 23 5 6 5. 3 | 6.1 65 4 32 1. （2 |
　　　　　　　　　　　　　　　　　　　　怎能　忘

1.235 2765 1 0 4 3523）| 5 53 2 35 3 32 1 1 | 1612 5365 3 - | 3 0 1 65#4 3 0 4 32 |
姻缘　　就在 这 树 下 订，

1612 5365 3 - | （3.333 3576 5 06 56234）| 2 35 32 7 2 6 （217 6）3 23 5.6 32 |
情，　　　　　　　　　　眼前 似 见　似见 雨中

16 1　 2 32 216 | 5.（6 1 2 32353 21 6 | 5.4 31 23 5 ）| 1 16 56 1623 1 |
情，　雨 中 情。　　　　　　　如今 与 郎

1 0 7 6 5 3 　 5 | 2.53 27 6. （| 6.66 61 3.2 3257）| 2 23 1 21 6 61 5 3 |
与郎 隔　重　岭，　　　　何时　才能

稍快　　　　　　　稍渐慢
5 6 65 3 2 - | 3.2 35 65 6 | 0 22 61 　2 | 4.2 4516 5 - | （4.442 4516 5.5 55）|
到 京　城？ 纵然一步挪一寸，　也要找到　心 上　人。

再稍慢　　　　　　　　　　　　　　　　　　稍渐慢
7 76 7 53 | 2. 　3 | 2 276 5617 | 6 - | 5 5 6 53 | 2 21 7.12 | 0 3 56 | 2.53 27 |
回首 望东　海，顿生 依恋　情。临到 走时 也难 舍，一颗心 怎

稍渐快
2 6. | 1612 5 3 | 5232 216 | 5. （6 | 1.235 216 | 4/4 5.6 55 235 ）| 5 53 2 35 3 32 1 |
好　两 处 分！　　　　　　　　　　　从此　　不踏

2 16 5 | 6.1 2 32 | 1. （32 1.235 216 | 5.6 55 235 ）| 5 5　 3 65 53 |
神仙　路，　　　　　　　　　　安心　做 我

3 2 2 （5 6 1 2 ）| 5 5 31 2.323 5 65 | 3 - 2 | 2 1 | 5 65 35 2 - ‖
凡　　　　　　　　　　　　世　人。

这是一首以【彩腔】音调发展而成的唱段，有着较生动的情感内涵。旋律发展中的扩展与紧缩，节奏的快与慢、松与紧，力度从 *p* ＜ *sf* 的对比，中部向下属方向的离调，更显出主人公深沉和百感交集的痛苦心情。

他一番真情话

《龙女》云花唱段

丁式平、许成章、朱士贵 词
方　绍　墀 曲

中国黄梅戏唱腔集萃

334

1 = F 2/4

中速稍慢

(0 6 | 5·6 i⁷7 | 6·154 3 | 2·725 3276 | 5·) 6 | 5 5 3 | 6 5 3·5 | 2· (53 |
他 一 番 真 情 话，

2·53 25 | 22) 03 | 5 5 2 | 3·4 32 | 16 1 (53 | 27 65 | 11 0123) | 5·3 2²1 |
我 两行 喜泪 淋。 周身 如在

6 6 1 53 | 1·612 5·653 | 2 00 3 | 7 7 2 65 | 16161 21235 | 2506 2²7 | 6 01 35 | 6·123 12 6 |
蜜中 浸， 甜入 肺腑 甜 透 心。

5· (6 | 1·235 21 6 | 5 43 23) | 5 5 3 2 35 | 3 32 161 | 05 65353 | 2 03 | 5 5 6 56 |
云花的 眼力 有多 准， 我选中 了 这样

3 5 0 32 | 1 102 65 | 2·3 21 | 05 35 65 3 | 2 25 32 1 | 2 03 | 5·653 23 5 |
一个 坚贞 不渝 报国 忧民 博学 多才的 如意 郎 君， 我 好

5²2 3·2 | 2 32 21 6 | 5· (32 | 1·235 21 6 | 5 43 2356) | 5·3 2356 | 3· 5 |
称 心。 腹中 话

6 61 5243 | 2 - | 0³ 27 | 6156 1 | 1612 5653 | 5 2 027 | 6156 21 6 | 5 00 ‖
千句 凝一 句， 亲亲 热热 唤夫 君， 唤 夫 君。

这是一段极具深情的抒情性唱段，【彩腔】结构，字数最多的一句（29小节至40小节）竟高达29字。

晚风习习秋月冷

《龙女》姜文玉唱段

丁式平、许成章、朱士贵 词
方 绍 墀 曲

1=♭B 4/4

慢板

(0 7 | 6·7 1 0 2 | 7656 7 06 | 7 6 2 03 | 76 5 6̂ - | 5·6 3 1 2·3 1 21 |

6· 1 6 1 5 5 | 6· 76 5·6 1 2 6532 | 1·2 1 5 6535 23) | 1 12 1 6 1 2·3 1 2 |
晚 风 习

3· (2 3·56 1 5624) | 5 3 5 1 63 5 5 - | 0 56 3 1 2 03 1 1 | 6· 1 6·1 5 #5 |
习 秋 月 冷,

6 (6 76 5·6 1 2 6532 | 1 1 0276 5·2 35 6) | 5 5 32 161 2 3 | 2 - 2 - | 2 3 2 1 6·1 5 6 |
更鼓 声 声 乱 我

1· 2 3 6 4 3 | 2·356 35 2 1·(2 45 3 | 2/4 2·355 6532 | 4/4 1·2 1 1 6535 23) |
心。

5 5 1 2312 3 (06 | 123) 3·5 6 1 5 5 | 56 5612 3 (02 123) | 2·3 5 5 2317 6 |
手握 珊 瑚 对 月 问, 可曾 照 见

2 - 2 3 2 1 | 2 1 6 01 2·5 3 2 | 1· (1 7 6 | 5 04 35 23) |
赠 花 人?

1 16 1 2312 3 | 53 2 1 2 5 3· 5 | 2·3 27 6767 2 2 | 23 5 65 3 2 1 (76 |
风拂 池 水 花 弄 影, 疑是 公 主 已来 临。

5·6 1 2 65432 1 04 3523) | 116 1 2·3 55 | 5·632 1 2 3· 5 | 2·3 27 6·7 2 |
宝花 呀,你能揭榜 会 治 病, 为 何今 夜

6 2 2672 6 5 (7 675) | 116 1 2 3 5 5 | 5 5 1 2 03 4 | 3· (2 12 35 1 6532 |
不显 灵? 求你 助我 生双 翼,

1·2 1 i 56 i) | 6 6 i 5 65 4 35 | 2 1 (i 5 6 i 6) | 5·6 53 5 i 65 |

　　　　　　　　　　展翅　　飞　出　　　　　　　　　相

6·5 3 6 | 5 5 3 1 2· (3 | 4 5 3 32 123 | 2 - 0 0) ‖

府　　门。

　　这段唱腔将宫商调式【平词】，改写为羽商调式【平词】，色彩较暗淡。以表现人物彷徨、无奈和求助的心情。

梦 会

《孟姜女》孟姜女、范杞良唱段

王冠亚 词
时白林 曲

1 = F 2/4

慢速 忧郁、缠绵地

(孟唱)秋 水 望 穿 等郎
(孟唱)春 风 杨柳 等郎

信， (范唱)城 墙上 跑马 难 回 程。 (孟唱)大 雪 纷飞
信， (范唱)房 中 打伞 空 费 神。 (孟唱)夏 日 炎炎

等郎 信， (范唱)半 空 点灯 灯 不 明。
等郎 信， (范唱)井 底 黄连 苦 得 深，

(孟唱) 苦 得 深！

(范唱)

(范唱)祥 云

送 我 华 亭 到，

华 亭 到！

(孟唱)一 见

$2 \cdot 1$ 51 | $6 \cdot 5 \cdot$ | $1\ 21\ 65$ | $03\ 56$ | $1\ -\ 1\cdot$ 6 | $1\cdot 2\ 65$ |
范　　郎　　愁云　顿　消，　　　　　　　　愁　云

$4\cdot 5\ 66$ | $5\cdot(6\ 123234$ $\underset{f}{}$ $501\ 65643$ $\underset{ff}{}$ $22\ 07$ | 6123156 | $5\cdot 7\ 61)$ | $22\ 353$ |
顿　消。　　　　　　　　　　　　　　　　　　今日

转1=C（前2=后5）
$2\cdot 3\ 1$ | $5\cdot 3\ 231$ | $216\ 5$ | $15\ 653$ | $2326\ 1$ | $532\ 123$ | $2\cdot 7\ 672$ |
是　月　重　圆来　花　重　好，（范唱）我与　你　花烛　重燃

转1=F（前1=后5）　　　　　　　　　　　　　　　　　转1=C（前2=后5）
256163 | $2\cdot 326\ 1$ | $553\ 231$ | $2\overset{3}{2}76\ 5$ | $6115\ 653$ | $2326\ 1$ | $532\ 123$ |
在　今　宵。（孟唱）我为　你　独倚　楼　望断云山　音信　渺，（范唱）我为　你

转1=F（前1=后5）
$2\overset{3}{2}76\ 65\cdot$ | $3561\ 235$ | $2326\ 1$ | $5\overset{67}{6}\overset{6}{5}53$ | $5532\overset{3}{5}553$ | $22321\ 2\overset{5}{5}$ | $532\overset{3}{2}1$ |
别离　愁　万里沙场　苦煎　熬。（孟唱）我为　你　怕听　那夜　夜半杜鹃　声声　叫，

转1=C（前2=后5）　　　　　　　　　　　　　　　　　转1=F（前1=后5）
$5\ 53\ 235$ | $53\ 2\ 123$ | $16\ 5\ 13$ | $2632\ 1$ | $\overset{5}{5}53\ 25$ | $3\cdot 21$ |
（范唱）我为　你　怕看明月　上　柳　梢。（孟唱）杜鹃　声声　叫，

（孟唱）0 0 | 0 0 | $55\ 653$ | $2331\ 0$ | $1\cdot 212\ 5243$ | $2\cdot 3\ 126$ | $5\cdot(6$
　　　　　　　　　　亲人　难见　恨难　消！

（范唱）$6\ 65\ 43$ | $2\cdot 3\ 5$ | $55\ 35$ | $6116\ 0$ | $5\cdot 6\ 75$ | $6\cdot 5\ 432$ | $5\cdot 0$ |
明月　上柳　梢，　亲人　难见　恨难　消！

渐快
5656 | $57\ 61$ | $24\ 32$ | 55043 | $2\cdot 1\ 72$ | $\frac{4}{4}\ 12$ | $6\ 5121\ 5$) | $16\ 232\ 16\ 5$ |
　　　　　　　　　　　　　　　　　　　　　　　　（孟唱）元　宵　节

$2\cdot 5\ 52\ 321$ | 27 | $5\ 32\ 27$ | $76(535\ 6)$ | $21\ 32\ 23\ 1\cdot$ | $223\ 76\ 65$ |
我　想　你　怕　听花灯　闹，　　　端阳节　我想　你

$5\cdot 6\ 12\ 65\ 43$ | $5(5\cdot 4\ 31\ 23)$ | $\overset{5}{5}\ 35\ 6\ 53$ | $25\ 32\ 23\ 1\cdot$ | $52\ 53\ 25\ 27$ |
怕　将龙舟　瞧，　　中秋　节　我想　你　怕听　鸿雁

噪，　　　腊月节　我想　你　怕见雪花　飘。

君去后　　从此不看　鸳鸯　鸟，　　君去后

不登荷塘　小　石　桥。　　我只说　关山阻隔

将　我　忘　　了，　　夫妻相会

在　今　朝。

这段唱腔虽较长，但结构并不复杂，主要是由两种不同性质的【对板】组成的。开始的一段不转调的【对板】，是根据【花腔】【彩腔】的样式新编写的，情感较忧郁、惆怅。通过一个迷离的【仙腔】型的插句（包括间奏）过度到转调的【对板】，使感情继续深化，再经过一个二重唱乐句，将人物的情感推向高潮【宽板】（即由元宵节、端阳节、中秋节、腊月节组成的"四节"）。【宽版】的旋律是新的，但主要的切分节奏型则来自【主调】，因此在风格上仍然保留着黄梅戏音乐的韵味。

哭 城

《孟姜女》孟姜女及男女合唱

王冠亚 词
时白林 曲

1 = F 2/4

快板 非常强烈地

（1656 10 | 2171 20 | 3212 3234 | 5434 51 | 1 7 | 6 | 2 4 | 3 | 3 2 | 1

7176 5654 | 3432 1217 | 6 017 | 6161 2123 | 5·5 55 | 55 55）| 廿 2 - 5 1
范 郎

6 - 5 - 3 - 2 1（217 | 1217 | 1·1 11 | 11 11）| 廿 2 - 5 - 2 1 7 -
啊，　　　　　　　　　　　　　　　　范　郎　啊！

1 6 - 5（612 | 3234 | 5·5 55 | 55 | 55）| 2 2 1 2 | 5 5 5 3
乌 雀 惊 飞

2 | 25 | 5 | 1 | 2·（2 | 22 | 22 | 23）| 廿 5 - 5 3 2 5 3 - 2· 32 | 1（217
雪　纷　纷，　　　　　苍 天 垂 泪

1217 | 1·1 11 | 11 11）| 廿 1· 2 6 5 4· 5 1 6 5 |（5 | 4 | 3·2 | 1 2
放　悲　声！

26 | 55 | 5）| 2 | 21 | 27 | 71 | 2·（2 | 22 | 2321 | 51）| 廿 2 25 5 3·
长 城 寻　君　　　　　君 不 见，

2 2 1·（5 | 352 | 11 1）1 | 2 | 21 | 5 | 1 | 6·（6 | 66 | 676
你 半 为 风 雨

56）| 14 | 45 | 1 | 6 5 |（5·6 | 1 | 432 | 12 | 26 | 55 | 5）| 2 | 2 1 |
半　为 尘。　　　　　　　　　　　　　　　　　　　一 点 孤

2 | 廿 5· 1 6· 5 53 2·（2 | 22 | 22 | 22）| 2 | 232 | 1 | 5 | 3·（6 | 54
魂　　　　　　　　　　　　　在 何 处？

稍慢

3212 | 3)1 | 2 | 21 | 5̣7 | 71 | 2(321 | 2321 | 2·2 | 22 | $\frac{2}{4}$ 2 0 32) |
我　万 里 奔　波

1·212 5243 | 2·(1712) | 1·2 65 | 42 4 | 51 616 | 5·(6 123 | 5·i 65643 |
为　何 人，　为　何 人？

2·312 35 2 | 153 216 | 5·7 6123) | 5·5 656 | 33 211 | 3·6 563 | 3 2(2·123) |
实指望　鸳鸯 交颈 同生 死，

55 3 21 | 2·6 55 | 5·6 162 2 | 65· | 312 216 | 656 1 | 2·321 65 | 16 0 |
实指望 莲开 并蒂 结 同　心。 花烛　未 成 抓 你 走，

5 i6 653 | 52 3 1 | 2·327 6564 | 5(61 2123) | 5·5 656 | 33 211 | 5·3 231 |
天涯 海角 两 离 分。 实指望　到 了 长城 见到

2 (05 | 6·i 65 4543 | 205 7123) | 223 1 | 665 61 | 14(5 61 | 5·161 4) |
你，　 又 谁 知 珠沉 玉碎

p ＜＝ f 渐快

53 2 | 1·2 353 | 2· (3 | 55 06 | 11 03 | 2 5·6 | 4 3 | 2321 7171 |
成 孤　魂。

快

22 03 | $\frac{1}{4}$ 23 | 23) | 2 2 | 5 | i | 6 | 6 6 6 6 | (6·7 | 27 | 615 | 6) |
　苍 天 啊，

f

5·5 | 35 | 6·i | 65 | 3 | 1 | 53 | 35 | 2·(5 | 35 | 231 | 2) | 53 | 35 |
何 不 让 月 常 圆 花 常 好，　　 却 叫 那

2·3 | 21 | 1 | 32 | 21 | 6·(5·2 | 35 | 3212 | 6) | 22 | 22 | 1 | 2 |
月 缺 花 残 付 断 云？ 　 我 高 哭 三

＝＝＝＝ f　　　　　　　ff

5 | 5 | 5 | 5 | i 3 | 3 | 3 | 3 (3 | 3 | 3·3 | 33 | 33 | 33) | 2 | 2 |
声　　　　　　　　　　　　　　　　　　　　　　　　　　　　 天

2·$\underline{2}$ 2 2）| 5 - - $\underline{3}$ | 1 - - - | 2· $\underline{3}$ $\underline{2}$ $\underline{7}$ | 6 1 5 3 |

（男声）苍　　天　　　　装　不　下　悲　和

6 - - | 6̇ - - - | 1 - $\underline{2}$ 1 | 6 5 - 3 | 5· $\underline{6}$ 3 2 | 1 2 4 3 |

愤，　　　　长　　城　　抵　不　了　泪　水

2̇ - - | 2̇ - - - | 2 - - | 5 - - | 6 5 4 3 | 2 - - - |

倾。　　（女声）筑　　人　　筑　　土

（女声）| 5 - $\underline{2}$ 3 | $\underline{2}$ 1 6 5 | 1 - - - | 1 - - | 4 - 2 - |

一　　万　　里，　　　　万　里

（男声）| 0 0 0 0 | 0 0 0 0 | 0 0 0 0 | 0 0 0 0 | 6 - 5 - |

4 - 5 - | 6 - 6 - | 6 - 0 0 | 5 - - i | 6 5 4 3 |

白　骨　何　　处　　寻　　夫

6̣ - 1 - | 2 - 2 - | 2 - 0 0 | 3 - - 3 | 2 3 2 1 |

2 - - - | 2 - - - | 5 - 2 1 | 7 1 2 6 | $\frac{4}{4}$ $\widehat{5}$（1 2 3 |

渐慢

君，　　　寻　　夫　　君？

2 - - - | 2 - - - | 7 - - 6 | 5 3 2 1 | $\frac{4}{4}$ $\widehat{5}$ - - - |

慢　　　安静、沉思

5 i 2 3 | 5 0 0 #5 | 6 - - - | $\underline{1}$ $\underline{1}$ 2 3 5 2 3 | 5 6 6 5 3 2 - | 2 5 5 3 2 1·2 3 5 |

如诉地

2·1 6 1 5 - | 2 1 6 1 5 - | $\frac{2}{4}$ 6 - | 6·6 6 6 | 5 6 5 6 | 1· 2 4· 5 |

再慢　tr　　　　转1=♭B（前6=后3）稍自由

6 5 6 1 6 | 5·6 4 2 | 1 2 2 1 6 | 5·2 1♭7）| 3 2 3 | 5· 6 | 7 6 5 |

（孟唱）范　郎　范

中国黄梅戏唱腔集萃

碎，　你把那王帽也丢一旁，　虚名浮利你丢身

外，　却把这　定情的玉坠　紧贴身

旁。我的范郎　啊！哀鸿遍野世道

乱，我死我活实难防。　死也要和你死一起，把这

玉坠放中央。丝带把我们　　　牢

牢系，　孟姜女　死也要伴随

范杞良。　丝带把我们牢牢系，孟

姜女　　死也要伴随

范杞良！

　　这段唱腔是以慢板的【阴司腔】和快板的【火攻】为主导板式，结合了【彩腔】【仙腔】【三行】等腔体的乐汇特征，进行了一次新的综合板式探索。开始的六句【摇板】是呈示人物内心的主题乐段，中间的【紧板】是对置性的展开部分，男女声的插段是为了衬托剧情和人物深化、对比的，【阴司腔】是为全曲的完整而设置的一个在下属调上的变形再现。这里的【摇板】【紧板】【阴司腔紧板】和男女声的齐唱、合唱均系创作，但被"主导板式"的【阴司腔】与【火攻】统一了。

　　这个大段只转了一次调，前半部分用1=F，是C徵调式，后半部分用1=♭B，是C商调式，这两大部分的"主音"都是C，因此这里的转调仍然是黄梅戏【主调】中惯用的同主音不同宫系的调性、调式转调法。

秋 风 飒 飒

《孟姜女》孟姜女唱段

王冠亚 词
时白林 曲

中国黄梅戏唱腔集萃

346

这是一首新编创的六声徵调式加临时变音并终止在上主音的女【平词】。

三　炷　香

《西厢记》莺莺、红娘唱段

1=♭B 2/4

[元] 王　实　甫 原剧
王冠亚、赵化南 改编
方　绍　墀 曲

抒情、典雅

（1 5 1 3 | 6 5 3 1 | 1 5 1 3 | 6 5 3 1 | 3. 5 | 6 5 6 i | 5 - | 5 6 6 |

i 2 3 | 2 i 5 | 6 - | 6 - | 5. 6 | i 6 i | i 2 3 | i 7 6 |

5 6 i | 6 5 3 | 5 - | 5 3 5 6 i | 2 2 3 i i | 2 2 3 i i | 5 6 i 6 5 3 2 | 1 - ）

5 5 3 2 1 2 3 | 5. 6 | i 2 3 2 i 5 | 6 - | 5. 6 i 6 i | i 2 3 i 2 i | 6 2 i 6 | 5 （3 5 6 i |

（莺唱）一炷　香　祝　先　父　　魂升　重　霄　九，

2 2 3 i 2 i | 6. i 6 5 3 ）| 5 5 3 2 3 1 | 3 - | i i 3 5. 6 2 7 | 6 - | 2 2 3 | 2 2 3 i |

二柱　香　　祝母　亲　吉祥　安康

i 3 5 i 6 5 3 5 | 6. i | 5 6 i 2 6 5 3 5 | 2 3 1 | （6 i | 2 2 3 i 7 6 | 5 6 i 6 5 3 2 | 1 2 3 5 6 ）| i i i 2 3 5 |

又 多　寿，　又 多　寿！　　　　　　　三炷

6. （7 2 | 6 6 0 3 5 | 6 6 0 5 6 | i. 2 3 5 3 2 2 7 | 6 6 5 3 5 6 ）| 2 2 3 0 3 | 2 2 3 i | i. 2 3 5 |

香　　　　　　　　　　　　　（红唱）三炷香　我 替小　姐　诚心 拜祈

6 6 7 6 5 6 |（i. i 3 5 6 5 6 ）| i i 0 5 6 0 | 2 2 3 2 i 0 | 2 2 3 2 i 0 | 3 6 i | 2 3 i | 3 5 6 i 5 0 |

月下　老，　　　　　　赐你 一个　博学多 才、　诚实敦 厚、俊雅 风 流、眉清目 秀、

i i 0 5 6 0 | i i 3 5 6 0 | 7 7 6 7 2 2 7 | 6 3 5 6 i i 0 6 | i. 2 5 3 2 3 i 2 7 | 6 6 0 i |

不高 不矮、　不胖 不瘦、　说不尽的 多情、说不完的 温柔 的 好　郎　君啊，

5. 6 i 2 6 5 3 5 | 2 0 5. 6 5 3 | 2 5 5 6 3 2 | i （5 6 i 2 | 3 - | 3 - | 2 - | 2 - |

与我 姐姐 配鸾　俦。

略慢

i.235 23i7 | 6.i 6532 | 1 -) | 6 6i 5321 | 3. 5 | 6 23 2i6 | 5 - |

（莺唱）烟袅 绕 牵动 一杯 愁，

6 67 65 | 03 5 6.432 | 3 1. | 3 2 2 27 | 6.5 65 6̃ | 5 - | i i2 6i54 | 3. 2 |

月儿 啊 我的心 事 你 知 否？ 千丝万 缕

5 53 5.627 | 7̣6 - | 56 4 0 53 | 2 2321 3 | 5.3 5 6i | 2 - | 23 i 2 |

理还 乱， 欲说 又还 羞，总是 恨悠 悠。（女伴唱）欲说

6 6765 6 | i.2 3253 | 2. 3 | 7 06 50 | 2.3 i27 | 6 - | 6 （56 |

又还 羞， 总是 恨悠 悠， 总是 恨 悠 悠。

渐快

i.2 3253 | 2. 3 | 2.3 i27 | 6 - | 6 - | 6 0) ‖

　　这是以花腔音调编创的一首七声羽调式新腔，表现崔莺莺和红娘虔诚祈福、欲说还羞的心态。其中红娘唱的"赐你一个……"一句竟高达45个字，颇具情趣。

碧云天，黄花地

《西厢记》崔莺莺唱段及女声合唱

[元] 王实甫 原剧
王冠亚、赵化南 改编
方绍墀 曲

1 = F 2/4

低回、压抑地

pp

碧云天天， 黄花地，

西风紧， 北雁南飞。

晓来 谁染 霜林 醉？ 总是 离人 泪， 离人

泪！ 恨 相见得晚， 怨

离别得疾！ 柳丝长， 玉骢难

系， 恨不得 倩疏林 挂住斜晖， 挂住斜

晖！ （女声Ⅰ唱）猛听一声（哪），

（女声Ⅰ唱）
松了金钏， 怕看那利禄故道，

（女声Ⅱ唱）
一声去也， 嗯，

| 6 - | 6 - | 5 5 5#4 | 5 2 21 | b7 - | 4 2 | 2 - | 1 - | 1 - ‖
嗯，　　　　　瘦了玉　肌，此恨　谁　　知？

| 1 1 | 2 1 | b7 - | b7 7.6 | 5 - | 6 - | 6 - | 5 - | 5 - ‖
瘦了玉　肌，　　此恨　谁　　知？

　　长亭表现了人物的厚重情愫和"伤别离"的动人情感魅力。七声商调式的"6"级音"b7"较好地描绘了碧云、黄花、西风、北雁这些景象，并形成对尾部二声部合唱的心情的推力。

伯劳东去燕西飞

《西厢记》莺莺、张生唱段

[元] 王实甫原剧
王冠亚、赵化南改编
方绍墀曲

1 = E 2/4

慢板 恳切、富有感情地

(莺唱)伯劳东去燕西飞，万水千山何日归？眼中流尽血和泪，心底还同未尽灰(呀)，未尽灰。

我未送行先防你去，你未登程先约归期。

(张唱)合欢未已离愁又相继，昨夜成亲今日就别离。此一去鞍马秋风自嘲理，顿时善保千金体。君瑞此去非得已，愿卿珍重保玉躯。

(莺唱)你休要一春鱼雁无消息，(张唱)我这里青鸾有信频频寄。

(莺唱)切莫为蜗角虚名蝇头小利，拆散鸳鸯两下里。

5 - |(5·6 6543)| 2 23 ³˥1 | 2 23 1 16 | 5⁴5 653 | ⁵2 3523 | 5 5535 | 65 6 | 1 ‖
切莫要　金榜无名　誓不归，

5 5 6553 | 2 - |(³2 - | 6 - | 5 653)| 2 212 ⁵32 | 1·276 5·6 | 1175 | 6⁴61 ‖
誓不归。　　　　（张唱）金玉　之有　当谨　记，

76 232 | 7 76 5 | 5·6 7 27 | 6763 5 | 2 272 | 3 5 32 | 2 275 | 6·71 | 7 - |
关山　难阻　恩爱　情。　与你　同心　结连　理，

(7·6 56)| 2 27 2 | 3 2 #172 | 6 5 (#43 | 23 53)| 2·3 27 | 2 ⁵32 | 3· 2 |
此身　此世　　　情

7 35 | 2 32 75 | 6 (671234 | 6 - | 6 - | ²2 - | ²2 - | ͭ7 - | ͭ7 -)|
不移。

（女声）6· ˥1 | 65 43 | 2 - | 2 23 | 5· 6 | 4 32 1 - |
啊，　　　啊，

（男声）0 0 | 0 0 | 6· 1 | 65 43 | 2 - | 2 3 | 5· 6 |
啊，　　　啊，

1 17 | 6 35 | 21 76 | 5 - | 5 - | 5 5 | 61 23 | 5⁵3 5 |
啊，　　　　　意如

4 32 | 1 - | 1 | 2 | 7 35 | 21 76 | 5 - | 5 - | 0 0 |
啊，

6 - | 6 ˥165 | 3·16 653 | 2 - | 2 223 | 55 3 | 5 23 216 |
痴，　心如　醉，　　　受尽了　相思　滋味。

0 65 | 1·2 15 | 6 - | 6 75 | 6·5 43 | 2 011 | 1 63 216 |
意如痴，　心如　醉，　相思　滋味。

5· (6 | 163 216 | 5·)1 | 3·5 115 | 05565 ⁵3 | 3 - | 3 - | 656 ˥116 |
这别　离之情　别离之情　　　恨压　青山

5 - | 0 0 | 0 01 | 3·5 115 | ˥6 - | 332 12 | 3 - | 3 - |
这别　离之情　又苦　十倍。

低，　　　恨压青山　低！

恨压青山　低，　　　青山　低！

　　这是《长亭》中莺莺与张生的大段抒情性对唱，以【平词】和【花腔】的调式结构，并适时运用短暂离调的色彩转换手法。男女二声部卡农式伴唱极具推进力度，从而使莺莺和张生对比二声部合唱达到高潮。

不是爱风尘

《朱熹与丽娘》主题歌

[宋] 严　蕊 词
方绍墀 曲

1 = F 2/4

抒情优美、略带忧伤地

不 是　　　爱风 尘，
去 也　　　终须 去，

似 被　　　前 缘 误。
住 也　　　如何 住。

花落 花开 自有时，　总赖 东君 主。
若得 山花 插满头，　莫问 奴归 处。

花落花开　　　自有时，　　总赖 东
若得山花　　　插满头，　　莫问 奴

啊，　　　　啊，　　　　啊，

君 归　　　处。

　　这是一段七声降羽角调式的唱段，表现了宋代女词人严蕊的忧伤身世。

爱情本是一世缘

《团圆之后》主题歌

王静茹 词
方绍墀 曲

1 = F 2/4

中速 深沉地

（3573 5375│3#573 5375│3613 6316│6 36 63│6 32 26│0 35 61│3 6│3 2 216│

1 -）│6·6 567│6· 5│3 6 23#4│3 -│3 67 65│51253 2│2 21 5627│
　　　　爱情本　应　一世　缘，　　　恩仇生　成瞬息

6 -│3 3 6 12│3432 3│6 60 7 65│515#4 3│0326 #12 2│0635 67 6│6 -│
间。　　有多少情意缠　绵，有多少愁绪百　结？问苍天，问苍天，

5 53 25│05 2 32 1│03 5 21│7672 6│5 535 6│6 651 3 3│73 7 65│515#4 3│
悲喜人生多艰险，坎坷命运何时完？爱也难(啊)散也难(啊)，好花零落雨绵绵。

53 56 6│65 1 3 3│02 3 2·7│6356 1│0636 6·3│3632 2·6│6 35 61│36│3 5 -│
爱也难(啊)散也难(啊)，孤枕伴泪情系牵。啊，　　　啊，　　　孤枕伴泪情系牵，

0636 6·3│3632 2·6│6 35 61│36│3 2 216│1 -│(13 56│i 33│i -）‖
啊，　　　啊，　　　孤枕伴泪情系牵。

　　这是一首女声独唱，以七声羽角调式结构编创的新曲。结尾处旋律连续自由模进，并结束于羽宫调式，较深刻地反映了全剧深沉的主题内涵。

这辈子再不能离你而分

《家》觉新、瑞珏唱段

许公炳 词
徐代泉 曲

1 = ♭B 2/4

(1 2 2 1 6 | 5. 3 | 2 1 2 3 5 2 | 1 -) ‖: 5 5 3 2 1 | 6 1 5 6 1 | 5 5 1 2 |

(觉唱) 好瑞 珏 你就要 分娩临
(觉唱) 这些 年 你为我 少食少
(觉唱) 眼底 下 你是我 唯一亲

3.(2 1 2 3) | 3 2 3 5 3 | 2 2 7.6 5 | 3.5 6 1 2 3 5 | 2 3 2 6 1 | 1 1 2 3 2 | 1 6 6 1 5 |

盆, 怎忍 心 风雪 天 送你 出 城! (瑞唱) 好明 轩 你不 要
寝, 这些 年 我让 你 多忧 多 惊。 (瑞唱) 嫁过 门 我给 你
人, 这辈 子 再不 能 离你 而 分。 (瑞唱) 眼底 下 你是 我

6 1 3 5 6 1 | 1 6 1 6 5 3 | 2 1 2 3 | 5 1 6 5 3 | 5 5 1 2 3 2 5 3 | 2 3 2 6 1 :‖

愁苦 郁 闷, 怎忍 你 为我 担 不孝 罪 名!
添愁 添 闷, 嫁过 门 你教 我 知真 知 心。
唯一 亲 人, 这辈 子 再不 能 离你 而 分。

(瑞唱)
‖: 0 0 | 1 1 2 3 2 | 1 6 6 1 5 | 1 1 5 1 | 6.1 6 5 3 | 0 2 7 6 | 5 - | 0 3 5 6 |

 眼底 下 你是我 唯一亲 人, 这辈 子 再不

(觉唱)
5 5 3 2 1 | 1 6 1 5 6 | 1 - | 5 5 1 2 3 - | 3 2 3 5 3 | 3 2 2 7 6 | 5 - |

眼底 下 你是 我 唯一亲 人, 这辈 子 再不 能

1 - | 1 1 6 5 | 5 1 2 5 3 | 2.5 3 2 | 1 - |

能 再不能 离你而 分。

(1 2 | 3 - | 3 - | 3 0 0)‖

5 1 2 3 5. 3 | 2 5 6 2 7 | 6.1 5 6 | 1 - |

再不 能 离你 而 分。

这段对唱是在【平词】对板基础上写成的。为了适应男女腔的不同音域,男腔多向下运腔,女腔多向上伸展。

你 忘 了

《家》觉新、梅小姐唱段

许公炳 词
徐代泉 曲

中国黄梅戏唱腔集萃

356

1=♭E 2/4

倾诉地

(3̣ 2̣· | 1̣ 2̇· | 3322 1122 | 3322 1122 | 3̇ 5 3̇ | 2̇ 0 0 7̣ | 6̣·725 3276 | 5 -)

27 26 5 | 3̣ 0 5 | 6·(725 | 3217 6̣) | 7 67 27 | 6 27 65 | 53 2 356 | 0 76 56 |
(觉唱)你 忘 了 梅 园 之 中 同 嬉

70 07 | 6 07 671 | 7̣·(235 | 235 3212 | 7 06 56) | 7 67 2 65 | 4·56 5 (276) | 53 6 63#43 |
戏, 共 比 牛 郎 和 织

2· (5 | 3·566 63#43 | 2 2561) | 2 2 56 | 5̣· 3 | 2 35 1653 | 2 - | 5 2 05 |
女。 (梅唱)都 只 为 那 时 年 纪 小, 不 知

3 32 1 | 16 1 2 12 | 65 (5 | 3532 2761 | 5 -) | 2 27 65 | 3523 55 | 0 32 35 |
世 事 高 与 低。 (觉唱)你 忘 了 圆 拱 桥 边 共 赏

6·(5 356) | 7 67 27 | 32 0 65 | 53 6 63#43 | 2 2(561) | 2 2 2 56 | 5̣· 3 | 2 5 45 |
月, 湖 心 亭 上 同 观 鱼。 (梅唱)过 去 的 事 情 已 忘

2 - | 2 5 45 | 2421 1 | 6 2 12 | 6̣ 5 1 | 6·165 416 | 5 - | 2 27 6 72 |
记, 何 必 又 来 重 新 提。 (觉唱)你 忘 了 你 生

65 6 | 7 67 272 | 3·5 32 7 | 06 72 | 676#43 2̇ | 52 3 537 | 2763 5 | 5 2̇ 5 |
病 时 我 着 急, 我 遇 不 幸 你 泪 啼。(梅唱)小 事

3 32 1 | 52 2 76 | 52 5#45 | 0 32 2̇ 265 | 1·2 65 | 1·6 56 3 | 2(561 2561̇ | 2̇ - |
不 须 殷 殷 记, 兄 妹 之 间 是 常 理。

快一倍

2̇ - | 3̇212̇ 1656 | 3·56 1̇ 65 3 | 4/4 2·2 22 2561̇) | 2 2 - - | 216 - 61 |
(觉唱)你 忘

$$5 \cdot (6\ \underline{55}\ \underline{55}\ \underline{1}\ \underline{61} \mid 5)\ 2\ \underline{3}\ 5 \mid \underline{61}\ 5\ 6\ 0 \mid 2\ 3\ \underline{23}\ 5 \mid 6\ 0\ 0\ 1 \mid$$

了　　　　　　　你把　诗　笺　和　信　退，　我

$$2 \cdot \underline{3}\ 1\ - \mid \underline{6}\ 5\ -\ 6 \mid 1\ 0\ 0\ 0 \mid \overset{f}{5}\ -\ -\ - \mid 5\ -\ -\ 3 \mid$$

肝　肠　寸断　　人　昏

$$\overset{\smile}{2}\ 0\ 0\ \underline{16} \mid 5\ 6\ -\ - \mid 6\ -\ -\ - \mid \underline{6}\ \underline{5}\ 3\ - \mid 3\ -\ - \mid$$

迷。

$$(\underline{1}\ \underline{2}\ \underline{2}\ \underline{2}\ \underline{1}\ \underline{2}\ \underline{2}\ \underline{2} \mid 3\ 5\ 6\ 1)$$

$$2\ -\ -\ - \mid 0\ 0\ 0\ 0 \mid 2 \cdot \underline{2}\ \underline{2}\ \underline{2}\ \underline{25}\ \underline{35} \mid 2\ 1\ 6\ 5 \mid \overset{2}{4}\ \underline{3 \cdot 56}\ \underline{1}\ \underline{6553} \mid \overset{3}{4}\ 2\ -\ \underline{2561})$$

慢一倍

$$\overset{2}{4}\ 2\ 2\ \underline{5}\ \underline{6} \mid 5 \cdot\ 3 \mid 2\ \underline{54}\ 5 \mid \overset{\smile}{2}\ 0\ 3 \mid 1 \cdot \underline{2}\ \underline{45}\ 3 \mid \overset{3}{2} \cdot\ (3 \mid \underline{5 \cdot 55}\ \underline{1}\ \underline{6165} \mid \underline{4653}\ 2\) \mid$$

（梅唱）我退　信　笺　　　不得　已，

$$\underline{5}\ \underline{2}\ 5 \mid \underline{21}\ 6\ 0 \mid \underline{62}\ \underline{12}\ \underline{65}\ 1 \mid 6 \cdot \underline{1}\ \underline{65} \mid \underline{405}\ \underline{126} \mid 5\ - \mid 2\ \underline{56} \mid$$

时过　境　迁　后悔　不　及。　　　　　　　　（女伴唱）盼　相

$$\overset{6}{5} \cdot\ 3 \mid 2\ \underline{54}\ 5 \mid \overset{5}{2}\ - \mid 2\ \underline{54}\ 5 \mid \underline{24}\ \underline{21}\ 1 \mid \underline{62}\ \underline{12}\ \underline{65}\ 6 \mid \underline{16}\ \underline{123}\ 2\ - \mid 2\ 0\ 0 \|$$

见，　怕相　见，　东风　无语　奈何　天，　奈何　天。

这段对唱，男腔将【彩腔】、男【平词】【阴司腔】部分旋律融为一体，并在上属调上展开；女腔以【彩腔】为基调，多在下属调上展开，并用一个主题音调 "2 56｜5 -｜" 变奏。中部"摇板"的运用是为了表现人物情感的激动。

自幼生在大江边

《秋》翠环及女声重唱

金　芝　词
徐代泉　曲

1=♭E 2/4

欢快地

（0 35 656i | 5 - | 5i 6i56 | 3 - | 3 6i 5643 | 20 50 | 2 53 2i6 | 5 35 6565）

（翠唱）53 5　6 | 5332 1 | 53 5 2327 | 6 5 | 16 1　2 | 35 2　3 | 6.5 35 1 | 2.（35
自幼　　生在　　大江　边，　爱看　千帆　争向　前。

6.　i | 2　2i76 | 5.6i2 6531 | 23 2 -）| 3553 2 35 | 53 2 1 | 6123 2116 | 53 2 5 |
　　　　　　　　　　　　　　晨风梳长　辫，　夜雨枕浪　眠。

11 23 5 | 6　05 6 5 6 | 1 16 3531 | 2　01 21 2 | 2 235 53 | 6 16 53 | 2.3 535 | 6. 56 |
人行千里远,（帮腔）啦啦啦啦,梦在船上　颠。（帮腔）啦啦 啦,一唱平添 三分胆,举桨划 破

i 16 5　23 | 5 30 23 | 5 30 32 | 1 12 5 53 | 2 - | 2 23 5 53 | 6 16 53 |
水中 天,(那个) 划(呀 那个) 划(呀 那个) 划破 水中 天。 （帮腔）一唱 平添 三分胆,

2.3 5 35 | 6. 56 | i 16 5 23 61 | 5 10 61 | 23 5 10 32 | 1 12 5 53 | 2.3 21 6 |
举桨划 破 水中 天,(那个) 划(呀 那个) 划(呀 那个) 划破 水中 天, 水中

5 656i | i5. 23 | 5 (6 i | 2. 3 | i2 6i | 5 23 | 5 - | 50 0）‖
天(哎哎 哟)。

　　这是根据【彩腔】音调重新创作的一首唱腔。曲中吸收了江南丝竹音调,力求旋律优美动听。女声帮腔的运用,加强了欢乐的音乐形象。

祭 春

《春》淑英唱段

金 芝 词
徐代泉 曲

1 = ♭E 2/4

（5 5 6i | 5. 3 | 5 6i 6531 | 2 2356 | 3 5 3 2 | 1.25 5 21 6 | 5 -) | 2 2 3553 |
旧翅 折断

2. 3 | 6 61 2 6 | 5 - | 61 1 2 | 5.6 5 3 | 2 23 1 6 | 3 2 (35 | 6. i |
新羽 生，　　　还你 蓝天 去寻 春。

2 2i76 | 5.i 6531 | 2 -) | 5 5 6 56 | 5 3 - | 2.5 3227 | 6. (5 | 3.2 3257 |
你莫 盘旋　　把我 忘，

6) 61 5 6 | 6 56 3 2 | 1.2 5 3 | 2 03 21 6 | 5 (5 6i | 5. 3 | 5 6i 6531 | 2 2356 |
我只能梦 中 把春 寻。

3 5 3 2 | 1.25 5 21 6 | 5.4 32 5) | 0 61 65 | 16 23 1 | (1 76 56 | 16 56 1) | 2 53 23 1 |
残花 摆 字　　　　　把春

65 6 1 | 2.3 1 | 1 76 5 | 17 1 | 2 | 5 12 43 | 2 0 16 | 5 35 653 | 2 (35 6i |
祭，我也 是 落花　入 泥 尘，　入 泥 尘。

2 35 6i | 5. 3 | 5 6i 6531 | 2 2356 | 3 5 3 2 | 1.25 5 21 6 | 5 4 3 2) | 5 56 12 |
年年 都

61 5 0 | 5.3 23 1 | 2.(1 61 2) | 5 56 65 3 | 2 3 1 | 16 1 65 4 | 5. (5 | 3 5 32 2761 |
有　春来 去，　春来　春去　失亲 人。

5 -) | 6156 1.(6 | 6156 1) | 2 27 6.(5 | 3257 65 6) | 0 1 65 | 6 6 5 | 5. 32 |
梅姐 泪，　　大嫂 恨，　　只怕 明年

1 02 53 | 2 0 01 | 6.1 21 6 | 5 (5 6i | 5 43 2 03 | 6 56 12 6 | 5 -) | 2 2 3553 |
是淑 英，　　　　　　更怕海儿

2· 3 | 6 61 21 6 | 5 — | 1 61 2 | 5·6 53 | 2 23 16 | 3 2 3 |

病情　重。　　　　　大　哥　的　春　天　是　海　　臣，

5 56 12 | 3 23 53 | 2·3 21 6 | 5（5 61 | 6·5 32 | 5 — | 5 0 0）‖

大哥的春天是　海　臣。

　　此段唱腔结构为ABA三段体。头、尾音调相同，是以【彩腔】构成；中部是用【阴司腔】加【彩腔】糅合而成。其间创作了一个过门，吸收了江南丝竹"江南好"的音调，将三个部分串起来。

心 想 飞

《春》觉新唱段

周楷、王新纪 词
徐 代 泉 曲

中国黄梅戏唱腔集萃

362

$\dot{1}$ — | $\dot{1}$ — | $\dot{1}\dot{2}\dot{3}\dot{1}$ $\dot{2}$ — | $\dot{2}$ — | $\dot{2}\dot{3}\dot{4}\dot{2}$ | $\dot{3}$ 0 | $\dot{2}$ 5 | $5\dot{2}$ $3\dot{2}$ |

$\dot{1}\cdot\dot{2}$ 35 | 23 $\dot{1}$) | $\frac{4}{4}$ 1. 6 1. | 2 | 33 — — | 3 — 5 — | 6 — — $6\cdot\dot{1}$ |

你 们 的 心（呀） 比 金 贵，

$5\cdot$($6\underline{72}6153$ | $5\cdot67\dot{2}6\dot{1}5$) | $666\underline{5}$ — | $\overset{5}{3}$ — — — | 1 — 5 — |

你 们 的 情 （呀） 闪 清

$\overset{5}{3}$ — — $3\cdot5$ | $2\cdot$($3564\underline{32}3$ | $2\cdot356\underline{43}2$) | 33 66 | $\dot{1}$ 33 $6\cdot\dot{1}5$ |

辉。 你 们 谁 也 没 得 罪，

66 $5\underline{3}$ 2 | 13 $3\cdot52$ | 55 2 532 | 13 $2\cdot3$ 1 | 5 35 $6\cdot\dot{1}5$ |

天 公 偏 不 把 爱 垂。 珠 花 翠 叶 无 能 护， 任 人 踩

6 — — 5 | 3 — 6 — | $4\cdot$ 32 — | ($\underline{14}$ 32 $\underline{17}$ $\underline{65}$) | 1 — — $6\cdot$ |

碎 空 伤 悲。 我

$6\cdot5$ 5 — 3 | $\overset{3}{2}$ — — — | 2 — — — | 1 — 2 — | 3 — — — |

羞 愧， 我 后 悔，

5 — — | 3 — 5 — | 7 — — — | $\overset{5}{6}$ — — $6\cdot\dot{1}$ | $5\cdot$($67\dot{2}6153$ |

我 负 罪，

$5\cdot67\dot{2}6\dot{1}5$) 5 | $\dot{1}$ $\dot{1}$ $\dot{1}$ 65 | $3\cdot5$ 12 3 0 | 2 — — — | 5 — — — |

我 一 腔 悲 悔 恨 愧 诉 与

$\overset{\sim}{3}$ — 2 $\overset{\sim}{2}$ | 1 — — — | $\dot{1}$ $\overset{\sim}{6}$ — — | 6 — — $6\cdot\dot{1}$ 5 — |

谁 （呀） 诉 与 谁？

3 — — — | 2 — 2 $\overset{\sim}{2}$ | $\overset{\sim}{\dot{1}}\cdot$($235$ 2356 | $\dot{1}$ — — — | $\dot{1}$ — — — |

$\dot{2}$ — — — | $\dot{2}$ — — — | $\dot{1}$ 0 0 0 | 1 — — — | 1 0 0 0) ‖

这段唱腔为新创的【摇板】。以男【火攻】音调为基础，运用"紧拉慢唱"的伴奏音乐，充分发挥管弦乐的功能，发展黄梅戏男腔的阳刚之气。

你 是 月

《鸣凤之死》鸣凤、觉慧唱段

蒋东敏 词
徐代泉 曲

1 = E 2/4

♩= 66 深情地

（鸣唱）你是月
高高地挂在天边，（觉唱）你是风 淡淡地
滋润心田。（鸣唱）你是山 伟岸地撑起
蓝天，（觉唱）你是水 温柔地载起 载起小
船。（鸣唱）你是我 梦里的永久身影，（觉唱）
你是我心中的春光无限。（鸣唱）你是我 人世间唯一的亲
人，（觉唱）你是我 生命中唯一的眷恋。（鸣唱）你送我至诚至爱
一个梦，（觉唱）你送我 至真至美一个愿。

（鸣唱）但愿人长久，千里共婵娟。
（觉唱）但愿人长久，千里共婵

此曲将【彩腔对板】【平词对板】糅合在一起重新编创而成。

血泪化作风雨骤

《逆火》韵竹唱段

周德平 词
徐代泉 曲

1 = ♭E 2/4

稍快

（　　）

血泪　化作　风雨

骤，

清唱

难倾我　一腔　怨忿　一腔　仇（啊）。

快

（乙大大

族董们　变野兽，　柴梦轩

人性丢。　残杀柴水　欺无辜，　殃及我儿　一命休，

一命　休（啊）。

时装戏影视剧部分

中国黄梅戏唱腔集萃

366

$\overbrace{1 - 2} | \underline{1 \ 6} \ \underline{1 \overset{\smile}{6} \ 5} | \overbrace{5 \ 3 - -} | 3 - - - | \overbrace{1 - 2} | 5 - 3 |$

痛　　柴　　水　　　哭　　我

$\overbrace{2 - - -} | 2 - - - | \underline{3 \ 3} \ \underline{2 \ 2} | \overbrace{2 \cdot \underline{1} \ \underline{1 \ 6 \ 1} \ 6} | 6 - - - | 1 - 3 - |$

儿，　　　　　肝肠寸断血　　　哽

$\overbrace{7 - - -} | 6 - - \underline{6 \cdot 1} | 5 (\underline{6 \ 5} \ ^\#\underline{4 \ 5} \ \underline{6 \ 5} \ \underline{5 \ 4} | \underline{5 \cdot \underline{6}} \ ^\#\underline{4 \ 3} \ \underline{2 \ 3} \ \underline{5 \ 6}) | \overbrace{1 - 2} | \underline{6 \cdot \underline{5}} \ \underline{3 \ 5} \ \underline{3 \ 3} |$

喉，　　　　　　　　血　　　哽

$(\overset{>}{\underline{3 \cdot 3}} \ \underline{3 \ 3} \ \underline{3 \ 3} \ \underline{3 \ 3} | \overset{>}{\underline{3 \cdot 3}} \ \underline{3 \ 3} \ \underline{3 \ 3} \ \underline{3 \ 3}) | 2 (\underline{1 \ 2} \ \underline{3 \ 2 \ 3} \ \underline{5 \ 3 \ 5} \ \underline{6 \ 5 \ 6} | \underline{1 \ 6 \ 1} \ \underline{2 \ 1 \ 2} \ \underline{3 \ 2 \ 3} \ \underline{5 \ 3 \ 5}$

喉。

慢　⌢　渐快

$6 - - - | 6 - - - | \frac{2}{4} \ \underline{5 \ 0} \ \underline{2 \ 7} | \underline{6 \ 2} \ \underline{7 \ 6} | \underline{2 \ 7} \ \underline{6 \ 2} | \underline{7 \ 6} \ 0 | 2 - | ^\#\overset{4}{5} -)$

(女合唱)

$\underline{2 \ 5 \ 6} | \underline{6 \ 5} \ 0 | \underline{5 \ 3 \ 2 \ 1 \ 6} | \underline{3 \ 2} \ 0 | \underline{5 \cdot \underline{6}} \ \underline{5 \ 3} | \underline{2 \ 3 \ 3 \ 1} \ 0 | \underline{1 \cdot \underline{2}} \ \underline{5 \ 3} | \underline{3 \ 2 \ 3} \ \underline{2 \ 1 \ 6}$

恨也　深，　爱也　稠，　阴阳　难隔　情　悠悠。

清板

$\overset{6 \ 5}{\underset{3 \ 2}} \ 0 | \overset{3 \ 2}{\underset{1 \ 6}} \ 0 | \overset{2 \ 3 \ 6}{\underset{6 \ 1}} \ \overset{1}{\underset{5}} | \overset{5 \ 3 \ 2}{\underset{6 \ 5}} \ \overset{2 \ 1 \ 6}{\underset{4 \ 3 \ 2}} | 5 - | \frac{4}{4} \ \underline{6 \ 1 \ 5} \ \underline{1 \ 2} \ \underline{6 \ 5} \ 0 |$

啊，　啊，　　啊！　　　　　(韵唱)柴　水　呀，

$\underline{2 \ 5} \ \underline{3 \ 2 \ 1} \ \underline{6 \ 5} | \underline{1 \cdot \underline{2}} \ \underline{5 \ 2 \ 4 \ 3} \ 2 \cdot \ 0 | \underline{2 \cdot \underline{5}} \ \underline{3 \ 2} \ ^\#\overset{\smile}{\underline{1}} \ \underline{2 \ 1} \ 0 | \underline{1 \ 6 \ 1} \ \underline{2 \ 3} \ \underline{5 \ 3} \ \underline{5 \overset{\smile}{3} \ \underline{2 \ 1}} | \underline{6 \cdot} \ 0 \ \underline{1 \ 2} \ \underline{5 \ 3} \ \underline{2 \ 1 \ 2} |$

声声　唢呐浓似酒；　孩儿啊，　啼笑声声　都　娇

$\overset{\searrow}{\underline{6 \ 5}} \ (大 \ 乙 \ 大 \cdot \ 大 \ 乙 \ 大 \ 大) | \underline{5 \ 5 \ 3} \ ^{3}\overset{\smile}{\underline{2}} \ \underline{3 \ 3 \ 2} \ \underline{1 \ 1} | \underline{6 \ 2} \ \underline{1 \ 2} \ \underline{6 \ 5 \ 6} | 0 \ \underline{1 \ 6 \ 1} \ \underline{2 \ 3} \ 1 |$

柔。　　　　　　一个　是　血气　方刚　好华　年，　　一　个是

$\underline{2 \ 2} \ \overset{\searrow}{\underline{6 \cdot \underline{1}}} \ \underline{6 \ 5} | 0 \ \underline{1 \ 6} \ 0 \ \underline{1} \ \underline{2 \cdot \underline{3}} \ \underline{6 \ 1} | \underline{6 \ 5} \ (大 \ 乙 \ 大 \cdot \ 大 \ 乙 \ 大 \ 大) | \underline{5 \ 3 \ 2} \ \underline{3 \ 5} \ ^{3}\overset{\nearrow}{\underline{3 \ 2}} \ \underline{1 \ 1} |$

青枝　刚把　嫩　芽　抽。　　　　　　见　几回　蓝天　白云

$\overset{\nearrow}{\underline{5 \ 2 \ 3}} \ \underline{2 \ 1 \ 6} \ \underline{3 \ 2} \cdot (大 \ 乙 \ 大 \ 大) | \underline{5 \ 7} \ \overset{\smile}{\underline{6 \ 5}} \ \underline{5 \ 3 \ 5} \ \underline{6 \overset{\nearrow}{1}} | \underline{5 \ 3 \ 2} \ \underline{1 \ 6 \ 2} \ \underline{6 \ 1 \ 5} \ (乙 \ 大 \ 大) | \underline{3 \ 3} \ \underline{2 \ 1} \ \underline{6 \ 5 \ 1} |$

红　日　照，　　　见　几回花　好月　圆春　光　稠。　　凄风　苦雨

2 $\overline{53}$ 2 1 $\overline{2}$ $\stackrel{1}{\underline{6}}$. (大 乙大大) | $\overline{16}$ 1 $\overline{23}$ $\overline{2}$ $\overline{16}$ $\overline{56}$ | $\overline{16}$ 1 | 2 $\overline{16}$ 5 $\overline{35}$ $\overline{3}$ | 2 0 3. $\overline{523}$ 5. $\overline{35}$ |
都是 无情 剑， 谁 料想冤魂 同路 血 同 流，

$\overline{656}$ 0 $\overline{15}$. $\stackrel{·}{6}$ $\overline{12}$ | $\overline{53}$ 5 3 $\overline{2.3}$ $\stackrel{·}{6}$ | $\dot{1}$ $\dot{1}$. $\dot{1}$ $-$ 7 | $\stackrel{·}{6}$ 0 $\stackrel{·}{6}$ 0 $\stackrel{·}{6}$ $\stackrel{·}{6}$ $\stackrel{·}{6}$ | 6 $-$ $-$ $\stackrel{·}{6}$. $\stackrel{·}{1}$ |
血 同 流(啊)。

5 $\stackrel{\stackrel{6}{\frown}}{5}$ $-$ ($\overline{1234567}$ | $\frac{2}{4}$ $\dot{1}$. $\dot{1}\dot{1}\dot{1}$ $\dot{1}\dot{1}27$ | 6. $\overline{666}$ $\overline{6}\overline{165}$ | 4 0 $\overline{65}$ $\overline{3}$ | 2 $\overline{56}$ $\overline{126}$ | 5. 7 $\overline{6561}$) | 2. $\overline{5}$ $\overline{35}$ 2 |
柴 水

$\frac{2}{4}$ 1. (2 $\overline{3523}$) | 5 $\overline{53}$ 5 | 6. $\overline{6}$ $\overline{53}$ | 2. $\overline{5}$ $\overline{32}$ 1 | 2 $\overline{5}$ $\overline{35}$ | $\overline{23}$ $\overline{21}$ | 6. $\overline{1}$ $\overline{23}$ | $\overline{12}$ $\overline{6}$ 5 |
呀， 虽说 是 患难之交 时 光 短，生与死 恩义 不朽 永 长 留。

$\overline{65}$ 6 | 0 $\overline{5}$ $\overline{35}$ | 2 $\stackrel{3}{2}$ $\overline{65}$ | $\overline{6}$ 1 $\overline{16}$ | 2 $\overline{23}$ | 1 | $\overline{16}$ 1 2 $\stackrel{\frown}{2}$ | $\overline{16}$ 1 $\overline{5}$ 5 | $\overline{16}$ $\overline{5}$ 6 |
我的儿 就是 你的 儿，长幼 结缘 是 他前世修。 他未 曾

0 $\overline{5}$ $\overline{35}$ | 2. $\overline{3}$ $\overline{55}$ $\overline{3}$ | 2. $\overline{5}$ $\overline{32}$ | 1 | 0 5 | 5 $\overline{53}$ $\overline{21}$ | $\overline{16}$ 1 $\overline{65}$ | $\overline{53}$ 5 $\overline{12}$ | $\overline{6}$ | 5 |
学 步 请你帮他 把 路 走， 他 心智 未开 请 你 帮他 辨 春 秋。

稍快
1. $\overline{1}$ $\overline{61}$ | 0 $\overline{3}$ | 5 | $\overline{61}$ $\overline{5}$ 6 | $\overline{16}$ 1 $\overline{23}$ | $\overline{53}$ $\stackrel{\frown}{\overline{21}}$ | $\overline{16}$ 1 $\overline{23}$ | $\overline{12}$ $\overline{6}$ 5 | 5 $\overline{1}$ $\overline{6}$ 0 |
吃喝拉撒 请你 勤伺候，夏衬冬衣 请你 多 筹 谋。 他 哭 啦，

($\overline{5612}$ $\overline{6}$ 0) | 1. $\overline{1}$ $\overline{61}$ | $\overline{2.3}$ 1 | $\overline{5621}$ $\overline{6}$ | 2 $\overline{53}$ $\stackrel{3}{2}$ 0 | ($\overline{2353}$ 2) | $\overline{16}$ 1 $\overline{23}$ | 2 $\overline{16}$ 1 |
你就 吹起 唢 呐 把他 逗； 他 笑 啦， 你 就乖儿 宝贝

5 7 | 5 | 6 $\stackrel{\frown}{6}$ | 5 | 1 $\overline{16}$ $\overline{12}$ | 5. $\stackrel{\frown}{\overline{6}}$ | 5 ($\stackrel{·}{2}$ $\overline{76}$ | 5) $\overline{6}$ $\overline{53}$ | 5 2 | 2. ($\overline{35}$ $\stackrel{·}{1}$ |
叫 声 柔。 千叮 咛 万嘱 咐，

慢 渐快
6. | 5 | 4. $\overline{56}$ $\stackrel{·}{1}$ $\overline{6543}$ | $\frac{1}{4}$ 2) 5 | $\overline{35}$ | $\overline{23}$ | $\overline{21}$ | $\overline{615}$ | 0 5 | $\overline{56}$ | $\overline{12}$ | $\overline{31}$ |
此 情 此意 无尽 头。 恩 在 母子 何以

再快
2 5 | $\overline{35}$ | $\overline{21}$ | $\overline{61}$ | $\overline{65}$ | 0 1 | $\overline{16}$ | 1 | $\overline{21}$ | 2 | 0 5 | $\overline{52}$ | 3 | $\overline{23}$ |
报，韵 竹 唯有 热血 流。 唤幼 儿 呼柴水， 痛 且 忍 泪且

1 | 5·5 | 65 | 31 | 2 5 | 53 | 2 | 3 | 6 61 | 5· | 1·1 | 61 | 55 | 6 |

收，亡魂 在前 慢慢 走。容 我 人 世 暂停 留，热 血 要作 冲天 吼。

6 61 | 2 | 26 | 5 | 55 | 6 | 11 | 2 | 1·2 | 33 | 23 | 5 |

账有 主 债有 头， 恩报 恩 仇报 仇。 黄泉 路上 再聚 首，

4/4 5 5 53 5 6 5 6 | (6·7 65 3535 6) | 53 5 1 0 | 6̃ - - - | 6 - - 6·1 |

死不 还家 唱 自 由，

5 0 6̃ 5 0 6̃ | 5·6 53 23 21 | 6·1 61 23 12 | 35 23 5 06 | 1 - - - | 1 - - - |

（女帮腔）

渐慢

1̇ 6 1̇ 6 5 | 53 0 56 1̇ | 5̃ (656 5 656 | 5 1̇ 35 6 1̇ | 5 0 0 0) ‖

唱 自 由！

　　这段咏叹调是女【平词】腔系成套唱腔。【散板】【快板】加【摇板】、慢【平词清板】【阴司腔】加【哭介】唱腔转入【二行】【三行】，在长拖腔中推向高潮结束。

怎 能 忘

《逆火》韵竹、柴梦轩唱段

周德平 词
徐代泉 曲

1=♭E 2/4

（韵唱）你 不辞而别 无 踪 影，
撇下 我 叫 天 不应
呼地 不 灵。 也曾想 乱麻 快刀
从 此 绝， 无 奈 柔 情 偏如
涌。 更有 怀中 幼儿 啼， 声声 都是
唤 亲 人。

（柴唱）想 在 心 头 夜夜梦， 今日 美 梦 竟成真。

如见 外面 新世界， 生机 萌 动 又 青春， 又 青 春。

时装戏影视剧部分

中国黄梅戏唱腔集萃

370

5·761) | 2 72 37 | 6 76 53 | 6 1 1265 | 53 5 615 | 0 3 27 | 67656 1 | 27 5 32 |
怎　能　忘　中州　初见　花欲　放，　　怎　能

2·676 5 | 53 5 61 | 2 32 1 | 16 1 231 | 216 5 | 5356 16 | 65 6 53 | 2 35 2612 |
忘　后　院　相约　春正　浓。(韵唱)怎　能　忘　　互勉　学

65 (6123) | 5 35 616 | 5·1 65 3 | 2123 56 | 53 5 231 | 2 23 5321 | 6 (05 6123) | 53 6 53 |
做　　新青　年，　怎　能　忘　立誓　冲破　旧牢

216 5 | 3561 #43 | 2·3 535 | 0 16 56 | 1623 1 | 3·561 65 | 65 3 231 | 5 03 2612 |
笼。(柴唱)怎　能　忘《女神》共读　心血　沸，(韵唱)怎　能忘　昂首　企盼新(呀)新人

16 1 5 | 5 62 7·6 | 5·6 161 | 0 61 35 | 3206 1 | 3·561 #43 | 23 5 7 | 65 1 2 |
生。(柴唱)怎　能　忘　同气　相求　庆知　己，(韵唱)怎　能忘　紫箫　动心

53 5 231 | 216 5 | 2723 532 | 27 5 32 | 0 23 5 35 | 615 6 | 5 61 65 | 2·3 535 |
一　声　声。(柴唱)怎能忘　紫箫声中　手携　手，(韵唱)怎　能忘　紫箫声中

16 1231 | 126 5 | 5 5325 | 3 231 | 5 35 231 | 216 5 | 23 5 | 61 2· |
结　欢　情。　手携手，(柴唱)心连　心，(韵唱)心连　心，(柴唱)结 欢情。(女帮)啊，(男帮)啊，

(韵唱) 35 6 1 | 0 0 | 55 616 | 5· 3 | 2·3 5 | 56 532 | 3 - | 52 1 65 |
啊，　　(女帮)怎能　忘　紫箫　声　中　花　似

(柴唱) 0 0 | 23 5· | 0 0 | 33 231 | 2 - | 5·61 | 1·2 65 | 3 - |
啊，　(男帮)怎能　忘　　紫箫声　中

61 2· | 25 35 | 6 - | 6 64 32 | 3 1 | 6 | 51 2 53 | 2·3 216 | 5 - |
火，　怎能忘　紫箫　声中　约前程，

53 5 615 | 6 - | 035 6156 | 1 - | 3·5 656 | 6 1 | 2·3 216 | 5 - |
花似火，　怎能　忘　紫箫声中约　前程，

此曲前半部分为女【平词】段落加男【彩腔】段落。后半部分为男女【对板】，将【彩腔对板】和【平词对板】结合使用。

故事如藤缠满树

《啼笑因缘》何丽娜、樊家树唱段

金　芝　词
徐代泉　曲

中国黄梅戏唱腔集萃

372

1=♭B 2/4

亲切地

（6·i 23i | 6·i 53 | 2 35 231 | i·6 1235）‖: 6·i 23i | 6i 5　6 | i5 6i65 | 3·（2 1235）|

（何唱）故　事　如藤　缠满　树，
（何唱）瓜　葛　深深　防变　故，
（何唱）关　外　已是　风雪　舞，

6·i 23i | i6 5　32 | 1·2 563 | 2·3 231 | 2　- | 3·5 2i | 6·156 i | 2·3 5 65 |

字　字　新奇　一本　书。（樊唱）如　今　走到　十字
免　遭　不测　出古　都。（樊唱）此　刻　最念　黑土
我也　想　见她　恨无　途。（樊唱）关　氏　父女　无消

3　- | 2·3 53 | 6·i 653 | 2 53 231 | i·6　5　6 （1235）:‖ 6·i 23i | 6i 5　3 |

路，　新书　难续　笔墨　枯。（何唱）陶　太太　已将
地，　飞身　关外　寻秀　姑。
息，　寝食　难安　心难　舒。

5·6　27 | 6·i 35 | 7·6　- | 5 56 i2 | 6i 5　6 | 5i 2 53 | 2·3 231 | 2·（3 |

真情　露，　　嘱咐　我陪　你上　天都。

5 6i 653 | 22 01 | 6·5 6i | 22 03 | 5 6i 653 | 231 2 ）| 5 53 2i | 6·156 i |

（樊唱）凤喜　秀　姑

2 56 31 | 2 12　3 | 2·3 53 | 6·i 65 | 53·　2 | 53 | 2·3 21 | i·6 （1235）|

因我　苦，　不忍　累你　学业　疏。

6·i 23i | 2·　3 | i6 3 2i6 | 5·　6 | i5 6i65 | 3 05 3216 | 5 53 2123 | 5 i6 65 |

风　雨　来　时　应同　路，　怎能　让你

6 i 35 2 | 1·（2 1235）| 6·i 23i | 6i 5　3 | 5·6　27 | 6·（5 3256）| i i 2 32 |

一身　孤？　不知　有心　作凤　喜，　还是

6·i 653 | 2·　3 | 5·6 i2 | i6 5 352 | 1·（235 6i23 | i　- | i 0 0 ）‖

无意　代　秀　姑？

此曲是采用"道情"花腔小调，并糅合进男【平词】音调，创作而成的一首羽调式唱腔。

这是一间冰冷屋

《啼笑因缘》沈凤喜及女声伴唱

金 芝 词
徐代泉 曲

1 = F 4/4

(女伴)嗯，嗯，嗯，嗯，嗯，(沈唱)这是 一间

(女伴)嗯，(沈唱)冰冷 屋，(女伴)嗯，

(沈唱)这是 一座 阴森 窟。(女伴)嗯，(沈唱)铜床 棉被 华 饰，

翠花 红脂 银 梳。

难买 新人笑，怕听 亡人

哭。 雅琴 太无 德，拉我跳深 谷。 稍快

悔我 恋财 物，恨我 软软 骨！ 渐快

风 儿 呀，

快过黄山 传恶 讯，(女伴)风无 语，

(沈唱)云 儿 呀，

中国黄梅戏唱腔集萃

374

$3 - | 3. \quad 5 | 2. (343\ 2161 | 2.343\ 2161) | 33\ 22 | 2.1\ 61 | 1\ 665 | 42\ 04 | 5.1\ 61\ 6 |$
驾我亲人来把 野火扑。

$5 - | 0\ 0 | 0\ 0 | 0\ 0 | 55\ 6 | 3\ 2 | 1\ 21\ 6 | 61\ 62 |$
　　　　　　（沈唱）你在笑，笑我 花自落；你在笑，

$2.\ 1\ 61\ 6 | 65\ 4 | 24\ 5 | 0\ 0 | 0\ 0 | 0\ 0 | 0\ 0 |$
（女伴）云 飘 忽。

$2 - | 16\ 5\ 4 - | 4 - | 5.\ 3\ 32\ 1 | 2 - | 2.\ 16 | 53\ 5 |$
碎了 心中珠， 碎了

$55\ 6 | 6 - | 16\ 5 | 4 - |$
你在哭， 碎了

$65\ 3 | 2(356\ 3561 | 2356\ 3561) | 22\ 56 | 5.\ 3 | 5.3\ 23\ 1 | 2(2123) | 56 | 5.6\ 53 |$
心中珠。 心想抗拒 身无力， 只能是

$25\ 31 | 21\ 53 | 3(56\ 1 | 5624\ 3) | 3\ 66 | 5.6\ 43 | 2.\ 1\ 61 | 2.\ 3 | 12\ 6 |$
藏仇 压恨 随风漂 浮， 随风漂

（沈唱）$5 - | 5.\ 0 |$
浮。

（女伴）$5.\ 6\ 7\ 5 | 3\ 2 | 72\ 6 | 5 - | 5 - | 5.\ 0 |$
啊！

　　这段唱腔是以女【平词】腔系为基础，糅合【彩腔】【阴司腔】及【哭介】部分旋律，重新编创而成。女声伴唱作过门，也是烘托情感的需要。

他在墙上瞪眼睛

《啼笑因缘》沈凤喜唱段

金 芝 词
徐代泉 曲

1 = E 2/4

呆滞地

(3 2 0 | 2 1 0 | 6· 5 | 4 2 | 5 -) | 2 2 3 5 5 3 | 2 0 0 | 6 0 1·2 |
　　　　　　　　　　　　　　　　　　　　　他在 墙上　　瞪眼

6 5 0 | 1 6 1 0 | 3 2 3 0 | 5 1 2 5 4 3 | 2· (3 | 5 1 6 1 5 3 | 2 -) | 2 3 5 35 |
睛，　　怨我　凤喜　恨深 深。　　　　　　　　　　　每日

6 3 2 1 0 | 2 3 5 3 2 2 7 | 6 (0 5 3 2 5 7 | 6) 1 2 3 | 1 6 1 5 | 5 1 2 5 4 3 | 2 0 0 1 | 6·1 2 1 6 |
弹 琴 来 谢罪，　　他才又展 眉 笑吟 吟。

5· (1 2 3 4 5 6 7 | i· 7 6 | 5 0 4 0 | 5· 3 | 2 3 5 2 1 6 | 5 6 5 6 1) | 2 0 2 3 | 5·6 6 5 3 |
　　　　　　　　　　　　　　　　　　　　　　　　她本 也是

2·3 1 6 | 1 2 0 | 5 5 6 5 3 | 2 3 1 0 | 6 1·2 | 6 5 0 | 1 6 1 | 2 | 3 5 2 3 |
苦命 女，　却有　一颗　救人 心。　仗剑 除害

5·3 2 3 1 | 2 1 6 6 (1 2 3) | 5· 5 3 | 6 5 6 3 5 | 5· 3 | 2 1 6 | 1 6 1 2 3 | 5·3 2 5 |
平民 愤，　飞 到 天 上　已成 神，飞 到天上 已

6 5 2 5 3 | 2·3 2 1 6 | 5· (1 2 3 4 5 6 7 | i - | 7 i 7 i 7 i 7 i | 6 7 6 7 6 7 6 7 | 5 6 5 6 5 6 5 6 | 4 0 4 0 |
成 神。

5· 3 | 2 3 5 2 1 6 | 5 -) | 1 0 2 7 | 6 1 5 6 1 | 2 2 3 5 | 5· 3 2 | 7·2 3 5 3 2 7 | 6 5 0 |
　　　　　　你 是 我的影，又为 何　　　我的衣破你 衣 新？

1 0 2 7 | 6 1 5 6 1 | 1 1 2 3 | 3· | 2 3 | 5 5 6 5 3 | 2 1 2 | 3 | 5 7 6 1 7 | 6 5· |
你 是 镜中我，又为 何　　你丰如 满月我　　瘦若寒 星？

1 0 2 | 5̂3̂ 2 3 | 5 3̂5̂ 6 | 6· 5̂6̂ | i·7̂6̂ i | 6̂5̂3 0 2̂3̂ | 5 6̂i̇̂ 6̂5̂3 | 2 0 | 5 —

你　是梦中我，　又为何　我　声声哭泣　　你　无　泪　痕？

7 — | 6 2̂ 2̂1̂6̂ | 5 (2̇ 1̇2̇ | 6̂7̂ 6̂5̂ | 4̂3̂ 2̂1̂ | 7̂6̂ 5̂4̂ | 3 2 | 5 — | 5 0 0)

全曲是用【彩腔】【仙腔】的音调重新创作而成。前半部在传统样式上稍加变化；后半部运用音乐主题展开的写法层层推进。

嫂 叔 别

《祝福》祥林嫂、祥富唱段

金 芝 词
徐代泉 曲

$1 = ♭E \frac{2}{4}$

深情地

(嫂唱)来 人 间　　　　换 过 了二十

六 春 秋，　看 今 天　脚 下 路 已 走到尽 头。

(富唱)好嫂　嫂　　在 我 卫 家 罪 受够，　苦 水

泪 水 满 山 沟。(嫂唱)苦药　不 能　把你哥哥救，　泪 水

流不尽　心上 千重 愁。(富唱)嫂 嫂 十 年 抚养 我，　恩 情

似水　心底　流。(嫂唱)今夜 如何　脱虎 口?(富唱)恨弟 无能　来分 忧。

(嫂唱)不死　只有 走,(富唱)想留　也 难留。(嫂唱)走?(富唱)走!(嫂唱)走?(富唱)走!(嫂唱)

想到 此时 无牵　挂,　　待 到 走时　又

怜 你 孤儿寡 母　思念 如 钩。(富唱)只求 你　莫把 娘 埋

怨,　我 已 能　撑起卫家破 门 楼。(嫂唱)嫩 嫩 肩 膀

$0\underline{6}$ $\underline{5\widehat{243}}$ | $2\underline{03}\underline{27}$ | $\underline{767}\underline{25}$ | $\underline{33}\underline{27}\overset{7}{6}$ | $\underline{1356}\underline{126}$ | $\overset{\frown}{\overset{.}{6}5}(\underline{6123})$ | $\underline{227}\underline{65}$ |

加重 担， 今日 别 何日 见 泪梗 咽 喉。 （富唱）一兜 红芋

$\underline{3.5}\underline{66}$ | $\underline{02}\underline{76}$ | $\underline{5.3}\underline{56}$ | $\underline{72}\underline{703}$ | $\underline{2.3}\underline{127}$ | $\dot{6.}(\underline{725}$ | $\underline{3217}\dot{6.})$ | $\dot{6.}\underline{276}$ |

几枚 铜钱 跪送 嫂嫂 走， 但 愿

（嫂唱） $0\underline{5}\underline{35}$ | $6-$ | $\underline{65}\underline{31}$ | $2-$ | $\underline{5.}\underline{66}\underline{532}$ | $\underline{31}\underline{2}\underline{53}$ ‖

但愿 得 出大 山， 大山 外面 是 绿

（富唱） $\dot{6}\dot{5}.$ | $0\underline{1}\underline{35}$ | $6-$ | $\underline{6.1}\underline{22}$ | $\underline{256}\underline{161}$ | $\underline{16}\underline{31}$ ‖

得 出大 山， 大山 外面 是

$\underline{2.3}\underline{216}$ | $5(\underline{61}\underline{2356}$ | $\underline{71}\dot{2}\dot{1}\underline{165}$ | $\underline{4.5}\underline{16}$ | $5-$ | $\underline{5}00)$ ‖

洲。

　　该段对唱综合运用了【彩腔】对板、【平词】对板和男女【平词】部分音调，根据情感需要，重新编创而成。

我 问 谁

《祝福》祥林嫂唱段

金 芝 词
徐代泉 曲

1 = ♭E 2/2

（女伴）深深 足印

如字 写, 字字 流泪 尽含

悲。 桥断 水断 门 又背,

山里 山 外 路 不

回。 稍慢 （嫂唱）红灯响炮 千 家

醉, 只 有 我（呀）

魂 若 青烟 伴着 雪花 飞,

雪 花 飞。

有力度地

天说我有罪,

2 5 21 6 | 6̣⁶5 (2̇2̇ 5) | 51 1 2 | 61 5 6̇ | 25 5 45 | 65 6 | 6· 53 | 25 21 |

地说我有罪, 　人说　我有罪, 神说　我有罪。

6̣ 01 216 | 5· 5(612 | 35 21 | 65616 555) | 11 65 | 11 65 | 11 65 | 31 2 |

　　　　捐了 门槛　还有罪, 我向 何处 问是非?

55 32 | 55 32 | 55 32 | 32 5 | 53 5 | 65 3 | 2· 16 | 12 216 |

捐了 门槛　还有罪, 我向 何处　问是非, 问　是非?

5· (5671234 | 54 32 | 17 65 | 65 43 | 21 76 | 17 65 | 43 23 | 523 523 |

523 523 | 5·435 235·4 | 3523 5·435 | 235·4 3523 | 4/4 5 043 21 26 | 5·6 55 235)|

5 53 32 1 | 2·(321 6161 2) | 5 53 2 3 | 1·(2 76 5656 1) | 3 3 2 2 |

捐你 为赎罪, 　　　　反要把命追。 　　菩萨也流

1 6̣ 15̣ - | 5 23 35 | 2· 3 1 0 |(1 56 16 12 | 3 123 2334 |

泪, 　　　只为弱女　悲。

5· 43 21 23 | 5 5 5 5)| 5 0 6· 1 | 5·(6 55 56 56) | 3 - 1 - |

　　踩碎你　身无

5 3 - 3·5 | 2·(35 43 21 7 | 6·5 61 2321 2)| 5 0 6· 1 | 5·(6 55 56 53)|

力, 　　　　砍断你

（定音鼓）

2 - 5 - | 5 2 - 1 | 6·(7 17 65 35 | 6·7 17 6765 6)| 1 56 1 (X)|

手难挥。 　　　　　　抽打你

2 12 (X)| 3 2 3 (X)| 5 - 3 5 | 6 - - - | 6 - - 5 |

有何益, 有何益, 有　何　益?

$\underline{3}$ - - - | 3 - - - | ($\underline{3\cdot\underline{4}}$ $\underline{54}$ $\underline{3212}$ $\dot{3}$) | $\underline{53}$ $\underline{5}$ $\underline{2\cdot3}$ $\underline{21}$ | $\overset{1}{6}$ - - 1 |

你也　是躺在雪　中　的

2 $\underline{35}$ 5 - | 5 - - 3 | 2 $\underline{05}$ $\underline{21}$ | $\underline{6}$ $\underline{01}$ $\underline{2}$ $\underline{6}$ | $\underline{5\cdot}$($\underline{61}$ $\underline{23}$ $\underline{56}$ $\dot{1}$ |

一　条　　　　　　死　　　　蛇。

$\underline{5\cdot6}$ $\underline{43}$ $\underline{2343}$ 5) | 2 5 - - | $\underline{65}$ $\overset{5}{3}$ - - | $\underline{23}$ $\overset{3}{2}$ - - | $\underline{1\cdot}$ $\underline{2}$ $\underline{16}$ $\underline{5}$ |

天睡、　地睡、　人睡、　神也睡，

$\underline{56}$ 5 - 6 | $\underline{63}$ $\underline{21}$ - | $\underline{1\cdot}$ $\underline{2}$ $\underline{6}$ $\underline{5}$ | $\underline{1\cdot}$ $\underline{2}$ $\underline{6}$ $\underline{5}$ | $\underline{1\cdot}$ $\underline{2}$ $\underline{61}$ $\underline{5}$ |

买我、　卖我、　逼我、嫁我、打我、骂我、羞我、赶我，

2 $\underline{23}$ 1 2 | 3 $\underline{35}$ 2 3 | ($\underline{35}$ $\underline{23}$) | 5 - $\underline{5\cdot}$ $\underline{3}$ | $\underline{56}$ - - |

是谁之罪，是谁之罪？　　　　我　问　谁，

6 - - $\underline{6\cdot\dot{1}}$ | 5 - - - | $\overset{\dot{1}}{3}$ - - $\underline{3\cdot5}$ | 2 - - - | $\underline{53}$ - 5 | $\overset{\smile}{2\cdot}$ $\underline{1}$ 6 0 |

我　问　　谁？

转1=F（前6=后5） **温暖而深情地**

ff
$\frac{2}{4}$ ($\overset{>}{\text{x}}$ - | $\underline{5}$ $\underline{1}$ | 2 3) | $\underline{5\cdot}$ $\underline{61}$ | 5 - | $\underline{6\cdot5}$ $\underline{32}$ | 3 - | $\underline{5\cdot6}$ $\underline{5323}$ |
啊，　　　啊，　　　　啊，

$\frac{2}{4}$ 0 0 | 0 0 | 0 0) | $\underline{3\cdot}$ $\underline{25}$ | 3 - | $\underline{3\cdot2}$ $\underline{16}$ | 1 - | $\underline{2\cdot3}$ $\underline{2165}$ |

$\overset{3}{\underline{6\cdot}}$ 1 | $\underline{53}$ $\underline{2}$ $\underline{216}$ | 5 - |
$\overset{5}{\underline{3\cdot}}$ 5 | $\underline{6\cdot5}$ $\underline{432}$ | 5 - |

$\underline{22}$ $\underline{55}$ $\underline{53}$ | $\underline{32}$ $\underline{3}$ $\underline{216}$ | 5 $\underline{1\cdot2}$ | $\underline{5\cdot3}$ $\overset{3}{2}$ | $\underline{21}$ $\underline{532}$ |
人说死后家　　还美，

$\underline{1}$ $\underline{23}$ $\underline{216}$ | ($\underline{6135}$ $\underline{6316}$) | 2 $\underline{35}$ | $\underline{65}$ $\underline{2}$ $\underline{53}$ | $\underline{2\cdot3}$ $\underline{216}$ | $\underline{5\cdot}$($\underline{7}$ $\underline{6123}$ | $\underline{53}$ $\underline{2\cdot3}$ | $\underline{1661}$ $\underline{5}$ |
（女帮）家　　还美，　（嫂唱）似闻亲人

$\underline{15}$ $\underline{6}$ $\underline{16}$ $\underline{2}$ | $\underline{65}$ ($\underline{5612}$) | $\underline{5}$ $\underline{53}$ $\underline{23}$ 1 | $\underline{6156}$ 1 | $\underline{5}$ $\underline{23}$ $\underline{216}$ | $\underline{56}$ 0 | $\underline{16}$ $\underline{123}$ | $\underline{5}$ $\underline{23}$ $\underline{21}$ |
唤我归。　　不在　人间做野鬼，　只求亲情

$\underline{6\cdot1}$ $\underline{2}$ $\underline{12}$ | $\underline{65}$ ($\underline{5612}$) | $\underline{3523}$ $\underline{5}$ $\underline{53}$ | $\underline{2}$ $\underline{16}$ 1 | $\overset{\smile}{\underline{6\cdot1}}$ $\underline{23}$ | $\underline{2161}$ $\underline{5}$ | $\underline{1\cdot1}$ $\underline{35}$ | $\underline{1665}$ $\underline{6}$ |
暖　心　扉。　　还我静静贺家院，还我清风戏晚炊。还我水绿山峰翠，

3 5 7 6 5 | 5 3 5 2 3 1 7 | 6 1 5 (6 1 2 3) | 5 5 3 2 3 5 | 6 - | 6·5 4 6 | 5·4 2· | 2 5 5 6 |
还我花香杏　子　肥。　　　　还我红　烛　贺新　岁，　　　还我

5 4 2 1 | 6 4 2 2 1 6 | 6 5· | 6 1 6 5 4 5 | 6 1 6 2 | 4 4 2 5 | 5· 3 2 5 |
祝福暖酒杯，　　还我阿毛怀中偎。亲亲儿　　娘　心

5 1 2 4 3 | 2·(3 5 1 | 6·1 6 5 4 6 5 3 | 2) 5 3 5 | 2·3 5 | 2 3 1 0 | 6 6 1 2 3 |
醉，　　　　　　　　还我个无　过　无罪，　无绳无鞭，

（花唱）3 5 2 5 3 5 | 6 5 2 3 5 3 | 3 2 3 2 1 6 | 5 - | 5 3 5 | 6 6 1 5 6 | 6 - |
无　是　无非，　　　无是　无(啊)

（女合唱）0 0 | 0 0 | 0 0 | 0 0 | 5 3 5 | 6 6 1 5 | 6 6 4 |
3 1 2 | 3 3 5 2 1 | 4 1 -

5 - | 5 - |
非。
5 - | 5 - |
2 - | 2 - |
7 7
5 5

（5 - | 5 - | 5 - ）‖

　　这段咏叹调分三个部分：开头以"1232"为动机，【彩腔】以音调做基调的女声伴唱，塑造铿锵的音乐形象。中间为成套唱腔，有慢【平词】、主题乐句展开的原板【彩腔】、新创的快三眼【彩腔】、摇板【火攻】，塑造了祥林嫂的悲剧人生。最后为【仙腔】，加入伴唱，塑造主人公对美好生活的向往。

我为蚕儿添桑叶

《二月》文嫂唱段及伴唱

金 芝 词
徐代泉 曲

$1 = {}^{\flat}A$ $\frac{2}{4}$

（文唱）我为蚕儿添桑叶，蚕儿
（文唱）茶山静静还未起，薄雾
（文唱）远望石桥涌情思，多少

蜜蜜吐情丝。你给人彩丝织彩梦，却给我
为你着蝉衣。你把清香送千里，我把
遗梦在桥西。似闻阵阵喜乐起，是我

一个残梦一段残丝，
冷泪洒嫩枝，
思妹

一段残丝。（女唱）你到哪里去？哪里去？切莫把路迷，切莫
洒嫩枝。（女齐唱）你到哪里去？哪里去？桥东是桥西，桥东

把路迷。
是桥西。

嫁恩师，文嫂不能来道喜，

（木鱼）

留我采莲膝前依，膝前

中国黄梅戏唱腔集萃

384

$\widehat{2.}$ $\overline{16}$ | $\overline{56}$ $\overline{35}$ | $2(\overline{56i}$ $\overline{256i})$ | $\overline{2}$ $\overline{2}$ $\overline{5}$ $\overline{45}$ | $\dot{6}$ — | $\overline{6}$ $\overline{6}$ $\overline{5}$ $\overline{45}$ | $\overset{5}{2}0$ $\overline{2}$ $\overline{37}$ | $\overset{7}{6.}$ $\overline{61}$ |
依。　　　(女齐)你往 哪里　去?　　　 你往　哪里 去?

$(\dot{\underline{2.5}}$ $\overline{3532}$ |
$\overline{16i}$ $\widehat{65}$ | $\overline{40}$ $\overline{016}$ | $\overline{56i}$ $\overline{653}$ | $\overline{20}$ 0 $\overline{353}$ | 2 — | $\dot{\underline{2}}\overline{5}$ $\overline{3}$ $\dot{\underline{2.3}}$ $\overline{10}$ | $\dot{2}$ — |
　恍惚 闻儿 啼,　　　恍惚　闻儿　啼。

$\overset{\dot{1}2}{}$ $\overset{\dot{3}}{}|$
$\dot{2}$ — | $\overline{6.2}$ $\overline{1216}$ | $\overline{56}$ $\dot{\underline{1}}$ | $\overline{3.5}$ $\overline{6i}$ | $\overline{23}\overline{16}$ $\overline{35}$ | $\overline{6.i}$ $\overline{23}\overline{16}$ | $\dot{2}$ — | $\frac{2}{2}$ 2 $\overline{32}$ 0 $\overline{543}$ |
快一倍

2 $\overline{32}$ 0 $\overline{543}$ | 5 $\overline{65}$ 0 $\overline{176}$ | 5 $\overline{65}$ 0 $\overline{176}$ | $\overline{56}$ $\dot{\underline{2}}$ | $\overline{6}$ $\dot{\underline{2}}$ $\dot{3}$ | $\dot{5}$ — — — | $\textbf{\textit{ff}}$

$\dot{4}$ — — — | $\overline{35}$ $\overline{53}$ $\overline{23}$ $\overline{32}$ | $\overline{12}$ $\overline{21}$ $\overline{61}$ $\overline{16}$ | $\overline{56}$ $\overline{65}$ $\overline{35}$ $\overline{53}$ | $\overline{23}$ $\overline{32}$ $\overline{23}$ $\overline{32})$ |

$\dot{2}$ — $\dot{2}$ — | $\dot{2}$ — — $\dot{3}$ | $\dot{2}$ — $\overline{16}$ | $\overset{6}{5}$ — — 6 | $\dot{1}$ — $\overline{3.}$ $\overline{5}$ | $\dot{2}$ — — — |
(文唱)阿 宝　　在 哪里 (啊)

$\overline{3}$ $\overline{2}$ $\overline{21}$ $\overline{6}$ | $(\overline{61}$ $\overline{16}$ $\overline{61}$ $\overline{16})$ | 5 — — 6 | $\dot{1}$ — $\overline{3.}$ $\overline{5}$ | $\dot{2}$ — — $\dot{1}$ |
在 哪里?　　　　娘　来

$\widehat{6}$ — — | $\dot{1}$ $\overline{6}$ — $\dot{1}$ | $\dot{2}$ — 6 — | $5(\overline{66}$ $\overline{55}$ $\overline{66}5$ | $\overline{56}$ $\overline{65}$ $\overline{56}$ $\overline{65})$ | $\dot{1.}$ $\overline{\dot{2}}\overline{6}$ $\overline{5}$ |
儿 不　　啼。　　　　　　　　好个清

$\searrow3$ — — — | 5 — $\overline{53}$ 5 | 6 — — — | $\dot{1}$ 6 $\dot{2}$ — | $\dot{2}$ — — — | $\dot{1.}$ $\overline{\dot{2}}\overline{6}$ $\overline{5}$ |
静 一　片 地,　　轻风　　　无　声

$(\dot{2}$ $\overline{32}$ $\overline{25}$ $\overline{43}$ | $\dot{2}$ $\overline{32}$ $\overline{25}$ $\overline{43}$ |
$\overset{5}{4}$ — — — | $\overline{53}$ 5 — — | $6.$ $\dot{\underline{1}}$ $\overline{5}$ 3 | 2 — — — | 2 — — — | $\dot{2}$ — 5 — |
过,　　睡鸟 醒　来 迟。

$\dot{4}$ — $\dot{3}$ — | $\dot{2}$ $\overline{3}$ $\dot{2}$ $\overline{12}$ $\dot{1}$ | $\overline{6i}$ $\overline{656}$ 5 | $\overline{3.5}$ $\overline{6i}$ $\overline{65}$ $\overline{53}$ | $\overline{2.3}$ $\overline{53}$ $\overline{21}$ $\overline{61})$ |

（清唱）

不见白眼刺，不闻笑声讥。这是归根处，含泪问血衣。儿在夫亦在，怎忍再分离。黄土如软絮，怀中喂儿饥。身后无挂记，人前头不低，头不低，头不低。

我把苦难都带走，（帮腔）都带走，（文唱）何惜化作一团泥。我把是非都带走，何必痛把冤鼓击。无情人世推我去，有情山水待我栖。回头不看来时路，迎我归家是

$\overset{\frown}{2̇2̇\ 1̇6}\ 5\ -\ |\ \overset{\sim}{6̇}.\ \underline{1̇2}\ \underline{3.3}\ |\ 2̇.\ \underline{1̇}\ \underline{65}\ 1̇\ |\ 1̇\ 6\ \underline{3̇2}\ 3̇\ |\ 5\ -\ -\ -\ |$

白云青　枝，(帮腔)迎　我归家是白　云　　青　　　枝(啊)，

$5\ -\ -\ 3̇\ |\ 2̇.\ \underline{3̇2}\ 1̇\ |\ 6.\ \underline{5̇}\ 1̇\ -\ |\ 1̇\ 6\ \underline{3̇1̇}\ |\ 2̇.\ \underline{3̇2̇}\ 1̇6\ |$

　　　　　　　白　云　　青　枝。

(帮止)
$5(\underline{61̇2̇}\ \underline{61̇2̇3̇}\ |\ 5.\ \underline{6̇5̇}\ 3\ |\ 2̇.\ \underline{3̇2̇}\ 1̇\ |\ \underline{65̇}\ \underline{6̇1̇2̇6}\ |\ 5\ -\ -\ -\ |\ 5\ 0\ 0\ 0\)\|$

　　这段咏叹调是新创的反调【阴司腔】成套唱腔。开头是分节歌式的慢板，糅进了岳西高腔的伴唱是情感的补充和加强。中段是摇板和清板，在紧拉慢唱律动下，层层推进。结尾段糅进了男【仙腔】音调，将唱腔推向高潮，在激动地音乐声中结束，并用复调小赋格的旋律写法，创作了一个固定过门，将几个段落串连起来。

笑在最后才风光

《二月》肖涧秋唱段

金 芝 词
徐代泉 曲

中国黄梅戏唱腔集萃

388

6 6i 53 3203 231 | 16 01 2· 3 | 53 i 6· 53 23 | 2̃1 （5i 6532 1 ）|
桥头 空 望 冷风 凉。

56i 1 0 3230 | 535 13 3216̃ |（6156）16 535 2̃1 | 161 56 1 - |
无言 告别 送枫 叶， 宅在 我书 中

2·3 5· #1 35 | 2̃1 （76 56 i6）| 5535 66i 65 | 5335 16 2̃1 23 |
久 久 藏。 一片 秋叶 深情 寄，

32 3 53 6·i 6̃5 |5̃4· 3 2̃12 325 | 21 1（356 i·3 2765）| 5335 23 1 6156 1 |
化作 红花 透 春 光。 代我 坟 头

2 - #12· 3 | 5·6 53 521 6· |（6156）535 i 6 53 | 2·3 12 353 0 53 |
祭 文 嫂， 莫 让 孤 坟

2 5326 272 | 6̃5 （5i 6532 56）| 1 16 1 5·i 65 | 4·5 64 5· 3 | 2·3 5 352 5616 3 |
落叶 荒。 慰她 林中 长 安息， 我在 天涯 献 心

2̃1 （76 56 i6）| 55 1 25 5̃3·（2 323）| 22 553 2·（1 212）| 55 35 6i 5 6 |
香。 似闻 采莲 哭， 哭她 无爹 娘。 她在 你怀 中，

5 3 2 1·6 5643 | 2· 3 5· 6 | 7 - - 7̃7 | 6·7 65 4 02 456 | 5· 3 2 12 3̃2 |
她在 我心 房， 我 心

突快
2/4 1·（323 56535 | i̇ i̇ 1761 | 2̇2 2765 | 3·56i 6532 | 1·235 231 ）| 16 12 | 32 3 （0 23）|
房。 歉意 深深

53 5 | 6·i 5̃5 | 04 3 | 2·3 5 | 1 5 | 53 2 1 | 1 2̃2 | 06 5 |
告兄 长， 我去 给他 添忧 伤。 我也 爱看

53 2 12 | 30 6 1 | 53 2 1 6 | 3 2·3 1 | 6156 1·（656 | 1 ）6 5 | 3·5 63 |
校园 景，我也 深情 恋 课堂。 我走后 必有 邪风

$5(\overset{>}{\overset{\frown}{1}} \quad 7 | 656\overset{\frown}{1} \quad 5) | \frac{4}{4} \underline{53} 5 | 06 | \underline{65} | 23 | 1(\underline{11} | 1)1 | 12 | 3 | 5 | 25 |$

起, 　　　　笑 我 　败 兵 走 落 荒。　　我 已 投 出 一 把

$\underline{31} | 2^{\vee}5 | \underline{53} | \overset{\sim}{2}\cdot1 | 60 | 5 | 5 | 5 | 6 | 1\cdot(2 | \underline{11}) | \underline{3\cdot2} | 33 | 52 |$

匕 首,还 将 掷 出 刀 　和 枪。　　不 投 石 块 不 起

$3 | \underline{6\cdot5} | 35 | 23 | 1 | 01 | 12 | 32 | 3 | 03 | 35 | 65 | 6 |$

浪,面 对 邪 恶 挺 脊 梁。慢 把 狂 言 放,慢 把 丧 歌 唱,

$0\overset{\frown}{1} | 65 | \underline{3\cdot5} | 12 | 3 | 0 | \frac{4}{4}1 - \underline{16} | 1 | 6 - - \underline{6\cdot1} | 5 - - 3 |$

笑 在 最 　后 才 风 光,

$2 - 5 - | \overset{5}{3} - - \underline{3\cdot5} | 2 - - \underline{2\cdot3} | 1\cdot(2 \underline{23} \underline{565} \underline{35} | \overset{\cdot}{1} - - |$

才 风 光。

$3 - - - | 2 - - \overset{>}{22} | 2\cdot \overset{>}{3}\overset{>}{2} \overset{>}{2} | \overset{\cdot}{2}\cdot\overset{\cdot}{1} \underline{23} \underline{23}\overset{\cdot}{1} | \underline{6\cdot5} \underline{56}\overset{\cdot}{1} \underline{61} 5 |$

$5 \underline{234\cdot5} \underline{32} | \underline{1\cdot2} \underline{32} 5 \underline{23} 1) | 1 - - 6 | 5 - 3 - | 2 - - 3 | 1 - - - |$

你 　是 　我

$5 \underline{535} | 6\overset{\frown}{1}\searrow\underline{35} | 6 - - \underline{6\cdot1} | \overset{6}{5}5 - 3 | 2 - - - | 5 - - - |$

青 春 之 旅 难 忘 一 　站, 　　你 是

$\overset{5}{3} - - \underline{3\cdot5} | \overset{3}{2}2 - - | 2 \underline{35}\overset{\sim}{2}1 | 6 2 \underline{32}\underline{76} | 5 - - \overset{\cdot}{6} | 1\cdot(\underline{23}\underline{25}\underline{23}1) |$

我 　　解 读 人 生 大 好 课 　堂。

$11 \underline{2} \underline{323} | 33 \underline{36\cdot1} 5 | 53 5\overset{\frown}{1} 65 | 33 1 \underline{3\cdot5}2 | \underline{55}\underline{35}\underline{23}1 |$

你 让 我 知 仇 眼 睛 烧 亮, 　你 让 我 得 爱 蜜 灌 心 房。　你 让 我 看 清 了

$1 6 3 \underline{2\cdot3}1 | 53 5 6\overset{\frown}{16} | 5 - - 3 | 2 - 5 - | 6\cdot \overset{\cdot}{1} 3 2 |$

人 间 真 相, 　你 让 我 拂 去 了 　　孤 独 彷

2·3 1 1(3 5 6 | i·i ii 65 32 | 1·1 11 61 11) | 16 1 - - | 6 - 5 - |

徨。　　　　　　　　　　　　　助我　扬　心

3 - - 3·5 | 2·(2 2 2 62 22) | 53 5 - - | 3 - i - | 6 - - 6·i |

帆,　　　　　　　催我　去　远　航。

5·(67 2 67 5) | 5 12 3 0 | 32 35 0 | 53 56 0 | 23 21 6 0 |

虽然是　风雨中来　风雨中去,　终能见

61 56 16 1 | 23 12 3(23) | 32 35 - | 53 5 65 6 | 5 - 53 5 |

陶岚勇敢　张彩羽,　终能闻　芙蓉镇上　芙蓉

i - - | 6 - - 6·i | 5 - - 3 | 2 - 5 - | 3 - - 3·5 | 20 3 20 3 |

香,　　　　　芙蓉　香。

2·3 23 5 5 | 2 - - 2·3 | 1·(3 23 56 65 35 | i·i ii 61 | 5/4 5 23 4·5 320 | 4/4 1 - - 0) ‖

　　　这段咏叹调开头是用"道情"及"岳西高腔"音调写成的女声伴唱,从"二十多年"起为男【平词】腔系的成套唱腔。其结构为:【散板】【慢板】【平词】【二行】【三行】【摇板】【火攻】【垛板】,在长大甩腔中推入高潮结束。

走出茫然又入茫然中

《二月》肖涧秋、陶岚唱段

金 芝 词
徐代泉 曲

1=♭E 2/4

（肖唱）走 出 茫 然 又 入 茫 然 中，
（肖唱）梅 花 埋 在 雪 地 里，
（肖唱）我 是 天 空 一 只 鸟，

雨 蒙 蒙 后 雾 又 蒙 蒙。（陶唱）太 阳 落 了 月 亮 起，
芙 蓉 开 在 云 雾 中。（陶唱）此 刻 为 何 匆 匆 去，
难 以 束 翅 待 樊 笼。（陶唱）真 怕 碎 了 园 中 梦，

梅 花 落 尽 开 芙 蓉。（肖唱）此 身 不 知 何 去 处？
独 留 残 梅 迎 寒 风。
女 佛 山 上 佛 无 踪。

此 心 长 留 石 桥 东。（陶唱）我 在 桥 头 盼 归

鸟， 窗 前 守 候 暮 鼓 晨 钟。 （陶唱）今 日

（肖唱）今 日 相 别

相 别 梅 枝 空， 但 愿 重 逢 梅 又

梅 枝 空， 但 愿 重 逢 梅 又 红 梅 又

红。

红。

此曲将【平词】对板和【彩腔】对板糅合，重新编创而成。

好想唱对花

《郎对花姐对花》梅霞唱段

王训怀 词
徐代泉、徐锵 曲

1=F 2/4

凄美地

(5 1 2 3 | 5 2 1 6 | 5 1 2 3 | 5 2 1 6) 5 2 2 2 | 1 1 6 5 5 | 1 2 4 3 | 2 0 (5 2 |
　　　　　　　　　　　　　　　　　　　　　　　福爷爷把 如烟 往事 细说根　芽，

5 2 1 6 | 5 6 2) | 5 5　3 2 5 | 2 1 0 | 6 2·1 | 1 6 5 0 | 5 6 6 5 3 |
听得 我眼 含 泪花 心卷 浪花 好想唱《对

2 - | 5· 3 | 2 0 5·3 | 2 5·3 2 1 6 | 5· (5 6 7 1 2 3 4 | 5 i 6 | 2 i 6 | 5·1 6 5 4 0 3 |
花》。

2 5 3 2 1 6 | 5 -) | 5 6 1 0 | 1 1 2 6 5 | 2 5 2 7 | 6 1 2 3 | 5 5 3 6 6 | 5 6 5 3 |
想不到　有人 把你 如此牵 挂，你却是 我的 亲人

5 1 2 4 3 | 2 - | 2 3 5 0 | 2 5 5 3 | 2 3 2 1 7 | 6 1 5 6 | 6 1 3 5 | 6 5 6 1 6 1 |
温馨的 家。　想不到　你尝 了 多少酸甜 与苦辣，你受 了 多少风刮

2 3 2 (0 5 6 1) | 2 5 0 4 5 | 6 - | 6 2 4·5 6 5 | 5· 3 | 2 5 3 2 1 6 | 5· (5 6 7 1 2 3 4 | 5 i 6 |
雨打　　霜袭雪 压。

2 i 6 | 5·1 6 5 4 0 3 | 2 5 3 2 1 6 | 5 -) | 5 2 2 2 | 1 1 6 5 5 | 1· 2 4 3 | 2 - |
往 日里 一片 疑云心头 绕，

6 2 2 2 | 5 5 3 2 3 | 2·1 6 1 6 | 5 - | 2 5 5 5 | 6 6 5 6 | 5 3 2 | 3 (2 3) |
今 日里 拨开 迷雾现彩 霞。　往 日里 一块 岩石心 头 压，

加快

5 2 2 | 3 3 2 1 1 | 6·1 2 6 | 5 (6 1 2 1 2 3) | 5· 3 | 6·5 6 6 | 6 5 3 5 | 5 - |
今 日里 搬开 岩石萌新 芽。　遥望 着

6 5 6 5 3 | 2 3 1 6 | 3 2 1 2 | - | 5 3 5 | 2·3 5 6 | 5 3 2 | 3 - |
雾云 岭 云雾弥 漫，　　似 看 见

5 5̄6̄ 5̄3̄ | 2 2̄3̄ 2̄1̄ | 6̄1̄ 6 5 6 - | 1.2 3̄5̄ | 2̄6̄ 2̄7̄2̄7̄6̄ | 6̄5̄ 6 5 - |

小竹楼 雾里云里 　　　闪烁光　华。

1 1̄6̄ 5̄6̄ | 1 (5̄6̄1̄) | 5.6̄ 5̄3̄2̄ | 3 (1̄2̄3̄) | 2.3̄ 5̄6̄ | 5̄3̄ 2̄1̄ | 6.5̄ 6̄1̄ | 2 0 |

好想飞去　　 说说知心话，　抚平你的 伤和疤。

5. 3 | 6.5̄ 6̄6̄ | 6̄5̄ 3 | 5 - | 5̄5̄ 5̄3̄ | 2̄3̄ 1 2 | 2.3̄ 5̄6̄ | 5̄3̄ 2̄1̄ |

好 想 飞 去　　　 擦除你身上尘和埃，献 上 一束

6.1̄ 2̄1̄ 6 | 5 (6̄1̄ 2̄3̄) | 5. 3 | 5.6̄ 7 | 7̄6̄ 5 6 - | 5̄0̄ 3̄ 2̄3̄ | 2̄6̄ 1 |

野 山 花。 好 想 飞 去呀　　 悄 悄告诉 我的 他，

1.2 3 1̄6̄ | 5 - | 5̄1̄ 2̄ 5̄3̄ | 2.5̄ 2̄1̄ | 6. 1 | 5 5̄3̄ 2̄1̄ 6 | 5 (6̄1̄ 2̄3̄ | 5 0) ‖

双 双 放 声 唱《对 花》，　　 唱(呀)唱《对花》。

这段独唱运用【彩腔】音调重新创作而成。前部分是ABA三段体结构；后部分是伸展的不断变奏的音乐段落。

摇 篮 曲

《半把剪刀》金城、惠梅唱段

王冠亚 词
徐代泉 曲

1 = E 2/2

（5 5 6 53 | 2· 3 2 1 | 6 5 6 2 1 6 | 5 5 - 5 | 5 5 - 5）‖: 1· 2 3 2 5 3 |

（金唱）轻　　轻
（惠唱）我　　的

2 - 2 0 | 5· 3 2 1 6 | 1 - 1 0 | 2 2 1 6 1 1 6 | 5 - - 6 | 2 2 1 6 5 6 |

唱（呀）轻　轻　摇（呀），宝宝　睡着了　（嗯噢　嗬嗬
儿（啊）睡　着　了（啊），梦中　微微笑　（嗨呀　噢嗬嗬

1 - 6 0 | 5 - 6 53 | 2 - 2 0 | 5· 3 2 1 6 | 1 - 1 0 | 2 2 1 6 1 1 6 |

嗨　呀），我把　你（呀）当　亲　生（呀），日夜　把心
嗨　呀），你可　知道（呀）娘　的　心（哪），把你　当珍

5 - - 6 | 2 2 1 6 5 6 | 1 - 6 0 :‖（5 5 6 53 | 2 - 2 3 1 6 | 5 5 1 6 5 53 |

操　（嗯噢噢嗬嗬嗨呀）。
宝　（嗨呀噢嗬嗬嗨呀）。

2 - - - ‖: 5 5 1 6 5 53 | 2· 3 2 1 | 6 5 6 2 1 6 | 5 6 1 2 3）5· 3 6 5 1 6 |

看　天
我　儿

5 - - 3 | 6· 5 5 3 2 2 | 1 - - 6 | 2· 3 5 3 | 2· 3 1 6 | 5 3 5 2 1 6 |

赐　　长　大　了，我　想　儿　心　更
巧　我　儿　娇，我儿如花貌，如花

5 - 5（6 1 2）| 5 5 6 53 | 2 - - 3 | 5· 3 2 1 6 | 1 - 2 2 1 ‖ 6 1 1 6 5· 6 |

焦，　天赐有　我　知冷暖，我儿谁照料，
貌，　凤贵鸾娇　占高枝，乘云上九霄，

2· 1 6 5 6 | 1 - 6 0 :‖ 1 1 2 5 3 | 2 2 1 6 5 | 1· 2 5 53 | 2· （5 6 1 2）|

谁　照　料？　（金唱）我的儿　如在世　也　有这大小，
上　九　霄。

1 1 2 5 3 | 2 2 1 6 5 | 5· 3 2 1 1 6 | 1· （3 5 6 1）| 2 2 1 6 1 1 6 | 5 - 0 0 |

会写会算会作文，也　会尽孝道。　十八年找我儿，

云 断 信 也 杳，　　　　泪 湿 蓝 衫 梦 不 成，　夜 夜 到 清 晓，

到　清　晓。　　　　　　　　　　啊，　　　　　　　嗯。

此曲在【彩腔】基础上糅合巢湖民歌"摇篮曲"编创而成。

马车铃儿叮当响

《潘张玉良》潘赞化、张玉良唱段

金 芝 词
徐代泉 曲

中国黄梅戏唱腔集萃

1=♭E 2/4

深情地

(5 2 5 2 | 3276 5 2 | 5 2 5 2 | 3276 5 2)‖: 5 2 2 6 | 7 2 6 5 | 1 6 1 6 1 5 6 | 1 6 2 3 1 |

(潘唱)马 车 铃 儿 叮 当 响，
(潘唱)忽 明 忽 暗 云 中 月，
(潘唱)忽 起 忽 落 江 中 浪，

5 6 1 6 5 | 6 5 3 2 3 1 | 5 5 3 2 3 6 | 1 2 6 5 :‖ 1·1 3 5 | 6 5 6 | 5 5 3 2 3 | 2 1 6 5 |

(张唱)心 中 铃 儿 响 叮 当。 (潘唱)忽 高 忽 低 车 下 路，不 惊 不 怕 燕 归 梁。
(张唱)不 熄 不 灭 心 中 光。
(张唱)不 颠 不 簸 船 启 航。

5 5 0 6 6 0 | 7 6 1 |

(张唱)忽 隐 忽 现 身 边 影，

5 5 3 2 3 | 2 1 6 5 | 5·6 1 | 5 — | 6·5 6 | 3 — |

不 虚 不 幻 影 成 双。 啊， 啊，

0 0 | 0 0 | 1·2 3 | — | 2·3 1 | — |

(潘唱)啊， 啊，

5·6 5 3 2 3 | 6· 1 | 5 2 3 2 1 6 | 5 — |

啊！

1· 6 5 | 3· 5 6 | 2 5 | — |

啊！

5 6 5 3 2 | 3 5 6 | 1 0 0 5 |

(潘唱)惜朱 唇 (张唱)轻 轻

6 0 (6532) | 1 6 1 2 1 | 6 6 1 5 3 | 1 3 5 6 1 | 6 5 (6561) | 2 0 5 3 | 2 0 3 1 6 |

吻， 似 怕 精 瓷 碰 损 伤。 轻 轻 吻，

5 6 1 6 5 3 | 2 0 (0123) | 5 3 5 6 | 1 5 6 6 5 3 | 2· 3 | 5·6 3 2 |

深 深 印， 穿 透 嫩 肤 润 心

2 3 1 2 | 5· 3 | 2 3 5 2 1 6 | 5 (1 6 5 | 3 5 6 1 | 5 — | 5 0 0)‖

房。

此曲用【彩腔】对板写成，力求准确地刻画唱词内涵的情态、声态和动态。

去而复返一封信

《潘张玉良》潘赞化唱段

金 芝 词
徐代泉 曲

1 = A 4/4

（5. 3 5.6 i 2 | 6.i 5 6 4. 3 | 2 4 3 5 5 2 1 - ）| 1 6 6 1 6 5 1.2 3 | 5 5 3 1 2 0 3 |
去而 复返 一封 信，

[1]2 0 3 2 3 4 [5]3. （5 | 6 5 6 i 2 6.i 6 5 | 3 6 5 6 1 2 3 0 2 1 2 3）| 2 3 5 2 1 6 1 5 6 1 |
双手 反 剪

2 2 0 3 5 0 2 3 5 | 2 1 （7 6 5 6 i 6）| 5 5 3 2 1 6 2 1 （0 5 4 3）| 2 2.3 7 6 5 3 5 6 |
一根 绳。 姑娘 未必 知情 隐，

（5 3 5 6）| 1 6 1 2 2 3 7 6 | 5 5 3 5 6 1 - | 2 2 0 3 5. 3 | 2 0 3 5 2 3 2 1 6 5 |
赞 化我 似见 暗处 陷阱 深。

1. （2 3 5 6 5 6 i 2 | 6 6 i 6 5 4.5 6 i 6 5 4 3 | 2 2 0 5 3.5 2 4 3 2 | 1.2 1 1 5 6 i 7 6 i）|

5 5 6 5 3 2 1 4 | 5 5 3 2 1 7 1 2 0 | 3 5 3 2 3 5 3 2 3 2 7 6 5 | 1 5 6 1 6 3 2 1 （6 5 6 1）|
无情 刀斧 伤嫩 笋， 腕 上 心 头 刻 疤 痕。

5.6 1 2 5 4 3 | 2 6 1 2 3.（2 1 2 3）| 2.5 5 3 2 1 6 （0 1 5 6）| 1.2 3 2 3 5 5 3 |
如 此 苦难 当相 救， 只怕 是 解 她 腕 上 索，

2 2 3 7 6 5 6 1.（2 3 5 2 3 1）| 2 1 2 3 3 2 3 4 3 | 3 2 3 5 3 2 5 3 2 1 | 5 5 6 2 1 2 3 2 1 6 |
系我 颈上 绳。 奸人 把她 当 礼品， 封 我 口舌 陷围 城。 肩担 重 担初 上 任，

5.6 1 6 1 0 2 3 1 2 | 3 - 3 6 | 5 6 5 4 3 2. （3 | 5.6 1 2 6 - | 6.i 6 5 4. 3 |
须防 是 非 紧缠 身， 紧缠 身。

2/4 2 4 6 5 4 2 | 1.2 4 1 2 4）| 转1 = D 2 2 3（6 1 2 | 3）6 2 7 6 | 5.6 1 | 5 3 5 6 6 | 0 1 6 1 | 2.（1 6 1 2）|
这姑娘 眉宇 之 间 透 着傲气 凝着 恨，

6·7 2̂7 | 6·7 5 3̃ | 5305 6276 | 6 3(3 23 5) | 2·3 5 | 61 5 6 | 1 1 3 5 | 61 5 6 |

双目中　闪着灵光　藏着自　尊。　　弹琴　传　神　巧绣长巾　显　才气，

6·1 2 3 | 1265 3̃ | 16 01 | 2·1 15 6 | 5· (6 | 1 53 21 6 | 53 5 5) | 6·1 2 3 |

怎　忍将碧　玉抛　泥坑?　　　　　　漩涡之中

16 2̃·6 | 5 61 | 2· 3 | 12 21 6 | (5·3 23 | 1·217 65 6) | 5 5 61 | 2 23 11 | 1265 3̃ |

舵　　掌　稳，　　　　　试一试　芜湖　港浅　与深，

53 5 615 | 0 61 | 2 - | 2 - | 1·2 65 | $\frac{3}{4}$ 3 05 23 0 | $\frac{2}{4}$ 5 - | 5 00 ‖

暖与冷　浊与　清，　　　浊　与　　清。

此曲分两部分，前段为低旋律的男【平词】及【平词】数板，后段为男【彩腔】。

爱 歌

《桃花扇》侯朝宗、李香君唱段

王冠亚 词
徐代泉 曲

1 = E 2/4

陶醉地

(侯唱)秦淮烟月勘不透，几番梦里绕画楼。前日堂前看不够，今宵（啊）要将你倩影镂心头。

（李唱）秦淮烟月年年有，唯有知音最难求。百年恩爱今宵就，但愿同心到白头。

（侯唱）琵琶声声把我的心扉叩，如泣如诉添温柔。人前怎解芙蓉扣？盼到灯昏喜宴收。

（李唱）春情无限

399

时装戏影视剧部分

中国黄梅戏唱腔集萃

400

2·3 56 | 6343 2 | 25 6 | 6343 2·1 | 62 126 | 5· (56 | 1623 216 | 5 32 5)
容姿秀， 容姿越秀越怕缠 头。

5 5 6 56 | 5323 16 | 25 35 | 2·3 1 | 52 53 | 2 23 1 | 135 35 | 10 02
今宵 破题儿交君 手， 见惯花底 心 也羞，

51 2 5·3 | 5203 216 | 5·(6 5656) | 27 65 | 3·5 23 5 | 1 1 5327 | 6 57 6
心也 羞。 (侯唱)谢 卿 赠我 双红 豆，

53 21 | 2 57 65 | 5 35 62 | 126 5 | (1561 2 32 | 126 5) | 1 1 35
(李唱)结 成扇坠 紧紧系心 头。 (侯唱)你是

5 5 6 | 2 2 5 53 | 2·3 1 | 6·1 23 | 26 1 | 5 53 2 56 | 126 5
小红 豆，(李唱)劝君多采 收。 (侯唱)同 结 相思 扣， 侬情永不 休。

(李唱) 1 1 5327 | 6 - | 2 2 1653 | 2 - | 25 35 | 6 36 6343 2 | 1·2 53
展开眉 头 抚平心 头， 天长 地 久 永结鸾

(侯唱) 0 0 | 1 1 35 | 6 - | 7 76 56 | 7 - | 0 16 5 | 32 5 | 6·1 31
展开眉 头 抚平心 头， 天长 地 久 永结鸾

2·3 21 6 | 5 (5 45 | 6 - | i - | 2· 3 21 6 | 5 - | 2 3 | 5 - | 500)
俦。

此曲以【彩腔】对板和【平词】对板为基调，力求在旋律上出新。男腔多处用上属调离调，女腔多处用下属调离调。

空留桃花香

《桃花扇》主题歌

吴英鹏 词
徐代泉 曲

1 = A 2/4

慢速

（2· 35 | 1̇ 7̇ 2̇ 6 | 3 6 5 6 3 2 | 2 - ） | 6̇ 2̇ 3̇ | 2̇ 1̇ 6̇ 5 | 6·1̇ 2̇ 3 1̇ | 2̇ - |

秦淮　无语　送　斜　阳，
青楼　名花　恨　偏　长，

6̇ 2̇ 3̇ | 2̇ 1̇ 6̇ 5 | 3·6 5 6 3 | 2 - | 2 2 5 4 5 | 6 5 6 0 | 2̇ 1̇ 2̇ 3 2̇ | 2̇ 1̇ 7 |

家家　临谁　映红　妆。　春风　不知　人事　改，
感时　忧国　欲断　肠。　点点　碧血　洒白　扇，

6·1̇ 2̇ 3 | 2̇ 1̇ 6̇ 5 | 3 6 5 6 3 | 2（5 5 6 6 1̇ 1̇） | 2̇· 5 | 4̇· 3 | 2̇ 5 4 3 | 2̇ - |

依旧　吹歌　绕画　舫，　绕　画　舫，　谁　来　叹兴　亡？
芳心　一片　徒悲　壮，　徒　悲　壮，　空　留　桃花　香，

2̇ 5 4 5 | 2̇ 0 2̇ 3 7 | 7 6· 6 1̇ | 1̇ 6 1̇ 6 5 | 4 0 1̇ 6 | 5 3 2 1̇ 1̇ | 2 0 3 5 3 | 2 2（2 3 5 6 1̇）‖

谁来　叹兴　亡？　　　　　　　谁　来　叹兴　亡？！
空留　桃花　香，　　　　　　　空　留桃花

2 - | 5 3 2 1̇ 1̇ | 2 - | 5 3 2̇ 1̇ 1̇ | 2̇ - | 2̇ - ‖

香，　空留　桃花　香，　空留　桃花　香。

这首歌依据【阴司腔】音调创作而成。

这云情接着雨况

《桃花扇》李香君唱段

1=♭E 2/4

王长安 词
徐代泉 曲

慢板 甜美地

（0 3 5 6 | i. 7 | 6.5 66 | 5 - | 5 6 i 2 | 3 - | 3 6 5 3 | 2 0 5 2 5 2 1 |

6 5 3 2 i 6 | 5.) 6 | i 6 i 0 2 6 5 | 3 2 3 0 5 | 6. i 5 6 2 4 | 3. (5 6 i | 5 6 2 4 3∨2 3) | 5. 3 2 3 5 7 |
这云情　　　　接着雨　　况，　　　　　　　懒洋

6. (3 2 3 5 7 | 6) 1 6 5 | 5 3 6 5 3 5 2 | 2 3 1 | 2 3. 5 3 5 | 6 2 1 2 6 | 5. (3 5 | 6. 6 6 i 6 i 6 5 |
洋　　　依旧　海　棠。

3 6 5 3 2 0 3 | 5 3 5 2 1 6 | 5 -) | 1 1 2 6 1 5 6 | 1 2 3 1 | 2 3 5 2 3 | 0 5 2 1 6 1 5 | 6 1 2 3 |
昨夜　　　　　十七年谨看　护细培　养含苞　　未　放，都为了

5 3 1 6 1 5 | 5 6 i 3 2 - | 2 3 2 3 | 5 3 5 2 1 | 1 3 5 3 5 | 1 6 0 3 2 3 1 2 | 6 5 (5 6) |
昨夜　　　　　浓睡　卷帘在　梦　乡。

7 7 6 5 3 2 7 | 6 (6 6) | 2 5 3 2 6 1 2 | 6 5. | 3 3 2 1 6 5 3 | 2 (0 3 2 3 2 3) | 5 3 5 (2 3 5) |
绿肥　在心　上，　　红瘦全不　想；　残酒照　出　醉

5 3 5 (2 3 5) | 5 3 5 6 6 | 5 - | 5 5 3 5 | 6 5 6 3 2 | 2 3 1 | 2 | 7 7 0 2 7 |
醉　　醉鸳　鸯。　　　　　　　　　知否？

6 6 (0 1 2 3) | 5 5 (0 2 3 5) | 6 5 5 6 6 (6 5 6) | i. 7 6 5 3 5 3 | 2. | 3 | 5 7 6 5 6 | 0 3 5 6 |
知否？　　知否？　　知否？　　刚搔　着　心窝奇痒，销魂

1 6 1 | 2 3 1 - | 2 3 5 2 3 0 | 1 7 6 1 2 | 2 3 2 3 | 5. i 6 5 | 5 4 3 |
滋味　　　　自品　尝，自品　尝。　吟一曲《如　梦　令》，

2. 5 2 1 | 1 6 1 2 5 | 6 5 2 3. 2 | 1 3 2 2 1 6 | 5 (6 1 2 4 | 5 #4 | 5 -)‖
口里余香，帐　里　余　香。

　　这段唱腔，一是由于唱词是长短句，二是要塑造人物内心的陶醉感，在【彩腔】【仙腔】基础上做了较多的发展。

光阴呀，你也这般不仗义

《汉宫秋》王昭君唱段

1 = F 2/4

王长安 词
徐代泉 曲

激情地

（0 3 2 3 | 6 6 1 1 6 6 5 5 | 3 3 6 6 5 5 3 3 | 2 0 #1 0 | 2. 1 6 | 5 6 6 5 3 | 2 - ）‖ 2 2 5 -
眼 看 这

3 2 2 2 1 6 5 1 0（1 0 | 1 2 5 3 5 | 5 2.（6 5 6 5 3 2 - ）| 5 6 6 5 5 3 2 2 3 1 1 6
三 千 六百颗玉 珠 滚 满 地， 方信是 十年 花 谢

5 3 5 6 #4 3 2.（6 | 5 6 3 5 2 - ）| 5 5 6 0 3 3 2 1. 6 | 2 2 2 6 5 4 5 | 6（5 3 2 1 7 6 0）
在 秋 池。 都只道入深 宫 光耀 无 比，

2 5 | 5. 3 2 5 7 6 0 | 3 5 6 1 6 3 | 2/4 2 0 1 6 1 6 | 5（7 6 7 | 3 - | 3 7 6 7
谁知 晓 仙乡 内 也有 悲 笛？

3 5 6 5 3 2 | 1 - | 1 2 5 3 | 2 1 2 3 5 3 2 1 7 | 6 0 3 2 1 6 | 4/4 5. 6 5 5 2 3 5 3）
五岁

5. 6 1 2 6 5. | 2. 3 5 2 3 3 | 3 1 | 2（3 5 3 2 1 7 6 1 2 5）| 3 5 6 5 1 2. 3 5 3
想 当 初 我 曾 是（啊） 天生

6 1 6 5 3 2 5 3 | 3 2 1 6 1 1 6 6 5 5（6 1 2 | 3. 5 6 1 5 6 1 6 5 3 | 2 3 5 3 2 1 7 6. 1 2 3 2 1 6
佳 丽，

5 5 1 4. 3 2 4 3 2 5 3）| 2. 1 3 5 6 5 3 | 2 - 2. 3 1 6 |（5 6）5. 6 1 2 1 | 1
遍 称 归 都 夸 我

3 5 6 5 2 5 3 5 2 1 2 | 6 5 （5 1 4. 3 2 4 3 2 5. 6）| 1 1 6 1 | 2 5 7 6 5 | 3 5 6 1 6 2 6 5 6（5 6
鲜花 一 枝。 五 岁 上 学会了 摆布 棋 子，

1 5 6 1）6. 1 2 3 1 6 | 3 1 2 1 2 6 5. | 3 5 5 3 2 1 6 1 5 6 1 2 | 6 5（5 1 4. 3 2 4 3 2 5）
八 岁上 又 能 够 帘下 吟 诗；

2 5 53 2 53 21 | 5 35 2 12 65 6(123) | 5 61 65 3 2 57 65 | 3 56 16 2 65·(大 乙大大)
到十岁 学就了 琴瑟之技， 常与那 百灵鸟 比试 高低。

3 35 2 12 3 32 1 | 2 3 2 12 65 6 | 5 53 2·3 66 5 | 53 6 2 3 5·(大大大 乙大大)
也曾 有求婚的 争送彩礼， 也曾有 说媒的 磨破嘴皮。

5 65 2 53 32 1 | 5 53 2 16 56·(大 乙大大) | 3223 12 66 5 | 1 56 1622 65·(大 乙大大)
老爹 尊不允儿 屈居乡里， 十八岁 中皇选 来到京畿。

5 53 5 6 61 65 | 53 5 61 16 55 3 | 2· 35 65 6 35 2 | 1·(2 35 2765 1)
十年来 未领略 君王情意，

5 6 65 3 2 23 16 | 2/4 27 25 | 5· 32 | 161 26 | 5 63 2 3·523 | 5· 35
飞瀑边 也有这 呜咽 的小 溪，

65 6 01 | 5 1 21 3 | 5 55 65 3 | 2· (56 | 1·25 765 1 | 4·324 325·6 | 1 1 0 53 | 21235 21 6
呜咽的 小 溪。

5·3 2356) | 1 (0 56 | 1·111 5111 | 1)1 65 | 3·523 5(61) | 2 (0 35 | 2·222 5222 | 2)35 2 1
忍 忍深宫孤 寂， 看 看蚂蚁

6·156 10 | 27 25 | 53 5 7 | 65 6#56 | 0 3 56 | 1·6 53 | 2 01 616 | 65 5(51
争 食，数 长空雁子， 听子规 悲 啼。

4·324 325·6 | 7·657 651·2 | 4·324 32 5) | 16 2 2 | 16 5· | 2 25 4 32 | 23 1 6 | 2 56 7 2
对红烛 怕闻夜雨， 守幽

2 6· | 27 5 3276 | 6·1 5· | 2 2 5(51 | 4·324 325·6 | 1)56 6 53 | 2#12 5 7
窗 恨日偏 西。 光阴呀， 你也这般不仕

稍慢
6(05 3257 | 6)6 36 | 5 - | 56 13 2 - | 25 35 6 05 15 | 3 -
义， 催人老 直恁地 意切心 急。

3· 5 | 6·65 53 | 2 03 21 | 6·161 26 | 65 5(612 | 4·5 21 | 62 126 5 -)

这段唱腔前部分以【平词】为主，糅合【阴司腔】；后部分是【彩腔】的创新。

敬夫君三杯酒

《双莲记》金莲唱段

吴恩龙、郑立松、黎承刚 词
徐 高 林 曲

1 = ♭E 2/4

慢板

（3·5 6 i | 5643 23 1 | 65613 21 6 | 5·3 5 6）| 2 53 2376 | 53 5 | 6 | 5 6i 5243 | 2·(3 1 7 |

敬 夫 君 一 杯 酒，

6561 23）| 5·6 65 3 | 23 1 0 | 6 2 2165 | 1·3 216 | 5(35 2376 | 5 5 | 61 | 65 2 5）|

点 点 心 血 和 泪 流。

16 1 0265 | 32 3 (3 23）| 5 23 2 1 | 61 5 6 | 5·3 23 1 | 12 6 5 | 53 5 61 5 | 5 25 32 |

百 感 交 集 难 诉 尽，千 言 万 语 涌 心 头，涌 心

2326 76 | 5·(6 1 23 | 5 35 | 6·276 5643 | 2 | 3 | 7·2 126 | 5 03 56）| 2 53 2376 |

头。 敬 夫

53 5 | 6 | 5 6i 5243 | 2·(3 1 7 | 6561 23）| 5·6 65 3 | 23 1 (0 27）| 6 2 2165 | 1·3 216 |

君 二 杯 酒，祝 愿 我 夫 脱 祸 忧。

5·(6 1236 | 5 35 | 6· | i | 5 6i 5643 | 21235 216 | 5·6 55）| 1 12 65 | 3 - |

从 此 鹏 程

53 6 56 1 | 2 - | 2·3 56 i | 65632 1 | 6 5 53 | 2 53 21 | 6156 126 | 5·(6 |

展 万 里，海 阔 天 空 任 遨 游。

5·6 1236 | 5 35 | 6·276 5643 | 2 | 3 | 5 23 21 | 6·2 2165 | 1·3 216 | 5 03 56）|

2 53 2376 | 53 5 | 6 | 5 6i 5243 | 2·(3 1 7 | 6561 23）| 5 06 65 3 | 23 1（1 7 1）| 6 2 2165 |

敬 夫 君 三 杯 酒，点 点 滴 滴 醉 心

1 03 216 | 5（35 2376 | 5 5 | 61 | 65 2 5）| 1 1 0265 | 32 3 (3 23）| 5 23 2 1 | 61 5 6 |

头。 都说 酒醉 真 言 露，

5·3 23 1 | 12 6 5 | 53 5 61 5 | 5 25 32 | 2326 76 | 5·(6 1 3 | 26 76 | 5 - ）‖

怎知 金 莲 愁 更 愁，愁 更 愁？

此段是用【彩腔】为素材创作的新腔。

牵牛花

《山乡情悠悠》林云、女齐唱段

李光南、邓新生词
程 学 勤曲

1 = F 2/4

小快板 轻快地

（林唱）小 小
（林唱）小 小

一 朵 牵牛 花， 清 秀 淡 雅 香万 家。 风 狂 雨
一 朵 牵牛 花， 开 在 农 家 竹 篱 笆。 藤 缠 叶

猛 （那个）都（呀） 都 不 怕， 志在山 林 （那个）吐（呀）
绕 （那个）情（呀） 情无 价， 共迎日 出 （那个）送（呀）

吐（呀）吐芳 华。 （女齐唱）牵牛花 （呀） 牵 牛 花，
送（呀）送晚 霞。 （女齐唱）牵牛花 （呀） 牵 牛 花，

它 牵着 你（来） 你牵 着 它， 它 牵着 你 （来） 你（呀）
它 牵着 你（来） 你牵 着 它， 它 牵着 你 （来） 你（呀）

牵（呀） 牵着 它， 牵 （呀） 牵 着 它，
牵（呀） 牵着 它， 牵 （呀） 牵 着 它。

此曲依据安庆民歌和黄梅戏"送同年"唱腔合编而成。

相亲相爱地久天长

《山乡情悠悠》世农、林云唱段

李光南、邓新生 词
程　学　勤 曲

1 = E 2/4

中板　抒情地

(0 6 43 | 2 - | 25 32 | 1 - | 16 12 | 3·5 27 | 6156 126 |

5 -) | 2 31 | 2 - | 2·3 | 2·1 65 | 135 31 | 65· | 3 21 |
（世唱）好 林 云，　　　　　　放 宽 心，　分 别

61 5 （7） | 6161 23 1 | 2·(43523) | 11 35 | 6(765 6) | 1·2 165 | 3·(2 123) |
更 觉 友 爱 深。　条 件 不 足 我 勤 发 奋，

3 21 | 27 6 | 156 12 | 65 （61 | 6535） | 6·12 | 3·3 23 1 |
动 手 不 便 我 动 脑 筋。　　　愿 与 你 隔 山 隔 水

6·1 5(676 | 50) | 61 | 2· 3 | 12 21 6 | (2317 656) | 01 71 | 2·3 17 |
互 （哇） 互 勉 励，　　　　　　做 出 成 果

6·1 5 | 61 （61） | 22 16 | 5(535 2761 | 5·7 61) | 22 55 | 6 76 |
为 乡 （啊） 亲（哪）。　　　　稍慢　　（林唱）状 元 坊 前 草 青

65 3 | 63 56 1 | 64 32 | 2 1 （27 | 6156 1 ） | 61 5 | 61 | 5365 3 |
青，　临 行 话 别 千 万 声。　　　缤 纷 世 界 你

5·6 7672 | 6·(765 6) | 5·3 23 1 | 02 16 | 15 6 16 2 | 65 （61） | 3 35 23 |
看 不 见，　人 间 世 事 凭 耳 闻。　　衣 食

5·6 65 3 | 23 21 2 | 65 6 | 1·2 3 35 | 2326 76 | 5·6 12 6 | 5·(6 1235 |
起 居 要 小 心，　想 要 起 身 早 扶 门。

2·3 2676 | 5·3 56) | 55 35 | 6 53 | 25 45 | 2·1 71 | 2·5 21 | 22 76 |
道 路 坎 坷 慢 慢 走，　办 事 处 处

$\widehat{1\ 3\ 5}\ \underline{1\ 2}\ \dot{6}\ |\ \underline{6}\ \underline{\dot{5}}\ \cdot\ (\underline{6\ 1}\ |\ \underline{6\ 5}\ \underline{3\ 5})\ |\ \underline{1\ 1\ 6}\ \underline{5\ \cdot\ 6}\ |\ \underline{1\ 2}\ 3\ |\ \underline{2\ 3}\ |\ \underline{5\ 3\ 5}\ \underline{6\ \dot{1}\ 5\ 6}\ |\ \underline{5\ 3}\ \underline{2\ 1}\ |$

要 留 神。　　　遇到　困难 要 早 联 系，

$\underline{5\ 3}\ \underline{2\ 1}\ |\ \underline{2\ 6}\ \underline{\dot{5}}\ \cdot\ |\ \underline{2\ \cdot\ 3}\ \underline{5\ 3\ 5}\ |\ \underline{0\ 6\ \dot{1}}\ \underline{3\ 2}\ |\ \underline{2}\ \underline{1}\ |\ \underline{3\ 5}\ |\ \underline{3\ \cdot\ 2}\ \underline{2\ 7}\ |\ \dot{6}\ \underline{1\ 2\ 6}\ |$

山 遥 水 远 有 知 音。

稍慢　　　　　　　　　　**轻快地**

$\underline{5}\ (\underline{6\ 1\ 2}\ \underline{3\ 2\ 3\ 5}\ |\ 6\ \text{⫶}\ \underline{5\ 6}\ |\ \dot{1}\ \cdot\ \text{⫶}\ \underline{7\ 6}\ |\ \underline{5\ 6\ 3\ 5}\ \underline{2\ 1}\ 6\ |\ \underline{0\ 5\ 5\ 5\ 5}\ |\ \underline{0\ 5\ 0\ 5})\ |\ 2\ |\ \underline{3\ 1}$

（世唱）好　林

$2\ -\ |\ 2\ -\ |\ \underline{2\ 2}\ \underline{5}\ |\ \underline{3\ 3\ 2}\ \underline{1\ 6}\ |\ \underline{5\ 3\ 5}\ \underline{3\ 1}\ |\ \underline{6\ \dot{5}}\ \cdot\ |\ \underline{6\ 1}\ |\ 2\ |$

云　　　　你 为 我 抛 家 舍 业 走　千 里，　你 为 我

$\underline{6\ \cdot\ 5}\ \underline{3\ 5}\ |\ \underline{6\ \cdot\ 1}\ \underline{5}\ |\ \underline{6\ 1}\ (\underline{6\ 1})\ |\ \underline{2\ 2}\ \underline{1\ 6}\ |\ 5\ (\underline{4\ 5}\ \underline{3\ 5\ 2\ 3}\ |\ \underline{1\ 2\ 3\ 5}\ \underline{2\ 1\ 6\ 5}\ |\ \underline{3\ 5\ 6\ 1}\ \underline{5})\ |$

重 担 不 怕 一 人（哪）　　扛（啊）。

$\underline{6\ \cdot\ 1}\ \underline{2}\ |\ \underline{3\ \cdot\ 3}\ \underline{2\ 1}\ |\ 1\ \overset{\curvearrowright}{5}\ |\ \underline{1\ 2\ 1}\ \underline{6}\ |\ \underline{2\ 2\ 3}\ 1\ |\ \underline{0\ 2}\ \underline{1\ 6}\ |\ \underline{5\ \cdot\ 6}\ \underline{1\ 2}\ |$

你 为 我 自 己 流 泪 自 己　擦，　你 为 我　满 腹 委 屈

$\underline{3\ \cdot\ 5}\ \underline{6\ 1}\ |\ \underline{6\ \dot{5}}\ \cdot\ |\ \underline{2\ \cdot\ 3}\ \underline{5}\ |\ 1\ 1\ |\ \underline{3\ 5}\ (\underline{7})\ |\ \underline{6\ \cdot\ 1}\ \underline{5}\ |\ \underline{6\ 5\ 6}\ \underline{1}\ (\underline{2\ 3\ 2}$

心 里 藏。　你 为 我　一 双 眼 睛　做 拐 杖，

$\underline{1})\ \underline{3\ 5}\ \underline{3\ 2}\ |\ \underline{1\ \cdot\ 2}\ \underline{3\ 1}\ |\ 2\ -\ |\ 2\ \cdot\ |\ 3\ |\ \underline{6\ \cdot\ 1}\ \underline{5}\ |\ \underline{6\ 1}\ (\underline{6\ 1})\ |\ \underline{2\ 2}\ \underline{1\ 6}\ |$

才 有 我 一 腔 热 血　　　为 家　　乡（啊）。

$5\ (\underline{5\ 3\ 5}\ \underline{2\ 1\ 6}\ |\ \underline{0\ 5\ 5\ 5\ 5}\ |\ \underline{0\ 5\ 0\ 5}\ |\ \underline{0\ 5\ 0\ 5})\ |\ \underline{5\ 5}\ |\ \underline{3\ 5}\ |\ \underline{6\ \cdot\ \dot{1}}\ \underline{5\ 3}\ |\ \underline{5\ 2}\ \underline{5\ 3\ 2}\ |$

（林唱）随 你　回 乡 我 无 愁

$\underline{2\ 1}\ (\underline{2\ 3})\ |\ \underline{5\ 3}\ \underline{2\ 1}\ |\ \underline{2\ 6}\ \underline{\dot{5}}\ |\ \underline{1\ 5\ 6}\ \underline{1\ 2}\ |\ \underline{6\ \dot{5}}\ |\ (\underline{5\ 6})\ |\ \underline{1\ 1\ 6}\ \underline{1\ 2}\ |\ 3\ (\underline{0\ 3}\ \underline{3\ 3})\ |$

怨，　苦 水 咽 下 比 蜜 甜。　挺 起　胸，

$\underline{2}\ \underline{5\ 3\ 2\ 1}\ |\ 2\ (\underline{0\ 2}\ \underline{2\ 2})\ |\ \underline{3\ \cdot\ 5}\ \underline{6\ \dot{1}\ 6}\ |\ \underline{5\ 6}\ \underline{3\ 2\ 1}\ |\ \underline{1\ 5\ 6}\ \underline{1\ 2}\ |\ \underline{6\ \dot{5}}\ (\underline{2\ 3})\ |\ \underline{5\ 2}\ \underline{5\ 5\ 3}$

朝 前　看，　白 云 散 尽 是 青 山。　哪怕 前途

2 $\overset{\frown}{23}$ $\underline{11}$ | 6 $\underline{61}$ $\underline{23}$ | $\underline{12}$ $\overset{\frown}{16}$ 5 | 5 $\underline{53}$ $\underline{23}$ | $\underline{5 \cdot 6}$ $\underline{5}$ $\underline{32}$ | 1 $\underline{16}$ $\underline{1235}$ | $\underline{2 \cdot 3}$ $\underline{12}$ 6 |

路漫漫,我 永远是你的 一 双 眼， 永远是你 的 一(呀)一 双 眼。

5 ($\underline{535}$ $\underline{21}$ 6 | 0 $\underline{55}$ $\underline{55}$ | 0 $\underline{5}$ 0 $\underline{5}$ ） | 1 $\underline{1}$ $\underline{35}$ | 6 $\underline{5}$ 6 | 1 $\underline{12}$ $\underline{76}$ 5 | 6 $\underline{76}$ 1 |

(世唱)我俩 是凤凰 同栖梧桐树， (林唱)

$\underline{3 \cdot 5}$ 6 $\underline{16}$ | $\underline{56}$ 3 $\underline{23}$ 1 | $\underline{15}$ $\underline{6}$ $\underline{12}$ $\underline{65}$ （$\underline{56}$） | 1 $\underline{1}$ $\underline{35}$ | 6（0 $\underline{66}$） | 5 $\underline{53}$ $\underline{23}$ 1 |

我 俩是 春蚕同食一 树桑。 (世唱)我俩是龙 (林唱)同把云天

2（0 $\underline{22}$） | $\underline{66}$ $\underline{1}$ $\underline{23}$ 2 | $\underline{1 \cdot 2}$ $\underline{6}$ 5 | $\underline{56}$ $\underline{1}$ 3 2 | 2 $1 \cdot$ (林唱)

上， (世唱)我俩是 鱼 (林唱)同游一条江。

(世唱) 0 0 | 0 $\underline{5}$ $\underline{35}$ |
有 情

5 $\underline{5}$ $\underline{35}$ | 1 $-$ |
有 情 人

6 $-$ | 0 $\underline{5}$ $\underline{1}$ | 6 $\underline{56}$ | $\underline{32}$ 3 | 0 2 $\underline{5}$ | $\underline{32}$ $\underline{72}$ | 6 $-$ |
人 终 能成眷属， 相 亲相 爱

0 $\underline{5}$ $\underline{6}$ | 1 $\underline{35}$ | $\underline{65}$ 6 | 0 $\underline{7}$ | $\underline{7}$ $\underline{6}$ | 2 | $\overset{2}{7}$ $-$ | 0 $\underline{6}$ | $\underline{5}$ |
终 能成眷 属， 相 亲相 爱 相亲

6 $-$ | 2 $\underline{35}$ | $\underline{65}$ $\underline{32}$ | $\underline{31}$ 3 | $\underline{21}$ 6 | 5（$\underline{656}$ $\underline{12}$ | 3 0 $\underline{22}$ | 5 0 0 ）‖
地 久天 长。

$\underline{43}$ 2 | $\underline{5 \cdot 6}$ | $\underline{5}$ 3 | $\underline{2 \cdot 1}$ 2 3 | 5 $-$ |
相爱 地 久 天 长。

此曲是【彩腔】和【对板】合写而成。

我为夫君来捧茶

《明月清照》李清照、赵明诚唱段

侯 露 词
程学勤 曲

中国黄梅戏唱腔集萃

410

1=E 2/4 3/4

(0 0 | 3/4 5553 5 3 | 2/4 2321 6561 | 53 5) 55 61 | 5 563 | 2(5 1 | 2343 2) |
(李唱)我为夫　君（咿嗬呀）

5 61 | 3.5 23 | 1(5 23 | 2165 1) | 116 12 | 3.(333) | 676 563 | 2.(222) |
来捧　茶（咿嗬呀），　输赢就在　一笑　间，

5. 3 | 2.3 56 | 3.5 23 | 1. 6 | 1.2 35 | 2.3 21 | 6.1 63 | 5.(61 |
输　赢就　在一笑间，　输赢就在（那个）一笑　间。

3/4 5553 5 3 | 2/4 2321 6561 | 53 5) 3231 | 2 23 | 1(5 23 | 2165 1) | 6.1 23 |
(赵唱)酒未醉　我咿嗬呀　　茶醉

1 26 | 5(1 35 | 2161 5) | 11 35 | 6.(666) | 62 6 | 5(6765)55 | 66 0 55 |
我（咿嗬　呀），　　词女之夫　飘　飘然　（得儿）飘呀（得儿）

66 0 55 | 6.1 23 | 1 26 | 5 63 | 5.(61 | 3/4 5553 5 3 | 2/4 2321 6561 | 53 5) |
飘（呀得儿）飘　飘　然，我的夫人（哪）。　　　　　（女伴唱）

55 61 | 5 563 | 2(5 1 | 2343 2) | 5 61 | 3.5 23 | 1(5 23 | 2165 1) |
诗书伉　俪（咿嗬呀）　　别样　春（咿嗬呀），

116 12 | 3.(333) | 676 563 | 2(3432)66 | 5 50 23 | 5 50 66 | 35 6 | 5653 20 |
洞房分茶　意绵　绵，　（得儿）意（呀得儿）意（呀得儿）意绵　绵，

53 5 | 1 5 | 6. 1 4 32 | 5 - | 5 - | 50 0 | 0 0 ‖
意　绵　绵。

此曲是用【花腔】小调为素材创作的新腔。

无人知我诗中意

《明月清照》李清照唱段

侯 露 词
程学勤 曲

1=G 2/4

(3 5 6 | 5653 20 | 6 3333 | 612160) 3.2 32 | 1 1 3 2.1 6 | 6 2 6 |
情 切 切(呀),(女齐)(哎 咳 哟)(李唱)手 颤

5 5 1 | 6.5 6 | 2 12(222 2)3 23 | 1 2 | 6 2 26 | 5 51 | 6(3333 |
颤(哪),(女齐)(哎 咳 哟)(李唱)心 茫 人 惶 惶,(女齐)心茫人惶 惶(呀咿 哟),

612160)| 3 32 32 | 1 1 3 | 2.1 6 | 6 2 6 | 5 5 1 | 6.5 60 | 0 0 |
莫非是江 南(啊)(女齐)(哎 咳 哟) 一 支 春(哪)?(女齐)(哎 咳 哟 哎!)

0 (17)| 6 6 1 | 2.3 21 | 6.1 26 | 5 3 5 | 2 31 | 6.1 26 | 5 51 |
这深 秋 哪有桃花扑 鼻 香?(女齐)哪有桃 花 扑鼻香,扑鼻

6 - | 0 1 23 1 | 5 3 27 | 6 (076 | 5 76 0)| 2 2 76 | 1.2 65 3 | 5 (035 |
香? (李唱)泥娃娃是何 意? 几番问你你不 语。

2.7 6561)| 2 2 3 53 | 2 23 1 | 3 1 2 32 | 16 5 | 2 3 1 | 2 3 | 1216 5 5 |
我想你 憔悴 人比黄花 瘦, 我想你 深夜 听风

3561 65 3 | 2.(5 61)| 5.5 #4 5 | 6 1 5 6 | 2.5 3 2 | 1.3 23 1 | 2 6 76 |
晚 来 急。 老母心切犹可悯, 想不到 他也苦苦把我

6 5. | 2 2 12 | 32 3 21 | 6.1 5 | 6121 6 | (1235 2317)| 2 35 32 |
逼。 空有半 百 思 夫 诗, 无人 知我

7 6 5 3 | 15 6 161 | 01 6 65 | #4.5 616 | 5.(6 17)6. 1 | 26 76 | 5 -)‖
诗中意,我 留 你 又何 必 (呀)?

此曲采用黄梅戏传统小戏《瞧相》基调而作。

怕只怕岁月无情秋霜降

《明月清照》李清照、赵明诚唱段

侯　露 词
程学勤 曲

1 = E　2/4

（5·6 17｜6·　3｜2·3 1621｜5　-）｜5 53 5｜6·6 5 53｜5 53 231｜2　35｜

（李唱）怕只怕　岁月无情　秋霜　降，

23 1｜1（2 76｜5·7 6123）｜5　6｜5 53 21｜21 6 0｜5·6 1｜2323 61｜

老来无子　难奈　秋风

65（27｜6·1 56）｜1 17 1｜2·3 17｜6·1 5｜6121 6｜7 67 25｜6·（7 656）｜

凉。　　（赵唱）莫怕　秋风添惆怅，　到那时

15 611｜03 231｜5·6 7 27｜6763 5‖：35　6｜5653 2｜5 61 65 3｜5 53 216｜

我与你携手　携手沐秋　光。（李唱）那时节我为你　把盏奉觞同赏秋气
　　　　　　　　　　　　（李唱）那时节我与你　皓首秋窗听（呀）听虫

53 2 1｜77　6｜5356 1｜5·1 65 3｜03 231｜5·6 7 27｜6763 5：‖3 5　6｜

爽，（赵唱）那时节我为你　描眉梳妆　共对　秋叶　黄。（李唱）清照我
唱，（赵唱）那时节我与你　童心秋情　分　茶　香。

5653 2｜5 53 216｜53 2 1｜3523 5 61｜6532 1｜5 23 2165｜12 65｜1 17 1｜

来生还入君门巷，　重度金秋暖与　凉。（赵唱）明诚我

2·3 12｜32 3｜（0 55 0 55｜356 1 6532｜1·2 323）｜0 53 5｜65 6 16｜

来生还把　词女抢，　　　（李唱）胜似（那）儿女成

0 16 1｜5 3 56｜

（赵唱）胜似（那）儿女成

5·6 5532｜1612 563｜3 5 2 0｜5 53 2 35｜32 1 21｜2 35 6535｜

群　　子孙满　堂，　儿女成群子孙　满

1　-｜1 5 6 1｜2　0｜5 5 61｜2 16 5｜5·6·｜

群　　子孙满　堂，　儿女成群子孙　满

2·3 216｜5（6123｜5·6 17｜6·　3｜231｜5　-｜5　-）‖

堂。

此曲将安庆民歌"十二条手巾"音调融于男女对唱之中。

情 驯

《香魂》苗香唱段

刘云程 词
陈儒天 曲

$1 = {}^\flat A$　$\frac{2}{4}$

(0 56 3432 | i 02 65 | 3.535 6561 | 5.7 612 3) | 5 56 3231 | 2. 35 | 2 - | 5 23 1621 |

几回更露冷，　　　几度月昏

6. 51 | 6 - | i i 2 1265 | 3.2 35 | 6i 6 i | 2.3 126 | 5 6553 | 5 5321 |

昏。　绣成人间服，伤透了女儿神,女儿神。嗯，

6i 6 i | 35 3 | 23 5 | 6561 | 5 5(612) |

（苗唱）$\frac{3}{4}$ 3231 2. 3 | 1651 6 - | $\frac{2}{4}$ 66 i 2316 5 6553 |

神爷呀，神爷呀，盼你学为人,学为

（女伴）$\frac{3}{4}$ 0 0765 | 6 323 | $\frac{2}{4}$ 3. 6 | 0 |

神爷呀，神爷呀，嗯，

5 - | (612) | 3.5 237 | 转 $1 = {}^\flat E$ 2356 3523 | 1 2 | 7 | 6123 156 | 5.7 6561) | 2 2 3 | 3 - |

人。　　　　　　　（男齐唱）穿起

0 23 61 | 2.5 31 | 2 - | 2.3 212) (2321 6561 | 2.3 16 | 02 | 16 | 5 6.1 | 2 2 1216 |

绣纹服，戴上缀花巾。(那嗬嘿嘿咿呀

5.6 1 21 | 6.1 653 | 5.(5 55 | 01 3561 | 5.3 56) | 11 035 | 65 6 | (6${}^\flat$765 6765 |

那嗬嘿嘿咿嘿咿呀嘿)　　前行（那个）多不便，

6${}^\flat$765 60) | 6.5 61 | 3(3 33 | 0${}^\sharp$3 0${}^\sharp$3 3) | 3 2 | 31 | 2 | (2321 61 | 03 20) |

后退缠脚跟。真（呀）真啰嗦，

转 $1 = {}^\flat A$

X X. | 6i 61 | 3.5 61 | 5 6.1 | 2 2 1216 | 5.6 1 21 | 6.1 653 | 5 - | (02 35 |

嘿嘿！长短正合身(那嗬嘿嘿咿呀那嗬嘿嘿咿嘿咿呀嘿)。

6 1 2 | 3 56 | 3. 2 | 16 53 | 2 - | 5 23 21 | 6. i | 2.3 126 | 5 -)

（苗唱）｜: 5 5̣6 3̄2̄3̣1̄ ｜ 2· 3̄5̄ ｜ 2 － ｜ 5̄ 2̄3̄1̄6̄2̄1̄ ｜ 6· 5̄1̄ ｜ 6 － ｜ i̇ i̇2̇i̇2̇1̄6̄5̄ ｜
洞内多清　冷，　　　击石作琴　声。　　　声声人间

（女伴唱）｜: 0 0 ｜ 0̣5̣ 3̄2̄ ｜ 1̄6̄ 1̄3̄ ｜ 2 － ｜ 0̣3̣ 2̄1̄ ｜ 6̄3̄ 5̄1̄ ｜ 6 － ｜
　　　　　嗯，　　　　　　嗯，

3̣0̣ 2̄3̄5̄ ｜ 6̄1̄ 6 i̇ ｜ 2·3̄ 1̄2̄6̄ ｜ 5 5̣6̄6̄1̄ ｜ 5 － ｜ 0 0 ｜ 0 0 :｜
调，　曲曲和阳　春，和阳春。

0 0 0 ｜ 3̄5̄ 6· ｜ i̇ ｜ 5 0 ｜ 0 0̣3̣2̄1̄ ｜ 6̄1̄ 6 i̇ ｜ 5 6̄5̄6̄1̄ :｜
嗯，　　　　　　嗯，

｜: 0 0 ｜ ⁴⁄₄ 3̄2̄3̄1̄ 2·　3̄ ｜ 1̄6̄5̄1̄ 6 － ｜ ²⁄₄ 6̄6̄ 2̄3̄1̄6̄ ｜ 5 6̄5̄5̄3̄ ｜ 5 6̄5̄6̄1̄ ｜ 5 － ｜
神爷呀，　神爷呀，　　你听可知　音，可知　音（哎　哟）？

5 5̣(6̣1̣2̣) ｜ ³⁄₄ 0 0̄7̄6̄5̄ ｜ 6 3̄2̄3̄ ｜ ²⁄₄ 3· 6̄ ｜ i̇ 0 ｜ 0 3̄5̄2̄3̄ ｜ 5 － :｜
神爷呀，　神爷呀，　嗯，　　　（哎　哟），

（0̄6̄ 1̄2̄ ｜ 3·5̄ 2̄3̄1̄ ｜ 6̄1̄ 6 i̇ ｜ 3·5̄ 2̄3̄ ｜ 5 6̄5̄6̄1̄ ｜ 5·7̄ 6̄1̄）｜ 2̇ 2̇ ｜ 3̇ ｜ 3̇ － ｜
　　　　　　　　　　　　　　　　　　　　　　　　　　　　此石

0̣2̣3̄6̄1̄ ｜ 2̇ 3̇1̇ ｜ 2̇ － ｜ 2̇ － ｜ 2̇·3̄ 1̄6̄ ｜ 0̇2̇ 1̄6̄ ｜ 5 6·1̄ ｜
颜　如玉，　　　　　　　　　今日　吐清音（那嗬

2̇ 2̇ 1̄6̄ ｜ 5·6̄ 1̄i̇ ｜ i̇ 6̄·1̄ 6̄5̄3̄ ｜ 5̇·(6̇1̇2̇ ｜ 3̇5̇6̇i̇ 5̇ ）｜ i̇ i̇ 0̣3̣5̄ ｜ 6̄5̄ 6 ｜
嘿嘿咿呀　那嗬嘿嘿　咿嘿咿呀嘿）。　　　吾神（那个）闻欲醉，

（6̄7̄6̄5̄ 6̄7̄6̄5̄ ｜ 6̄7̄6̄5̄ 6̄0̄）｜ i̇·2̇ 3̇1̇ ｜ 2̇ － ｜ 3̇· 5̇3̇ ｜ 2̇ － ｜ 0̇2̇ 2̇2̇ ｜
心　里暖如　春，　　　　　　　　　　对

3̄2̄3̄ 5̄3̄ ｜ 2·4̄ 3̄5̄）｜ 6̇·5̇ 3̄5̄ ｜ 0̄5̄ 3̄2̄ ｜ 1 2 ｜ 0̣2̣ 1̄6̄1̄ ｜ 2 － ｜
　　　　　对我是　白弹　琴（呐）。

（0̣2̣ 3̄5̄ ｜ 6̄ 1̄i̇ 2̇ ｜ 3̇·5̇ 2̇1̇ ｜ 6̄ 5̄6̄ ｜ 1̇2̇ 6̄ ｜ 5 － ｜ 5 － ）‖

此曲为黄梅音调山歌风的领唱、伴唱、合唱曲。

幸喜今朝放知县

《袖筒知县》赵知县、钱仁兄唱段

陈望久 词
徐高生 曲

1 = ♭B 2/4

中速稍快

(2 5 1̇ 32 | 1656 1 0) | 6 65 3 | 6561̇ 3 | 3 1̇ 5 | 6·5 3 (12 | 3 1̇ 15 | 6·1̇65 30) |

(赵唱)做官　　　切莫(呀)　做　京　官，

5·5 35 | 65 0 53 | 2 5　32 | 1 23 1̇ (5 | 2 5 1̇ 32 | 1656 10) | 3·2 35 | 0 1̇ 0 1̇ |

翰林院的　差事　　最清　　寒(哪)。　　　　　　月俸仅够　喝稀

1̇·3·(12 | 3 1̇1̇ 71̇76 | 5645 323) ‖ : 3/4 3 35 6·5 3 : ‖ 2/4 2 5 0 32 | 1 23 1̇ (56 | 1 56 1̇ 32 |

饭，　　　　　　　　　　衣服　破了　补(哇)　着　穿(哪)。

1656 10) | 6·5 3 | 6156 1̇ | 03 0 35 | 6 - | 0 1̇ 65 | 30 5 32 | 16 12 |

幸喜　今　朝　放知　县，

3 03 2352 | 3 - | 3·5 66 (6·6 36) | 2 5 0 32 | 1 23 1̇ (35 1̇ | 6532 1 0) ‖

(钱唱)恭贺 老赵　　脱寒　　酸哪。

此曲由【花腔】小调改编而成。

榆钱挂在榆树上

《神弓刘》八弟唱段

任红举、操小弗 词
徐 高 生 曲

中国黄梅戏唱腔集萃

416

1=C 2/4

小快板

‖:（2̇323 66｜3̇5̇3̇5 66｜0i 0i｜2̇3̇i7 60｜6̇ 33 1 33｜6 33 1 33）｜6̇·5̇ 66｜

榆钱挂在
跳蚤站在

6 - ｜6̇· 0｜i 56 6｜（3̇2̇i7 66｜55 66）｜3̇·i 6i｜i - ｜i̇· 0｜

榆树上（哟），　　　　　掺进荞面
牛头上（哟），　　　　　夸说自己　　　　是

2̇6 55｜（2̇2̇ 55｜22 50）｜3·2 35｜6· 6｜2·3 i7｜6（66）｜5·6 i｜

当干粮（哟）。　　粗饼自　吹　是大　救驾，　皇　子
兽中王（哟）。　　谁知老　牛　打喷　嚏，（啊且·）把　它

2̇3̇2̇ i6｜5 i｜3 5　0｜332 12｜52 3｜2·3 56｜

太　后天　天尝。　　还赏他黄金　三百　两，　还　赏他
喷　出三　千丈。　　身边一群　屎壳　郎，　身　边

i3　2｜1·3 231｜6̇ 0：‖6 56 i25｜6 - ｜i6 0‖

黄金　三百　两。　　一群屎壳郎，　屎（呀么）屎壳郎　（哟）。

此曲由花腔小戏音乐编创而成。

我的儿不满周岁母把命丧

《杜鹃女》李氏唱段

汪自毅 词
王世庆 曲

1 = F 4/4

慢板 悲伤、委屈地

（0 3 5 6 7.2 6 1 | 2/4 5 5 5 3 5 6）| 4/4 1 2 1 2 6 5. | 7 6 5 3 5.6 2.3 2 1 | 6 5 （2 7 6 5）|
我的儿　　不满　周岁

2 1 | 2 6.5 3.5 | 6 5 6. ∨ 6.1 2 3 2 | 1 5 1 2 6 5 | （2 5 | 3.2 3 7 6 1 5 5 7 6 1）|
母把　　　　　　　命　　　丧，

2. 1 3.5 3 1 | 2 - 2.3 1 6 | （5 6）5 3 5 6 1 2 3 | 5 5 5 3 2 1 6 2.3 2 1 |
是　为　娘　　　　过　门来　将儿　抚养。

6 5 （2 7 6 5 6 1 5 6）| 1 1 6 1 2 2 7 7 6 | 5.6 7 6 2 7 6 5 6 | 1 1 1 2 3 6 1 5 5 3 |
爱我的儿 含在 口内 怕 儿 烫，　疼我的儿 吐在 口外

f
5.6 6 5 3 2.3 2.3 2 1 | 6 5 （5 2 3 5）| 2/4 2.3 5 6 5 3. 2 3 | 5.6 5 3 2 1 - |
又 怕儿着　　凉。　　　多少个　春花秋　月

2 2 0 2 7 6 | 5.3 5 6 | 7 6 7 2 3 7 | 6 - | 1 1 2 3 | 1 1 6 1 5 5 3 | 5 0 6 1 2 3.6 5 5 3 |
寒来　暑　往，　　　多少个　朝朝　暮暮　时时刻刻怕儿生灾

2 #1 2 0 3 | 3.5 6 1 | 2 5 3 2 6 1 | 1 6 5. | 1 1 2 3 | 5 6 6 5 3 2 1.2 3 2 3 5 3 | 2.3 1 2 7 ∨ |
害病 我操 尽了 心 肠。　　两小妹　与你虽不是 一母所　养，

6.1 2 3 | 1 1 6 5. ∨ | 5.3 2 1 | 2 2 7 ∨ 6 5 | 3.5 6 1 | 2 5 3 2 6 1 | 4/4 1 6 5. （5 2 3 5）|
手掌手背 都是 肉，十指连心 儿(啊)　娘无 两样 心　　肠。

原速
5 5 3 5 | 6 6 5 5 3 | 5 6 1 6.5 5 3 | 2/4 2 5 3 5 | 2.5 3 2 | 3. 6 | 5 5 3 2 1 6 2.1 |
我把　姣儿当作 亲生 女，　儿就该把　我　当作 亲娘。

4/4 6 5 （5 2 3 5）| 5 5 2 5 3 3 2 1 | 2.5 3 2 2.3 1 6 | 5 5 6 5 5 3 5 2 1 |
心中　有事　口 不 开，　难道说 与后　娘

$\overset{\frown}{6 \cdot 1} \ 2 \ \overset{\frown}{5 3} \ \overset{\frown}{2} \ \overset{\frown}{5 6} \ \overset{\frown}{1 2} \ | \ \overset{\frown}{6 \ 5} \ (5 \ 2 \ 3 \ 5 \) \ | \ 5 \ \overset{\frown}{5} \ \overset{\frown}{2 5} \ 3 \ \overset{\frown}{3 2} \ 1 \ | \ \overset{\frown}{2 \cdot 3} \ \overset{\frown}{1 2} \ \overset{\frown}{6 5} \ \overset{\frown}{6} \ | \ 5 \ 6 \ \overset{\frown}{5 \cdot 6} \ \overset{\frown}{5 3} \ |$

隔了一层　肚　　　肠。　　　　　　低下　头来　暗　思　量，　　想必是

$\overset{\frown}{2} \ \overset{\frown}{5 3} \ \overset{\frown}{5 2} \ \overset{\frown}{1} \ \overset{\frown}{5 3} \ | \ 3 \ (\overset{\frown}{3 5} \ \overset{\frown}{3 6} \ \overset{\frown}{1 2} \ 3 \) \ | \ 5 \ \overset{\frown}{\widetilde{5}} \ \overset{\frown}{3} \ 1 \ \overset{\frown}{2 \cdot 3} \ \overset{\frown}{1 2} \ | \ 3 \ - \ 2 \ \overset{\frown}{3 2} \ 1 \ | \ \overset{\frown}{5} \ \overset{\frown}{6 5} \ \overset{\frown}{3 5} \ 2 \cdot \ (\overset{\frown}{3} \ | \ \overset{\frown}{2 3 5 6} \ \overset{\frown}{\dot 1} \ \overset{\frown}{\dot 3} \ \dot 2 \ - \) \|$

我李　氏待　儿　　　　　　　不如　　　　　　前　　娘。

　　此曲在【平词】基础上进行了润色，不仅有多字句的巧妙变化，更糅进了新的音调。

杜鹃我飞步下山岗

《杜鹃女》杜鹃唱段

汪自毅 词
王世庆 曲

1 = F 2/4

（前奏及唱词）

杜鹃 我 飞 步 下山 岗，

万木 青葱 映斜 阳。

一路 上 清泉 送我 把 歌 唱， 山花 万朵 吐芬 芳，

山花 万朵 吐 芬 芳。

路边 山 塘 清波 荡 漾， 权当 明镜 来 梳

妆。 青丝 挽作 荷云 状， 摘一朵 鲜 花 簪在鬓 旁(啊)。

今日 采 得 灵 芝 草，

2532 1561 | 2·1 212) | 35 1　2 | 3 23 5·3 | 2 2 726 | 5· （3 | 2321 726 |

回　家　　与　母　做(呀)做 药　方。

5·3 2356) | 1 1 65 | 21 2　3 | 5 6 56 | 3·2 16 | 0 5 35 | 6·5 6 16 |

但愿　药 到　母病　爽，　满室 冰

5 06 5 32 | 1612 5·653 | 2·　53 | 2·323 5361 6 | 5323 1·6 | 5·235 21 6 | 5· （56 |

寒　　换·春　光。

1·235 2161 | 53 5·) | 52 5 53 | 2 23 1 23 | 1· （2 | 1·253 21 6 | 5·6 55) |

急忙 下山　回家　转，

0 5 35 | 6·1 6532 | 35 1　6 | 5·6 6553 | 2·125 16 | 5 （7 2 | 5　－）‖

问差公　再三拦　路　为 哪　桩?

此段是在【彩腔】基础上改编的新彩腔。

徘徊无语怨东风

《西厢记》莺莺、女声合唱

王自诚 词
陈礼旺 曲

1=♭A 2/4

较慢 典雅地

(2 0 | 2 0 | #4 0 | 5 0 | 6·1 32 | 1 2 | 2· 7 61 563 |

2 — | 25 61) | 22 32343 | 3· 3 | 1 23 2165 | 3 — | 61 6 | 1 2 53 21 |

（女合唱）岁月无 痕 书留 香， 风流 儿女

62 216 | 5 63 | 2 — | 5 05 #45 | 65 6· | 3·2 127 | 6 — | 6·1 23 |

情 偏 长，情偏长。 一世奇 缘 成佳 话， 代代有人

12 16 5 | 6·1 2 32 | 5·6 161 | 1 61 5643 | 20 3 5 | 6 — | 6 （2 | 5 6 |

唱《西 厢》，代代有人 唱 《西 厢》，唱《西 厢》。

转 1=♭E

4/4 3·5 76 5·7 61 43 | 25 3 2356 7·2 126 | 5· 35 61 23) | 55 3 6 43 2 |

（莺唱）人随 春

1·（2 35 5765 10) | 01 6 12 3·6 43 | 2（35 3217 6 05 612) | 5 53 21 6·1 56 |

色 到 蒲 东， 门掩 重

10 3 56 | 7·2 126 5（53 2761 | 2/4 5 01 2356) | 4/4 3 31 2 35 53 5· | 5· 67 5 |

关 萧 寺 中。 花落 水流 愁 万

3·2 127 6（767 2725 | 3523 127 6 05 35 6) | 01 23 5·3 6432 | 1 0 13 56 |

种， 徘 徊 无 语 怨

7·3 23 7 6 0 0 | 67 65 6·1·2 5·6 6532 | 1212 5243 | 2·3 12 6 |

东 风， 徘 徊 无 语 怨 东 风。

5· （61 — | 1 1265 4 56 | 5 — — —）‖

此曲是用【彩腔】音调创作的新腔。

乘长风母子飞驰驾祥云

《七仙女与董永》七仙女、女声帮唱

濮本信 词
陈礼旺 曲

5 05 6̆ 56 | 3.2 1 0 | 2 35 5̆61 | 165(3 235) | 01 6̆5 | 1.2 32 3 | 0 5 0 66 | 5 06 53
雄 鸡 高 墙 叫，老 牛 低 长 鸣。 茅 篱 人 家 （呀 嘟 儿 咿 嘟 呀 嘟

2 03 21 | 6.1 5 | 1 21 60 | (132765 6) | 35 6 53 | 2.3 535 | 653 2̆365 | 10 (02
呀 嘟 咿 嘟）炊 烟 袅 袅， 小 桥 流 水 落 花 纷 纷。

稍慢
32353 216 | 5 -) | 7 76 5356 | 7 - | 35 6 7627 | 6 - | 05 35 | 6.1 352
天 宫 玉 宇 寒 气 冷， 人 间 村

慢
31 2̆ | 1612 5.3 | 5232 216 | 5. (17 | 65 61) | 2 2 5 65 | 3 32 16 | 5.6 6543
落 暖 气 生。 槐 荫 树（啊）槐 荫

2.3 27 | 61 560 | 1.2 53 | 2 35 321 | 2 0 21 6 | 5 (5 3523 | 1.235 216 | 5.6 5 43
树， 如 今 我 看 你 一 眼 感 慨 万 分。

23 56） | 2 2 5 65 | 3 - | 53 2 12165 | 1 2. | 35 2 0 35 | 3 32 1 65 | 3.5 1512
成 婚 之 日 你 开 口， 分 别 之 时 欲 断

65 (6 | 4.3 23 | 5 -) | 1 17 1 | 2 2 76 | 53 | 5 2.3 127 | 6. （7
魂。 今 日 树 下 又 相 会，

稍快
6.4 35 | 6 61 576） | 05 35 | 2365 1 0 | 1612 5243 | 2.3 12 6 | 5 (5 5435
你 再 见 我 们 一 场 悲 喜 情。

65676 5643 | 2.356 126 | 5.6 55)） | ¼ 05 | 35 | 6 | 5 | 05 | 35 | 20
为 何 不 见 董 郎 面？

05 | 35 | 23 | 23 | 61 | 23 | 10 | 03 | 03 | 2 | 2 | 1 | 2 | 60 | 0
难 道 他 没 见 那 血 字 罗 裙？ 荒 郊 野 外 心 发 闷，

pp
卅 5 5232 2216 6̆ | ²₄ 1 3 5 | 2.3 2761 | 5. (675 | 32 127 | 61 32 | 5 - | 5 -)‖
唤 出 土 地 问 分 明。

此曲主要以"花腔系"音调为素材，根据情绪的变化而展开，力求腔系规范化。

睡吧，我的好宝宝

《七仙女与董永》七仙女唱段

濮本信 词
陈礼旺 曲

1 = F 2/4

中国黄梅戏唱腔集萃

424

此曲根据安庆民间妇女哄孩子所哼的"催眠曲"音调，结合黄梅戏"花腔系"中的某些旋法创作而成。

一腔幽怨付瑶琴

《七仙女与董永》秋萍唱段

濮本信 词
陈礼旺 曲

1 = F 2/4

慢速 哀怨地

（5·3 2 1 6 | 5 1 2 1 5 | 1·3 2 1 6 | 5 - ）| 1·6 5 3 | 2 3 2 1 6 | 1 2 3 2 1 6 | 5 - |
往　日里　长工　房男笑女　迎，

1·6 5 3 | 2 3 2 1 6 | 1 1 3 2 1 6 | 5 0 5 5 3 | 5·6 1 2 | 5·3 2 1 6 | 5 1 2 1 5 | 1 0 3 2 1 |
今　夜晚　柴门锁　寂寥无　声。（哎呀）董永　携妻　寒窑　转，

6 6 1 2 5 3 | 2 3 1 0 2 6 5 | 3·5 6 5 6 | 0 5 3 1 | 2 0 5 3 | 2 5 3 2 5 6 | 1·3 2 1 6 |
带走　那欢乐　夜　沉　沉，　夜沉　沉。

5（5 3 2 1 6 | 5 1 2 1 6 5 | 1·3 2 1 6 | 5 - ）| 2 2 5 6 5 | 3· 3 | 5 6 3 2 1 6 5 3 | 2· 3 |
平日绣　楼也偷眼　看，他

2·3 5 | 6 3 5 | 0 5 6 | 3·4 3 2 | 1·（2 3 5 | 5 7 6 5 1 0）| 0 2 1 2 | 3·2 3 5 |
贫　贱夫　妇　多温存。　我家有　万贯

2 3 1 7 | 6 5 6（5 3 5 | 6）5 3 5 | 2·3 2 1 | 6 0 | 1 3 | 5 | 5·6 4 3 | 2·3 1 2 6 |
福无　份，　生母早　殁命　归阴。

5（6 1 2 | 5 3 2 1 6 | 5 1 2 1 5 | 1·3 2 1 6 | 5 - ）| 1 6 5 3 | 2 - | 1 2 3 2 1 6 |
前母子　官保

5 - | 6 6 5 3 | 2 3 2 1 6 5 | 1 2 （3 5 | 1 0 7 6 5 6 1 | 2 0 3 2 5）| 5·6 5 2 | 3 - |
兄　无情　无　义，　我父亲

2 4 3 2 | 1 - | 6 1 5 | 6 | 1·6 2·1 | 1 6 5 | （4 3 | 2 1 7 6）| 3 3 1 2 3 5 |
守钱　财　为富　不　仁。　我终身

5 3 3 2 1 0 | 2 5 | 6 | 7 0 5 | 3·2 1 2 7 | 6·（7 6 7 2 7 2 5 | 3 5 2 3 1 2 7 | 6 0 5 3 5 6）
之事　何　人　问？

一腔 幽 怨 付 瑶 琴， 付瑶

琴。

此曲唱腔的主要部分是根据"菩萨调"改编的。前段是主题的呈现，中段是其他素材（新编花腔）的对比，尾段是前段与中段部分素材相结合的变化再现。

神仙在天堂

《七仙女与董永》主题歌

濮本信 词
陈礼旺 曲

1 = C 4/4

慢速 幻想地

慢

（女独唱）凡 人

凌霄 望 神仙在天 堂， 哪 知 仙 境 太 凄 凉。

稍快

神仙 人间 想， 天伦 五谷 香， 哪知世 事

慢 原速

亦 沧 桑。 天 上 人间 皆 茫茫， 唯有 真 情 永

流 长， 唯有 真情 永 流 长。

此曲是以黄梅戏"花腔系"中的音调为素材而重新创作的，结构上是非重复型的多句体一部曲式。

糊涂涂与张四结终身

《张四娶妻》张妻唱段

陈望久 词
夏英陶 曲

1 = ♭E 2/4

中速

（ i 0 2̇ | 2̇i̇i̇6̇ | 5 06 6553 | 2306 1276 | 5·1 2123 ）| 5 6 | 5·6 53 | 5 521 65 | 71 2 （43 |

只 说 是　　媒 人 巧 言

2·356 1761 | 2 05 25643 ）| 2·323 53 5 | 0 64 3 2 | 16 1 （2 | 3·235 6i65 | 4·532 1 07 | 6·3 2376

父 母 之　　命，

5 01 235 ）| 0 5 35 | 2432 ²1̇ | 52 1 6512 | 65 （3 235 ）| 0 3 53 | 2 27 615 | 0 6 43 |

糊 涂 涂 与 张 四 结 终　　身。　　也 是 我 命 中　　交 好

21 2　3 | 5·6 i̇²7̇ | 6 0i̇ 65 | 4 06 5643 | 2 （123 535i̇ | 6· 5 | 4·6 5643 | 2·3 21 2 ）|

运，

0 1 23 | 5 53 2327 | 1 （03 5612 ）| 35 6 27̌6̇ | 5· （1 235 ）| 0 1 65 | 3·2 16 1 | 0 56 43 |

摊 到 个 俊俏 勤快 的　　好 后　　生。　　自 从 过 门　　一 月

2· （3 21 2 ）| 0 5 35 | 2 27 615 | 0 53 2356 | 1· （6 561 ）| 0 5 25 | 6 64 32 3 | 0 6i̇ 65 |

整，　　夫 妻 和 谐　　度 光 阴。　　喜 今 日 风 和 日 丽 花

稍渐快

4 05 43 | 21 2 （53 | 22 061 | 22 0 53 | 2123 535i̇ | 6 0i̇ 65 | 4·6 5643 | 2·3 21 2 ）|

似 锦，

0 56 53 | 2 23 1̌6̇ | 0 35 26 | 12 6 5 | 0 5 25 | 3 32 1 | 2 12 65 | 7̌·1 2 32 |

正 是 回 门 的 好 时 辰。　　我 忙 将 礼品　　衣物　　整，

原速

17 1 （32 | 1·2 5 43 | 2432 70 | 6·161 2432 | 1 07 651 ）| 0 1 23 |

和 他

5·3 27 | 7̌6̇ － | 5·6 51 | 2·3 21 6 | 5 （612 36 | 5 － ）‖

一　同　　看（呀）看 娘　亲。

此曲根据【彩腔】改编。

岭头的南瓜不开花

《张四娶妻》张四、张妻唱段

陈望久 词
夏英陶 曲

1=♭E 2/4

自由地

（女重）嗨，岭头的南瓜（来）不（呀么）不开花（哟），

中速

（张唱）岭头的南瓜（来 嘿）不开花，山前山后（哟）难找你妈妈。

她空长眼珠鸡（呀么）鸡蛋大，只看银子白（呀么）白花花。我一百两银子出大价，她卖我买买你到我家。

她已卖了你，你已不属她。她已绝情你（呀么）你还傻（呀得得呀咿哟），何苦痴情去看她（哟呀子咿嗬儿哟）。

稍慢

哭一声狠心的妈，你无情无义心也辣。你怎能把女儿当鸡鸭，

再稍慢

卖出去任人宰来任人杀！孤零零一个人，有家似无家。女儿我不是来出嫁，分明是他买个玩物摆在

$6 \underline{5}$ · | $2 \ 2 \ 5$ | $6 \cdot \underline{6} \ \underline{5 \ 3}$ | $0 \ \underline{2 \ 5} \ \underline{3 \ 2}$ | #$\underline{1} \ 2$ ∨$\underline{5 \ 3}$ | $2 \cdot \underline{3} \ \underline{2 \ 1}$ | $7 \ 0 \ 2$ | $\underline{7 \cdot 2} \underline{7 \ 6} \ \underline{5 \ 3 \ 2 \ 7}$ |

家。　这日月　叫我怎么　过得　下？

$6 (\underline{7 \ 1 \ 2} \ \underline{3 \ 6}$ | $\underline{5 \cdot 3} \ \underline{2} \ 7$ | $\underline{6 \ 1 \ 2 \ 3} \ \underline{7 \ 6 \ 5 \ 3}$ | $6) \underline{5} \ \underline{3 \ 5}$ | $2 \ 5$ | $\dot{1}$ | $\underline{6 \cdot 5} \ \underline{3 \ 2}$ | $\underline{1 \ 6} \ 1 \cdot$ | $\underline{6 \ 1} \ \underline{5}$ | 6 |

　　　　　　　　　这才是 叫天　天 不 应，　　叫地

$1 \cdot \underline{2} \ \underline{5 \ 4 \ 3}$ | $2 \ 0 \ 3$ | $\underline{2 \ 6} \ \underline{1 \ 7 \ 6}$ | 5 · | $(6$ | $\underline{5 \cdot 1} \ \underline{6 \ 5}$ | $2 \ 3$ | $5 \ -)$ ‖

地 不 　答，　　　地 不 　答。

此曲根据【彩腔】及【对板】【数板】改编而成。

观 牌 坊

《母老虎上轿》县官唱段

余治淮 词
吴春生 曲

1 = ♭E 2/4

极慢 庄严地

(7.235 3276 | 5.7 61) | 2 2 3 | 3. 32 | 16 33 | 2.1 61 | 5 5 61 | 2 2 3 |
　　　　　　　　　观牌坊　　　　　　　　　　　　　　不由人　心驰　神

撤　　　　　原速
2.1 6 | 5 5 61 | 2.5 32 | 06 13 | 2.1 15 6 | 5(5 5632 | 15 5761 | 2345 3276 |
往，　　你看那　飞檐翘首　向穹　苍。

5 56) | 3.2 35 | 02 32 | 7.3 2317 | 6.1 56535 | 6. (56 | 7.3 2317 | 6535 6) |
巧夺天工　气轩　昂，

5 5 61 | 3 1 21 | 2 3 1 | 2.1 616 | 5 5(123 | 5 5 5632 | 1 1 1761 | 2.5 3276 |
光宗 耀祖 百世　留　芳。

5 53 56) | 1 1 35 | 6156 1 | 6.5 35 | 2 2 (52) | 67 2 2676 | 5.(3 235) | 2 27 2 |
老爷 为官 时不 长，赞 颂 之词　似长　江。　盼只 盼

7.2 76 5 | 53 | 56 | 1 5 | 6176 1 | 0 3 56 | 7 67 2 5 | ⁵6 — |
有朝 一日 竖　牌　坊，　　不 负我 五 车 书

31 0 27 | 6 05 6⁷6 | 5(45 32 | 7 3 | 2 56 76 | 5 —)‖
十年 寒工　窗。

此曲保留了较浓的【彩腔】特色，运用了扩腔和临时离调等手法进行编写。

小小县令井中蛙

《小小抹布官》金花、杨馥初、员外、县官、何承审唱段

1 = E 2/4

王文锡 词
吴春生 曲

中速 申辩、自信地

(5 i | 6 i | 5.4 35 | 23 5) | 5.i 65 | 32 5 5 | i 6 i | 5.6 2 |
(金唱)小 小 县 令 井 中

3 (432 3432 | 1612 3) | 5 65 | 35. | 6 35 | 21 6 | (6765 6765 | 62 7 |
蛙, 敢把 圣旨 当作 假。

6765 6) | 3. 5 | 65. | 6. 1 | 35 1 | 2.(2 22 | 1761 2) | 7 67 |
(杨唱)黄 绸 当作 照 妖 镜, 命案

27 7 | 7 - | 3.5 15 6 | 5 (5 43 | 21 76 | 5432 5) | 1 65 | 36 5 5 |
贪官 自有 答。 (员唱)没有 玉玺

3 17 7 | 6.(6 66 | 65#45 6) | 16 3 | 21 0 | 43 23 | 5(676 5) | 1.2 33 |
做大 印, 无 头 无尾 无 正 文。 雕虫小技

0 35 7 | 6.(56 0) | 61 56 | 11 1 | 3 1 | 6.5 #4 | 5(5 43 | 2321 2) |
难骗 我, 假造 天书 愚 弄 人。

62 6 | 55 5) | 6.6 22 | 26 5 | 0 0 | 0 0 | 61 3 | 5(1 61 |
(何唱)黄是宫廷 专用 色, 量(念)他 虎胆· (唱)敢欺 君。

216 5) | 6.1 35 | 66 6 | 0 0 | 0(21 76) | 5.6 161 | 2 (0 35 | 6543 2 0) |
你 看 秀才 坦然 相, 敢说内 情 (念)啊嗤——

6.1 24 | 5 6 65 | 3.(3333 | 02 30 | 65 2 | 3532 30) | 2.2 31 | 2.(2 22 |
(唱)有 原 因(哪)。 天高皇帝 远,

0 52 0) | 61 13 | 5.(5 25 | 02 50) | 22 3 | 21 16 1 | 5 | 6.(6 66 |
难辨真和 假, 倘若 是真 我 当 假,

（0 5 6 0）| 1 6 3 ↘ | 2 1（²5）| 6 5 6 1·6 | 5·（5 2 5 | 0 2 5 0）| 0 0 | 0 0 |
　　　头 颅 乌纱　　要 搬　家。　　　　　　　　（念）他 若 是 假 我 是 真，

5·6 1 6 1 |³2 0 2 1 | 6 1　3 | 5 6 5 6 | 5（5 6 5 3 | 2 3 5 2 1 | 6·2 2 1 6 | 5 5 5 5）|
（唱）四 方 大　人（哎呀）笑 掉　了 牙（哇）。

6·1 3 5 | 6 6 0 5 6 | 1 2 3 1 |³2 － |（5·3 2 5 | 3 2 1 2）| 3·3 3 3 | 6 1 2 3 1 1 |
权 衡 利 弊 我 当 即 断，　　　　　　　　该 拍 马 时 就 拍 马（哟）。

稍慢
（1 2 1 6 5 1 | 6 5 6 1 5 5）| 5 5　6 | 1 2 1　6 | 1　5 |⁶¹6 － | 6·1 3 5 | 6 3　5 |
　　　　　　　　只 要　随 着 风 向 转啰，能 叫 金 顶（啰）

6 1 3　5 | 6 7 6　5 |（5 6 5 3 2 | 6 1 6 1 2 2 | 6 1 2 3 2 1 6 | 5 ³⁵5 0）| 3·3 1 2 | 3　2·1 |
换 贝 花（啊）。　　　　　　　　　　　　　　　日 后 发 现 他

6 6 5 | 6 3 2 1 | 6 1 5　6 |（1·3 2 1 | 6 1 5　6）| 0　0 |
他 有 诈（哇），　　　　　　　　先 抓

慢
0　0 | 1·2 3 1 | 2（台 台）| 3 5 6 1 | 5（0 2 | 5 0　0）‖
后 关 秋 后 杀，　秋 后 杀!

　　此曲选择了传统小戏的唱腔，如《观灯调》《打豆腐》《打纸牌》《卖杂货》等，同时吸收了皖南花鼓戏和淮北梆子的某些音型重新组合而成。

无愧你我一生清贫

《小小抹布官》杨馥初、金花唱段

王文锡、吴春生 词
吴　春　生 曲

1 = ♭B 4/4

中慢板 深情地

(5672 6543 2032 12) | 5 6543 2 | 2(35 2317 6.5 6123) | 16 1 2.3 54 |
(杨唱)本 想 京 科　　　　　　　　　　　　　　　　　早 得

3. (12 3.235 65 1 | 56 12 61 54 3.2 123) | 2.3 53 2 23 16 | 1212 35 21 4 35 |
中，　　　　　　　　　　　　　　　　玺 待 百姓 慰 妻

21 (76 56 16) | 3. 5 13 2317 | 16 1 2.(2 22) | 2 23 123(532 123) |
心。　　　谁 料 想，　　　　人 到 中 年

22 2276 5.6 561 | 31 23 656 535 | 21 (76 54 352) | 1 - 2 32 12 |
未酬　志，　处处 遇 到　　　拦

3. 53 2 32 1 | 5 65 43 2.(35 | 2.1 61 2 16 542 | 1.2 1 16 5676 16) |
路　人。　　　　　　　　　　　　(金唱)

转 1 = ♭E（前 1 = 后 5）

55 35 6 56 53 | 35 2 (35 25 6123) | 6.1 5 6161 25 | 65 3 3 53 2 5.3 |
夫贵 妻荣　　　　非　　　我

52 3 21 12 6 5 | (32 | 1.6 12 32353 21 6 | 5. 27 6561 23) | 5.3 2 32 12 16 |
意，　　　　　　　甘 苦 相伴

1 61 2 53 2316 5612 | 6 5 (35 23 55) | 55 35 66 5 65 | 3 - 3 - |
是 我　　心。　　夫君 为了

稍慢

2356 23 7 61 5 6(76 | 56) 15 61 35 | 2 16 5 12 65 5 | 161 2 53 2.6 51 |
不 平 事，　不 惧 祸 福 吉 和

6 5 (17 6561 23) | 2/4 55 656 | 5332 1 | 15 6 53 | 2326 1 | 7.7 672 |
凶。　　　本想 劝夫 难启 唇，(杨唱)为了 民 间

6 765 65̄3 | 5 5 6 7627 | 6763 5 | 5 6i 53 | 2 12 2 | 1 15 653 | 2326 1 |
不平 事 哪怕 路不 平。(金唱)牵肠 挂肚 夫君 暖和 冷，(杨唱)

（稍慢）7 67 | 32 223 | 5356 1 |（原速）6161 23 1 | 21 6 | 5· 3 | 2 5 6171 |
问心 无愧 心坦 然 哪怕路不平。(金唱)怕 只

2 - | 55 656 | 332 1 | 52 565 | 332 1 | 63 57 | 6 - | 2·3 55 |
怕 世态 炎凉 夫遭 害，(杨唱)怕只怕 我遭不测

（f）6 65 6· | 5 35 216 | 5 - (5551 6543 | 2 2 03 | 7235 3276 | 5·7 6561) |
要连 累 我妻 贤良 人。

(金唱) 0 0 | 52 565 65̄3 - | 5·3 231 2 - | 0 0 | 535 2612 1̄6 55 |
人生于 世 祸福难 定 善待于 人，

(杨唱) 6·6 57 | 6 - | 5·3 231 2 - | 7·7 62 72 65 | 0 0 | 0 3 56 |
人生于 世 祸福难 定 善处于 事， 无愧

05 35 | 6 56 352 23̄1· 16 | 1·2 563 | 5232 216 | 5 (6 5656 12 | 3 i6 53 | 25 | 126 | 5 -) |
无愧 一 生 一生清 贫。

12 65̄3· | 5 65̄6 - | 3·5 61 | 2·3 216 | 5 - |
一 生 一生清 贫。

这是一首以主调【平词】【彩腔】【对板】组成的男女对唱、重唱。

盼着布谷归

《小小抹布官》女声独唱

1=F 2/4

王文锡 词
吴春生 曲

行板 倾诉、期盼

（0 0 6i | 5·6 53 | 2 35 21 | 6161 23 | 16 5）| 2 5 | 5 - | 5 6 53 |

年　　年　　　　发大

2（323 2323 | 2 5 43 | 2171 2）| 16 2 | 2 - | 2 35 61 | 5（545 6543 | 2 5 12 |

水，　　　　　颗　粒　　不　得　收。

76 5）| 11 35 | 6·（5 66）| 5 3·5 26 1 | 65 5 | 5·5 65 | 3·5 321 | 2 2 0 |

种的是血 汗，　收的是眼 泪。　　咱的辛酸 向 谁 诉（哇）？

再慢

1·2 3 16 | 2·3 27 | 66 1 | 6·5 #4 | 5 4516 | 5（61 23 | 56 4 | 3 | 2·543 2571 |

十家九断 炊，　十家 九 断 炊，九断 炊！

2 2 6 | 5612 65#4 | 5 - ）| 1 17 1 | 2 23 76 | 5·6 75 |

只有　　借担　阎　王

6 0 0 | 1·2 3 16 | 5·5 32 | 15 6 5653 | 2326 76 | 5 - ‖

粮，　盼着布谷 归，　布 谷 归。

这首独唱糅合了【八板】【数板】【彩腔】等元素编创而成。

玉臂里护住汉家业

《貂蝉》貂蝉唱段

王冠亚 词
徐志远 曲

1 = E 4/4

慢板

(mf 66 5643 2 - | 52 3432 1 - | 7·6 56 25 3 27 | 6·123 12 6 5· 4 | 3 2 5 -)|

5 53 56 2·4 35 2 | 2 1 (2 7656 123) | 53 5 5012 5 3 (61 | 5·6 45 3 -)|
幽幽 的 喜 烛　　　　忽明忽 暗，

2·3 27 61 5 6·0 | 1·2 53 5201 6121 | 6 5 (35 6· i | 56i 6543 27235 3276 |
黯 黯 的心头　又凉又 热。

5· 7 6561 2123) | 55 2 35 3 32 1 | 53 6 56 1 2 (5·7 65612) | 5 25 21 77 2 65 |
爹爹 巧施 连 环 计，　　连环上 是我的青

2/4 6 #5 6 (0 2356123) | 4/4 f 53 5 6 i6 53 5 #5 3 | 2#1 2 0 b1 71 0 | 7 06 56 2 53 27 |
春，　　　　是我的青 春(啊) 泪　泪　泪与血。

mf 原速
62 0 #45 6 2 2·16 | 5 6·5 (5612356 i· | ff 2 27 65 6·24 | 32 5·6 | 76 56 65 2 |

稍慢
#4· 6 5 07 61) | 2·5 51 1 27 65 | 6·3 2317 65 6 6 (217 | 6) 2 77 6 56 7 |
吕 布 睡 得甜 又 香，　醉醺 醺早 到

7 65 43 5· 2 | 55 6 2·5 2 1 | 72 7 65 65 65 | 16 1 23 21 1 12 65 |
梦乡 也。　只见他 面如敷粉桃 花样，　恰似三岁的顽童

5·632 1253 3 2· 0 | 2/4 2·3 55 (5) 2·5 21 | b7 01 20 | 1/4 0 5 3 | 2·1 | 53 1 |
净 如 月。　我若挥刀 将他斩，　颈 易 断来 头难

渐快
6 5 | 0 5 | 0 5 | 2 53 | 2·31 | 2 5 | 2 535 | 2·3 21 | 0 76 | 5·626 | 5 1 | 5 1 |
接。 心 不 忍 情难灭,我 岂能 仇恨簿上 又添一 页。爹 爹

2 | 5·5 | 35 | 56 | 3 | 1 | 2 | 5·3 | 22 | 21 | 6· |

呀，　深闺　也　不　是　虎　牢　阙，容我　劝他　莫

1 | 1 | 7 | 7 | 67 | 5 | 6 | 1 | 1 | 7 | 1 | 2 | 12 | 6 | 5 |

作　孽。　放　下　手　中　戟，洗　净　两手　血，英雄　肝胆

1 | 2 | 3 | 5 | 3 | 5 | 6 | 0 | 6 | 6 | 6 | 6 | 6 | 6 | 6 | 6 | 6 | 6 |

美　人　捏，玉臂　里　护　住

渐慢

4/4 55 31 2·35 52 | 3 3· 2 16· | 5 65 35 5·2（32 | 15 61 3 － | 2 － － －）‖

汉家　　　　　　　　业。

此曲用【彩腔】【三行】【八板】音调创作而成。

相思鸟树上偎

《貂蝉》吕布、貂蝉唱段

王冠亚 词
徐志远 曲

1 = E 4/4

明亮、柔美地

（貂唱）相　思　鸟　　树　上　偎，
（貂唱）相　思　鸟　情　相　随，

（吕唱）妹　妹莫把树　来　推。　　（貂唱）惊　醒　了
（吕唱）一　去千里盼相　会。　　（貂唱）打　一　个

鸟　儿　不　成　　对，　（吕唱）他　往　南　来
连　环　紧锁　住，　（吕唱）推　倒　大　树

她　北　　飞。　（貂唱）一　头　锁　住　我　　一　头　锁　住
也　不　　飞。

活跃些 略快

你，　（吕唱）我　到　哪　里　　带　你　到　哪　里。

（貂唱）你　到　东　来　我　到　东，（吕唱）你　到　西　来　我　到　西。

（貂唱）今　生　今　　世　　紧　锁　住，

（吕唱）　　　　　　　　　　　今　生　今　世　　紧

6 - - - | 0 1 6̣ 5̣ | 5 - - 6̣ 1 | 6 5 4 3⁵ | 5 2 - 3 5 | 2·3 3 2 1 |
　　　　　　上　　　天　　　入　　地　（得儿 呀 子 咿 得儿

0 5̣ 6̣ 7̣ 2 | ²6̣ - - - | 0 1 6̣ 5̣ | 1 - - - | 2 7̣ 6̣ 5̣ | 6̣ - - - |
锁　　住，　　　　上　　天　　入　　地

6̣ 1 5 6·¹6 | 【1.】 0 1 6 1 2·3 2 1 6 | 5 - - - ‖ 【2.】 0 1 6̣ 5 3 | 3·5 2 0 0 | 2·5 3 2 |
呀　得儿喂）　　不　分　　离。　　　　　不　分　离，　　不

3·5 6̣ 6 | 0 1 6 1 2·3 2 1 6 | 5 - - - ‖ 0 1 6̣ 5 | 1 2 0 0 | 0 0 0 0 |
不　分　离　不　分　离。　　　　　　不　分　离，

²7̣· 6̣5̣ 6 | 0 2 ³2 6 | 5 - - (2 5 | 5 1 5 1 2 6 6 2) | 5·2 5 6 | 5 - - - ‖
分　　离，　　　离。　　　　　　　　不　分　离。

0 0 0 0 | 0 0 0 0 | 0 0 0 0 | 0 0 0 0 | 6·5 4 3 2 | ⁶5 - - - ‖
　　　　　　　　　　　　　　　　　　不　分　离。

此曲是用【彩腔】音调拉开板式节奏创作的男女对唱及重唱。

斑斑伤痕

《诗仙李白》晓月、李白唱段

谢樵森 词
徐志远 曲

中国黄梅戏唱腔集萃

440

此曲用【彩腔】为素材编创而成。

平林漠漠烟如织

《诗仙李白》李白吟诗曲

[唐] 李白 词
徐志远 曲

1=♭E 4/4

（女伴唱）啊，　　　啊，　　　啊，

（4 - 5 - ）转1=♭A　平林漠　漠　烟　如　织，寒山一

带伤心碧。瞑色　　入高楼，有人楼上愁。

mp
玉阶　空伫立，宿鸟　归飞急。何处是归程，

长亭　连短亭。

此曲为重新创作的商调式唱段。

夜静人不静

《诗仙李白》李白唱段

谢樵森 词
徐志远 曲

1=♭A 4/4

(3.5 23 12 76 | 5 - 5.65 | 4 - 6 - | 5. 6542 | 1 - - -)

转1=♭D

2 2 12 | 3 - 2.31 | 6 - 6.(156) | 1 1 1.2 65 | 5 35 35 15 12

(李唱)夜 静 人 不 静， 浪平 愤 难

6 5.(7 6561 23) | 7 7 6 5 6 7 | 0 7 5 3.5 32 | 2 7 - 27 6 07 67 1.2

平。 一声 呐喊 有谁 听，

7.(5 3.5 32 | 7 67 23 7.6 57) | 6 6 5 6 7 | 2 2 6. 7 | 6 5 - - | 7 - 3 -

泪眼 模糊 望帝

2. 32 1 7 | 6 - - - | 6 6 7 5 | 6 - - 7 | 2 2 3 1 7 | 6 - - -

京。 (女齐唱)妖氛 未尽 扫， 豺狼 皆冠 缨。

5. 6 1 2 | 6. 1 5 6 4 | 3 3 2 1 2 3 | 2 - - - | (2 2 2 2

百 姓乱离 苦， 四处 起烟 尘。

转1=♭A

2312 3523 5635 6156 | 1. 1 1 1 0 5 6 1 | 2. 2 2 2 0 3 5 6) | 3 3 6.6 6 | (6765 35 6) 5.6 1

空有济世愿， 恨无

1 6 3 5(676 535) | 5 5 1 2 3(532 123) | 2 2 7656 1(235 231) | 5 53 5 6 61 65

报 国门。 奇恨 犹未雪， 无处 诉冤 情。 常道 诗人

5 5 1 2 12 3 | 5 5 62 1. | 21 3.5 21. | 1 16 12 323 | (3 3 3 33 33

多薄 命， 哪堪 贫病 卧江 滨。 天生 我才 却无用，

(6.7 62 35 6)

3532 1612 3.2 123) | 5 53 5 5 6 | 6 - 0 0 | 5 3 6 5.65 43

到头 来还是 布 衣人。

2(312 3523 5635 6̇i56) | i - - - | 2̇·2̇2̇ - i2̇ | 3 - 2̇· i | ⁱ6 - - - |

（女齐唱）啊，　　　　恨不能　撞折擎天　的柱，

5·55 - 3 | 2· 21 53 | 2 - - 31 | 2·(2 220 4 32) | 1·1 12 33 0 |

恨不得　　踹　断系地的绳。　　　　　　　　（李唱）散不去我心中

11 33 23 21 | 6 - - 6 | 50 6 50 565 | 6 - - 12 | 3 - - 7 |

无限　苦闷，

6 - - 6 | 50 6 50 565 | 4 - - 565 | 3 - - - | （3.3 33 33 33 | 3·432 1612 3·2 123） |

（清唱）

5 65 13 2 1· | 2 21 23 565 2 35 | 21 （5 6 2 1 ） |

问　天下　　何人　知　我

11 61 2 - | 4·5 32 1 - | （6 0 1 0 | 2 - - - - ） |

知我　　心？

此曲用【彩腔】【平词】音调加入女声齐唱创作而成。

江 畔 别

《徽商情缘》李云飞、陈文雁唱段

侯 露 词
徐志远 曲

中国黄梅戏唱腔集萃

444

1 = B 4/4

（1 2 | 3 - - 2 3 | 5 - - -）| 1 1 2 3 2 3· | 5 6 5 1 3 2 1· | 4 4 5 3 2 1 2· 3 |
（李唱）放眼 望 水天 一色 秋风 爽，

2·3 2 3 4·5 5 3· |（2 3 4 5 3 -）| 2 3 5 2 1 1·5 6 | 0 1 6 1 2 3 3· |
江涛 涌 奔腾 荡荡

2·3 2 3 5 3 2 1 3·5 | 2 1 （7 6 5·6 1 2 | 6 5 4 3 2 2 0 4 3 | 2·3 5 2 3 5 2 1 7 6 5 6 1 2）|
思绪 扬。

5·6 1 2 2 3 2 1 2 3 | 5 6 5 1 2 1 2 3 | 0 2 2 7 6·7 6 7 2 3 2 | 5·6 5 6 7 6 0 |
几日来为运 粮 左思 右想， 风浪紧 关系 大

稍快
2 2 0 5 6 5 2·3 | 2 1 （7 6 5 6 1 6）| 5 5 3 5 6 6 5 4 | 3 3 1 2 1 2 3 |
处处 提 防。 愿做 那 徽骆驼把 重担 背 上，

1 1 6 1 3 2 2 6 1 1 | 2·3 5 3 6 5 5 2 3 | 2 1 （7 6 5 6 6 5 4 3）| 2 2 3 1 2 3·2 3 3 |
自会 有 苦尽 甘来 无 限 风 光。 眼看 着万事俱备

0 5 3 2 1 2· 3 | 2·3 1 2 1 6· 1 | 6·1 5 6 5 6· （7 | 6 7 6 7 2 5 6 3·2 1 2 7 |
待启 航，

原速
6）2 7 2 5·3 2 3 7 | 6 2 2 6 7 6 6· 5 | 1 1 6 1 2·3 1 2 | 3 - 2 3 2 1 |
一段 情 似谜 团 挂肚 牵

1 6 1 2 - |（0 6 5 6 4· 6 | 5 6 4 3 2 - | 2 5 5 2 3·4 3 2 | 1· 2 1 -）|
肠。

转 1 = C
5·6 5 3 2 2 1· | 2 7 2 5·3 2 3 2 7 6 | 1 1 2 6 5 1 6 1 2 5·6 4 3 | 2 （2 7 6 5·6 6 5 4 3 |
（陈唱）顷刻 间 情如 涌 千言 万语不 知从 何 讲，

2)5 35 22 2765 | 6 - 1·2 535 | 2 26 12 6 5 （12 | 5·7 67 53 3 - |
只觉得 心似 江 水 面如 红云 阵阵 映霞光。

36 5632 - | 5·2 35 232107 | 6·123 2165 -） | 1661 232 165· |
文 雁我 心 强

5·6 1243 2 - | 5·6 6553 232 60 | 1 2 2·16 6 5 | 1 21 65 35 23 |
命 不强, 三周四岁 没了 娘, 没了 娘。 爹爹 当儿

536 561 2 32 216 | 1 12 45 1·2 2176 | 5· （61 52 3561） 转1=A 66 23 32 7 |
心头肉, 从此 不再娶 妻 房。 闲时教儿

62 12 6 - | 535 61 6553 2 | 5 56 321 2 - | 5 53 56 12165 |
读诗 书, 忙时听儿 算盘叮当。 女儿 扮成

535 1256 161 | 232 16 53 2 1253 | 2 3 235 567 | 6 161 232 16 |
男儿 样,南来 北往 随父 行商。洗去脂粉 脱红装, 练就了刚强性,

5 532 1253 2 161 | 2·3 21 62 216 | 65· 11 537 | 65 6· 1·2 53 |
藏起 女儿柔肠,要做个 俏立 商界的女徽 商, 兴邦留芳, 兴邦留

转1=E 2·3 21 65 - | （3 23 5235 66 56 | 11 3 2·3 726 | 5） 53 56 1 12 765 |
芳。 (李唱)好 一个奇女子

1·2 31 2 767 | 2 27 65 53 5 1612 | 65· 7 767 2 | 5 53 56 1 12 765 |
敢作敢 当,好一个 俊嫦娥海 天飞翔。 可怜我 混沌沌凡夫俗

6 5 356·5 532 | 21 1·2 53 | 232 2165 - | 7 767 2 1 12 765 |
子,(陈唱)我不羡蝶 随风 舞 星借月光。 (李唱)愿与 我 结同心

3·5 61 5 6161 | 56 65 3 2 535 231 | 63 23 6 12 5 | 11 65 3·5 61 5 |
商海共 闯,(陈唱)愿与你 结同心 相扶相帮。 从此后青松树边

（李唱） 0 2 7̂6̲5̲ 6· 7 | 2 − 0 3̲5̲6 | 7· 2̲ 6̲5̲ 5̲3̲5̲6̲ |
　　　　梅　花　香，　　　　　　　　暗　香　盈　盈　耐　风　霜

（陈唱） 0 0 0 3̲2̲3 | 5̲·6̲ 3̲2̲ 2̲1̲· | 2̲ 7̲2̲ 6̲5̲ 6̲ − |
　　　　　　　暗　香　盈　　盈　　耐　风　霜

1̲·5̲ 6̲1̲ 2̲·3̲ 2̲1̲6̲ | 5· （6̲5̲·6̲ 1̇2̇ | 6̲5̲6̲ 4̲3̲2̲2̲0̲ | 1̲2̲5̲ − ）‖
地　久　天　长。

1̲·2̲ 5̲6̲4̲3̲ 2· 3 | 5 − − − | 0 0 0 0 | 0 0 0 0 ）‖
地　久　天　　长。

此曲是用【平词】【彩腔】音调转调、重唱等手法创作的新腔。

碧空秋雁

《徽商情缘》李云飞唱段

侯 露 词
徐志远 曲

1 = E 4/4

紧打慢唱

(3· 5 2 3 | 1 - - 3 | 2 - - - | 2 - - -) | 2 3 2 1 2 |
碧 空

3 3 - - | 3 1 6 3 1 | 3/2 - - - | 2 (3 5 6 | 7 - - -
秋雁 声声 唤，

0 6 1 3 | 2 - - -) | 6 - 2 3 2 | 7 6 1 - | 2 6 2 7 6 |
江 水 清清 映 秋

6 5 - - | (0 3 5 6 | 7 - - - | 6 7 6 5 2 3 | 5 - - -) |
山。

1 1 7 1 | 2 3 2 3 6 5 | 0 2 7 2 | 3 - - - | 0 2 7 6 7 6 5 |
声声 唤 催我早去 救急 难， 看秋

5 3 - - | 5 6 5 3 5 | 6 7 6 5 6 1 - | 1· 2 3 2 1 | 2· 3 2 1 6 |
山 难舍 满 眼 枫 叶 丹。

慢一倍
5 - - - | 2/4 (0 3 5 6 | 7 - | 0 6 5 2 | 3 -) | 5 5 6 1 | 2 2 3 1 2 6 5 | 5 3 5 6 1 5 |
典当陈 助我 多

0 6 1 | 2· 3 2 | 1 3 2 2 1 6 | 0 6 2 3 2 | 7 6 1 | 6· 1 2 3 1 | 2 1 6 5 | 1 2 1 3 5 |
多行 善， 好乡亲 老伯父 恩重如 山。 满载

转1 = ♭B
6 6 5 6 | 7/1 5 | 6 0 7 | 6· 7 6 7 1· 2 | 7 - | 0 5 3 5 | 6· 5 3 5 | 2 1· |
药材 闽东 去， 不求 厚 礼

5 5 3 5 | 5· 3 6 5 | 6· 5 | 3· 5 2 3 | 5 6 5 3 1 | 3/2· (3 | 2 3 2 1 6 1 | 2 -) ‖
但求 人 平 安。

此曲是用【彩腔】数板及【平词】所编创的宽板新腔。

闽东归来不见闺中人

《徽商情缘》李云飞、陈文雁唱段

侯　露　词
徐志远　曲

此曲为男【平词】编创的新腔。

夜深月冷霜露凝

《孟丽君》孟丽君、皇甫少华唱段

王冠亚 词
精 耕 曲

1=♭E 2/4

清冷、孤独地

(06 56 | 1·2 17 | 6 - | 06 16 | 5·6 43 | 2 - | 23 23 | 5·6 21 |

7 6543 | 5 -) 3 53 | 2321 | 5243 | ³2 - | 5·6 12 | 5643 |
(孟唱)夜 深 月 冷 霜 露 凝,

2 -) | 2 31 | 7276 | 1 276 | 5 - | 1·2 43 | 2 72 6 | 5 -)
鸿雁 不 堪 愁里 听。

1 2765 | 12 3 | 5 245 | 30 27 | 67 6 | 3·5 126 | 5· (35 | 6165 4543 |
心驰 神往 向帝 京,怕听 风啸 鹤哀 鸣。

20 726 | 5 -) | 272 3276 | 65· | 5·6 4323) 5 535 27 | 2765 6 | 1 27 67653 |
(皇甫唱)丽 君 啊, 我曾 寻你 千百 度,故园

56 7· | 66 0276 | 65· | 1165 1 | 7275 6 | 5·6 27 | 5 27 67653 | 676 1 |
依旧 门庭 封。 求明 月 挂南 天,为你 照亮 崎岖 路。(孟唱)

6653 2 | 23 651 | 5·6 5 2 | 1·235 236 | 5 - | 5 567 | 2176 | 5·6 27 |
盼夜 空 悬北 斗,为我 逃生 指 迷 津。(皇甫唱)千山 险 万水 深,我心 步步

75 675 | 6356 1 | 3323 53 | 6432 1 | 7·3 22 | 56535 126 | 5 - | 6 567 |
伴卿 行。(孟唱)山高水 远 隔不 断 万里 愁思 茫 茫 情,(皇甫唱)想丽 君

272 323 | 3323 7 | 6 6563 | 2 - | 226767 | 56535 126 | 5 - | 27 23 |
独抱 浓愁 难入 梦。(孟唱)思亲 人 背灯 愁泣 到 天 明,(皇甫唱)恨 愁深

2322 7· | 03 56 | 7 7653 | 5 - | 6·5 32 | 1·6 1253 | 2 - |
孤灯 不明 悲欲 绝。(孟唱)泣离 分 雨打 梧桐 泪沾 襟,

中国黄梅戏唱腔集萃

450

$5 \cdot \underline{5} \ \underline{6} \ \underline{53} \ | \ \underline{25} \ \underline{32} \ 7 \ | \ 6 \cdot \quad 5 \ | \ \underline{3 \cdot 2} \ \underline{12} \ \underline{7} \ | \ 6 \quad - \quad | \ \underline{01} \ \underline{61} \ | \ \underline{23} \ \underline{23} \ 5 \ | \ \underline{62} \ \underline{56} \ |$

何人识得　此时　情？　　　　　　　　只要　留得　真情

$0 \quad 0 \ | \ 0 \quad 0 \ | \ 0 \ \underline{5} \ \underline{6} \ | \ 7 \cdot \quad \underline{7} \ | \ \underline{6 \cdot 2} \ \underline{1276} \ \underline{5} \ | \ 0 \quad 0 \ | \ 0 \quad 0 \ |$

（皇甫唱）谁又能　解少　年？

$3 \quad - \ | \ 3 \quad \underline{53} \ | \ \underline{2 \cdot 3} \ \underline{16} \ | \ 0 \quad 0 \ | \ 0 \ \underline{5} \ \underline{35} \ | \ \underline{6 \cdot 5} \ \underline{35} \ 2 \ | \ 3 \ 1 \cdot \ | \ \underline{12} \ \underline{12} \ \underline{53} \ |$

在，　　踏遍　万水千山　　　　也要　找郎　君，　找郎

$\underline{01} \ \underline{65} \ | \ \underline{3 \cdot 5} \ \underline{75} \ | \ 6 \cdot \quad 0 \ | \ \underline{3 \cdot 5} \ \underline{66} \ | \ 5 \ | \ 6 \ | \ 3 \ 5 \ | \ 7 \ 6 \ | \ \underline{3 \cdot 5} \ \underline{61} \ |$

只要　留得　真情　在，　　千山　万水　也　要　找　丽　君，　找丽

$2 \ 0 \underline{5} \ \underline{21} \ | \ 6 \ 0 \ \underline{126} \ | \ 5 \quad - \ | \ (\underline{\dot{1} \cdot \dot{2}} \ \underline{\dot{1}} \ 7 \ | \ 6 \cdot \quad \dot{1} \ | \ \underline{65} \ \underline{642} \ | \ 5 \quad - \ | \ 5 \quad - \) \|$

君！

$7 \ 0 \underline{2} \ \underline{75} \ | \ 6 \ 0 \ \underline{156} \ | \ 5 \quad - \ |$

君！

　　这是一段根据【彩腔】【平词对板】改编的对唱段。开始的三对上下句用了大二度模进的写作方法。中间的对唱乐句旋律长短相间，节奏跌宕起伏，准确而形象地塑造了二人悲泣分离的忧虑与伤感。

对天双双立誓盟

《玉堂春》苏三、王景隆唱段

天 方 词
精 耕 曲

$1 = {}^\flat E$ $\frac{3}{4}$

中慢板

（5 3 2 | 1. 2 1 | 7 - - | 1 7 6 | 5. 6 4 | 3 - -）| 2 - 3 2 | 1 - - |
（女伴）嗯，

7 6 5 | 3 - 5 | 6 - - |（5 3 2 | 1. 2 1 7 | 6 - -）| 3. 5 6 | 3 - - |
夜 迢 迢，　　　　　　嗯，　（王唱）

1 5 6 | 5 - - |（6 5 3 2 | 1. 2 7 6 | 4 3 2. | 3 | 2 3 5 - -）| 3 2 3 | 1. 7 6 1 |
皓月 明，　　　　　　　　　　　对 天 双

2 - - | 3 2 3 | 5. 6 3 2 | 1 - - | 3 2 3 | 1. 2 1 7 | 6 - - |
双 立 誓 盟，　对 天 双 双

1 6 2 3 | 1. 2 6 | 5 - - |（5 6 4 3 | 2. 3 2 3 | 5 - -）| 2 1 2 7 |
立 誓 盟。　　　　　　　　　　我 若

6. 2 7 6 | 5. 3 5 6 | 7 - - |（3 5 2 3 1 2 | 7. 6 5 6 | 7 - -）| 6 2 3 |
日 后 负 三 姐，　　　　　　　　　　皇 天

7 0 6 5 6 | 1 - - | 6 1 6 1 3 1 | 2. 3 1 6 | 5 - - | 5 6 3 | 2 3 6 5 |
不 负 神 共 惩。　（苏唱）我 若 日

1 - - | 5 3 6 | 5 2 4 3 | 2 - - | 2 3 5 3 | 6. 5 3 2 | 1 - - |
后 负 三 郎，　万 劫 不 复

1 6 3 5 | 2. 3 1 6 | 5 - - |（6 1 6 5 | 4 0 0 | 6 5 4 3 | 2 0 0 |
永 沉 沦。

1. 2 1 7 | 6 - 6 1 | 2. 3 1 6 | 5 - -）| 5 6 5 3 | 5 2 3 2 1 | 1 - - |
（王唱）勾 栏 本 是

把京剧【西皮】曲调作为该剧的音乐主题，为了营造月夜盟誓的意境，将节奏处理成缓慢的$\frac{3}{4}$拍。把【平词对板】和【彩腔对板】的素材演变成新颖柔美的才子佳人对唱是一种大胆而成功的尝试。

月圆花好同结并蒂莲

《玉堂春》苏三、王景隆唱段

天　方　词
精　耕　曲

1=♭E 4/4

惆怅、恬静地

（3 i ₂7 65 | 3·i 6₅3 2 - | 5 7 23 1 | 5·6 ₂7 6 126 | 5 - - - ）|
（苏）

55 6⁷6 53 5· | 51 2 5643 3 2· | 2·3 5 6532 1 | 62 0 276 ⁶5· （12 |
百花亭畔　独倚栏，　心随明月到江　南。

3·i 76 56 3 27 | 6·123 126 5·4 32 ）| 2/4 77 65 | 23 1· | 22 75 | 67 6· |
郎君　一去　无音　讯，

³2 1 | 6 5 3 5 | 6 5 3 2 - | 5 65 35 | 65 6· | 22 3 53 | 2 23 1 |
今宵　与谁　共婵　娟？　郎君（啊）　自从　盟誓

52 4 3 | 5 2· | 56 6 5 3 | 23 1· | 16 2 126 | ⁶5 - | 7 76 2 27 | 53 27 6 |
赠金别，　画楼　孤影映绣　帘。　为君　瘦损　减容光，

22 3 1 16 | 5 6 1 6 5 3 | ³2 - | 1 16 1 | 0 16 1 2 | 5 53 23 1 | 2 16 5 |
芙蓉　帐冷不成　眠。　不知你　不知你在南京　可安

1 6 1 2 3 2 | ³1·（2 35 | 23 76 56 ）| 4/4 3 1 2 3216 1 | 3 2 1 | 6 5 （6 1 4323 56 ）|
好？　　　夜读　何人

2·5 1 2·3 12 | 3 - 2 2 32 | 1 56 13 2 （3 | 5·i 76 56 40 | 2·5 16 2 - ）|
问　　　冷暖？

2/4 23 27 | 672 6 | 676 56 | 7 - | 27 65 | 56 1· | 62 2·672 | 6 5 （56 |
（王唱）一轮　明月挂中天，　夜读时时见婵　娟。

3· 2 | 1· 27 | 6·276 | 5 - ）| 7·6 232 | 5·672 6 | 112 323 | 0 16 31 |
哪知惊觉原是梦，烛影摇红映书

中国黄梅戏唱腔集萃

454

$\widehat{2\cdot 3\ 16}\ |\ \dot{5}\cdot\ (\dot{6}\ |\ \widehat{1\cdot 235}\ \widehat{6154}\ |\ 3\ 0\ \widehat{2\cdot 7}\ |\ \widehat{6\cdot 123}\ \widehat{1576}\ |\ \dot{5}\ \widehat{6156}\)\ |\ 1\ 1\ 3\ 5\ |\ 65\ 6\cdot\ |$

卷。　　　　　　　　　　　　　　　　　　　　　　　　　　　　三姐　呀，

$\widehat{7\ 7}\ \widehat{67}\ |\ 2\ \widehat{32}\ \overset{2}{7}\ |\ \widehat{676}\ \widehat{53}\ |\ \widehat{676}\ \widehat{1\cdot 6}\ |\ \widehat{7\cdot 2}\ \widehat{653}\ |\ \widehat{5656}\ \widehat{7672}\ |\ 65\cdot\ |\ \widehat{116}\ 1\ |$

想起　春宵月下　　盟，　你谆谆叮咛萦耳边。　　　　今夜

$\overset{3}{2}2\ \ 7\ |\ \widehat{5656}\ \widehat{27}\ |\ 6\overset{\vee}{\ }\widehat{127}\ |\ \widehat{6\cdot 2}\ \widehat{76}\ |\ \widehat{565}\ \dot{3}\cdot\ |\ \widehat{1\cdot 2}\ \widehat{361}\ |\ \widehat{2323}\ \widehat{16}\ |\ 5\ -\ |$　(0\ 1\ 76

月圆　人　不　圆，为你　哪　　敢　少　偷　闲？

$\widehat{5176}\ \widehat{5243}\ |\ 2\ 0\ \widehat{1576}\ |\ \dot{5}\ -\)$

（苏唱）

$\widehat{2323}\ \widehat{565}\ \|\ \overset{5}{3}\cdot\ \ 2\ \|\ \widehat{1212}\ \widehat{453}\ \|\ \overset{3}{2}\ -\ \|$
想　三　郎　眼望　穿，
$0\ \ \ 0\ \|\ 0\ 7\ \widehat{65}\ \|\ 1\ -\ \|\ 0\ 3\ 57\ \|$
（王唱）想　三　姐　　　　　眼望

$\widehat{33}\ \widehat{232}\ \|\ 1\ -\ \|\ \widehat{620276}\ \|\ \overset{6}{5}\ -\ \|\ \widehat{5\cdot 5}\ \widehat{656}\ \|\ \widehat{5332}\ 3\ \|\ 2\ \widehat{53}\ \|\ \widehat{312}\cdot\ \|$
相思一　夜　天涯　　远。　　只望蟾宫　早折桂，月圆花好
$6\ -\ \|\ 6\ \widehat{35}\ \|\ \widehat{6\cdot}\ \widehat{676}\ \|\ \widehat{5323}\ 5\ \|\ \widehat{1\cdot 1}\ \widehat{356}\ \|\ \widehat{5765}\ 1\ \|\ 7\ -\ \|\ 6\ \widehat{56}\ \|$
穿，　　一夜天　天涯　　远。　只望蟾宫　早折桂，月　圆花好

$5\ \widehat{23}\ \widehat{65}\ \|\ \widehat{1212}\ \widehat{53}\ \|\ 2\ \widehat{03}\ \widehat{2312}\ \|\ 6\ \widehat{126}\ \|\ 5\ -\ \|\ 1\ 2\ \|\ 5\ -\)\|$
同结　　并　蒂　莲。
$7\ \widehat{2}\ \ \widehat{65}\ \|\ 6\ \widehat{56}\ \widehat{13}\ \|\ 2\ \widehat{0\ 1}\ \widehat{5617}\ \|\ 6\ \widehat{156}\ \|\ 5\ -\ \|\ 0\ \ 0\ \|\ 0\ \ 0\)\|$
同结　　并　蒂　莲。

（6

　　此曲把【阴司腔】素材引入到【彩腔】与【平词】中来，塑造凄清、惆怅的意境。二重唱的声部用协和和声塑造出丰满的听觉效果，传达出和谐、温暖和美好的感受。

补得不好你要将就

《拉郎配》采凤、李玉唱段

1 = ♭E 2/4

王长安、胡小孩 词
精 耕 曲

温馨、甜美地

（3· 23 | 5 - | 6· 56 | 1 - | 2·312 3561 | 5 017 65 3 | 253 216 | 5）1 65
（采唱）我 本 是

6 3 5 61 5 | 0 1 71 | 2·（312 3543 | 2）5 35 | 2321 65 1 | 0 35 126 | 5（657 61 5）|
使枪的胳膊 舞剑的手， 比不上 闺阁小姐 坐绣 楼。

0 17 65 | 3 56 1 | 0 35 3227 | 6·（5 32357 | 6）1 23 | 1 2 6 53 | 1212 43 | 5 23 126 |
补 得 不 好 你要将 就， 穿回家 拆掉补丁 把 线 抽。

5（3561 | 2· 12 | 6 - | 3· 23 | 5 - | 2·543 2171 | 2 5 32 | 1·2 3276 |
5）7 6356 | 2·312 7 | 062 76 | 5356 7 | 0 67 27 | 6 72 65 | 0 45 32 | 5·（672 67 5）|
（李唱）你补 衣 胜 过 把花绣， 一针一线 着意 修。

0 61 | 232 1 7 1 | 062 7·275 | 6·（722 7275 | 6）32 12 | 7·276 56535 | 6 - | 1·2 3 61 |
似这般 豪 爽人家 哪里有？ 感谢你待 小 生 情到礼

2323 16 | 5 - | 535 653 | 23 1· | 2753 3227 | 6·（5 6123）| 5 23 5 53 | 2 23 1 |
周。 （采唱）我看你知书 识 理 人憨 厚， 也不似那 银样

6161 23 1 | 21 6 5 | 1 1 35 | 67656 1 | 2 32 7653 | 67656 1 | 0 62 76 | 72767 2 32 |
腊 枪 头。 （李唱）我知 你 常 在 江湖 走， 惯伴 风 雨

5656 7627 | 6763 5 | 5 53 2 35 | 1 16 5 | 2323 5 65 | 3·2 1 | 3·523 5 63 | 23 2· |
过 春 秋。 （采唱）我向 来 不做 风前柳， 达官 门前

1356 23 1 | 21 6 5 | 1 1 35 | 272 3 2 | 1 12 7 5 | 6 76 1 | 7 767 2 7 | 62 7 6 |
不 低 头。 （李唱）我看 你 武也 能（来）文也 够， 火火 辣辣之中

中国黄梅戏唱腔集萃

456

$\widehat{5\ 06}$ $\widehat{7627}$ | $\widehat{6763}$ $\underline{5}$ ‖ $\widehat{5\ 53}$ $\widehat{235}$ | $\widehat{1\ 16}$ $\underline{5}$ | $\widehat{2323}$ $\widehat{565}$ | $\widehat{5\ 32}$ 1 | $\widehat{3523}$ $\widehat{535}$ | $20\ 3\ 21$ |

又 温 柔。(采唱)公子 何必 多 夸 口， 只怕是 明 朝花落

$\widehat{6561}$ $\widehat{231}$ | $\widehat{21}$ $\underline{65}$ ‖ ($\widehat{6561}$ $\widehat{2532}$ | $\widehat{1\ 1}$ $0\ 27$ | $\widehat{6123}$ $\widehat{21\ 6}$ | $\underline{5}$ $-$) | $\widehat{2723}$ $\widehat{53\ 2}$ | $\widehat{2376}$ $\underline{5}$ |

陷 渠 沟。 (李唱)怜 香 惜 玉

$\widehat{2\ 32}$ $\widehat{35}$ | $\widehat{676}$ 1 | $\widehat{7\ 67}$ $\widehat{2\ 27}$ | $\widehat{6\ 72}$ $\widehat{653}$ | $\widehat{5656}$ $\widehat{7672}$ | $\widehat{6763}$ $\underline{5}$ | $\widehat{1\ 16}$ $\underline{1}$ |

情 皆 有， 我 也 曾 读过 《诗经》诵 "关 鸠"。 面对

$2\ \overset{2}{7}.$ | $\widehat{5656}$ $\widehat{725}$ | $\overset{5}{6}$ $-$ | $\widehat{6763}$ $\widehat{565}$ | 5 $-$ | $\widehat{53\ 65}$ | $\widehat{5331}$ $2\ 0$ |

眼 前 窈 窕 女，(女独唱)秀 才 (吧) (女齐唱)你怎样 开口 唱好 述？

$\widehat{32\ 356}$ | $\widehat{65}$ $3.$ | $\widehat{3523}$ $\widehat{535}$ | $\widehat{65}$ $\widehat{2532}$ | $\widehat{1.232}$ $\widehat{216}$ | 5 $-$ | ($\widehat{5656}$ $\widehat{12}$ | $\overset{56}{5}$ $-$ | 5 $-$) ‖

你怎样 开 口 唱 好 述？

　　前半部的每个乐句均为后半拍起唱，表现了初恋情人之间欲言又止的害羞情态，紧接着切分音和顶板唱使得情绪在对话般的节奏中越来越炽烈，最后优美的音乐旋律表达二人情投意合的状态，唱段由此进入高潮，并由优美动听的画外帮唱来结束本段。

情儿蜜意儿浓欢度良宵

《大树参天》宝根、梨花唱段

尹洪波 词
精 耕 曲

1=♭E 2/4

有情趣地

（6 65 35 | 6 1̇ | 2̇ | 3̇ 2̇3̇ 1̇2̇ | 5 - | 1̇ 1̇2̇ 6 1̇ | 3 5 | 6 1̇ 2̇3̇ 5 7 | 6 - |

5656 5653 | 2535 2535 | 1 2 | 6 | 5561 216 | 5561 50）| 1 2 | 3 | 5356 1̇ | 1̇ 1̇6 5 35 |
（宝唱）哪来 的 丑八哥 咧嘴傻傻

6 1̇ 2̇ （35 | 5661 20）| 3̇ 2̇3̇ 5 63 | 6 53 232 | 561 216 | 5561 5 | （5561 216 | 5561 50）|
笑？ （梨唱）她本是 俏蝴蝶 彩翅双双飘。

3 5 | 6 | 5332 1 | 5̇ 6̇ 1 2 | 3253 2 | 6 61 23 1 | 7 72 65 6 | 1356 1276 | 6 5· |
是哪个 黑乌鸦 呆头呆脑？（宝唱）他本是 雄鹰仰视身姿 矫。（梨唱）

3 2̇3 5 35 | 6 53 21 2 | 5̇ 6̇ 1 2 | 5632 1 | 2 27 67 2 | 3 35 6156 | 1̇（232 1765）| 1356 1276 |
是雄鹰 就应该 展翅长啸，（宝唱）你帮我 扶摇直上 云天

6 5· | 3 2̇3 5 65 | 6 53 21 2 | 5̇ 6̇ 1 2 | 5632 1 | 2 27 67 2 | 6 72 6 | 1 1̇2 6276 | 6 5· |
高。（梨唱）彩蝴蝶 愿在你 身边环绕，（宝唱）我有你 相随伴 信心更牢。

5561 | 2·23 3 | 332 161 | 1 2 （35 | 2 035 | 2 035 | 6·56 1̇ 5643 | 2）6 6532 | 5 - |
我二人 五彩云头 相倚抱， （梨唱）别动手

3̇ 2̇3 5 6 | 6531 2 | 2 32 35 | 6·2 126 | 6 5· | 2 32 12 | 3 3· | 1̇·2 321 |
人来人往太招摇。妹妹脸上泛红潮，（宝唱）桃花 上面 那才叫美

（宝唱）
2 - | 0 1̇ 65 | 6 - | 0 1 | 63 | 5 | 56 | 4·5 62 |
妙。 情儿蜜， 意儿浓， 欢度良

（梨唱）
0 53 5 | 6 - | 6 1̇ 65 | 6·5 3 | 2·3 5 3 | 2·3 2 16 |
情儿蜜， 意儿浓， 欢度良

中国黄梅戏唱腔集萃

458

$\overline{5} \cdot \quad \underline{06} | \underline{5 \cdot 5} \quad \underline{6 \cdot 1} | \underline{6 \cdot 1} \quad \underline{2 \cdot 1 6} | 5 \cdot \quad (\underline{6} | \underline{5 6 5} \quad \underline{3 5} | \underline{6 \cdot \dot{1}} \quad \dot{2} |$

宵，　　　欢　度　良　　宵。

$\underline{1} \cdot \quad \underline{03} | \underline{2 \cdot 5} \quad \underline{6 5 3 2} | \underline{1 2 3} \quad \underline{2 1 6} | \underline{5} \cdot \quad - |$

宵，　　　欢　度　良　　宵。

$\underline{\dot{3} \cdot \dot{2} \dot{3}} \quad \underline{\dot{1} \dot{2}} | 5 \quad - \quad | \underline{\dot{1} \dot{1} \dot{2}} \quad \underline{6 \dot{1}} | 3 \quad 5 \quad 6 | \underline{\dot{3} \dot{2} \dot{3}} \quad \underline{5 7} |$

$6 \cdot \quad \dot{1} | \underline{5 6 5 6} \quad \underline{\dot{1} \dot{2} \dot{1} \dot{2}} | \underline{6 \dot{1} 6 \dot{1}} \quad \underline{\dot{2} \dot{3} \dot{2} \dot{3}} | 5 \quad 6 | 5 \quad - | 5 \quad -) \|$

　　山歌体甜美、质朴的女声独唱，加上花腔小戏中的"撒帐调""观灯调"等经过改编后的羽宫调式的新腔浑然一体，轻快活泼的节奏使得剧中男女主角的对唱如鱼得水，勾画出一幅乡音缭绕的江南水粉画。

风有意雨有情

《木瓜上市》木瓜、水芹唱段

谢樵森 词
精耕 曲

1=♭E 2/4

甜美地

(女独唱)风有 意 雨有 情(喏)， 一把 雨伞 罩(呀)罩两 人。 头一回 两人挨得 这般 近(喏)， 心里头 怦怦 跳(呀 得儿) 跳(呀 得儿) 跳(呀)跳(呀) 跳(呀)跳不 停(得儿呀咿子 哟)。

转 1=♭B (前5=后1)

(水唱)我笑 他 毕恭 又毕 敬(哪)， (木唱)我浑 身 浑身哆嗦 怕(呀)怕沾 身。 (水唱)木瓜 哥你 再靠 近， 雨水 打湿你 半边 身。 (木唱)芹妹 子我 不要 紧， 我 体壮 不怕 体 壮不怕 风雨 淋 (哪)。 (水唱)他 浑身 一 片

中国黄梅戏唱腔集萃

460

$\widehat{1\ \dot{1}\ \dot{2}\ \dot{1}}\ 5\ |\ \widehat{65}\ \widehat{6}\cdot\ |\ \dot{1}\ \dot{1}\ |\ \dot{2}\ |\ \widehat{1\ 6\ \dot{1}}\ \widehat{6\ 5\ 3}\ |\ 1\ 0\ \widehat{2}\ \ 5\ \overset{\dot{1}}{3}\ |\ \widehat{21}\ 2\ (\widehat{35}\ |\ \widehat{23\ 21}\ 2)\ 2\ |\ \widehat{3\ 3\ 2}\ \widehat{1\ 2}\ |$

汗　津津，　　　　男人的　气　息　醉(呀)醉我心。　　　　　　　(木唱)她　遍身

$\widehat{3\ 2\ 3}\ 3\ 0\ |\ \dot{1}\ \widehat{3\ 5}\ |\ \widehat{65}\ \widehat{6}\ \ 3\ |\ \widehat{5\cdot\ 6}\ \widehat{\dot{1}\ 65}\ |\ \widehat{35}\ 0\ |\ \widehat{5\ 5\ 5\ 5}\ 2\ |\ \widehat{5\ 65}\ \widehat{32}\ |\ 1\cdot\ (\widehat{\dot{1}\ 7}\ |$

都是　香喷喷，　我好　像　　好像　好像在半天　云　(哪)。

$\widehat{6\cdot\ 5}\ \widehat{65\ 6\ \dot{1}}\ |\ \dot{2}\cdot\ \dot{3}\ |\ \widehat{\dot{1}\cdot\ \dot{2}}\ \widehat{\dot{1}\ \dot{2}\ \dot{1}}\ 5\ |\ 6\cdot\ \widehat{5\ 6}\ |\ \widehat{\dot{1}\ \dot{1}\ \dot{2}}\ \widehat{\dot{1}\ \dot{2}\ 65}\ |\ 3\cdot\ \widehat{23}\ |\ \widehat{5\cdot\ 6}\ \widehat{3\ 235}\ |\ 2\cdot\ \widehat{35}\ |$

$2\cdot\ \widehat{35}\ \widehat{6}\ |\ \widehat{\dot{1}\cdot\ \dot{1}}\ \dot{1}\ 3\ |\ \widehat{5\ 6\ \dot{1}}\ \widehat{3\ 5\ 2}\ |\ \widehat{1\ 0}\ \widehat{1\ 0}\)\ |\ \widehat{3\cdot\ 2}\ \widehat{1\ 2}\ |\ \widehat{3\ 2\ 3}\ 3\ 0\ |\ \widehat{5\cdot\ 6}\ \widehat{35}\ |\ \widehat{65}\ \widehat{6}\cdot\ |$

　　　　　　　　　　　　　　　(木唱)大　叔　已把　　主　意　定，　小店　从此

$5\ 3\ \ 5\ |\ \widehat{65}\ 0\ |\ \widehat{1\ 6\ 5}\ 3\ |\ \widehat{21}\ 2\cdot\ |\ \widehat{6\cdot\ \dot{1}}\ \widehat{23}\ \dot{2}\cdot\ \dot{3}\ |\ \widehat{\dot{1}\cdot\ \dot{2}}\ \widehat{\dot{1}}\ 5\ |\ \widehat{65}\ \widehat{6}\cdot\ |$

小店　从此　又　开　门(哪)。(水唱)商家得　失　寻　常　事，

$\widehat{\dot{1}\ \dot{1}}\ \dot{2}\ |\ \widehat{\dot{1}\ \dot{2}\ \dot{1}}\ 65\ |\ \widehat{1\cdot\ 2}\ 5\ \overset{\dot{1}}{3}\ |\ \widehat{21}\ 2\ (\widehat{35}\ |\ \widehat{2\ 5\ 4\ 3}\ \widehat{2\ 3\ 2\ \dot{1}}\ |\ \widehat{65\ 6\ \dot{1}}\ \dot{2}\)\ |\ \widehat{3\ 3\ 2}\ \widehat{1\ 2}\ |\ \widehat{3\ 2\ 3}\ 0\ |$

算不上人　生大　事　情。　　　　　　　　　　　　　(木唱)莫非　你　得到

$\widehat{\dot{1}\ \dot{1}}\ \widehat{3\ 5}\ |\ \widehat{65}\ \widehat{6}\cdot\ |\ \widehat{3\cdot\ 5}\ \widehat{65}\ |\ 3\ 5\cdot\ |\ \widehat{1\ 1\ 6\ 5\ 3}\ 2\ -\ |\ \widehat{6\cdot\ \dot{1}}\ \widehat{23}\ \dot{2}\cdot\ \dot{3}\ |$

好信　息，　邀我　商谈　商谈　生意　经? (水唱)生意哪　有

$\widehat{\dot{1}\ \dot{2}}\ \widehat{3\ 5}\ |\ \widehat{65}\ \widehat{6}\cdot\ |\ \dot{1}\ \dot{1}\ \dot{2}\ |\ \widehat{\dot{1}\ \dot{1}\ 65\ 3}\ |\ \widehat{1\cdot\ 2}\ 5\ \overset{\dot{1}}{3}\ |\ \widehat{21}\ 2\ (\widehat{35}\ |\ \dot{2}\ 0\ \widehat{35}\ |\ \widehat{2\ 5\ 4\ 3}\ \widehat{2\ 3\ 2\ \dot{1}}\ |$

人意好? 你我　都盼　两　家　春。

$\widehat{65\ 6\ \dot{1}}\ \widehat{\dot{2}\ 0}\)\ |\ \widehat{5\ 3\ 2}\ \widehat{1\ 2}\ |\ \widehat{5\ 3\ 3\ 2}\ 3\ |\ \widehat{0\ \dot{1}\ 6\ \dot{1}}\ \dot{2}\cdot\ \dot{3}\ |\ \dot{1}\ -\ |\ \dot{1}\ \dot{1}\ 3\ |$

　　　　　树上熟了　桃和杏，　你不　伸　手　别人

$\widehat{5\ 65}\ \widehat{35\ 2}\ |\ 1\ -\ \parallel:\ (\widehat{3\ 6}\ \ 7\ \ 6\ \ 3\ |\ \overset{56}{5}\ -\ |\ 5\ -\ |\ \widehat{3\ 6}\ \ 7\ \ 6\ \ 3\ |$

伸　(哪)。

$\overset{23}{2}\ -\ |\ 2\ -\ |\ \widehat{3\ 2\ 3\ 5\ 5}\ \underset{\cdot}{\widehat{6\ 5\ 3\ 3}}\ |\ \underset{\cdot\cdot}{\widehat{7\ 6\ 7\ 2\ 2}}\ \underset{\cdot}{\widehat{3\ 2\ 7\ 7}}\ |\ 6\ \dot{2}\ \ 5\ |\ \underset{\cdot}{\widehat{3\ 2\ 1\ 2}}\ |\ 7\ 0\ 0\ 7\ |\ \underset{\cdot\cdot}{\widehat{6\ 7\ 6\ 5\ 6}}\ |$

2 $\underline{3\ 2}$ $\overset{\cdot}{7}$ | $\overset{\cdot}{6}$ $\underline{1\ 2}$ $\overset{\cdot}{6}$ | 5 $-$ | 5 $-$ ‖: $\underline{5\ 5\ 6\ 6}$ $\underline{1\ 1\ 2\ 2}$ | $\underline{6\ 6\ 1\ 1}$ $\underline{2\ 2\ 3\ 3}$ | $\underline{1\ 1\ 2\ 2}$ $\underline{3\ 3\ 5\ 5}$ | $\underline{2\ 2\ 3\ 3}$ $\underline{5\ 5\ 6\ 6}$)|

（女独唱）$\dot{1}$· $\overset{\cdot}{7}$ | 6 $-$ | $\underline{3\ 6}$ $\underline{\overset{3}{7\ 6\ 3}}$ | 5 $-$ | 6 6 7 | $\underline{6\ 5}$ 3·
山　青　青，　　水　清　　　清，　　风　也　息　来

（男独唱）0 0 | 1· $\overset{\cdot}{7}$ | 6 $-$ | $0\ \underline{3\ 5}$ 6 | 1 $-$ | 6 6 $\underline{1\ 2}$
　　　　　山　青　青，　　水　清　　清，　　风　也　息

$\underline{3\ 6}$ $\underline{\overset{3}{7\ 6\ 3}}$ | $\overset{3}{2}$ $-$ | 2·$\underline{3}$ $5\ 5$ | $\underline{6\ 5\ 6}$ $\underline{3\ 2}$ | $\underline{1\ 2\ 1}$· | $\underline{1\ 1\ 6}$ $\underline{1\ 2}$ | $4\ 4$· |
雨　也　停，　　艳阳　一出　彩虹　　现（喏），　山道　　弯弯

3 $-$ | $2\ 7\ 2$ | $\underline{7\ 6}$ $\underline{5\ 3}$ | $\underline{6\ 7\ 6}$ $\underline{5\ 6}$ | $\underline{1\ 2\ 1}$· | 0 0 | $0\underline{6}$ $\underline{4\ 2}$ |
（来）雨也　停，艳阳　一出　彩虹　　现，　　　　　山道

$\underline{4\ 2}$ $\underline{4\ 5\ 6}$ | $5\ 5$· | 4·$\underline{5}$ $\underline{1\ 6}$ | 5·$\underline{6}$ $\underline{5\ 4\ 2}$ | 1· （2 | $\underline{4\ 4\ 2}$ $\underline{4\ 5\ 6}$ | 5 $-$ | 5 $-$)‖
一　路　情（喏）一　　路　　情。

4 4 | $0\underline{3}$ $\underline{2\ 1}$ | 4 6 | 5·$\underline{6}$ $\underline{5\ 4\ 2}$ | 3 $-$ |
弯　弯　　一路　一　路　情。

　　山歌体甜美、质朴的女声独唱，加上花腔小戏中的"撒帐调""观灯调"等经过改编后的羽宫调式的新腔浑然一体，轻快活泼的节奏使得剧中男女主角的对唱如鱼得水，勾画出一幅乡音缭绕的江南水粉画。

喜结良缘得团圆

《血泪恩仇录》施子章、菊香唱段

谢文礼 词
精 耕 曲

1=♭B 4/4

伤感、倾诉地

(0 i 6 5 4653 2432 | 1·2 1176 56 i6) 5 53 5 66 i 65 | 2 35 21 2·1 4
　　　　　　　　　　　　　　　　　　　　(施唱)离乡　背井　十年　整，

3· (2 3·56 i 5245 | 3 06 1612 3) 2 53 21 2 276 5 | 1· 2 1 02 35 |
　　　　　　　　　　　　　　　　　不堪　　回首　忆

2·4 32 23 1 (76 | 5·6 i56 i 5 i65 4 03 | 2·355 0232 1·76 561) | 1 16 1 2 23 5 |
前　　情。　　　　　　　　　　　　　　　　　　　　　　爹娘　死于

6 6 54 3 (02 123) | 2·5 3 02 1235 | 2 - 232 6276 | 676 5 (76 5435 61) |
乱兵　手，　　　姐弟　乞　讨　度光　　阴。

5·6 1 2 12 3 | 5 56 43 2 5 32 | 1·5 21 61 2· | 2·35 5·235 232 1 (76 |
多　蒙邓七伯　来领　养，延师　授　课　求　功　名。

5352 76 5676 i6) | 5 53 5 66 i 65 | 3 56 1 2 12 3 | 2·5 3216 2· 3 |
姐姐　匹配　邓炳　如，　素云(哪)我

5 5 32 1·3 21 | 6 - 1212 43 | 2·5 32 1 (212 4561 | 2/4 5·6 542 | 1·2 121) |
终生　不　娶将　你　等。

转1=♭E(前1=后5)
0 5 6535 | 2161 5 | 0 5 6531 | 2·(543 2561 | 2) 2 72 | 6765 3 | 0 32 2365 | 1·(235 2432 |
(菊唱)红颜　飘零　无所　依，　天涯　海角　将你　寻。

1) 16 12 | 3·565 3 | 0 23 56 23 76 | 1·2 65 | 0 353 23 | 5· (6 | 1·2353276 |
改名　换　姓当丫　环，　寄居卜家　暂栖　身。

稍慢
5·3 2357) | 6·1 23 | 27 65 | 5 61 | 1 2 3 | 1 2 21 6 (2317 65 6) | 2 56 2327
(施唱)今日终归　巧　相　遇，　　　　　　　　(菊唱)相　公

1	-	2 2̆ 7 6 5	3̆5̆ 2 3 5̇	5̆6̆5̆3 2 3 5	6̆5̆ 2 5̆3̆ 2	1·2̆3̆2 2̆1̆ 6	5	- ‖

（啊），　　喜结　良缘　得团　圆，　得　　　　　团　　　　圆。

　　前12句【男平词】是一个乐段。后面紧接经过创新的四个乐句新腔，均以闪板起唱，最终的对唱又回到了传统【彩腔】的第三句，结尾句的女腔用压缩了节奏的【仙腔】的乐句做结束。这种利用传统的男女腔调性的变换写作的手法，是保持黄梅戏音乐风格的最佳选择。

容我三思而后行

《血泪恩仇录》菊香、施子章唱段

谢文礼 词
精 耕 曲

1=♭E 2/4

(5.235 216│5)5 35│2 23 16│1 2│5 3 5 2│0 5 35│2 23 1│3 56 126│
(菊唱)你念 邓府 恩 情 重，　　忘了 卜家 冤 仇

5(1765 4323│5)1 71│2 21 2│3 23 53│2.3 1│0 3 27│76 56│3 56 126│
深。　　卜老爷 为奸 情 活活 气 死，　卜小姐 被踢亡 含冤难

5.(672 67 5)│0 3 233│7.1 2│0 3 27│6.(765 32357│6)1 23│16 1 53│0 5 653│
伸！　(施唱)最可怜那 腹 中 小姣 儿，　未出 娘胎 就丧

2(561 2312)│5 5 6 56│3 32 1│3 6 56 1│2 5 35│6. 6│5.6 32│3 1.│
生。　(菊唱)你为官 就应该 秉公 正，怎能够 不 顾 王 法

6 5 3│2 03 16│5. (6│5.6 72 35│2.345 3276│1)7 67│2 27 66│0 67 56│
徇私 情？　　　　(施唱)我知道 卜家 一门 死得

7.(235 3212│7)2 76│5.6 1│6 2 76│5.(672 67 5)│0 1 71│23 27 621│0 5 62│
惨，　我知道 为 官 不应循私 情。　怎奈 邓府 待我 恩德

7.(235 3212│7)6 64│3 23 5│6 2 2672│67 5.│1 16 1│2 7.│2.5 32│
重，　再加上 姐 姐 已入邓家 门。　施邓 两家 牵连

稍慢

7.2 3│3.(235 6154│3)27 65│3 2 57│6.(6 6666)│6 56 1│1.(1 1111│1)32 1 61│
大，　容我 三 思 三思 而后

2 03│7.672 76│5. (6│5.61 26 543│5 - │5 -)‖
行！

创新的【彩腔】唱段。男、女起唱句均为闪板，营造出"争辩"这一特定情境下的急切情绪。

又怕冷月对愁眉

《家》觉新、瑞珏唱段

金芝、林青 词
精 耕 曲

1=♭E 2/4

怯弱、羞涩地

(3·6 5 6 3 | 2 3 1 2 6 | 3·6 5 6 3 | 2 -) | 2 2 5 6 5 | ⁵3 - | 5 5 6 5 3 | 2 3 2 1 6 |
　　　　　　　　　　　　　　　　　　　　　　　(女齐唱)闹房　时　　只想 安静　人潮

｜1.2· 3 5 | 2 - | 2 2 5 3 2 | ²1 - | 7·6 5 1 | 2 3 2 1 2 7 | 6 0 7 | 6 0 2 1 2 6 |
退，　　　人去　了　　又 怕 冷月　对愁　　眉。

5 - | 6 2 1 7 6 - | 6 6 5 6 | 7 - | 2 2 7 6 | 4·3 2 3 | 5 - |
(觉唱)冷风　吹，　　窗前　立，　望穿　夜　　空

1· 7 | 6·2 7 6 | ⁶⁷⁶5 - | 5 5 2 5 4 3 | ³2 - | 2 5 4 3 2 | ²1 - | 2 7 2 3 5 |
盼　信　回。(瑞唱)红烛　泪，　胸中　汇，　真想

6 6 5 3 | 2 2 5 6 | 1 0 3 2 1 6 | 5 - | 1 2 7 6 5) | (0 5 3 2 | 6 6 5 6 7 | 2 2 1 7 6 | 2 2 3 2³7 |
哭着　把家　回。　　　　　　　　　　(觉唱)侧脸 窥，心儿 灰，如此 冷漠

6 2 7 6 5 | 5 6 6̂ | (7·2 1 7 6) | 6 5 2²3 | (2·6 4 2 3 4 3) | 0 3 5 2 3 | 5·6 3 5 2 | 3 1· |
怎相　随?(瑞唱)微抬眉，　忙收　回，　　　　好 似 梦　中

7 7 6 5 6 2 7 | 6 6 0 7 | 6·1 2 3 1 2 6 | 5 - | 7·2 3 | 7 3 1 7 6 | (7 2 1 7 6 5 6) |
曾相　　会(呀)。　　　　　　　　　(觉唱)她 是 谁? 眼含　泪，

2 2 3 1 2 7 | 0 7 6 5 3 5 6 | 1.2 0 7 | 6·5 6 2 1 5 6 | 5· | (6 1 2 1 2 3 1 | 7· 2 7 | 6·4 3 2 |
神儿 恍似　我 的 梅!

7·2 3 5 3 2 7 6 | 5 -) | 5 5 6 7 6 5 6 | 5 3 3 2 1 | 2 5 4 3 2 | ¹2 0 2 1 2 4 3 | 2 - | 5 1 2 4 3 2 0) |
(瑞唱)一声　叹息　我心　碎，

5 5 3 2 5 4 3 | 2 1· | 7 7 6 5 6 | ¹2 0 3 | 2·3 1 2 7 | ⁷6 0 7 | 6·5 6 2 1 2 6 | 5 - |
莫不　是　有苦　藏心　扉?

中国黄梅戏唱腔集萃

466

6·1 5 4 3 | 2 3 5 6 1 2 6 | 5 －) | 1 1 6 1 | 2 2 7 6 | 5 6 5 3 5 6 | 7· 2 | 7 2 7 6 5 6 2 7 |
多么 想 上前 去 安 慰，

6· (7 2 | 6 6 0 3 5 | 6 6 0 7 | 6·7 2 5 3 2 1 2 7 | 6) 5 3 5 | 6·5 3 2 | 1 1 6 1 5 3 | 2 0 (3 2 1 7) |
恐人 取 笑 要追 悔，

1 1 3 5 | 6 0 2 1 2 6 | 5· (7 | 2 3 5 i 6 5 3 2 | 4/4 1·2 1 i 7 6 5 6 7 6 i 6) | 5 5 3 5 7 7 6 5 |
要追 悔。 转1=♭B(前7=后3) (觉唱)一声 叹 息

好 伤 悲，

4 5 4 3 3 2 － | 0 2 3 5 2 2 3 1 6 | 6 2 7 2 7 6 6·5 | 1 1 6 1 2 1 2 3 |
好伤 悲， 她好像 花苞 初放 遭风 摧。 本当 上 前

5 6 6 5 4 3 2 0 3 | 2 3 2 3 4 5 3· (2 | 2/4 3 3 0 2 | 3·5 6 i 5 6 4 | 3 5 3 6 1 2 3) |
去宽 慰，

转1=♭E(前3=后7) (0 5 4 5 |
0 1 2 3 | 6 6 1 5 3 | 0 1 7 1 | 2 0 7 | 6·5 6 2 1 5 6 | 5 － | 6 5 4 3 2 0 | 3·5 6 2 1 5 7 6 |
无 形的 绳索 捆住了 腿。

5 －) | 5 2 3 2 1 6 | 1 5· | 6 6 5 3 5 6 | 1 － | 2·2 3 2 | 7 6 5 6 | 5 3 5 6 1 2 6 |
(瑞唱)既 相 守， 当相 慰， 为他 驱寒 送暖 杯，送 暖

6 5 (1 2 | 3 6 5 2 4 3 | 2 － | 7·3 2 3 5 | 6· 1 | 4 0 3 0 | 2·1 2 3 4 3 |
杯。

5 －) | 1·1 2 7 | 6 0 | 5 2 5 1 6 1 | 2 (0 3 5 | 2 0 2 0 | 2·6 5 4 3 2 1 7 |
(觉唱)刹 时 心神 乱， (瑞唱)两颊 红云 飞，

6 5 6 1 2 0) | 7·7 6 2 7· (2 | 7 0 7 7 2 7 6) | 1 3 5 2 1 6 | 5 (0 6 | 4·3 2 3 5 6) |
(觉唱)难 去 心中 事， (瑞唱)快 接手 中 杯。 (觉唱)

1 1 0 2 1 7 | 6 (0 6 6 6 6 6) | 3 5 0 6 3 1 | 2 (0 2 2 5 4 3) | 5·5 6 5 | 3 2 3 5 |
这么 近， 这么 远， (女齐)只因 隔着 一树 梅，

6 6 5 6 | $\overset{5}{3}$ − ‖ 2 35 6532 | 1 23 21 6 | 5(656 12 | 7 0 60 | 3 56 12 6 | $\overset{\frown}{5}$ −)‖

隔着一树　梅，　　　一树　　　梅。

　　作为第三者的合唱把"冷月"与"愁眉"惆怅的情绪传递给观众。男女主人公在呢喃般的短促吟唱中相互倾诉、猜度。此段对唱中，人物内心刻画细致入微，可叹可感。

与我的好鸣凤相伴终生

《家》觉慧、鸣凤唱段

金芝、林青词
精　耕曲

中国黄梅戏唱腔集萃

468

0 2 12 | 1·2 32 3 | 0 32 16 | 112 35 | 323 216 | 5· (12 | 3 3 23 |

还我们 一片真情， 还 我们 美好青 春！

5 5 6 | 5·6 17 6 156 | 4 0 6 6 53 | 27 235 3276 | 5 －) | 1 5 1 71 | 2 － 5 2 6 65 |

(鸣唱)我也 曾 梦中放声

4 0 (2543) | 25 4 32 | 1· 2 | 12 12 43 | 2· (35 | 6·6 6i 2532 | i·i i i 7276 |

喊， 放声 喊，

53 56 i 6543 | 2 0 5 712) | 5 5 6 i 65 | 4 0 3 | 25 4 32 | 1 0 2 | 5 12 5643 | 323 216 |

喊声一 出 扑来狼一 群， 狼 一 群。

5· (6 | 1235 6 i 56 | 4 0 6 6 53 | 2356 126 | 5 －) | 1 16 1 | 2723 535 | 2753 32 7 |

每次 都是 你来

2 6 (72 | 6·765 356) | 0 5 35 | 6·5 35 2 | 3 1· | 16 12 5643 | 523 216 |

救， 醒 来时冷汗伴 着 热泪 淋。

5· (6 | 123 56 | 5 － | 6 i 3 | 2 － | 323 56 | 1· 7 | 6 23 1576 |

5 －) | 5 6 53 2 | 5 － | 6 56 32 | 1 － | 7 67 12 | 7 － | 11 27 61 |

(鸣唱)风儿 柔， 草儿 嫩，(觉唱)梅似 玉， 霞似

5 － | 5 53 2 35 | 67 6 53 | 2·3 5 65 | 3523 1 | 112 76 | 5356 11 | 6561 23 1 |

金。(鸣唱)湖水 像镜照出一 双 影，(觉唱)小鸟 啾啾相伴共 谈

21 6 5 | 5 53 25 | 33 2 1 | 5 53 51 | 6 5· ‖: 5 5 6 i 56 | 33 2 3 | 2·3 5 65 |

心。(鸣唱)你教 我识 字，(觉唱)你教 我做 人。(鸣唱)你抹去我 眼前 眼前
(鸣唱)你送我 真情真爱真 知

3·2 1 | 66 2 32 | 76 1 | 6561 23 1 | 21 6 5 :‖ 16 1 0 2 | 32 3 0 |

黑，(觉唱)你点 亮我 心中 心中 灯。(鸣唱)是 真 是 梦？
音，(觉唱)你为 我 送茶 送水 送 温 馨。

时装戏影视剧部分

中国黄梅戏唱腔集萃

470

$\widehat{2\cdot3\ 5}\widehat{65}\ |\ \widehat{5\ 3}\ 2\ 1\ |\ 7\ 6\ \underline{7\ 0}\ 7\ |\ \underline{2\ 7}\ 2\ 0\ |\ \widehat{3\ 5\ 6}\ \underline{1\ 2\ 7\ 6}\ |\ 6\ \underline{5\cdot}\ |\ 5\ 5\ \widehat{6\ 1}\ \widehat{5\ 6}\ |$

是 梦是 真? (觉唱)非 梦 是 真, 非梦 是 真。(鸣唱)我只 想

$\widehat{5\ 3}\ \widehat{3\ 2}\ 1\ |\ 2\ 3\ 2\ 3\ \widehat{5\ 6\ 5}\ |\ \widehat{5\ 3}\ 2\ 1\ |\ 6\ 6\ 2\ 3\ 2\ |\ 7\ 7\ 6\ 1\ |\ 6\ 1\ 6\ 1\ 2\ 3\ 1\ |\ 2\ 1\ 6\ 5\ |$

梦 中 求 宁 静,(觉唱)我只 盼 雄鸡 唱 黎 明。

(觉唱) $5\ 2\ \widehat{5\ 6\ 5}\ |\ 5\ -\ |\ 5\ 2\ \widehat{3\ 5\ 3\ 2}\ |\ 3\ 1\cdot\ |\ 0\ 5\ 3\ 5\ 6\ 6\ 5\ |\ 3\ 6\ 5\ 2\ |\ 3\ 5\ 3\ 5\ |$

人难 随, 心 相 近, 愿为你 幸福 献 青 春,愿为你

(鸣唱) $0\ 0\ |\ \underline{0\ 7}\ \widehat{6\ 5\ 6}\ |\ 1\ -\ |\ \underline{0\ 3}\ \widehat{5\ 7}\ |\ 6\ -\ |\ \underline{0\ 1}\ \widehat{6\ 5}\ 6\ 1\ |\ 3\ \widehat{5\ 6}\ |$

人相 随, 心 相 亲, 为我们 幸福 作 抗

$1\cdot\ \widehat{6}\ \widehat{5\ 6\ 3\ 2}\ |\ \widehat{1\ 6\ 1\ 2}\ 5\ 3\ |\ \widehat{5\ 2\ 3}\ \widehat{2\ 1\ 6}\ |\ 5\cdot\ (6\ 1\ 2\ |\ 3\ 5\ 3\ 2\ 3\ |\ 5\ -\ |\ 5\ -\)\ \|$

幸 福 献 青 春。

$1\ -\ |\ 6\ \widehat{1\ 5}\ |\ 2\cdot\ 3\ \widehat{2\ 1\ 6}\ |\ 5\ -\ |\ 0\ 0\ |\ 0\ 0\ |\ 0\ 0\ \|$

争, 作 抗 争。

　　含有【平词】音调的【彩腔对板】。把上下句旋律根据词的格律巧妙安排,衍生出美妙的乐句。适当地借用偏音营造离调的效果,使乐句传神动听,是一段深受观众欢迎的唱段。

虽有真情难相慰

《春》蕙、觉新唱段

金芝、林青 词
精 耕 曲

1=♭E 2/4

压抑、无奈地

(0 5 65 | 2·4 32 | 1· 7 | 6156 12 | 36 563 | 2 - | 535 126 |

5 -) | 3 56 | 35 2· | 116 12 | 35 6532 | 1212 43 | 2 - |

(蕙唱)闻 堂 前， 仆役 频频 将 他 唤，

6156 12 | 35 6532 | 1612 5243 | 323 216 | 5 (5 176 5 - | 36 143 |

心 湖 死水 又 起 波 澜。

2 7272 | 37 7217 | 6 4323 | 5· 6 | 5 -) | 272 32 | 01 765 | 53 56 |

(觉唱)数 日不见 更憔 悴，

127 653 | 5 6· | 556 7627 | 6763 5 | 2·5 453 | 21232 116 | 115 6 53 |

莫非 她 真在 为我 把愁 添？ (蕙唱)掐不断 心 中 的 情丝 一

2326 1 | 2 5 6 | 352 3 | 1632 2612 | 6 5· | 127 675 | 615 6 |

缕， 嫁前 要 向 他 吐 真 言。 (觉唱)忆那 日 园 中语

272 35 | 5 7· | 62 276 | 556 7 | 113 27 | 6763 5 | 2 5 453 |

朦 胧难 辨， 愿相问 难相 问 怕听 真 言。 (蕙唱)明知

21232 1 | 115 653 | 2326 1 | 56 653 | 223 12 | 1632 2612 | 6 5· |

好 梦 已粉 碎， 也要将 一缕 真情 慰他 心 田。(觉唱)

272 37 | 6765 6 | 1·1 23 | 276 56 | 5·6 727 | 6 5· | 25 65 |

还要 劝她 断情 恋， 莫再让 苦涩 泪水 淹 蕙 兰。 (女伴)两颗 苦

35 2· | 525 21 | 1 - | 25 45 | 2171 2 | 662 4516 | 5 - |

心 欲 相 慰， 四目 相 对 却无 言。(蕙唱)

5 53 21 | 6 1· | 2 5 4 53 | ³2 - | 1 12 65 | 45 6 6 | 42 4 516 |
虽有　　真情　难相　慰，　　反在　他　怀中　把苦　酒

⁶5 - | 1 1 6 | 2 2· | 2 2 53 | ⁶6 - | 7 67 27 | 3 2 76 |
添。（觉唱）何必　　无端　又添　乱，　　愁肠　已结

6 63 36 43 | 3 2· | 2 5 45 | ⁶⁵6 - | 5 2 43 | ³2 - | 55 6 56 |
把丝　　　缠。（女伴）忍　了　吧，　　藏了　吧，　藏在　心里

53 32 1 | 16 12 56 53 | 5·2 32 216 | 5 - | 2 32 12 | 3 5 65³3 | 23 12 43 |
胜明　言，　胜　　明　　言。　　（蕙唱）三年　前　惊闻嫂嫂　死乡

2 - | 1 1 61 | 23 2· | 5 61 65 3 | 5· (6 | 1 2 65 | 4· 6 | 43 23 |
野，　夜夜　难眠　梦　魂　牵。

5 -) | 1 16 1 | 23· | 2 2 53 | ⁶6·(76 56) | 23 12 | 16 61 5 |
常闻　海儿　把娘　唤，　　更怜　表哥

5 356 12 6 | 6 5· | 2 23 12 | 3 5 65 3 | 2 32 12 | ²7 - | 2 32 12 | 6 ⁷65 3 |
受　孤　单。嫁前　听我　一声　劝，　寻一　个　好嫂嫂

1 56 16 2 | 6 5· | 2 23 12 | 3 3 5 65 | 0 62 56 | 65 3· | 5 61 65 3 |
来　续弦。　也免　得　活着的人儿　常牵　念，　瑞珏

23 ³6· | 5 6 56 16 53 | 32 1 616 | 5(06 73 | 2 06 726 | ⁵5 -) ‖
梅芬　也　安眠。

　　为了表现压抑无奈的沉闷情绪，在过门和间奏的写作上给予了有力的配合，产生由上而下、从高到低的旋律线条来辅助剧中人的情感表达，这段对唱乐句旋律的安排起伏得当，缠绵悱恻，凄楚动人。

梦 胧 胧

《秋》芸、觉新唱段

金 芝 词
精 耕 曲

1=♭E 2/4

秋风习习 朦朦胧胧地

（3 2· | 2 7· | 656 35 | 6 - | 2 7· | 6 4· | 325 76 | 5 - ）

5 06 | 6（7656）| 7 065 | 3· 0 | 55 6 | 11· | 26 7276 | 65·
（觉唱）梦 胧 胧，　　　雾 重 重，　时在　心中　时无　踪。（芸唱）

5 06 | 6（7656）| 7 065 | 3· 0 | 25 3 | 22· | 535 2312 | 65·
梦 胧 胧，　　　雾 重 重，　一片　清晰　又朦　胧。（觉唱）

66 27 | 6 - | 676 56 | 1 - | 5·6 121 | 66 153 | 5656 2672 | 65·
惊魂 怕 忆　旧时　景，　姐 姐　若跑　妹跟　从。（芸唱）

25 453 | 3 2· | 521 6156 | 1 - | 2·5 21 | 6156 2 | 62 126 | 5 -
欲圆姐 梦　难 圆 梦，　不 知　何去　又何　从？（觉唱）

11 2765 | 6 - | 553 56 | 2 7· | 25 32 | 12· | 66 7276 | 65·
你是高 山　一只　凤，　去求　幸福　栖梧　桐。（芸唱）

555 665 | 5332 1 | 225 3211 | 61 2· | 6·123 126 | 65· | 1·1 276
你身边栖着 一只凤，你不闻 心中的 翠环 响 叮 咚。（觉唱）我 怕翠环

5·672 6 | 66 43 | 23 5· | 62 7276 | 65· | 5·5 656 | 5332 1
成 鸣凤，又怕你 跌入 火坑 中。（芸唱）我 要跟着 淑英 走，

（5656 1212
5·1 65 | 65 3 2 | 161 2 5653 | 523 216 | 5 - | 353 23 | 5 - | 5 - ）
踩着荆 棘　迎 向太阳 红。

开始句是男声和女声旋律完全相同，音域相差八度的唱段。一高一低，如影随形，有特别的情趣和意境。后面的对唱在唱腔旋律上和节奏上各不相同，与前面又形成了强烈的对比，增强了不同人物性格的艺术表现力。

时装戏影视剧部分

云散天开雨后晴

《啼笑因缘》樊家树、沈凤喜唱段

金　芝　词
精　耕　曲

1=♭E 2/4

春意盎然地

(5 5· | 3 2 3 5 6 | 1·7 6 1 | 2·· 123 | 5·7 6 1 | 2 3 1 2 7 | 6 - | 6 6 1 7 6 |

5 6 1 6 5 3 | 2 3 5 6 | 2·3 1 2 7 | 6· 7 | 6·123 12 6 | 5 -) | 2723 5 32 | 1276 53 5 |
　　　　　　　　　　　　　　　　　　　　　　　　　　　　　　　　　(樊唱)云　　散　　天　　开

0 17 6 1 | 2·543 2571 2 · | 2 2 7275 | 6 - | 3535 3531 | 2·3 2 1 6 | 5 - | 5 5 6 76 |
雨　后　晴，　　新装乍　现　　倍　精　神。　　　　　　(沈唱)云开只

5·6 5 3 | 2 26 1 2 | 3 - | 2723 5 63 | 3·223 1 | 5356 12 6 | 5 · | (2 3 | 5·551 6156 |
因　骄阳　出，　幸　得　春　风　送　欢　欣。

4 4 0653 | 2·356 3212 | 7 7 0 27 | 67656 2 | 3·523 1 | 2·725 3276 | 5 -) |
　　　　　　　　　　　　　　　　　　　　　　　　　　　　　　　　　　　　　(樊唱)

2723 53 2 | 1276 565 3 | 1 72 65 | 6356 1 | 7 67 2 2 | 1356 1276 | 6 5 · | 5 5 5 6 76 |
前　日　相　识　一女　友，　与你　如同　一胎　生。(沈唱)你把我当

5 - | 5 3 2 1253 | 2 - | 5 2 5 63 | 2 2 3 1 | 5356 12 6 | 6 5· | 6 5 6 1 1 |
着　　一　面　镜，　对　着　镜子　想　美　人。(樊唱)我不恋牡丹

2 3· | 2 2 7 6 5 | 676 1 | 7 6 7 2 2 | 62 7· | 2 26 7276 | 6 5· |
虽荣　昂头　颈，　喜欢你春花　带　露　不　染　尘。(沈唱)

5 5 3 5 | 6 76 53 | 2 2 3532 | 3 1· | 0 5 35 | 6 6 5632 | 21 6 | 5356 1253 |
贫女　不敢　想非　分，　只担心　断了　手　中　救　命

5 23 216 | 5 - ‖: (0 3 5 6 | 1 27 65 | 3 - | 3 6 5 6 | 1·2 325 |
绳。

(女齐唱)一片绿荫下，跳动两颗心。(男齐唱)人间多险道，同路有好人。

(女齐唱)人间有险道，同路有好人，有好人。

(男齐唱)啊，同路有好人，同路有好人。

　　这是一段带有【彩腔】音调的【平词】对唱。男腔的开始乐句是一字一句展开的，而女腔的开始句却完全不同，造成了强烈对比的效果。这是一个表现不同情绪的对唱，在写作上颇有新意。

我是乳燕梁上躲

《啼笑因缘》沈凤喜、樊家树唱段

金 芝 词
精 耕 曲

中国黄梅戏唱腔集萃

476

5624 3 | 21235 1761 | 5·7 6123) | 5 5 6 56 | 5 3 2 1 | 2 23 1 2 | 5 2 45 3 | ²2 - |

(沈唱)从头　想　　春花 吐蕊 初相 识,(樊唱)

7 67 27 | 7 6· | 5356 1276 | 6 5· | 1 1 2 65 | 2123 5 3 5 | 6 5 3 2 5 | 3523 1 |

今日 小 别　已 初　秋。(沈唱)那一 日　心 中 甜甜 林中　走,(樊唱)

7 72 6 53 | 56 1· | 5356 1276 | 6 5· | 1 16 5 61 | 21 2· | 2·3 5365 |

默默　　无 言　数 石　头。(沈唱)惊怕　　小 别　时 长

5326 1 | 7 72 67 | 272 3 | 5356 1276 | 6 5· | 3 35 21 | 65 1 0 |

久,　(樊唱)不待　红 叶 落 荒　丘。(沈唱)明日　来 此

2 76 5435 | 6(05 356) | 1 1 2 65 | 16 2· | 1356 1276 | 6 5· | 1 16 1 2 |

孤 身　走,　(樊唱)只当　有 我 并 肩　游。(沈唱)数着

3 23 0 | 5 3 6 53 | 35 2· | 2 5 3 2 | 7 6 7 0 | 5656 1276 | 6 5· |

石 级　记 时 日,(樊唱)只增　情 爱　不 添　愁。(沈唱)

1 16 1 | 2 2 3 | 16 1 2 | 3 - | 7 27 6 | 7 27 67 | 1356 1276 | 6 5· |

数(呀)数, 数到　九 十　九;(樊唱)走(呀)走, 走一 辈子 无 尽　头。

(女齐唱) 5 5 35 | 6 - | 5·i 65 | ⁶⁵3 - | 5 53 321 | 2 - |

数(呀)　数,　数到九十 九;　走(呀)　　走,

(男齐唱) 0 0 | 01 63 | 5 - | 07 65 | 1 - | 06 12 |

数(呀) 数,　九 十 九;　走(呀)

5·i 65 | 652 3 | 2323 5 6i | 5· 3 | 6·i 65 352 | ³1 - |

走一辈子　无尽头。 啊,　　　　啊,

30 0 | 0 | 0 0 | 072 65 | 6 - | 661 56 |

走,　　　　　啊,　　　啊,

$$ 0 5 \quad 3 5 \mid \underline{1} \cdot 6 \quad \underline{5632} \mid \underline{1612} \quad 5 \underline{3} \mid \underline{523} \quad \underline{216} \mid 5 \quad - \mid \underline{5656} \quad \underline{12} \mid $$

走 一 辈 子 无 尽 头。

$$ 1 \quad - \mid \underline{11} \quad \underline{61} \mid \underline{6} \quad \underline{31} \mid 2 \cdot \underline{3} \quad \underline{216} \mid 5 \quad - \mid $$

走 一辈 子 无 尽 头。

$$ 4 \quad - \mid \underline{45} \quad \underline{61} \mid \dot{2} \quad \dot{1} \mid \underline{65} \quad \underline{42} \mid 5 \quad - \mid 5 \quad - \mid $$

　　开始乐段多用闪拍，在弱位上起唱，表现沈凤喜不自信的心态。另外，唱段的尾部"数呀数""走呀走"的对唱把二人甜美的恩爱情意和美好的愿景深深地带入到暇想的空间……

为何不跟我结婚

《遥指杏花村》红杏、黑马棒唱段

许成章 词
精 耕 曲

$1=^\flat E$　$\frac{2}{4}$

爱恋地

（1·1 11 | 02 3276 | 5 2525）| 2 72 32 | 2276 5 | 11 35 | 0 53 | 6356 1 |

（黑唱）丢了魄　散了魂，出门想念　卖酒人。（红唱）

3·523 5·3 | 23216 2 | 1 35 21 | 2 72 65 | 63 236 | 126 5 | 1·1 61 | 5 62 7 |

卖酒人在杏花村，忙里　忙外　难抽　身。（黑唱）梦中与你拜天地，

1·2 32 | 11 35 | 6156 1 | 3·5 65 | 5 32 | 5 53 21 | 6·5 1 | 6·3 236 |

醒来却是一场　空。（红唱）同床异梦云遮日，一半　阴天一半

126 5 | 1·1 35 | 6156 | 7·2 32 | 3 35 | 6156 1 | 3·5 65 | 3216 2 |

晴。（黑唱）说你有情却无情，为何不跟我结　婚？（红唱）休得多次将我问，

0 35 21 | 2 72 65 | 6 35 236 | 126 5 | 3·2 35 | 61 5 |

其中　缘因说不　清。（黑唱）你的心思腹中装，

5·6 27 | 01 2765 | 6156 1 | 3·5 65 | 35 23 3 | 5 53 21 |

我能猜得　八九　分。（红唱）你能猜得八九分，不妨

6156 1 | 2·326 276 5· | （6 | 1·112 35 | 20 07 | 6356 276 | 5 -）‖

说来与我听。

把剧本中的唱词上句和下句两两合并，将原本应该是四句的唱腔压缩成上下对称的两个对板乐句（即新的上句和新的下句），这是一种创作唱腔的特别手法。本段便是这种手法的典型应用，唱段显得轻松、口语化，干净利落。

男儿失意头不垂

《遥指杏花村》红杏、白马驹唱段

许成章 词
精 耕 曲

此段是【平词对板】。第一句是【女平词】迈腔，然后紧接【男平词对板】下句。后半段的对唱为了表现紧凑、急切的对话情绪，用了"鱼咬尾"的写作手法。

跟随老师把琴操

《琴痴宦娘》宦娘唱段

贾梦雷、王冠亚、方义华 词
石 天 明 曲

1 = F 2/4

p　　　　　　　　mf　　f　　稍快　　　　　　稍自由

(5 6 | 7 2 | 6 7 | 2 3 | 5 - | 6 - | 3.5 2 7 | 6 5 4 2 | 5 -) 1. 1

夜 雾

2 5 2 5 7.1 2 - | (多罗. 0) | 5.3 5 6 | 3.5 3 2 | 7.6 5356 | 1. (2 | 3 6 1 6532 |

蒙 蒙 阴 阳 世 界　　　　　难 分 晓，

1.5 1553 | 2 35 56 | 1.6 5612) | 3.5 2376 | 53 5 6 | (6767 2 35 | 12 7 6) | 5.6 1 6 |

琴 声 铮 铮　　　　　又 把 我 的

5 65 321 | 2 - | 35323 5 | 56535 6 | 5 5 5 6 32 1 | 2. (3 | 2.1 2123 | 5. 165 |

魂 儿 招，　　　　又 把 我 的 魂 儿 招。

转 1 = bE（前4=后5）

4.5 4521 | 6 24 2165 | 5 35 6123) | 5 3 5 | 65676 56 2 | 5 3 (2 | 3561 5324 | 3.2 123) |

温 郎 （啊），

5 535 6 | 5.6 6532 | 1.2 351 | 2.(1 61 2) | 2357 65 | 1.5 1 3 | 2321 12 6 |

我 本 当 紧 随 门 下 将 琴 学，　又 谁 知 琴 碎 弦 断 泪 滔

5.(1 235) | 1656 12 | 3523 53 5 | 2356 7627 | 6.(2 35 6) | 1612 3 | 5 535 66 | (6.666 6532) |

滔。　　我 有 心 常 伴 君 侧 永 结 百 年 好，　叹 如 今 你 我 之 间

稍快　　　　　　　　　　　　　原速

1.2 35 1 | 2 0 3 | 2.3 23 7 | 6356 12 6 | 5 (55 5555 | 5656 7627 | 6765 4323 | 5.3 2376 |

已 隔 奈 何 桥。

稍快

5 2356) | 1 6 1 | 2.5 71 | 2. (43 | 2 6 | 5.6 43 | 2321 51 | 2321 2) |

温 郎 啊，

1/4 5 | 5 2 | 5 | (4323 | 5)5 | 35 | 6 | 5 | 05 | 31 | 2 | 25 | 4 | 3 | 2.(3 |

你 劝 我　　　你 劝 我 勿 以 情 自 伤，

2 5 | 7 1 | 2 3) | 2·5 | 3 2 | 1·(5 | 6 7 | 1)5 5 | 3 5 | 6 3 | 5 | 5·2 |

我　　怎能　　　　忍看　苦竹　血泪　染　青艾

3 5 | 2 3 | 1 | (1·2 | 3 5 | 6 1 | 1 6 | 5·2 | 3 5 | 2 3 | 1) | 2 | 2 32 |

变枯　蒿。　　　　　　　　　　　　　　　　只

1 | 5 | 3·(5 | 3 6 | 1 2 | 3) | 5·5 | 3 5 | 5 56 | 3 1 | 2 | 2 32 |

有　那　　　　　　天老　地老　我的　心　不老，

1 2 | 7 | 6·(7 | 6 5 | 3 5 | 6) | 1 6 | 6 1 | 2 5 | 3 2 | 1·(5 | 1 1) |

魂　　　　　灵　儿

　　　　　　　　　稍慢　　　　　　　　　　　　　　稍慢
5·5 | 3 5 | 6 1 5 | 6·(6 | 6 6 | 6 1 | 5 6) | **2/4** 5 3 | 5 | 6 5 3 2 | 1 0 | 1 53 2365 | 1·3 216 |

也要　跟随　老　师　　　　把　琴　操，　把琴　操。

5 - | (5·6 1 1 | 1 - ）| 5 5 6 2 | 3 - ）| 1 2 2 6 | 5 - ）| 2 5 5 3 2 | 1 - ）| 1 - ）‖

　　　此段唱腔是以【阴司腔】【彩腔】和【八板】为基础重新编创的，技法上采用了远关系转调（大二度转调）。

琴弦心弦相和鸣

《琴痴宦娘》宦娘、温如春唱段

贾梦雷、王冠亚、方义华 词
石 天 明 曲

1 = ♭E 4/4

不太快

（宦唱）我 怕

我 怕　　　我 怕 眼 前

只 是 一 场 梦，

一 阵 风　　　一 阵 雨

摧 破 甜 梦，

梦 醒 一 场 空。

（温唱）不 是 梦，　　不 是 梦，

我和你 老趣相投 情 意 融。

愿和你常相 守，　　常 把 瑶 琴 弄，

琴弦　　心弦　　相和鸣，　琴弦心弦相和　鸣。

(宦唱)宦娘　我　　愿与君　　走遍

天涯　路，

同携手　谱一曲　美妙

(温唱)　　同携手　谱一曲　美妙

人　　生　美妙人　生。

人　　生　美妙人　生。

稍快 渐强

慢

前半段用 $\frac{4}{4}$ 节奏的【八板】宽板，表现宦娘怕失去对梦想的追求，并用复调模仿的过门来渲染环境，烘托气氛；后半段在【彩腔】的基础上重新编写。

因琴成痴转思做想

《琴痴宦娘》宦娘唱段

[明] 蒲松龄 词
石天明 曲

1 = F 2/4

慢而自由

(5 1 2 3 | 1 4 3 2 | 5 2 5 7 | 2 7 2 3 | 5 - | 5 5 0 | 1 16 | 5 1 6 1 6 5 | 5· 3 |

2 5 3 2 | 1 1 | 1 - | 1 6 1 2 3 6 4 3 | 2 3 5 3 2 7 6 | 5 0 4 3 | 2 3 5) | 1 2·1
因 琴

f
6 5 (4 3) | 2 2 1 7 1 | 2·5 4 3 | 2 (6 5 4 | 2·1 7 1 2) | 3·5 2 7 | 6 5 6 (3 5 |
成痴 转思做 想， 日 日 为 情

6) 2 2 1 6 5 | 4·5 1·6 | 5 (4 3 5 2 7 | 6·2 2 1 6 | 5 1 2) | 3·3 2 3 2 | 1·7 6 5 6 | 5 3 5 5 3 |
为情 颠 倒。 海棠带 醉 杨柳

2 #1 2 3 2 | 1 2 1 7 6 | (1·3 2 3 1 7 | 6 5 6) | 5·6 1 2 | 5·3 5 6 | 1 (3 2 7) | 6·6 6 6 |
伤春， 同是一般 怀 抱， 同是一般

#4·3 2 4 | 5· (5 6 | 1 6 1 2 3 6 4 3 | 2 2 0 2 7 | 6 1 5 6 1 2 6 | 5·7 6 1 2 3) | 5·5 3 5 | 1·2 6 1 |
怀 抱。 甚 得新愁 旧

2·(5 6 1 2) | 3·3 2 1 7 | 6 6 1 5 3 5 6 | 1·(3 2 3 1) | 3/4 6 6 5 0 3 5 | 2/4 6 3 5 3 2 7 | 7 6 (6 1 5 6) |
愁， 划尽还生 便如青 草。 自离别 只在 奈何天 里

1·2 3 5 | 6 5 3 2 3 6 5 | 1 0 2 | 1·2 1 7 | 6·7 6 5 | 3 5 6 3 2 7 6 1 | 5 (5 5 5 5 5 5 | 5·6 5 6 7 6 2 7 |
奈何天里 度将 昏 晓。

稍快

6 6 6 5 3 2 | 1 5 5 3 2 7 6 1 | 5 6 1 5 6) | 1·6 5 3 5 6 | 1 (5 6 1) | 2 1 2 3 5 1 | 2 (6 1 2) | 7 7 6 5 6 2 7 |
原速 今 日 个 蹙损春 山， 望穿秋

6 (3 5 6) | 6·5 6 5 6 | 1 2 1 7 1 | 2·(3 3 2 1 7 | 6 5 6 1 2 1 2) | 3 5 6 5 3 2 | 1·(3 2 3 1) |
水， 道弃了已 拚 弃 了 芳衾妒 梦，

中国黄梅戏唱腔集萃

486

$2\overset{2}{\underset{\cdot}{7}}$ 6765 | $3\cdot(2\underset{\cdot}{1}2\underset{\cdot}{3})$ | $5\cdot616$ | $5\cdot6653$ | $2(2222)$ | $35323\underset{\cdot}{5}0$ | $56545\underset{\cdot}{6}0$ | *稍慢* $555\underset{\cdot}{6}43$ |

玉漏惊　魂，　　要睡何能　睡　　好？　　　　　　　　　　　　　　要睡何能　睡

2　－ | $(\overset{f}{\underset{1}{2}}$　－ | $\overset{4}{5}$　－ | $\dot{1}\cdot\dot{2}$ $\dot{1}265$ | $4\cdot6$ 5643 | 2　－$)$ | $\dot{2}\dot{2}$ $\dot{1}265$ | 45 $6\cdot$ |

好？　　　　　　　　　　　　　　　　　　　　　　　漫说　　长宵

转1＝♭A（前4＝后1）

$\dot{1}\cdot\underset{\cdot}{6}$ $5\underset{\cdot}{4}5$ | 6　－ | $6\underset{\cdot}{2}$ $\dot{1}6$ | 56 $4\cdot$ | 55 $65\underset{\cdot}{4}$ | 5　－ | 5 $4\underset{\cdot}{5}$ | 0 6 $\dot{1}\dot{2}$ |

长宵似　年，　　侬视　　一年　　更比犹　少，　　过三　更　　已是

$\overset{2}{\underset{\cdot}{7}}\cdot\underset{\cdot}{6}$ $5\underset{\cdot}{4}5$ | $6\cdot$ $7\underset{\cdot}{6}$ | 52 $4\underset{\cdot}{5}$ | 6　－ | *稍慢* 5 $5\underset{\cdot}{6}5$ | $4\cdot6$ 5643^{\vee} | 2　－ | *更慢* $5\cdot6$ $\underset{\cdot}{1}6$ | 56 53 |

三　　年，　　　　　　　更有何人不　　　老，　　更　有　何人

5 32 1243 | 2　－ | $(^{sf}\overset{\frown}{\#1}$　－ | $^{sf}\overset{\frown}{\dot{2}}$　－ | *稍自由* 23 23 43 6 | $3\#432$ $\dot{1}0$ | *突快* 76 $5\#4$ | $\underset{\cdot}{4}32\underset{\cdot}{1}^{\vee}$ | $\dot{2}$　－$)$ |

不　　老？

此曲以慢节奏的【彩腔】【阴司腔】等为素材，并用主音不同宫系的调式调性转换重新创作。

杜 鹃 红

《李师师与宋徽宗》李师师唱段

韩　翰 词
陈儒天 曲

1 = F 4/4

（此处为简谱曲谱）

此曲以【阴司腔】数板以及【仙腔】为素材重新创作而成。

谁能解得帝王愁

《李师师与宋徽宗》宋徽宗唱段

韩 翰 词
陈儒天 曲

中国黄梅戏唱腔集萃

488

晚风 拂柳 黄昏 后，

皓月 一 轮 上角 楼。

寂寞 深宫 起夜 漏，

闲愁 一缕 到 心 头。

孤 心烦厌听 箫鼓 奏，

懒看 教坊舞步 柔。

酒烂 常疑 花蕊 臭，六宫

何处 有风 流？ 纵然是 山河万里属我

有， 谁能 解得 帝王 愁？

$\overset{>}{5}\cdot\underline{1}\,\underline{2123})\,|\,\frac{4}{4}\,5\quad\underline{6\,5}\,4\quad-\,|\,5\quad\underline{5\,3}\,\underline{2\,3}\,\underline{1\,0}\,\underline{6\,2}\,\underline{1\,2}\,|\,\frac{2}{4}\,5\,\underline{3\cdot}\,|\,\frac{4}{4}\,\underline{2\cdot3}\,\underline{5632}\,1\cdot(\underline{7}\,\underline{6123}\,|$

邀 皇 恩　　席 上 甜 言 甜 似 蜜,　　讨 封 赠

$1)\,\underline{2}\quad\underline{2\,7}\,\underline{6\,7}\,2\,|\,\underline{6\,2}\quad\underline{2676}\,\overset{\smalltilde}{6}\,5\quad(\underline{23}\,|\,\frac{2}{4}\,\underline{6\cdot2}\,\underline{76}\,5\,)\,|\,\frac{4}{4}\,1\quad\underline{1\,6}\,|\,\underline{1\,2}\,\underline{1\,3}\,\underline{2\,3}\,\overset{\smalltilde}{5}\,|$

枕 边 巧 舌 巧 如　　簧。　　　　三 宫 竞 宠 妒 火

再加紧

$\underline{0\,1}\,\underline{2\,4}\,3\,\overset{>}{2}\,(\underline{6}\,\underline{6\,1}\,|\,\frac{2}{4}\,\underline{5243}\,\underline{212})\,|\,\frac{4}{4}\,\underline{0\,5}\,\underline{3\,2}\,\underline{7\cdot6}\,\underline{5\,6\,1}\,|\,\underline{0\,6}\,\underline{1\,2}\,\underline{4\,4\cdot}\,|$

烧 得 旺,　　　　　六 院 争 风　不 见 刀 兵

$\underline{0\,5}\,\underline{3\,5}\,\underline{2\cdot3}\,\underline{7\,6}\,\overset{6}{5}\cdot\,\underline{6\,5\cdot}\,\underline{6\,5\,6\,1}\,|\,\frac{2}{4}\,(\underline{0612}\,\underline{3235})\,|\,\frac{4}{4}\,\underline{3\cdot6}\,5\quad\underline{6\,6\cdot}\,|\,\underline{5\cdot6}\,\underline{5\,4}\,\underline{3\cdot5}\,\underline{32}\,\underline{12}\,|$

战 阵 长。　　　　　　权 缠 利 索　美 人 俱 变 妖 狐

$\frac{2}{4}\,3\cdot(\underline{2}\,\underline{123})\,|\,\frac{4}{4}\,\underline{2}\,\underline{32}\,\underline{12}\,\underline{3}\,\overset{3}{\underline{32}}\cdot\,|\,\underline{2\cdot3}\,\underline{2\,1}\,\overset{3}{\underline{121}}\,6\quad1\,|\,\underline{4\cdot5}\,\underline{3\,2}\,\overset{3}{\underline{232}}\,1\,(\underline{3}\,|$

样,　　欲 海 肉 山　圣 哲 也 成 空　　皮　　囊。

转1 = D

$\underline{2312}\,\underline{4245}\,\underline{6\cdot\dot{1}}\,\underline{56\,76})\,|\,2\quad\underline{3\,2}\,\overset{2}{\underline{1}}\cdot\,3\,|\,\underline{2}\,\underline{23}\,\underline{1265}\,\underline{3\cdot}\,|\,\underline{5\cdot6}\,\underline{1\,2}\,\underline{6\cdot1}\,\underline{53}\,|$

对 妃 嫔 我 神 迷　惘,　情 消 志 堕

$\underline{5632}\,\underline{123}\,\underline{32}\,(\underline{3}\,|\,\underline{5\cdot632}\,\underline{123}\,2\,-\,)\,|\,\overset{6}{5}\,\underline{53}\,\underline{56}\,1\quad-\,|\,\underline{2\cdot3}\,\underline{2\,1}\,\underline{0\,2}\,\underline{3275}\,|$

意 颓 唐。　　　　　展 古 卷　厌 读 相 如《长 门

$\underline{6\cdot7}\,\underline{57}\,6\,-\,|\,\underline{5\cdot1}\,\underline{615}\,\underline{53\cdot}\,|\,\underline{5\cdot3}\,\underline{56}\,1\,\underline{01}\,\underline{26}\,5\,|\,\underline{4\cdot5}\,\underline{15}\,6\,\overset{6}{\underline{5\cdot}}\,(\underline{16}\,|$

赋》,　　理 瑶 琴　常 念 文 君《凤 求　凰》。

转1 = A

$\overset{>}{5\cdot6}\,\underline{4323}\,\underline{5\,5}\,\underline{5\,35}\,|\,\underline{2327}\,\underline{6276}\,\underline{5\,07}\,\underline{6567})\,|\,\overset{>}{1}\,\underline{53}\,5\quad\underline{6\cdot5}\,4\,|\,\underline{3\cdot532}\,\underline{12}\,\underline{3\cdot}(\underline{2}\,\underline{123})\,|$

百 姓 间　只 爱 真 情 多　向 往,

$\underline{2\cdot3}\,\underline{53}\,\underline{25}\,\overset{5}{\underline{3}}\,\underline{21}\,|\,\underline{161}\,\underline{5\cdot232}\,\overset{\smalltilde}{\dot{1}}\cdot(\underline{235}\,\underline{5232}\,|\,\underline{1\cdot7}\,\underline{6512})\,\underline{3\cdot2}\,\overset{5}{\underline{5}}\,|\,\underline{12}\,3\,2\,(\underline{23212}\,\underline{4543}\,|$

森 森 御 院　隔 高 墙。　　　　　昨 夜 微 服 来 造 访,

$2)\,\underline{6}\quad\underline{5\,4}\,3\,\underline{23}\,\overset{5}{\underline{3}}\,|\,\underline{2\cdot3}\,\overset{\smalltilde}{\underline{21}}\,\underline{46}\,1\,\underline{4\cdot532}\,|\,\overset{\frown}{1}(\underline{612}\,\underline{4245}\,\overset{tr}{6}\cdot\,\underline{\dot{1}}\,|\,\underline{5\cdot6}\,\underline{54}\,\underline{21}\,\underline{6}\,\underline{124})\,|$

本 来 是 消 愁　解 闷 猎 趣 寻 欢 弄 些 儿 荒　唐。

转1 = D

2 2 3 - - | 3223 1 65 6 1 | 31 | 2/4 2 - | 4/4 ³2·3 1 0 2 2765 | 3 1 1 56 5· - |
见芳卿　　　楚楚高致似来天　上，　　　自惭形秽　愧难　当。

7 6 7　2 3 2 1 | 2 35 3 5 6·76 ⁶5 | 6·(723 1275 6·5 35 6) | 2/4 0 1 61 | 5·3 56 1 |
今日你 以古鉴今将　孤劝，　　　　　　　　　　渐快　胜似那 忠良仗义

2·3 12 3 | 6·161 5·232 | 1 (>1 | 6765 4543 | 3/4 2327 6276 12 3 | 1/4 1 0 2 | 12 32 |
执言谏君在　朝　堂。　　再紧　　　　　　　　　　　　　　转1 = A

渐快
1)5 | 3 5 | 2·3 | 2 1 | 1612 | 3 | 0 5 | 3 2 | ²7·6 | 56 1 | 5·3 |
不　是孤　声醉　色迷　情放　荡，人　世间　何处　再寻这　造世

2 1 | 2 27 | 6276 | 5(656 | 7672 | 3272 | 3235) | 6 6 | 3 3 | 36 5 | 6 5 |
超尘　绝代　　芳。　　　　　　　　　　芳卿　不能　长相　傍，

4/4 0 6 54 ⁵3·2 12 | ⁵3· (>6 12 3) | （清唱）2 32 6·2 1 - | 2 32 ²7·6 5· 6 |
我 何必扬尘舞　蹈　　做君　　王？

5·6 56 7·2 67 | 2·32 12 4 ⁴5 3 | ³2· (3 23 56 | 5/4 4 - 3 21 - | 4/4 2 - - -)‖

此曲在主调【平词】【彩腔】的基础上，通过节奏变化等技法创作而成。

错出了情的山爱的河

《花田错》主题歌

1=A 2/4

谢樵森 词
陈儒天 曲

热烈、诙谐

(女独)箱(呀)箱能 锁(哟)，
柜(呀)柜能锁， 锁不住 人 的(哟)心窝 窝。 扣儿离不开 纽(哇)，
称儿离不开 砣。 男人心中 自有 花 一朵， 女人心 中
自有 树 一棵。

转1=D

(女唱) 树上(那个)没 有 长(呀)长生果(哟)， 世间(那个)多 少

(男唱) 树上(那个)没有 长(呀)长生果(哟)， 世间(那个)多少

阿(呀)阿弥陀 (哟)， 人生(那个)路 口 (哇)哪能没有 错？

阿弥陀 阿弥陀 阿(呀)阿弥陀， 人生(那个)路 口 哪能没有

从来好事 偏多磨，错 错 错， 错出了喜的 泪， 错出

错？ 啊， 错错错， 错 出 喜的泪

5 3 7 6 | 0 3 2 1 | 2 7 6 5 ³ | 1·5 6 1 | 2 — | 2 — | 6 1 6 1 | 2 3 1 6 |
爱 的 火，　错 出 了 情 的 山 爱 的 河，　　　爱 　 的 河。

3 5 3 | 0 0 | 0 0 0 | 0 5 6 1 6 | 1 5 6 1 2 | 6 3 5 | 6·1 6 5 3 |
爱 的 火，　　　　　　　　爱 的 河，爱 的 河，爱 的 河。

5（5 5 5 5 1 5 1 5 | 6 6 6 6 1 6 1 6 | 5 2 1 5 5 5 | 0 1 6 5 3 1 6 5 | 0 5 5 0 5 5 ）：‖ 6 — | 3 — | 5 — | 5 — ）‖
1. 　　　　　　转1 = A

5 — | 0 0 |

此曲是用【花腔】【彩腔】音调为素材创作的男女声重唱。

江水滔滔万里遥

《唐伯虎点秋香》片头曲

易　方 词
陈儒天 曲

此曲以【彩腔】、宽板【对板】【平词对板】创作而成。

金龟赠与金龟婿

《唐伯虎点秋香》唐伯虎、秋香唱段

易　方词
陈儒天曲

中国黄梅戏唱腔集萃

494

1=B 2/4

(7·6 57 | 65 3 | 2 35 321 | 2 -) | 3·2 35 | 6·1 65 | 32 35 | 6 23 |
（唐唱）金　龟　赠　与　金　龟　婿（咿嗬儿

2·(3 21 2) | 3·2 35 | 6 | 65 | 32 35 | 6 | 23 | 2·(12356) | 76 57 | 6· 7 |
呀），　　寓味深　长不用提（咿嗬儿呀）。　　凤凰俦

56 53 | 2 32 | 55 32 | 03 52 | 5 | 32 | 1(212 3235) | 61 6 | 1·3 23 1 |
默默许，但愿早结　同心侣（哇）。　　明明磁龟

3·2 35 | 6·2 12 5 | 6·(7 65 6) | 56 1 | 2 | 1 61 53 | 56 1 65 3 | 2·3 23 1 | 2(12 3235) |
当矜贵，　　　错把核桃当作梅。

6 65 6 | 6 - | 12 65 53 | 3 - | 6·3 21 | 1 2 | 6 | 56 1 65 53 | 5 5 2 |
休癫狂，　少痴呆，　再去诗书读（呀）读几　回，读几

5 5 5 3·2 | 1(212 4245 | 6· 16 | 56 1 65 4 | 5·6 54 2 | 1 -) | 27 2 32 | 23 76 5 |
回（呀）。　　　　　　　　　　转 1=♭E　为了　小秋香

(2555 6543 |
1·1 15 | 6·2 76 1 | 55 61 | 35 23 5 | 6·1 23 1 | 2 2· | 2 03 25 2) | 3·3 12 |
叫我想得狂，　卖身相投好比跳粉墙（啊）。　功名富贵

3 2·1 | 6 61 | 2· 12 | 65 6 | (13 27 65 6) | 55 61 | 2 12 65 | 3·5 61 5 |
谁　指望，　只羡那鸳鸯　快快配成

6 60 | 6·1 23 1 | 2 32 21 6 | 5 (6123 | 5·2 36 | 52 32 10 | 61 56 12 6 | 5) 5 35 |
双（啊）快快配成双（啊）。　　　　我看你

6·1 65 | 06 56 3 | 2(05 612) | 06 53 | 23 21 | 1 35 12 6 | 5·(656 76 5) | 01 65 |
不顾前程大胆来，　我看你不顾王法相府挨。　分明

1·2 32 3 | 0 35 3227 | ²6·(7 6535 | 6) 6 56 | i 16 5632 | 3 1 6 | 36 653 | 2·5 21 |
不是　好人　胎，　　　　分明是　儒门　败　类　太不　该。

6156 12 6 | 5(656 1612 | 3· 53 | 2·535 2676 | 5 －) | 27 2 32 | 2·376 5 |
　　　　　　　　　　　　　　　　　　　　　　　　　　真　心　来相告，

1 11 15 | 6·276 1 | 5 5 61 | 3523 5 | 6·1 23 1 | 2 2· | 2 03252) | 3·3 12 |
（2555 6543 |
我就是　唐伯　虎。　卖身　投　靠　本是假　戏　做(哇)，　　独步　三吴

3 2·1 | 6 61 | 2· 12 | 65 6 | (1327 656) | 5 5 61 | 2 12 65 | 3·5 615 |
桃　花　坞。　　　　巧姻缘　劝你　当面莫错

6 60 | 6·1 23 1 | 2 32 216 | 5 5(535 | 6 6276 | 5 － | 2·3 561 | 6432 1 |
过(哇)　当面莫错　过 (哇)。

5·2 35 | 12 65) | ³5 35 676 | 5·6 53 | 5·3 23 | 12 6 | 535 | 61 2 |
好一个 唐伯　虎 (哇) 我把你 官衙　诉(哇)，　卖身

6·1 5 | 5·6 32 1 | 23 2 (23 | 5556 312) | 61 123 | 12 6 | 535 | 5561 |
为 奴　来做小登 徒(哇)。　辱没了 诗文真(呀) 可恶 (哇)，上堂去

653 2 | 5·2 32 1 | 6 | 656 16 | 5 － | 6· 27 | 6276 5243 | 2·535 2676 |
（0 55 3235 |
先打　你　五(呀)五百　五 (呀)　五(呀) 五百　五。

5 －) | 222 32 | 11 6 | 6·1 23 1 | 2(03 252) | 3 61 | 23 1 | 0 |
告诉你 小秋　香(啊)　切莫太 猖狂，　　一笑　三笑

6·2 126 | 5 － | 11 35 | 665 6 | 11 | 5 | 676 1 |
秋香先　荒唐。　上堂　去　谁个　说得　嘴响？

55 61 | 26 5 | 332 123 | 2 0 | 615 6 156 | 50 (#4 50) |
皮鞭(哪) 板子　要你(呀)先 尝尝，　　要你(呀) 先 尝尝！

此曲是用花腔小调结合【彩腔】而创作的新曲。

婚姻当随儿女愿

《新婚配》张菊香、老成唱段

刘正需 词
徐东升 曲

此曲是用【彩腔】素材新创的曲调。

山村如画好风光

《新婚配》合唱

刘正需 词
王 敏 曲

$1=\flat\text{B}$ $\frac{2}{4}$

欢快地

（0 0 56 | 1̇ 2̇ 1̇ 6 | 5 6 2̇ 7 | 6765 35 | 6 6̇)‖: 6 5 6 | 6 - | 1̇ 1̇65 3 |

　　　　　　　　　　　　　　　　　　　　　　　　　　　山　村　　如　画
　　　　　　　　　　　　　　　　　　　　　　　　　　　十　里　　秧　苗

3 - | 1̇. 2̇ 1̇ 2̇ 5 | 6 - 6 - | 1̇ 1̇ 2̇ 6.1̇ 5 65 | 3 - |

好　　风　　光，　　　人在　画　中
迎　　风　　扬，　　　杜鹃　花　红

3 5 | 1̇. 35 2̇ 3 6 1̇ | 5. (35 | 6 1̇ 5)| 1̇ 35 | 6 6. | 1̇. 2̇ |

绣　　山　乡，　　　　　对对　白鹅　浮
满　　山　岗，　　　　　拱桥　横架　小

3 5 6 1̇ | 2̇. (35 | 6 1̇ 2̇)| 1̇ 35 | 2̇ 3 5 | 6 - | 3̇. 5 | 6 2̇ 1̇ 2̇ 6 |

绿　　水，　　　　双双　燕　子　低　飞
河　　上，　　　　流水　欢　歌　喜

5. (35 | 3̇ 2̇ 1̇ 2̇ | 6 1̇ 5 6 | 0 2̇ 7 | 6 1̇ 5 6):‖ 6 1̇ 5 6 |

翔。　　　　　　　　　　　　　　　　　　　　洋

1̇. 3̇ | 2̇ 1̇ 6 | 5. (6 1̇ | 3. 5 6 1̇ | 5 1̇ 35 2̇ | 1 0 6̇ 1̇)‖

洋。

此曲是用【花腔】音调，并采用拉宽节奏变化的方式编创的新曲。

一道花墙隔开了两种光景

《狐女婴宁》王母唱段

贾梦雷、王冠亚词
潘汉明曲

中国黄梅戏唱腔集萃

498

摸一 摸 我的 脸庞 丰 润 依然 胭 深。

中快

老 天 啊，　　　　　　　　　　　　她是妖 是

中慢　　　　略快

魔　　　乱了我的 本　　性，　　　　　　我岂 能　轻妇节

涂脂 粉　去孝服 换红裙 再坠　　　　　　　红 尘？

此曲是以【彩腔】【阴司腔】为素材，用女【平词】落板结束编创的新腔。

飒飒秋风秋夜长

《狐侠红玉》冯相如唱段

贾梦雷、王冠亚、方义华 词
潘　汉　明 曲

此曲是用【平词】为主编创的新腔。

怎能够背前盟弃旧怜新

《玉带缘》琼英、邦彦唱段

王寿之、文叔、吕恺彬 词
李　应　仁 曲

501

5 5 6 56 | 3 32 7 | 2·3 5 65 | 5332 1 | 1 6 1 23 | 1 1 0265 | 53 5 1 21 |
大恩　　大德　　感激不　尽，　　怎奈　我　终身　　　已　许

6 5 （6123）| 2 2 1 2 | 3（6 1 5645 | 3）1 7 1 | 2·3 2 1 | 0 27 675 | 6.（5 3235 |
人。　（邦唱）小姐　　啊，　　　　非是我　不愿与你　共鸳　枕，

6）5 3 5 | 2·1 2 3 | 5·（5 5 5）| 6·1 3 2 | 1·（2 3 | 5·5 2 | 1 0）‖
（琼唱）怎能够　背　前盟　　弃旧怜　　新。

　　此曲以【平词】【花腔】为基调新创而成。

凉风吹乱我云鬓

《玉带缘》琼英唱段

王寿之、文叔、吕恺彬 词
李　应　仁 曲

1 = E 4/4

廿（3. 5 2.3 16 5 - ）1 1 1265 34323 5（35 6.5 | 6123）1.21 65 5.6 43
　　　　　　　　　　凉风　吹　乱　　　　　　我　云

2（61 5643 2 - ）5 3 5 | 2.3 1（710）1 1 35 2.16 5.（612 | 4/4 3. 5 2.3 16 |
鬓，　　　　　吹得我　琼英女　思绪万　千。

慢　　　　　　　　原速
5 04 31 23 5 ）| 5 5 2.5 3 32 1 | 2 16 5 | 16 1 23 | 1.（2 31 6 53 23 |
手捧　玉带　　回家　转，

3 56 12 6 5.7 6123）| 5.3 23 1 1 2 | 3 1 1 35 7 0 7 | 6.5 66 5（656 12 |
纵然是　　喜　也悲　酸。

2/4 3.5 21 6 | 5.7 6123）| 5 53 2 35 | 3 32 1 | 53 5 2312 | 61 5 6 | 23 1 2 | 12 165 5.3 |
野花　　向我　呈笑　脸，　小草　迎我

61 6 0 56 | 1.2 61 | 6 5 （31 | 2123 5 ）| 5 5 67656 | 3 32 1 | 2.3 535 | 0 6 5643 |
情　绵　绵，　　　　流水　伴我　步　似

2 2（612 | 3. 5 | 2. 3 | 11 22 66 11 | 5566 3355 | 2.3 1761 2.2 2 2 ）| 5.6 12 |
箭。　　　　　　　　　　　　　　　　　　　　　　　秋　色

6.1 56545 5.3（61 5645 | 3.3 3 3 ）| 16 1 | 2 | 3523 5643 | 3 2. 3 | 5 35 23 | 1 0 2 |
迷　人　　　　　难使我留　恋，　难使我留　恋。

原速
6.5 6 | 5（656 1612 | 3 5 | 3 2 35 126 | 5 6123 ）| 5 65 2 35 | 3 32 1 | 2 35 231 |
公子　赠带　急人

2.（2 22）| 16 1 23 | 5.6 1 21 | 6 5（6123 ）| 5 53 2 | 3 32 1 | 5.6 2 7 6（12 3235 |
难，　大恩　大德铭　心　田。　　老父　出狱　能遂愿，

稍快

6·7 65 6）| 0 5 3 5 | 6 5 | 2· 32 | 1 2 | 5 - | 5· 3 | 7 - |

怎敢　奢望　洗　沉　冤？

中快

6 0 5 | 6 6 6 | 5· （6 | 5 6 1 2 | 6 1 2 3 | 5· 2 3 5 | 2 3 5 ）| 3　6 |

一　霎

5（6 7 6 5 5）| 0 6 0 6 | 5 3 | 2· 3 1 2 | 5 3 3 5 | 2 （0 3 | 2 2 0 1 | 2 2 0 3

时　　乌 云 滚 滚 天　色　变，

2· 3 2 1 6 1 | 2 3 4 3 | 2 3 2 1 6 1 | 2 0 ）| ⅱ 5 3 5 2 1 6 5 6· | 2 1 1 2 3 | 2 3 2 1 7 6 | 5 - ‖

暂 避 雨 来 至 这　山 神 庙　前。

此曲以【平词】【花腔】为基调创新而成。

届时难他三道题

《鸳鸯配》紫莲唱段

黄义士 词
徐高生 曲

1=♭E 2/4

中快板

（0 53 21 6 | 5.7 6561）| 2.323 5 65 | 5̄3 - | 2.321 ♭6 5 | 0 5 31 | 2.3 2 7 | 6.1 5356 |
　　　　　　　　　　　　　鸳　鸯　配　　原　是　天　意，　穆　公

17 1 01 | 5 1 2 | 32353 | 5232 21 6 | 5（53 2161 | 5.43 2356）| 17 1（765 | 1）3 53 |
子　他　合　我　心　意。　　　　　　　　过去事　不必

2 05 23 7 | 6.（5 32357 | 6）1 16 1 | 5.1 6154 | 5̄3.（532 1612 | 3）5 35 | 2.323 65 |
介　意，　　我　不　能　任　性　　　我　不　能　任

1.（7 6154）| 3.5 2327 | 6 02 21 6 | 5（4 3523）| 1 02 3643 | ³2.（7 6561 | 2）5 3 2 |
性　　任　性　随　意。　　该　怎　样　　向　他

7.272 32 5 | 53 2 2³7 | ⁷6. | （7 | 66 0 35 | 66 0 7 | 6.765 3235 | 6）5 35 | 6 5⁶⁵ |
示　　意？　　　　　先　差　春　香

0 35 1 65 | 3 ⌄6 53 | 2.3 53 5 | 0 61 5 2 | 1（06 5.676 | 1）3 53 | 2 53 231 | 0 53 23 7 |
去　馆　驿，点　破　僵　局　盘　活　棋。　　收　好　这　场　高　潮

2 6（53 3235 | 6）1 23 | 6.165 35 2 | 31. | 51 2 563 | 52 ⌄35 | 2356 12 6 | 5.（6 73 | 27 6561 | 5 -）‖
戏，　　届时　难　他　三　道　题。

此曲是以【彩腔】音调为素材创作的新曲。

马儿马儿慢慢跑

《鸳鸯配》紫莲唱段

黄义士 词
徐高生 曲

1=♭E 4/4

小快板

马儿马儿慢慢跑，空留人儿在五亭桥。桥下流水自欢笑，他哪知桥上人儿心里焦。自爹爹将婚事对我言表，紫莲我心旌涌动似春潮。

$\frac{2}{4}$ 3·5 6 i̅ 6̅ | 6̅5̅6̅4̅3 | 2̅7̅2̅5̅ 3̅2̅3̅7̅6 | 5 5̅6̅ 5̅3̅ 5) | 0 5̅ 3̅5̅ | 6 i̅6̅ 5̅3̅ 5 | 0 5̅ 3̅1̅ | 5·6̅4̅3 2̅1̅ 2 |

实指望 两心相印 永相 好，

0 5̅ 3̅5̅ | 2·3̅ 1̅7̅1 | 0 5̅3̅ 2̅3̅6̅ | 1̅2̅6̅ 5 | 0 1̅6̅5̅ | 1·2̅ 3̅2̅3 | 0 5̅3̅ 6̅ | 5·6̅4̅3 |

谁料想 公子误解 夜遁 逃。　今日 虽然　 事明 了，

2(4̅·3̅2̅1̅6̅5̅ | 2)5̅ 6̅ 5̅3̅ | 2·3̅ 1̅7̅1 | 0 3̅5̅ 1̅2̅6̅ | 5·(6̅5̅1̅6̅1̅5̅6̅ | 5)1̅ 7̅1̅ | 5·1̅ 6̅5̅ 3 | 0 5̅3̅ 2̅3̅7̅ |

前路 不明　 有暗 礁，　　 愿锦翅 双飞 又复

2̅ 6̅ 3̅5̅ | 3·5̅3̅2̅ 2̅7̅ | 6·(7̅6̅5̅ 3̅2̅5̅6̅7̅ | 6)1̅ 2̅3̅ | 6·i̅6̅5̅ 3̅5̅2̅ | 3 1̅ | (5̅6̅) | 1·2̅1̅2̅ 5̅2̅4̅3̅ | 2 2̅ 5̅ 2·3̅2̅7̅ |

绕，　　　　　 心愿 只　能　　挂 心　 梢啊。

6̅ 2·7̅ 6̅2̅1̅2̅6̅ | 5·(7̅ 6̅1̅2̅3̅ | 5· 3̅5̅ | 6· 5̅6̅ | i̅·5̅6̅i̅ 6̅5̅6̅4̅3 | 2 5·3̅ | 2̅ 5̅3̅ 2̅1̅6̅ | 5·7̅ 6̅1̅2̅3̅) |

5̅3̅ 5̅⁶⁵̅ | 0 1̅6̅ 5̅ | 3·5̅ 1̅6̅5̅ | 3· 5 | 6·i̅6̅5̅ 3̅5̅2̅ | ³̅1̅·(2̅3̅5̅ 2̅1̅6̅ | 5·6̅ 5̅5̅ | 2̅ 3̅5̅3̅) |

停立　 桥畔暗祈 祷，　　　　　　

1̅ 5̅ 1̅2̅ | 6̅ 5· | 5̅6̅5̅ 2̅3̅5̅ | 5̅3̅2̅ 1̅2̅ | 6̅ 5 | (1̅7̅ | 6̅5̅6̅1̅ 2̅1̅2̅3̅) | 5̅6̅5̅ 3̅1̅ | 2·3̅ 1̅2̅ |

穆 郎 啊，　盼七夕 相会　　　　　 在

3 - | 2̅3̅2̅ 1̅ | 5̅6̅5̅ 3̅5̅ | 2· 1̅ | 6· (7̅ | 6·7̅6̅5̅ 3̅2̅3̅5̅6̅7̅ | 6̅ -) ‖

鹊 桥。

此曲开始处用【彩腔】音调为素材，以紧打慢唱的形式接【彩腔】过板，再以【平词】结束，全曲结构紧凑，一气呵成。

魂断梦醒

《孔雀东南飞》刘兰芝唱段

黄义士 词
陈儒天 曲

中国黄梅戏唱腔集萃

508

1 = E 2/4

梦醒 魂断

魂断 梦 醒　　　　忧惧之事 终成 真，

乱了方寸　乱了方 寸　　　　万千利刃 刺穿

刺穿 我的 心 (呐)。

问皇 天

问礼 仪　　　　问　　　礼 仪

兰芝 行 为 何 偏

疑？　　只 求　夫妻　常恩 爱，　　却 为何

责 我 成 忤 逆？　　　平生 未犯

七 出 罪，　　三载 竟是　生死 期，　三 载 竟是 生死

转1=A

期。 问苍天，
问大地，公理何处可寻觅？ 婆
家是我的栖身地，娘兄逼嫁如毒
砒。如草如介任风舞，如糠如稗遭
唾弃。 问昏天(呐)问黑地，

问昏天问黑地，
人间冤屈你可知？
助纣为虐欺善良，烈焰
寒霜严相逼。 茫茫人生多凶险， 求生路上
遍荆棘。
皇天(哪)， 礼仪

时装戏影视剧部分

中国黄梅戏唱腔集萃

510

$6 - | 6 - | 0 \underline{1} \dot{1} | \dot{1} - | 6 \, 5 | 5 - | 2 \, 6 | 6 - |$
(呀)，　　　　　　仰　天　问　地　声

$5 - | 5 \quad \#4 | \overset{\frown}{5}(6\,5\,6 | \dot{1}\,\dot{2}\,\dot{1}\,\dot{2}) | \frac{1}{4} \, 3 | 3 | \dot{2} | \dot{2} | \dot{1} | \dot{2} | 6 | \dot{1} | \dot{1} \, 6 |$
泣　　　　泣。　　　天　理　昏　昏　难　容　我，不　愿

$\dot{2} | \dot{2} | \dot{1} | \dot{2} | 6 | 5 | 3 | 3\,2 | 3 | 5\,5 | 6\,\dot{1} | 5\,6 | \dot{1} | 0 |$
洁　身　陷　污　泥。　清　池　是　我　的　葬　身　地，

$\dot{2} | \dot{2} | \dot{1} | \dot{2} | 5 | 5 | 5 | 5 | 4 | 4 | 4 | 4 | \underline{3\,2} | 3 | 3 | 3 |$
葬　身　地，

$(3 \cdot 3 | 3\,3 | 3\,5 | 2\,4 | \frac{2}{4} 3) 5 \, 3\,5 | 2 \cdot 3\,1\,2\,6 | 5\,3 \cdot | 1 \cdot 5\,6\,1\,5\,6\,5\,6\,3 | 5\,2 \cdot | 5\,6\,1\,2 |$
　　　　　　　唯　与　兰　花　永　相　依，唯　与　兰

$(0\,5\,6\,\dot{1} | \dot{2}\,3\,5\,4 |$
$3 - | 3 - | \dot{2} \cdot 5\,\dot{2}\,\dot{1} | \dot{1}\,5\,7\,\dot{1} | \overset{\flat}{2} - | 2 - | \overset{>}{3}\,\overset{>}{2}\,\overset{>}{1} | 2\,/\!/ - | \overset{\frown}{2}\,0\,0) \|$
花　　　　永　相　依。

此曲是以【平词】【二行】【八板】【阴司腔】为素材（上行五度）编创的新腔。

别 离 难

《孔雀东南飞》刘兰芝唱段

黄义士 词
陈儒天 曲

1 = C 4/4

(2 - - - | 2 - - -) | 3 - 1 - | 2 - - - | 1 3 2 2· 1 6 - - - |
　　　　　　　　天　地　间　　　云　水　连，

1 2 4 5 | 1 2 2· 1 6 | 5 - - - | 6 6 2 2 | 1 - - - | 2 2 6 5 |
离愁别恨　一　线　牵。　　莫道浮　云　　遮望

6 - - - | 2 3 1 0 6 | 5 6 4 0 3 2 | 0 5 3 2 | 1 - - 2 | 3 2 3 5 3 |
眼，　　回首　悠悠　　一　千　七　百

突慢

2 - - - | (1 2· 3 2· | 1 2 2· 1 5· 6 | 3 6 6· 5 3 2 - | 6 6 1 6 5 3 2· 3 1 6 | 5 6 1 6 5 3 5 -) |
年。

转 1 = G（前5=后1）

(刘唱) 2 2 5 5 3 2· 3 | 1 2 3 1 2 6 5 - | 0 0 0 0 | 5 3 5 6 1 2 7 6 |
十三能织　素，　浣洗溪　水边。　　　　十四　学裁　衣，

(女伴) 0 0 0 0 | 0 0 0 0 | {7 7 2 6 1 2 | 5 3 6 6 1 6} 6 5· | 0 0 0 0 |
　　　　　　　　　　　　　（哎哟）浣洗　溪水边。

1 2 3 5 3 2 1 2 | 2 - | 0 0 0 0 | 0 0 0 0 | 0 0 0 0 |
量体　家人穿。

0 0 0 | {1 6 5 6} | 1 1 2 6 5 6 1 1 2· | {5 2 5 5 3 | 2 2 3 2 1} - | 2 4 4 3 2 1 | 7 6 6 5 6 6 - |
　（哎哟）量体　家人　穿。　　十五弹箜篌，　　姐妹们情切切。

2 2 7 6 5 3· | 6 6 1 5 6 3 5 2· | 5· 6 1 2 3 5 2 3 2 1 6 | 5 6· | 1 6 1 | 2 |
十六诵诗书，　礼仪　效先贤。　　十　七　为　君　妇，　恩爱

7· 6 5 6 7 6· | 1 3 2 3 5 | 0 0 0 | 0 1 6 5 6 - |
十　六诵诗书，礼　仪效先　贤。　　　　　　啊，

511

中国黄梅戏唱腔集萃

512

$\overset{.}{2}$ - $\overset{.}{\underset{\smile}{7}}$ - | $6\cdot$ $\underset{\smile}{5}$ 4 - | 4 - - - | $\overset{.}{1}$ - - - | 6 - - 5 | 3· $\underline{2}$ $\underline{1}$ $\underline{2}$ $\underline{3}$ |

醒　了　鸳　鸯　　　　　　晓　　　　梦

$\overset{.}{2}$ - - - | 2 - - - | ($\underline{2}$ $\underline{5}$ $\underline{4}$ $\underline{3}$ $\underline{2}$ $\underline{1}$ $\underline{7}$ $\underline{1}$ | $\underline{2}$ $\underline{2}$ $\underline{1}$ $\underline{2}$ $\underline{2}$ $\underline{2}$ $\underline{1}$ $\underline{2}$) | 3 3 2 2 | $\overset{.}{1}$ - - - | $\overset{.}{2}$ - $\overset{.}{2}$ - |

残。　　　　　　　　　　　　兰　芝　心　随　仲　　卿

$\overset{.}{6}$ - - - | 6 - - - | ($\overset{.}{1}$ 6 $\overset{.}{1}$ $\overset{.}{2}$ | $\overset{.}{3}$) $\overset{.}{1}$ 6 5 | $\overset{.}{1}$ - $\overset{.}{2}$ 5 |

去，　　　　　　　　　　　　留　下　长

（刘唱）$\overset{.}{3}$ - - - | $\overset{.}{3}$ - - - | $\overset{.}{2}\cdot$ $\overset{.}{\underline{3}}$ $\overset{.}{1}$ - | $\overset{.}{1}$ 5 6 $\overset{.}{1}$ | $\overset{.}{2}$ - - - | $\overset{.}{2}$ - - |

恨　　　　　　在　人　　间，

（男伴）0 0 $\begin{Bmatrix}5 & 5 \\ \overset{.}{1} & \overset{.}{1}\end{Bmatrix}$ $\begin{Bmatrix}6 \\ \overset{.}{1}\end{Bmatrix}$ | $\begin{matrix}5 \\ \overset{.}{1}\end{matrix}$ - - - | $\begin{matrix}5 \\ 7\end{matrix}$ - $\begin{matrix} \\ 6\end{matrix}$ | $\begin{matrix}5 \\ \overset{.}{1}\end{matrix}$ - - - | 0 $\overset{.}{2}$ $\overset{.}{1}$ $\overset{.}{2}$ | 6 $\overset{.}{1}$ $\overset{.}{2}$ - |

留　下　长　恨　　　　　　　　　在　人　间，在　人　间，

$\overset{.}{1}\cdot$ $\overset{.}{\underline{2}}$ $\overset{.}{5}$ 3 | $\overset{.}{2}$ - 3 5 | $\overset{.}{2}$ $\overset{.}{1}$ 6 - | $\overset{.}{\underline{6}}$ 5 - - | 5 - - - | $\overset{.}{2}$ - - - | $\overset{.}{2}$ - - |

留　下　长　恨　在　　人　　间。　　　　在

$\begin{matrix}\overset{.}{1} \\ 3\end{matrix}$ - - - | $\begin{matrix}7 \\ 5\end{matrix}$ - - - | $\begin{matrix}66 \\ 44\end{matrix}$ - | 0 $\begin{matrix}356 \\ 123\end{matrix}$ $\begin{matrix}7 \\ 2\end{matrix}$ - | 7· $\underline{777}$ | 656 - |

7·$\underline{777}$ | 656 - | 5·$\underline{555}$ | 432 - |

留　下　　　长　恨　（啊）　　留　下　长　恨　在　人　间，

$\overset{.}{3}$ - - | $\overset{.}{1}$ - - | $\overset{.}{1}$ - - | $\overset{.}{1}$ - - | $\overset{.}{2}$ - - | $\overset{.}{2}$ - - |

人　　　　　　　　　　　间。

7·$\underline{777}$ | 656 - | $\overset{.}{1}$ - $\overset{.}{2}$ $\overset{.}{3}$ | $\overset{.}{2}$ $\overset{.}{1}$ 6 - | $\begin{Bmatrix}\overset{.}{5} \\ 5\end{Bmatrix}$ - - | $\begin{matrix}\overset{.}{5} \\ 5\end{matrix}$ - -)‖

5·$\underline{555}$ | 432 - | 5 - - | 4 - - |

留　下　长　恨　在　人　间，在　　人　　间。

这是一首用黄梅戏歌舞形式及其音调创作的尝试性的唱段。

老爷我本姓和

《六尺巷》和知县唱段

王顺怀 词
陈儒天 曲

1 = C 2/4

(0 5 | 1 | 2 21 6 | 5· 66 | 5 2 5) | 2 2 | 3 | 1·5 61 | 2 2 (35 | 32 1 2) |
　　　　　　　　　　　　　　　　　　　　　老爷　我本　姓和(哇)

6 1 | 3 | 2·1 65 6 | 6 5 (6 1 | 65 3 5) | 1 1 | 3 5 | 6 65 6 | 1 5 | 1 1 |
一团　　和气的和，　　　　　一生 (那个) 喜爱　这个　和 (哟)，

5 5 61 | 2 6 5 | 6 5 | 3 | 2·3 1·6 | 5 (55 56 | 1·5 61 5) | 32 3 1 | 2 — |
只求写好 这个 和，这个　　和 (哇)。　　　　　和 和 和，

6·1 61 | 31 2 | (0 5 0 5 | 61 61 2) | 7·2 3 2 | 2 32 76 | 6 | 2 6 | 2 32 76 |
亲亲切切 一个 和，　　　潇潇洒洒 一 (呀)　　一个 和 (哇)。

5·(5 55 55 | 55 55 55 | 0 5 | 6 | 1 | 2 6 | 5 55) | 2 2 3 | 2 1 | 6 | 5 53 5 61 |
　　　　　　　　　　　　　　　　　　　　　互谦　互让　一 (呀) 一个

6 5· | 6 | 1 | 6 | 1 | 6 1 | 3 | 2·(3 25 2) | 3·2 3 3 | 0 2 1 | 2 | 0 3 23 |
和，　互 敬 互 爱 一(呀)个 和。　利人(呐)利己 一 个

6·1 16 | (6·1 16) | 0 55 61 | 2 6 5· | 0 35 31 | 2·3 1·6 | 5 (55 56 | 1·6 55) |
和 (哇)，　　　利国 利民 一个 和，　一个 和 (哇)。

0 3 | 1 2 2· | 2·3 21 | 1 6 | 6 1 | 3 | 2 31 | 0 2 | 6 | 5 (5 55 | 55 55 55 |
(帮腔) 和 和 和(哇) 能和尽量 和，　不和　麻烦多，　麻 烦 多。

0 5 | 1 | 21 6 5·) | 27 2 | 3·6 5 | 0 1 | 5 | 6·(6 36) | 0 7 | 6 | 2 7 |
(知唱) 千 金 难买 是 人和，　人 和才 能

0 62 76 | 5·(6 76 5) | 0 3 | 5 | 6 56 1 | 7 67 25 | 6 — | 0 7 | 2 3 | 3 |
时 事 和。　　口 是 心 非 怎 能 和？　勾 心 斗 角

0 35 37 | 2·(3 272) | 22 33 | 3223 1 | 6.5 35 | 2ʼ6· | 1.5 63 | 2.3 16 |
怎 能 和？　　　阳奉阴违 怎能和？自私自利　怎　能　和（哇）？

5(55 56 | 1.5 615) | 3.2 31 | 2 － | 2.3 21 | 16· | 61 | 3 2.3 1 |
（帮腔）和　和　和，　一和生百福，　你好，　我　好，

66 13 | 5 － | 3.2 35 | 6·(7656) | 11 57 | 6.(3656) | 6 2 32 | 76 1 |
乐（呀么）乐呵 呵！不要小　看　这（呀）个　和，　国泰　民安

66 16 | 5 － | 6.1 2 | 6.1 61 | 31 2 | (5.5 35 | 31 2) | 7.6 72 |
靠的是这个 和。　但愿得　国也和（来）家也和，　　　　官也和，

76 5 6 | 3/4 61 32 | 61 32 | 2/4 76 7.2 | 76 7.2 | 76 7.2 | 76 7.2 | 61 61 |
民 也和，父（哇）也和，子（啊）也和，兄也和，弟也和，你也和，我也和，天和地和，

61 61 | 3/4 61 61 0 | 2/4 2ʼ(22) | 2ʼ(22) | 2 2 | 2 2 | 2.2 22 | 2222 |
日和月和，风和雨和，　和　　　和　　和和　和和　和和和和　和和和和，

0 0 ∨ | 3.3 21 | 66 5 | 6.5 3 | 1 2. | 2. 3 | 2 0 03 |
　　　人人都爱 这个和，普 天 同乐

2 0 03 | 23 21 | 61 65 | 353 23 | 53 56 | 1.5 651 | 2.2 12 |
　　　　　　　　　　　　　　　　　　　普 天 同

5 － | 5 － | 5 1 | 2 (0 23 | 5.5 1 | 2 0 0)‖
乐　　　　　一 个 和。

此曲是采用【花腔】【彩腔】对板编创的特性人物唱腔。

空荡荡的厅堂静悠悠

《六尺巷》香兰唱段

王顺怀 词
陈儒天 曲

中国黄梅戏唱腔集萃

516

1 35 | 2. 1 | 6.(6 66 | 03 27 | 6)3 5 | 2 31 | 5 1 | 6 5 | 0 1 |
把　路　　留。　　　　　　　　　言　行　益人　相爷　意，　　　　香

2 3 | 6 5̃3 | 3 — | 0 6. | 6 3 5 | 2 — | 2 32 | 10 (2222 |
兰　我　何　错　　　　遭　责　诟？

10 2222 | 10 2222 | 12 17 | 12 17 | 10) 33 | 2 2 | 1 — | 2 — |
　　　　　　　　　　　　　　　　　越思　越想　越　难

5 35 | 5 — | 6 — | 6 — | 3 — | 3. 5 | 2 — | 2 — |
受，

7. | 6 5 — | 5 6. | 6 — | (6 56 161 | 2 12 323 | 5.5 45 | 6) 1 76 |
　　　　　　　　　　　　　　　　　　　　　　　　　忍　不住

5 61 | 65 43 | 2 — | 2 — | 0 62 76 | 1.5 651 | 1 6 53 | 2 32 216 |
委　屈的　泪儿　流，　　　　委屈的　泪　　　儿　　流。

5.(555 5356 | 2. 3 | 2772 6.7 5 | 6 — | 1.151 65643 | 2. 43 | 2.356 6532 | 1. 0 |

转1 = A
0 53 21 6 | 5 07 6543) | 2.3 5 45 | 6 65 6 | 2 12 32 | 1.(7 65 1) | 6.1 2 32 | 6 61 53 |
　　　　　　　　　　他　砌　我拆　两不　让，　纷争　何时

5.61 2 65 3 | 5 2. | 2.5 45 | 61 5 6 | 06 2 3 | 21 6 | 5361 56 3 | 5 2 35 |
到　尽　头？　结怨　招忧　无一　利，　乡邻们　依然　无　路　走。

3.2 123 | 2. (3 | 23 23 | 23 23 | 5.5 55 | 55 55 | 05 3 216 | 5656 76 5)|

1/4
0 1 | 5 1 | 2 | 0 1 | 2 1 | 5 1 | 6 | 0 1 | 6.1 | 2.1 | 6 5 | 0 45 | 6 1 |
原　来　是　香　兰　犯　嗔　怒，　失却了　平和　之心　把　理智

6̇5̣ | 0̇5 | 5̇3̇·5̇ | 3̇5̇ | 3̇1 | 2̇ 0̇5 | 5̇2 | 5̇ 5̇3̇ | 3̇2̇2̇3̇ | 1 | 0̇ 6̣ | 6̣1 |

丢。　吴府莫名　　　砌墙圈地何来由？　未知

2̇ 3̇5̇ | 2̇3̇2̇1̇ 6̣ | 0̇2̇2̇ | 6̣1 | 6̣1 | 6̣1 | 6̇5̣ | 0̇5 | 3̇5̇ | 6̇·5 | 3̇5̇ |

音哑　怎求　果？　还需　系铃　之人　解铃　扣。　明日　里　心平　气和

3̇1 | 2 | 0̇5 | 5̇2 | 5̇ 5̇3̇ | 2̇ 2̇3̇ | 1 | 0̇ 6̣ | 6̣1 | 2̇5 | 6̇ 7̇6̇ | 6̣5 |

去赔　礼，坦　诚　相对　共谋　求。　但　愿　纷争　早化　解，

4/4 6̇5̣ 　3̇ 2̇·3̇1̇2̇ | 3̇·(5̇ 3̇6̇1̇2̇3̇) | 1̇6̇6̇1̇ 5̇ | 6̇5̇6̇1̇ 2̇3̇2̇1̇2̇ | 3 - 2̌ 1 |

邻里　们和和睦睦　　　还　　　　还依

5̇6̇5̣ 3̇5̇ 2̇·(2̇2̇2̇ | 2̇3̇ 5̇6̇ 1̇5̇6̇1̇ | 2 - - - | 2̇0 0 0 0)‖

旧。

　　此曲采用【彩腔】【平词】【二行】【八板】等素材，打破了原曲牌的节奏，以紧打慢唱、转调等手法编创而成。

墨 缘

《墨痕》主题歌

王和泉 词
时白林 曲

1=E 2/4

深情、有力、甜美

（2.235 65643 | 21232 1 | 6.722 0676 | 5 - ）‖: 23272 3.52 | 23276 65. | 2 5 0532 |

（男唱）跋 涉 山 路 一 程
（男唱）累 了 倦 了 都 不 要

5.765 1 | 6.767 2.327 | 66 606 | 116 2 | 65. | 55 6156 | 332 1 |

程， 没 放弃 执着 的 苦苦 追 寻。（女唱）聆听 风 哨
紧， 只 祈求 一缕 爱的 温 馨。（女唱）是非 恩怨

2.323 55 | 532 1 | 552 5.653 | 253 221 | 532 16232 | 65. :‖

一 声 声， 牵扯了 他们 一生的 痴 情。
过 眼 烟云， 留一帘 幽梦 灿烂如 春。

（女唱）
0 0 | 0535 | 6 - | 0563 1 | 2 - | 0 0 | 0 0 | 0325 5 |

花开过 会结果， 会重生

（男唱）
112 65 | 1 - | 2.3 12 | 3 - | 775 672 2 | 7. 65 | 3.5 61 | 5 - |

花开 过 就会 结果， 叶落 尽 又会 重生，

mf
6. 6 5 6 | 5.3 2212 | 3 - | 0535 6 | 7 - 7 - | 5.6 31 |

丹 青墨痕 风雨无 声， 成就了 一生 未了

1. 1 1 1 | 5.3 56 | 7. | 01 61 | 2 - 2 - | 5.3 56 |

丹 青墨痕 风雨无 声， 成就 了 一生 未了

慢
2 0 | 6. 5 | 3.5 61 1 | 1 - | 5. （6 1 - | 2 - | 3 - | 3 - ）‖

情， 一 生 未 了 情。

7 0 | 6. 5 | 3.5 61 1 | 1 - | 5. - | 0 0 | 0 0 | 0 0 | 0 0 ‖

情， 一 生 未 了 情。

此曲是用【平词】【彩腔】对板创作的新腔。

多日里

《墨痕》墨荷唱段

周德平 词
徐高生 曲

1=♭B 2/4

中快板

(0　0 76 | 5·6 i2 | 6·i 54 3 | 2·35i 6532 | 1 03 ♭7123) | 5 3 56 | i 23 65 | 3535 65 i |

多日里　章泮池　令人困

i6 54 53 | 2·3 56 | i6 3 23 i | i·2i5 65 6 | 0 35 6 i | 5·(7 6i56) | 5 53 23 1 | 0 3 56 |

惑，　　撕 文本 又 追踪　却 是 为　何？　只 觉 得　满 眼

7·6 23 2 | 0 3 23i7 | 6·(723 765 | 6)i 2 3 | 6·i 5645 | 3·(3 3 3) | 2·323 535 | 0 6i 3 5 |

云 遮 雾　障，　　　光 听他 水　响　难 辨 清

23 1 (76 | 5·6 i76i) | 5 3 56 | i 3 23 i | i·i 3 5 | 6· 76 | 5·656 27 | 6·(7 23 |

浊。　　　今日我　学关公　单刀过　江，

7653 6) | i 6 2 32 | i 02 65 | 5 3 2 123 | 2 03 55 | i·2i5 65 6 | 0 23 i5 6 | 5　0 ‖

看看他　是 人是鬼 是善 是 恶，是 人是鬼 是　善　是　恶。

此曲是女唱男【平词】，吸收了徽调因素而创作。

血泪依然在荒坟

《墨痕》章泮池、墨荷唱段

周德平 词
徐高生 曲

1 = ♭B 2/4

中快板

（章唱）陈家 长居海阳 镇，世世代代 是制墨

人。 忽然 一夜悲 风起， 二十 八口

成冤魂。 （墨唱）此事 我也 曾耳

闻， 不知 内里 是 何 因。（章唱）风过天空 不留 影， 岁月已去

二十春。 都说案件 是钦 定， 是非 谁敢 查

分 明。 （墨唱）月照花 枝 花有 影，纸上 留墨

岂无痕？ 斗转星移匆匆过，血泪 依然 在 荒 坟。

这段唱腔为问答式的男女对唱，是以男【平词】和女唱男【平词】为基础，吸收了外来的音调改编而成。

视若同胞兄妹一场

《墨痕》墨荷、天柱唱段

周德平 词
徐高生 曲

1=♭E 2/4

中快板 激动忘情地

(5.555 4444 | 3 2 0 3 | 6.563 216 | 5 61 2123) | 5 3 5 | 0 6 1 6 5 | 3.535 65 1ᵛ | 1 6 5 5 1 3 |
　　　　　　　　　　　　　　　　　　　　(墨唱)他一言　又激起千层浪,

2 (356 3216 | 2 03 54 | 3.432 1 07 | 6.722 0676 | 5 7.656) | 1.(2 7656 | 1)6 1 2 |
　　　　　　　　　　　　　　　　　　　　　　　　她　　　　神情

3.235 231 | 1 6 | 0 | 1.2 323 | 0 16 31 | 2 03 15 6 | 5. | (35 | 6.561 2123) |
令　　我　暗　慌　张。

(墨唱) 3/4 5.6 35 61 5 | 4/4 6 - - | 3/4 1.2 65 5 65 | 4/4 3 - - | 3/4 5.1 65 351 |
自从相识　　两难忘,　　　　　　感念化作

(天唱) 3/4 0 0 0 | 4/4 03 23 5.3 56 | 3/4 1.2 65 3.5 | 4/4 65 1. 03 1̂61 | 3/4 2 - 0 56 |
　　　　　　自从相识　两难忘,　　两难　忘,

4/4 2 - - | 3/4 2321 61 216 | 4/4 5 - - | 3/4 3.2 35 656 |
情　谊　长,　　　　　心意欲吐

4/4 2.321 5̂3.6 563 | 3/4 2 - - | 4/4 03 27 6.1 5645 | 3/4 3 - |
感念化作情谊　　长,　　　　啊,　情谊　长。

4/4 3 - - | 3/4 2321 15 6 27 | 4/4 6 - - | 3/4 5.1 6 5 352 |
却　难　吐,　　　　话到嘴

4/4 0 56 1.2 323 03 | 3/4 2321 35 65 | 4/4 1 - 1.2 31 | 3/4 2.3 216 5 |
心意欲吐　却　难　吐,　　却难　吐,

4/4 1 - - | 1212 53 5232 216 | 2/4 5 (555 4443 ‖: 1252 1252 :‖
边　　　心又凉。

4/4 5 56 123 - | 6 | 1 2.3 216 | 2/4 5 ‖ 0 0 :‖
话到嘴边　心又凉。

稍慢

1 23 216 | 5·3 56) | 1 232 | 65 0 | 5243 32 0 | 561 65 2365 1 |
(墨唱)墨荷 啊, 　你是谁? 前程 艰险

6 35 2312 | 65· | 11 27 | 76 0 | 2 21 | 532 1 | 6 2 32 | 76 1 |
风雨 狂。(天唱)天柱 啊, 　你是谁? 重任 在肩

161 231 | 216 5 | 5 35 | 6 653 | 2·521 71 | 23 2· | 561 65 | 235 231 |
路更 长。(墨唱)亡命 天涯 难 自保, 怎忍 他受我 牵连

1561 231 | 126 5 | 7 7 6·767 | 22 0 | 13 5 | 6 1 | 6 2 32 | 1·2 65 |
遭祸 殃?(天唱)无家 无业 人寒 微, 怎忍她 黄连 在口

1·2 316 | 2·321 156 | 5(635 1561 | 2312 323234) | 5 35 | 65 0 | 3 61 | 5·643 |
又把苦水 尝? 　　(墨唱)为人 理当 重情 义,

2(321 6561 | 2)5 35 | 6·165 352 | 31· | 1265 5653 | 5232 216 | 5 - | 22 3 3 |
又怎忍 伤 了 红菱好姑 娘? (天唱)汪家

2 23 16 | 135 31 | 65· | 02 12 | 3·5 231 | 16· | 11 (02 | 7656 10) |
恩德 不 能忘, 又怎忍师 妹 无依

22 (07 | 6561 20) | 1·2 65 | 36 56 3 | 2(3 56 | 35 67656) | 11 356 |
无靠 无依无靠倍凄 凉? 别再

(墨唱) 06 563 | 2 - | 07 645 | 3 - | 05 35 | 656 32 | 31· | 62 216 |
别再说 别再想, 且把 情思 心底

(天唱) 1 - | 27 675 | 6 - | 11 23 | 1·2 65 | 653 | 06 561 | 2· 23 |
说 别再想, 且把 情思 心底

5· 35 | 656· | 16 5·653 | 5232 216 | 5·(56 | 1653 216 | 5 56) |
藏, 心底 藏。

5· 35 | 656· | 5·6 321 | 2· | 4 5 - | 0 0 | 0 0 |
藏, 心底 藏。

$$\overline{\overline{2\ 2}\ \overline{5\ 6}\ |\ 5\ -\ |\ \overline{5\ 3\ 2}\ \overline{1\ 2\ 4\ 3}\ |\ 2\ -\ |\ \overline{0\ 5}\ \overline{3\ 5}\ |\ 6 \cdot \dot{1}\ \overline{5\ 6\ 3\ 2}\ |\ 5 \cdot\ \ \ \underline{6}\ |}$$

人生 难 得 有 知 己， 我 把 他 视 若 同 胞

$$\overline{0\ \ \ 0\ |\ \underline{0\ 3}\ \underline{2\ 3}\ |\ 5 \cdot \underline{6}\ \underline{1\ 7}\ |\ \underline{6\ 3}\ \underline{5\ 6}\ |\ \underline{1\ 7}\ \underline{6\ 5}\ |\ 4 \cdot \underline{3}\ \underline{2\ 3}\ |\ 1 \cdot\ \ \ \underline{2}\ |}$$

人生 有 知 己 难 得， 我 把 她 视 若 同 胞

$$\overline{\overline{1\ 2\ 6\ 5}\ \underline{5 \cdot 6\ 5\ 3}\ |\ \overline{5\ 2\ 3\ 2}\ \underline{2\ 1\ 6}\ |\ 5 \cdot\ \ (\underline{6}\ |\ \overline{5\ 6\ 5\ 6}\ \overline{1\ 2\ 1\ 2}\ |\ \overline{6\ 1\ 6\ 1}\ \overline{2\ 3\ 2\ 3}\ |\ 4\ \ \ \#4\ |\ 4\ -\ |\ 5\ \ \ 0\)\|}$$

兄妹 一 场。

$$\overline{\underline{6\ 5}\ \underline{3\ 1}\ |\ 2 \cdot \underline{3}\ \underline{2\ 1\ 6}\ |\ 5\ -\ |}$$

兄妹 一 场。

　　此曲以【彩腔】为基础，吸收了"春花带露"音调并大量地采用男女声重唱和对唱的形式，表达人物的内心情感。

痛心泣血留绝笔

《墨痕》汪时茂唱段

周德平 词
徐高生 曲

1 = ♭B 2/4

中慢板 伤感离情地

（0 0 76｜卅 5.6 12 6.165 432 ⌵5 - ）5 53 5 - 3 56 77 ⌵7 6 - 5.6 32 1 2323（4. 4

日暮　途　穷苦无

4 4 ……）4 - 56 53 - ｜2/4（3.2 12｜3 5.1｜6.154 3523｜4/4 1.2 15 6123 1 ）｜

计，

2 35 #2.3 1216｜7 1 - 3 2 01 61｜5.（76 5 45 32）｜1 16 1｜2 23 5 5｜

无墨经难　解燃眉急。　　　　只求　一死

35 1 21 23｜（23）5 3 23 21｜2.5 76 5 ⌵1｜6.⌵1 65 5 3 ⌵56｜

脱苦海，　痛　心　泣血

1.2 35 0 61 3｜2 1（21 612｜3.53 26 726｜5 12 76 5676 16）｜

留　绝笔。

5 5 31 2.3 35｜（2356）3.535 61 5.｜5 56 12 3.（21 23）｜2.3 5 5 20 3 12 6｜

不是　为父　愿　轻生，受不了屠刀高悬

2 - 2⌵53 21｜156 01 2.5 35｜23 1（76 5 45 32）｜16 1｜2 12 3｜

日　日　逼。　　　唯愿　我儿

5 5 31 2.3 12 3｜23 2 2 7 67 2 0｜0 56 13 23 1｜2/4 21 2｜06 5｜3.2 12｜

多珍　重，勤劳持家　做贤妻。　愿　我婿细思

3 2.3｜5 5 32｜1.2 35｜23 1｜21 2｜06 5｜4.5 32｜3.（21 23）｜

量，舍弃墨业　勿迟疑。天心　难测常变幻，

慢

2 5 53｜2.3 17 7 6 -｜0 56 12｜3.6 5 4 5 3 0｜1/4 2｜2｜2｜0 32｜

又谁知下场劫难　是　何　时。劝

| 1 | 2 | 3·5 | 65 | 3 1 2 | 3 | 55 | 61 | 3 1 2 | 3 2 5 | 0 3 5 | 7 5 |

我　婿　改弦　易辙　另谋　路，子孙　代代　代代　子孙　别把墨

渐慢

6 | 6 | 6 | 65 | $\frac{2}{4}$ 4·5 64 | 5（0 65） | 4 42 4 | 5 5 2 5 | 3 2 1 2 3·（6 5 4 慢

提，　　　别把墨　提！　只图个　夫妻平安　到白头，

3 0） | $\frac{4}{4}$ 5·6 1 1 6·1 3 | 6 6 1 5 3 5 6 | 6（2 7 6 2 3 2 3 5 6 1） | 5 3 5 5·6 5 6 1 5 |

为父我　魂在　九泉　　　得

6 6 5 3 6 | 5 6 5 5 3 2· 0 | 2·3 5 5 3 2 0 3 7·6 5 6 | 1·（2 1 2 3· 5 | 2 6 7 2 6 5 - ）‖ 慢

安息，　　得安　　息。

此曲是一套男【平词】唱腔，由【散板】【二行】【快板】【落板】组成。

一 江 水

《墨痕》天柱、红菱唱段

周德平 词
徐高生 曲

1 = ♭E 2/4

中速

(1.2 3 1 | 7654 3 | 2.35 5 21 6 | 5.3 2356) | 1 12 65 | 53 5. | 6 56 32 | 35 1 76 |
　　　　　　　　　　　　　　　　　　　　　　　　(红唱)一江　水　　风　吹　皱(啊),

5356 12 | 53 6 53 | 2.326 126 | 6 5 | (6 | 7.235 3276 | 5.3 2356) | 1 1 2.327 | 6.154 3 |
满　目　凄　迷　似　凉　秋。　　　　　　　　　(天唱)切莫　　消　得

5 3 2.327 | 6.(7 65 6) | 1 6 2 32 | 1.2 65 | 31 2 323 | 0 35 61 | 32 3 156 | 5.(7 6561) |
人　空　瘦,　　春　江　水　暖　洗　忧　愁。　　　　　　(红唱)

2 2 5 16 | 65. | 2.521 75 1 | 0 56 31 | 32 (17123) | 2.5 3 2 | 2.326 72 6 | 5 - |
便做春　江　都　是　泪,　　情　丝　难　系

稍慢
51 2 56 3 | 2 2 0 27 | 6.765 4516 | 5. | (12 | 7. // 27 | 6.765 4516 | 5.3 2356) | 7 27 6.767 |
浪　颠　舟(啊)。　　　　　　　　　　　　　　　(天唱)总有

2 2. | 0 16 12 | 3 (6.1 5645 | 3) 2 12 | 3.235 23 1 | 1 6. | 1.215 65 6 | 0 35 61 |
风平　浪静日,　　红烛　辉　映　花　枝

32 3 15 6 | 5.(672 6176 | 5) 5 35 | 6 16 535 | 0 5 36 | 5.643 21 2 | 0 1 23 | 5.3 23 1 |
稠。　　　(红唱)美梦　再　美　还　是　梦,　　此路　不　通

0 53 236 | 1.6 5 | 1/4 7 767 | 2 | 6.275 | 6 | 1.1 | 2 1 | 6.561 | 5.(676 | 2/4 5) 2 12 |
莫　强　求。(天唱)不知　路　觅　路　走,　路　不　走通　志　不　休,　　路　不

稍快
5 5 31 | 1212 31 | 2 - | 2 0 3 | 2 03 21 | 1.3 65 | 31 0561 | 5.(555 23 5 |
走　通　志　不　休,　　　　志　不　休。

f　　　　　　　　　　　　　　　原速
6.666 43 2 | 1612 3235 | 203.5 3217 | 6.563 21 6 | 5.1 2123) | 5 5 35 | 6 - | 5 2 5 65 |
　　　　　　　　　　　　　　　　　(红唱)路何　在　君　知

5 3 2 1 | 5 6 6 53 | 2365 1 | 1561 23 | 126 5 | 3·2 35 | 66· 0 2 21 |

否？　　须将　　前　情　付　东　流。（天唱）自　与　师妹　　手　挽

5 3 2 1 | 6· 2 32 | 2·376 65· | 1·2 31 | 2 （0 32） | 1·2 65 | 36 56 3 | 2 （6123） |

手，　天柱　何　曾　想　回　头，　　想　回　头？

（红唱）

5 5 61 | 65 - | 3·6 5·643 | 2 - | 5·3 32 | 31· | 0 5 35 | 1·6 5653 |

该撒手　时　　要　撒　手，　师哥　啊，　　自有那　山外青

（天唱）

0 0 | 0 32·317 | 76· | 0 765 | 3·6 5645 | 53· | 0 123 | 6·1 5356 |

不撒　手，　　不撒手，　师　妹　啊，　自有那　山外青

5· 6 | 1212 53 | 5232 216 | 5（555 4444 | 32 0 27 | 67656 126 | 5 - ） |

山　楼　外　楼。

1 3 23 | 1·2 31 | 2·3 21 #5 | 5 - |

山没有　楼　外　楼。

此曲以【彩腔】为基础，加以新的音乐语汇重新创作，使之优美动听。

泣血呼唤无回应

《墨痕》墨荷唱段

周德平 词
徐高生 曲

1=♭E 4/4

（5656｜1612｜3235｜6561）2/4 2·22 7｜6·156 46 2｜5 - ）卅 55 65 3 ｜2 32 1 - 3｜12

（墨唱）泣血呼唤　　　无回

3·565 3· 52 - （7· 120）5 25 2·16（#4· 3）3#12 5 - 1 3 5 - 2 16 16 0 056｜

应，　　　　肝肠 寸 断　撕碎了心。　　　　　　我的

2/4 16 5·653｜32 1｜1 6｜5· （32｜106 12｜32353 216｜5·4 31｜23 5 ）

陈 妈　妈！

1/4 2｜32｜1｜2｜5·（6｜56｜56｜56｜5·1｜76｜562｜5 ）｜05｜

怨 天 黑，　　　　　　　　　　　　　　　天

35｜6｜5｜53｜31｜3·5｜2｜（2·2｜22｜21｜23 ）｜5｜0｜

不 开 眼 天 作 哑；　　　　　　　　恨

53｜35｜2｜2 32｜1· （2｜76｜5676｜1 ）｜05｜35｜2｜2｜1｜3·5

恨地　冷，　　　　　　　地 不 怜 悯 地 装

2 1｜6｜：（67｜65：｜66｜0 23｜25｜60 ）｜1｜0｜1｜35｜3｜5｜

聋。　　　　　　　　　　　　　　　　　一　　　　　一

2｜03｜1｜7｜2｜32｜1｜2｜5｜5｜1｜1｜1｜1｜16｜6｜6｜6｜

滩　　鲜　　血

（6·6｜66｜66｜66｜6 ）｜卅 5232 1 （1 1·）5 53 32·2 27 7 7 7｜

一 条 命，　旧坟 凄 凄

较慢 有节奏地
2/4 31 2 5 53｜32 01 1 ｜6 ｜65 （1234 5 1｜2 7·656 2｜4· 3｜5·5 521｜

又添新 坟。

中板 稍快

中国黄梅戏唱腔集萃

530

7·1 21 | 5 25) | 1 5 | 12 | 3·6 43 | 3 2 (23) | 16 2³²12 | 6 5· | 5 6 53 |
　　　　　　　　　陈　妈　妈　　莫 走 远，　莫 抛 下

2 0376 | 1 - | 1·2 65 | 3·6 563 | 3 2 3·523 | 53 55435 | 65 6 | 1 56113 |
女　儿　一 个　　人。(女帮)啊，　　　　　女儿我一个

3 2· | 22 553 | 32 3 126 | 5 6·1 | 2 12 3232 | 12 1216 | 5 35 65 6 | 0 2 7·6 |
人。(墨唱)墨荷 是你的 心　　头　肉，

5 6 65 4 | 5· (1 | 6·1 65 4 | 5 56) | 2 32 71 | 0 5 45 | 1́6 5 53 | 3 2 222 |
　　　　　　　　　你 是　墨荷的　好娘 亲啊。哪里 找我的

6 63 5·6 | 1 32 | 5́5 5́3 | 3 3 3 | 3 2 216 | 6́6́6́ 2 2 2 | 65 613 | 3́2· 3 6́1 6 | 5· (61 |
陈妈 妈　啊?(女帮)陈妈 妈，(墨唱)好娘亲，(女帮)好娘 亲　啊!

2 23 216 | 5·2 35) | 5 2 5³⁵5 | 0 5 35 | 2·1 32 | 1 533 | 23 21 | 6·1 23 |
　　　　　　　二十 年　在你 怀中 滚,二十年 伴我　历尽险

1·6 5 | 65 6⁷⁶6 | 0 5 65 | 3·2 1 21 | 2 5 | 3 2 21 | ¼7 1 | 1(232 1)3 | 3 33 |
情。　磨难　染白了 你的 双　鬓,苦 水 浸透了 你的 心。　没有你

2·3 | 2 1 | 1 53 | 5 1 | 6 0 | 0 5 35 | 6 4 | 3́·(5 | 2 6 | 1 2 | 3) |
哪 有 百年 墨 经 在?　没 有你 早枯 了

5 2 | 32 | 1 0 | 0 5 | 0 5 | 6 5 | 3 1 | 2 5 | 5 3 | 2·1 | 6 1 | 6 5 |
陈家 一条 根。　深 愿 如海 无竭 尽,大 义 如山 薄青 云。

0 5 | 0 6 | 1·1 | 6 6 | 1 11 | 6 5 | 5 1 | 6 | 2 | 2 1 | 2 | 5·(5 |
恨 我 未及 尽孝 道,你为 陈家 献此 生。恩海 义　山

5 5 | 5 1 | 7 6 | 5 5) | 3 1 | 2 0 | ²⁄₄1 | 2 12 65· | 3 5 1 |
永 牢 记,　陈墨 荷　做鬼

稍慢

渐快　　　　　　　　　　慢而有力

此段唱腔是该剧的核心唱段，以女【平词】为基调，综合地运用了【哭板】【八板】【二行】【三行】【阴司腔】等，以抒发人物的感情。

长 亭 别

《墨痕》天柱、墨荷唱段

周德平 词
徐高生 曲

1 = F 2/4

中速

(6.725 32376 | 5.7 6561) ‖: 2 72 3 2 | 23276 65. | 2⌃56 5 32 | 5.765 1 | 2 72 3.527 | 6 6 0 |

(天唱)轻 抚 秀 发 热泪 淌，　　　丝 丝　　缕缕
(天唱)木 梳 在 手 知分 量，　　　痴 心　　不改

1. 6 | 1.2 3 16 | 32 3 21 6 | 5. (6 | 5.⌃6 12 65643 | 2 2 0⌃7 | 6.725 3276 | 5 6123) |

是　是 柔 肠。
任　任 苍 凉。

5.⌃6 5 35 | 6 5. | 3 35 1265 | 3 - | 5 6⌃6 5 3 | 23 1. | 1612 5643 | 2 2 0 |

(墨唱)心中 已燃 红烛 亮，　长亭 此刻 作喜 房啊，
(墨唱)待得 他日 出御 墨，　便是 我墨 荷花 绽香啊，

5.6 3 2 | 1253 | 32 3 21 6 | 5. (7 6561) ‖: 5 - | (6 - | 6 3 5 6 | 1 - |

长亭 此刻 作喜 房。
是我 墨荷 花绽 香。

1 7 6 1 | 2 2 | 3 - | 3 24 32 | 5 0 76 | 5.7 6561) | 2 2 5 6 |

(墨唱)人 怅 怅(啊)

⌈⌃6 5 - | 2.5 7 65 | 2 - | 2 (2123) | 55 6 56 | 4.6 5 32 | 6.124 2.116 | 6 5 12 |

云 山 远，　　欲作 笑颜 偏流 泪。

⌊0 3 2376 | 5. 3 | 5.3 5617 | ⌃7 6 - | 0 0 |

(天唱)心惶 惶，　苍茫 茫，

⌈1⌃6.5 4 16 | ⌃6 5 (56) | 7 27 6.765 | 53 1 1 | 2 72 32 | 0 6 1 | 2 - | 2 2 5 45 |

(天唱)滴 滴 是 血 断 肝 肠。　(墨唱)遥看 天

(墨唱)⌈6 - | 5.1 65 2 | 4. 32 | 1.2 45 | 2 242 | 1 | 6 21 26 | 5 (6123) |

际 一 抹 霞，　难辨 夕阳 和 朝 阳

(天唱)⌊6.6 12 | 3 - | 0 2 12 | 1.2 65 | 46 56 3 | 2 5 6 | 5 - |

遥 看 天 际　一 抹 霞，难 辨 夕阳 和 朝 阳

$$4\cdot \quad 5 \mid 6 \quad 24 \mid {}^{56}_{\ }5 \; - \mid (5\;556\;71\dot{2} \mid 3\cdot \quad \dot{2}\dot{1} \mid 6\dot{2}\;1\dot{2}6 \mid 5 \; - \mid 5 \; -) \parallel$$

和　　朝　　阳。

$$6\cdot \quad 1 \mid 6 \quad 24 \mid {}^{56}_{\ }5 \; - \mid$$

和　　朝　　阳。

此曲以【平词】【对板】【彩腔对板】音乐为素材，用男女对唱、重唱的形式创作而成。

何　曾　想

《墨痕》章泮池唱段

周德平 词
高国强 曲

1=♭A 4/4

（2.5 3523 1.22 15 1）| 3.　5 21 23 5 | 21　（76 56.6 15 1）| 62 1 23 4 3.（22 123）|
　　　　　　　　　　何　曾　想　　　何　曾　愿，

66.63 32 3 55 | 1 61 61 3 23 1 | 2　03 21 23 5 | 21　（76 5.6 56 1）|
章泮池深陷漩涡抽　身　难。

55　62 1 0 | 4.3 23 4 3.（22 123）| 35 23 5　- - | 57 65 5 30 |
孰料一错　难　挽　回，　　虽不愿　却难免，

2/4 3 23 1 1 | 4/4 2 0　3 23 5 5 | 54.　3　- | 2.　3 2 0 0 | 2/4 2 2 7 6 |
落下罪　愆　落下罪　愆。

4/4 5.　（6 5656 123）| 5 53 5　66.66 3 | 2/4（3432 16123）| 4/4 5 51　21 2 3 |
　　　二十年 噩梦 惊魂　　　是惩　罚，

2　3531 2.（222 | 2）2 27 6 07 2 | 5.6 7 6　- | #5 6　- 6　6 6 |
难道　说　　此生 苦海 永 无　边？

4 35 66 5.（77 6123）| 5 53 5 6.1 65 | 3 35 12 3.（22 123）| 5.6 13 2 1. |
　　　有道　是 乐生 惧死 人性 皆　然。　　祈亡灵

1 16 1　2 23 12 | 3　- 5 65 35 | 2/4 6 6. | 4/4 3 6 5 65 6 1 | 2　- - - ‖
祈亡 灵 多宽　恕，　多宽　恕（哇）　不再 纠　缠。

此曲用男【平词】音调改编而成。

看庭院月色染夜深人静

《墨痕》天柱唱段

周德平 词
高国强 曲

1=♭B 4/4

看庭院

月色 染 夜深人 静，

听花木 低 私语尽 皆 有 情。 想当年 父母 双亡

孤儿 无 靠，是师傅 发慈 悲 养 育 至 今。

只说是 学技 艺 光大墨 业， 又谁 知 天降下 苦雨凄 风。

眼 看 灭顶灾 步步逼 近， 胡天柱 理应 把 危局 支 撑。

报恩 汪家 哪怕 招来 杀 身 祸， 我 甘 愿 陪师傅 同

赴 幽 冥。 忽听 得 隐隐传

来 声 声 泣，

535

中国黄梅戏唱腔集萃

536

$\underline{3432}$ $\underline{3432}$ | $\underline{3432}$ $\underline{1212}$ | 3 0)| $\frac{2}{4}$ 3 — $\underline{3}$ $\underline{2}$ \cdot 2 3 5 $\widetilde{5}$ 4 — — 3 2 2 — $\overset{2}{7}$ \cdot 6

他　那　　里　悲　泣　　我　这　里　心

6 — 5 — — | $\frac{2}{4}$ ($\underline{5554}$ $\underline{5654}$ | $\underline{55}$ $\underline{53}$ $\underline{56}$) | $\underline{116}$ $\underline{11}$ | $\underline{21}$ $\underline{2}$ 3 | $\underline{55}$ $\underline{61}$ | $\underline{2532}$ $\underline{123}$ |

疼。　　　　　　　　　　　两小　无猜　兄与　妹，不是　同胞　胜似　同胞

2 \cdot ($\underline{222}$ | $\underline{22}$ $\underline{22}$) | 2 2 | 2 — | 2 \cdot 3 | 1 7 | 6 — |($\underline{6 \cdot 66}$ | $\underline{6666}$) |

生。　　　如今　　红　菱　　（啊）

5 \cdot 3 | 5 7 | 7 — | 6 0 0 | $\frac{4}{4}$ $\underline{5}$ $\underline{65}$ $\underline{13}$ $\overset{\smile}{2}$ $\overset{\vee}{1}$ $\underline{11}$ | $\overset{1}{5 \cdot 6}$ 1 | $\underline{21}$ $\underline{35}$ |

清板　自由地

遇　劫　　　难，　　胡　天　柱啊，你要　思一思　想一

$\overset{\smallfrown}{\underline{21}}$ （ $\underline{5621}$ ）| $\underline{116}$ $\underline{1}$ | $\underline{2 \cdot 3}$ $\underline{12}$ | 3 — $\underline{232}$ 1 | $\underline{565}$ $\underline{43}$ 2 — ‖

想　　　何去　　　　何　从。

此曲以【平词】为基调，用【散板】及【摇板】等编创的新曲。

欲敲门 难敲门

《墨痕》天柱、红菱唱段

周德平 词
谢国华 曲

1=F 4/4

(谱曲过门)

(天唱)欲敲门 难敲门 心存疑虑, 那日我

装糊涂 她 能否 宽 容?

(红唱)欲开门 难开门 心神

难 定, 怕只怕 我又是 自 作多

情(哪)。

(天唱)欲敲门 难敲门 唯恐 失

礼, 听梆鼓 催月斜 夜已 三 更。 (红唱)

想开门 就开门 何 必 扭 捏? 愿难遂

何必扭 捏? 愿担承

$$7 \quad 6 \quad \overset{\frown}{3 \quad 2} \cdot \quad | \quad \frac{4}{4} \quad \overset{\frown}{\dot{2} \quad \dot{2}} \quad 0 \quad \overset{\frown}{7 \quad 6} \quad \overset{\frown}{5 \cdot 6} \quad \overset{\frown}{1 \quad 7} \quad ^{\vee} \quad | \quad \overset{\frown}{6} \quad - \quad 6 \quad 0 \quad 0 \quad \|$$

我 也 要　　　诉 尽　　心　　声。

$$1 \quad \overset{\frown}{\underset{\cdot}{5} \cdot \underset{\cdot}{3}} \quad \overset{\frown}{\underset{\cdot}{5} \quad \underset{\cdot}{6}} \quad | \quad \frac{4}{4} \quad \overset{\frown}{\underset{\cdot}{7} \quad \underset{\cdot}{7}} \quad 0 \quad \underset{\cdot}{5} \quad \overset{\frown}{2 \cdot 3} \quad \overset{\frown}{1 \quad 7} \quad ^{\vee} \quad | \quad \overset{\frown}{6} \quad - \quad 6 \quad 0 \quad 0 \quad \|$$

我 也 要　　　诉 尽　　心　　声。

　　此曲头一次采用陕西民歌音调作为黄梅戏音乐的素材，并使用复合拍子，打破常规节奏，是一次新的尝试。

星似点点泪

《墨痕》红菱唱段

周德平 词
解正涛 曲

1 = ♭A 2/4

自由地

（星似点点 泪， 残月似蹙眉。 夜风也知我心苦，如泣 如诉轻轻吹， 轻轻吹。

略快一点

迷茫 茫 混沌沌，情难舍 事难违。 婚帖 虽订 也是空， 时乖 命蹇 已成 灰， 已成 灰。 此路 不走 再无 路(哇)， 处处 天昏 地也 黑， 处处天昏 地也 黑。

快

sfp

这是一首商调式的唱腔，吸收了【阴司腔】中的主要音乐素材。

挥挥手，殷殷问

《墨痕》墨荷、天柱唱段

周德平 词
解正涛 曲

1=♭E 2/4

(5·6 1 27 | 6 76 53 | 2 53 21 6 | 5 45 6 | 5 6561) | 2 32 12 | 5 - | 2 35 321 |
　　　　　　　　　　　　　　　　　　　　　　　　　　　　　　　(墨)挥挥　手，　　　殷　殷

2 - | 23 5 6 | 3·432 1 | 67 2 2276 | 6 5 (61 | 2 5 3 2676 5) | 1 16 12 |
问，　暖风　阵阵　吹进　心。　　　　　　　　　　　纵使人间

35 2 3 | 5 35 6 16 | 5 53 2·321 | 65 53 | 2 03 27 | 6·156 126 | 5· (6 | 1·2 36
不留我，　犹存　一缕　　春　恋的　魂。

5 53 27 | 6·156 126 | 5· 3561) | 6 61 56 | 1 - | 27 65 | 6 - | 3 2 7 |
　　　　(天唱)挥挥　手，　　殷　殷　问，　患难

63 56 1 | 67 2 2276 | 6 5 (61 | 2 5 3 | 2676 5) | 1·2 32 3 | 3217 6 | 0 2 1 2 |
与　共不惜　身。　　　　　　　　纵使人间多苦难，　摧不烂

3 61 | 2 - | 1 27 | 6·562 76 | 5 (6123) | 5 5 6 56 | 5332 1 | 2 5 65 |
一　片　相知的　心。　　(墨唱)墨荷　再不　叹命

53 2 1 | 6 2³2 76 1 | 6161 231 | 216 5 | (墨唱)
苦，　(天唱)天柱　便是　赏荷　人。

(墨唱) | 5 5 65 | 6532 3 |
铜墙铁壁关不住，

(天唱) | 1 1 65 | 1 2 3 |
铜墙铁壁关不住，

| 05 35 | 6·5 32 | 3 1· | 3̇6 6531 | 2 - | 4·2 45 | 6 (1̇) | 5 - ‖
两情　相　融　万里　春，　万　里春。

| 01 65 | 3 56 | 1 - | 66 | 2 - | 6 - | 1 - | 5 - ‖
两情　相　融　万里　春，　万　里　春。

此曲是在【彩腔】框架里编创的一首对板唱腔。

连日里吃不安睡不稳

《墨痕》章泮池唱段

周德平 词
解正涛 曲

1 = ♭B 4/4

（1·2 15 62 123）| 1 21 65 1·（6 56 1）| 2·3 5 65 0 56 13 | 2 0 32 0 3 11 |
连日　里　　吃不安　睡也不稳，

2·（3 5 1 65 43 23）| 2 53 2 32 1 | 2 32 12 3· 0 | 22 03 2 3·5 |
总难忘　那一　闪　莫名　眼神。

2 1 （5 62 1 23）| 5·6 1 2 12 3 | 5 65 31 21 2 3·（2 | 12 3）53 2 35 21 |
说起来　我与他　素昧　平生，　偶相遇

22 56 1 6 1 | 2·3 53 21 3·5 | 2 1 （5 61 23 1）| 3 1 2 3 6 43 |
无牵　扯是个陌路　人。　却　为

2 1 23 5· | 16 12 2（03 123）| 2 - 2·3 76 | 65 6 5·61 |
何　初见好似　曾相识？　却　为何

0 6 12 4 4·　| 5· 3 2 0 3·5 | 2 1 （12 5676 1761）| 5 53 5 6 5 0 |
耿耿　于怀暗　惊　心？　恍惚见觉得

2 35 21 16· 1 | 2·1 4 3·（333 | 0 12 5656 1 6·156 45 3）| 56 13 2 1· |
风起　清萍末，　　　一丝丝

2·326 12 3 - | 5·656 61 65（打）| 5 65 ♭61 2·（3 | 2321 61 2 0）‖
一　缕缕　缠绕在身，　缠绕在身。

此曲以【平词】为基调创编而成。

头重脚轻人如醉

《墨痕》天柱唱段

周德平 词
解正涛 曲

此曲是【彩腔】【阴司腔】【平词】等腔体的综合运用。

难忘你我兄妹情

《玉带缘》玉英、邦彦唱段

王寿之、文叔、吕恺彬 词
王　恩　启 曲

1 = E 4/4

慢板

（0 5 3523 1 1 7276 | 5.61 1 6543 2 56 3276 | 5 5 0643 2123 5 ）| 5 65 35 5 6 - |

（玉唱）流　　水

5 1 76 5. 3 | 6.1 53 32 03 5.632 | 1. （23 76 | 2/4 56 3　5 | 4/4 2356 35 21.6 56 1 ）|

有　意　云　无　心，

2/4 2.3 5 65 | 35 2 7 | 6356 1.（6 | 5612 ）53 | 2 2 21 6 | 5 - | 5.6 43 | 2 35 76 |

才　伤　身　世　又　　　伤　情　啊！

5. 6 ）| 1 16 12 | 3 - | 6 6 5 3 | 2.3 53 5 | 0 35 32 7 | 6 - | 3.5 6 1 |

玉英　啊，　可叹你青　春　多薄　命，　薰风

稍快

3.5 23 1. 6 | 1 35 23 5 | 1.3 21 6 | 5 - | 5235 21 6 | 5.7 6561 ）| 2 23 1 2 |

难　暖　心头　冰。　　　　　　　　　　　（邦唱）妹妹

3 - | 24 32 1 - | 7 67 23 2 | 2 56 7617 | 6. （5 | 7.235 3227 | 6.5 35 6 ）|

你　说戏　言　笑语阵　阵，

5 53 56 | 1. 6 | 23 4 3 | 0 56 237 | 6 6535 | 6 - | 0 6 56 | 1 32 15 6 |

为什　么　一霎时　愁锁　眉　心？

5 - | （5555 3561 | 5643 2.3 | 1253 21 6 | 5 - ）| 5 53 5 | 6 65 32 5 | 51 2 3243 |

（玉唱）满园　中　莺歌燕舞花木　掩

2 - | 2.3 5 35 | 23 1 （05 ）| 1.2 3253 | 2.3 1 6 | 5. （27 | 6725 3276 | 5.7 6 1 ）|

映，　相府　之中　处处　春。

转1 = B

4/4 5 53 5 6 61 65 | 5 51 2.3 4 | 2/4 3. （12 | 4/4 3561 5645 3.2 12 3 ）| 2/4 5.3 2326 |

（邦唱）莫非我　说戏言她不　高兴，　　　　妹妹

稍慢　　　　　　　　　　　原速　　　　　　　　　　　　　转1＝E

1·(6 561) | 0 3 23 5 | 6 6 4 3 | ³2 - | 2·3 5 6 | 4·5 3 2 | 1 - | 5· 3 |

呀，　　　　你 怎 知 哥 哥 怜 妹　　一 片 心？　　　　　　　（天唱）公

6 56 32 | 1 - | 5 5̆2 35 | 3 32 16 | 1 2 43 | ³2 0 0 | 5 5 35 |

子　　啊，　　　不 怪　你 和 我　无 情　分，　　　难 忘

原速　　　　　　　渐慢　　　　　（51 23 |

6 6̆32 | 3 1 6 | 1·2 53 | ³2 0 07 | 6 56 126 | 5 - | 7 6 | 5 -) ‖

你　我　　兄　妹　情。

此曲根据【花腔】类唱腔及男【平词】创作而成。

空对着花好月圆心欲碎

《玉带缘》邦彦唱段

王寿之、文叔、吕恺彬 词
王 恩 启 曲

1=B 4/4

中速

（0 2̇ 1̇ 7 6̇ 5̇ 4 3·2 | 2/4 3 5 6̇ 1̇ 6 5 3 2 | 4/4 1·2 1̇ 7 6 5 6 1̇ ）| 3·6̇ 5 3 5̇ 6 - |
玉　带　它

5 5 3 5 6·5 4 3 |³2· （3̇ 5 6̇ 1̇ 2̇ 6̇ 1 5 6 | 3· 5 6 5 6 3 2 1̇ | 2/4 2 - ）| 4/4 2·3 5 3 5̇ 6 5· |
别赠　是　变　非，　　　　　　　　　是　是　非　非

1̇ 6 | 1̇ 2·5 3 2 | 2 1̇ （1̇ 6 5 3 2 1 ）| 1̇ 1 6̇ 1 2 2 3 5 | 2 2 1̇ 2̇ 7 6·（5̇ 3 5 6 ）|
心　　不　　违。　　　　怨只　怨玉带　不做　美，

0 1̇ 2 3 5·1̇ 6̇ 5 | 2/4 5 3 3̇ | 4/4 5·6 5 3 2·5 3 2 | 2/4 1· （2̇ | 4/4 3·5 6̇ 1̇ 5 2 3 2 | 2/4 1 - ）|
分明是好姻　缘它不为媒。

4/4 5 5̇ 3 5 6 6 | 5 | 3 3 2 3 4 |⁵3·（2̇ 1̇ 2 3 ）| 0 2̇ 1̇ 2 5 | 3 1̇ | 2/4 2 - | 4/4 1·2 3 5 2 1̇ 7 6 |
你好比乌云　同月儿作　对，　　遮得明　月　　圆又亏。

5· （7̇ 6̇ 5 4 3 2 ）| 1̇ 1 6̇ 1 | 2 2 3 5 5 | 3 6 5 6 2 ⁵3·（2̇ 1̇ 2 3 ）| 0 5̇ 3 5̇ 6 5 6 | （0 2̇ 1̇ 2̇ 1̇ 7 6̇ 1 5 6 ）|
你好比骤雨　同花儿作　对，　　打得好　花

3 6 5·6 3 1̇ | 2/4 2· （3̇ | 2 4 5 6 | 5 4 2 1̇ | 4· 5̇ | 6̇ 2̇ 1̇ 6̇ 5 | 5 6 3 | 2· 1̇ 2̇ |
落　成　堆。

4 5̇ 1̇ 6̇ 5 4 2 | 1 - ）| 转1=E 2 2 3 | 2 2 3 1̇ 6̇ | 5 3 5 1 | 6 5̇ | 3 2 1̇ | 2 3 | 1̇ 2 1̇ 6̇ | 5 |
你与我　情谊　胜兄　妹，　兄妹　情　更胜那

1̇ 1 6̇ 1̇ 2 3 1̇ | 2 - | 6̇ 6̇ 1̇ 2 | 3 3 2 1̇ | 2 2 3 7̇ 6̇ 5̇ | 6̇ - | 稍慢 5̇ 3 5̇ 6 1̇ 2 | 5 5 3 2 1̇ |
夫妇　齐　眉。　虽说是玉带　不再给你佩，　我与你心心相

2 （0 5̇ 6̇ 1̇ 2 3 ）| 5̇ 3 5 1 | 0 3 2 1̇ 2 3 5 |³2·3 2 1̇ 6̇ | 5 - （5·6̇ 4 3 | 2· | 7 | 6̇ 5 6 1̇ 2 6̇ |
印　情　相　随。

中国黄梅戏唱腔集萃

546

转1=B

5 -) | 5 553 5 | 6 61 65 | 55 1 2.3 4 | 3. (12 3532 1612 | 3) 61 6553 2. 3 |
只怪我适才粗心将你 得 罪， 恨不得

2.3 55 | 1 6. | 1 2.5 32 | 1. (2 | 4.5 61 | 52 32 | 1 -) |
负荆请罪把 礼 赔。

（女I唱）
5. 4 | 3 - | 6. 5 4 3 | 2. 5 3 - | 4 4 0 | 0 7 61 |
嗯， 心欲 心欲

（女II唱）
3 23 4 32 1. 6 | 2 2 76 5 | 6 - | 6.1 2 3 | 1 12 65 3 | 6 6 0 6 43 2 - |
云遮月 雨打花， 空 对着花好月圆心欲 碎。

5 - | 0 6 54 | 3. 2 | 3 - |
碎， 嗯，

0 0 | 0 4 32 | 1. 7 | 1 - |
嗯，

5 61 | 31 | 2.3 16 | 5 - ‖
切莫泪 垂。

55 35 | 6 - | 6.1 2 2 | 5.6 16 1 | 1 | 31 | 2.3 16 | 5 - ‖
英妹 呀， 你在那里切莫 泪 垂。

此曲根据男【平词】及【花腔】类唱腔素材创作而成。

你顶个男人头

《三盖印》胡婶唱段

辛 农 词
马自宗 曲

1=E 2/4

中速

‖:（5535 6 3 | 5 3 2 | 6333 2316 | 56 3 5）3 | 2.2 22 | 5.3 2 | 6.1 22 6（66）|

你 顶 个 男 人 头　　算 是 男 子 汉，
你 也 要 多 个 心　眼　莫 上 别 人 当，

5 35 | 23 1.1 | 66 16 | 5 - |（6 33 2316 | 56 3 5）| 1 11 35 | 6 6（66）|

家 中 的 大 小 事 你 应 该 作 主 张。　　倘 若 是 公 鸡 不 唱
常 言 道 隔 层 肚 皮 隔 着 一 层 山。　　不 像 我 一 门 心 思

5 53 | 23 1 | 1111 53 | 2.3 21 | 1 2 | 6 53 5 :‖ 65 6 | 31 2 |

母 鸡 唱，　　还 不 如 我 老 娘 独 撑 门 户 响 当 当。　　亲 滴 滴　　滴 滴 亲
为 张 海，　　她 是 晚 娘 更 有 一 个

55 65 | 35 1 | 5 16 52 | 532 126 | 5（61 23 | 50 0 ）‖

亲 滴 滴 的 亲 儿
郎。

此曲采用了《讨学俸》的曲调做素材，以表现妇女牢骚满腹的情绪。

你寡母孤儿两相伴

《三盖印》方榕唱段

辛 农 词
马自宗 曲

1 = E 4/4

（05 32 1 23 61 | 55 62 761 5643 | 2 07 6 23 12 6 | 5.6 55 23 5)6 |
你

11 2 32 16 5. | 25 43 2 - | 272 53 22 1 （7 | 6.3 27 6156 12）|
寡母孤 儿 两相 伴，

3 21 61 5 3 | 6. 353 216 561 | 65 （53 23 126）| 55 3.2 5 6. |
风风雨雨 多 少 年。 抚育 他成人

2 37 65 6 | 1.2 65 3 2.3 5 | 656 01 31 2.1 | 65 （523 5)3 |
谈何易， 忙他婚配把 你 心血又熬干。 你

53 5 25 43 | 2321 71 2.(5 43) | 22 76 5.6 16 2 | 65 （53.2 127 |
含辛 茹苦令 人赞， 扶持寒门更 不 凡。

6. 1 323 561 | 5.1 21 65 -) 2/4 22 3 53 | 23 11 | 3 21 65 | 1 2. |
你盼着 媳妇早日 进 家院，

3 23 1 | 26 55 | 3 56 162 | 6 5. | 1 711 | 2 32 76 | 5.6 27 6 - |
心比心 本是常情一 脉 连。 更何况你 一生 受尽苦 和累，

0 5 35 | 22 65 | 1 - | 3.5 72 6. | 3 23 126 | 5（53 2 | 1 23 61 |
到晚年 乐享天 伦 理 当 然。

55 61 | 543 231 | 2. 3 | 5.2 126 | 5 - ）4/4 2. 1 3.5 31 | 3 2 35 53 2 16 |
可 是 (啊)，

2/4 6 35 6 | 1 | 3 1 | 2 5 35 | 2.3 21 | 6 23 | 1.6 5 | 5 6 |
《水法》更是 在 情理，为的是 千家万户保平 安。 倘

0　35｜6·6 53｜52 32｜1　535｜23 1｜661 23｜1·6 5·｜65 6｜

若是　你不执行　他违　抗，铁样的　法　律　岂不是空　谈？　一旦

0535｜21 32｜清唱 ∦ 1 (1 -) ³2 22 5 53 ³2 22 171 - 6·6 65 45 16 5 - ‖

堤　毁成水　患，　又会有几多　孤儿寡　母　肝肠寸断苦度时　光。

此曲用女【平词】类板式唱腔编创而成。

虽说是你我结婚才三年整

《三盖印》方榕唱段

辛 农 词
马自宗 曲

稍快

"文革"后 你我虽然分 两 地，两家 胜似亲朋走 动 频， 三年前

稍快　　　　　原速

你我 丧偶 均不 幸，我情愿 母子双双来 投奔。 老郑(哪)我

慢　　　　　　　　　　　清唱　慢

不是 原配 难道 无情 分？ 难道是 瞧不 起你这忠厚老实勤劳

快

善良的农 民？ 老郑 啊，

我 何尝 不 想 你 满意，我 何 尝 不 想 美华

称 心。 职责 在 身 当

稍慢

尽 职， 不能 正 己 怎 能 执法 去 正 人？

此曲是以【平词】【彩腔】【八板】等音调编创的新腔。

果然才子非假冒

《女巡按》霍小姐、文必正唱段

王月汀 词
周蓝萍 曲

1=F 2/4

(2321 6561 | 5.6 53 5) | 05 6 53 | 2.3 1 | 16 5 31 | 2 - | 05 35 | 23 1 |
　　　　　　　　　　　(霍唱)果然　才子　非假冒，　　　对答　如流

6.1 23 | 16 5 | 65 6 | 05 35 | 21 32 | 1(56 3523 | 1235 231) | 05 35 |
才学　高。　我本　　无意　失珠　凤，　　　　　　　　　　他却是

原速
65 32 | 1 - | 1.2 53 | 2.3 216 | 5. (6 | 72 61 | 5. 6 | 4/4 1.2 11 56 16) |
用　心　渡鹊　桥。

5 3 5 | 11 65 | 3 1 | 616 5 53 | 2. (5 6 13 2) | 2 35 2326 1 |
我为　小姐　珍珠　凤，　　　　　　　卖身　为　奴

2323 51 | 65 4 35 | 21 (5 6123 1) | 5 53 5 | 66 1 65 | 55 1 | 2.3 4 |
来　府　中。　　(文唱)我为　小姐　珍珠　凤，

3. (2 1.2 1235) | 2 35 2.3 16 | 1 23 2321 76 | 5. (76 5356 16) |
　　　　　又别　慈母　心不　痛。

1 16 1 | 2 23 5 | 55 1 | 2312 3 | 0 53 2.3 21 | 62 76 56 1 |
我为　小姐　珍珠　凤，　　废寝　忘　食

21 23 | 65 5 35 | 21 (15 6 21) | 5 53 5 | 66 1 65 | 1 | 35 7 | 61 |
愁　万　重。　　我为　小姐　珍珠　凤，

2/4 5(653 23 5) | **渐快** 02 35 | 23 76 | 5.6 13 | 23 1 | 11 2 | 06 6 54 | 3.2 12 |
朝朝　相思　夜夜　梦，　纵然你　失落珠凤非有

渐缓慢
3 - | 4/4 5 53 5 | 65 5 35 | 21 (5 6 21) | 廿 2 | 21 35 23 1 | 1 - |
意，　我却是　特意前　来　　　访娇　容。

（李万昌根据台湾版演出记谱）

此曲以【彩腔】音调为主，后接【平词】，最后以切板结束。

访 友

《梁山伯与祝英台》梁山伯、祝英台、银心唱段

1 = F 2/4

佚 名 词曲

中慢

(梁唱)那一日 钱塘道上　送君 归，　　　柳荫之下

做大媒。　九妹的婚姻你 亲口许，　求 亲我特为 上门来。(祝唱)梁 兄 啊，

你道九妹　是哪一个?　　就是 小妹 祝英 台。

(梁唱)梁山伯与 祝英 台，　天公有意 巧安 排，　美满姻缘

尝夙愿，　今 生今世不分开。　　(祝唱)无 奈是　　　爹爹已将我终 身

(女合)她 终身二 字

方离 口，　　　　(梁唱)含悲 忍泪 进绣 闱。

渐缓

既是有心 悔旧 约，　临 行又何必　自 为 媒?　(梁白)银心，我问你。

稍慢

(梁唱)到 底她 终身 许配了 谁?　(银唱)就是那 花花公子 马文 才。

(梁唱)你与我 海誓山盟 情义 在，　　我 心中只 有你

中国黄梅戏唱腔集萃

554

1 32|21 6·|32 35|23 1|1 2|61 5·|53 5|0 6 5|
祝英台。　　你爹爹做主许马家，　你就该　快把

52 35|23 1|(1·2 35|23 1)|53 5|6·6 65|3 1|3·5 2|
亲事退。　　　　　　　　（祝唱）我也曾　千方百计把亲　退，

5 53|2 21|1 2|2·1 6·|32 35|23 21|1 2|61 5·|
拒绝马家聘和　媒。　无奈是爹爹绝了父女情，

渐缓　　　　　　　　更慢　　　　　中速
3 51|65 35|6 -|6 -|3 i|7 61|5 -|(5·6 56|
他不肯把马家　　　亲事　退。

5 6 56|5·3 21|61 5·)|5 5|6 5|3 1|3·5 2|5 53|
（梁唱）你爹不肯把亲退，　我家

2 21|1 2|21 6·|32 35|2 21|1 2|61 5·|53 5|
花轿先来抬。　杭城请来老师母，　祝家

　　　　　　　　　　　　　　　　　　　稍慢
0 6 5|52 32|¼ 1ᵛ5|55|35|31|2ᵛ5|53|21|61|65|
庄上坐起　来。你　我有媒也有聘,白玉环与蝴蝶坠,

卅1·23 5|2 32 1|35 23 10|²₄(1·2 35|23 1)|5 5|6 5|3 1|
为何不能夫　妻　配？　　　　（祝唱）白玉环　蝴蝶

¼2ᵛ5|53|21|61|65|05|56|12|31|2|53|5|
坠,蝴蝶本应成双对,　它　是你我自做主,无人

66|65|52|35|23|1|²₄53 5|6·6 65|31 20|卅5 53 5……
当它　是聘媒。（梁唱）纵然是无人当它是聘媒,我也要

6 65 53 2³₂1|1 -|2 32 1|35 2 32|1 -|5·5 65⁵3……|2·32 1|2|
与你　　生死两相随。（祝）梁兄句句痴心

5 35 ⁵2 ······ 5 53 23 ¹6 ······ 5·6 13 2·3 16 5 ······ 1 21 ¹6 - | ²/₄ 05 35 |

话， 英台 点 点 泪 双 垂。 梁 兄 啊， 梁门

2 12 32 | 1 5 35 | 23 21 | 6·1 23 | 16 5 | 6 5 6· | 05 35 | 21 32 | 1 ⱽ5 35 |

唯有你单丁子,白发 娘亲 指 望 谁？ 只怪我 英台 无福 分,梁兄你

6·5 32 | 1 ⱽ5 35 | 6·6 65 | ⊹6······ 6⁵3 51 6·1 5 - (5² ⁷2 ⁷6 ⁵5 - - -) ‖

还是另婚 配。(梁唱)哪怕是 九天仙 女 我都不 爱。

（李万昌根据1963年台湾舞台演出版录音记谱）

此曲是以【彩腔】【八板】等素材创作的新曲。

十八相送

《梁山伯与祝英台》梁山伯、祝英台、银心、四九唱段

佚 名 词曲

1 = F 2/4

（梁唱）微风 吹动 水荡 漾，漂来 一 对 美鸳鸯。 形影 不 离 同来 往，俩俩 相 依 情意 长。（祝唱）梁兄 啊， 英台 若是 女红 妆,梁兄 愿不愿 配鸳 鸯?（梁唱）配鸳鸯 配鸳 鸯，可惜你英台 不是 女 红 妆。（女伴）过了 一 山 又一 山， 前行 到了 凤凰 山。（祝唱）凤凰 山上 花开 遍，（梁唱）可惜 中 间 缺 牡 丹。（祝唱）牡丹 花 你爱 它， 我家 园里 牡丹 好， 要摘 牡丹 上 我 家呀。（梁唱）牡丹 花 我爱 它， 山重 水复 路遥 远， 怎能 为花 到 你 家呀?（祝唱）梁兄 啊， 有花 堪折 只 须 折,莫待

渐慢　　　　　　　　　　　　　　　原速

2.3 5 | 5 5 65 | 3.5 32 | 1 23 21 6 | 5 - | (0 35 35 | 0 35 31) | 0 5 35 |
无花　惹心烦。　　　　　　　　　　　　　　　　（银唱）你看

63 5 | 0 5 61 | 5653 2 | 0 5 35 | 2.3 1 | 0 5 6 | 1216 5 | 0 1 65 |
前面　一条河，（四唱）漂来了一　对　大白鹅。（梁唱）公的

1.2 3 | 0 5 36 | 5.3 2 | 0 5 36 | 5.3 21 | 6.5 63 | 2.3 16 | 5 (35 35 |
就　在　前面走，（祝唱）母的　后　边　叫哥哥。

0 35 31) | 0 5 35 | 63 5 | 0 5 61 | 5653 2 | 0 5 35 | 2.3 1 | 0 5 6 |
（梁唱）未曾　看见　鹅开口，　哪有母鹅　叫公

1216 5 | 0 1 65 | 1.2 33 | 0 5 36 | 5.3 2 | 0 5 36 | 5.3 21 | 6.5 63 |
鹅。（祝唱）你不见　母鹅对你　微微笑，　它笑你梁兄　真像呆头

2.3 16 | 5 (5 5) | 5.5 65 | 0 3 1 | 2 5 35 | 2 23 1 | 6 1 23 | 1 0 0 |
鹅。　　　　（梁唱）既然我是　呆　头鹅，从此　莫叫我　梁哥哥。

（卅 1……5.6 12 3…… | 2/4 63 2161 | 5.2 3561 | 5 -) | 0 5 35 | 63 5 |
（祝唱）眼前　一座

0 6 53 | 2 (321 6561 | 2321 61 2 | 0 53 2321 | 6561 21 2) | 0 5 35 | 23 1 | 6 3 26 |
独　木　桥，　　　　　　　　　　　心又　慌来　胆又

16 5 ||:(1 12 216 | 5.6 565):|| 1 16 56 | 1 23 1 | 1(22 17 | 1 22 17 | 1217 1217 |
小。　　　　　　　　　（梁唱）愚兄　扶你　过桥去，

转1=D
1 1 2 | 1276 561) | 0 5 35 | 63 5 | 1.2 53 | 2.3 16 | 5 - (3.561 6532 |
（祝唱）你我　好　比　牛郎织女渡鹊桥。

1235 2161 | 5 -) | 0 5 35 | 63 5 | 0 5 3212 | 3 - | 0 5 35 | 6.1 65 |
（梁唱）松子　观音　堂中坐，　金童玉女

中国黄梅戏唱腔集萃

558

$\overset{\frown}{3}$ $\overset{\frown}{5\,\dot{1}}$ | $\overset{\frown}{6\dot165}\ \overset{\frown}{32}$ | $1\cdot(235\ 6532$ | $1235\ 21\overset{\frown}{6}$ | $5)\overset{\frown}{5}\ \overset{\frown}{6}\ \overset{\frown}{53}$ | $2\cdot3\ 1$ | $1\ \overset{\frown}{6}\ \overset{\frown}{5631}$ | 2 — | (2321 6561

列　两　旁。　　　　　　　　　　　　　　（祝唱）她二人　分　明　　是夫　妻，

20)
$0\ \overset{\frown}{5\ 35}$ | $\overset{\frown}{6\ \dot1\ 6\ 53}$ | $\overset{\frown}{1\cdot2}\ \overset{\frown}{53}$ | $\overset{\frown}{2\cdot3}\ \overset{\frown}{21\ 6}$ | 5 — | (5611 6165 | 321 123 | 123 2161

谁来　撮合　一　炉　香。

$\overset{\frown}{5\ 5}\ \overset{\frown}{3523}$ | $1)^\vee\ \overset{\frown}{5\ 35}$ | $\overset{\frown}{6\cdot3}\ 5$ | $\overset{\frown}{5\ 5}\ \overset{\frown}{3212}$ | 3 — | $0\ \overset{\frown}{5\ 35}$ | 2·3 1 | $1\ \overset{\frown}{53}\ \overset{\frown}{236}$

（梁唱）月老　虽把　婚姻　掌，　　　　有情人才　能　配成

$\overset{\frown}{5}$ — | $0\ \overset{\frown}{5\ 6\ 53}$ | 2·3 1 | $15\ \overset{\frown}{3212}$ | 3 — | $0\ \overset{\frown}{5\ 35}$ | $\overset{\frown}{6\cdot\dot1}\ \overset{\frown}{65}$ | 3 5 $\dot1$

双。　　　泥塑　木雕　是偶　像，　　　不解　人　间　凤求

$\overset{\frown}{6\dot165}\ \overset{\frown}{32}$ | 1 — | $\overset{\frown}{1\cdot2}\ \overset{\frown}{53}$ | $\overset{\frown}{2\cdot3}\ \overset{\frown}{16}$ | 5 — | 5(5 3523 | 1)5 6 53 | 2·3 1

自由地

凰。　　（祝唱）梁　兄　啊，　　　　　　　　　　他二人　有情

$1\ \overset{\frown}{6}\ \overset{\frown}{5\ 31}$ | 2 — | $0\ \overset{\frown}{5\ 35}$ | 2·3 11 | 0 53 2316 | 5 — | $0\ \overset{\frown}{5\ 6\ 53}$ | 2·3 1

又有　意，　　　只因为　泥塑　木雕　难把口儿　张。　　　观音　大　士

$1^\vee\ \overset{\frown}{6}\ \overset{\frown}{5\ 31}$ | 2 — | $0\ \overset{\frown}{5\ 35}$ | $\overset{\frown}{6\ 6\ \dot1}\ \overset{\frown}{156}$ | 5 — | $\overset{\frown}{1\cdot6}\ \overset{\frown}{53}$ | $\overset{\frown}{2\cdot3}\ \overset{\frown}{21\ 6}$ | 5 —

稍慢

把媒来　做，　　来来来　我们　替他　　来　拜　堂。　　　　　（梁唱）

转1 = F　　　　　　　　　　　　　　　**自由地**
$\overset{\frown}{2\cdot2}\ \overset{\frown}{33}$ | $2\ \overset{\frown}{23}\ \overset{\frown}{123}$ | 1 — | $\overset{\frown}{5\ 5}\ \overset{\frown}{61}$ | $\overset{\frown}{2\cdot3}\ \overset{\frown}{21\ 6}$ | 5(23 216 | 5 —) ‖

贤弟越说越荒唐，　　　　两个男子怎　拜　堂？

（李万昌根据1963年台湾舞台演出版录音记谱）

此曲以【彩腔】【彩腔过板】等素材新创而成。

山野的风

《严凤英》主题曲

张鸿西 词
金复载 曲

$1 = {}^{\flat}A$ $\frac{2}{4}$

山歌风 深情地

(0 5 3 5 | 6 5652 | 3 2325 | 6 1 2 | 6 12 65 4 | 5 - | 5 -) | 1 2　5 |

茶歌
彩裙

3·2 12 6 | 5 1 2 | 5 - | 5 - | 3 32 1 61 | 2· 121 2 - | 2 2 5 65 |

飘　四　方（啰嗬嗬），　飘在人心　上。　你是山野
翩　翩　舞（啰嗬嗬），　风鸣声声　亮。　你是山野

3 32 12 6 | 6 - | 1 21 45 | 6 01 65 #4 | 5 - | (5 21 | 6 5 #4 | 5 - | 5 -) |

吹来的风，　带着泥土香（啰嗬嗬）。
吹来的风，　清沁又奔放（啰嗬嗬）。

3·33 1 25 | 5· 32 | 1·161 232 | 2 - | 3·331 236 | 6· 1 | 5·1 21 6 | 5 - |

咿子呀子哟，　呀子咿子哟，　咿子呀子哟，　呀子咿子哟，
咿子呀子哟，　呀子咿子哟，　咿子呀子哟，　呀子咿子哟，

5·5 61 | 23 26 5 6 | 0 5 35 | 6 5652 | 3· 232 | 1· 5 | 6 5 32 |

黄梅好听乡音甜（哪）！天上　人　间　你还在

1 0 2 #26 | 5 6 76 | 5 (5 35 | 5 | 1 2 | 5 - | 5 - |

深　情的唱（啰嗬嗬）。（嗬啰嗬嗬）。

且忍下一腔怒火再做一探

《情探》桂英、王魁唱段

贺美玲、苏波词
李道国曲

1=♭E 2/4

渐快 激烈地

廾(⌢0 0 6 5 3 2 5 2 5 3 2 1 6 1 2 3 1 2 3 ∨5.6 2̇ 1̇ 7. ∨2̇ 7 6 5 6. 6 6 6 6 6 6 6 0 #4 - 5 0)

5 3 5 6 5 3 2 3 (3 3) 1 1. 2 3 2 1 2 3. 5 2 - (2 -) 0 5 3 5

(桂唱)且 忍 下 一 腔 怒 火 再 做 一 探， 唯 愿 他

2 3 2 1 6 1 2 3 1 0 | 2/4 (5 6 1̇ 65 | 1 2 5 4 3.2 | 1 2 5 3 21 6 | 5.5 3 5 2 3) | 2.3 5 65 |

天 良 善 性 未 尽 抛。 王 郎

3.(3 3)3 | 5 5 6 56 | 5 3 3 2 1 | 5 3 6 5 6 1 | 2. 5 | 5 5 3 2 1 | 6 2 2 1 6 | 5.(3 2 3 5) |

啊， 你 休 道 桂 英 怀 怒 恼， 我 痴 情 一 片 总 难 抛。

1 7 1 | 2 3 5 65 3 | 2.3 2 1 65 | 5 (6 3 1 7 6) | 5 5 3 2 3 | 1 2 1 6 5 | 5 6 1 5 6 3 | 2.(5 6 1 2 3) |

纵 然 我 无 福 做 妾 房， 望 相 公 容 我 路 一 条。

5 3 5 | 6 6 1 5 3 | 5 2 3 2 | 1 0 0 | (1̇ -) | 7.7 7 7 | 6 2 2 1 65 | 5 6 4 5 |

收 留 我 在 府 上 做 奴 婢， 免 遭 青 楼 受 煎 熬。

3.2 1 2 5 3 | 2. (5 4 | 3.2 1 2 5 3 | 2.3 5 3 5 6) | 1.6 1 2 | 5 6 6 5 3 | 2. 3 | 5 6 1 6 5 5 3 |

王 郎 啊， 你 吐 血

2 3 1 ∨ | 廾 2 2 2 2 2. 3 2 1 2 ∨5 3. 2 3 2 - ∨1 - - - | 2/4 0 6 7 2 | 6.7 5 4 |

顿 首 苦 苦 苦 哀 求， (王唱)我 是 船 到 江

3.(3 3 3) | 6 7 6 7 2 7 | 3.2 7 2 | 6 7 5 (4 3 | 2 3 5 3) | 1/4 0 1 | 1 1 | 7 1 |

心 难 下 锚。 案 发 祸 淘

2（5 | 5 32 | 1 71 | 2 0）| 1 | 1 5 | 6 · | 7 | 5（2 | 2 7 | 6 7 | 5 0）|
淘，　　　　　　　　　暖　巢　变　监　牢。

渐慢
7 | 7 7 | 6 · | 7 | 2 | 5 6 | 7 5 | 3 2 | 1 | 1 2 | 3 0 | 0 | 2 | 3.1 | 2 0 | 0 ‖
十　年　寒　窗　成　泡　影，到　手　富　　贵　　一　旦　抛。

此曲是以【彩腔】为基调，用散唱及紧缩快板节奏编创的新曲。

迎亲路上

《孔雀东南飞》仲卿、兰芝唱段

王长安、罗怀臻 词
徐 志 远 曲

1 = F 4/4

(5.0 5.0 5616 5.0 | 5616 5653 2123 5.0 | 2.0 2.0 2353 2.0 | 2353 2161 5 56 5 0 |

5 5 1 5 1 i i 5 1 5 | 5 5 1 5 1 i i 5 1 5) | 2 2 3 2 23 1 6 | 1 1 2 1 2 6 5 .
(仲唱)西北 向东 南， 有女 貌恬 恬，

1 21 5 7 6 65 6 | 5.6 12 65 3523 | 5. 6 5. 0 | 6.5 66 6 6 0
西 北 向东 南， 有 女 意绵 绵。 今日 有佳 期(呀)，

2 26 12 16 5 5 | 6 6 0 5 6 6 0 | 6.5 6 1 2.3 1 | 6 61 65 3 5 - |
春光 也烂 漫 (得儿 喂呀， 得儿 喂呀)， 春 光 也烂 漫， 也烂 漫。(兰唱)

5 5 6 i 6 6 5 3 | 5. (6 5 6 5323) | 5 6 i 65 3 5 2 1 | 2. (53 2 53 2123) |
冥冥 天地 间， 红绳 早 已牵。

5 2 5 3 2 23 1 | 3 32 1 2 16 5. | 1 1 2 27 65 6 0 | 5 1 2 5.653 5 2 35 |
举 目 来观 望， 蹁跹 一少 年。 今日 为君 嫁， 百鸟 也 欢 喧。(得儿

2 2 0 61 2 2 0 35 | 2 61 2 35 2 61 2 0 | 5 1 2 5.653 52 3 21 | 6 61 65 3 5 - |
喂呀， 得儿喂呀， 得儿 喂呀， 喂得儿喂得儿喂)，百鸟 也 欢 喧， 也欢 喧。

(5.0 5.0 5616 5.0 | 5616 5653 2123 5.0 | 2.0 2.0 2353 2.0 | 2353 2161 5 56 5 0 |

5 5 1 5 1 i i 5 1 5 | 5 5 1 5 1 i i 5 1 5) | 1 1 3523 5. | 1 12 5 7 65 6
(仲唱)春光 烂 漫 耀映 眼，

6 2 32 76 1 | 2 2 3 12 16 5. | 6 65 6 0 1 65 | 3.6 5 1 5 |
耀眼 的 春光 更使我 心潮 翻， 心潮 翻。 喜庆的 红 花 在 胸

1 <u>21</u> <u>6</u> | <u>66</u> 2 <u>32</u> | <u>21</u>· <u>0 2 7 6</u> | <u>5·6</u> 7 <u>2 6 7 6</u> | <u>65</u>· <u>1 1 3 5</u> | 6 － 1 <u>1·7</u> |

前。　　　心潮　　翻，　　　喜庆的　红　穗挂耳　边。　心潮　　翻，　喜庆的

6 <u>1</u>· <u>3·2</u> <u>1 2 3 3</u> | <u>2·3</u> <u>2 1</u> 6 | <u>0 5 6</u> 1 | <u>32</u>· 2 － | <u>1·2</u> 3 <u>5 3</u> 2 <u>2 3</u> 1 <u>1 6</u> |

红日　照着喜庆的　脸。　　　心潮翻，　　喜　庆的红绸在我

<u>1·2</u> <u>3 1</u> <u>2·3</u> <u>2 1</u> 6 | 5 － (<u>1 5 6 1</u> <u>2 1 2 3</u> | 5· <u>5 5</u> 5 5 <u>5 5</u>) | 1· 2 <u>1 6</u> 5 |

手　中　牵。　　　　　　　　　　　　　　红　　盖

5· <u>6 5</u> 5 － | <u>5·6</u> <u>5 3</u> 2 <u>3 5</u> | 3· <u>2 1</u> － | 5 <u>5 2</u> <u>5·6</u> <u>5 3</u> | 2 5 7 <u>6·7 6</u> 5 |

头　　　遮不住望夫婿的眼，　　红绣鞋　怎怕

<u>1 1</u> <u>6 1</u> <u>2·3</u> 1 | <u>2 1</u> <u>6 5</u> 5 － | 1· 2 <u>1 6</u> 5 | <u>3 2</u> 3 － － | 5 <u>5 3</u> 2 <u>3 5</u> | <u>5 3</u> <u>2 1</u> － |

把那　些泥　土　沾？　我　真　想　　依在他怀抱　里，

<u>2 2</u> <u>2 1</u> 2 <u>3 5</u> | <u>5 3</u> <u>3 2</u> 1 － | 5 <u>5 2</u> <u>5·6</u> <u>5 3</u> | 2 <u>3 5</u> 2 <u>3 2</u> 1 | <u>1 5</u> <u>6 1</u> <u>2 3</u> 1 |

化作一堆花　瓣，　　送出缕缕香，　　芬　芳在君

<u>2 1</u> <u>6 5</u> 5 － | (<u>5·0</u> <u>5·0</u> <u>5 6</u> 5 <u>5·0</u> | <u>5 6</u> 5 <u>5 6 5 3</u> <u>2 1 2 3</u> <u>5·0</u> | <u>2·0</u> <u>2·0</u> <u>2 3 5 3</u> <u>2·0</u> |

前。

<u>2 3 5 3</u> <u>2 1 6 1</u> 5 <u>5 6</u> <u>5 0</u> | <u>5 5</u> <u>1 5</u> <u>1 1</u> 5 <u>1 5</u> | <u>5 5</u> <u>1 5</u> <u>1 1</u> 5 <u>1 5</u>) | <u>1 1</u> <u>6 5</u> <u>5·6</u> <u>5 3</u> |

就让　我踩着他的

<u>2·5</u> <u>3 2</u> 1 6 | <u>6 6</u> <u>3 2·3</u> <u>2 1</u> | <u>6 1·6</u> <u>5 5</u> | <u>1 1 0 2</u> <u>1·2</u> <u>6 5</u> | 6 <u>5 3</u> <u>2·3 2</u> |

脚　步儿走(哇)，(仲唱)就让我随着她的　心意儿旋(哪),(兰唱)就让我逐着他的　气　味儿行 (哪)，

5 5 <u>6 1·1</u> <u>6 1</u> | 2 － － － | 2 － 1· 6 | 5 5 － － | 5 <u>5 3</u> 2· 3 |

(仲唱)就让我随着他　的　　身　影儿转(哪)。　　　走走走

<u>5·6</u> <u>5 3</u> 2 2 | <u>6·5</u> <u>6 1</u> 2· 0 | <u>6·5</u> <u>6 1</u> <u>2·3</u> 1 | <u>6·5</u> <u>6 3</u> 5· 0 |

踩着脚步走(喂)，随着意儿旋，　逐着气味行 (哪)，伴着身影转。

中国黄梅戏唱腔集萃

564

满 眼 风

《孔雀东南飞》兰芝唱段

王长安、罗怀臻 词
徐 志 远 曲

1 = #F 4/4

（谱例）

孔雀 孔雀 东南飞，

五里 五里 一徘徊。

妾不堪驱使 徒留无所施。 便可白公姥， 及时相遣

归。 鸡鸣 外欲曙，新妇 起严妆。 出门登车去，

涕 落泪千行 （啊）。

满眼风， 满眼 白，

天天地地 一片 空。

白无边， 空无涯， 哪里 是我？ 哪里 找 他？

再慢

哪里 找 他？

中国黄梅戏唱腔集萃

566

4/8 23 43 21 61 | 6/8 2 2 2 22 2 | 5 5 5 5 5 5 | 4/8 56 76 54 35 | 5/8 6 6 6 6 6 |

♭7 7 7 7 7 | 6/8 1 1 1 11 1 | 4/4 3 3 33 3 0 | 5 - 50) *fff* 顿挫有力地 5 6 53 2 23 1 ∨

蓦然间 又来到

1 2 5.6 43 2 (22.) 5 2 5 53 2 23 1 ∨ 6.1 2 32 16 5 (55.) 5 5 5 6 1 2.3 1 ∨

孔雀台 前， 那 一个 结拜 人 又在那 边。 昔日的 花红草 绿

56 1 7 60 ∨ 111 2 35 21 6. 1 1 1 2 - 4/4 (654 352 317 60 | 6 1 2 3 1 2 1 6

今日 不 见， 当年的 新娘 子 形只影单。

5. 7 6 56 13) | 2 53 5 5 6 53 | 2 23 1 1.2 5643 | 3 2. 5 56 53 |

也 曾经 对天 地 许下宏 愿， 也曾经

2 23 1 6.1 23 | 5 35 2 12 16 5. | 6.1 5 65 60 5 35 | 6.1 6 53 2.5 32 |

拜雀台 祈求 百 年。 也曾经 发誓 言 不弃

2.32 6 0 56 | 0 5 53 2 35 5.632 | 2.3 1. 5.6 12 | 3.5 23 5643 52 3 21 6 |

不 散 (吧)， 曾经 唱春 光 她 手来 牵。

5 - 77 26 5 | 6 6. 77 | 6.75 6 12 5.643 | 52. 26 54 | 3.5 2 32 21. |

到如 今(啊)， 情是 情 非情何 在？ 人来人 去

5 53 1 - 2. 76 - (0654 | 4/4 35 1 76 1 | 2 - 2 2 17 | 6 1 4 3 23 |

人 心 寒。

2/4 5 - | 4/4 0 4 32 1 02 3235 | 2 3.5 3217 6.123 21 6 | 5076 5643 23 5)

2/4 2 5 | 06 53 2.3 21 1 35 1761 | 2.(6 5643 | 25) 5.3 2 23 1 | 6.1 23 |

你 见到 一入焦门 人生 变， 你 见到 娘家

5.3 2̃1 | 6.156 16 2̃ | 165.(6 4323 | 5)1 61 | 2.3 55 | 56 564 | 53· | 2.5 53 2 |

婆家两重天。　　　　你见到 三年夫妻 千日 别，　你见

27 6· | 1 2 32 | 12 6 5 | 3 1 23 | 5·6 43 | 52· | 2 - | 1 1 13 |

到　　兰芝愁悲无　处　言。　　　　老水牛

2· 16 | 12 126 | 56 5 | 5 5 6 | 2 23 1 | 5.3 23212 | 65 6 | 1 1· 61 |

(哎)，　老水牛(哎)，　为什么人间　多仇　怨？　　不及牲

2· 16 | 05 35 | 65 6 - | 161 232 | 12 216 | 5 - V | 4 V 6 V | 5 - ‖

畜　　懂　　爱　怜。

走过了一个山

《玉堂春》主题歌

周治平 词
精 耕 曲

中国黄梅戏唱腔集萃

568

```
1 6·  |1 2 1 6 1 1|2 - |5 5 6 5 6|3 3 2 1|2 3 2 1 2|3 - |5 6·|5 3·|
情愿    做一个痛心的 人？    如果没有 当初   那 一 个 吻，   苏三， 苏三，

5·5 6 56|3 32 12|6 1 2 5 3 2|6̣ 1·2 21 6̣|5 - |5 6·|5 3·|1 2·|1 6·‖
会不会   心甘 情愿 做一个痴心的 人？      苏三， 苏三， 苏三， 苏三！
```

　　用羽调式的【无字歌】男女合唱做开头和结尾。把一个遥远的爱情故事从岁月的长河中唤之欲出，并使之渐渐远去是这个作品中词和曲表现出的一大特色。用大家最熟悉的黄梅戏女腔素材改编成为男声独唱也是一个极好的创意。

绣取山川大屏风

《小乔·赤壁》秦小乔及伴唱

胡应明 词
夏泽安 曲

1 = ♭B 2/4

（1.235 2165｜1.3 2123｜1 - ）｜1 6 3 2｜23 1｜2｜1.（32｜1235 231）｜2 2 3 2｜
（女伴）南 屏 山　　　　飞彩

57 6｜27｜6.（72｜3257 60）｜1 1｜65｜1254 3｜6.2 72 6｜5.（12｜6 1 3 2｜
凤，　　　　冬山　焕然春意　浓。

536 1 5）｜1 1 6 1｜21232 1｜2 2｜32｜567 6｜（0202｜3257 60）｜5 61｜5 3｜
流泉　飞 瀑绕嘉 树，　　　百鸟 和鸣

2345 3｜1 6 3 2｜1.（76）｜5 61 53｜2345 3｜5.5 52｜5 65 352｜1.（32｜
山色中，山色中，　百 鸟 和 鸣 山(呀)山色中 (啊)。

1.235 2165｜1.5 6532｜1235 2165｜1.3 2123｜1. 32｜16 12）｜1 6 3 2｜1. 2｜
（小唱）山 重 重，

1.（32｜1235 2165｜1.5 65 1）｜2 2 3 2｜57 6｜27｜6.（61｜3.6 32｜562 76 ）｜
水 重 重，

1 1｜65｜1254 3｜3.2 161｜2.（32｜3.2 3 2｜161 2 ）｜6.5 61｜1265 3｜
一念 之 间虫与 龙。　　　绣出周郎 千千 结，

（1.265 3.3｜23212 3 ）｜5.6 5 32｜1235 2｜（0202｜1235 20 ）｜65 6｜1｜
绣出孔明 意从 容，　　　绣 出

21 2｜32｜1.3 2 76｜5.6 5 3｜2 2（043｜2 2 0 35 ）｜6 6（012｜3.2 1 2 5｜
小乔 女 儿 梦 (啊) 爱(耶)　　　慕(耶)

6. 56 ）｜1 6 3 2｜1. 2｜1.（76）｜5.6 5 3｜2345 3｜0 16 1 2｜3 2 3 6｜
殊不 同。　　小乔何敢 生他 念？ 原是 周

2̇3̇ i 76 | 5 65 32 | 2 23 52 | 5 65 35 2 |³1. (3̇2 | i.2̇35 2̇165 | i.5 6532 |
郎　　　陷（哪）　陷迷丛　（啊）。

1.235 2165 | 1.3 2123 |³1 -) | i6 3̇2 | 2̇3 i 2̇ | i. (3̇2 | i.2̇35 23̇i) | 2̇2̇ 32 |
（众伴）花　丛　丛，　　　　　　　　树重

57 6 2̇7 | 6. (7̇2 | 3257 60) | i i 65 | 1254 3 |6.2 72 6 |6.5. (1̇2 |
重，　　　　　　　飞针　走线　夺天　工。

6.i 32 | 536i 5) | i i6 i | 2̇i2̇32̇i | 2̇2̇ 32 | 567 6 |(02 02 |
　　　借得　　小乔　纤纤　手，

3257 60) | 5 6i 5⁵3 | 2345 3(4567) | i. 6i | 2̇ - | 53 32̇3 |
绣取　山川　大屏风　（啊），　　大屏

³i. (3̇2 | i.2̇35 2̇165 | i.5 6532 | 1235 2165 | i 2̇3 |³i -) ‖
风。

此曲是用【花腔】小调音乐为素材重新编创的唱段，女声伴唱烘托全曲，优美动听。

缕缕情丝云寄托

《香草》香草唱段

邓新生 词
夏泽安 曲

1=♭E 2/4

(0 i 65 | 3 - | 36 53 | 2 - | 2 5 | i | 653 231 | 6·1 26 | 5 -) |

15 1 21 | 65· | 2 35 1 61 | 2 1 2 (35 | 1·7 61 | 2 -) | 5 6 2 7 | 6 5 6· |
光阴似 水 日月如 梭, 分分秒 秒

1 35 1 26 | 65 (5 | 3·2 76 | 5 -) | 1 1 0 27 | 6 5 6 0 | 5·3 56 | 7·3 23 7 |
受 折 磨。 不想 生 子 又 怀了果,

6 (3 5 | 237 6) | 66 16 | 5632 5 | 36 6·532 | 2 1 (2 | 2·7·6 56 | 1 -) | 2·3 5 65 |
度日 如年 无奈 何。 望窗

3 - | 5 32 1653 | 2· (3 | 43 2) | 5·6 27 | 6 - | 1·2 6153 | 2 - |
外 白云朵 朵, 思家乡 想亲 人,

5·6 12 | 36 65 3 | 2 0 0 3 | 2 53 2 56 | 1·3 21 6 | 5·(6 12 | 3 6 | 5 -) ‖
缕缕情丝 云 寄 托, 云 寄 托。

此曲是用【平词】【彩腔】音调创作的新曲。

我常常走进甜蜜的梦境

《团圆的日子》美莲、长根唱段

涂耀坤 词
夏泽安 曲

1 = ♭E 2/4

(0 53 2161 | 5.6 53 5) | 0 53 6 i | 3.5 23 1 | 0 16 12 | 5243 2 | 0 27 23 | 5.6 72 6 |
(美唱)我 常常 走 进 甜蜜的梦 境,(长唱)我 也是 七尺 男 儿

0 61 23 1 | 15 6 5 | 0 53 6 i | 3.5 23 1 | 0 16 12 | 53565 3 | 0 27 23 | 5.6 72 6 |
血 肉之身。 (美唱)我 多想 花前月下 长相 守, (长唱)我 也想 耳鬓厮磨

0 61 23 1 | 15 6 5 | 0 53 6 i | 3 35 23 1 | 0 16 12 | 5243 2 | 0 27 23 | 5.6 72 6 |
伴 晨 昏。 (美唱)我 需要 男人的体 贴 丈 夫的吻, (长唱)我 也要 女性 温 顺

061 23 1 | 15 6 5 | 0 53 6 i | 3.5 23 1 | 0 16 12 | 53565 3 | 0 27 23 | 5.6 72 6 |
妻子的柔 情。 夜夜 冷月 照孤 影, 暮暮 孤 身

0 61 23 1 | 15 6 5 | 0 53 5 6 |『 i i. | i 65 16 | 2 2143 | 2.Ⅴ(2 22 | 2) i 65 |
伴 寒 星。 (美唱)鹊桥 早已 架彩 云, 你为何

(长唱)『 0 16 12 | 3 — | 0 56 75 | 6.(666 | 6) 1 65 |
啊, 啊, 你为何

『i 6.5 3 23 | 5. 32 | 1.2 351 | 2.3 126 | 5 — | (6 1.6 12 | 3 23 | 5 —) ‖
站 在对 岸 泪语无 声?

3.5 6 56 | 1 — | 33 5 6 | 7 6 1 | 5 — | 0 0 | 0 0 | 0 0 ‖
站 在对 岸 泪语无 声?

此曲是用【平词】【彩腔】对板音调重新编创的新曲。

妈妈，妈妈，你快回来

《天职》甜甜唱段

方祖新 词
夏泽安 曲

此曲是用民歌结合黄梅音调编创的儿童唱腔，似儿歌。

一番话如雷劈五雷轰顶

《天职》金惠唱段

方祖新 词
夏泽安 曲

1 = ♭E 2/4

廿 (7123 4567 i - 2̇0) 5 3 5 6 5 6 (66 0) 5 53 5 2 2̇7̇ i7.2̇76 5.65
　　　　　　　　　一番话如雷劈　五雷轰顶，

4 5 7̇6. (66 6 2̇ 7.654 32 567 6̇ -) i 5 i 5 i7̇4 …… (444) 2 5. 21 7.
　　　　撕肺腑裂肝肠　　寸心俱

1. (6 56 10) | 2 1 2 5 3 5 2 7. 6.3 5 7 60 (66 0) 1 1 2 5 2̇7̇ …… 1. 65
焚。　　女儿她一吐积怨语激愤，　字字如针　扎

3 2̇ 10 (0612 | 2/4 5.555 5356 | i.iii i561 | 2.2̇2̇2̇ 2765 | 3.56i 6532 | 10 06 |
我　心。

11253 216 | 5 6.i 6543 | 2 3 5) | 4/4 5. 3 i.765 | 6 46 5̇32 2̇1 - | 016 12 53 6 i6 |
　　　　折 翅 鸟　　本应该多加照

5 6i 6543 2. 3 | 5356 53 2 1 (i i2̇ | 656i5 6543 2355 5232 | 2/4 10 2 15 1) | 06 56 |
应，　　　　　　　　　　　　　　　　我 怎能

4 6 53523 | 5. 43 | 2 20 53 | 2 23 56 | 1 07 | 6123 126 | 6 5 (6i | 5.552 i276 |
粗枝大　叶　对(呀)　对 亲 生？

56i43 2 | 21253 216 | 55 43 | 23 5) 0 5 | 0 35 | 6 5 | 5 25 43 |
　　　　　　　　　　思 一 思(来) 我 有

2 5 35 | 23 21 | 0 26 51 | 6 5. | 1 21 65 | 53 56 2 | 32 3 (2 | 3536 123) |
愧，想一 想来 心更 沉。 树苗 盼 雨 润，

2 7 6 | 53 5 23 7 | 2 6 (72 | 6762 35 6) | 6 63 5 7 | 6.76 53 | 2323 535 | 0 6i 35 2 |
母爱 如 甘 霖。 人情 同此理， 千 古 舐 犊

575

时装戏影视剧部分

中国黄梅戏唱腔集萃

576

$\underline{3}$ $\underline{1}$ 3 | $2 \cdot \underline{5} \underline{3} \underline{2} \underline{7}$ | $\underline{2} \underline{2} \underline{3} \underline{1} \underline{7}$ 6 | $\underline{1} \underline{3} \underline{5} \underline{6}$ $\underline{1} \underline{2} \underline{6}$ | 6 5 (6 | $5 \cdot \underline{5} \underline{5} \dot{1}$ $\underline{6} \dot{1} \underline{6} 5$ | 4 $0 6$ $\underline{5} \underline{3} 2$ | $\underline{2} \underline{3} \underline{5} \underline{6}$ $\underline{1} \underline{2} \underline{6}$ |

情， 舐 犊 情。

$\underline{5}$ $\underline{6} \underline{1} \underline{2} \underline{3}$) | 5 $\underline{5} \underline{3} \underline{2}$ $\underline{3} \underline{5}$ | $\underline{3} \underline{2}$ $\underline{1} \underline{1} 0$ | $\underline{2} \underline{7} \underline{6}$ $\underline{5} \underline{3} \underline{5}$ | 6 6 $0 3$ | $2 \cdot \underline{5}$ $\underline{6} \underline{7} \underline{6}$ | $5 \cdot \underline{6}$ $\underline{5} \underline{3}$ | $2 \cdot \underline{5}$ $\underline{3} \underline{2} \underline{7}$ |

国事 家事 难 兼 顾(啊)，

$\overset{\frown}{6} \cdot$ ($\underline{7} \underline{2}$ | $6 \cdot \underline{7} \underline{6} \underline{5}$ $\underline{3} \underline{5}$ 6) | $\underline{6} \underline{6}$ $\underline{5} \underline{6} \underline{4} \underline{3}$ | $\underline{2} \underline{3}$ $1 \cdot$ | $\underline{6} \dot{1} \underline{6} 5$ $\underline{3} \underline{5} \underline{2} \underline{3}$ | $\underline{5} \underline{6}$ 5 6 | $5 \cdot \underline{6}$ $\underline{5} \underline{3}$ | $\underline{2} \underline{3} \underline{5} \underline{6}$ $\underline{1} \underline{2} \underline{1}$ |

空有 一 片 慈 母 心(啊)， 慈 母

$\underline{6}$ $0 \underline{1}$ $\underline{2} \underline{1} \underline{6}$ | $5 \cdot$ ($\underline{6}$ | 1 2 | 3 6 | $5 \cdot \underline{6}$ $\underline{5} \underline{1}$ | $\underline{2} \underline{3}$ 5) | $2 \cdot$ $\underline{3} \underline{2}$ |

心。 甜

1 2 | $\underline{5} \underline{3}$ 6 (6 | $5 \cdot \dot{2}$ $\underline{7} \underline{6}$ | $\underline{5} \underline{6} \underline{4} \underline{3}$ $\underline{2} \underline{3} \underline{5}$) 6 | $5 \cdot \dot{1}$ $\underline{6} \underline{5}$ | $\underline{3} \underline{2} \underline{1}$ 2 | $\underline{2} \underline{2}$ $\underline{2} \underline{7} \underline{6}$ |

甜 (呐)! 你 骂得 对 怨 得 真， 妈妈 不 是个

$\underline{5} \underline{3} \underline{5} \underline{6}$ 1 | $1 \cdot \underline{2}$ $\underline{5} \dot{1} \underline{6}$ | $\underline{6} \underline{5}$ $\underline{5} \underline{3}$ | $\underline{1} \underline{2} \underline{1} \underline{2}$ $\underline{5} \dot{3}$ | 2 $2 \cdot$ | 2 $-$ | $\underline{3} \underline{5} \underline{3} \underline{5}$ $\underline{6} \dot{1}$ |

好母 亲， 妈妈 不 是 个 好 母 亲(呐)，

$\underline{6} \underline{5} \underline{3} \underline{2}$ $\overset{3}{\underline{\frown}}\underline{1}$ | $\underline{1} \underline{6} \underline{1} \underline{2}$ $\underline{5} \underline{6} \underline{3}$ | $5 \cdot \underline{2} \underline{3} \underline{2}$ $\underline{2} \underline{1} \underline{6}$ | ($\underline{5} \dot{2}$ $\dot{2}$ | 5 $-$ | $\overset{3}{\underline{6} \underline{6} \underline{6}}$ $\overset{3}{\underline{6} \underline{6} \underline{6}}$ | 6 $\dot{1}$ | $\overset{3}{\underline{4} \underline{4} \underline{4}}$ $\overset{3}{\underline{4} \underline{4} \underline{4}}$ | 5 $-$) ‖

好 母 亲。

此曲是用【平词】类音调、板式以及扩大音域等手法重新创作的唱段。

花容月貌好思想

《拐杖》李军唱段

王松平 词
夏泽安 曲

1=♭B 4/4

(0 0 0i 2̇7 | 6.i 5643 2.35i 6235 | 1.2 1̇276 5.676 i̇ 6) | 5 53 5 66 54 |
你 花 容 月 貌

36 56 4 3.(2 123) | 2 23 53 2 23 11. | 62 0276 6 5. | 11 65 24 30 0 3 |
好 思 想, 可惜我 却是一个 拐脚 郎。 感激你 不嫌 我

2 23 7.65 6.(3 176) | 3 23 53 6 53 23 1 | 7.235 3.276 6 5. | 2.3 | 12 | 35 2 |
身残 废, 敬佩你 学梅花 不畏冰 霜。 婚姻 大事 非儿

3 | 2 27 | 6 5 | 5356 | 1 | 5 03 56 7 6.(6 6666 | 6)i 65 4 05 61 5 |
戏, 世俗 偏见 无情 网。 不 忍 看, 不忍看暴 雨

0 53 23212 3.(3 3333 | 3)2 2 27 6.2 76 | 6 5 (6 32 56) | 3 23 5 0 61 5.235 |
淋芳 草, 误你青 春 我 心

2 1 (76 56 i̇ 6) | 1 16 1 05 #45 | i̇ i̇ 65 4 53 23212 | 30 (0 23.512 34 3) |
伤。 选马 要选千里 马,

稍快
01 23 6.5 5.235 | 21 (27.656 i̇)6 | 3 6 i̇65 65 31 | 2.(3 56453 | 2 - - 0) |
终身 大 事 要细思 量。

此曲是用【平词】音乐素材为基调创作的新曲。

女人的心情你不理解

《天堂梦》茶花、郭兴唱段

熊文祥等 词
夏泽安 曲

1=♭E 2/4

(茶唱)女人的心情你不理解，傻乎乎的生气像个呆。

(郭唱)生就的傻劲难得改，只怪没投个聪明胎。

(茶唱)女人是园中一棵菜，菜不逢春不抽苔，不抽苔。(郭唱)园中纵有一棵菜，我无肥无水怎抽苔？(茶唱)女人是壶山泉水，大功不到水不开。(郭唱)壶中纵有山泉水，我灶下无柴水难开。(茶唱)女人是杯晚秋茶，茶泡三遍香味来。(郭唱)杯中纵有晚秋茶，冷水

2·3 5 | 6·1 231 | 1·56 5 | 53 1 65 | 3235 2 | 2·3 565 | 3523 1 | 5 61 53 |
泡 茶 香 怎 来？（茶唱）女 人 是 把 防 盗 锁， 就看你 神偷

2123 5 | 21 2 3532 | 31· | 2 32 72 | 32 3· | 5·6 725 | 6· 6 1 2321 |
怎 么 开， 怎 么 开？（郭唱）面 对 一 把 防 盗 锁， 我 技 术

61 0 65 | 4·5 126 | 65· | 5 65 | 3235 2 | 2·3 565 | 3·2 1 | 3 35 231 |
不 高 锁 难 开。（茶唱）有 心 赶 路 步 子 快， 有 心

6356 1 | 1635 2612 | 65· | 11 35 | 6·(7 656) | 6·1 231 | 2(05 612) | 3·5 21 |
渡 水 船 自 来。（郭唱）莫 学 山 路 弯 弯 绕， 少 打

62 1· | 6·1 231 | 21 65 | 53 5 | 65 0 | 3·5 61 | 6·5 513 | 2·(3 56 |
哑 谜 给 人 猜。（茶唱）茶 场 的 发 展 要 加 快，

3532 1761 | 2) 5 35 | 6 65 352 | 31· | 1·2 5 63 | 2 53 216 | 5(561 | 4032 | 5 —)‖
你帮我 一 把 该 不 该？

此曲是采用【平词】【彩腔】对板为基调并吸收某些鄂东音调创作的新曲。

摇 篮 曲

《银锁怨》长根、巧巧唱段

熊文祥 词
夏泽安 曲

1=♭E 2/4

中速稍慢

(6 2 121｜6· 61｜2 -)｜3 2 3 1｜2 23｜1· 61｜2 -｜6·1 23｜
　　　　　　　　　　　　(长唱)丹丹不要 哭 啊，　　哦，　　丹丹不要

1 26｜5· 63｜5 -｜1 1 3 5｜6 5 6·｜6 2 2 1 6｜5 6·｜6 1 2 2｜
嚷啊，　　哦，　　自从把儿 　生 　下地，　哦，

21 6·｜6·1 23｜1 26｜5· 63｜5 -｜(5 65 3｜3 2·｜3 23 2 1 6｜
哦，　终日意惶 惶。　　　　哦，

1 6·｜6·1 23｜1 26｜5· 63｜5 -)｜5 5 32 1｜2 3235｜2· 61｜
　　　　　　　　　　　　(巧唱)丹丹不 要 哭 啊，　　哦，

2 -｜6·1 23｜1 26｜5· 63｜5 -｜5 5 32 1｜3 2 32｜1·3 23 1｜
丹丹不要 嚷，　　哦，　　深秋寒 露 有 娘

21 6·｜61 2·｜21 6·｜(35 6·｜65 3·)｜6·1 23｜1 26｜5 6561｜
在，　哦，　　哦，　　　　　　为儿挡风 霜。

5 -｜5 65 3｜3 2·｜3 23 2 1 6｜1 6·｜1 26｜6· 5·｜
摇(呀) 摇，　摇 (呀) 摇，　摇 (呀) 摇，

5 63｜3 2·｜35 6·｜65 3·｜61 2·｜21 6·｜61 2·‖
摇(呀) 摇，　哦，　　哦，　　哦，　　哦，　　哦。

　　此曲是用【花腔】小戏"椅子调"为素材，通过扩展、紧缩节奏和虚词的运用并加入外来音调新创的唱腔。

小镇买回新衣帽

《银锁怨》巧巧唱段

谢恭思、王凯、殷耀生 词
夏　泽　安 曲

1 = ♭E　2/4

欢快地

（6535 2161｜5·6 55）｜0 5 35｜6·1 65｜0 61 56 3｜2·3 21 2｜0 5 35｜2·3 1｜

小镇买回　新衣帽，　喜在心头

1̇61 0 23｜12 6 5｜（7　6｜5　3｜2653 2161｜5 55 5）｜1 61 2｜6 76 56｜

笑在眉梢。　　　　　　　　　抬　头

3·（56｜1̇· 76｜5· 7｜6·1 56 2｜3·2 32 3）｜5 35 6 53｜2 53 2·1｜6 5 61｜

看，　　　　　　　　　　　　天边晚霞多　　多美

2·5 32｜12 21 6｜（2̇ － ｜7· 6｜5672 6）｜65 6｜5·5 32｜10 2 35｜

好，　　　　　　　　小河　流水　哗啦啦啦

2 32 3 21｜6·1 35｜2 56 12 6｜5·（555｜3535 6165｜4543 20｜5235 2161｜5 55 50）｜

哗啦啦啦啦啦 笑 声 高。

5 3 56｜3·5 2 32｜1（165 3235｜2765 10）｜50 5 20｜3 1 0｜5·3 21｜6·1 5｜

喜 的 是，　　　小小丹丹　小小丹丹一棵

6 121 6｜（5672 60）｜23 1｜23｜1216 5 5｜3535 6 1｜3·5 2 32｜1（235 2356｜1032 1217｜

草，　　　　从今后 能在 田家节节 高。

6165 4323｜5 01 2 35）｜6156 12｜3·（333）｜5 21 71｜2̌ 653｜5 23 21｜1 6·｜

身轻好比　山中鸟，回家中 巧手打 扮

5·3 2321｜65 5 63｜2 53 21 6｜5（612 35｜6 1 23｜1 － ｜2 － ｜656｜5 －）‖

巧手打扮我的 小娇　娇。

此曲是用新创的【彩腔】音调编创而成。

未曾开言泪满腮

《银锁怨》秦唱段

谢恭思、王凯、殷耀生 词
夏 泽 安 曲

2 05 27 | 6156 126 | 5·6 55) | 0 61 5 17 | 1·(235 2156 | 1)5 6 53 | 2·3 1(765 |
哎 呀 呀, 丹丹 痴,

1)5 6 53 | 2(325 65613 | 2)5 35 | 23 1(765 | 1)2 6 | 126 5 | 1·1 35 |
丹丹 呆, 睡在 娘怀 不 理 奶。 奶奶 你莫

65 6 (35 6) | 2 66 12 | 65 (0235) | 65 6 (0561) | 21 2 (0123) | 5 35 6 16 | 5 55 21 |
怪 呀, 她是个 小痴 呆, 不哟, 不哟, 丹丹 脸在 笑,

2 26 51 | 65· | 61 5 6(17 | 6765 6) | 5 55 2(53 | 2321 61 2) | 05 5 6 5 |
丹丹 口在 开。 是 叫爸, 是 叫奶, 巧嘴 要 骗

撤（清唱）
5 2 32 | 10 0 | 01 65 | 3· 35 | 2 03 2 17 | 61 5 6 | 5·3 231 | 2 6 0 |
奶 奶的 爱。 哎 呀呀, 我儿 也 不 痴哟,

6·1 23 | 10 3 21 6 | 5(656 1212 | 4· 5 | 62 126 | 5 - | 5 00) ‖
我儿 也不 呆, 也不 呆。

此曲是用【彩腔】及【花腔】小调的音调创作的新曲。

听说是蔡郎哥回家去

《小辞店》柳凤英、蔡鸣凤唱段

严凤英、查瑞和 演唱
时 白 林 记谱

中国黄梅戏唱腔集萃

584

5 5̇6̇5 5̇6̇5 5 3 3̇2̇3 1 3·5 #2·1 6 | 1 3·5 2 - 3 1 3·5 2·1 6 - 6̇5 5 - |
巧?　　　　　　　　　　哥　喂!

4/4 （打 呆 匡 七七 | 呆呆 呆 呆呆 空匡 令匡 | 匡令 匡 呆呆 令匡 | 呆 匡 - 呆呆 ）

转1=A（前2=后5）　　　　　　　　　　　转1=D（前1=后5）

2/4 5356 1̇6̇5 | 5 56 1·0 | 1212 3253 | 2326 1 | 5 6 5̇3 | 5 5 23 1̇6̇5 |
（蔡唱）有计巧　无计巧　总有　一　着，（柳唱）是不是　三餐茶饭

1 1 55 6 5̇3 | 3526 1 | 5356 1̇6̇5 | 5 56 1·0 | 1212 32 53 | 2326 1 | 5 5̇3 2 2 3 |
客人你就吃不　饱？（蔡唱）难道说　出门人　要吃什么珍　肴？（柳唱）想必　是我们

1 1 2 3 1̇6̇5 | 61 5 6 5̇3 | 232·6 1 | 5356 1̇6̇5 | 5 56 1 | 1212 3253 | 2326 1 |
哥哥身上衣　洗浆不好。（蔡唱）清水洗，白水浆，冤家　代劳。

转1=D（前1=后5）　　　　　　　　　　　　　转1=A（前2=后5）

5 6 5̇3 5 3 | 2 2 3 2 1̇6̇5 | 61 5 5 6 5̇3 | 2326 1 | 5356 1̇6̇5 |
（柳唱）是不是我那　二老公　婆　得罪我的哥哥　了？（蔡唱）蔡鸣凤

5 56 1 | 1212 32 5̇5 | 2326 1 | 5·3 23 | 1 23 1655 | 61 5 6 5̇3 |
岂肯怪　二老年　高。（柳唱）莫不是　我丈夫　他与哥哥来争

转1=A（前2=后5）　　　　　　　　　　　　　转1=D（前1=后5）

2326 1 | 5356 1̇6̇5 | 5 56 1 0 | 1212 32 6̇5 | 2326 1 | 5·5 3 5 |
吵？　（蔡唱）妹丈夫　与鸣凤　犹如同　胞。（柳唱）是不是

转1=A（前2=后5）

2 23 1̇6̇5 | 61 5 6 5̇3 | 2323 1 | 5356 1̇6̇5 | 5 56 1 | 1212 3253 |
小德伢　他不听你客人　叫？（蔡唱）早倒茶　晚打水　德伢代

转1=D（前1=后5）　　　　　　　　　　　　　转1=A（前2=后5）

2326 1 | 5 5̇3 23 | 1 23 1̇6̇5 | 61 5 6 5̇3 | 2326 1 | 5356 1̇6̇5 | 5 56 1 0 |
劳。（柳唱）莫不是　众街邻　得罪我的哥哥　了？（蔡唱）众街邻　与鸣凤

转1=D（前1=后5）

2312 3 56 | 2326 1 | 5·5 5̇3 2 | 6123 1̇6̇5 | 61 5 5 63 | 3 26 1 |
广接　广交。（柳唱）是不是　卖饭女　侍奉哥哥不周到？

转1=A（前2=后5）　　　　　　　　　　　　　　　　　　　　　　转1=D（前1=后5）

5356 i65 | 5 56 1 02 | 1212 3253 | 2326 1 | 5 6 5 53 |

（蔡唱）不是 妹妹 恩情 好，我 怎能 到今 朝。　　（柳唱）今日 里我的

　　　　　　　　　　　　　　　　　　　转1=A（前2=后5）

5532 5 3 | 2 321 2 5 | 532 2 1 | 5356 i65 | 5 56 1 | 1212 3256 |

哥哥要回家（吧）妹妹我是 怎样 好？ （蔡唱）来 来 往 往 任妹 所

　　　　　转1=D（前1=后5）　　　　　　　　　　　　　　转1=A（前2=后5）

2326 1 | 5 53 231 | 2 23 165 | 61 5 0 53 | 3 26 1 | 5356 i65 5 |

招。 （柳唱）我情 愿 跟我的 哥往 浠水 县 到， （蔡唱）冤家 妹妹你

　　　　　　　　　　　　　转1=D（前1=后5）

5 56 10 | 1212 3256 | 2326 1 | 5 6 5 53 | 55 23 165 | 廿 1 1 5 - |

金莲 小 寸步 难 熬。 （柳唱）倘若是你 此番回 家 忘 却

（打衣 0 打）| 31 2 5 5 5 3 31 3.5 2. 1 6 | 6 1 6 6 - 5 - |

我 了。啊， 哥 喂！

　　　　　　　　　　　　　　　　转1=A（前2=后5）

4/4 （打打 打打 打打 打打 衣呆 衣呆 匡 呆）| 5.6 i i i i. | i 2 32 32 5 3 |

（蔡唱）我 若是（啊） 忘却 冤家 妹

21 (i56 i) | 12 3 323 5 | 5 - 6 i | 22 3 3 2 - | 0 0 0 0 ‖

倒落 荒 郊。

这段唱腔的唱词结构基本是十字句，演唱中加了一些称谓词，增强了生活气息和亲切感，但曲调的句幅未增加，因此【对板】的严格位置未变。

不好，不好，三不好

《春香闹学》春香、王金荣唱段

陆洪非 词
时白林 曲

1=♭E 2/4 3/4

（春唱）不 好，不 好，
三 不 好！ 花 园 之 事 发 作
了。 我 家 员 外 心 烦 恼，
打 得 小 姐 泪 如 涛。
小 姐 命 我 送 一 信， 叫 你 今 夜
远 方 逃。

转1=♭B（前7=后3）
（王唱）听 说 员 外 心 怒 恼， 吓 得 金 荣
遍 身 烧。 无 凭 无 证 我 不
怕， 装 聋 作 哑 来 推 掉。
打 只 打 你 黄 府 小 姐， 不 干 我

6 5 | 3 1 | 3·5 2 |（4·5 6i | 56 54 | 2424 56 | 421 ）|
金荣 半分 毫。

转1=♭E（前i=后5）
3/4 5535 5 6 | 2/4 3 1 | 3·5 2 | 3/4 5·3 22 2 3 | 2/4 1 3 2 | 21 6（7 ）|
（春唱）我将先生 忙 推 开， 书位搜出 金钗 来。

转1=♭B
（前7=后3）

p mp
66 0 67 | 22 0 23 | 5·6 53 | 23 27 | 62 2 76 | 56 5·）| 3 3 |
（王唱）小 小

66 i | 3 3 | 6·i 5 | 6 5 | 55 32 | 3 5 | 1 2 |
金钗 是我 打， 打把 小妹 嫁婆 家。（春唱）

转1=♭E（前i=后5）
5 5 | 6 5 | 3 1 | 3·5 2 | 5 53 | 23 21 | 16 32 |
新打 金钗 亮晃 晃， 为何 带有 菜油

转1=♭B（前7=后3）
2·1 6 |（i·2 i6 | 56 53 | 25 532 | 12 1 ）| 3 3 |
香？ （王唱）昨 夜

66 i | 3 3 | 6·i 5 | 5/4 5 5 6 56 5 3 - | 2 35 23 1 - ‖
读书 灯不 亮， 金钗剔灯 菜油 香。

这段由七字句的词格组成的男女【火攻】，曲调上虽做了些新的处理，但男女腔转接时则严格恪守【主调】腔系的同主音不同宫系的转调法进行。

打开书简心已乱

《春香传》李梦龙唱段

庄 志 改词
王文治 编曲

1=♭B 4/4

（0　0 76　56 1 2　6532｜1·2 1 1　56 1 6）｜535　6 1 65｜5 5 1　234｜
　　　　　　　　　　　　　　　　　　　　　　　　打开　书简　心已　乱，

3 -（3·2 12｜30 5·1　6156 3523｜1·2 1 1　56 1 6）｜5 5　6 1·｜
　　　　　　　　　　　　　　　　　　　　　　满纸　辛酸

2·3 5 1　65 35｜2 1（1　56 1 6）｜535　6 1 65｜5 5 1　2 12 3｜
不忍　　　看。　　　　她说道　别后　三载　言信　杳，

3 3　2 3 2　1｜1 1 56 1　1 -｜2·3 5 1　65 53｜2 1（1　56 1 6）｜
望断　肝　肠　盼夫　郎。

f 稍慢
535　1 1 1 65｜2/4 3535　6 1｜5 3 53｜2 32　12｜0 5 32｜1·2 35｜
可恨那　新任使道　仗　官势，　强　点　守厅把我

231｜1　2｜06｜5｜6 1　35｜6·1 65｜4 3 2｜0 5 32｜
传。　一顿　乱杖志不　屈，　血染　法场

mp
1·2　35｜2 3 1｜1　2｜0 6 54｜32 12｜3· 5｜23 1 6｜
心　不　甘。　从此　与君告永　别，　来世

原速　　　　　　　渐快　　　　　　　　　　　快
0 2　76｜56　1 3｜23 1｜1　2｜0 6 54｜32 12｜1/4 30｜
再续　未了　缘。　郎君　若有　夫妻　意，

6 6｜5 4｜4 3｜2 3｜5 6｜4 3｜2｜2（6　4 3｜
要为　春香　报　仇　冤。

2 6｜4 3｜2 6｜4 3｜20｜20｜廿 2 -）｜3 6 4 3 2 -｜1/4（2·3｜56｜
　　　　　　　　　　　　　　　　　春　香　啊！

原速

$\underline{32}$ | $\underline{13}$ | $\underline{21}$ | $\underline{20}$) | 3 | 3 | 6 | 6 | 3 | 3 | $\dot{6}\cdot\dot{1}$ |

　　　　　　　你　暂　且　把　心　放　宽，

5 | $\dot{1}$ | $\dot{1}$ | 3 | 3 | 6 | $\underline{6\dot{1}}$ | 50 | 0 | 30 | 60 | $\underline{43}$ | 2 ‖

赶　到　南　原　（哪）　　　　　　慢 拿　脏　官。

　　这段唱腔的板式布局基本是按传统的样式【平词】【二行】【火攻】构成的。

眉清目秀好年华

《双下山》小尼姑唱段

汪维国 词
陈儒天 曲

1 = F 2/4

（眉清目秀 眉清目秀好年华，碧桃寺内暂出家。最可喜他与我心心相印，俱都是恨出家怨出家，恨出家怨出家。

说话间他拿眼偷偷地看看我，我也把眼儿觑着他。

（清唱）我与他两下里都牵挂，

（清唱）天哪！又不是前世的对头，今生却成了冤家，

稍紧

5653 23 5 | 65 2 3532 | #1232 2♮1 6 | 5 (555 1515 | 6565 2525 | 1253 216 | 5656 76 5) |

成了　冤　家。

慢起、渐快

1/4　2 5 | 0 5 | 3 5 | 3.5 | 6 5 | 32 1 | 2 | 1.2 | 5 56 | 1235 | 2 |

我　二　人海誓山盟在山下，愿将丝罗换袈裟，

3.5 | 21 | 5627 | 6 | 52 | 5 53 | 2 23 | 1 | 2/4 (1765 1234) | 5.3 5 | 5 - |

稍撤

纵然到了阎王殿，刀山火海且由他。　　　火烧

i 65 | 5 - | 5. i | 6563 1 | 2 27 | 6 - | 161 2 53 | 23 1 | 6 | 5.6 5 3 | 2323 53 5 |

清唱

眉毛　顾眼　下，哎呀呀！只见那活人受罪哪曾见死鬼

0 5 61 | 2 32 21 6 | 5 - | (572352 572352 | 572352 572352) | 5 - | 5 - | 5 - | 5 - |

戴枷（哇）！　　　　　　　　　　　（女伴）啊，　　　　啊，

(尼唱) 5. 61 | 6563 2 | 23 1. | 1 | 6 | 4. | 2 | 456 | 5 - | 5 - |

但等夕阳下，　　　双双逃回家。

(女伴) 0 0 | 06 12 | 4 - | 0245 6 - | 0 2. | 05 23 | 1265 |

啊，　　　啊，　　　双双逃回家。

转1=♭A

0 0 | (0 44 5454 | 0 44 5454) | 22 3553 | 2 32 16 | 123 216 | 5.3 5 |

一年两年过，养起了青丝发，

5 5 6 | 4 - | 4 - | 7 - | 6 - | 0 0 | 0 53 5 |

啊，　　　　啊，　　　（哎哟）

0 0 | 11 2 27 | 6. 56 | 61 23 1216 | 5.3 5 | 0 0 | 1.1 35 |

三年四年过，生下了小娇娃。　　叫他一声

612 265 | 0 0 | 0112 3 | 1 6. | 0 16 1 | 612 312 | 0 0 |

养起了青丝发，三年四年过，（哎哟）生下了小娇娃。

6 5 6 | 0 | 0 | 0 | 2 6 1 2 | 6 5· | 0 | 0 | 3 3 2 1 2 | 3 3 1 2 |
爹， 　　　　　　　叫我一声妈，　　　　　　直乐得和尚尼姑

0 5 5 6 6 | 6 1 6 5 6 6 | 0 | 0 | 0 1 1 2 2 | 2 6 1 2 6 5 | 0 | 0 | 0 |
（嘟儿 喂呀）叫他一声爹（呀），　　（嘟儿 喂呀）叫我一声妈（呀）。

2 3 5 6 1 | 2 0 X X· | 5 6 | 1 | 2· 1 6 5 6 | 5 — | (35612) | 3/4 3 — — | 3 — — |
笑（呀么）笑哈 哈，（哎嗟）笑 　哈　 哈（呃）笑哈 哈。

6· 1 | 2 0 0 | 2 3 3 2 3 3 | 2 3 3 2 3 3 | 2 3· | 3/4 3 — — | 0 0 0 |
笑 　哈哈，　　笑（呀么）笑（呀么）笑（呀么）笑（呀么）笑 （笑声）哈哈哈……

转1 = F（前3=后5）

5 6 5 3 | 2 — 3 | 1· 2 6 | 5 — —) | 5 6 5 3 | 2 3 2 3 1 | 5 3 1 |
　　　　　　　　　　　　　　　　是男儿 由 　他 　教写

2 — — | 6 5 6 | 5 2 3 1 | 2 — 1 6 | 2 1 2 | 5 3 6 5 3 |
字， 　是女儿 由 我 教绣花。　　写出 田 　园

2 5 2 7 | 6 — — | 6 5 6 | 4 6 5 3 2 | 6· 1 2 3 | 1 — 2 | 6· 5 6 3 |
诗 　如画，　绣出 鸳鸯 戏 荷花，　戏 荷

5 — — | (5 6 5 6 1 2 | 5 6 5 6 1 2 | 5 0 0 0 | 4/4 12气 3 — — — | 3 3 3 3 3 3 |
花。

3 5 3 2 3 6 3 2 | 3 5 3 2 3 6 3 2 | 7 2 7 6 7 3 7 6 | 7 2 7 6 7 3 7 6 | 7 5 4 3 6 7 5 6 |

ff
7 — — — | 0 6 5 6 | 7 0 0 0 | 0 6 5 6 | 7 0 0 0 | 2/4 6 1 5 6 1 2 7 6)
（叹气）唉！

4/4 5 6 5 3 5 3 | 3 3 3 1 2 — | 5 5 2 3 2 2· 1 | 6 5 (4 3 2 3 5 3) | 3· 1 6 5 6 3 5 |
装 什么正经，　念什么弥陀，　念什 么弥 陀，　　　　学不得 罗刹女

5 2 3 5 2 3 2 1 6 | 0 6 3 5 3 | 3 3 3 1 2 — | 1 5 6 1 2 3 5 1 | 6 5 (65 4 3 2 3 5 3)
勇去 降魔，　学不得 南海的水月 观音 座。

时装戏影视剧部分

$\underline{2\cdot}$ 1 $\underline{3\cdot5}$ $\underline{676}$ | $^6\!5$ - -3 | $\underline{\dot{1}\cdot6}$ $\underline{5\,3}$ $\underline{23}$ 1 $\overset{.}{6}$ | $\underline{5\,2}$ $\underline{3\,5}$ $\underline{2}$ $\underline{32}$ $\underline{16}$ | $\underline{1\,5}$ $\underline{1\,2}$ $\underline{6\,5\cdot}$ |

你　看　那　　　　大　肚的弥　勒　　张口在笑　我，他　笑我

慢起、渐快

$\frac{1}{4}$ 0 5 | 3 5 | $^1\!6$ 1 | $\underline{6\,1}$ 5 | 6 $(\underline{765}$ 6$)$ $\underline{22}$ | $\underline{6\,1}$ | $\underline{6\,1}$ | $\underline{6\,5}$ | 0 5 | $\underline{5\,2}$ |

春　花　秋　月　等　闲　过，　　忍将　岁月　空蹉　跎。　日　日

$\underline{5\,5}$ 3 | $\overset{\frown}{3\,2}$ 1 | 2 $\underline{5\,3}$ | $\underline{2\,1}$ | $\underline{7\,1}$ | 1 $^{\vee}2$ | $\underline{2\,2}$ | $\underline{1\,2}$ | $\underline{7656}$ | $^6\!7$ $^{\vee}\underline{3\,5}$ | $\underline{6\,1}$ |

太阳从　东边　出，年年　花开　花又　落。日　月　如梭　催人　老，转眼　成个

再快

$\underline{1561}$ | $\underline{6\,5}$ | $\underline{5\cdot5}$ | $\underline{6\,5}$ | $\underline{3\,1}$ | 2 | $\underline{5\cdot3}$ | $\underline{2\,1}$ | $\underline{6\,1}$ | $\underline{6\,5}$ | $\underline{5\,5}$ | $\underline{6\,5}$ |

老太　婆。黄卷　孤灯　伴着　我，　一字　一字　念弥　陀。水流　长江

3 | 5 | 6 | 6 | 6 | 6 | $\underline{0\dot1}$ | $\underline{6\,5}$ | $^5\!3$ | 5 | $\underline{5232}$ | 1 | $(\underline{1561}$ | $\underline{2123})$ |

归　大　海，　　　小　尼的　命　运　如此　薄。

突撤

$\frac{4}{4}$ $\underline{5}$ $\underline{6\,76}$ $\underline{6\,5}$ 3 | $\underline{5\,2}$ $\underline{3\,5}$ $\underline{6\dot1}$ $\underline{6\,5}^{\vee}$ | $($ $\underline{5\,5}$ 0 $\underline{5\,0}$ $\underline{5\,0}$ $\underline{5\,0}$ …… $\underline{5\,5}\cdot)$ | $\frac{2}{4}$ 2 $\underline{3\,2}$ $\underline{1\,2}$ |

罢罢　罢！我这　里　忙将　袈裟　　　　　　　　　　　　　　　来　扯

$\overset{\frown}{5}$ - | $^6\dot1$ - | $^{\dot1}3$ - (尼唱) $($ $\underline{2321}$ $\underline{2321}$ | 2 - | 2 - | 2 - | $\underline{3\,5}$ $\underline{2\,3}$ | $\underline{5\,2}$ $\underline{3\,5})$ |

破，

(女伴) $\underline{0\,5}$ $\underline{6\,1}$ | 2 - | 5 - | 3 - | 3 - |

　　　　　　啊，

$\frac{4}{4}$ $\underline{6\,5}$ $\underline{3}$ $\underline{23}$ $\underline{12}$ | $3\cdot$ $(\underline{333}$ $\underline{3532}$ $\underline{123})$ | $\underline{5}$ $\underline{6\dot1}$ $\underline{6\,5}$ #4 | 5 - - - | 5 0 0 0 0 ‖

下山　去找我那　　　　　　　和尚哥　哥。

　　　此曲是以【主调】系的各板式结合【彩腔】的基本腔调，采用复合节拍，根据人物的思想感情演变而重新组合的新腔。

夜风冷 月西沉

《千字缘》公主、女声伴唱

杨 康 词
徐高生 曲

1 = ♭E 2/4

(0 6 5 3 | 2·7 2 5 3 2 2 7 | 6 0 2 1 2 6 | 5 6 1 2 3) 5· 3 | 6 5 6 3 2 | 2 1 (2 3 | 7·2 7 6 |
　　　　　　　　　　　　　　　　　　　　　　　　　　　　夜 风 冷

5·7 6 5 1 2) | 3 1 2 3 | 5·6 4 3²³ | 2 0 3 1 2 4 3 2·(3 5 1 | 6·1 6 5 4 5 3 | 2 0 3 2 1 2) |
月　　西　　沉,

3 2 3 (3 3) | 5 7 6 (6#5 6) | 1 6 1 2 3 | 1 2 6 5 | 1 1 1 2 6 5 | 3 5 2 3 | 5 2 5 6 5 |
偷偷　摸摸　出 宫 门。父皇　下 了 限 时

5 3 2 1 | 6·1 2 3 | 1 2 6 5 | 6·1 2 3 | 5 6 5 3 2 3 5 | 0 6 5 3 | 2 3 2 2 1 6 | 5 (5 3 2 |
令,（女伴）千字奇文 一夜成, 千字奇文 一 夜 成。

1·2 3 5 2 1 6 1 | 5 5 6 5 3 5) | 0 5 3 5 | 6·1 6 5 | 0 5 3 1 | 2·³²⁷(3 4 3 2 7 6 5 | 2) 5 3 5 |
倘若 早朝 不见 稿, 定坏

2·3 1 6 1 | 0 5 5 6 | 1·6 5 | 0 1 6 5 | 1·2 3 2 3 | 0 3 5 2 7 | 6(7 2 5 3 2 2 7 |
恩 师 一 世 名。想到 此 处 暗悔恨,

6) 1 2 3 | 5·3 2 3 1 | 0 3 5 2 6 | 1 2 6 5 | 0 5 #4 5 | 6 3 5 | 5 6 1 2 |
不 该 当 初 荐重任。嗔怪 父 皇 听 人

5 3 6 6 5 3 | 2(3 4 3 2 7 6 5 | 2) 1 2 3 | 6 4 3 5 2 | 3 1· | 廿 1 3 5 3 5 | 2 0 3 2 7 |
怂,　　　 出 此 怪 法 作 弄

快一倍 双板

6 2·7 | 6 2 7 6 2 1 2 6 | 5·(6 1 2 3 5 0 | 2/4 衣打打 5·2 3 5 | 2 3 5) | 5 5 |
人。　　　　　　　　　一 夜

0 6 5 | 3 1 | 2 5 3 2 2 | 3 6 1 2 3 | 1·(6 5 6 1) | 0 3 3 5 |
成文字 弄 这种 难度 古 未 闻, 一路上

单板

2·3 21 | 53 51 | 6· 5 | 0 5 35 | 6·1 65 | 52 35 | 2 12 6 | 5 65 25 |
顾不得　跌跌绊绊　　　　也不问　四周　里　夜影袭　人。　　皇家

3 32 11 | 26 5 | 7·1 2 32 | 1(235 21 6 | 5·5 35 23) | 1 23 212 | 6 5· |
规深　宫禁　抛脑　后，　　　　　　　　　　　　　但愿　得

3 5 1 | 21 53 | 3(4 36 | 161 2 3) | 53 5 | 56 56 1 5 |
能 看　到　　　　　　　　　　　奇文

慢

6 － | 6 65 | 4·5 61 ∨ | 5·(5 55 | 67 1 24 ∨ | 3 －)‖
奇　　　　　成。

此曲用【彩腔】【八板】音乐素材编创而成。

世代传诵千字文

《千字缘》周兴嗣、公主唱段

杨 康 词
徐高生 曲

1=♭E 2/4

中板 宽广优雅　　　　　　　慢

（3·56i 65643｜2·225 3227｜6 02 12 6｜5·4 3561）｜23272 3 2｜2 276 6 5·｜2 5 32｜

（周唱）公　主你一席　话　重诺　千

5·765 1｜5 6i 65｜2 25 23 1｜1561 2 32｜12 6 5｜23272 3 2｜2 276 6 5·｜

金，（公唱）皆只因　怕毁　先生　一世英　名。（周唱）千　字文文千字

2 5 32｜5·765 1｜5 6i 65｜2 25 23 1｜1561 2 32｜12 6 5｜1 1 35｜

何以　成文？（公唱）凭先生　才高　八斗一夜定　成。（周唱）是否　能

6 65 6｜2 2 76 5｜5·765 1｜5 6i 65｜2 25 23 1｜5 302 16 2｜12 6 5｜

经得　住　文人挑　剔，（公唱）一定能　经得　住　疑喝棒　问。（周唱）

7 6 7｜7·2 33｜03 2317｜6 V 6 56｜i·6 5643｜21 2·｜51 2 5 3｜

是否　能让幼童　易上　口？（公唱）一定能　让孩　子　易记

5232 21 6｜5（3 56｜7·235 3276｜5·7 6561）｜2 72 3 2｜2 276 6 5·｜5 6 65 3｜

心。　　　　　（周唱）三　限　障碍　令，（公唱）先生更　勤

23 1 2｜66 232｜76 1｜5 32 1623 12 6 5｜0 0｜66 12｜3 -｜

奋，（周唱）文章　千古　事，（公唱）先生　倍精　神。　　　　　　但等　那

0 3 56｜1 -｜05 61｜

（周唱）但等　那　但等

6·6 53｜05 31｜2 5 35｜i·6 563｜5 6｜12165 563｜5232 216｜5·（6 12｜

但等天明　鸡报　晓，世代　传　诵　　千　字　文。

2 3｜03 61｜27 65｜4·32 3｜5 -｜1·23 1｜2·3 21 6｜5 -｜

天明　鸡报　晓，世代　传　诵　　千　字　文。

3 35 6i 5｜6i 6｜56｜i i2 6i52｜35 3｜12｜3 6i 653｜2·3 2123｜5 53 237 V｜6 -）‖

此曲是用【平词对板】为基调编创的对唱。

变化造就气万森

《千字缘》周兴嗣唱段

杨 康 词
徐高生 曲

1 = ♭E 2/4

卅 5 65 3 56 ³1 - 23 127 ⁷6 - (x x.) | 2/4 5.6 16 1 | 0 36 1 | 2. 3 | 2 03 2 27 |
公主　她临要去　　还嘱成文，

6.6 55 | 6.(7 2 5 | 3.4 32 12 7 | 6.76 56) | 2 23 1 ²1³ | 66 1 53 | 5.6 1 21 |
　　　　　一字字　一声声(伴唱)充　满

5 66 ³3 | 5.6 32 1 | 2 - | 2 23 5 | 6 65 6 | 3 2 2.316 | 54 5 6 |
至　情。　　她不悔 深夜 来到　驿　站，

2 23 12 | 61 5 45 | 3 - | 1/4 5 | 1²1³ | 0 3 | 5 3 | 2 | 1.(1 | 1 1 | 1 1 |
她不怕 皇帝动　怒　　**渐快** 历辞 穿 心。**不太快** 她

1 1) | 2 3 | 1 5 | 3 | 0 2 | 0 3 | 2 | 1 | 7.6 | 5 6 | 7 ⱽ1 | 6 1 |
不　怪 夜 送 药 酒 有 悖 伦　理，她 不惧

渐慢 2/4 2.5 3 2 | 2 72 6 ⁷5 | 5.6 16 1 | **慢** 0 35 61 | **原速** 2.3 21 ⁶6 | 5. (1 2 3 | 5. i |
誓 死 要 看 我　成。

6 56 43 | 2. 3 | 2 27 | 6 76 56 | 1 76 | 5 -) | **转1 = ♭B** 5 3 5 | 6 6i 65 |
　　　　　　　　　　　声黯 哑，喉发 哽，

卅 5 5 - 1 - ⁶6 ³2 03 23 23 ⱽ (4 4 4) 4. 53 - | 2/4 (0 5.i 6 532 | 1.2 1 i |
心在　滴　　　血，

5 6 7 6 i6) | 5 65 13 | 23 1. | 55 12 | 3.(3 23) | 2.3 5 i | i 3 5 35 |
　　一　股　气　撑着 我　　失 神 之

2 1 | (76 | 5 6 i6) | 53 5 | 66 5 4 | 3.532 12 | 3.(2 3 5) | 2 32 12 |
身。　　　我当 摔笔 随 她 去，　　她似

0 5̲3̲2̲ | 1·2 3̲5̲ | 2̲3̲ 1 | 2·3̲ 1̲2̲ | 3̲2̲3̲ 3 | 5·6̲ i | 6̲5̲ ᵛ4̲3̲ |
怒　目　将　我　嗔。　如果　不能　成千　字，　有　何　面目

²2 - | 2 - | 2̲0̲3̲ 2̲3̲2̲1̲ | 1̲2̲1̲6̲ 0̲1̲ | 2̲6̲7̲2̲6̲ 5· | (7̲6̲ | 5·6̲i̲2̲ 6̲5̲4̲3̲ |
近　　　　　　她·　身？

2̲3̲5̲i̲ 6̲5̲3̲2̲ | 1·2̲ 1̲i̲ | 5̲6̲ i̲6̲) | 5· 3 | 6·i̲ 6̲3̲ | 5(i̲i̲ i̲6̲ | 5̲3̲ 5) | ¼ 3 | 3 |
罢　罢　罢，　　罢　罢

6 | 0̲i̲ | 0̲5̲ | 6 | 0̲6̲ | 0̲5̲ | 3 | 5 | 2̲3̲ | 1 | 0̲3̲ | 1̲2̲ | 3 | 5 |
罢，写　写　写，公　主　伴　我　理　思　路，公　主　伴　我

3·5̲ | 1̲2̲ | 3̲ᵛ5̲ | 3̲5̲ | 6 | 5 | 2·3̲ | 5̲6̲ | 4̲3̲ | 2 | 3 | 3 | 6̲6̲ | 6 |
著　公　文。公　主　声　音　就　在　耳，　公　主　伴　我

i̲ | 5 | 6̲ᵛ5̲ | 3̲2̲ | 3 | 7 | 6 | 6̲5̲ | 3·5̲ | 6̲i̲ | 5 | 0 | 5̲3̲ | 5 |
千　字　成。人　有　生　死　月　盈　昃，　变　化

6̲6̲i̲ | 6̲5̲ | 5̲5̲6̲ | 1̲2̲ | ⁵3̲ | (3̲3̲· | 卄仓打) | ²⁄₄ 6̲6̲i̲ 5 | 5̲3̲ 5̲6̲ | 6(7̲6̲2̲ |
造就　气万　森，　　　　　变化　造就

3̲5̲6̲)| 卄 3̲5̲6̲i̲ | 5 (6̲7̲i̲2̲ | 3·⸍ | 4̲3̲ | >2 | >2 | 5⸍ - | 5 0 0)‖
气　万　森。

此曲以【阴司腔】、男【平词】、男【八板】为基调编创的新腔。

附录

一、黄梅戏锣鼓

黄梅戏常用的打击乐器有：板、板鼓（单皮鼓）、堂鼓、大锣、小锣、钹等。色彩性的打击乐器有：木鱼、广东板、碰铃、堂锣、双锣、马锣、九音锣、筛金（低音大锣）、小钗、水钗、大钗、吊钗、手鼓、排鼓、军鼓、大鼓、定音鼓等。

黄梅戏锣鼓分唱腔锣鼓、身段锣鼓和吹打锣鼓。黄梅戏锣鼓在其发展过程中除本身原有的传统锣鼓点和重新创作的锣鼓点外，又吸收了京剧、徽剧、青阳腔、川剧等兄弟剧种里的冲头、急急风、夺头、水底鱼、三枪、尾声等锣鼓经，并从民间吸收了十番锣鼓、花鼓灯锣鼓等来充实黄梅戏打击乐。

现介绍黄梅戏部分常用锣鼓点和曲牌。

黄梅戏锣鼓音均采用汉字谐音字记谱：

打、大	单楗击板鼓
多	单楗轻击板鼓
八	双楗同时重击或左楗重击板鼓
嘟	双楗滚击板鼓
落	单楗按击板鼓如：多落·
衣、扎	板单击
乙	板单击或休止
冬	单楗击堂鼓
龙	单楗轻击堂鼓
仓、匡	大锣小锣钹同时击
顷、空	大锣小锣钹同时轻击
宫	大锣小锣司时闷击
匝	大锣小锣同时哑击
才	小锣钹同击
次、七	小锣钹同击，钹奏摩擦音
呆、台、来	小锣稍重击
令	小锣轻击（有时钹可加入轻击）
个	堂鼓独奏、钹与板齐奏或钹、小锣、堂鼓齐奏

色彩性的乐器要详细写明。如木鱼（大小两个）应写"的、咯"。低音写"的"，高音写"咯"。

谱例：

【平词六槌】

注：【平词六槌】又名【起板锣】，钹在令字上，可轻击也可不击。

【平词一字锣】

注：【平词一字锣】又名【慢长槌】、【四不粘】。用于上下场、圆场等身段表演。

【平词一槌】

注：作为平词对板的入头，也可代替【平词二槌】。

【平词收槌】

注：用于平词落板、切板句之后，配合唱段结束，终止感强。

【平词二槌】

$\frac{4}{4}$ 衣 0 打 打·打 ｜ 衣仓 衣令 仓 呆 ‖

注：用在平词的起板、落板句以及上下句之间。

【平词软二槌】

$\frac{4}{4}$ 0 0 衣打 打 ｜ 仓呆 呆呆衣呆 仓 呆 ‖

注：用于平词落板句、切板句之前。也称为平词切板锣，可替代平词六槌。

【平词九槌】

$\frac{4}{4}$ 衣打 衣仓仓 ｜ 衣仓 衣仓仓 衣仓 ｜ 衣呆 仓 衣仓 衣呆 ｜ 仓·打打 呆呆 ‖

注：可替代平词十三槌半，较紧凑。

【平词十三槌半】

$\frac{2}{4}$ 打打 打·打 ｜ 乙打 乙 ｜ 仓 仓 ｜ 乙仓 乙 ‖: 仓冬冬冬冬 :‖ 仓冬 仓 ｜
乙冬 乙 ｜ 仓冬仓冬 ｜ 仓冬 仓 ｜ 令仓 乙台 ｜ 仓 打打 ｜ 台 台 ‖

注：专用平词起板与第二句之间，配合身段及唱腔的间奏。

【平词双哭板锣】

$\frac{4}{4}$ 0 0 衣打 打 ｜ 仓 呆 来呆衣呆 仓呆 ｜ 衣打 打 衣打 打 ｜
仓呆 来呆衣呆 仓 呆 ｜ 衣打打 空仓 衣打打 空仓 ｜

注：用于双哭板，与唱腔同奏。下接平词一槌或平词六槌再转入其他唱腔。

【花腔长槌】

$\frac{2}{4}$ 衣冬 衣冬冬 ｜ 仓冬冬 呆冬冬 ‖

注：简称【花长槌】，又叫【一字锣】。花腔小戏启幕、角色上下场，或唱腔中插入身段、圆场等都用它演奏。

【花腔六槌】

$\frac{2}{4}$ 衣冬 冬冬冬 ｜ $\frac{3}{4}$ 顷仓 令仓 乙令 ｜ $\frac{2}{4}$ 仓令 仓令 ｜ 仓 呆 ‖

注：唱腔入头或唱段连接。

【改良花腔六槌】

$\frac{2}{4}$ 衣冬 冬冬冬｜仓 衣仓｜令仓 衣呆｜仓呆呆 仓呆｜仓 呆‖

注：配合音乐过门的节奏而改编应用。

【花腔四槌】

$\frac{2}{4}$ 衣冬 冬｜仓 仓·个｜令仓 乙令｜仓 呆‖

注：唱腔二、三句之间连接，唱腔变速时也可用它作过渡。

【花腔三槌】

$\frac{2}{4}$ 乙冬 乙｜仓冬冬 冬冬｜仓冬 仓‖

注：是根据花二槌改编演变而来。

【花腔二槌】

$\frac{2}{4}$ 衣冬 冬｜仓·个 龙冬｜仓 呆‖

注：唱腔三、四句之间的连接。

【花腔一槌】

$\frac{2}{4}$ 衣冬 衣冬｜仓 呆‖

注：用作唱腔前后句的连接。

【花腔硬一槌】

$\frac{2}{4}$ 0 衣冬｜仓 0‖

注：为专用锣经，用在《纺线纱》陈不能"丑"的唱腔中。

【单拗】

$\frac{2}{4}$ 衣冬 衣冬衣｜仓 0‖

注：【单拗】又叫【切锣】、【收锣】。多用于唱腔结束处及之后接【花腔六槌】起唱，配合表演时也可连续使用再接其他锣鼓点。

【花腔五槌】

$\frac{2}{4}$ 衣冬 冬｜仓冬 仓冬｜衣仓 衣呆｜仓 呆呆｜仓 呆‖

注：用作唱腔入头，如：《张三求子》中的点兵调。

【花腔三槌】

$\frac{2}{4}$ 衣冬 衣｜仓·个 龙冬｜仓冬 仓‖

注：用作花腔类唱腔的入头及过门，主调类唱腔也常用。根据【花二槌】改编演变而来。

【花腔十三槌半】

$\frac{2}{4}$ 衣打 衣打｜仓 仓｜衣仓 衣｜仓·个 龙冬｜仓 个 龙冬｜
仓冬 仓｜衣冬 衣｜仓冬 仓冬｜仓冬 仓｜顷仓 衣呆｜仓 呆‖

注：用作彩腔、仙腔等起板入头，或迈腔之后配合表演再接唱腔。大锣共击十四槌，其中一槌是顷，即半槌。故名十三槌半。

【擦锅锣】

$\frac{2}{4}$ 衣冬 冬冬冬｜仓才才 仓才才‖

注：由【花长槌】演变而来，具有跳跃感。

【小锣出场锣】

$\frac{2}{4}$ 衣打 衣｜呆 呆｜打 呆打打｜呆 衣打｜呆 0‖

注：多用于旦角上场。

【八板锣】

上句：$\frac{1}{4}$ 衣打｜打打打｜顷仓｜令仓｜衣令｜仓令｜仓令｜仓｜呆‖

下句：$\frac{1}{4}$ 衣打｜打｜仓冬｜仓冬｜仓冬｜仓｜令匡｜乙令｜仓｜呆‖

注：又名【火攻锣】，用作八板、火攻的唱腔入头和连接。

二、黄梅戏曲牌

八仙庆寿（游场）

1 = ♭E 2/4

```
2·3 21 | 6·1 23 | 123 216 | 5·6 535 | 0 i  65 | 3·5 6i |
56i 653 | 2·3 212 | 2·3 55 | 6·3 55 | 05 6532 | 1·6 561 ||
```

注：黄梅戏音乐中的"八仙庆寿"在王兆乾编写的《黄梅戏音乐》中、时白林编写的《黄梅戏音乐概论》中、方集富编写的《黄梅戏传统音乐》（安庆印发的内部资料）中，都有大同小异的记谱实例。

琵 琶 词

4/4

```
1 12 3 - | 32 17 6 - | 6·7 67 2·3 | 72 76 5 - |
5 35 6·7 | 65 43 2 - | 2·3 23 5 3 5 | 3·4 32 1 - ||
```

摘自方集富编著的《黄梅戏传统音乐》（安庆印发的内部资料）。

注：1951年方集富曾在《宝莲灯》一剧中编创（5—2弦）的《琵琶词》。

小 开 门

1 = ♭E 或 F 2/4

王兴奎演奏
徐高生记谱

```
6· 5 | 65 6 | 0 323 | 5 6i56 | i· 2 | 65 3 |
5653 235 | 0i 65 | 35 16 | 3·5 6i65 | 3· 3 | 5653 235 |
0i 6i65 | 35 23 | 1· 2 | 6156 1 | 2321 656 | 1· 6 |
```

1 6̣ 1 2 | 3 6̇1̇6 5 | 3·5 1 6̣ | 3· 3 | 5·3 2 3 5 | 0 5 6 1̇2̇1 6 |

5 3 5 0 5 6 | 1̇· 3 | 2̇3̇2̇3 1̇2̇1̇ | 0 3̇ 2̇3̇2̇1̇ | 6̣1̇ 5 3 | 6 — ‖

注：多用于打扫厅堂等。

葫芦花

1 = ♭E 2/4

孙寿山口述
方集富记谱

管 ‖: 3̇1̇2̇ 3̇2̇ | 1̇ — :‖ 3̇1̇2̇ 3̇3̇2̇ | 1̇3̇5 6̣5̇3 | 5 — 0 | 0 0 0 |

笙 ‖: 5 5 6 5 5 6 | 1 1 6̣ 1 1 2 :‖ 3 3 2 3 3 2 | 1 2 3 2 1 6̣ | 5̣3 5̣6 | 1 1 2 3 3 2 | 1 2 3 2 1 6̣ |

‖ 0 0 | 3·3 3 3 | 2·3 5 5 | 0 5̇ 3̇3̇2̇ | 1̇ — | 1̇3̇5 6̣5̇3 | 5 — |

‖ 5̣3 5̣6 | 3·3 3 3 | 2 2 3 5 5 | 3 3 5 3 3 2 | 1 1 6̣ 1 2 | 1 2 3 2 1 6̣ | 5 5 3 5̣6 |

‖ 0 0 | 0 0 | 0 0 | 3̇3̇2̇ 1̇6̇1̇ | 2̇ — | 3̇3̇2̇ 1̇6̇1̇ | 2̇ — |

‖ 1 1 2 3 3 2 | 1 2 3 2 1 6̣ | 5 5 3 5̣6 | 3 3 2 1 6̣1 | 2·2 2 2 | 3 3 2 1 6̣1 | 2·1 2 2 |

‖ 2̇·3̇ 5 5 | 3̇2̇3̇ 5 5 | 0 5̇ 3̇3̇2̇ | 1̇ — | 1̇3̇5 6̣5̇3 | 5 — 0 0 |

‖ 2 2 3 5 5 | 2 2 3 5 5 | 3 3 5 3 3 2 | 1 1 6̣ 1 | 1 2 3 2 1 6̣ | 5 5 3 5̣6 | 1 1 2 3 3 2 |

‖ 0 0 | 6̣5 6̣1 | 3 5 6 1 | 5 | 6̣1 5̣6 | 1 — ‖

‖ 1 6̣1 6̣5̇3 | 6̣6̣5 6̣6̣1 | 3 5 6 1 | 5 | 6̣6̣1 5 5 6 | 1 1 6̣ 1 1 2 ‖

大开门

$\frac{2}{4}$

汪德义供稿

龙冬 冬 | $\frac{2}{4}$ 56 5·i | 6i 65 | 35 32 | 1· 6 | 56 32 | 1· i ‖: 6i 65 |

35 32 | 3 1 2 | 35 23 | 2 1 i | 6· 5 | 6·5 63 | 2· 3 | 2·3 21 |

i 6 3 | 5·3 23 | 5 6i | 5·6 12 | 35 23 | 2 1 6 | 53 51 | 12 1 |

2·3 56 | 54 32 | 2·3 5 | 52 35 | 32 1 | 16 56 | 32 1i :‖ ¹ 3 5 |

35 6i | 5 — ‖ ² 6 5 | 35 23 | 1 — ‖ ³ 1 2 | 12 32 | 1 — ‖

注：此曲用于"官贵富宾"上下场。收尾与音符区别，如落在6音上，用第（2）种或第（1）种，落在1音上，用第（3）种。

水 龙 云

$\frac{2}{4}$

汪德义供稿

（唢呐吹打）

嘟 龙冬 冬 | $\frac{2}{4}$ 0i 65 | 35 23 | 53 56 | i·6 2i | 656 i6 |

53 235 | 5i 65 | 65 6i | 2̇3 i6 | 5·6 i2 | 65 323 | 5 #4 |

3 323 | 5·3 2 | 3·2 35 | 6i 53 | 53 232 | 25 32 | 12 1 ‖

注：此曲可自由反复与结束，用于接见、送客或拜年等。

三、黄梅戏音乐简谱记谱规范格式

黄梅戏音乐多用简谱记谱，各地对简谱符号存在一些差异。为了更好地介绍、推广和发展黄梅戏音乐，我们综合各方面情况，结合自己的实际，对使用简谱符号记录黄梅戏音乐进行统一的规范格式。

一、唱腔音乐的记谱

1. 凡属完整的唱段，均应有标题

标题应该在曲谱的正中上方，一般采用首句或最能表现该唱腔主题的句子命名。标题下用书名号"《 》"标明选自剧目，也可注出角色行当，用方括号"[]"括出。

例1：

满 工 对 唱

《天仙配》七仙女 [旦]、董永 [生] 对唱

2. 词、曲、演唱、传谱、记谱、整理、改编等应写在标题的右下方

词作者在上，曲作者在下，调高拍号应写在标题的左下方，调号在左，拍号在右。

例2：

眉清目秀美容貌

$1=\flat B \frac{2}{4}$ 《女驸马》刘大人 [老生] 唱 陆洪非 词
时白林 曲

例3：

江 水 涛 涛

$1=\flat B \frac{4}{4}$ 《金玉奴》老金松 [老生] 唱 吴来宝 演唱
苏立群 整理记谱

例4：

左牵男右牵女

$1=\flat E \frac{4}{4}$ 《渔网会母》母 [老旦] 唱 丁俊美 传谱

例5：

对 花

郑立松、严凤英、王少舫剧本整理
郑立松 执笔

$1=\flat E \frac{2}{4}$ 《打猪草》陶金花 [旦] 金小毛 [生] 对唱 时白林、王文治 记谱

调高一律用 1 = ×，拍号一律用 $\frac{×}{×}$ 而不用 ×/×。

在同一唱段中转调及改变拍号必须注明。

转调应标注在须转调小节的上方的第一个音符上，并注明（前×＝后×）。

例6：

（前略）5·6 56 2 3276 56 ）| 5 3 5 6·1 65 | 5 6 5 3 1 2312 3 |（后略）

转1=ᵇB（前2＝后5）

正因为 丢不开 贤妹的恩和 爱

在同一唱段中改变拍号，拍号应写在变拍号小节的曲调前面。

例7：

（前略）6·1 35 105 61 | 5 65 35 2· (43 | $\frac{2}{4}$ 2456 54 2 | $\frac{4}{4}$ 1·2 11 5·6ᵇ76 16) |

宁愿饿死也 不 来。

转1=ᵇE（前1 ＝后5）

5 3 5 6 6 5 3 | 25 31 2·1 53 |（后略）

李郎 休要 把气 生，

如多种拍号在同一首唱腔或曲调中应用，也可在曲首的上方调号后面标明。

例8：

新世界的中国人

《黄梅戏大联唱》

1=ᵇA $\frac{4}{4}$ $\frac{2}{4}$ $\frac{3}{4}$

何成结 词
陈礼旺 曲

散板符号" サ "应该在散板曲调前面的左上方。

例9：

（前略）2· 535 23 | サ) 5 35 66 53· | 2 21 35 23 1 － ‖

你为何耽误 我 穷人的工 夫?

例10：

サ (6‖ － #4 05 3 21· 2 4245 16 ˅5‖ －) 5#4 5 － 2·5 21 |

自从 嫁进了

$\frac{2}{4}$ (0 4 3·523) | 26 5 |（后略）

张家

3. 速度、力度

速度一律用中文标明，如慢速、中速、稍快等。力度则用大家已形成共识的外文标记，如 *f*、*p*、*mf* 等。如速度和力度同时运用，则速度标在上方，力度标在下方。

例11：

稍快
p
3 5 1 | 6 — | 6 36 5 32 | 1 — | 2 5 6 | 3 — |（后略）

如需标明准确的速度，可用五线谱音符的二分音符为一拍、四分音符为一拍或八分音符为一拍标明每分钟多少拍来标记。如：♩=46，♩=84，♪=128 等，位置在拍号后面。

例12：

1=♭E 4/4 ♩=84

(0 0 0 5 3 2 | 1 06 5356 1612 3235 | （后略）

如在曲调中变换速度，必须在变速曲调小节的开始处上方标明。

4. 表情术语

表情术语一律用中文，应写在速度标记的后面、曲调的上方。

例13：

慢板 恬静、抒情地
3· 23 | 5· 6 | 3 4 3 2 | 10 0 35 | 2·3 2761 | 5 — |

例14：

梦 会

《孟姜女》孟姜女［旦］范杞良［生］唱

1=F 4/4 2/4 3/4 ♩=66

王冠亚 词
时白林 曲

慢板 非常深情地
(5·6 6543 | 2 32 10 | 6·1 5643 | 5 2 ·) | 5 2 5 65 |（后略）

（孟姜女唱）秋 水

5. 板式、腔体、曲牌名

板式、腔体和曲牌名用黑方括号"【 】"号写在曲调的上方。

例15：

【哭板】

（⌒5〰）丬 5 53 5 － 6 61 65 55 1 － ∨ 2·1 5 － 6·1 － 3 5̃ 2 32 7 1 － ‖

（四伢唱）心中　　只把　　婆婆　　恨！

【女八板】

2/4 （1·2 35 ｜ 23 21 ｜ 6161 26 ｜ 16 5 ）｜ 5 53 23 1 ｜ 6·1 32 ｜ 2 12 6 ｜

百般　磨我　为何　情？

例16：

【彩腔】

（1·2 35 ｜ 23 321 ｜ 2·3 216 ｜ 5 56 ）｜ 22 565 ｜ 3 32 1 ｜（下略）

（四伢唱）含泪　　去到

例17：

自幼卖艺糊口

《红灯照》林黑娘〔旦〕唱

阎肃 吕明 词
程学勤 曲

1＝E 4/4

慢板　沉痛回忆地　　　　　　　　　　　　【平词】

（1·2 53 22 ｜ 61 65 2 ｜ 5 － － － ）｜（下略）

例18：

（前略）5·6 53 5 65 ｜ 6·5 36 ｜ 5 65 43 2 ·（3 ｜ 【琵琶词】 2/4 1 12 ｜ 3 － ｜（后略）

画　　　　　　　　中　留

6. 前奏、间奏、过门

凡于唱腔衔接的前奏、尾奏、过门、锣鼓等，均用圆括号"（　）"括起。在印制曲谱时均应比唱腔旋律字体小一号。锣鼓字号比唱词小一号。

例19：

┌─比过门大一号字体─┐

（1 12 53 ｜ 2 32 7 ｜ 6 56 12 6 ｜ 5 － ）5 65 35 ｜ 6 － ｜（后略）

头　一　回

例20：

比唱词小一号字体

（前略）｜0 0｜0 0｜0 0｜0·才 龙冬｜仓·才 龙冬｜仓 龙仓｜

皇家 招他 为驸马，吹吹 打 打

｜龙仓 龙冬｜仓 －｜0 0｜0 0｜（后略）

吹吹 打打 送入了 洞房 中。

当过门、间奏与锣鼓重叠时，锣鼓应放在下方用，用黑体字。

例21：

（0 0 0 0 ｜ $\frac{3}{4}$ 1 1 6 1 6｜5·6 2 4 2｜$\frac{4}{4}$ 1· 5 6 2 1 2 3）｜

乙 台 乙台 台台台　匡匡 令匡 乙令　匡·才 令匡 乙令　匡· 打 台 台

例22：

（前略）3 3 2 2 2 2｜6 6 5 5·6｜1 3 2 2 0 0｜3 2 2 1 6 0 0｜

怕只 怕我的 好梁 兄 啊！　匡冬冬匡 梁兄哥 匡冬冬匡

5·6 1 3｜3 2 3 1 6 6 5·｜ 0 0｜

啊！

0冬冬 空匡 0冬冬 空匡 0冬冬空匡 冬匡 冬冬冬冬　匡冬冬冬 匡冬冬冬

｜0 0｜$\frac{4}{4}$ 5 65 31 2·3 12｜（后略）

匡 呆 命不

当唱腔延续音与间奏、过门、锣鼓同时出现时，间奏应在唱腔上方并划小节线，锣鼓在下方不划小节线，必须对准节拍。

例23：

五色彩霞巧玲珑

《戏牡丹》吕洞滨［生］白牡丹［旦］对唱

1=E 2/4

徐高生 词曲

（前略）5·5 35 | 6 － | 6 － | 5653 235 | 0 6 | 53 | 523 216 | 5 － |（后略）

五 色 彩 霞　　巧　　玲　　珑

0呆 0呆 0呆 0呆 呆次呆 次呆 次呆 次呆 呆次呆 次呆 呆

例24：

（前略）55 65 | 5·3·5 | 656 53 | 2 － | 5 2321 | 65 1 － |（后略）

唱山歌(来 哟)　　　　　　唱　　山　歌

当锣鼓与唱腔、间奏先后出现时，锣鼓可按序出现在同一行曲谱的位置上。锣鼓用圆括号"（）"括起；锣鼓名称可写在锣鼓开始的上方，并用方括号"【】"括上。

例25：

新 八 折

1=F 1/4

【花腔六槌】

（乙冬 | 冬冬冬 | 匡匡 | 令匡 | 乙令 | 匡令 | 匡令 | 匡呆）3·2 | 32 | 31 | 2 | 32 | 12 |

要我 说白 就说 白，六月 炎天

【花二槌】

02 | 1·2 | 35 | 232 | 1 | （匡·个 | 令令 | 匡 | 呆）（后略）

就 下 大 雪。

7. 唱、白、帮腔的记法

"唱"与"白"须注明角色，都用圆括号"（）"括起，把角色名称括进去。

例26：

（前略）5 3 25 | 3 32 1 | 2 21 | 3·2 1 | 6 22 | 76 1 |

（七女唱）树 上的 鸟儿　成双　对,（董永唱）绿 水　青山

6161 | 23 1 | 216 5 |（后略）

带 笑 颜。

例27：

（前略）（ 5656 5#4 | 5 5 ）| 0 0 | 0 0 | 0 0 | 6 10 50 | 6·(6 3 6)|

　　　　　　　（白）眼睁睁 不该 升 官 的（唱）总升官，

0 0 | 0 0 | 0 0 | 0 0 | 3 5 1 6 | 5·(5 2 5)|（后略）

（白）我 这个 该升 官的 只有 那个 梦 里（唱）跳 加 官。

例28：

（前略）⼗ 3 3 3 6 6· | 1 3 6·1 5 — | ）0（

（牛郎唱）多亏你 抛下 　引 路 线，（织女白）那不是线，是我织女啊

1=♭E（前1̇=后5）

5 　52 32 1̇6 — |（后略）

（织女唱）抽 出的 心 　丝

帮腔可用"帮"字写在须要帮腔曲谱上方的位置，并用帮腔延线"━━"伸展到帮腔终止处，而不用┌━━ 帮腔 ━━┐。

例29：

　　　　　　　　　　　　　　　　　女帮腔 ━━━━━━

（前略）2·5 3 2 | 3 1 6 | 2 32 1 21 | 6 6 1 5 3 | 5·6 1 21 | 5 6 5 3 |

又 不 知 　李郎我那 知音 人 今 在 何

━━━━━━━━━━━━━━━━━━━━━━━━━━

5 6 65 3 | 2 3523 | 53 5 5435 | 65 6 1 | 5 1 21 3 | 5 5 65 3 | 2·（3 |（后略）

方，　　　　　　　　　　　　今在何 方？

二、反复记号的使用

在同一曲谱中须要重复的，均用反复记号‖: :‖等。

例30： ‖: 5656 2323 | 5656 2323 :‖ 曲调反复两次。

例31： ┌───○○───┐

| 5656 2323 | 5656 2323 | 曲调上方用 ┌── ○○ ──┐ 括号括上小节，属无定次反复。

例32： ‖: 5656 2323 | 5656 2323 :‖ 在反复记号开始处的上方至结束处下方，用阿拉伯数字
标明几次就反复几次。

曲调从头反复的曲头可不写"‖:"号，反复结尾不同的，须用不同的跳线标明；如反复后音乐较长的，可封头不封尾，只须划两小节跳跃线（即俗称的"房子1"、"房子2"等）。

例33：

（前略） 52 56 54 32 :‖ 52 56 1 0 0 ‖

（前略） 52 56 54 32 :‖ 52 56 | 56 1 2 | 6 1 6 5 | 4 3 | 2 - |

3 - | 5 - ‖

如曲调由三部分组成，第三部分为第一部分的重复，要在第二部分的结束处曲调的下面标上"D.C."（即从头反复），并在第一部分曲调结束处使用终止线"‖"，表示结束。

例34：

第一部分 ‖ 第二部分 :‖
（第三部份） D.C.

大反复记号"%"，"φ"大跳跃记号。

两个"φ"符号之间的音乐在大反复时不再演奏而跳跃过去。

例35：

%
‖: 1 2 1 2 :‖ 3 5 3 5 ‖: 6 1 6 1 :‖ 5 6 5 6 | 5 4 3 2 |
%

三、常用乐谱符号

1. 变化音

凡属临时变化音应标明升半音记号"♯"，降半音记号"♭"或还原记号"♮"。

临时记号只在同一小节起作用，如同一小节有同一音符存在，不须升降的音，必须用还原记号。

例36： ♯1 2 3♮1 | 2 1 2♯2 | 3 - ‖

2. 连线 ⌒

唱腔中一个字需唱两个以上音的曲调，应在曲调上方用连线连起来，同小节及跨小节的同音连继也使用连线。

例37：

$$5 \quad \overparen{5\ 2}\cdot \mid \overparen{3\ 2} \quad \overparen{2\ 1\ \dot{6}}\ \dot{6} \quad - \mid （后略）$$

我　对　　董　郎

3. 波音

上波音 〰 、〰〰

$$\overset{\sim}{5} = \underline{5\ 6}\ 5\cdot$$

$$\overset{\sim}{5} = \underline{5\ 6\ 5\ 6}\ 5\cdot$$

下波音 〰 、〰〰

$$\overset{\sim}{5} = \underline{5\ 4}\ 5\cdot$$

$$\overset{\sim}{5} = \underline{5\ 4\ 5\ 4}\ 5\cdot$$

颤音 *tr* 多用于器乐。

4. 演唱音符号 ⌒

标在音符的上方，时值自由。

例38：Ч $\underline{5\ 3}\ \overset{\frown}{5} \quad - \quad \underline{6\ 6\dot{1}}\ \underline{6\ 5}\ \overset{\frown}{0} \mid$ （后略）

5. 喷口夺字号 ⸜

标在音符左上方，唱时稍微停顿一下。

例39：$\underline{5\ {}^{\sharp}4}\ 5 \mid {}^{\circ}\underline{6\ 5}\ \dot{1} \mid$ （后略。黄梅戏中较少用。）

6. 滑音

滑音分上滑音、下滑音、双音固定上滑音、双音固定下滑音。

上滑音5↗，下滑音5↘，双音固定下滑音$\dot{1}\overset{\frown}{}\ 3$，双音固定上滑音$\overset{\frown}{5}\ 2$。

7. 倚音

倚音分单倚音${}^{\sharp 5}6$，后单倚音2^{3}，前双倚音${}^{6\dot{1}}6$，后双倚音3^{53}。

8. 顿音 ▼

9. 重音 ＞

10. 保持音 ━

短线记于音符上方。

11. 自由休止 ）0（ 或：）0̂（

12. 渐强符号 ◁━━━━ 与 渐弱符号 ━━━━▷

例40： 1235 6132 | 666 23 | 1 － ‖

13. 换气符号 Ｖ

14. ***f*** 强 ***ff*** 很强 ***fff*** 最强 ***mf*** 中强

15. ***sf*** 特强 ***fp*** 强后弱 ***sfp*** 特强后弱

16. ***p*** 弱 ***pp*** 很弱 ***ppp*** 最弱 ***mp*** 中弱

四、唱词、衬字、有节奏的说白

唱词采用标点符号分句，唱词必须对准曲谱，句中虚词（衬字、衬词）一律用（ ）括起来，唱词后不加虚线。

例41：

3 －－ 2 | 5 －－－ ‖ 不用： 3 －－ 2 | 5 －－－ ‖

（啊） 啊，

例42：

3·2 3 1 | 2 3 1 | 6·3 26 | 16 0 | （后略）

小子 本姓 金， （呀子 咿子 呀）

唱腔中若有有节奏的念白，用实际节拍线标注在念白下方。

例43：

0 0 | 0 0 | 0 0 |

吹吹 打打 送进了 洞房 中，

五、舞台表演提示与效果

一般记在乐谱下方，用方括号"［ ］"括在文字的左边即可；效果一般记于曲谱上方，用圆括号"（ ）"括起来。

例44：

$$\underline{5\ 3}\ 5\ |\ \underline{6\ \dot{1}}\ \underline{6\ 5}\ |\ 5\ \ 5\ |\ 1\ -\ |\ 2\ \ 1\ |\ 5\ \ 3\ |\ 2\cdot\ \underline{3\ 2}\ |\ 1\ -\ |\ \overset{稍快}{\underline{5\ 5}\ \underline{6\ 3}}\ |\ 5\ \ \underline{5\ 5}\ |$$

［开二道幕］

（小鸟叫）

$$\underline{3\ 6}\ \underline{5\ 3}\ |\ 2\ \ \underline{2\ 2}\ |$$

六、器乐曲牌的记谱

1. 标题用曲牌名，写在曲谱正中上方。调号、拍号顺序写在标题左下侧，速度写在曲牌开始处的上方

例45：

<p align="center">**八 仙 庆 寿**</p>

$$1={}^{\flat}\text{E}\ \frac{2}{4}$$

中快速

$$\underline{2\cdot\underline{3}}\ \underline{2\ 1}\ |\ \underline{\dot{6}\ 1}\ \underline{2\ 3}\ |\ \underline{1\ 2\ 3}\ \underline{2\ 1\ \dot{6}}\ |\ \underline{5\cdot\dot{6}}\ \underline{5\ 3}\ 5\ |（后略）$$

2. 如与其他曲调相联接的曲牌，则曲牌名写在曲牌旋律的上方，用黑括号"【 】"括起来

例46：

$$\overset{\frown}{\underline{5\cdot\dot{6}}}\ \underline{4\ 3}\ \overset{【琵琶词】}{2\cdot}\ (\underline{3}\ |\ 1\ \ \underline{1\ 2}\ |\ 3\ -\ |（后略）$$

留。

3. 曲牌与打击乐同时出现，则曲牌在打击乐上方

例47：

$$0\ \ \ 0\ |\ 1\ \ \overset{【琵琶词】}{\underline{1\ 2}}\ |\ 3\ -\ |\ \underline{3\ 2}\ \underline{1\ 2}\ |（后略）$$

乙打　乙打乙　呆　呆呆　令呆乙令　呆　呆呆

七、打击乐（锣鼓经）记谱

锣鼓经一律用汉字谐音记谱，不用其他符号（如大锣用"K"、小锣用"T"等）。

打	单楗重击单皮鼓。
多	单楗轻击单皮鼓
八	双楗同时重击或左单，重击单皮鼓
嘟	双楗滚击单皮鼓
扎、衣、乙	板单击
龙	轻击堂鼓
冬	重击堂鼓
龙冬	单楗两击堂鼓，前轻后重
多罗	单楗两击单皮鼓，前轻后重
仓（匡）	大锣重击（小锣、铙钹同时重击）
顷（空）	大锣轻击（小锣、铙钹同时轻击）
宫	大锣闷击（小锣、铙钹同时闷击）
匝	大锣哑音（小锣、铙钹同时哑音）
才	铙钹重击（小锣同时重击）
卜	铙钹半合，击后不放音（小锣同时不放音）
七	铙钹单击或与小锣同击
台、呆	小锣重击
来	小锣稍重击
令	小锣轻击
乙	休止或板单击

例48：

$$(\frac{4}{4}\ 0\ \ 0\ \ 0\ 5\ 6\ 3\ |\ 5\ 6\dot{1}\dot{2}\ 6543\ 2356\ 5232\ |\ 1\cdot 2\ 1\ 5\ 6\ 2\ 1)\ \|$$

$$(\frac{2}{4}乙\ 打\cdot 打\ \frac{4}{4}\ 一打\ 打打打\ 空仓\ 令仓\ 一令\ 仓\cdot 个\ 令仓\ 一令\ 仓\cdot\ 打呆\ 呆)$$

例49：

$$(\frac{2}{4}\ 1612\ 3235\ |\ 2\ 35\ 32\ 1\ |\ 6123\ 21\ 6\ |\ 5\ \ 5\ 6)\ \|$$

$$(乙冬\ 冬冬冬\ \frac{2}{4}\ 匡\ \ 令匡\ \ 乙匡\ 乙才\ \ 匡呆呆\ 匡呆\ \ 匡\ \ 呆\)$$

如要标明锣鼓名称的，应用方括号"【 】"标出。

【花腔二槌】

乙呆 呆 ｜匡·个 龙冬 ｜匡呆 ‖

拍号、速度等其他符号，均与唱腔符号记谱方法相同。

例50：

$\frac{2}{4}$乙冬 冬冬冬 ｜$\frac{3}{4}$【花腔六槌】匡匡 令匡 乙才 ｜$\frac{2}{4}$匡令 匡令 ｜匡呆 ‖

锣鼓经的总谱写法与读法

堂鼓	$\frac{2}{4}$ 0 X X X X	$\frac{3}{4}$ X X X 0 X 0 X	$\frac{2}{4}$ X X X X X X X X
板	$\frac{2}{4}$ X 0	$\frac{3}{4}$ 0 X 0 X 0	$\frac{2}{4}$ X 0 0 0
小锣	$\frac{2}{4}$ 0 X X X	$\frac{3}{4}$ X X X X X X	$\frac{2}{4}$ X X X X X X X X
钹	$\frac{2}{4}$ 0 0	$\frac{3}{4}$ p X X 0 X f 0 X	$\frac{2}{4}$ 0 X 0 X X 0
大锣	$\frac{2}{4}$ 0 0	$\frac{3}{4}$ X X 0 X 0	$\frac{2}{4}$ X X X 0
读法	$\frac{2}{4}$ 乙冬 冬冬冬	$\frac{3}{4}$ 空匡 令匡 乙才	$\frac{2}{4}$ 匡冬冬 匡冬冬 匡 呆

念白中如有锣鼓，随念白用黑体汉字书写，并用圆括号"（ ）"括起来。

例51：

冯益民（白）：唉呀！贤妹呀。（**0 呆 ｜仓才 仓才 ｜仓 0**）‖

四、黄梅戏音韵

丁式平

（一）上字韵（江阳）

【阴平】 邦梆帮乒当裆汤曩刚肛冈纲钢缸光康糠荒慌江姜僵疆将缰浆礓羌腔锵戕跄枪呛香乡相厢湘箱缃襄勷镶章漳彰樟獐蟑张昌猖娼菖伥伤商墒殇觞臧脏装庄桩桑丧央泱殃秧鸯汪肮昂枉快方仓坊双孀霜舱苍沧疮窗框眶夯浜

【阳平】 旁榜螃庞滂忙芒茫盲氓妨房防肪唐糖塘搪堂膛螳棠螂郎瑯螂狼良娘凉梁粱椋量扛行杭航绗黄皇凰惶隍徨煌蝗篁潢磺璜强蔷墙祥详翔降长常嫦裳尝肠瓢藏羊扬杨佯炀阳炀疡飏王亡禙囊廊场

【上声】 绑榜膀耪莽蟒访仿舫纺彷党档倘帑淌躺郎两魉港广糠谎闯讲耩奖蒋桨抢想享饷响饗长涨掌敞厂氅赏壤嚷嗓氧痒仰往罔惘網倘魍挡岗爽昶愰强跄俩

【去声】 磅谤蚌棒镑莠胖放当荡砀凼宕趟烫浪亮量晾辆榥逛伉亢抗炕降绛犟将酱匠呛相向巷暴项象橡帐账障幛瘴丈嶂仗杖唱畅倡怅上尚让葬藏丧样恙漾忘妄旺望况撞旷创状壮犷傥

（二）东字韵（中东）

【阴平】 绷崩曚丰峰烽蜂风枫疯封东冬通公功工攻弓宫恭躬蚣龚肱空烘轰闳讧中忠钟终盅衷冲充憧忡春踪棕宗淙鬃葱匆聪松嵩翁嗡凶兄胸囟雍

【阳平】 朋棚蓬蒙濛朦萌盟逢缝童同筒彤桐铜衕潼瞳龙珑笼农侬浓脓哝隆窿聋红宏泓鸿洪虹虫重崇丛从容蓉绒戎溶榕荣嵘茸融庸慵慵

穷穹邛蛩熊雄冯喁澎彭闳

【上声】绷捧猛锰讽董懂统桶垄拢砱拱巩哄陇腫种涝湧勇汞孔恐踵塚宠总耸竦俑蛹踊冗迥箜惣咏拥懵

【去声】蹦迸碰孟梦奉俸凤缝动洞冻栋恸痛弄供共贡空控重种仲中众铳粽纵送宋颂诵阕用佣瓮泵

（三）定字韵（人臣）

【阴平】奔喷烹怦分纷恩灯墩敦蹬蹲吞抡根跟耕庚坑亨哼珍真蒸砧贞箴侦嗔甄椹征徵斟针称伸申声深绅升昇陞尊遵争睁蓁臻曾铮筝村皴邨撑生孙森莘狲笙甥牲参僧因茵英阴音姻殷婴缨樱莺蝇鹰膺兵滨冰宾斌彬缤拼姘丁叮钉汀疔仃盯听厅今金衾巾靳襟筋京睛荆矜旌津晶鲸斤亲清轻侵青卿钦倾氢蜻心辛新兴星腥芯欣薪馨猩惺拎瘟温坤堃昆崑昏婚荤阍钧君均肫春椿晕熏燻勋谆鬃

【阳平】盆门们扪坟焚汾腾疼屯臀豚囤滕棱轮伦沦能痕恒衡噙臣尘沉成陈程城承晨辰神绳人仁存层岑涔银吟营莹茔迎盈赢寅狺淫萤滢霆平评频颦坪屏苹凭贫瓶萍民岷泯瞑冥铭名茗明鸣亭停廷庭霆蜓婷宁咛林泞玲蛉伶零龄翎灵绫临淋麟鳞拧狞凝嶙辚霖琳苓聆菱陵凌檑秦禽擒情晴擎勤芹琴憋行刑形型邢文纹蚊闻雯魂浑横纯唇醇云耘筠纶芸匀巡寻琼询旬循裙群驯萦

【上声】本抿敏闵恼闽丙饼秉炳品粉等戬顶鼎趸囤挺拧凛懔领岭艮滚啃恳肯垦緺省狠很景紧井谨锦馑瑾莕寝请顷窘醒擤诊枕准準蠢沈审婶忍茌怎损荀槿隐瘾尹引影饮郢颖颍刎吻允冷隼惩

【去声】笨喷闷焖潩命病摈并饼摒聘忿奋愤粪份橙镫定订腚碇锭顿炖吨沌钝盾遁听褪吝蔺赁另令论更亘棍困睏混恨净劲近禁噤静靖晋缙进尽烬浸揿庆磬馨郡菌俊峻骏浚信衅兴杏幸倖悻姓性训汛讯殉逊

顺振震赈镇正证阵称秤趁村慎肾甚胜渗圣盛剩舜认任恁憎赠寸印窨荫应映硬紊问运恽愠蕴孕韵郓殒柄酚衽饪兢氛胤

（四）面字韵（言前）

【阴平】边编鞭偏偏篇翩滇颠巅天添奸奸肩坚监兼间尖艰菅煎歼千迁谦牵铅签虔捐圈掀先仙鲜躔喧宣咽烟焉湮淹醃阉鸳冤渊掂粘蔫班斑搬颁般扳瘢潘攀番幡旛翻藩帆丹单郸眈耽担端滩瘫贪坍干杆肝竿甘柑疳官倌冠纶鳏关观刊看勘堪戡顸犴憨酣欢獾毡沾瞻谵专砖搀掺川穿山舢删姗珊煽衫闩拴栓簪餐参三酸安鞍谙庵弯剜豌颟罕

【阳平】田畋甜填恬连年粘莲帘联怜廉奁乾黔钳箝前钱潜蜷权全痊拳泉舷弦贤闲娴咸碱嫌衔唌涎玄悬旋延沿盐炎阎檐言妍颜严岩援袁园元猿辕员原源缘眠棉绵骈胼盘磐蟠蛮蹒馒凡繁烦樊蕃弹埋檀痰谈谭潭县团兰男南楠难拦阑澜篮谰岚婪褴寒韩含函涵晗环桓寰还孱潺婵禅蝉缠蟾谗馋船椽传然燃髯蚕丸完玩纨顽惭残

【上声】舔忝舰腆碾捻敛脸典扁贬匾拣蹇铜减茧捡检剪捲遣浅犬绻蹀显癣选演掩眼远点碘免缅沔勉婉冕腼潜板坂版满反返胆掸疸短坦毯忐袒懒缆览揽簪扞敢赶感管馆侃坎宪砍槛喊缓斩展辗崭转啭产铲铲喘闪陕染冉软阮趱纂惨散伞俺宛惋碗晚婉莞皖挽輓

【去声】变遍卞弁便辨辩辫缏骗片面麵店佃电殿甸奠淀靛恬踮垫篡玷见建健谏件鉴剑践间贱溅箭渐卷券绢倦眷欠歉倩堑劝宪献线现限苋陷羡宴雁燕艳彦厌谚砚验怨谳院愿念呛练链炼恋焰唁半卞绊伴扮办瓣判泮盼畔叛曼漫慢饭谩贩氾泛范梵旦蛋但诞惮弹石担淡啖锻段缎断噗炭探烂滥千淦赣惯贯掼冠盥灌罐鹳看瞰阚汉旱焊汗捍焊翰憾撼领换唤涣患幻痪宦豢站暂战颤栈偁绽湛蘸转赚传撰譔篆懺串扇讪善膳鳝擅涮赞灿散算蒜按暗案黯岸钻晏万犴

（五）葵字韵（灰堆）

【阴平】揹杯卑悲胚妃飞非啡扉绯菲霏堆推围规龟归灰盔徽恢诙辉挥麾追锥骓椎崔催摧尿虽威偎煨萎逶吹魁晖碑巍窥亏炊

【阳平】培陪赔裴煤媒玫梅莓霉眉嵋肥淝雷擂奎睽葵回廻逵茴谁绥随遂微危圩为韦围帏违闱唯惟帷维缒捶垂

【上声】美每匪诽翡腿耒蕾垒傀磊鬼轨诡傀悔海毁水嘴髓伟委尾蕊馁猥

【去声】贝背狈辈被倍焙婢备惫配沛帔斾辔费妹媚昧寐魅肺痱废吠唯对兑队退蜕内泪累类擂桂贵柜跪愧馈匮会卉晦贿讳秽慧惠汇绘烩缀坠缒税睡赘最醉罪脆悴淬翠粹悴岁祟碎穗位畏馃尉慰胃渭猬谓卫伪魏未锐瑞颓娷袂惴沸

（六）起字韵（衣齐）

【阴平】披批砒眯咪低衣依倚医迤饥讥羁畿欺溪栖企希西熙曦牺妻兮犀之芝支枝肢隻栀知蜘蚩痴施咨资谘兹缁辎淄疵司私师狮思斯撕厮丝蛳鸶稽鸡居区需墟蛆岖躯拘驹车迁须趋淤逼笔必鼻毕壁璧碧弼癖辟劈密蜜滴敌狄迪嫡笛涤籴的力历历栗霹砾立笠击积极绩迹屣级汲吉棘及圾岌脊楫疾集寂辑戟七漆缉戚畦气携吸析晰息熄惜悉昔膝锡席习一揖乙译绎疫徙玺逆粒泣抑益邑弋只祇汁织职执质直值殖植蹢帙掷笞畜吁吃尺斥湿失石十拾食蚀实适饰识室日咝挚婿蓄恤煦曲屈局倜菊鞠桔律浴育欲域狱

【阳平】皮匹疲毗琵啤鼙迷糜靡弥提堤题啼蹄泥尼怩倪霓离梨黎犁藜璃篱厘骊奇畸祈祁歧其棋旗麒骑鳍齐脐姨弟怡贻饴移颐遗彝沂宜谊疑仪泥迟驰持匙墀踟时祠辞词瓷慈磁糍儿鲕虞臾隅馀于鱼余俞愚予盂渔腴徐渠瞿谀驴

【上声】比妣彼鄙痞庀仳米底抵祇砥诋体你拟李里俚娌理礼几己挤起岂兽喜洗椅已以矣亦止址趾芷纸旨侈耻齿屎驶史使矢驰始子仔籽姊紫此死耳迩尔取娶许语雨羽举矩女禹龋吕侣旅与屿履缕梓宇矩

【去声】蓖篦秘闭蔽敝弊帔陛毖避屁帝蒂谛地弟睇第缔棣递替屉涕剃惕嚏腻丽溺匿昵睨吏利俐厉戾喷痢例荔励砺隶俪即济妓忌悸伎祭际剂计纪季泚砌汔气契弃器迄讫系戏裕芋郁虑率滤誉细隙意义肆异诣毅议艺呓忆奕羿螘易翼逸轶谜至致志蠹痣制智帜峙痔治雉稚滞室秩炽翅啻饬絮序绪戍豫预娱御寓驭愈喻癒谕叱式世试氏势市嗜视侍恃是柿誓拭字自次刺赐伺四事士泗驷肆祀寺似嗣饲伺缒记育二锯具俱据巨飓惧剧聚叙去遇玉

（七）求字韵（由求）

【阴平】欧瓯殴讴丢偷妞溜钩勾沟抠眍胸纠鸠赳闾揪啾丘秋蚯邱休修馐羞舟周州週婀赒抽收邹搜艘馊菟幽忧优悠六

△独毒督读犊渎鹿陆绿碌麓箓戮畜足卒族猝促镞俗速宿粟肃妯秃突育粗租苏蔬酥甦梳疏

【阳平】头投牛刘留流琉瘤榴楼偻侯猴喉求球虬裘囚泅酋道惆绸仇筹酬愁畴俦踌稠柔鞣蹂尤油由邮游犹猷

△奴卢庐炉轳颅屠涂途鎏徒图茶

【上声】呕偶藕斗抖陡扭钮忸搂篓柳拘狗苟口吼九久灸酒韭朽帚丑手首守走叟擞薮友有酉莠

△赌肚睹堵努弩鲁卤虏撸数阻组俎祖诅

【去声】沤怄斗豆逗痘窦透谬漏陋馏镂够近媾构购叩寇厚后候究臼舅救疚厩咎枢㑶就臭秀绣锈岫袖嗅昼咒胄宙诌皱受兽授绶售寿肉奏

揍骤凑瘦右幼佑宥柚又釉

△杜度渡镀路露助醋数素诉

注：注有△符号的字为安庆方言的特殊读音，将部分"姑苏"韵读为"由求"韵，今列于此愚意唱词中应慎用。

（八）过字韵（梭波）

【阴平】屙波菠玻播坡摸多拖戈哥歌啄梭窝倭涡蜗莴斡柯坷科轲蝌棵疴颗窠稞剥薄莫脱托耗拓络酪各割磕喝捆壳嗑瞌颏廓扩合盒霍或获惑拙捉桌卓灼酌茁着镯濯说朔勺药钥角脚雀芍削嚼学戳硕若索缩约龌龌握沃略掠作活额渴阔括落恶厄扼遏鄂萼粕魄沫夺泼拨钵驳帛国掴阁郭鸽葛舶箔勃钹咄

【阳平】讹俄峨娥蛾鹅婆漠模摩磨魔馍膜谟驮沱陀驼河何和荷禾罗锣萝箩

【上声】我婀跛簸颇叵抹躲朵妥椭火果裹伙夥所锁唢琐左佐掳虏

【去声】饿簸破磨剁垛跺舵惰堕唾懦过糯个课贺鹤货祸卧错锉挫做迫陌

（九）下字韵（法华）

【阴平】巴疤粑叭趴妈哈他她它拉垃咖家加嘉佳袈虾渣爹差丫沙裟萨稼誇挖瓜蛙鸦纱叉权花桠抓琶把嘎八拔跋抹法罚发伐阀搭塌榻塔耷褡踏蜡腊辣纳遏瞎夹辖甲颊恰扎铡闸紥眨轧炸栅插押飒洽刷杀刮袜峡匣筏达迭侠括鸭撒擦匝煞刹杂滑霎答瘩鞑压狭乏跋砸尬

【阳平】扒爬耙麻拿华譁哗划霞遐暇查茶茬搽察娃牙涯崖伢芽蚜衙

【上声】把靶马打假贾哑耍傻咱撒瓦蚂码哪寡剐卡侉垮雅洒楂

【去声】爸罢霸坝把耙怕骂大那炸架下亚讶化画划话价驾嫁夏吓乍

诈卦褂裓假诧厦岔凹娜窪

（十）代字韵（怀来）

【阴平】哀呆胎该垓乖开揩斋揣筛衰摔灾哉栽猜腮歪阶秸街奶钗差

【阳平】挨皑排牌埋苔台抬来莱氦骸淮槐踝鞋柴裁才财材偕岩徊豺癌谐簲埃霾

【上声】矮摆买歹逮奶乃拐凯铠恺楷海解蟹甩宰睬踩采彩採崽憏载拐

（十一）道字韵（遥条）

【阴平】包苞胞褒标镖膘抛猫刀叨刁凋彫雕滔韬绦饕掏挑桃佻孬捞高糕羔篙膏蒿薅交郊蛟教跤浇娇骄椒焦礁蕉敲蹻撬锹悄消晓嚣侥骁枭逍霄箫招昭朝召抄钞超捎梢稍艄烧遭糟操骚臊缫邀腰妖吆疱硝销漂

【阳平】苗刨庖袍瓢嫖毛茅矛牦旄蟊锚瞄描调桃逃陶萄迢苕条挠牢劳唠痨聊撩辽疗燎毫豪壕嚎乔侨桥荞瞧憔谯肴淆嘲朝潮巢韶娆饶曹漕嘈遨熬廒敖鳌翱摇徭瑶遥窑谣尧姚镣

【上声】保宝堡爆豹抱炮泡帽冒茂贸貌妙庙缪到盗悼道导稻吊掉钓调套跳闹涝料撂尿廖告靠铐好燥诰皓号叫教校较窖撬窍翘俏峭鞘孝笑醮酵效啸照罩兆赵邵少绍绕噪灶皂造糙要耀奥傲坳拗秒钞觉鲍诏

（十二）国字韵（姑苏）

【阴平】乌污呜坞钨诬巫邬铺夫佚袱肤麸敷都枯姑骷孤箍呼乎朱诸猪珠诛蛛书舒梳蔬苏枢输抒粗酥靴酥辜不仆朴扑卜蹼目木沐福佛绋幅拂伏服匐缚复腹馥毒独督读犊渎鹿陆绿碌戮骨谷鹄哭窟酷忽斛竹集烛逐轴嘱祝出畜触熟属叔赎蜀束术足卒族猝促镞俗速宿粟肃屋勿

粥妯秃突穆讣瀑入

【阳平】葡菩蒲孵孚俘浮扶蜉符茯涪奴卢庐炉轳颅鲈胡糊狐弧湖瑚葫蝴壶囵除储蹰蹰橱厨殊锄无吴梧蜈屠涂途徒塗图荼孺濡茹如

【上声】補捕哺普浦圃谱母姆拇亩牡甫斧府俯腑辅釜腐赌肚睹堵努弩鲁卤虏橹古估沽牯诂股贾鼓蛊瞽苦虎唬主煮楚礎杵暑鼠数阻组俎诅五伍捂忤武侮辱舞土阜处乳黍抚

【去声】布怖怖步部簿铺慕墓募暮牧睦赴付副富赋父附驸埠负妇妒杜度渡镀路露固故雇顾梏库裤互沪怙护户住注註蛀著铸柱助处醋数庶树墅漱素诉恶误寤务雾述恕署曙伫

（十三）结字韵（ㄝ斜）

【阴平】车些爹靴嗝遮白伯柏拍魄麦脉墨德得特勒格隔疙克刻咳客革黑嚇赫责泽窄仄则贼择测侧册厕策色塞瑟折浙摘辄热捏烈列血雪憋蹩鳖别撇瞥ㄝ灭蔑篾跌喋牒蹀叠聂蹑嗫孽业怯窃裂劣猎掠骇接傑杰节截捷犍睫劫结孑揭桀切妾歇蝎协胁楔携页噎掖咽薛穴核圪瘪默宅迫哲恻绝铁帖獗越阅悦曰月钺粤诀了倔掘

【阳平】茄邪斜爷蛇

【上声】瘪姐写野也冶者惹

【去声】借卸泻谢榭这使牺蔗鹧泄洩

五、《中国黄梅戏唱腔集萃》CD目录

CD1目录

1.	对　花	选自《打猪草》，严凤英、丁紫臣演唱	2′41″
2.	十全十美满堂红	选自《夫妻观灯》，严凤英、王少舫演唱	1′28″
3.	互表身世	选自《天仙配》，李文、刘华演唱	4′25″
4.	满工对唱	选自《天仙配》，严凤英、王少舫演唱	1′48″
5.	董郎昏迷在荒郊	选自《天仙配》，严凤英演唱	2′40″
6.	空守云房无岁月	选自《牛郎织女》，严凤英演唱	5′16″
7.	到底人间欢乐多	选自《牛郎织女》，严凤英演唱	3′35″
8.	谁料皇榜中状元	选自《女驸马》，韩再芬演唱	1′22″
9.	驸马原来是女人	选自《女驸马》，孙　娟演唱	5′12″
10.	描　容	选自《罗帕记》，王少舫演唱	4′39″
11.	望你望到谷登场	选自《梁山伯与祝英台》，马兰、黄新德演唱	3′00″
12.	英台描药	选自《梁山伯与祝英台》，徐　君演唱	7′58″
13.	今生难成连理枝	选自《梁山伯与祝英台》，董家林、王琴演唱	4′10″
14.	看长江	选自《江　姐》，潘璟琍演唱	3′16″
15.	春蚕到死丝不断	选自《江　姐》，严凤英演唱	4′00″
16.	梦　会	选自《孟姜女》，杨俊、张辉演唱	3′32″
17.	哭　城	选自《孟姜女》，吴　琼演唱	10′00″
18.	阵阵寒风透罗绡	选自《桃花扇》，汪凌花演唱	6′10″

CD2目录

1.	海滩别	选自《风尘女画家》，马兰、黄新德演唱	3′48″

2.	晚风习习秋月冷	选自《龙 女》，黄新德演唱	3′09″
3.	一月思念	选自《龙 女》，吴亚玲演唱	1′18″
4.	怎能忘	选自《逆 火》，周源源、蒋建国演唱	4′50″
5.	血泪化作风雨骤	选自《逆 火》，周源源演唱	7′54″
6.	雷疯了，雨狂了	选自《雷 雨》，蒋建国演唱	1′18″
7.	妹绣荷包送哥哥	选自《雷 雨》，何云、蒋建国演唱	1′55″
8.	当官难	选自《徐九经升官记》，丁 飞演唱	5′10″
9.	一失足成千古恨	选自《泪洒相思地》，吴美莲演唱	4′08″
10.	乔装送茶上西楼	选自《西楼会》，吴美莲演唱	4′52″
11.	莫要马踏悬崖不知把缰收	选自《徐锡麟》，熊成龙、董家林演唱	2′29″
12.	自幼卖艺糊口	选自《红灯照》，汪菱花演唱	6′18″
13.	眼望路，手拉手	选自《卖油郎与花魁女》，余顺、李文演唱	4′06″
14.	忽听娇儿来监牢	选自《血 冤》，吴美莲演唱	7′45″
15.	为百姓吃亏不算亏	选自《知心村官》，黄新德演唱	4′22″
16.	江水滔滔向东流	选自《金玉奴》，潘启才演唱	4′16″
17.	请原谅	选自《风雨丽人行》，周源源演唱	2′02″

CD3 目录

1.	送郎歌	选自《半个月亮》，王 琴演唱	3′36″
2.	我只说世间上无有人爱	选自《柳树井》，张小萍演唱	3′30″
3.	踢毽歌舞	选自《巧妹与憨哥》，徐君、刘华演唱	1′33″
4.	扫松下书	选自《琵琶记》，刘国平演唱	5′14″
5.	吴明我身在公门十余年	选自《狱卒平冤》，吴红军演唱	2′52″
6.	一句话气得我火燃双鬓	选自《杨门女将》，许桂枝演唱	3′20″
7.	一见宝童娘气坏	选自《送香茶》，刘国平、夏丽娟演唱	5′26″
8.	墨 缘	选自《墨 痕》，万林媚、梅院军演唱	2′12″
9.	一江水	选自《墨 痕》，张莉、董家林演唱	3′54″
10.	星似点点泪	选自《墨 痕》，张 莉演唱	2′30″
11.	长亭别	选自《墨 痕》，徐君、董家林演唱	3′28″
12.	视若同杯兄妹一场	选自《墨 痕》，徐君、董家林演唱	4′13″

13.	何曾想	选自《墨 痕》，王 成演唱	2′07″
14.	痛心泣血留绝笔	选自《墨 痕》，李 恋演唱	4′00″
15.	一弯明月像镰刀	选自《双下山》，张 辉演唱	5′10″
16.	水面的荷花也有根	选自《五女拜寿》，吴亚玲演唱	2′44″
17.	相思鸟树上偎	选自《貂 蝉》，张辉、董小满演唱	2′47″
18.	熬过了漫漫长夜	选自《相知吟》，目淑燕、王文华演唱	4′16″
19.	山野的风	选自《严凤英》，吴 琼演唱	2′44″

CD4 目录

1.	这是一间冰冷屋	选自《啼笑因缘》，周 莉演唱	3′35″
2.	左牵男 右牵女	选自《渔网会母》，夏丽娟演唱	6′15″
3.	来来来	选自《小辞店》，严凤英演唱	4′50″
4.	江畔别	选自《徽商情缘》，张辉、谢思琴演唱	5′52″
5.	回望长安	选自《长恨歌》，黄新德演唱	5′55″
6.	因琴成痴转思做想	选自《琴痴宦娘》，赵媛媛演唱	4′15″
7.	你忘了	选自《家》，张 辉演唱	3′58″
8.	郎中调	选自《秋千架》，王 成演唱	1′58″
9.	王老五好命苦	选自《三世仇》，王学杰演唱	2′22″
10.	何人胆敢挡路口	选自《范进中举》，马 丁演唱	3′54″
11.	恭敬敬叫你一声李老板	选自《月圆中秋》，程 丞演唱	5′13″
12.	且忍下一腔怒火再做一探	选自《情 探》，程丞、吴进良演唱	2′53″
13.	走出茫然又入茫然中	选自《二 月》，周珊、潘昱竹演唱	2′42″
14.	杜鹃红	选自《李师师与宋徽宗》，韩再芬演唱	2′28″
15.	鹿儿撞心头	选自《红楼梦》，马兰、吴亚玲演唱	1′48″
16.	大雪严寒	选自《红楼梦》，马 兰演唱	7′22″

编 后 语

在中国戏曲大家族中，黄梅戏是年轻者，作为一个完整的戏剧形态存在，虽然只有100多年时间，但是经过快速发展，已被公认为中国五大剧种之一。

影响大了，群众也就喜欢了。出版社多次与我相约，希望我能编辑一部容量大、质量高且深受群众喜爱的黄梅戏优秀唱腔集。说实话，作为从事了一辈子黄梅戏的老艺术工作者，能编一部黄梅戏唱腔集，既是我梦寐以求的愿望，也是黄梅戏音乐创作者的责任。多年来，黄梅戏虽也出了一些唱腔集，但是至今还没有一部比较全面、完整的唱腔集，这不能不说有点遗憾。况且，随着时间的推移，一批老黄梅戏艺术工作者有的年事已高，有的已经与世长辞，眼看着一些黄梅戏唱腔资料就要流失，着急啊。

编写一部高质量的黄梅戏唱腔集，我感到压力大，困难多。一是时间、精力、人力难以集中；二是启动资金难以落实；三是要与整个黄梅戏界以及出版部门协作，我个人的力量也难以企及。于是，找了几位音乐界的同行征求意见，他们的热情也很高，一再鼓励我可以搞。尤其是著名黄梅戏音乐家时白林先生说："编《中国黄梅戏唱腔集萃》是件好事，从大黄梅出发，意义大，将对黄梅戏的传承、发展起重要作用，应该编。我不仅支持，还愿意担任音乐顾问。"

在时老和同志们的支持鼓励下，我当即写了项目立项报告，分别送到出版社和安徽省黄梅戏艺术发展基金会。立项报告很快得到出版社的同意，基金会许福康秘书长特地安排了汇报会，基金会常务副理事长肖桂兰表示同意立项，还提出两点要求：一要注意无著作权纠纷；二要保证质量。并指派许福康秘书长参与协助编辑和组织工作。

有了组织的支持，就有了动力，我立即组织了编辑小组。聘请时白林先生担任音乐顾问，徐高生任主编，陈礼旺、石天明、李万昌为副主编。

2012年4月和5月，分别在安庆和合肥召开了项目论证会和讨论会，反复征求黄梅戏音乐工作者的意见和建议。与会同志对编辑出版中国黄梅戏优秀唱腔集的热情很高，纷纷表示大力支持，积极投稿。我们又及时向全国各地的黄梅戏音乐工作者发了征稿函，都得到了很好的回应。截至2012年10月，共收到全国各地60多位黄梅戏音乐工作者寄来的优秀唱腔稿件1287首，其中黄梅歌162首。

收到的这1287首黄梅戏唱腔，可以说是黄梅戏音乐工作者一生辛苦创作的精华，创作水平高，社会流传广，群众喜爱有加，有些作品早已是经典。经过分类整理，由于受篇幅等诸多原因的限制，只能收录其中的634首，而剩下的作品只能忍痛割爱。我们把这些情况如实告诉有关作者，他们表示尊重编委的选择。还有一些表演艺术家们，当我们告知用了他们主唱的音响资料做本书的CD时，他（她）们非常乐意，签名同意，表示支持。86岁高龄的时白林老先生不但关心和支持，还亲自审阅书稿，指导编辑工作。在此，我代表《中国黄梅戏唱腔集萃》一书的编辑人员，向支持该书工作的所有黄梅戏艺术家们表示由衷的感谢。

在编辑过程中，东北地区黄梅戏票友协会会长、老黄梅戏艺术家、企业家赵明春先生给予了资金资助。湖北省黄梅戏剧院张辉院长、湖北黄梅县黄梅戏剧院吴红军院长、安庆市黄梅戏剧院陈兆舜院长等相继表示愿意资助，在此我们一并表示感谢。

在这里，特别要感谢安徽省黄梅戏艺术发展基金会。基金会不但给予资金上的大力支持，原省政协常务副主席、安徽省黄梅戏艺术发展基金会理事长秦德文同志还亲自为本书写了序言。常务副理事长肖桂兰同志亲自指导，提要求，抓进度。秘书长许福康同志多次组织召开项目论证会、讨论会、工作协调会，抓好各项工作推进。钱出了，事情也干了，但他们再三要求不要挂名。他们这种

不留名、不为利，默默为黄梅戏事业贡献的精神值得赞扬。

　　本书精选了黄梅戏各历史发展阶段的优秀唱腔，包括小戏、古装戏、现代戏、黄梅戏影视剧、黄梅戏常用锣鼓等，是一部实用价值和典藏价值很高的黄梅戏音乐的鸿篇巨著，分上下两卷，并配有 4 张 CD，共 70 首黄梅戏音响资料。本书的编辑出版是几代黄梅戏艺术工作者集体智慧的结晶，但由于我们水平有限，收编容量太大，难免出现不足之处，敬请各位黄梅戏艺术工作者和广大读者谅解并给予指正。

徐高生

2014 年元月 8 日